JOURNAL

DE

EUGÈNE DELACROIX

TOME TROISIÈME

1855-1863

SUIVI D'UNE TABLE ALPHABÉTIQUE
DES NOMS ET DES OEUVRES CITÉS

NOTES ET ÉCLAIRCISSEMENTS PAR MM. PAUL FLAT ET RENÉ PIOT

Portraits et fac-simile

PARIS

LIBRAIRIE PLON

PLON-NOURRIT et C^{ie}, IMPRIMEURS-ÉDITEURS

8, RUE GARANCIÈRE-6^e

Tous droits réservés

5^e édition

F —

JOURNAL

DE

EUGÈNE DELACROIX

Ce volume a été déposé au ministère de l'intérieur en 1893.

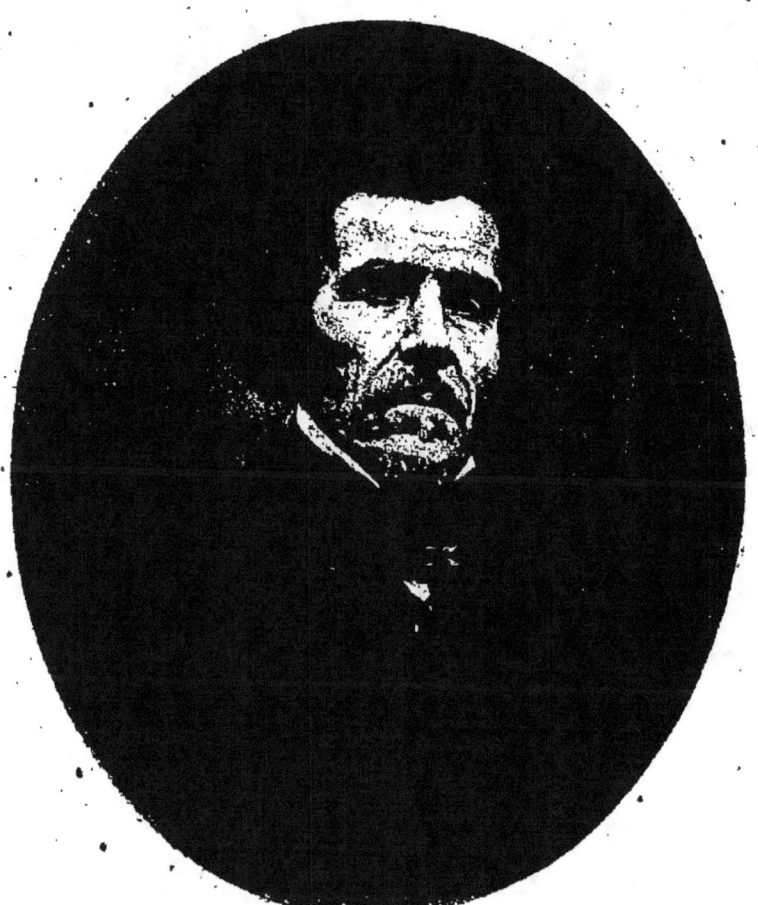

Achille Sirouy del. Imp. V. Jacquemin

E. Delaunay

E. PLON, NOURRIT & Cie Edit.

JOURNAL

DE

EUGÈNE DELACROIX

TOME TROISIÈME

1855 - 1863

SUIVI D'UNE TABLE ALPHABÉTIQUE
DES NOMS ET DES OEUVRES CITÉS

NOTES ET ÉCLAIRCISSEMENTS PAR MM. PAUL FLAT ET RENÉ PIOT

Portraits et fac-simile

PARIS

LIBRAIRIE PLON

PLON-NOURRIT et Cⁱᵉ, IMPRIMEURS-ÉDITEURS

8, RUE GARANCIÈRE-6ᵉ

Tous droits réservés

Droits de reproduction et de traduction
réservés pour tous pays.

JOURNAL

DE

EUGÈNE DELACROIX

1855

Paris, 8 janvier. — Dîné chez Mme de Blocqueville (1) avec Cousin (2). Singulière maison.

Cousin, en sortant, m'assure que, toutes informations prises, elle est fort honnête, sauf les petits loisirs que lui laisse l'absence de son mari, avec qui elle vit mal, mais qui ne fait que des apparitions.

Je m'accroche à lui pour retourner chez Thiers (3); il n'y était pas, ni sa femme. Mme Dosne m'invite pour le vendredi de la semaine suivante.

(1) *Louise-Adélaïde d'Eckmühl, marquise de Blocqueville*, était la dernière fille du maréchal Davoust, dont elle a fait revivre dans un livre important la sévère figure. Elle est aussi l'auteur de plusieurs ouvrages de psychologie mystique.

(2) *Victor Cousin*, qui depuis 1852 n'occupait plus sa chaire de philosophie à la Sorbonne, travaillait alors à ses *Études sur les femmes et la société du dix-septième siècle*, et avait déjà fait paraître *Madame de Longueville* (1853) et *Madame de Sablé* (1854).

(3) Delacroix, habitant à cette époque rue Notre-Dame de Lorette, était par conséquent tout à fait voisin de M. Thiers.

9 janvier. — Dîné enfin chez la princesse (1), après avoir refusé deux fois, je crois, à cause de mon malaise, suite de la grippe. — Se rappeler une sonate de Mozart qu'elle joue seule.

Berryer y est venu, ainsi que les dames de Vaufreland. Il m'a mené chez Mme de Lagrange, à qui je devais une visite depuis le dîner que j'y avais fait il y a longtemps déjà, le jour où j'avais causé longuement avec la princesse.

— Magnifique sujet : *Noé sacrifiant avec sa famille après le déluge* : les animaux se répandent sur la terre, les oiseaux dans les airs ; les monstres condamnés par la sagesse divine gisent à moitié enfouis dans la vase ; les branches dégouttantes se redressent vers le ciel (2).

20 janvier. — Chez Viardot (3). Musique de Glück chantée admirablement par sa femme.

Le philosophe Chenavard ne disait plus que la musique est le dernier des arts ! Je lui disais que les paroles de ces opéras étaient admirables. Il faut des grandes divisions tranchées ; ces vers arrangés sur ceux de Racine et par conséquent défigurés, font un effet bien plus puissant avec la musique.

(1) La princesse *Marcellini Czartoryska*.
(2) Ce sujet de tableau n'a pas été traité par **Delacroix**.
(3) *Louis Viardot* (1800-1883), littérateur. On lui doit un grand nombre de traductions d'ouvrages espagnols et russes. Il avait en 1841 fondé avec George Sand et Pierre Leroux la *Revue indépendante* et pris un moment la direction du théâtre italien à la salle Ventadour en 1838. C'est là qu'il connut la célèbre cantatrice *Pauline Garcia*, qui devint sa femme en 1840.

Le lendemain dimanche, chez Tattet (1). Membrée (2) a chanté des morceaux de sa composition; celui des *Étudiants* serait mauvais, même avec la plus belle musique. C'est un petit opéra sans récitatif, c'est-à-dire que le récit et le chant ne font qu'un ; c'est fatigant pour l'esprit, qui n'est ni au récit ni à la musique, tout en courant à chaque instant après l'un et l'autre. Nouvelle preuve qu'il ne faut pas sortir des *lois* qui ont été trouvées au commencement sur tous les arts. Racontez ce qu'il vous plaira avec les récitatifs, mais avec le chant ne faites chanter que la passion, sur des paroles que mon esprit devine avant que vous les disiez.

Il ne faut point partager l'attention : les beaux vers sont à leur place dans la tragédie parlée ; dans l'opéra, la musique seule doit m'occuper.

Chenavard convenait, sans que je l'en priasse, qu'il n'y a rien à comparer à l'émotion que donne la musique : elle exprime des nuances incomparables. Les dieux pour qui la nourriture terrestre est trop grossière, ne s'entretiennent certainement qu'en musique. Il faut, à l'honneur mérité de la musique, retourner le mot de Figaro : *Ce qui ne peut pas être chanté, on le parle.* Un Français devait dire ce que dit Beaumarchais.

(1) *Alfred Tattet*, banquier très répandu dans le monde artistique et littéraire, ami fidèle d'Alfred de Musset, qui lui dédia quelques-unes de ses poésies.

(2) *Edmond Membrée* (1820-1882), compositeur français, élève de Carafa. Il écrivit notamment les chœurs de l'*OEdipe-Roi*, de J. Lacroix, joué au Théâtre-Français en 1858.

— Dîné chez Thiers : Cousin, Mme de Rémusat que j'ai revue avec plaisir, etc.

Chez Tattet ensuite, où j'ai entendu Membrée.

Ce qui met la musique au-dessus des autres arts (il y a de grandes réserves à faire pour la peinture, précisément à cause de sa grande analogie avec la musique), c'est qu'elle est complètement de convention, et pourtant c'est un langage complet; il suffit d'entrer dans son domaine.

24 janvier. — Au bal de Morny, le soir. Mérimée me parle d'un nommé Lacroix qui vend de bon papier.

Je remarque encore l'étonnante perfection des Flamands à côté de quoi que ce soit : il y avait là un joli Watteau, qui devenait complètement factice, comme je l'avais déjà remarqué antérieurement.

25 janvier. — Dîné chez Payen (1). — Mme Barbier ensuite.

28 janvier. — Chez Thiers le soir; il me parle des ressources prodigieuses que Napoléon trouva dans son génie et dans son audace infatigable pendant la mémorable campagne de 1814.

29 janvier. — Dîné chez Mme de Blocqueville avec

(1) *Anselme Payen* (1795-1871), chimiste, professeur à l'École centrale et au Conservatoire des arts et métiers, membre de l'Académie des sciences.

Thiers, Cousin, la duchesse d'Istrie, une Mme de Léotaud, et un M. de Beaumont (1) qui fait partie du jury de l'Exposition; fort aimable et convenable de tous points, et bon appréciateur de toutes choses.

En sortant, chez Fould. Bal. Figures de coquins de toute espèce.

— Cousin, au dîner, avait raconté l'anecdote suivante : Louis XIV avait tenu un conseil particulier entre Louvois, Turenne, Condé et lui, sur un plan de campagne, en recommandant un secret absolu; huit jours après, il lui revient que son plan est connu. Interpellant Turenne, il le lui dit et ajouta, connaissant son inimitié pour Louvois : « Ce sera ce coquin de Louvois! » Turenne répond : « Non, Sire, c'est moi. » A cela le Roi lui dit : « Vous l'aimez donc toujours! »

30 janvier. — Chez Mme de Lagrange. Je suis arrivé malheureusement de bonne heure, c'est-à-dire à dix heures. Qui croirait que c'est encore une heure indue le soir à Paris?

J'ai trouvé là le vieux Rambuteau (2) qui est aveugle et qui me dit, quand on lui dit qui j'étais, qu'il

(1) *Adalbert de Beaumont,* peintre et littérateur, qui exposa à plusieurs Salons et écrivit dans divers journaux et revues des articles sur les questions d'art.

(2) Le *comte de Rambuteau* (1781-1869) avait été préfet de la Seine sous la monarchie de Juillet. Ce fut lui qui commença dans Paris les travaux d'embellissement qui devaient plus tard, sous l'administration du baron Haussmann, transformer la capitale.

était très fâché de n'avoir pas été ainsi prévenu de ma présence chez Mme de Blocqueville, la première fois que j'y dînai; qu'il m'aurait dit à quel point il avait toujours admiré mes peintures. Or le vieux scélérat ne m'a jamais adressé la parole, dans le temps qu'il était préfet, que pour me recommander de ne pas gâter son église de Saint-Denis du Saint-Sacrement. Ce tableau de treize pieds (1), payé 6,000 francs, avait été donné à Robert Fleury, qui, ne s'y sentant pas porté, m'avait proposé de le faire à sa place, avec l'agrément, cela va sans dire, de l'administration. Varcollier, moins apprivoisé dans ce temps avec moi et avec ma peinture, consentit dédaigneusement à ce changement de personne, le préfet plus difficilement encore, à ce que je crois, dans la profonde défiance où il était de mes minces talents.

L'adversité rend aux hommes toutes les vertus que la prospérité leur enlève.

Cela me rappelle que, quand je fus revoir Thiers, au retour de son petit exil, il déplora la mesquinerie des commandes qu'on me faisait; à l'entendre, j'aurais dû avoir tout à faire et être magnifiquement récompensé.

31 *janvier*. — Fortoul, — Dumas ensuite.

Je suis resté au coin de mon feu à cause du dégel. Puis, repris à dix heures d'un beau courage, j'ai été prendre l'air.

(1) Ce tableau, **Pieta**, fut peint directement sur le mur. (Voir *Catalogue Robaut*, n° 768.)

2 février. — Dîné avec Mme de Forget. — Chez Mme Cerfbeer ensuite. J'ai fait les deux choses.

Beaucoup causé avec Eugène (1), que j'aime beaucoup.

Chez Cerfbeer (2) ensuite, où l'on étouffait; j'ai causé avec Pontécoulant (3) et avec sa femme. Il me disait assez justement que la prise de Sébastopol serait l'empêchement irrémédiable à la paix; que l'Empereur, en 1812, n'avait pas rétabli le royaume de Pologne pour ne pas fermer tout retour à la paix, bien persuadé que la Russie n'abandonnerait jamais ses prétentions sur la Pologne et en ferait toujours un objet d'amour-propre au premier chef, comme elle en fait un de sa possession de la Crimée, le talisman véritable qui lui ouvre le chemin à la domination de l'Orient.

En sortant, je me suis promené sur le boulevard avec délices : j'aspirais la fraîcheur du soir, comme si c'était chose rare. Je me demandais, avec raison, pourquoi les hommes s'entassent dans des chambres malsaines, au lieu de circuler à l'air pur, qui ne coûte rien. Ils ne causent que de choses insipides qui ne leur apprennent rien et ne les corrigent de rien ; ils

(1) *Eugène de Forget.*
(2) *Alphonse Cerfbeer* (1797-1859), auteur dramatique.
(3) Le *comte de Pontécoulant* (1794-1882), officier et littérateur. Il se battit sous les ordres de Napoléon pendant les Cent-jours et fut blessé en 1830 dans la campagne de Belgique à la tête d'un corps de volontaires parisiens qu'il avait organisé. De retour en France, M. de Pontécoulant s'est occupé de littérature et surtout de musique.

font avec application des parties de cartes ou bâillent solitairement au milieu de la cohue, quand ils ne trouvent personne à ennuyer.

3 *février*. — Chez Viardot. — Delangle (1).

5 *février*. — Chez Thiers, le soir : j'y suis resté très longtemps ; il m'a accaparé, et nous avons parlé guerre; il a mis en poudre mon système.

En sortant et très tard, chez Halévy : calorifères étouffants. Sa pauvre femme emplit sa maison de vieux pots et de vieux meubles; cette nouvelle folie le mènera à l'hôpital. Il est changé et vieilli : il a l'air d'un homme entraîné malgré lui. Comment peut-il travailler sérieusement au milieu de ce tumulte? Son nouveau poste à l'Académie (2) doit prendre beaucoup sur son temps et l'écarter de plus en plus de la sérénité et de la tranquillité que demande le travail.

Sorti de ce gouffre le plus tôt que j'ai pu. L'air de la rue m'a semblé délicieux.

6 *février*. — Dîné chez la princesse. Elle me plaît toujours : elle avait une robe dont elle ne savait que faire ; l'étoffe en était si magnifique qu'elle ressemblait à une cuirasse de vingt aunes; grâce à cette ampleur ridicule, toutes les femmes se ressemblent en ressemblant à des tonneaux.

(1) *Delangle* était alors premier président de la cour de Paris.
(2) *Halévy* avait été nommé secrétaire perpétuel de l'Académie des beaux-arts le 29 juillet 1854.

Après dîner, j'ai été un moment chez Fould et suis revenu pour l'entendre avec Franchomme ; mais le plaisir de la soirée avait été deux ou trois morceaux de Chopin qu'elle m'avait joués avant mon départ pour aller chez le ministre.

Grzymala, à dîner, nous a soutenu que Mme Sand avait accepté de Meyerbeer de l'argent pour les articles qu'elle a faits à sa louange. Je ne puis le croire et j'ai protesté. La pauvre femme a bien besoin d'argent : elle écrit trop et pour de l'argent ; mais descendre jusqu'au métier des feuilletonistes à gages, c'est ce que je ne puis croire !

Berryer venu chez la princesse.

7 février. — Soupé chez la fameuse comtesse de Païva. Ce luxe effrayant me déplaît; on ne rapporte aucun souvenir de semblables soirées : on est plus lourd le lendemain, voilà tout.

Depuis moins de quinze jours, j'ai travaillé énormément : je suis occupé maintenant de *Foscari* (1). J'avais auparavant donné aux *Lions* (2) une tournure que je crois enfin la bonne, et je n'ai plus qu'à terminer en changeant le moins possible.

(1) C'est la fameuse toile des *Deux Foscari*, que les admirateurs du maître ont pu voir pour la dernière fois à l'exposition de ses œuvres au palais des Beaux-Arts en 1885, car elle ne figurait pas à l'Exposition universelle de 1889. Elle appartient actuellement au duc d'Aumale et constitue l'un des plus précieux joyaux de sa galerie. (Voir *Catalogue Robaut*, nᵒˢ 1272 et 1273.)

(2) Voir *Catalogue Robaut*, nᵒ 1278.

11 *février*. — Dîner chez Bornot.

15 *février*. — Dîné chez Lefuel avec Arago, Français, etc.

19 *février*. — Berryer m'écrit ce soir pour me demander si j'ai un moyen de trouver une place pour jeudi prochain, jour de son élection. Je lui réponds :

« Mon cher cousin, je m'empresse de vous dire que je n'espère qu'en vous pour trouver place à une séance aussi intéressante pour moi. Je n'ai quasiment bue des ennemis dans le palais Mazarin. Ils me veulent à la porte de toutes les façons ; recevez-moi au moins pour ce jour, qui m'est cher à plus d'un titre. Votre mille fois affectionné et dévoué. »

En réponse à cette lettre, Berryer n'a pu m'envoyer qu'un billet dans les amphithéâtres haut perchés de l'Institut. En arrivant à midi et demi par la neige et le froid, j'ai trouvé que la queue remplissait jusqu'à la porte de la rue, c'est-à-dire tous les escaliers et passages qui conduisent audit amphithéâtre, lequel était plein, de sorte que ces bonnes gens, parmi lesquelles il y en avait qui prétendaient que ce côté était excellent, attendaient, ou l'évanouissement de quelque dame, ou je ne sais quel prodige pour se glisser dans l'intérieur ; et ils étaient là deux cents !

Je boude un peu Berryer. En pareille situation, j'aurais voulu placer mon cousin. Tous ses amis de Frohsdorf et autres étaient, j'en suis sûr, bien installés,

et avaient apporté leurs grandes oreilles pour l'écouter... Je me trompe : ils étaient là pour dire qu'ils y avaient été.

4 mars. — Symphonie de Gounod (1) à deux heures.

5 mars. — Concert de l'aimable princesse. Le *concerto* de Chopin a produit peu d'effet. Ils s'obstinent à le jouer au lieu de ses délicieux petits morceaux. La pauvre princesse et son piano disparaissent sur ce théâtre. Quand la Viardot a préludé, pour chanter des mazurkas de Chopin arrangées pour la voix, on a senti l'artiste; c'est ce que me disait Delaroche, qui était près de moi, dans cette place où j'avais été relégué, après avoir offert la mienne aux dames de Vaufreland.

Ces courts fragments de symphonie d'Haydn entendus hier m'ont ravi autant que le reste m'a rebuté. Je ne puis plus consentir à prêter mes oreilles ou mon attention qu'à ce qui est excellent.

— *Sur le respect immodéré des maîtres :* citer la froideur de certains Titien, *le Christ au tombeau,* etc., etc. (2).

(1) *Charles Gounod* (1818-1893), grand prix de Rome de musique en 1839, n'avait pas encore produit ses œuvres importantes. *Faust* ne fut joué qu'en 1859.

(2) Delacroix a déjà formulé, en des années antérieures, un jugement analogue à celui que nous trouvons ici et qui paraît pour le moins déconcertant. On retrouvera plus loin, dans l'année 1857, une sorte d'amende honorable, présentée par lui-même. Voir sur ce point notre Étude, p. xlvii.

— *Oculos habent et non vident* veut dire : De la rareté des bons juges en peinture.

— Sur le *style*... ne pas confondre avec la *mode*.

13 mars. — Dîné chez la princesse, à mon corps défendant... J'ai refusé si souvent que j'y vais par devoir. Bon morceau de Mozart joué par elle avec basse, violon et violoncelle, précédé d'un morceau de Mendelssohn joué par la princesse de Chimay, ennuyeux de tout point.

Je me sauve après le morceau de Mozart et j'évite la *Polonaise* de Chopin, dont nous étions menacés.

14 mars. — J'ai quitté mon travail acharné sur mes *Lions*, pour aller à une heure voir la salle d'exposition.

En revenant, chez Riesener.

Je suis depuis quelque temps dans un mauvais état de santé : l'estomac est capricieux, et c'est lui pourtant qui conduit tout le reste. A présent, mon malaise me prend au milieu de la journée, et je peux quelquefois faire une séance à la fin du jour. Je me lève très matin.

15 mars. — Dîné chez Bertin ; ce bon Delsarte m'a dit que Mozart avait outrageusement pillé Galuppi (1),

(1) *Balthazar Galuppi*, compositeur bouffe italien, né en 1706, mort en 1785. De 1729 à 1777, il écrivit cinquante-quatre partitions. Ses œuvres peuvent être citées comme un exemple de la facilité en même temps que de l'inconsistance du style italien.

à peu près sans doute comme Molière a pillé partout où il a trouvé. Je lui ai dit que *ce qui était Mozart* n'avait pas été pris à Galuppi ni à personne. Il met Lulli au-dessus de tout, même de Glück, qu'il admire pourtant fort.

Il a chanté des chansonnettes anciennes et charmantes, chantées avec le goût qu'il y met. Je lui ai fait remarquer que s'il prenait la peine de chanter avec le même soin la musique des grands musiciens qu'il n'aime pas, elle ferait autant d'effet, et peut-être davantage. Il a chanté le bel air de *Telasco,* toujours avec le même ravissement pour moi.

On passe à certains artistes leurs excentricités sur un point, sans diminuer de l'estime de leur talent : Delsarte est une espèce de fou dans sa conduite ; ses projets pour le bonheur de l'humanité, sa volonté persévérante de se faire pendant quelque temps médecin homéopathe, et enfin sa préférence ridicule et exclusive pour l'ancienne musique, qui est le pendant de son excentricité en manière de se conduire, le classent avec Ingres, par exemple, dont on dit qu'il se conduit comme un enfant, et qui a des préférences et des antipathies également sottes... Il manque quelque chose à ces gens-là. Ni Mozart, ni Molière, ni Racine ne devaient avoir de sottes préférences, ni de sottes antipathies ; leur *raison,* par conséquent, était à la hauteur de leur *génie,* ou plutôt était *leur génie même.*

Le stupide public abandonne aujourd'hui Rossini pour Glück, comme il a abandonné autrefois Glück pour Rossini; une chansonnette de l'an 1500 est mise au-dessus de tout ce que Cimarosa a produit. Passe pour ce stupide troupeau à qui il faut absolument changer d'engouement, par la raison qu'il n'a de goût et de discernement sur rien! mais des hommes de métier, artistes ou à peu près, qu'on qualifie d'hommes supérieurs, sont inexplicables de se prêter lâchement à toutes ces sottises...

16 mars. — C'est à partir de ce jour que j'ai été pris d'indisposition et forcé d'interrompre tout travail pendant un assez long temps.

23 mars. — Je remarque ce matin, en examinant des croquis (1) que j'ai faits d'après des figures de la galerie d'Apollon (sculptures sur les corniches) et copiés d'après le livre gravé que Duban m'avait prêté, l'incorrigible froideur de ces morceaux. Je ne peux l'attribuer, malgré la largeur d'exécution, qu'à l'excessive timidité, qui ne permet jamais à l'artiste de s'écarter du modèle, et cela dans des figures accroupies sur des corniches et dans lesquelles la fantaisie était plus que permise.

C'est par amour de la perfection que ces figures

(1) Ces croquis datent de 1849, époque à laquelle Delacroix fut chargé de peindre la partie centrale de la galerie. (Voir *Catalogue Robaut*, n°· 1107 à 1118.)

sont imparfaites. Il y a un peu du reflet de cette exactitude outrée dans toute l'école qui commence au Poussin et aux Carrache. La sagesse est sans doute une qualité, mais elle n'ajoute pas de charme. Je compare la grâce des figures d'un Corrège, d'un Raphaël, d'un Michel-Ange, d'un Bonasone, d'un Primatice, à celle d'une ravissante femme, qui vous enchante sans qu'on sache pourquoi. Je compare, au contraire, la froide correction des figures du style français à ces grandes femmes bien bâties, mais dépourvues de charme.

25 mars. — Hier samedi, continuation du malaise, mais avec quelque mieux. Je lis toujours le roman de Dumas, de *Nanon de Lartigues* (1) : je dors par intervalles. Ce roman est charmant au commencement ; puis, comme à l'ordinaire, viennent des parties ennuyeuses, mal digérées ou emphatiques. Je ne vois pas encore poindre tout à fait dans celui-ci les passages prétendus dramatiques et passionnés, comme il en introduit dans tous ses romans, même les plus comiques.

Ce mélange du comique et du pathétique est décidément de mauvais goût. Il faut que l'esprit sache où il est, et même il faut qu'il sache où on le mène. Nous autres Français, familiarisés depuis long-

(1) *Nanon de Lartigues*, première partie du roman d'Alexandre Dumas : la *Guerre des femmes*, publié en 1844 dans la *Patrie*, et plus tard en deux volumes.

temps avec cette manière d'envisager les arts, nous aurions de la peine, à moins d'une très grande habitude de l'anglais, par exemple, à nous faire une idée de l'effet contraire dans les pièces de Shakespeare. Nous ne pouvons imaginer ce que serait une bouffonnerie sortant de la bouche du grand prêtre, d'une Athalie, ou seulement la plus petite atteinte vers le style familier. La Comédie ne présente le plus souvent que des passions très sérieuses dans celui qui les éprouve, mais dont l'effet est de provoquer le rire, plutôt que l'émotion tragique.

Je crois que Chasles avait raison quand il me disait dans une conversation sur Shakespeare, dont j'ai parlé dans un de ces calepins : « Ce n'est ni un comique ni un tragique proprement dit ; son art est à lui, et cet art est autant psychologique que poétique ; il ne peint point l'ambitieux, le jaloux, le scélérat consommé, mais un certain jaloux, un certain ambitieux, qui est moins un type qu'une nature avec ses nuances particulières. » Macbeth, Othello, Iago, ne sont rien moins que des types ; les particularités ou plutôt les singularités de ces caractères peuvent les faire ressembler à des individus, mais ne donnent pas l'idée absolue de chacune de leurs passions. Shakespeare possède une telle puissance de réalité qu'il nous fait adopter son personnage comme si c'était le portrait d'un homme que nous eussions connu. Les familiarités qu'il met dans les discours de ses personnages, ne nous choquent pas plus sans doute que celles que

nous rencontrerions chez les hommes qui nous entourent, qui ne sont point sur un théâtre, mais tour à tour affligés, exaltés ou même rendus ridicules par les différentes situations que comporte la vie comme elle est ; de là des hors-d'œuvre qui ne choquent point dans Shakespeare, comme ils feraient sur notre théâtre. Hamlet, au beau milieu de sa douleur et de ses projets de vengeance, fait mille bouffonneries avec Polonius, avec des étudiants ; il s'amuse à instruire les acteurs qu'on lui amène, pour représenter une mauvaise tragédie. Il y a en outre dans toute la pièce un souffle puissant et même une progression et un développement de passions et d'événements qui, bien qu'irréguliers dans nos habitudes, prennent un caractère d'unité qui établit dans le souvenir celle de la pièce. Car, si cette qualité souveraine ne se trouvait pas avec les inconvénients dont nous venons de parler, ces pièces n'auraient pas mérité de conserver l'admiration des siècles. Il y a une logique secrète, un ordre inaperçu dans ces entassements de détails, qui sembleraient devoir être une montagne informe et où l'on trouve des parties distinctes, des repos ménagés, et toujours la suite et la conséquence.

Je remarque ici même, à ma fenêtre, la grande similitude que Shakespeare a en cela avec la nature extérieure, celle par exemple que j'ai sous les yeux, j'entends sous le rapport de cet entassement de détails dont il semble cependant que l'ensemble fasse un tout pour l'esprit. Les montagnes que j'ai parcou-

rues pour venir ici, vues à distance, forment les lignes les plus simples et les plus majestueuses ; vues de près, elles ne sont même plus des montagnes, ce sont des parties de rochers, des prairies, des arbres en groupes ou séparés, des ouvrages des hommes, des maisons, des chemins, occupant l'attention tour à tour.

Cette unité, que le génie de Shakespeare établit pour l'esprit à travers ses irrégularités, est encore une qualité qui est propre à lui.

Mon pauvre Dumas, que j'aime beaucoup et qui se croit sans doute un Shakespeare, ne présente à l'esprit ni des détails aussi puissants, ni un ensemble qui constitue dans le souvenir une unité bien marquée. Les parties ne sont point pondérées ; son comique, qui est sa meilleure partie, semble parqué dans de certains endroits de ses ouvrages ; puis, tout à coup, il vous fait entrer dans le drame sentimental, et ces mêmes personnages qui vous faisaient rire deviennent des pleureurs et des déclamateurs. Qui reconnaîtrait, dans ces joyeux mousquetaires du commencement de l'ouvrage, ces êtres de mélodrame engagés à la fin dans cette histoire d'une certaine milady, que l'on juge en forme et qu'on exécute au milieu de la tempête et de la nuit ? C'est le défaut habituel de Mme Sand. Quand vous avez fini de lire son roman, vos idées sur ses personnages sont entièrement brouillées; celui qui vous divertissait par ses saillies ne sait plus que vous faire verser des larmes

sur sa vertu, sur son dévouement à ses semblables, ou parle le langage d'un thaumaturge inspiré ; je citerais cent exemples de cette déception du lecteur.

— Le jeune Armstrong venu ; il m'a parlé de Turner (1), qui a laissé cent mille livres sterling pour fonder une retraite pour les artistes pauvres ou infirmes ; il vivait avaricieusement avec une vieille servante. Je me rappelle l'avoir reçu chez moi une seule fois, quand je demeurais au quai Voltaire ; il me fit une médiocre impression ; il avait l'air d'un fermier anglais : habit noir assez grossier, gros souliers et mine dure et froide.

31 mars. — Je vais mieux : j'ai repris mon travail. M... venue vers quatre heures voir mes tableaux ; elle m'engage à venir lundi pour entendre Gounod. Elle avait un châle vert qui lui nuisait horriblement, et cependant elle conserve son charme. L'esprit fait beaucoup en amour ; on pourrait devenir amoureux de cette femme-là, qui n'est plus jeune, qui n'est point jolie et qui est sans fraîcheur. Singulier sentiment que celui-là ! Ce qui est au fond de tout cela est toujours la possession, mais la possession de quoi, dans une femme qui n'est pas jolie ? Celle de ce corps qui n'a rien d'agréable ? Car, si c'est de l'esprit qu'on est amoureux, on en jouit tout autant sans posséder ce corps sans

(1) Delacroix, lors de son premier voyage en Angleterre (1825), considérait *Turner* (1775-1851) comme un véritable réformateur. (Voir t. 1, p. 39, en note.)

attraits : mille femmes jolies sont là qui ne vous donnent pas une distraction. L'envie de tout avoir d'une personne qui nous a émus, une certaine curiosité, mobile puissant en amour, l'illusion peut-être de pénétrer plus avant dans cette âme et dans cet esprit, tous ces sentiments se réunissent en un seul ; et qui nous dit qu'au moment où nos yeux ne croient voir qu'un objet extérieur dépourvu d'attraits, certains charmes sympathiques ne nous poussent pas à notre insu ? L'expression des yeux suffit à charmer (1).

21 avril. — Dîné chez Legouvé avec Goubaux, Patin, etc., etc.

2 mai. — Ce soir chez l'insipide Païva. Quelle société ! Quelles conversations ! Des jeunes gens avec barbe et sans barbe ; des jeunes premiers de quarante-cinq ans, des barons et des ducs allemands, des journalistes, et tous les jours de nouvelles figures !

Amaury Duval y est venu. Je n'ai commencé à pouvoir ouvrir la bouche qu'avec lui ; j'étais pétrifié de tant d'inutilité et d'insipidité. Le bon X... croit être là en société. Comme on ne jure que par lui, qu'il fait là un excellent dîner chaque semaine et qu'il y mène sa donzelle, qu'on le consulte même sur les talents du cuisinier, qu'il décide s'il faut le conserver

(1) C'est en des passages comme celui-ci que se fait le mieux apercevoir l'analogie avec Stendhal, cette parenté spirituelle que nous notions dans notre Étude et qui avait frappé plusieurs de ceux qui le connurent.

ou le changer, il est là comme autrefois le Mondor de l'ancien régime dans certains salons ; il bâille, il dort pendant qu'on lui parle ; au demeurant, c'est un bon garçon.

En sortant de cette peste assoupissante à onze heures et demie et en respirant l'air de la rue, je me suis cru à un régal ; j'ai marché une heure avec moi-même, peu satisfait néanmoins, morose, faisant retour sur mille objets désagréables et me plaçant en esprit au milieu de tous ces dilemmes que pose l'existence telle qu'elle est ; celui-ci surtout qui est le fond de tous les raisonnements possibles à cet endroit : solitude, ennui, torpeur, société avec et sans liens, rage de tous les moments et surtout aspiration à la solitude. Conclusion : rester dans la solitude, sans traverser d'autre épreuve, puisque le vœu suprême est enfin d'être tranquille, quand la tranquillité devrait être une sorte d'anéantissement.

4 mai. — Chez Nieuwerkerke le soir ; Levassor (1) nous a fait la scène de l'*Anglais à Inkermann.*

14 mai. — J'ai eu à dîner Varcollier, Gautier (2) et les aimables hommes qui m'ont été agréables pour mon exposition.

Bonne soirée ; Dauzats en était.

(1) *Levassor*, célèbre acteur comique, qui excellait dans les rôles à travestissements.
(2) *Théophile Gautier.*

15 mai. — Inauguration de l'Industrie. J'ai été ensuite, et imprudemment, à l'exposition des tableaux avec Dauzats et revenu avec lui jusque chez moi. J'y ai eu très froid.

J'ai vu l'exposition d'Ingres (1). Le ridicule, dans cette exhibition, domine à un grand degré; c'est l'expression complète d'une incomplète intelligence; l'effort et la prétention sont partout; il ne s'y trouve pas une étincelle de naturel.

Dauzats, en revenant, me conte l'histoire des travaux de Chenavard.

22 mai. — Dumas me fait demander le matin si je suis chez moi; je lui réponds que j'y serai à deux heures. Il me demande des notes sur les choses les plus inutiles à savoir pour un public, comment je m'y prends dans ma peinture, mes idées sur

(1) A côté de ce jugement si sévère, et qui était évidemment l'expression définitive de sa pensée, il est intéressant de noter ce fragment de lettre que Delacroix écrivait au critique d'art Th. Silvestre, après l'envoi de son livre : *Histoire des artistes vivants, français et étrangers :* « Je n'ai pas encore lu la *biographie* d'Ingres, c'est-à-dire relu, car je « suis encore à votre dernier envoi, dont je ne vous ai rien dit cet « automne, parce que je suis parti très brusquement. Déjà, sur ce que « vous m'en aviez dit à la volée, je vous avais exprimé mon sentiment. « Je vous avais *supplié d'ôter les personnalités*, qui sont déjà une dérogation aux usages d'autrefois en parlant des vivants, même quand on « en dit du bien. Avec cette franchise que vous aimez et dont j'use quelquefois pour mon compte, je vous disais que je regretterais que vous « n'eussiez pas fait des changements dans ce sens, pour vous, pour moi, « pour tout le monde. » (*Corresp.*, t. II, p. 136.) M. Burty ajoute très justement en note que le passage en question « montre avec quel « tact Delacroix désirait que l'on n'imitât pas dans son camp les furibonderies de ses adversaires ».

la couleur, etc. Il me demande, pour prolonger la séance, à dîner avec moi ; je saisis cette occasion de passer quelques bons moments. Il va faire une course et revient à sept heures passées, au moment où j'allais dîner tout seul, mourant de faim.

Après notre dîner, nous allons en fiacre chercher une petite qu'il protège, et nous allons voir la tragédie et la comédie italiennes. Il n'est qu'un motif qui puisse engager à aller à un pareil spectacle : celui de se fortifier dans la connaissance de l'italien. Rien n'est plus ennuyeux.

Dumas me disait qu'il était en train de procès qui devaient assurer son avenir, quelque chose comme 800,000 francs pour commencer, sans compter le reste. Le pauvre garçon commence à s'ennuyer d'écrire jour et nuit et de n'avoir jamais le sou. « Je suis « au bout », m'a-t-il dit, « je laisse à moitié faits « deux romans... je m'en irai, je voyagerai et je ver« rai, à mon retour, s'il s'est rencontré un Alcide « pour achever ces deux entreprises imparfaites. » Il est persuadé qu'il va laisser, comme Ulysse, un arc que personne ne pourra bander ; en attendant, il ne se trouve pas vieilli et agit, sous plusieurs rapports, comme un jeune homme. Il a des maîtresses, les fatigue même ; la petite que nous avons été prendre pour aller au spectacle lui a demandé grâce ; elle se mourait de la poitrine, au train dont il y allait. Le bon Dumas la voit tous les jours en père, a soin de l'essentiel dans le ménage, et ne s'inquiète pas des délas-

sements de sa protégée! Heureux homme! heureuse insouciance! Il mérite de mourir comme les héros, sur le champ de bataille, sans connaître les angoisses de la fin, la pauvreté sans remède et l'abandon.

Il me disait qu'avec ses deux enfants, il est comme seul. Ils vont l'un et l'autre à leurs affaires et le laissent se faire consoler par son Isabelle. D'un autre côté, Mme Cavé me disait le lendemain que sa fille se plaignait de la société d'un père qui n'était jamais à la maison... Étrange monde!

25 mai. — Au conseil. — Auparavant, j'ai été avec Jenny voir des seaux à rafraîchir le vin de Champagne.

Les collègues, comme les autres, remarquent mon Salon (1), et me parlent des compliments qu'ils en entendent faire.

(1) A propos de ce Salon de 1855, Baudelaire avait écrit cette conclusion enthousiaste, qui venait après une étude détaillée des œuvres offertes au public : « Homme privilégié, la Providence lui garde des « ennemis en réserve! Homme heureux parmi les heureux! Non seule- « ment son talent triomphe des obstacles, mais il en fait naître de nou- « veaux, pour en triompher encore. Il est aussi grand que les anciens « dans un siècle et dans un pays où les anciens n'auraient pas pu « vivre... Les nobles artistes de la Renaissance eussent été bien coupa- « bles de n'être pas grands, féconds et sublimes, encouragés et excités « qu'ils étaient par une compagnie illustre de seigneurs et de prélats, « que dis-je? par la multitude elle-même, qui était artiste en ces âges « d'or. Mais l'artiste moderne qui s'est élevé si haut malgré son siècle, « qu'en dirons-nous, si ce n'est de certaines choses que ce siècle n'accep- « tera pas, et qu'il faut laisser dire aux âges futurs? » (Voir les *Curiosités esthétiques*.) A cet article enthousiaste Delacroix répondait ainsi : « Cher Monsieur, je n'ai reçu qu'ici votre article par-dessus les toits. « Vous êtes trop bon de me dire que vous le trouvez encore trop

Je reste après la séance, par un beau soleil, à lire les journaux.

Je vais chez Gervais le remercier des couleurs qu'il m'a apportées hier, et je rentre, mourant de faim. Je voulais, avant dîner, aller voir la bonne Alberthe : je remets cela.

26 mai. — Dîné chez Mme Villot ; j'y ai trouvé Mme Herbelin, Rodakowski (1), Ferré et Nieuwerkerke. Nouvelle sortie contre les fleurs qui jonchent la table.

Le soir, à neuf heures, Nieuwerkerke me mène chez le prince Napoléon, pour le premier jour de ses soirées... Quelle foule ! Quels visages ! Le républicain Barye, le républicain Rousseau, le républicain Français, le royaliste Un Tel, l'orléaniste Celui-ci ; tout cela se pressant et se coudoyant. Il y avait des femmes charmantes, Mme Barbier entre autres, infiniment à son avantage.

Je suis sorti tard, et ai été prendre une glace au café de Foy : celles du prince étaient détestables.

« modeste ; je suis heureux de voir quelle a été votre impression sur mon
« exposition. Je vous avouerai que je n'en suis pas mécontent, et quel-
« que chose de moi-même m'a gagné plus qu'à l'ordinaire en voyant la
« réunion de ces tableaux. Puisse le bon public avoir des yeux, mais
« surtout les vôtres, car ils jugent encore plus favorablement, j'en suis
« sûr, que je ne fais. » (*Corresp.*, t. II, p. 121.)

(1) *Rodakowski* avait remporté une première médaille à l'Exposition universelle de 1855, et Delacroix avait puissamment contribué à faire obtenir cette récompense à une œuvre qu'il jugeait des plus remarquables, le portrait du général Dembinski, déjà exposé en 1852 et dont il est question plus haut (tome II, p. 156).

Ma nuit a été mauvaise dans la première partie ; je me suis relevé qu'il faisait petit jour et me suis promené ; cela m'a remis. J'ai joui de ce moment solennel où la nature reprend des forces, où royalistes et républicains sont endormis d'un commun sommeil.

29 mai. — Aujourd'hui j'ai eu à dîner : Mérimée, Nieuwerkerke, Biolay, Halévy, Villot, Viel-Castel(1), Arago, Pelletier et Lefuel; ils ont paru s'amuser et se trouver sans façon. Je redoutais cette corvée, et elle s'est changée en plaisir ; je voudrais être logé de manière à renouveler souvent ces parties-là.

31 mai. — Dîné chez Moreau avec Français (2), Mouilleron (3), les deux Rousseau (4), Martinet (5), etc.

1er juin. — Au conseil, toujours dans la salle des Cariatides ; il est question des billets de bal. Je fais une sortie contre l'exigence de n'en demander que

(1) Le comte *Horace de Viel-Castel* (1798-1864), littérateur. Il entra en 1853 dans l'administration des Beaux-Arts et devint peu de temps après conservateur du Musée des souverains, poste qu'il occupa jusqu'en 1862.

(2) *François-Louis Français*, élève de Gigoux et de Corot, est membre de l'Académie des beaux-arts depuis 1890.

(3) *Adolphe Mouilleron* (1820-1881), lithographe fort estimé. On lui doit entre autres œuvres une superbe lithographie de la *Ronde de nuit* de Rembrandt.

(4) *Théodore et Philippe Rousseau*.

(5) *Louis Martinet*, peintre, élève de Gros, a organisé un grand nombre d'expositions, et notamment en 1864 l'exposition posthume des œuvres d'Eugène Delacroix. Louis Martinet a longtemps dirigé le placement des œuvres d'art à nos Salons annuels.

pour des personnes intimes; il est curieux de voir tous ces épiciers, tous ces marchands de papier et tous ces précieux se trouver de meilleur ton et de meilleure compagnie que tel cordonnier et tel tailleur qui aura été invité par mégarde et qu'ils craignent de coudoyer. Je leur ai dit que la société française de nos jours n'était faite que de ces bottiers et de ces épiciers, et qu'il ne fallait pas y regarder de si près.

Je vais ensuite à l'Exposition. Celle d'Ingres m'a paru autre que la première fois, et je lui sais gré de beaucoup de qualités. Je trouve là Mme Villot et une de ses amies.

C'est le soir que j'ai revu la bonne Alberthe, qui me fait amitiés tant qu'elle peut. On s'est occupé pendant très longtemps d'un grand chien qui remplissait toute la chambre et sur lequel l'admiration ne tarissait pas. Je déteste qu'on s'occupe longtemps de ces personnages épisodiques, tels que les *chiens* et les *enfants* (1), qui n'intéressent jamais que leurs propriétaires ou ceux qui les ont mis au monde.

2 juin. — Je fais mes paquets.

Chez le prince Napoléon le soir. J'y trouve So-

(1) Dans l'étude sur le maître qu'il écrivit au lendemain de sa mort, Baudelaire disait : « Je dois ajouter, au risque de jeter une ombre sur sa « mémoire, au jugement des âmes élégiaques, qu'il ne montrait pas de « tendres faiblesses pour l'enfance. L'enfance n'apparaissait à son esprit « que les mains barbouillées de confitures (ce qui salit la toile et le « papier), ou battant le tambour (ce qui trouble la méditation), ou incen- « diaire et animalement dangereuse comme le singe. » (BAUDELAIRE, *Art romantique. L'œuvre et la vie d'Eugène Delacroix.*)

lange (1) et sa cousine Augustine que je ne reconnaissais pas d'abord.

Dans la journée, Moreau était venu me prendre pour aller chez le lithographe Sirouy (2), qui fait une planche d'après la petite *Entrée des croisés*.

Champrosay, 3 juin. — Parti à une heure et demie pour Champrosay. Pluie comme à l'ordinaire; le temps se remet le soir. Je rencontre en montant Candas, qui vient me faire un salut que je crois intéressé, Quantinet, puis le maire et Hippolyte Rodrigues et son fils, qui passent à cheval et m'apprennent qu'Halévy s'installe à Fromont.

4 juin. — Aussitôt levé, je déballe mes toiles et fais ma palette; je travaille beaucoup dans cette journée, qui est la première que je passe ici.

Avant dîner, promenade par le mur de Baÿvet; je trouve encore les traces de l'inscription au charbon sur son mur; je suis tous les ans, avec un mélancolique intérêt, l'effacement de ces plaintes de ce pauvre amoureux. Cette inscription fragile a survécu de beaucoup probablement au sentiment qui l'a dictée; celui qui l'a écrite est peut-être disparu depuis longtemps, aussi bien que la Célestine qui l'a inspirée.

(1) Madame *Clésinger*. fille de George Sand.
(2) *Achille Sirouy*, lithographe, fervent admirateur de Delacroix. Il est l'auteur de la lithographie qui nous montre Delacroix à la fin de sa vie, et que l'on trouve en tête de ce volume.

Je descends vers la route. Le petit bois de Baÿvet est coupé. Je remonte par la route des Dames; je vais jusqu'au chêne Prieur, je tourne à gauche, puis à gauche encore, jusqu'à l'allée de l'Ermitage, au carrefour où je trouve un autre grand chêne. Je reviens avec ravissement pour dîner.

5 juin. — Je prends le matin une tasse de thé, contrairement à mes habitudes. Une promenade dans le jardin me conduit à une sortie dans la campagne : je vais par les champs jusqu'à Soisy; je me fonds devant cette nature paisible.

Malheureusement, ma débauche du matin porte malheur au reste de la journée. J'essaye, sans succès, de travailler à la *Clorinde* (1); je ne sors d'une espèce d'assoupissement, que je ne puis vaincre, que pour dîner, et tout de suite après, confiné dans ma mauvaise humeur et dans les petites allées de mon jardin, je fais en long et en large une promenade de près de deux heures, sans fruit, pour dissiper cette noire humeur qui m'a accompagné jusqu'au lit et fait quereller ma pauvre Jenny.

6 juin. — En rentrant de ma promenade dans la

(1) Delacroix fait allusion au tableau connu sous le nom de *Olinde et Sophronie sur le bûcher*, qui a figuré récemment à l'Exposition des Cent chefs-d'œuvre de 1892, et dont il a écrit lui-même la description suivante : « Clorinde arrivant au secours des Sarrasins, assiégés dans « Jérusalem, délivre de la mort deux jeunes amants condamnés au « bûcher par le tyran Aladin. » (*Jérusalem délivrée.*) Voir *Catalogue Robaut*, n° 1290.

forêt, vers dix heures, je trouve un article de la *Presse,* très bon pour moi. J'extrais ces pensées de Marc-Aurèle (1) qui y sont citées :

« Il faut partir de la vie comme l'olive mûre tombe en bénissant la terre sa nourrice et en rendant grâces à l'arbre qui l'a produite. Vivre trois ans ou trois âges d'homme, qu'importe quand l'arène est close? Eh! qu'importe, pendant qu'on la parcourt? Mourir est aussi une des actions de la vie; la mort, comme la naissance, a sa place dans le système du monde. La mort n'est peut-être qu'un changement de place. O homme! tu as été citoyen dans la grande cité; va-t'en avec un cœur paisible; celui qui te congédie est sans colère. »

J'avais fait le matin la plus délicieuse promenade. Je me lève un peu tard malheureusement. Revenu par l'allée qui longe l'Ermitage venant du chêne Prieur jusqu'à la grande qui traverse tout le bois.

Paris, 7 juin. — J'ai été à Paris pour le banquet de l'Hôtel de ville donné en l'honneur du lord-maire; faute d'être averti, j'ai manqué la cérémonie du matin qui a été, dit-on, fort imposante; il s'agissait de la présentation par le lord-maire de l'adresse de la corporation de Londres à la municipalité de Paris.

(1) La grave et noble figure de l'empereur philosophe avait plus d'une fois tenté le pinceau du peintre. Il exécuta une composition connue sous le nom de *Marc-Aurèle mourant,* qui compte parmi ses plus belles œuvres. (Voir *Catalogue Robaut,* n°⁸ 923-926.)

Les costumes du lord-maire et des aldermen valaient la peine d'être vus.

Je suis parti à onze heures par l'omnibus de Lyon, escorté de Julie (1); en arrivant, et par une chaleur étouffante, j'ai été au Jardin des Plantes : il y a deux beaux lions, de jeunes lions, etc. Je mourais de chaud à les regarder : j'ai remarqué qu'en général le ton clair qui se remarque sous le ventre, sous les pattes, etc., se mariait plus doucement avec le reste de la peau que je ne le fais ordinairement : j'exagère le blanc. Le ton des oreilles est brun, mais en dehors seulement.

De là, chez Sirouy, le lithographe, voir la planche qu'il a commencée (les *Croisés* de Moreau) (2); ensuite, à la maison, où je me suis senti très fatigué, très accablé. J'ai une nature singulière : ces déplacements, dès le matin, me causent toujours une fatigue nerveuse extrême, et je peux me remettre pour très peu de chose.

Le soleil me nuit toujours; je me rappelle l'homme d'Épinal qui me disait que s'il se mettait au soleil après son déjeuner, il éprouvait un malaise considérable.

A peine m'étais-je habillé que je me suis senti

(1) Servante de Delacroix.
(2) C'est une variante de la toile de la salle des Croisades au musée de Versailles, actuellement au musée du Louvre. Elle a été lithographiée par Sirouy et adjugée à la vente Bonnet, le 19 février 1853, 3,199 francs à M. Moreau. (Voir *Catalogue Robaut*, n° 1189.) Elle diffère assez sensiblement, surtout dans les premiers plans, de la grande composition du Louvre. (Voir *Catalogue Robaut*, n° 734.)

rafraîchi et rajeuni, et la soirée m'a fort ennuyé. Le banquet donné dans la salle des Fêtes était splendide; les lustres faisaient un effet magnifique; j'étais à côté d'un pauvre Anglais qui ne savait pas un mot de français; j'ai presque oublié mon anglais; je cherchais tous mes mots; nous faisions mutuellement semblant de comprendre ce que nous nous disions, et nous n'en avons guère dit.

Fouché m'a ramené.

Champrosay, 8 *juin*. — De retour à Champrosay vers une heure et par le chemin de Lyon.

10 *juin*. — J'ai été, après dîner, voir Halévy; il y avait là Boilay et sa femme, et quelques personnes inconnues. Je leur promets de dîner avec eux jeudi. Ils veulent encore m'avoir dimanche prochain.

Paris, 11 *juin*. — A Paris, comme l'autre jour, pour le bal de l'Hôtel de ville. Je trouve Quantinet dans la voiture jusqu'à Paris.

Du chemin de fer, je vais à l'Hôtel de ville pour parler pour le protégé de Bixio; de là chez Haro et enfin chez moi. Après un peu de repos, toujours aussi nécessaire, chez Mme de Forget jusqu'à six heures.

J'ai renoncé à aller dîner chez Champeaux avec ces messieurs du lundi, voulant être de bonne heure à l'Hôtel de ville.

Très belle fête. La cour nouvellement arrangée fait

beaucoup d'effet, mais ce sera une déplorable idée pour le jour; elle ôtera la lumière et la respiration à une partie de l'Hôtel de ville.

Rentré à onze et demie par une pluie subite; j'étais précisément dans une calèche découverte; une espèce de tablier de cuir a préservé mon beau pantalon blanc.

J'ai revu Blondel (1). Nous nous promettons toujours de nous voir; il y a trop longtemps que nous nous sommes vus. Il ne reste probablement plus dans chacun de nous une parcelle de l'Eugène et du Léon de 1810.

Vu un instant Mme Barbier, Mme Villot, etc.

Champrosay, 14 *juin*. — J'étais engagé à dîner aujourd'hui par Rodrigues et Halévy. J'arrive à Fromont après avoir fait une visite à Mme Parchappe. Je ne trouve que la bonne Mme Rodrigues; ces messieurs sont à Paris et m'y ont écrit; or je suis ici depuis plus de deux jours.

Me voilà retenu et dînant avec cette bonne dame et des enfants : cela a fini mieux que je ne pensais. Après dîner, grande promenade dans le parc avec le jeune Rodrigues (2), jeune nourrisson de la peinture,

(1) *Blondel*, conseiller d'État, à qui Delacroix a légué son portrait. L'amitié entre Delacroix et M. Blondel remontait à la classe de sixième au lycée Louis-le-Grand. (Voir *Catalogue Robaut*, p. xvii, et n°⁸ 1411 et 1458.)

(2) *Georges Rodrigues*, qui exposa aux Salons annuels de 1874 à 1882.

suçant le lait de Picot (1), et me fatiguant un peu de sa naïve conversation ; mais grâce à sa bonne volonté, je prends l'air, au milieu des plus beaux arbres du monde. La vue de la Seine, de la terrasse d'en bas, est très belle et a même de la grandeur.

Pendant le dîner la pluie recommence avec fureur. Tout était mouillé pendant notre promenade.

15 *juin.* — Pluie continuelle. Vent furieux, qui n'a pas cessé un instant pendant toute la journée.

Je lis dans la *Presse* quelques feuillets de Mme Sand, de l'*Histoire de sa vie;* elle parle aujourd'hui de ses relations avec Balzac. Elle est forcée, la pauvre femme, de payer un tribut d'admiration à tout le monde. Dans cette prose imprimée de son vivant et adressée à des contemporains, elle parle de lui en des termes bien admiratifs (2). Elle est forcée de faire une grosse part à toutes ces célébrités de son temps, elle qui vit encore, pour qu'on ne lui reproche pas d'avoir de l'envie; c'est l'un des mille inconvénients de son entreprise. Elle parle beaucoup des sentiments paternels de de Latouche (3) à son égard, de sa fraternelle

(1) *François-Édouard Picot* (1786-1868), élève de Vincent et continuateur des traditions de David; il est l'auteur d'un grand nombre de peintures officielles, et décora plusieurs églises, notamment Saint-Vincent de Paul, en collaboration avec Flandrin

(2) Nous ne savons si Delacroix eut connaissance du jugement que George Sand porta sur lui dans l'*Histoire de ma vie*. Nous l'avons indiqué précédemment. Mais suffit de le relire pour penser que Delacroix, l'ayant connu, n'eût pu en être que satisfait.

(3) *Henri de Latouche* (1785-1851), littérateur, auteur de nombreux ouvrages du genre le plus varié, de pièces de théâtre et d'articles de

amitié pour Arago (1). Quelle entreprise! et surtout pour une personne dans sa situation : parler de soi, quand la nécessité de le faire de son vivant ne permet pas la franchise qui, seule, donnerait de l'intérêt à son ouvrage, sinon sur son propre compte, au moins sur tous les originaux dont elle aspire à laisser le portrait à la postérité. Elle a la faiblesse de parler de sa théorie en matière de romans, de ce *besoin d'idéal*, c'est son expression favorite, qui consiste à représenter les hommes *comme ils devraient être*. Balzac, dit-elle, l'encourage dans cette tentative, se proposant, lui, de les peindre *tels qu'ils sont* (2), prétention qu'il pense avoir justifiée et au delà.

16 *juin*. — A la fin de la journée, après avoir été m'asseoir le cul par terre dans mon jardin, pour jouir du soleil, si rare à présent, et qui m'a guéri complètement de mon malaise, repris le *Hamlet et Polonius* (3), et suis dans une excellente situation.

journaux dont quelques-uns eurent un certain retentissement. Son nom est attaché à la publication qu'il fit en 1819 des œuvres d'André Chénier, publication qui fut alors l'objet de vives discussions et de controverses. Ce fut Henri de Latouche qui devina le premier l'avenir de George Sand et qui lui procura en 1831 un éditeur pour son roman de début. « C'est ainsi, dit spirituellement Sainte-Beuve, qu'il lui était toujours réservé d'ouvrir aux autres la terre promise, sans y entrer lui-même. »

(1) Probablement *Étienne Arago*.

(2) Ce contraste d'expressions qui explique si exactement le contraste de talent des deux écrivains, Balzac et George Sand, avait été trouvé par Balzac lui-même, qui s'en était servi pour caractériser leur manière à chacun. (Voir à cet égard le livre de M. Ferry, *Balzac et ses amies*.)

(3) *Hamlet devant le corps de Polonius*, toile qui figure à l'année 1859 dans le *Catalogue Robaut*, n° 1387, mais qui fut évidemment commencée dès l'année 1855.

Dîné chez Parchappe. Ennui profond ; pas l'intérêt le plus mince, et le *loto* pour finir, avec de vieilles femmes et des adolescents. Il faut avouer que j'y ai pris de l'intérêt à la fin parce que j'ai gagné. Étrange animal que l'homme !

Je me suis promené plus d'une demi-heure devant ma maison, dans la crotte ; j'avais besoin de respirer. Il était près de minuit quand je suis rentré de cette partie de plaisir.

17 juin. — Je pense, le lendemain dimanche, en me levant, au charme particulier de l'École anglaise. Le peu que j'ai vu m'a laissé des souvenirs. Chez eux, il y a une finesse (1) réelle qui domine toutes les intentions de pastiche qui se produisent çà et là, comme dans notre triste école ; la finesse chez nous est ce qu'il y a de plus rare : tout a l'air d'être fait avec de gros outils et, qui pis est, par des esprits obtus et vulgaires. Otez Meissonier, Decamps, un ou deux autres encore, quelques tableaux de la jeunesse d'Ingres, tout est

(1) Chaque fois que l'on touche à l'opinion de Delacroix sur l'école nglaise de peinture, il convient de se référer à la belle lettre qu'il écrivit à Théophile Silvestre en 1858, que nous avons déjà plusieurs fois citée. Et pourtant on y trouve ce passage qui parait en contradiction avec ce qu'il note dans son Journal trois années auparavant : « Je ne me « soucie plus de revoir Londres : je n'y retrouverais aucun de ces souve- « nirs-là (Wilkie, Lawrence, Fielding, Bonington), et surtout je ne « m'y retrouverais plus le même pour jouir de ce qui s'y voit à présent. « *L'école même est changée.* Peut-être m'y verrais-je forcé de rompre « des lances pour Reynolds, pour ce ravissant Gainsborough que vous « avez bien raison d'aimer. » Mais ce n'était là qu'une boutade momentanée, car la fin de la lettre prouve d'une façon évidente sa sympathie pour le mouvement préraphaélite. (*Corresp.*, t. II, p. 190, 191.)

banal, émoussé, sans intention, sans chaleur. Il n'y a qu'à jeter les yeux sur ce sot et banal journal de l'*Illustration*, fabriqué chez nous par des artistes de pacotille, et le comparer au pareil recueil publié chez les Anglais, pour avoir une idée de ce degré de commun, de mollesse, d'insipidité, qui caractérise la plupart de nos productions. Ce prétendu pays de dessin n'en offre réellement nulle trace, et les tableaux les plus prétentieux pas davantage. Dans ces petits dessins anglais, chaque objet presque est traité avec l'intérêt qu'il demande : paysages, vues maritimes, costumes, actions de guerre, tout cela est charmant, touché juste, et surtout dessiné... Je ne vois pas chez nous ce qu'on peut comparer à Leslie (1), à Grant (2), à tous ceux de cette école qui procèdent partie de Wilkie (3),

(1) *Charles-Robert Leslie*, né à Londres en 1794, mort en 1859. Il passa sa jeunesse aux États-Unis. Il fit des tableaux de petite dimension représentant des scènes empruntées aux grands écrivains, Shakespeare, Cervantès, Molière, Walter Scott. On a dit de lui « qu'il excellait à faire les portraits vivants des êtres que le poète avait rêvés ». Il exposa à Paris à l'Exposition universelle de 1855.

(2) *Francis Grant*, né en 1803 dans le comté de Perth, mort en 1878. Walter Scott écrit dans son Journal à propos de lui : « S'il persévère dans cette profession (la peinture), — c'était à l'époque de ses premiers débuts, — il deviendra l'un de nos peintres les plus éminents. » Il se distingua surtout comme portraitiste et fixa l'image de plusieurs illustrations anglaises (J. Russell, Macaulay, Disraeli, Landseer). A l'Exposition universelle de 1855, ses portraits lui valurent la grande médaille.

(3) A propos d'une œuvre de *Wilkie* (1785-1841), Delacroix écrivait en 1858 : « Un de mes souvenirs les plus frappants est celui de son « esquisse de *John Knox prêchant*. Il en a fait depuis un tableau qu'on « m'a affirmé être inférieur à cette esquisse. Je m'étais permis de lui dire « en la voyant, avec une impétuosité toute française, « qu'Apollon lui-« même, prenant le pinceau, ne pouvait que la gâter en la finissant. » (*Corresp.*, t. II, p. 192.)

partie de Hogarth (1), avec un peu de la souplesse et de la facilité introduites par l'école d'il y a quarante ans, les Lawrence et consorts, qui brillaient par l'élégance et la légèreté.

Si l'on regarde une autre phase (2), qui est chez eux toute nouvelle, ce qu'on appelle l'École sèche, souvenir des Flamands primitifs, on trouve sous cette apparence de réminiscence dans l'aridité du procédé, un sentiment de vérité réel et tout à fait local. Quelle bonne foi, au milieu de cette prétendue imitation des vieux tableaux ! Comparez, par exemple, l'*Ordre d'élargissement* de Hunt (3) ou de

(1) *William Hogarth*, peintre et graveur, né à Londres en 1697, mort en 1764, est l'auteur d'une longue série de compositions pittoresques et originales qui eurent une vogue immense et qui lui valurent le titre de peintre du roi d'Angleterre.

(2) Cette autre phase, c'est l'École préraphaélite, dont *Hunt* et *Millais*, cités plus loin, devaient être deux des plus illustres représentants. Voici, d'une manière générale, quel jugement il porte sur elle, en caractérisant du même coup l'essence intime du génie anglais : « J'ai été « frappé de cette prodigieuse *conscience* que ce peuple peut apporter « même dans les choses d'imagination : il semble même qu'en revenant « à rendre excessifs des détails, ils sont plus dans leur génie que quand « ils imitaient les peintres italiens surtout et les coloristes flamands. « Mais que fait l'écorce ? Ils sont toujours Anglais sous cette transforma- « tion apparente. Ainsi, au lieu de faire des pastiches purs et simples « des primitifs italiens, comme la mode en est venue chez nous, ils « mêlent à l'imitation de la manière de ces vieilles écoles un sentiment « infiniment personnel ; ils y donnent l'intérêt provenant de la passion « de peindre, intérêt qui manque en général à nos froides imitations des « recettes et du style des écoles qui ont fait leur temps. » (*Corresp.*, II, 191.)

(3) *William-Holmant Hunt,* un des chefs de l'École préraphaélite. A partir de 1850, il se lia avec Millais, et ils furent tous deux les fondateurs de cette école dont le but était de reprendre les traditions de l'art avant la Renaissance. Il avait envoyé à l'Exposition universelle de 1855 trois tableaux : les *Moutons égarés*, au sujet duquel Delacroix écrira plus loin qu'il « en a été émerveillé » ; *la Lumière du*

Millais (1), je ne sais plus lequel, avec nos primitifs, nos byzantins, entêtés de style, qui, les yeux fixés sur les images d'un autre temps, n'en prirent que la raideur, sans y ajouter de qualités propres.

Cette cohue de tristes médiocrités est énorme; pas un trait de vérité, de la vérité qui vient de l'âme; pas un seul comme cet enfant qui dort sur les bras de sa mère, et dont les petits cheveux soyeux, le sommeil si plein de vérité, dont tous les traits, jusqu'aux jambes rouges et les pieds, sont singuliers d'observation, mais surtout de sentiment. Les Flandrin, voilà pour le grand style! Qu'y a-t-il, dans les tableaux de ces gens-là, du vrai homme qui les a peints? Combien du Jules Romain dans celui-ci, combien du Pérugin ou d'Ingres son maître dans celui-là, et partout la prétention au sérieux, au grand homme... à l'art sérieux, comme dit Delaroche!

Leys, le Flamand (2), me paraît fort intéressant aussi, mais il n'a pas, avec l'air d'une exécution plus indépendante, cette bonhomie des Anglais; je vois un effort, une manière, quelque chose qui m'inquiète sur la parfaite bonne foi du peintre, et les autres sont au-dessous de lui.

monde, puis *Claudio et Isabelle*. « Singulier phénomène, disait Théo-
« phile Gautier, à propos de cette exposition de Hunt, il n'y a peut-être
« pas au Salon une toile déconcertant le regard autant que les *Moutons
« égarés* de Hunt. Le tableau qui paraît le plus faux est précisément le
« plus vrai. »

(1) *John Everett Millais* avait envoyé à l'Exposition universelle de 1855 l'*Ordre d'élargissement* et le *Retour de la colombe à l'arche*.

(2) Voir t. II, p. 30, en note.

Gautier a fait plusieurs articles sur l'École anglaise : il a commencé par là. Arnoux (1), qui le déteste, m'a dit chez Delamarre (2) que c'était une flatterie de sa part pour le *Moniteur*, dans lequel il écrit. Je veux bien, pour moi, lui faire l'honneur d'attribuer à son bon goût cette espèce de prédilection marquée tout d'abord pour des étrangers ; cependant ses remarques ne m'ont nullement mis sur la trace même des sentiments que j'exprime ici. C'est par la comparaison avec d'autres tableaux et dans lesquels on croit admirer chez nous des qualités analogues qu'il fallait avoir le courage de faire ressortir le mérite des Anglais; je ne trouve rien de cela. Il prend un tableau, le décrit à sa manière, fait lui-même un tableau qui est charmant, mais il n'a pas fait un acte de véritable critique ; pourvu qu'il trouve à faire chatoyer, miroiter les expressions macaroniques qu'il trouve avec un plaisir qui vous gagne quelquefois, qu'il cite l'Espagne et la Turquie, l'Alhambra et l'Atmeïdan de Constantinople, il est content, il a atteint son but d'écrivain curieux, et je crois qu'il ne voit pas au delà. Quand il en sera aux Français, il fera pour chacun d'eux ce qu'il fait pour les Anglais. Il n'y aura ni enseignement (3) ni philosophie dans une pareille critique,

(1) Voir t. II, p. 380, en note.
(2) Voir t. II, p. 381, en note.
(3) Nous avons déjà touché dans notre annotation du deuxième volume à cette sévérité de jugement à l'égard de Th. Gautier, et nous nous sommes efforcé d'en préciser les raisons dissimulées. Il nous a paru in-

C'est ainsi qu'il avait fait l'année dernière l'analyse des tableaux si intéressants de Janmot (1); il ne m'avait donné aucune idée de cette personnalité vraiment intéressante qui sera noyée dans le vulgaire, dans le *chic*, qui domine tout ici. Quel intérêt il y aurait pour un critique un peu fin à comparer ces tableaux, tout imparfaits qu'ils sont sous le rapport de l'exécution, avec ces tableaux aussi naïfs, mais d'une inspiration si différente! Ce Janmot a vu Raphaël, Pérugin, etc., comme les Anglais ont vu Van Eyck, Wilkie, Hogarth et autres; mais ils sont tout aussi originaux après cette étude. Il y a chez Janmot un parfum dantesque remarquable. Je pense, en le voyant, à ces anges du purgatoire du fameux Florentin; j'aime ces robes vertes comme l'herbe des prés au mois de mai, ces têtes inspirées ou rêvées qui sont comme des réminiscences d'un autre monde. On ne rendra pas à ce

téressant de rapporter ici la lettre de remerciement écrite par Delacroix au critique, après la lecture de ses réflexions sur l'École française et sur notre artiste en particulier : « Mon cher Gautier, lui écrit-il le 22 sep-
« tembre 1855, je lis en revenant à Paris votre article mille fois bon et
« bienveillant sur mon exposition. Je vous en remercie de cœur au delà
« de ce que je pense vous exprimer. Oui, vous devez éprouver de la satis-
« faction, en voyant que toutes ces folies, dont autrefois vous preniez le
« parti à peu près seul, paraissent aujourd'hui toutes naturelles... J'ai
« rencontré hier soir une femme que je n'avais pas vue depuis dix ans,
« et qui m'a assuré qu'en entendant lire une partie de votre article, elle
« avait cru que j'étais mort, pensant qu'on ne louait ainsi que les gens
« morts et enterrés. » (*Corresp.*, t. II, p. 131.)

(1) *Louis Janmot, dit Jan-Louis* (1814-1892), peintre, élève de Victor Orsel et d'Ingres, s'adonna presque exclusivement à la peinture religieuse. La plupart de ses œuvres portent l'empreinte d'un mysticisme exalté, mais témoignent aussi trop souvent de l'insuffisance de l'artiste dans les moyens d'exécution.

naïf artiste une parcelle de la justice à laquelle il a droit. Son exécution barbare le place malheureusement à un rang qui n'est ni le second, ni le troisième, ni le dernier; il parle une langue qui ne peut devenir celle de personne; ce n'est pas même une langue; mais on voit ses idées à travers la confusion et la naïve barbarie de ses moyens de les rendre. C'est un talent tout singulier chez nous et dans notre temps; l'exemple de son maître Ingres, si propre à féconder par l'imitation pure et simple de ses procédés, cette foule de suivants dépourvus d'idées propres, aura été impuissant à donner une exécution à ce talent naturel qui pourtant ne sait pas sortir des langes, qui sera toute sa vie semblable à l'oiseau qui traîne encore la coquille natale et qui se traîne encore tout barbouillé des mucus au milieu desquels il s'est formé.

— Dîné chez Halévy avec Mme Ristori (1), Janin, Laurent Jan, Fouché, le fils de Baÿvet, qui est un joli garçon (je mentionne ceci à cause de la laideur du père et de la mère), un M. Caumartin, célèbre par une cruelle aventure, à ce qu'on m'a conté.

La Ristori est une grande femme d'une figure froide : on ne dirait jamais qu'elle a son genre de talent. Son petit mari a l'air d'être son fils aîné. C'est un marquis ou un prince romain.

(1) La célèbre tragédienne italienne, dont la réputation égala presque celle de Rachel, était alors dans tout l'éclat de son talent. Après avoir remporté en Italie les plus grands succès, elle était venue cette année même, 1855, à Paris, où elle fut accueillie avec enthousiasme.

Laurent Jan a été un peu insupportable, comme à son ordinaire, avec sa manière assez répandue de faire de l'esprit en prenant le contre-pied des opinions raisonnables. Sa verve est intarissable, quand il est lancé. (Janin était muet, et je le regrette : j'aime beaucoup son genre d'esprit; Halévy de même.) Et cependant, malgré mon peu de sympathie pour ces charges continuelles et ces éclats de voix qui vous rendent muet et presque attristé, j'ai eu du plaisir à le voir. Il n'y a pas, à mon âge, de plaisir plus grand que de se trouver dans la société de gens intelligents et qui comprennent tout et à demi-mot (1). Il disait au petit prince romain blondin, qui se trouvait à côté de lui à table, que Paris, dont l'opinion met le sceau aux réputations, se composait de cinq cents personnes d'esprit qui jugeaient et pensaient pour cette masse d'animaux à deux pieds qui habitent Paris, mais qui ne sont Parisiens que de nom.

C'est avec un de ces hommes-là, pensant et jugeant, et surtout jugeant par eux-mêmes, qu'il fait bon se trouver, dût-on se quereller pendant le quart d'heure ou la journée que l'on a à passer avec eux. Quand je

(1) Sur Eugène Delacroix comme *causeur*, Baudelaire écrit : « Delacroix était, comme beaucoup d'autres ont pu l'observer, un homme de conversation; mais le plaisant est qu'il avait peur de la conversation comme d'une débauche, d'une dissipation où il risquerait de perdre ses forces. Il commençait par vous dire, quand vous entriez chez lui : « Nous ne causerons pas ce matin, ou que très peu, très peu. Et puis il bavardait pendant trois heures. Sa causerie était brillante, subtile, mais pleine de faits, de souvenirs et d'anecdotes : en somme, une parole nourrissante. »

compare cette société de dimanche avec celle de la veille, des Parchappe, je passe bien vite sur les excentricités de mon Laurent Jan, et je ne pense qu'à cet imprévu, à ce côté artiste en tout qui fait de lui un précieux original. Les gens qui s'intitulent les sectaires de la société par excellence ne savent guère à quel point ils sont privés de la vraie société, c'est-à-dire des plaisirs sociables. Otez-leur la pluie et le beau temps, les bavardages sur le voisinage et les amis, il n'y a plus que le whist qui puisse les consoler au milieu de ces longues heures qu'ils passent en face les uns des autres; mais ils sont moins privés sans doute parce qu'ils ne peuvent avoir idée du plaisir dont je parlais tout à l'heure.

Les gens d'esprit sont rares, et ceux qui le sont dans cette prétendue société choisie finissent par subir l'ennui par vanité, ou deviennent hébétés comme tout ce qui les entoure. Que dire, par exemple, d'un homme comme Berryer, qui ne sait se délasser de ses fatigants travaux que dans la compagnie de ces gens du monde plus ennuyeux les uns que les autres! C'est un homme singulier, difficile à déchiffrer, surtout dans les commencements. Au fond, l'avocat chez lui domine tout; l'homme a disparu, il est dans le monde comme dans son cabinet ou au barreau; il subit l'ennui comme il porte sa robe et pour les besoins de la cause. On voit certaines personnes du monde, capables de s'amuser à la manière des artistes, — je dis ce mot qui résume ma pensée,

— faire beaucoup de frais pour en attirer et qui éprouvent véritablement du plaisir à leur conversation.

La bonne princesse est ainsi : quand elle a reçu ou visité elle-même ses connaissances du monde, elle a de petits jours où elle aime à voir des peintres et des musiciens. Plusieurs de ces dames-là ont un amant dans toutes les classes possibles, afin de connaître tous les genres de mérite.

19 juin. — Je reçois, le soir en dînant, la lettre d'Eugène de Forget qui m'annonce la mort de Mme de Lavalette (1).

Paris, 20 juin. — Parti à six heures et demie. Je me fais conduire chez Mme de Forget, ignorant à quelle heure se faisait le convoi. Je la trouve affligée. Je lui parle de l'idée inconvenante de faire la cérémonie dans une petite église qui n'est qu'une sorte d'annexe. Ni Eugène, à qui j'en parle, ni elle, ne comprennent grandement combien il fallait au contraire donner d'éclat à cet hommage public, qui a été si peu public que j'ai été honteux du peu d'empressement, de la tenue cavalière des assistants.

(1) *Mme de Lavalette* s'était rendue célèbre par l'énergie et le dévouement dont elle avait fait preuve pour sauver son mari, le comte de Lavalette, condamné à mort par la cour d'assises de la Seine, pour s'être emparé de l'administration des Postes, au retour de l'île d'Elbe. Elle avait pénétré dans sa prison, après l'arrêt des assises, et s'était substituée à lui. Lorsqu'il apprit l'évasion du condamné, Louis XVIII ne put s'empêcher de dire : « De nous tous, Mme de Lavalette est la seule qui ait « fait son devoir. »

Le service étant à midi, je vais chez moi jusqu'à cette heure. Au milieu du service à l'église ou plutôt à la fin, arrive M. de Montebello, aide de camp de l'Empereur, sans voiture officielle et en petit uniforme. Le trait est si fort qu'il croit devoir s'excuser, prétexter des retards, auprès d'Eugène; il est vrai de dire que l'Empereur n'avait pas été, à ce que je me crois fondé à croire, averti en règle; c'était à sa fille ou à son petit-fils qu'il appartenait de faire cette notification qui peut-être n'a pas été faite du tout. Bref, moins de personnes encore ont accompagné le corps au cimetière, et, parmi ces personnes, *pas un* des anciens amis de M. de Lavalette. J'ai maudit et je maudis encore la timidité qui m'a empêché de prendre la parole pour dire là ce que devait sentir toute âme bien placée; mais, en vérité, devant cet auditoire glacé et même profondément indifférent, c'était presque impossible; il n'y avait qu'un avocat capable de se trouver inspiré.

La mémoire des hommes est bien courte : celle des événements est aussitôt enterrée que celle des personnages qui y prennent part. Sur toutes les personnes à qui j'ai dit ces jours-ci que j'avais été à Paris pour l'enterrement de Mme de Lavalette, pas une n'a imaginé de laquelle je voulais parler... Que de choses à dire sur cette morte, morte depuis quarante ans, fantôme imposant, dans l'abaissement profond où nous l'avons vue !

J'ai été revoir mes pauvres tombeaux, que j'ai

trouvés bien entretenus; mais, dans la folle idée que je pouvais m'échapper pour retourner le jour même, et de bonne heure encore, dans ma retraite paisible, je n'ai pas pris le temps d'aller voir le tombeau de ma bonne tante et du cher Chopin.

En arrivant chez moi, où j'allais tout brusque pour partir au plus vite, je trouve la lettre de Guillemardet (1) qui m'annonce que le lendemain il conduit à sa dernière demeure sa pauvre mère. Dès lors, j'ai été tranquille sur l'emploi de mon temps et je n'ai plus pensé à Champrosay.

Je mourais de fatigue; ces sortes de dérangements m'accablent, mais me sont salutaires. Cette activité forcée est énervante pour moi, au moment même, mais elle entretient la vie et la circulation; j'ai dormi profondément jusqu'à près de sept heures.

Réveillé par la faim, je crois, et été dîner chez l'Anglais de la rue Grange-Batelière. J'ai été ensuite prendre du café et fumer dans le café qui fait l'angle de la rue Montmartre. J'ai joui là, paresseusement, avec une espèce de plaisir philosophique, de la vue de cet ignoble lieu, de ces joueurs de dominos, de tous les détails vulgaires de la vie, de cette foule d'automates, fumeurs, buveurs de bière, garçons de café. J'ai conçu même le plaisir qu'on peut trouver à s'oublier jusqu'à la dégradation dans ces distractions. Je suis rentré, avec la même tranquillité, sans beaucoup

(1) *Louis Guillemardet.*

réfléchir, ayant fermé la porte aux émotions entre celles de ma matinée et celles qui m'attendaient le lendemain matin. Il faisait un froid incroyable : après deux tours sur le boulevard, j'ai été retrouver mon lit.

Champrosay, 21 *juin*. — Levé avant six heures. Comme je n'ai emmené personne et que je fais tout moi-même, j'ai besoin d'une activité qui contribue beaucoup à me fatiguer.

J'arrive à Passy un peu avant neuf heures, je vois et j'embrasse la pauvre Caroline. Triste cérémonie, qui avait là quelque chose de plus touchant que toutes celles de ce genre qu'on peut faire à Paris. L'air de ce lieu est mortel pour toute émotion vraie; l'appareil d'un convoi, les prêtres qui font la cérémonie, tout cela forme un spectacle qui fait de cet acte lugubre un acte comme un autre. A Passy, à une demi-heure de ce Paris empesté, ce convoi, ce service, les figures de tous ceux qui prennent part à tout cela, tout est changé, tout est décent, sérieux, et jusqu'à l'attitude des gens qui se mettent aux fenêtres.

J'ai été dans la sacristie avec cet excellent ami, cet excellent fils, pour signer l'acte mortuaire; quand il eut mis son nom sur le registre, il ajouta au bas *son fils;* je signai à mon tour, et il me sembla que j'avais presque le droit de faire de même; ce brave cœur avait eu la même pensée, et, en retournant à nos places, il me dit avec une expression déchirante :

« *C'est que, vois-tu, mon pauvre garçon, tu es ici Félix* (1)! » Ce sont ses propres paroles.

Il m'a fait partir par le chemin de fer, avec un de ses amis; j'avais résolu le matin de faire des courses nécessaires, j'avais même pensé à aller voir cette fameuse *Mirrha* (2), où j'allais par acquit de conscience. J'avais trop présumé de mes forces ou de mon peu de sensibilité. Tant d'émotions m'avaient vaincu.

Je rentrai à pied du chemin de fer, et, après un déjeuner plus que frugal, j'ai dormi tout accablé avec le ferme propos de retour à Champrosay pour dîner, ce que j'ai exécuté par une pluie vraiment affreuse.

A Draveil, j'ai acheté des côtelettes au boucher, ne sachant pas quel dîner je trouverais... je n'étais pas attendu.

Paris, 29 juin. — Je vais dîner à la Taverne.

Je trouve, en allant aux *Anglais*, Bornot et sa femme, que je croyais partis, puis Dauzats et Justin Ouvrié (3), prenant du café au café Anglais.

— *Othello*. Plaisir noble et complet; la force tragique, l'enchaînement des scènes et la gradation de l'intérêt me remplissent d'une admiration qui va porter des

(1) *Félix Guillemardet*, qui était mort en 1840.
(2) *Mirrha*, tragédie italienne d'Alfieri, où la *Ristori* remportait lors un éclatant succès à Paris.
(3) *Justin Ouvrié* (1806-1880), peintre et lithographe, élève d'Abel de Pujol et de Châtillon, auteur de nombreux tableaux, aquarelles et lithographies.

fruits dans mon esprit. Je revois ce Vallak que j'ai vu à Londres il y a trente ans juste, peut-être jour pour jour (car j'étais là au mois de juin), dans le rôle de Faust. La vue de cette pièce fort bien arrangée, toute défigurée qu'elle était, m'avait inspiré l'idée de faire des compositions lithographiées (1)... Terry, qui faisait le diable, était parfait.

Je trouve là Mareste qui ne reste que jusqu'au deuxième acte, et ensuite Grzymala.

Champrosay, 30 juin. — A neuf heures du matin, au Jury. Je revois Cockerell(2) et Taylor(3), vieilles con-

(1) Delacroix fait allusion à la série des compositions lithographiées qu'il exécuta sur le *Faust* en 1827 et qui eurent l'honneur de fixer l'attention du vieux Gœthe. « M. Delacroix, dit Gœthe, dans ses conversa-
« tions avec Eckermann, est un grand talent, qui a dans Faust précisé-
« ment trouvé son vrai aliment. Les Français lui reprochent trop de
« rudesse sauvage, mais ici elle est parfaitement à sa place. — De tels des-
« sins, reprend Eckermann, contribuent énormément à une intelligence
« plus complète du poème. — C'est certain, dit Gœthe, car l'imagination
« plus parfaite d'un tel artiste nous force à nous représenter les situations
« comme il se les est représentées à lui-même. Et s'il me faut avouer
« que M. Delacroix a surpassé les tableaux que je m'étais faits des scènes
« écrites par moi-même, à plus forte raison les lecteurs trouveront-ils
« toutes ces compositions pleines de vie et allant bien au delà des images
« qu'ils se sont créées. » (*Conversations de Gœthe.*)

(2) *Charles-Robert Cockerell* (1788-1853), architecte anglais. Il avait dans sa jeunesse parcouru l'Orient, et pratiqué à Égine et à Olympie des fouilles qui lui permirent de découvrir les beaux marbres dits *phigaléens* qui se trouvent actuellement au British Museum. A Naples, à Florence, à Rome, il exécuta d'importants travaux de reconstitutions archéologiques qui le rendirent rapidement célèbre. Membre de l'Académie d'architecture d'Angleterre, il fut nommé également membre associé de l'Institut de France. A Rome, il s'était lié d'intime amitié avec Ingres et les autres artistes français de la Villa Médicis.

(3) *Baron Taylor* (1789-1879), auteur et artiste, commissaire royal près le Théâtre-Français en 1824, explorateur et archéologue, inspec-

naissances aussi; je passe là jusqu'à midi environ à examiner les peintures des Anglais, que j'admire beaucoup; je suis véritablement émerveillé des moutons de Hunt (1).

Je déjeune comme un vrai bourgeois, sous une espèce de treille, dans un petit café dressé tout fraîchement, dans l'attente de ce public qui vient si peu à cette glaciale Exposition, dont tout l'effet est manqué, grâce à ces prix disproportionnés de cinq francs et même d'un franc, qui ne sont pas dans nos habitudes.

Contre mes habitudes, je déjeune très bien d'un morceau de jambon et d'une cruche de bière de Bavière. Je me sens tout heureux, tout libre, tout épanoui, dans ce vulgaire bouchon établi en plein vent et regardant passer les rares badauds qui se rendent à l'Exposition.

De là, je vais à pied, malgré la chaleur, mais avec plaisir, jusque chez moi, en passant par chez Moreau, à qui j'apprends ce que j'ai fait pour lui auprès de Morny.

Rentré vers deux heures, je fais mes paquets, et me hâte de repartir par le chemin de Lyon. Je suis arrivé

teur général des Beaux-Arts en 1848, puis membre libre de l'Académie des Beaux-Arts, occupa les fonctions les plus diverses, mais partout témoigna du goût le plus vif pour tout ce qui touche à la littérature et à l'art. C'est sous sa haute direction que furent publiés les *Voyages pittoresques et romantiques de l'ancienne France*, illustrés par l'élite de nos artistes. Philanthrope ardent, il a de plus fondé sept associations de secours mutuels, dont celle des artistes dramatiques.

(1) Voir plus haut, p. 38, en note.

à Champrosay toujours avec ravissement, et par-dessus le marché, avec un appétit excellent.

1er *juillet*. — Toutes ces interruptions nuisent à mes petits travaux; je ne sais trop à quoi se passent mes journées. J'essaye de me rappeler mes impressions de la représentation d'*Othello;* je colore les croquis que j'y ai faits. Je dors encore outrageusement et à tort.

Je vais chez Halévy à six heures, par un soleil ardent. Je trouve là Gounod, les Zimmerman, Fouché, Boilay que j'aime beaucoup. Après dîner, promenade vers la rivière.

Au départ de ces messieurs, je m'esquive, pour faire une visite à Mme Parchappe, qui m'avait invité à dîner; j'y trouve Mmes Barbier et Villot.

2 *juillet*. — Le matin, je ne puis résister à faire un tour de forêt, qui ne m'a pas empêché de travailler dans la journée à l'*Hamlet,* aux *Lions,* etc.

A six heures, je vais chez Mme Barbier. Tour dans le jardin avec ces dames avant dîner; après le dîner, causerie dans le parc; bref, je m'amuse. La société des femmes a toujours, malgré ma retraite, un charme infini; quand nous remontons, je me trouve avec six femmes, assises en rond et moi avec elles.

Mme Framelli venait d'arriver et nous attendait; elle m'invite pour mercredi. Je me promène avant de rentrer, par un clair de lune magnifique.

5 juillet. — Les dons naturels dépourvus de la culture peuvent ressembler à ce chèvrefeuille charmant de grâce, mais sans odeur, que je vois suspendu aux arbres de la forêt.

8 juillet. — Dîner chez Barbier avec Danican, etc. Le matin avait eu lieu la scène désagréable du frère Barbier, qui les a tous vilipendés dans la rue.

Toutes mes journées sont monotones, mais remplies çà et là des plaisirs vifs que me donne la campagne ; la chaleur est extrême et m'interdit presque entièrement la forêt.

Augerville, 12 juillet. — Parti à deux heures et demie pour Corbeil. Trouvé cet affreux G... qui me dit effrontément avoir la *Jeune fille dans le cimetière* (1) ; je lui dis qu'elle m'avait été volée, en le regardant d'une manière qui l'a fait rougir.

De Corbeil à Malesherbes, voyagé avec une femme distinguée, dont la conversation était très bien. A Courances, elle se jette dans les bras d'une vieille paysanne qu'elle accable de caresses : c'était la bonne qui l'avait élevée ; j'ai été très touché. La bonne vieille lui avait fait un cadeau qu'elle me montra : c'étaient les souliers d'un tout petit enfant, qui étaient, me dit-elle, ceux de son frère aîné, homme de soixante-quatre ans.

(1) C'est une des premières œuvres de Delacroix que le *Catalogue Robaut* date de 1823. (Voir n° 67.)

J'ai vu ce Gâtinais, cette vieille France toute plate, toute simple, ces diligences d'autrefois. Si je ne suis pas aussi à mon aise que dans les chemins de fer, du moins je voyage, je vois, je suis homme ; je ne suis ni une boîte ni un paquet.

Je quitte ma dame à Malesherbes avec le regret de ne pas savoir son nom ; je trouve là Pinson et son cabriolet découvert, dans lequel nous faisons le trajet rapidement.

Je trouve avec Berryer Mme Jaubert, bonne rencontre à la campagne, et Mme D..., avec une certaine appréhension.

13 *juillet*. — Je sors le matin par le plus beau soleil. Je fais un croquis, près du pont de pierre, de la rivière fuyant au loin, un bouquet d'arbres très pittoresque sur le devant. Je me promène avec bonheur, je vais jusqu'aux rochers où le souvenir de M... me suit en dépit que j'en aie.

Je remarque dans les rochers à formes humaines et animales de nouveaux types plus ou moins ébauchés ; je dessine même une espèce de sanglier et une sorte d'éléphant, nombre de corps, de contours, de têtes de taureau, etc.; on trouverait là d'excellents types d'animaux fantastiques ; ces formes bizarres prennent là une vraisemblance. Étrange coïncidence ! Quel caprice a présidé à la formation de ce rocher qui est tout alentour le seul de son espèce ?

Dans la journée, promenade en bateau ; Berryer

s'obstine à vouloir nous faire passer en remontant sous le pont de pierre. Cela nous vaut un excellent exercice, qui nous met en nage et nous prépare au dîner. Nous arrivons quand il est servi déjà. Nous avons à peine le temps de changer de chemise.

Le soir, en tournant autour du château après dîner, Cadillan (1) me parle de Berryer, de sa manière de travailler, etc.

14 juillet. — Berryer part à six heures du matin pour aller plaider à Paris. Il se flatte de revenir pour dîner ou, au pis aller, à neuf heures du soir. A notre grande surprise, comme nous étions à table, à sept heures et quelque chose, il arrive et achève de dîner avec nous ; j'avais proposé à ces dames de retarder le dîner.

C'est un tour de force étonnant. Arrivé à Paris et au Palais à onze heures et demie, il plaide immédiatement pendant deux heures et demie ; il part, laissant le deuxième avocat chargé de l'affaire écouter la réponse de l'adversaire, et prendre des notes s'il est besoin. Il se rhabille au Palais, repart et arrive sans éprouver d'interruption.

Il était parti avec un morceau de pain et de galantine dans ses poches. Trouvant dans le chemin de fer des gens avec lesquels il est obligé de lier conversation, il ne mange point et ne peut se dédom-

(1) *M. de Cadillan,* secrétaire de Berryer.

mager qu'en allant du chemin de fer au Palais.

Après le dîner, nous étions en famille devant la maison : nous venions de prendre le café sur le perron. Je le voyais heureux d'être retourné dans sa retraite, jouissant de ces fleurs, de ces arbres, la plupart plantés par lui, après une journée employée comme celle-ci. Voilà de grands bonheurs !

Le soir, musique avec Mme Jaubert, *Don Juan*, etc., pendant que Berryer, non point encore satisfait, faisait son courrier pour le lendemain matin.

Dans la journée, chaleur orageuse et fatigante. Promenade dans un bateau léger. Nous descendons à terre près le pont de pierre. Assis en haut du petit labyrinthe, Mme Jaubert me parle de Chenavard.

15 *juillet*. — Promenade le matin vers les rochers ; j'admire encore les figures d'hommes et d'animaux, j'y fais de nouvelles et d'étonnantes découvertes.

Dans une allée plus vers le haut, je rencontre le malheureux scarabée luttant contre les fourmis acharnées à sa perte ; je l'ai observé pendant longtemps, culbutant ses ennemies qu'il traînait après lui, retenu par les pattes, dont chacune était accrochée par deux ou trois des impitoyables ouvrières. Attaqué par les antennes, couvert quelquefois par elles, il a fini par succomber ; l'ayant laissé une première fois, je l'ai trouvé immobile et tout à fait vaincu, quand je suis revenu ; je lui ai fait faire encore quelques mouvements, mais enfin la mort était venue. Les

fourmis étaient occupées, à ce qu'il m'a paru, à l'entraîner à la fourmilière que, du reste, on ne voyait pas aux environs. Je laissai un moment toute cette tragédie et je fus m'établir dans le petit pavillon à boule de cuivre où je m'endormis quelques instants. Au bout d'une demi-heure environ, je revins à mes fourmis. A ma grande surprise, je ne trouve ni fourmis ni insecte !

Berryer me dit, au déjeuner, que les fourmis déchiquetaient ordinairement ces sortes de proies et les emportaient par petits morceaux. Dans le cas que je viens de voir, je ne puis comprendre qu'un pareil déménagement ait pu avoir lieu en si peu de temps.

On a beaucoup philosophé à déjeuner sur les fourmis. Mme Jaubert nous mentionne un livre de M. Huber (1), qui est complet sur leur histoire.

Promenade à Malesherbes : j'adore ces vieilles habitations ; le château laissé à l'abandon ; grandes pièces avec de grands portraits d'ancêtres : tous les Lamoignon et leurs femmes sont encadrés dans les boiseries. Magnifique tapisserie du seizième siècle. Je dessine l'ajustement des brides des chevaux.

Je rejoins la compagnie dans la merveilleuse allée des Charmes. Visite à la chapelle ruinée et abandonnée. Magnifique statue de Balzac d'Entraigues : elle est en pierre ; celle d'un Lamoignon, je crois, en marbre, agenouillé et armé, est dans l'endroit obscur.

(1) *Pierre Huber* (1777-1840), naturaliste suisse.

Différence du style des deux époques, de Henri IV à Louis XIII, l'autre, au contraire, de Henri II à peu près.

Promenade avec ces deux dames au bord de la rivière de Malesherbes.

16 juillet. — Promenade le matin ; je m'amuse sur un banc à dessiner la statue du sire d'Entraigues, que j'ai vue hier (1).

Promenade en bateau peu agréable et que nous abrégeons le plus possible ; il pleut et il fait froid, nous laissons le bateau en route et revenons par l'allée que Berryer a fait achever, par les hauteurs, jusqu'à la maison.

Il nous parle, le soir, du Père Antoine, supérieur de la Trappe. Les femmes ne peuvent entrer dans le couvent, sauf les princesses du sang. Des amis de Berryer vont à la Trappe, et une dame qui se trouvait avec eux imagine de s'habiller en garçon pour les accompagner. Le Père Antoine, avisant ce visage imberbe et devinant le déguisement, prend tout doucement sous sa robe une serpette avec laquelle il va couper une rose qu'il offre à l'indiscret androgyne. Les visiteurs ne tardent pas à tourner les talons.

(1) La plupart des croquis de Malesherbes et d'Augerville, cités ici, sont consignés dans un album de Delacroix, qui fit partie, sous le n° 664 *bis*, de la vente posthume, et fut adjugé au sculpteur Carpeaux pour 120 francs. Ce petit album in-12 oblong démontre la suite d'idées du maître, car, de 1854 à 1859, il emporta ce carnet chaque fois qu'il se rendit en villégiature chez Berryer.

Autre anecdote sur le même Père Antoine. Il réclamait auprès de M. de Villèle pour certains bois qui dominent le couvent, qui, étant la propriété de l'État, mais devant être aliénés, allaient tomber dans la main des particuliers et gêneraient le couvent. Il disait, dans sa demande, qu'un aussi *grand ministre* ou *ministre aussi supérieur,* etc., etc., et sur tous les tons, trouverait bien un moyen d'accommoder la loi à cette affaire présente. Berryer le plaisantait un peu sur ses épithètes hyperboliques adressées à M. de Villèle : « Que voulez-vous, lui dit le Père Antoine, nous autres, pauvres moines, nous n'avons pas toujours le compas dans l'œil. »

Nous déchiffrons la *Gazza* (1). J'étais encore tout plein de *Don Juan* de l'autre jour et je ne me trouvais plus d'admiration possible pour le chef-d'œuvre de Rossini. J'ai vu une fois de plus qu'il ne faut rien distraire des belles choses, et encore moins les comparer entre elles. Les parties négligées dans Rossini ne font nullement tort à l'impression dans la mémoire : ce père, cette fille, ce tribunal, tout cela est vivant. Les *croque-notes* de la princesse, qui ne jurent que par Mozart, ne comprennent pas plus Mozart que Rossini ; cette partie vitale, cette force secrète, qui est tout Shakespeare, n'existe pas pour eux ; il leur faut absolument l'alexandrin et le contrepoint : ils n'admirent, dans Mozart, que la régularité.

(1) La *Gazza ladra.*

17 juillet. — Bonnes et douces promenades, seul ou avec ces petites femmes. Dans une grande promenade autour du parc, je me mets une épine de genévrier dans le doigt en arrangeant une branche pour Mme D...

Champrosay, **18** *juillet.* — Parti à six heures pour Corbeil. Berryer, en robe de chambre, est venu m'embarquer. Je pars, le cœur plein de lui et de mon agréable séjour.

Tête à tête avec mon automédon, respirant l'air frais, emporté par l'allée des peupliers et au milieu des eaux remplies de nénufars, je me retournai plusieurs fois pour le voir de loin, ainsi que ce qu'on pouvait apercevoir de la maison. J'attends la voiture quelque temps à Malesherbes ; j'essaye, sur la place publique, de m'ôter, avec mon canif, la petite épine de genévrier.

Parti dans une affreuse voiture et en mauvaise compagnie. Au reste, je dors ou sommeille presque tout le temps jusqu'à Corbeil ; j'arrive à Ris vers midi, et je rentre à Champrosay.

Le soir, je vais chez Barbier.

Paris, 19 *juillet.* — Je fais mes paquets dans la journée et je pars à trois heures. Nous arrivons à Paris pour dîner ; je me retrouve sans trop de déplaisir dans mon atelier, et en face de tout ce que j'ai à faire.

20 juillet. — Au conseil et à l'église, où je ne trouve personne.

22 juillet. — Je dîne sur le boulevard avec le cousin Delacroix (1).

26 juillet. — Voir *Mirrha* avec le cousin. Cette Ristori est vraiment pleine de talent ; mais que ces pièces sont ennuyeuses !

Je souffre horriblement de la chaleur et de cet ennui. La fatigue de mes journées employées à l'église (2) est un peu cause de ce malaise, le soir. J'ai fait tout gratter et j'emplâtre, pour ainsi dire à la truelle, non seulement les parties creusées, mais toutes les parties des figures destinées à être lumineuses, telles que chairs, draperies. Les tableaux y gagneront, mais j'ai failli y prendre la colique des peintres.

29 juillet. — Journée insipide, faute de m'être mis à faire quelque chose de bonne heure ; je dîne au Palais-Royal avec le cousin, dans ce même salon où je dînai un jour avec Rivet, Bonington (3) et compagnie. Il fut beaucoup question de la D...

(1) Le commandant *Delacroix* figure comme légataire dans le testament d'Eugène Delacroix, qui laissa à son cousin divers souvenirs de famille.

(2) L'église *Saint-Sulpice*, dont il ne termina la décoration (première chapelle à droite en entrant) qu'en 1857. (Voir *Catalogue Robaut*, n⁰ˢ 1328 à 1345.)

(3) *Bonington* était entré en 1819 dans l'atelier de Gros, où il rencontra le baron Rivet, qui devint son ami. C'est de la même époque que date aussi son intimité avec Delacroix.

Delacroix professait la plus grande estime pour le talent de Boning-

Le cousin me conte l'histoire des Vauréal ; le père de celui que je connais aurait été un comte de Vauréal ; c'était un roturier, bossu et assez disgracié, mais capable d'aimer, puisqu'il s'était épris de la Menard, danseuse célèbre et que le comte d'Artois, je crois, favorisait. Le comte était mal reçu de la dame ; mais le prince lui ayant conseillé de s'humaniser quelque peu, elle déclara à son soupirant qu'elle ne pouvait lui appartenir que quand elle serait comtesse de Vauréal. Le mariage se fait ; le soir des noces, la mariée disparaît. Elle ne revient sur l'eau qu'à la mort du comte de Vauréal et pour entrer en usufruit des biens ; le comte avait un fils qui s'arrange tellement quellement avec sa belle-mère. Elle le maria à la fille d'un colonel Bonneval, mais avec interdiction de coucher avec sa femme, laquelle n'aurait eu la possession de son mari qu'à la mort de la Menard. C'est du père ou du grand-père Vauréal que *mon* grand-père, qu'on appelait le *grand Claude,* aurait été régisseur ; leurs biens étaient considérables. Ils auraient, je crois, appartenu à l'évêque de Reims.

30 juillet. — Je vais, à cinq heures, chez le cousin. Trouvé Mme Dufays, et Mme Cavé qui survient. Je la retrouve le soir, en faisant une promenade, assise près

ton. Dans une lettre adressée à Soulier en 1831, il écrit : « J'ai eu quelque temps Bonington dans mon atelier. J'ai bien regretté que tu n'y sois pas. Il y a terriblement à gagner dans la société de ce luron-là, et je te jure que je m'en suis bien trouvé. » (*Corresp.*, t. I, p. 116.)

de la Madeleine et en société d'une petite qu'elle a prise chez elle et à qui elle sert de mentor.

31 juillet. — Dîné chez Pastoret (1) avec Mercey (2), Viollet-le-Duc, Damas-Hinard (3), etc., etc. Belle galerie pour les tableaux. Je reviens avec Hittorf (4).

2 août. — Dîné chez Poinsot avec Chabrier, sa femme, l'amiral Deloffre (5), d'Audiffret, etc.

3 août. — Au conseil, qui se tient dans l'anti-

(1) Le marquis *de Pastoret* (1791-1857), homme politique et littérateur, fut successivement auditeur au Conseil d'État sous le premier Empire, puis membre du Conseil général et du Conseil d'État sous la Restauration. Il refusa de reconnaître le gouvernement de la monarchie de Juillet, et resta jusqu'en 1852 un des représentants les plus autorisés du parti légitimiste. Rallié à l'Empire, il devint sénateur et fut appelé en 1855 à faire partie de la Commission municipale.

(2) *Frédéric Bourgeois de Mercey* était alors attaché au ministère d'État comme directeur des Beaux-Arts et chargé de diriger avec le comte *de Chennevières* l'organisation de la section des Beaux-Arts à l'Exposition universelle de 1855.

(3) *Damas-Hinard* (1805-1891), littérateur, auteur de travaux littéraires appréciés, notamment du *Dictionnaire Napoléon*, et de traductions fort estimées des grands écrivains espagnols. En 1848 il fut nommé bibliothécaire du Louvre, et devint en 1853 secrétaire des commandements de l'Impératrice.

(4) *Jacques-Ignace Hittorf* (1792-1867), né à Cologne, architecte, élève de Percier. On lui doit, indépendamment de nombreux monuments, qui témoignent de son réel mérite et de son érudition, les embellissements des Champs-Élysées, de la place de la Concorde, de l'avenue de l'Étoile. Ce fut lui qui traça, en qualité d'architecte de la ville de Paris et du Gouvernement, les plans des immenses travaux du bois de Boulogne et des deux lacs. Il faisait partie depuis 1853 de l'Académie des Beaux-Arts.

(5) L'amiral *Théodore Deloffre* (1787-1865) fut successivement préfet maritime à Cherbourg et membre du Bureau des longitudes.

chambre, sur le quai : aux tentures orange, avec les peintures de Court.

Je vais ensuite à l'Industrie; je remarque cette fontaine jaillissante de fleurs gigantesques imitées.

La vue de toutes ces machines m'attriste profondément. Je n'aime pas cette matière qui a l'air de faire, toute seule et abandonnée à elle-même, des choses dignes d'admiration.

En sortant, je vais voir l'exposition de Courbet, qu'il a réduite à dix sous. J'y reste seul pendant près d'une heure et j'y découvre un chef-d'œuvre (1) dans son tableau refusé ; je ne pouvais m'arracher de cette vue. Il y a des progrès énormes, et cependant cela m'a fait admirer son *Enterrement.* Dans celui-ci, les personnages sont les uns sur les autres, la composition n'est pas bien entendue; il y a de l'air et des parties d'une exécution considérable : les hanches, la cuisse du modèle nu et sa gorge; la femme du devant qui a un châle ; la seule faute est que le tableau qu'il peint fait amphibologie : il a l'air d'un *vrai ciel* au milieu du tableau. On a refusé là un des ouvrages les plus singuliers de ce temps; mais ce n'est pas un gaillard à se décourager pour si peu.

J'ai dîné à l'Industrie entre Mercey et Mérimée ; le premier pense comme moi de Courbet ; le second n'aime pas Michel-Ange !

(1) Voir ce que nous avons dit dans notre Étude, p. LI-LII, sur l'impartialité de Delacroix touchant les contemporains en général et Courbet en particulier.

Détestable musique moderne par les chœurs chantants qui sont à la mode.

11 *août*. — A Montreuil, pour le mariage de la fille aînée de Rivet. Ce bon ami a paru heureux de me voir ; j'ai revu avec beaucoup de plaisir sa mère, si aimable et de si bonne et ancienne manière ; causé de la couleur avec M. Pierre Rivet, mon ancien élève : il me recommande l'orpin jaune (1).

Vu là Colin (2) et revenu avec Riesener.

Je dînais chez Chabrier ; Vieillard y était, et Poinsot qui a été aimable. J'étais fatigué de ma journée : ce sont trop d'allées et venues pour une petite constitution.

Poinsot nous raconte que Charles (3), le physicien, se trouvant traqué pendant la Révolution et n'ayant que cinq ou six sous à dépenser pour sa nourriture, ne

(1) Le *baron Rivet*, qui s'était éloigné de la politique depuis 1852 pour se consacrer à l'administration du chemin de fer de l'Ouest, habitait alors aux portes de Versailles, au grand Montreuil, une propriété occupée, avant la Révolution, par deux des filles de Louis XV, Mesdames Victoire et Adélaïde de France.

Le mariage auquel Delacroix fait allusion est celui de la fille aînée de M. Rivet, qui épousa, en 1855, M. Bourdeau de Lajudie. La mère de M. Rivet, dont parle ici Delacroix, était fille du général de Gilibert, dernier sous-gouverneur des Invalides sous la monarchie, et veuve de M. Léonard Rivet, ancien aide de camp de Dugommier, créé baron comme préfet de l'Empire, et qui fut plus tard député sous la monarchie de Juillet.

Pierre Rivet, neveu de Mme Rivet mère, était grand amateur de peinture et fervent admirateur de Delacroix.

(2) *Alexandre Colin.*

(3) *Jacques-Alexandre-César Charles* (1746-1823), physicien, a popularisé en France les découvertes de Franklin et des frères Montgolfier. Lors de la création de l'Institut, il entra l'un des premiers à l'Académie des sciences, et en devint par la suite le secrétaire

vécut pendant un mois que de pain et d'eau; au bout d'un mois, il s'aperçut qu'il perdait sensiblement des forces; il y joignit alors du fromage, et les forces lui revinrent.

— Penser à trouver une palette qu'on puisse mettre dans l'eau.

12 *août*. — Mon cher Guillemardet vient dîner avec moi. Causerie sans fin à table et promenade sur le boulevard jusqu'à onze heures.

15 *août*. — Le matin, déjeuné à l'Hôtel de ville et au *Te Deum* ensuite. Grande impression de cette foule en robe de toutes couleurs et en habits brodés : la musique, l'évêque, tout cela est fait pour émouvoir; l'église m'a paru, comme toujours, une des mieux faites pour élever et frapper.

Réception chez l'Empereur.

Rentré fatigué; le soir, promenade solitaire faite avec beaucoup de plaisir; je m'amuse des illuminations; je crois que c'est la première fois que la foule ne me cause pas d'ennuis.

18 *août*. — Arrivée de la reine d'Angleterre. Je sors de l'église vers trois heures pour rentrer chez moi. Point de voiture! Paris est fou ce jour-là; on ne rencontre que corps de métiers, femmes de la halle, filles vêtues de blanc, tout cela bannière en tête et se poussant pour faire bonne réception.

Le fait a été que personne n'a rien vu, la Reine étant arrivée à la nuit; je l'ai regretté pour toutes ces bonnes gens qui y allaient de tout leur cœur; j'étais invité par Pastoret à aller voir le cortège chez lui; j'ai trouvé là Feuillet (1), Beauchesne (2), qui m'a recommandé son fils, candidat aux bourses de l'école de Saint-Cyr (3).

Revenu au milieu d'une cohue épouvantable.

23 août. — Bal à l'Hôtel de ville pour la reine d'Angleterre; chaleur affreuse.

J'y trouve Alberthe et sa fille; j'ai fait le tour de l'Hôtel de ville deux ou trois fois pour conquérir un verre de punch; j'étais glacé, tant j'étais baigné de sueur. Quelles insipides réunions!

25 août. — A Versailles, ce soir. Illuminations devant le château, etc.

Je ne revois pas avec le plaisir que j'attendais la *Bataille d'Aboukir* (4) : la crudité des tons est extrême; l'enchevêtrement de ces hommes et de ces chevaux est un peu inexcusable.

Revenu par un clair de lune magnifique, et seul. J'ai passé par cette route de Saint-Cloud, qui m'a rappelé de si bons moments de ma vie de 1826 à 1830.

(1) *Feuillet de Conches.* Voir t. II, p. 177, en note.
(2) *Du Bois de Beauchesne.* Voir t. II, p. 375, en note.
(3) *Henri Du Bois de Beauchesne*, aujourd'hui général de brigade.
(4) Delacroix a, d'autre part, exprimé toute son admiration pour le talent du baron *Gros.* (Voir t. I, p. 374, et t. II, p. 351, 352 et 429.)

26 août. — J'ai eu la visite de la très aimable princesse de Wittgenstein (1) et de sa fille, celle pour laquelle Liszt m'avait demandé un dessin ; je dois la revoir et dîner chez elle mardi.

27 août. — Je suis dans un mauvais moment ; je retourne à l'église, après une interruption de huit jours ; j'y travaille péniblement ; la chaleur est affreusement continue.

Le soir, je vais voir l'exposition de l'école de dessin de Lequien fils. J'y trouve Wey (2) et ses fils ; il me promet de me donner le dessin de Fedel, d'après moi, fait il y a une quarantaine d'années et si remarquable. Wey me dit que c'est la seule chose remarquable faite d'après moi.

28 août. — Dîné chez l'aimable princesse de Wittgenstein ; elle avait un certain comte d'Iri ou d'Uri et un Allemand assez contradicteur et ennuyeux.

30 août. — Soulié m'avait écrit qu'il viendrait au courant de septembre ou fin d'août. Je lui ai demandé de venir dîner aujourd'hui. J'ai écrit à Villot qui s'est

(1) La princesse *de Wittgenstein* était l'amie et l'admiratrice passionnée de Liszt ; il fut un moment question, en 1861, du mariage de la princesse avec le grand artiste ; mais celui-ci devait entrer trois ans plus tard dans les ordres.

(2) *Francis Wey* (1812-1882), littérateur et philologue, avait été nommé en 1852 inspecteur général des Archives départementales. Il fut également, de 1853 à 1865, président de la Société des gens de lettres.

excusé, étant souffrant; à Riesener et à Schwiter. Le dîner a été gai, et j'en ai été heureux.

Le matin, travaillé beaucoup à l'église, inspiré par la musique et les chants d'église. Il y a eu un office extraordinaire à huit heures; cette musique me met dans un état d'exaltation favorable à la peinture.

31 *août*. — Sorti vers trois heures pour voir des logements rues d'Amsterdam, Pigalle, etc.

Chez Schwiter (1), j'ai été frappé là, en voyant sa propre peinture et le portrait de West, de Lawrence, ainsi que des gravures d'après Reynolds, de l'influence fâcheuse de toute *manière*. Ces Anglais, et Lawrence tout le premier, ont copié aveuglement leur grand-père Reynolds, sans se rendre compte des entorses qu'il donnait à la vérité; ces licences, qui ont contribué à donner à sa peinture une sorte d'originalité, mais qui sont loin d'être justifiables, l'exagération pour l'effet et même les effets complètement faux qui en sont la conséquence, ont décidé du style de tous ses suivants, ce qui donne à toute cette école un air factice que ne rachètent pas certaines qualités. Ainsi la tête de West, qui est peinte dans la lumière la plus vive, est accompagnée d'accessoires tels que les vêtements, un rideau, etc., qui ne participent nullement à cette lumière; en un mot, elle est dépourvue de toute raison; il s'ensuit qu'elle est fausse et l'ensemble

(1) Le baron *Schwiter* devait être un des légataires de Delacroix, qui lui laissa par testament divers tableaux anciens.

maniéré. Une tête de Van Dyck ou de Rubens, placée à côté de semblables résultats, les place tout de suite dans les rangs les plus secondaires. (Rapprocher ceci de ce que j'ai écrit quelques jours plus tard à Dieppe sur l'imitation naïve et l'influence des écoles.) (1).

La vraie supériorité, comme je l'ai dit quelque part dans ces petits souvenirs, n'admet aucune excentricité. Rubens est emporté par son génie et se livre à des exagérations qui sont dans le sens de son idée et fondées toujours sur la nature.

De prétendus hommes de génie comme nous en voyons aujourd'hui, remplis d'affectation et de ridicule, chez lesquels le mauvais goût le dispute à la prétention, dont l'idée est toujours obscurcie par des nuages, qui portent, même dans leur conduite, cette bizarrerie qu'ils croient un signe de talent, sont des fantômes d'écrivains, de peintres et de musiciens. Ni Racine, ni Mozart, ni Michel-Ange, ni Rubens, ne pouvaient être ridicules de cette façon-là; le plus grand génie n'est qu'un être supérieurement raisonnable. Les Anglais de l'école de Reynolds ont cru imiter les grands coloristes flamands et italiens; ils ont cru, en faisant des tableaux enfumés, faire des tableaux vigoureux; ils ont imité le rembrunissement que le temps donne à tous les tableaux et surtout cet éclat factice que causent les dévernissages successifs qui rembrunissent certaines parties en donnant aux

(1) Voir plus loin, p. 95 et 96.

autres un éclat qui n'était pas dans l'intention des maîtres. Ces altérations malheureuses leur ont fait croire, comme dans le portrait de West, qu'une tête pouvait être très brillante à côté de vêtements complètement dépourvus de lumière, et que des fonds pouvaient être très obscurs derrière des objets éclairés : ce qui est de toute fausseté.

7 septembre. — Le matin, chez Dupré. Vu sa maison : très séduit par cet air riant.

Dîné chez Mme de Forget avec Mme Dufays, et revu là M. Jouaut, que je n'avais pas vu depuis 1830. Il a passé des années en Russie ; ce n'est plus le beau garçon de ce temps-là. Il me dit que le changement le plus considérable qu'il trouve en moi, c'est que je parle moins vite qu'autrefois et que ma voix est changée.

10 septembre. — Parti à huit heures par le train express pour aller à Crose (1). Voyage très rapide jusqu'à Argenton par l'express, mais toutes sortes de malheurs à partir de là. Arrivé à Argenton attendant mes paquets une heure dans la boue et sous la pluie, avant de m'installer dans cette affreuse petite voiture où j'ai fait un voyage si insupportable, entre l'enfant qui pissait et les trois femmes qui vomissaient.

Je reste à Limoges, tenté un instant de revenir et de m'excuser comme je pouvais.

(1) C'est le nom d'une propriété de famille qui appartient aujourd'hui encore à M. *de Verninac,* sénateur.

11 *septembre*. — Arrivé à Limoges vers onze heures, je m'installe pour la journée à l'hôtel du *Grand Périgord;* je fais un déjeuner dont j'avais besoin après l'insupportable voyage. Je vois la ville, le musée, l'église Saint-Pierre, la cathédrale, Saint-Michel.

La cathédrale est inachevée, la nef manque. En général, les églises de tout ce pays sont d'une obscurité lugubre. Je me suis endormi dans la cathédrale.

A Saint-Michel, près du musée, où je suis revenu en dernier lieu, j'en ai fait autant. Ces petits repos m'ont remis tout à fait.

Je me suis fait raser par un frater et suis venu dîner vers quatre heures et demie. Excellentissimes champignons, inconnus à Paris.

Je pars à six heures pour Brive. Dans le coupé, tête à tête avec un brigadier de gendarmerie, très convenable : tête superbe. Il me quitte vers neuf heures. Je passe une bonne nuit, tantôt dormant, tantôt voyant passer à la lueur des quinquets de la voiture le bizarre pays que je traverse... Uzerche, etc., que je regrette de ne pas voir de jour.

Je pensais, en voyant des objets véritablement bizarres, à *ce petit monde* que l'homme porte en lui. Les gens qui disent que l'homme apprend tout par l'éducation sont des imbéciles, y compris les grands philosophes qui ont soutenu cette thèse. Quelque singuliers et inattendus que soient les spectacles qui s'offrent à nos yeux, ils ne nous surprennent jamais

complètement; il y a en nous un écho qui répond à toutes les impressions : ou nous avons vu cela ailleurs, ou bien toutes les combinaisons possibles des choses sont à l'avance dans notre cerveau. En les retrouvant dans ce monde passager, nous ne faisons qu'ouvrir une case de notre cerveau ou de notre âme. Comment expliquer autrement la puissance incroyable de l'imagination et, comme dernière preuve, cette puissance incroyable qui est relativement incomparable dans l'enfance? Non seulement j'avais autant d'imagination dans l'enfance et dans la jeunesse (1), mais les objets, sans me surprendre davantage, me causaient des impressions plus profondes ou des ravissements incomparables; où aurais-je pris auparavant toutes ces impressions?

12 septembre. — Arrivé à Brive à dix heures. François était venu m'y chercher, et reparti.

Je parcours la ville, qui est très jolie; l'église romane, où on a peint des cannelures et des caissons; le collège ou séminaire, charmante architecture de la Renaissance.

Je pars à midi et demi et suis à Crose vers trois heures; je ne puis vaincre, tout le long du voyage, une somnolence extrême. Frappé de la vue de Turenne et de ses ruines. Beaucoup d'émotion en arrivant.

(1) Se reporter dans le second volume à tout ce qu'il dit sur l'*Imagination* et sur l'*Idéalisation*. (Voir t. II, p. 126 et 241.)

Promenade avec François (1) dans les allées d'herbes, les arbres fruitiers, figuiers; cette nature me plaît et réveille en moi de douces impressions; la bonne Mme Verninac heureuse de me voir et me tutoyant. La femme de François est très bien.

13, 14 et 15 septembre. — Tous ces jours jusqu'à dimanche, jour de mon départ, la même vie à peu près; je suis seul, suivant mes habitudes, jusqu'au déjeuner. L'avant-dernier jour, le 15, je dessine une partie de la journée les montagnes, de ma fenêtre. Je dessine après déjeuner et par la chaleur le joli vallon où François a planté des peupliers; je suis charmé de cet endroit; je remonte par un soleil que je trouve cuisant et qui me fait toujours une impression de fatigue pour le reste de la journée; je cueille avec délices quelques figues, quelques pêches; bien entendu que je m'accuse de mes larcins.

Comment décrire ce que je trouve charmant dans ce lieu?... C'est un mélange de toutes les émotions agréables et douces au cœur et à l'imagination. je pense aux lieux que j'ai vus avec un calme bonheur dans ma jeunesse, je pense en même temps à mes chers amis, à mon bon frère, à mon cher Charles, à ma bonne sœur! Seul comme je suis à présent, il me semblait dans ce lieu, dans ce pays déjà méridional, me retrouver avec ces êtres chers dans la Touraine,

(1) *François de Verninac*, président du tribunal de Tulle. Delacroix lui laissa par testament quelques souvenirs de famille.

dans la Charente, lieux qui sont beaux pour moi, beaux pour mon cœur.

La négligence qui est partout dans ce pauvre Crose, et qui m'avait choqué d'abord, avait fini par me plaire : rien n'y ressemble à nos habitations d'aujourd'hui... L'herbe pousse où elle veut, la maison se conserve toute seule.

Promenade à Turenne (1) un de ces jours; la première fois, elle avait été marquée par l'événement de la fuite des deux juments, après lesquelles on avait couru longtemps. Le jour que nous y sommes allés, il faisait une pluie diluvienne; j'ai été pourtant satisfait de cette excursion; ce château perché sur le rocher, comme sur un piédestal, est tout à fait extraordinaire (2).

Nous faisons ces courses avec le jeune Dussol, très bon garçon, qui a dîné presque tous les jours avec nous.

L'église de Turenne remarquable par un grand air; sa simplicité et même son dénuement ne lui nuisent pas.

16 *septembre*. — Parti à sept heures pour Brive avec François et Dussol. Nous rencontrons en route

(1) On voit, à Turenne, les ruines d'un ancien château fort dont il reste une tour gigantesque, dite Tour de César.

(2) A cet endroit du manuscrit se trouve une esquisse presque informe qui représente la tour du château. Elle fait invinciblement penser aux dessins de Victor Hugo, faits par le poète dans son voyage sur les bords du Rhin.

le médecin Masseur, et ensuite la servante de François avec sa charmante sœur, celle que j'avais vue en guenilles et pieds nus auprès des chevaux, le jour de la course à Turenne; cette fois, elle était vêtue coquettement et allait à Brive pour faire des emplettes pour sa noce qui est dans huit jours; son mari sera un heureux drôle pendant quelques moments... C'est de l'espèce la plus fine et la plus piquante, la blonde armée de tous ses attraits particuliers et qui sont incomparables. Je l'avais bien devinée la première fois.

Nous parcourons la ville, après avoir assuré ma place pour une heure, pour Périgueux et Angoulême; nous allons au séminaire, où je dessine, et nous revenons déjeuner.

Ce déjeuner, à cette heure, m'a rendu toute la journée insensible aux beautés du pays que je traversais. La chaleur aussi était excessive; le coupé de cette diligence était affreux : pas une vitre ne tenait, j'ai été tantôt grillé par le soleil, tantôt gelé sans pouvoir m'en défendre par le courant d'air établi entre les deux portières.

Dans la première partie du voyage, je guettais la maison de campagne de Mme Rivet, que définitivement je n'ai pas vue.

Il y avait avec moi dans le coupé un gros et frais jeune homme qui m'a conté, avec un grand contentement de lui-même, qu'il venait de Limoges où il avait été faire emplettes de ses cadeaux de noces pour une

jeune personne qu'il allait épouser aussi dans huit jours; je n'ai côtoyé ainsi, au milieu de mes souffrances, que des gens heureux ou sur le point de l'être. Il m'a fait entendre, en relevant à tout moment sa petite moustache blonde, que sa situation ne lui permettait pas d'aspirer à ce parti, mais que ses avantages extérieurs lui avaient valu cette aubaine, dont il rendait grâces au dieu Cupidon. Mon homme, plus amoureux de lui-même que de sa future, fleur de provincial et de Périgourdin, me quitta sur la route, non sans m'avoir fait admirer de loin la propriété, la maison la plus belle du pays, disait-il, enfin toutes les solides perfections que l'amour jetait à ses pieds, sans compter celle de la jeune infante; il a oublié de me dire si cette dernière était douée de grâces et d'attraits; mais ce n'était pas là la partie intéressante pour lui.

Je traverse, jusqu'à Périgueux, le pays le plus riche et le plus riant, mais toujours sous le poids de cette chaleur ou de ce vent cuisant.

J'arrive à Périgueux à la chute complète du jour; une jeune femme toute pimpante m'avait été donnée pour compagne de prison dans la boîte incommode où je me trouvais, une poste avant la ville; je traverse cette jolie ville au milieu des transparents et des illuminations, à propos des bonnes nouvelles de Sébastopol.

Je m'informe des places; je suis forcé de changer mes combinaisons. J'irai à Montmoreau prendre le

chemin de fer par Ribérac dans une espèce de cabriolet portant les dépêches, et je vais dîner à l'hôtel *de France,* en face du bureau de la voiture.

Le repas assez médiocre, servi par une fille très piquante, quoique déjà mûre, me fait merveille; il n'est pas trop gâté par le voisinage de commis voyageurs, dont la langue est la même partout et un mélange curieux d'ineptie et de fatuité; j'avais déjà déjeuné à Brive quand j'y arrivai de Limoges, en attendant l'heure de partir pour Crose, avec une réunion semblable.

A Périgueux, après dîner et en payant à Mme l'hôtesse mes 3 fr. 50, j'admire la rotondité de sa robe à la mode et cette magnifique toilette qu'elle promène, de la cour à la cuisine et à la salle à manger. Je sors enchanté de tout ce que je voyais et particulièrement de la beauté des femmes que je trouve, dans tous les environs, on ne peut plus piquantes. Je me promène assez tard sur la grande promenade remplie de promeneurs de tous étages, de marchands forains, de musiques, de faiseurs de tours et de loteries. Je trouve même de la *vraie beauté,* le piquant uni à une grâce et à une correction qui n'est pas dans le Nord et que Paris n'offre jamais.

Enfin, je pars à neuf heures, je crois. Arrangement qui me paraît d'abord impossible et qui finit par aller tant bien que mal; mon grand manteau me rend grand service, serré, emboîté et enveloppé jusque par-dessus les yeux, de peur du serein; je finis par

m'engourdir et enfin j'arrive à Ribérac vers deux heures du matin.

Arrivée dans cette petite ville où quelques chandelles achevaient de brûler aux fenêtres, en témoignage de l'allégresse, mais dans une solitude complète. Entrée sous cette remise d'auberge ; prise de possession d'une chambre, où j'ai dormi tout habillé et profondément jusqu'à cinq heures du matin.

17 septembre. — Parti joyeux pour Montmoreau. Réveillé le matin à Ribérac et juché dans le coupé, avec un jeune militaire et un bon Périgourdin qui me parle de son vin ; et tout ce que je vois m'enchante ; le soleil levant donne à cette jolie et riche nature un attrait inexprimable. La ressemblance de ce pays avec ma chère forêt réveille encore des souvenirs délicieux. En traversant des parties de bois, je crois être avec mon cher Charles et le bon Albert, quand nous allions chasser, par la rosée, sous les bois et dans les vignes... Point de description pour de si douces pensées !

Je remarque, de Ribérac à Montmoreau, les vignes grimpant aux arbres ou à des perches qui les soutiennent, à la manière italienne ; cela est fort joli et fort pittoresque, et ferait bien en peinture ; mon voisin le militaire, joli jeune homme, qui revient peu enthousiasmé de la Crimée où il a eu les pieds gelés, me dit que cette méthode n'est pas la meilleure, sinon pour la vigne elle-même, au moins pour les productions

qui l'environnent, à cause de l'ombre qui résulte de cet arrangement. Mon chasseur de Vincennes me dit que les Anglais sont des *soldats de parade qui s'en vont trop tôt,* malgré la renommée de leur ténacité. Peut-être, en bons alliés, faisons-nous pour eux, à l'égard de la bravoure, ce qu'on fait pour les avares dont on veut tirer quelque chose en les louant de leur générosité...

J'arrive à Montmoreau; je suis conduit droit au chemin de fer, où je m'encage vers onze heures et demie.

A Angoulême, rencontre de Mme Duriez (1), de sa fille, de son gendre et de son petit-fils. Je les aide à monter en voiture; cette rencontre qui était dans les décrets du destin, puisque je m'étais flatté d'aller les voir à Hurtebize, a rajeuni de bons sentiments et de bons souvenirs; mais j'étais déjà fatigué de tous mes mouvements des jours passés; le repos, pendant cette route, m'eût été nécessaire; j'aurais traversé avec plus de plaisir, avec le recueillement nécessaire, ces pays aimés pleins de tristesse et de doux souvenirs; au lieu de cela, chaleur étouffante, conversation soutenue jusqu'au soir, mille sujets d'une fatigue qui a duré et s'est prolongée à Strasbourg.

Dîner incroyable à Orléans; véritable pillage dans la salle où tous ces voyageurs pressés s'arrachaient les morceaux et se tiraient les chaises et les plats.

J'arrive à Paris à près de dix heures.

(1) *Mme Duriez de Verninac.* Dans son testament Delacroix lui a laissé de nombreux souvenirs.

18 *septembre*. — Je m'étais flatté que je pourrais repartir le matin pour Strasbourg. Ma fatigue est extrême; je reste au lit ou sur mon lit. Je ne sors que pour dîner à la taverne flamande de la rue de Provence. Je rentre fermer mes malles et je pars à huit heures du soir. Je ne puis dormir pendant cette route. Bon ménage, orné d'un enfant à la mamelle tenu par une Alsacienne en costume et d'un enfant de huit à dix ans qui m'a donné des coups de pied pendant toute la route.

Au jour, et avant d'arriver, je suis frappé des montagnes boisées avant Saverne et de la terre rouge qui abonde en ce pays.

Strasbourg, **19 *septembre*.** — J'arrive vers huit heures; je vais à pied chez les bons cousins (1). J'accompagne le long des canaux et de la rivière l'homme qui traîne mon bagage; je trouve les bons cousins en train de déjeuner. Joie de me voir et moi heureux de les embrasser; je me sens de la fatigue; je dors sur le canapé du salon; le dîner, qui vient ensuite et de trop bonne heure, continue le trouble des jours précédents.

Après dîner, le cousin me mène au casino, où il m'inscrit; je n'ai pas abusé beaucoup de la faveur qui m'était faite; il me fait assister là à une réunion des membres du bureau de la Société rhénane des amis

(1) La famille *Lamey*, qui habitait Strasbourg, où M. Lamey occupait le poste de président de Cour.

des arts ; séance peu récréative qui heureusement ne dure pas longtemps.

20 septembre. — Au déjeuner que je fais avec les cousins et encore trop tôt, arrive Schüler le graveur(1) qui m'a connu chez Guérin, quand je commençais à n'y plus aller; il a su mon arrivée par un des membres d'hier et se met à ma disposition. Nous allons voir chez M. Simonis le superbe Corrège : *Vénus désarmant l'Amour;* je ne l'estime pas d'abord tout ce qu'il vaut.

Je regrette bien vivement de n'écrire ceci que trois semaines après l'impression que j'en ai reçue : la science, la grâce, le balancement des lignes, le charme de la couleur, les licences hardies, tout se réunit dans ce charmant ouvrage ; certains contours durs m'avaient alarmé ; je remarque ensuite qu'ils sont parfaitement motivés par la nécessité de détacher des parties d'une manière tranchée.

Autres beaux tableaux dans le même endroit, mais le souvenir se confond : ce sont des flamands, c'est tout dire. Belle tête de Van Dyck : homme en armes.

Nous allons au musée, à la mairie ; j'y vois une assez bonne copie de mon *Dante,* faite par Brion (2), un jeune homme qui a fait de bons sujets d'Alsace. Je

(1) *Charles-Auguste Schüler* (1804-1859), graveur, élève de Guérin et de Gros, visita l'Allemagne et l'Italie, et retourna se fixer à Strasbourg, son pays natal, où il se voua à l'enseignement.

(2) *Gustave Brion* (1824-1878), peintre, élève de Gabriel Guérin, s'est voué spécialement à la peinture des mœurs alsaciennes et rhénanes. On lui doit les illustrations de *Notre-Dame de Paris* et des *Misérables* de Victor Hugo, publiées en 1864.

vois là des choses assez curieuses : une figure nue d'homme, de Heim (1) ; cet homme avait un sentiment dans le sentiment des maîtres italiens ; ce tableau est très gâté ; je vois là son dernier grand tableau, exposé il y a deux ans (2), roulé depuis ce temps et laissé dans un coin comme on l'a apporté. Voilà comment les musées de province traitent les tableaux.

Je rencontre avec Schüler, qui m'a mené voir l'horloge rajeunie de la cathédrale, M. Klotz, l'architecte, frère de Mme Petiti : il me fait les honneurs de la *Maison d'œuvre,* et m'autorise à y dessiner.

Le soir, avec la bonne cousine, chez Hervé : la joie de ce bon et cher homme à me revoir ; il y a de cela quarante-cinq à quarante-huit ans.

21 *septembre*. — Le lendemain, je suis tout à fait indisposé ; je reste couché une partie de la journée ; j'ai peine à me dérober aux remèdes de la bonne cousine. Hervé vient me voir pendant que je suis couché. La journée se passe ainsi.

23 *septembre*. — J'écris à Mme de Forget une lettre qui exprime bien mes ennuis de voyage :

(1) *François-Joseph Heim* (1787-1865), peintre, élève de Vincent, obtint le prix de Rome en 1807. Parmi ses œuvres les plus importantes, on peut citer le *Martyre de saint Cyr et de sainte Juliette,* qu'on peut voir dans une des chapelles de l'église Saint-Gervais, et *Charles X distribuant des récompenses aux artistes à la fin de l'Exposition de 1824,* tableau où figure notamment Delacroix et qui se trouve aujourd'hui au Louvre.

(2) *La défaite des Cimbres et des Teutons,* exposé en 1853.

« J'ai été fort longtemps sans vous écrire ; c'est que j'ai fait le voyage le plus contrarié, je n'oserais pas dire le plus malheureux, puisque j'y ai eu quelques bons moments en retrouvant des personnes que j'aime ; mais tout a été en dépit de mes prévisions et de mes petites convenances.

J'ai traversé Paris en revenant du Périgord, pour aller à Strasbourg, d'où je vous écris, souffrant, mal disposé pour achever ce qui me reste à faire, brisé par tous ces soubresauts et ces changements de régime et de condition. J'ai trouvé dans le pays de mon beau-frère des personnes que je n'avais pas vues depuis mon extrême jeunesse. Tout cela est attendrissant et attristant ; mais encore il y a des émotions délicieuses qui s'y mêlent. Les communications dans tous les pays qui ne sont pas traversés par les chemins de fer sont intolérables : on est jeté dans d'affreuses carrioles, entassé et confondu avec toute la famille possible ; c'est à tous ces inconvénients que je n'ai pas pu résister, et quoiqu'à la veille précisément d'aller faire à Baden un tour de quelques jours, je n'entrevois qu'avec ennui toute espèce de déplacement.

J'ai plus d'une fois envié votre calme philosophique, dans votre jardin, que vous n'êtes pas obligée d'aller chercher à travers des ennuis de toute sorte. Restez-y donc et ne bougez pas ; je ne serai ici que jusqu'à la fin du mois ; je pars, n'étant rien moins que reposé par ma villégiature. Peut-être, comme on a retardé

jusqu'au 15 octobre la reprise du jury de peinture, irai-je passer quinze jours francs à me refaire tout seul, au bord de la mer.

Je vous conterai mes impressions de Baden, où tout le monde ici m'envoie. C'est demain ou après-demain que je m'embarque pour cette vallée de Tempé.

Je n'ose vous prier de me répondre, à moins que ce ne soit très promptement, comme vous voyez. »

Je vais, après dîner, avec la cousine, chez Schüler que je trouve peignant des paysages ; il devait nous mener voir le tombeau du maréchal de Saxe. Ou plutôt je crois que c'est hier ceci, et aujourd'hui que j'y ai été le soir avec la cousine.

Vu les momies et le tombeau ; j'en parle dans mes souvenirs de Baden.

Un de ces matins, chez Ferdinand Lamey : vu son jardin, etc., etc.

Baden, 25 septembre. — Parti de Strasbourg à huit heures ; traversé la citadelle ; jolie route qui me rappelle Anvers et la Belgique. Traversé le Rhin, arrivé à Baden vers quatre heures. Belles montagnes de loin se confondant avec l'horizon : le temps un peu brouillé après mon installation au *Cerf*. A peine arrivé, et comme à l'ordinaire, tout me semble triste, et je suis certain de m'ennuyer ici.

Je fais une aquarelle des montagnes, de ma fenêtre.

Je sors, je rencontre Séchan (1), peu après Mme Kalergi. Séchan me mène voir ses travaux vraiment surprenants par la dextérité employée à tout envoyer de Paris, tout fait. Je vois Lanton avec lui qui, habitant Baden, est enivré de Baden : tout lui semble charmant; les femmes s'offrent à qui mieux mieux ; on y déjeune, on y dîne, on y chasse le lendemain.

Benazet m'invite à cette chasse, et je refuse, malgré sa politesse.

Le soir, après dîner, promenade solitaire, où il faut convenir que je m'ennuie un peu malgré Lanton. J'entre à la *Conversation,* où je vois jouer. Je suis travaillé tout à coup entre la nécessité de faire des excursions sur les invitations de Séchan, affaire de conscience, et le désir de ne pas bouger, plus conforme à ma nature.

Baden, en arrivant, 25 *septembre.* — J'ai vu hier, à Strasbourg, avec la bonne cousine Lamey, à l'église Saint-Thomas, le tombeau du maréchal de Saxe : c'est le meilleur exemple de l'inconvénient que je signale. L'exécution des figures est merveilleuse, mais elles

(1) *Charles Séchan* (1802-1874), peintre décorateur, élève de Cicéri, s'est fait une place à part pour le goût qu'il apporta dans l'art décoratif. Le talent qu'il montra en brossant des décors pour les grands théâtres de Paris et de l'étranger le firent distinguer, et en 1849 il fut chargé de restaurer la galerie d'Apollon, au Louvre ; plus tard, on lui confia les peintures architecturales de Saint-Eustache. En 1852, au retour d'un voyage à Constantinople, où il entreprit les décorations intérieures des palais et des kiosques du Sultan, il se rendit à Baden, où il exécuta les travaux décoratifs du Casino. Il a publié un volume de *Souvenirs.*

vous font presque peur, tant elles sont imitées d'après le modèle vivant. Son *Hercule,* quoique de l'école et avec l'inspiration du Puget, n'a pas ce souffle et cette hardiesse, j'oserai dire ces défectuosités partielles qu'on voit partout dans ses ouvrages ; les proportions de cet Hercule sont très justes ; chaque partie offre des plans exacts et un grand sentiment de la chair, mais sa pose est insipide ; c'est un Savoyard affligé, et non le fils d'Alcmène; il est là, il pourrait être ailleurs. Cette *France affligée,* qui conjure la Mort avec une expression de douleur très juste, est le portrait d'une Parisienne ; la figure de la *Mort,* figure idéale par excellence, est tout simplement un squelette articulé, comme il y en a dans tous les ateliers et sur lequel le sculpteur a jeté un grand drap, qu'il a copié avec soin, en faisant sentir très exactement, sous les plis et dans les endroits où on les voit à découvert, les têtes d'os, les creux et les saillies.

Nos pères, tout barbares dans leurs naïves allégories, dont le gothique est plein, ont représenté tout autrement les figures symboliques.

Je me rappelle encore cette petite figure de la *Mort* qui sonnait les heures dans la vieille horloge de l'église de Strasbourg, que j'ai vue au rebut avec toutes celles qui y faisaient leur rôle, le vieillard, le jeune homme, etc.; « c'est un objet terrible, mais non pas hideux seulement ». Quand ils font des figures de diables ou d'anges, l'imagination y voit ce qu'ils ont

voulu faire, à travers les gaucheries et l'ignorance des proportions.

Je ne parle pas du monument du maréchal de Saxe sous le rapport de l'unité d'impression et de style, il en est entièrement dépourvu, l'esprit ne sait où se prendre dans ces figures dispersées, dans ces drapeaux brisés, ces animaux renversés. Et pourtant quel sujet pour l'imagination d'un vrai artiste sur son seul énoncé! Ce héros armé qui descend au tombeau son bâton de commandement à la main; cette France, qu'il a servie, qui s'élance entre lui et le monstre impitoyable qui va le saisir ; ces trophées de sa gloire, vains ornements pour son tombeau ; ces emblèmes des puissances subjuguées, cet aigle, ce lion, ce léopard expirant!

— M. Janmot, qui vient me voir ce matin, me dit, à propos des bonnes ébauches, qu'Ingres dit : *On ne finit que sur du fini.*

26 *septembre.* — Le matin renouvelé entièrement encore comme à l'ordinaire. Je sors de bonne heure. Je commence par l'église, monument gothique, restauré il y a un siècle et demi et dans lequel on a prodigué, suivant la mode du temps, les ornements à la Vanloo, comme à celle de Brive, les cannelures et les caissons à la grecque du commencement de ce siècle. Deux tombeaux magnifiques dans le chœur : celui de l'évêque couché et armé avec le squelette sous la table qui le supporte, et surtout celui du vieux mar-

grave armé et debout, collé à la muraille, son bâton de commandement à la main, et son casque à terre, près de lui, le tout dans un arrangement du temps de la Renaissance du plus beau style; j'ai remarqué sur mon calepin, ensuite, la différence de ce style avec celui d'un autre tombeau, le plus important de tous, lequel est dans le style de Vanloo. Malgré la confusion et le mauvais goût, les plates allégories et le bariolage, il est encore supérieur à tout ce qui est de notre triste époque, où la froideur, l'insignifiance et la mesquinerie ôtent toute espèce d'intérêt.

Monté, par des marches fort raides, jusqu'au palais grand-ducal, que je prends pour une espèce de ferme ou couvent; je monte par une allée exposée au soleil, puis je tourne dans les bois de sapins que j'admire; après chaque montée, que je crois toujours être la dernière, j'arrive au vieux château. Ruines rafistolées à l'allemande, pour en faire des perspectives d'album; bouteilles cassées, débris de cuisine au milieu de tout cela; le garde-manger était dans la salle des chevaliers. Je remarque les rochers granitiques comme ceux de la Corrèze; ils sont plus particulièrement d'une couleur rougeâtre comme le terrain et les pierres de ces pays-ci.

J'écris à diverses reprises sur mon calepin. J'admire en descendant une grande perspective montante sous les pins. Je remarque la couleur de *charbon* du fond et des arbres. Je redescends par une grande chaleur et pressé par la faim. Au bas des degrés, je

me trompe de route et je conçois de l'inquiétude, en sentant ma fatigue et voyant reculer mon déjeuner. J'arrive enfin tout poudreux, tout hérissé. Je me mets à table. Voilà toutes sortes d'événements qui ne peuvent pas m'arriver à Paris et qui font que je ne peux pas y déjeuner avec appétit.

Je dors ensuite presque toute la journée; un autre se serait fait un devoir d'aller voir des cascades.

A six heures chez Mme Kalergi, qui m'avait prié; j'y trouve un prince Wiasiemski et sa femme, le premier Kalmouck par la face, la seconde charmante et gracieuse Russe qui m'a semblé mieux le lendemain en toilette du matin. De plus, une dame russe aussi ou berlinoise, sentimentale personne, avec qui j'ai fait le lendemain le voyage d'Eberstein avec Mme Kalergi. Cette dernière me parle beaucoup de Wagner(1); elle en raffole comme une sotte, et comme elle raffolait de la République. Ce Wagner veut innover; il croit être dans la vérité; il supprime beaucoup des conventions de la musique, croyant que les conventions ne sont pas fondées sur des lois nécessaires. Il est démocrate; il écrit aussi des livres sur le bonheur de l'humanité (2), lesquels sont absurdes, suivant Mme Kalergi elle-même.

(1) Il ne faut pas oublier qu'à cette époque le nom de *Richard Wagner* était complètement inconnu en France. Nous sommes en 1855, c'est-à-dire huit années avant la légendaire tentative de *Tannhauser*, au grand Opéra de Paris. Le nom alors obscur du poète-musicien n'avait pu être révélé à Eugène Delacroix que par une étrangère russe ou berlinoise.

(2) Delacroix fait allusion ici aux tentatives politiques et sociales de

Je sors d'assez bonne heure ; je vais faire, malgré le froid le plus piquant, une longue promenade sous l'allée qui va à Lichtenthal, délicieux endroit. Je rencontre, en revenant, Winterhalter (1), bon diable, mais très ennuyeux. Il veut absolument aller boire de la bière, et je le suis. Il me donne l'adresse d'un marchand d'*ale* et de *porter* à Paris, et aussi celle d'un marchand de *jambon cru* de Mayence.

27 septembre. — Je m'achemine de bonne heure et sans la précaution d'un paletot vers le couvent de Lichtenthal. Délicieuse et matinale promenade ; dans l'église du couvent, la divine surprise, au moment où j'allais partir, du chant des religieuses ; on ne trouverait pas pareille chose en cent ans, dans toute la France. Je disais à Mme Kalergi, qui prend fort le parti des Allemands, que chez eux la musique (2)

R. Wagner. Celui-ci avait participé au mouvement révolutionnaire de l'Allemagne qui avait suivi le mouvement de 1848 en France. Il avait dû quitter son pays et s'exiler en Suisse. De cette époque date la série de ses grandes productions poétiques et musicales. Mais bien que désormais il ne dût prendre aucune part active à la propagande des idées socialistes, il leur demeura toujours très fidèlement et très fermement attaché, au point que ses écrits théoriques s'en trouvent souvent influencés.

(1) *François-Xavier Winterhalter* (1806-1873), peintre allemand, qui pendant tout le règne de Louis-Philippe et pendant les premières années du second Empire a joui d'une grande vogue. Il fit les portraits de la plupart des membres de la famille royale, reproduits et popularisés d'ailleurs par la gravure. On connaît aussi le portrait en médaillon de l'impératrice Eugénie exposé en 1861, celui de la reine Victoria, etc.

(2) Delacroix note ici une observation que seuls ont pu faire ceux qui ont voyagé en Allemagne. Déjà avant d'y être allé, il rapporte dans son journal un fragment de conversation avec A. de Musset, dans lequel il observe que les Français ne sont *d'instinct* ni musiciens ni peintres. Il

venait pour ainsi dire en pleine terre; chez nous, c'est une production artificielle.

Grand Christ en bois peint très expressif et effrayant pendu de côté et sous les yeux de ces pauvres religieuses quand elles sont dans leur tribune.

Que ces voix pures et timbrées avaient d'expression ! Quel chant et quelle simple harmonie ! La voix, cette émanation du tempérament physique plus que de l'âme, semblait trahir les désirs comprimés : je me le figurais au moins. Je suis revenu enchanté.

Je passe au petit bazar en plein vent, faire quelques achats. Je reviens déjeuner et je m'apprête pour aller chez Mme Kalergi ; de chez elle chez son prince, qui me montre un *Auguste* Delacroix (1), qu'on lui avait vendu pour un *Eugène*. (*A Rowland for an Oliver,* c'est le titre d'une pièce anglaise.)

Promenade par un soleil ardent jusqu'à Eberstein, parlant sentiment, politique, arts, etc. Château comme toutes ces résidences allemandes : du faux gothique, des ornements de tous les styles, mais toujours détestablement et gauchement arrangés. La gaucherie est la muse qui se tient le plus souvent

faut avoir visité les villes d'Allemagne, non pas seulement les capitales, comme Leipzig, Dresde, Berlin, mais même les villes de second ou de troisième ordre, pour se rendre compte du rôle que joue la musique dans l'éducation nationale.

(1) *Auguste Delacroix* (1812-1868), peintre, qui se consacra presque exclusivement à l'aquarelle, et obtint de brillants succès dans ce genre alors peu recherché.

Aucun lien de parenté ne le rattachait à Eugène Delacroix, et celui-ci s'irritait de cette similitude de nom, qui pouvait créer une confusion dans l'esprit du public.

derrière l'épaule de leurs artistes. Une demi-gaucherie est presque toute la grâce de leurs femmes.

Revenu fatigué, je quitte ces dames et reviens dormir une heure. Dîner ensuite.

Nouvelle promenade dans la partie des bosquets découverts qui est près de la rivière, et promenade toujours aussi charmante sous les chênes de Lichtenthal. Musique affreuse exécutée ce soir par les Badois. Celle des Autrichiens, le premier jour, était d'une meilleure exécution; mais ils ne jouent, avec tous leurs talents, que de la musique à l'usage de la grande foule des auditeurs qui sont là.

28 *septembre*. — Promenade le matin, en mauvaise disposition; c'était la dernière : j'avais encore quelques petits achats à faire. Je monte par la pente en face de mes fenêtres. L'ardeur du soleil m'en chasse promptement. Je remarque que j'y suis plus sensible de jour en jour : je finirai par sympathiser complètement sous ce rapport, comme sous tant d'autres, avec ma pauvre Jenny. Quelques tours, mais sans charmes, dans les bosquets à droite de la route qui mène à Lichtenthal et dans l'allée allemande. Je fais mes paquets et pars à deux heures.

Voyage rapide; vue de montagnes; changements de voitures. Arrivé le soir à Strasbourg, avant la nuit. Plaisir de me trouver avec les bons Lamey.

Strasbourg, 29 septembre. — Passé une partie de la

journée à la *Maison d'œuvre* de la cathédrale, à dessiner(1). (Je regrette de n'écrire mes impressions qu'ici, à Dieppe, dix à douze jours après : j'ai été très frappé de ce que j'ai vu là. J'aurais voulu tout dessiner.)

Le premier jour, j'ai été attiré par les ouvrages du quinzième siècle et du commencement de la renaissance des arts ; les statues un peu roides, un peu gothiques de l'époque antérieure ne m'attiraient pas ; je leur ai rendu justice le lendemain et le jour suivant, car j'y ai dessiné trois jours avec ardeur, au milieu des interruptions du froid et de l'incommodité du lieu par le défaut de lumière ou la difficulté de me placer. Je dessine sous la prétendue statue d'Erwin (2), car Erwin est partout ici, comme Rubens est à Anvers, comme César partout où il y a une enceinte en gazon ressemblant à un camp. La tête, les mains superbes, mais les draperies déjà chiffonnées et faites de pratique. De même pour la statue en face de l'homme en manteau fendu sur l'épaule qui met sa main sur les yeux, la tête levée en l'air. Plus naïves, les figures de l'homme en robe et en chaperon, agenouillé, du vieux juge assis dans l'antichambre, et des figures des soldats malheureusement mutilés et couverts d'armures qui sont également dans l'anti-

(1) Voir *Catalogue Robaut*, n°⁵ 1399 à 1402 et 1912.
(2) *Erwin de Steinbach* (1240-1318), architecte et sculpteur allemand, construisit la façade ouest de la cathédrale de Strasbourg et prépara les plans de décoration intérieure de la nef. Il mourut laissant son travail inachevé ; mais son fils *Jean* acheva son œuvre d'après des dessins qui sont encore conservés à Strasbourg.

chambre, mais qui sont d'une époque antérieure.

Ce soir, après dîner, mais de jour, promenade dans le petit jardin avec la bonne cousine : elle appréhende, la pauvre femme, la solitude des dernières années.

30 septembre. — Retourné, malgré le dimanche, à la *Maison d'œuvre.* Nous avions été auparavant faire je ne sais quelle course avec la bonne cousine ; elle ne veut s'en aller qu'après m'avoir vu entrer. Je me jette sur les figures d'anges des treizième et quatorzième siècles : les vierges folles, les bas-reliefs d'une proportion encore sauvage, mais pleins de grâce ou de force.

J'ai été frappé de la force du *sentiment* : la *science* lui est presque toujours fatale ; l'adresse de la main seulement, une connaissance plus avancée de l'anatomie ou des proportions livre à l'instant l'artiste à une trop grande liberté ; il ne réfléchit plus aussi purement l'image, les moyens de rendre avec facilité ou en abrégé le séduisant et l'entraînant à la *manière.* Les écoles n'enseignent guère autre chose : quel maître peut communiquer son sentiment personnel (1)? On ne peut lui prendre que ses *recettes;* la pente de l'élève à s'approprier promptement cette facilité d'exécution, qui est chez l'homme de talent le résultat de l'expérience, dénature la vocation et ne

(1) Voir sur ce point notre étude, pages 32, 33, 34. C'est là une des idées les plus chères à Delacroix et les plus significatives de son esthétique.

fait, en quelque sorte, qu'enter un arbre sur un arbre d'une espèce différente. Il y a de robustes tempéraments d'artistes qui absorbent tout, qui profitent de tout; bien qu'élevés dans des *manières* que leur nature ne leur eût pas inspirées, ils retrouvent leur route à travers les préceptes et les exemples contraires, profitent de ce qui est bon, et, quoique marqués quelquefois d'une certaine empreinte d'école, deviennent des Rubens, des Titien, des Raphaël, etc.

Il faut absolument que, dans un moment quelconque de leur carrière, ils arrivent, non pas à mépriser tout ce qui n'est pas eux, mais à dépouiller complètement ce fanatisme presque toujours aveugle, qui nous pousse tous à l'imitation des grands maîtres et à ne jurer que par leurs ouvrages. Il faut se dire : cela est bon pour Rubens, ceci pour Raphaël, Titien ou Michel-Ange. Ce qu'ils ont fait les regarde; rien ne m'enchaîne à celui-ci ou à celui-là.

Il faut apprendre à se savoir gré de ce qu'on a trouvé; une poignée d'*inspiration naïve* est préférable à tout. Molière, dit-on, ferma un jour Plaute et Térence; il dit à ses amis : « J'ai assez de ces modèles : je regarde à présent en moi et autour de moi. »

1*er octobre*. — Nous allons, le cousin, la cousine et moi, voir le bon Schüler; je le remercie de ses gravures; nous y allons surtout pour voir le petit portrait qu'il a fait du cousin, pour mettre en tête de ses

œuvres; je les quitte pour aller à la *Maison de l'œuvre.*

Les *naïfs* me captivent de plus en plus; je remarque dans des têtes, telles que le vieillard à longue barbe et en longue draperie, dans les têtes de deux statues un peu colossales d'un abbé et d'un roi, qui sont dans la cour, combien ils ont connu le procédé antique. Je les dessine à la manière de nos médailles d'après l'antique, par les plans seulement. Il me semble que l'étude de ces modèles d'une époque réputée barbare, par moi tout le premier, et remplie pourtant de tout ce qui fait remarquer les beaux ouvrages, m'ôte mes dernières chaînes, me confirme dans l'opinion que le *beau* est partout, et que chaque homme non seulement le voit, mais doit abolument le rendre à sa manière.

Où sont ces types grecs, cette régularité dont on s'est habitué à faire le type invariable du *beau?* Les têtes de ces hommes et de ces femmes sont celles qu'ils avaient sous les yeux. Dira-t-on que le mouvement qui nous porte à aimer une femme qui nous plaît ne participe nullement de celui qui nous fait admirer la beauté dans les arts? Si nous sommes faits pour trouver dans cette créature qui nous charme le genre d'attrait propre à nous captiver, comment expliquer que ces mêmes traits, ces mêmes grâces particulières pourront nous laisser froids, quand nous les trouverons exprimés dans des tableaux ou des statues? Dira-t-on que, ne pouvant nous empêcher

d'aimer, nous aimons ce que nous rencontrons et qui est imparfait, faute de mieux? La conclusion de ceci serait que notre passion serait d'autant plus vive que notre maîtresse ressemblerait davantage à la Niobé ou à la Vénus, mais on en rencontre qui sont ainsi faites et qui ne nous forcent nullement à les aimer.

2 octobre. — Je pars de Strasbourg à midi et demi. Séparation tendre, regrets et adieux.

Je voyage avec une jeune mère très attentive à son enfant et qui ne l'a pas laissé une minute : petite femme frêle, blond fade, l'air intelligent; mais cette tendresse était vraiment touchante.

Je traverse l'Alsace, la Lorraine, la Champagne. Rien ne me parle dans tout cela.

Désappointement, en arrivant, de trouver une malle étrangère au lieu de la mienne ; cela renverse toute la joie que je me promettais; j'arrive à une heure du matin chez moi, ayant pris dans ma voiture une jeune femme et son enfant qui était au chemin de fer, sans ressources pour se faire conduire chez elle.

3 octobre. — J'avais déjà pris mon parti de la perte de ma malle; je ne regrettais que mes croquis de Strasbourg, mais surtout ce même petit livre dans lequel j'écris; je voyais tout cela dans les mains de quelque Allemand! La malle revient, et je m'embarque à une heure.

Je trouve Nieuwerkerke, qui monte dans la même

voiture que moi. Il y a là un ménage étrange : la femme est Belge, coquette avec Nieuwerkerke ; je prends la femme de chambre, qui a les plus beaux traits du monde, pour une amie ou une parente ; heureusement la bévue se fait en moi, et je ne m'expose pas au crime impardonnable d'adresser une chose aimable à une pauvre créature, belle comme les anges et accablée du mépris de sa maîtresse, dont le nez retroussé et la petite figure commune semblent, au contraire, la classer dans l'emploi des soubrettes.

Après Rouen, où reste mon séducteur, je fais route avec l'Anglais et sa femme ; je cause et continue la connaissance ; je les rencontre le lendemain matin sur la plage ; ils m'invitent à les venir voir, ce que je leur promets et ce que je n'ai pas encore exécuté.

Dieppe, 4 *octobre*. — Pas un seul moment d'ennui : je regarde à ma fenêtre, je me promène dans ma chambre. Les bateaux entrent et sortent ; liberté complète, absence de figures ennemies ou ennuyeuses ; je retrouve ma vue de l'année dernière ; je ne lis pas une ligne.

Je vais le matin sur la plage, et c'est la que je retrouve l'Anglais et sa femme.

Je me sens encore de mon mauvais régime des jours passés ; le soir, après dîner, je ne puis sortir ; je reste sur mon canapé. Je relis avec plaisir mon petit livre, écrits et extraits de la correspondance de Voltaire. Il dit que les paresseux sont toujours des

hommes médiocres. Je suis toujours dévoré de la passion d'apprendre, non d'apprendre, comme tant de sots, des choses inutiles; il y a des gens qui ne seront jamais musiciens, qui s'instruisent à fond du contrepoint; d'autres apprennent l'hébreu ou le chaldéen et s'appliquent à déchiffrer les hiéroglyphes ou les caractères cunéiformes du palais de Sémiramis. Le bon Villot, qui ne peut rien tirer de son fonds stérile, est orné des connaissances les plus variées et les plus inutiles; il a ainsi la satisfaction de se trouver à tout instant supérieur à l'homme le plus rare ou le plus éminent, qui ne l'est que dans une partie où il excelle. Il y a longtemps que j'ai rejeté toute satisfaction pédante. Quand je sortais du collège, je voulais aussi tout savoir; je suivais les cours (1); je croyais devenir philosophe avec Cousin, autre poète qui s'efforçait d'être un savant; j'allais expliquer Marc-Aurèle en grec avec feu Thurot (2), au Collège de France; mais aujourd'hui, j'en sais trop pour vouloir rien apprendre en dehors de mon cercle; je suis insatiable des connaissances qui peuvent me faire grand; je me rappelle, en m'y conformant par une pente toute natu-

(1) Cette indication concorde bien avec le passage du livre de Taine, *Opinions de Graindorge,* dans lequel il rapporte une conversation avec Delacroix, qui, lui parlant de sa première jeunesse et de son ardeur d'apprendre, lui faisait confidence de l'universalité de ses recherches. Nous avons tenu à faire de cette idée la pensée maitresse et le point de départ de notre étude sur le grand artiste.

(2) *Jean-François Thurot* (1768-1832), philosophe et helléniste, occupait, en 1812, au Collège de France, la chaire de langue et de philosophie grecques. Il devint en 1830 membre de l'Académie des inscriptions, et fut emporté deux ans plus tard par le choléra.

relle, ce que m'écrivait Beyle : « Ne négligez rien de ce qui peut vous faire grand. »

5 octobre. — Dans la journée, je vais voir les falaises près des bains et seul. Le soir, à la jetée en compagnie de Jenny.

Je passe des heures sans lectures, sans journaux. Je passe en revue les dessins que j'ai apportés ; je regarde avec passion et sans fatigue ces photographies d'après des hommes nus, ce poème admirable, ce corps humain sur lequel j'apprends à lire et dont la vue m'en dit plus que les inventions des écrivassiers.

6 octobre. — Dans la journée, bonne promenade avec Jenny, dans le même lieu qu'hier. Nous avons été assez loin sur le sable. J'ai pris, sur les rochers découverts par la mer, des coquillages et j'en ai mangé. Revenu par la grande rue et acheté un châle. Jetée le soir.

Hier et aujourd'hui, croquis d'après les photographies, d'après Thevelin.

7 octobre. — Tous ces matins écrit mes lettres à Vieillard et à Chabrier pour lui recommander la demande de François (1), à Clément de Ris, à Moreau, etc. Dessiné encore d'après les Thevelin.

Montés, par le mauvais temps qui nous gagne, à la falaise du Pollet. Descendus ensuite sur la plage

(1) Sans doute *François de Verninac.*

qui est au-dessous. Le soir, resté à la maison : la somnolence me gagne après dîner.

Je lis, un de ces jours, dans la *Revue,* que Charles Bonnet (1) se rendit aveugle par son acharnement à découvrir le mystère de la génération chez la race intéressante des pucerons; il eut, entre autres, une séance de trente-quatre jours consécutifs et sans le moindre relâche, pendant laquelle il eut l'œil appliqué à son microscope, afin de surveiller les accouchements successifs d'une *puceronne* androgyne, c'est-à-dire mâle et femelle, mari et femme réunis dans le même sujet, comme dans certains genres de plantes. Est-ce vraiment là un sujet de méditation intéressant à un degré suffisant soit le bonheur, soit simplement le plaisir de l'humanité? Était-il bien nécessaire qu'un brave philosophe perdît tant de temps et surtout perdît les yeux, si utiles pour tant de choses, afin de s'assurer que le *péché d'Adam* était véniel, pour la race puceronne, dans les décrets de la Providence, et qu'il pouvait en résulter un nombre infini de générations d'affreux animaux? Le philosophe eût fait un emploi plus raisonnable de son temps, s'il eût découvert un moyen de mettre obstacle à une pareille fécondité en détruisant pucerons et puceronnes. Quel chapitre à ajouter à celui qui traiterait de l'inutilité (2) des savants et surtout des pucerons !

(1) *Charles Bonnet,* philosophe et naturaliste, né à Genève en 1720, mort en 1793.

(2) Nous avons eu déjà l'occasion de marquer dans le cours du

8 *octobre.* — Je finis par m'enrhumer, au milieu de ce froid de la chambre où je me sens gagner à la longue, et à la fenêtre où je me place souvent le matin à moitié vêtu.

Je sors, un peu languissant par ce rhume commençant, vers midi ou une heure; je vais à la jetée; la mer est toute plate et baisse; cette jetée à claire-voie, qui remplace celle en pierre, amortit les vagues et ôtera du pittoresque. Une barque à voiles, qui veut absolument rentrer malgré la marée descendante, va au pied de cette jetée et jette l'ancre pour ne pas être entraînée hors de la jetée. J'admire la patience, la peine de ces pauvres gens pour se tirer de là; les passants, sur la jetée, leur viennent en aide et les remorquent.

Je viens reprendre Jenny; je dessine un peu. Nous devions faire des visites à des marchands; nous n'en avons pas le courage; nous prenons par le dernier bassin et nous montons sur la falaise derrière le château. Je reviens plus enrhumé encore.

deuxième volume que les observations de cette nature constituaient un des points faibles du Journal. On ne saurait d'ailleurs exiger d'un esprit, si étendu et si compréhensif fût-il, de ne présenter aucune lacune. Les passages comme ceux auxquels nous faisons allusion montrent une fois de plus la profonde divergence existant entre la vision de l'artiste et celle du savant. Nous n'en pourrions apporter de meilleure preuve que le passage dans lequel Cuvier juge la découverte de Charles Bonnet : « Neuf générations de vierge en vierge étaient alors une merveille inouïe, « mais l'admirable patience qu'un si jeune homme avait mise à les con- « stater, toutes les précautions, toute la sagacité qu'il lui avait fallu, « n'étaient guère moins merveilleuses : elles annonçaient *un esprit dont* « *on pouvait tout attendre.* »

Petit dîner, agréable comme toujours, quoique plus silencieux, au moins de ma part; le soir, je sors avec une légère mauvaise humeur; je vais seul me promener dans la grande rue; je me couche à neuf heures. Je recule toujours de jour en jour ma visite à la Belge et à l'Anglais que j'ai rencontrés dans le chemin de fer; j'ai la bonté de me faire un scrupule de ne point aller les voir.

— Je ne puis exprimer le plaisir que j'ai eu à revoir ma Jenny (1). Pauvre chère femme! Je retrouve sa petite figure maigre, mais les yeux pétillants du bonheur de trouver à qui parler; je reviens à pied avec elle, malgré le mauvais temps; je suis pendant plusieurs jours, et probablement j'y serai tout le temps de mon séjour à Dieppe, sous le charme de cette réunion au seul être dont le cœur soit à moi sans réserve.

9 *octobre*. — Je me lève plus tard; je ne fais point ma barbe et je ne sors point; je fais faire du feu; essaye d'arrêter mon rhume à ses débuts. Je trouve charmant d'être venu à Dieppe pour ne pas sortir de ma chambre; heureusement que mon imagination ne laisse pas de voyager : je passe de mes gravures à ce petit livre. Eh! n'est-ce pas voyager que d'avoir sous ses fenêtres le spectacle le plus animé? Je satisfais ici ce goût que j'ai toujours eu pour le repos corporel,

(1) *Jenny le Guillou* avait pour son maitre l'attachement obstiné et jaloux d'un chien fidèle. Lors des derniers moments du peintre, ses amis se plaignirent amèrement d'avoir été tenus écartés par elle.

pour le *retirement,* si l'on peut parler ainsi; la pluie et un jour gris ajoutent à mon plaisir; je me justifie ainsi à moi-même mon aversion pour le mouvement. J'ai, vers quatre heures, le spectacle d'un bel arc-en-ciel, avec cette particularité qui m'étonne et que je n'ai pas vu qu'on ait mentionnée : l'arc-en-ciel, parfaitement tracé dans le ciel, continuant encore à se peindre en avant des maisons qui forment l'enceinte du port et des arbres qui bornent la vue sur la petite montagne qui est à droite, au-dessus des marais salés où se décharge l'Arques en partie; ainsi, le phénomène ne se produit pas à une grande distance, nous le touchons, pour ainsi dire, du doigt; ces maisons étaient à cent pas de moi; il y a donc une position de vapeur qui n'est pas sensible à la vue, assez intense cependant pour se colorer des couleurs du prisme; on peut calculer presque le lieu précis où il se dessine; il y avait au-dessus un deuxième arc plus faible, comme toujours; je n'ai pu le suivre comme l'autre, ailleurs que sur le ciel.

Je suis ravi de la cheminée à l'anglaise ou à la flamande qui est dans ma chambre; Jenny me donne l'idée d'en avoir une pareille à Paris, dans le cas où on aurait une maison à soi; une fois allumée, elle va toute seule; ce serait excellent dans mon atelier, dans celui de Gros, par exemple, avec un poêle de l'autre côté. Il y a économie assurément, profit pour la chaleur, et moins d'incommodités, en ce qu'on a moins à s'en occuper.

10 *octobre*. — La mer belle ; le vent d'ouest nous donne de belles vagues. Journée passée en partie à la jetée et, du reste, je ne sais trop comment.

Ces beaux loisirs finiraient par amener le terrible ennui et avec lui le désir de se renouveler en allant retrouver les pinceaux et les toiles auxquelles je pense souvent. Il me les faudrait ici.

Je pense plus que je ne faisais encore l'année dernière, en voyant à chaque instant ces scènes de mer, ces navires, ces hommes si intéressants, qu'on n'a pas tiré de tout cela l'intérêt que cela comporte. Le vaisseau lui-même ne joue pas un assez grand rôle chez les faiseurs de marine : j'en voudrais faire les héros de la scène; je les adore; ils me donnent des idées de force, de grâce, de pittoresque; plus ils sont en désordre, plus je les trouve beaux. Les peintres de marine les font tellement quellement : les proportions observées, la position des agrès une fois conforme aux principes de la navigation, il leur semble que leur besogne soit faite ; ils font le reste les yeux fermés, et comme les architectes indiquent dans un plan leurs colonnes et leurs principaux ornements. C'est l'exactitude pour l'imagination, que je demande ; leurs cordages sont des lignes tracées à la hâte et *de pratique :* ils sont là pour mémoire et semblent ne pouvoir servir à rien ; la couleur et la forme doivent concourir à l'effet que je demande ; mon exactitude consisterait, au contraire, à n'indiquer fortement que les objets principaux, mais dans leur rapport d'action

nécessaire avec les personnages. Au reste, ce que je demande ici au genre de la marine, c'est ce que je veux dans tout autre sujet : les accessoires sont traités avec trop d'indifférence, même chez les plus grands maîtres ; si vous mettez du soin aux figures en négligeant ce qui les accompagne, vous rappelez mon esprit au métier, à l'impatience de la main, ou à une certaine dextérité propre à indiquer, seulement par des à peu près, ce qui complète la vérité des figures, les armes, les étoffes, les fonds, les terrains...

11 *octobre*. — De bonne heure à la jetée. La mer est très belle; plusieurs vaisseaux et barques sont entrés déjà ; j'en vois plusieurs encore. Je me tiens là deux ou trois heures sous la pluie et le vent.

Le reste de la journée, j'éprouve une fatigue qui me tient à la maison dans une paresse complète, mais non sans charme. Le temps gris et pluvieux favorise cette inclination nonchalante.

Le soir, après avoir un peu dormi, je vais à la jetée reprendre Jenny. La mer est furieuse ; j'ai peine à me tenir ; je vois passer devant moi, comme des flèches, deux barques de pêche : la première me fait frémir ; ils ont de la lumière à bord. On pourrait tirer parti de ces effets de nuit.

Se rappeler les grands nuages entassés sur le Pollet et, dans des espaces éclairés, les étoiles groupées et brillantes.

12 octobre. — Je reçois une lettre de Mme de Forget. Elle a voyagé seule dans le Midi et n'a pu me répondre à Strasbourg, vu le peu de temps que je lui donnais.

La mer est plus belle que je ne l'ai encore vue, les lames très espacées et régulières ; je trouve à la jetée John Lemoinne (1), que je ne reconnaissais pas d'abord avec son chapeau de voyage sur les yeux et sa tenue de touriste maritime. Il me dit que le bombardement d'Odessa va faire autant de tort aux Anglais qu'aux Russes, mais que nous les mettons un peu en demeure de s'y porter de bonne grâce.

Je reste longtemps à la jetée, puis longtemps sur le port, où je m'assieds tout simplement sur une échelle, à regarder des pêcheurs et leurs bateaux. Je me reprends d'ardeur pour les étudier : je ne puis me détacher de les regarder.

Dans l'intention de retourner à la jetée et ne voulant pas rentrer, j'entre au *Café suisse* qui fait le coin de la grande rue et je lis les *Débats*. Il y avait justement un article de John Lemoinne sur les annonces dans les journaux anglais.

Je vais ensuite aux bains m'informer de Guérin (2). Il arrive ordinairement le vendredi soir. Jenny était venue avec moi.

Rentré avec elle, après achats divers, et resté à

(1) *John Lemoinne* (1814-1892), qui était entré à vingt-six ans à la rédaction du *Journal des Débats*, était un des plus brillants journalistes de l'époque.

(2) Le chirurgien *Jules Guérin*. (Voir t. II, p. 427 et note.)

la maison à ne rien faire, à raisonner avec elle et à dormir en attendant le dîner. Au demeurant, bonne vie; le spectacle de ce port est à tout instant une distraction agréable.

Le soir, après avoir dormi encore, à la jetée. Temps de chien; on ne jouit que des mugissements de la mer, car on ne voit que de l'écume sur un fond obscur. Nous attendons en vain le bateau à vapeur. La veille, il avait eu des avaries en entrant et avait donné des inquiétudes. Quelle rage pousse ces animaux à voyager justement la nuit, par une mer furieuse, exposés doublement à manquer le port, avec toutes les conséquences de cet accident? Il faut être Anglais, et malheureusement nous le devenons, pour avoir cette méthodique frénésie; plutôt que de perdre une heure, c'est-à-dire de respirer, de manger, de vivre à son aise pendant cette heure. Le temps perdu pour eux est celui qu'ils donnent à vivre tranquilles ou à s'amuser.

En repassant sur le port, j'examine encore les bateaux qui s'élèvent et s'abaissent avec le flot.

13 octobre. — J'écris à Mme de Forget :

« J'ai revu aussi avec plaisir le Midi, non pas la Provence, ni le Languedoc, mais le Périgord, l'Angoumois, pays chers à mon enfance et à ma première jeunesse, et qui sont le Midi sous beaucoup de rapports. J'y ai retrouvé des sensations de cet heureux temps et qui m'ont rappelé des êtres aimés et dispa-

rus. J'y ai fait une expérience qui m'afflige un peu : c'est que ces pays ne me vont plus, au moins sous un rapport essentiel ; la chaleur, le soleil, me fatiguent et me sont nuisibles ; j'en ai souffert, et cela à une époque de l'année où ces inconvénients sont ordinairement un peu diminués. La Normandie me va mieux : Dieppe en ce moment est adorable ; on n'y rencontre personne, et la mer y devient de plus en plus intéressante ; on y est même fort mouillé en ce moment où je vous écris, ce qui semble devoir compléter le bonheur d'un homme qui a peur du soleil.

Nous nous raconterons tous nos accidents. Je vous ai dit une partie des miens dans la première partie de mon voyage. Si l'on veut voyager, il faut absolument consentir à souffrir beaucoup d'inconvénients ; on a même parfois des accès d'une rage comique qu'on se rappelle sans amertume, mais qui vous désespèrent dans leur temps.

Je vais reprendre ma vie de Paris, qui a bien, elle aussi, ses inconvénients, quoique j'en aie philosophiquement supprimé un bon nombre à tort ou à raison, grâce à un peu plus d'indépendance ou de sauvagerie, qualités ou défauts qui sont devenus ma nature même. »

— Je vais voir Guérin vers une heure. Nous causons longuement : il me parle beaucoup de Chopin, qu'il a connu ; de Mme Sand, qu'il voudrait connaître ; de Rousseau et de Lamartine, qu'il aime, malgré son

histoire de César, dont il me parle, laquelle est faite, me dit-il, en vue de rabaisser César, comme il lui est arrivé déjà de rabaisser Napoléon, qu'il déteste. Guérin attribue à un ridicule ce sentiment d'écrire ces diatribes contre des colosses comme Napoléon et César, et je crois qu'il a raison.

Je le quitte pour aller à Saint-Jacques revoir le croquis que j'en avais fait l'année dernière ; j'étais entré un moment à Saint-Remi, que j'aime toujours ; j'entendais chanter du dehors : il y avait des chantres en chape de cérémonie, le curé, tout le personnel occupé à chanter des litanies devant un seul auditeur, qui était un garçon de quinze ans. J'ai trouvé la même singularité à Saint-Jacques.

Le soir, paresse pour sortir, et mauvais temps.

Paris, 14 *octobre.* — Parti pour Paris à midi. Le matin, été à la jetée pendant qu'on faisait les paquets. J'étais arrivé à Dieppe avec ravissement ; j'en pars avec plaisir ; étrange disposition : une fois que j'eus arrêté le jour de mon départ, j'eus presque hâte de retourner à Paris. J'ai un grand désir de travailler. Ce mouvement, cette variété de situation et d'émotion donne à tous les sentiments plus de vivacité ; on résiste mieux, en variant son existence, à l'engourdissement mortel de l'ennui.

J'étais, de Dieppe à Rouen, avec trois Anglais, jeunes tous les trois ; et comme je voyageais en première classe, il y avait lieu de penser qu'ils étaient

aisés. Ils étaient très négligés, un d'eux surtout qui l'était jusqu'à la malpropreté et jusqu'à avoir des habits déchirés. Je ne m'explique pas ce contraste si tranché avec leurs habitudes d'autrefois ; je l'ai remarqué dans le voyage que j'ai fait à Baden, de Strasbourg ; un des jours qui ont suivi celui-ci, pendant que je faisais mon examen des tableaux, je rencontrai lord Elcoë, notre vice-président, dans une tenue presque sale ; le bon Cockerell, qui m'a accompagné jusqu'à la place Louis XV un autre jour, avait une cravate de couleur très commune ; ils sont tout à fait changés ; nous avons pris beaucoup, au contraire, de leurs manières d'autrefois.

15 octobre. — Première séance du jury. Levée de boucliers de l'Institut contre la pluralité des médailles.

22 octobre. — Aujourd'hui, le cousin Delacroix est arrivé ; il est revenu le soir dîner avec Jacob (1) et le gendre de la cousine Jacob, M. Lesueur, avoué, établi à Rouen ; la présence de ce dernier a nui un peu à l'agrément de la soirée : fort bon garçon d'ailleurs, mais très bavard, paralysant l'entrain des autres et étouffant leurs voix.

Le cousin revient le lendemain matin pour connaître le résultat des votes du jury général, et me quitte peu après.

(1) Cousin de Delacroix.

27 *octobre.* — Je lis dans un article de Gautier, sur Robert Fleury : « Certes, M. Robert Fleury a droit au titre de *maître*; il a fait des ouvrages excellents... M. Robert Fleury n'a presque jamais regardé la nature à air libre, etc. »

5 *novembre.* — J'écris ce matin à Berryer que je n'irai décidément pas à Augerville : je suis horriblement enrhumé ; j'ai pris ce rhume-là dans mes promenades au jury.

J'ai été voir ce soir Cerfbeer ; j'avais dîné chez lui huit jours auparavant; il m'avait invité très aimablement à propos des grandes médailles, surtout sur le bruit que j'avais un avantage plus marqué que celui qui reste en définitive et me place le cinquième sur la liste ; je lui ai dit que j'en étais réduit à rendre grâce aux dieux que la patrie eût trouvé quatre citoyens plus vertueux que moi.

Horace (1) me conte, ces jours passés, au jury, la démarche qu'il avait faite auprès d'Ingres, lequel a écrit pour refuser la médaille, outragé profondément d'arriver après Vernet, et encore plus, à ce que m'ont dit plusieurs personnes, non suspectes en ceci, de l'insolence du jury spécial de peinture, qui l'avait placé sur la même ligne que moi, dans l'opération préparatoire.

6 *novembre.* — M. Roché arrivé le matin. Je pense

(1) *Horace Vernet.*

que sa venue va compromettre mon voyage à Augerville; il n'en est rien, il a lui-même des affaires. Je pars toujours demain.

Il reste à déjeuner avec moi et revient dîner; je m'acquitte avec lui de ses déboursés pour les réparations du tombeau de mon frère, à Bordeaux.

Augerville, 7 novembre. — Parti pour Augerville : j'arrive à la gare à huit heures et demie au lieu de neuf heures et demie, sur l'indication que m'avait donnée Berryer; je passe cette heure sans m'ennuyer à voir arriver les partants. Je sais attendre plus qu'autrefois. Je vis très bien avec moi-même; j'ai pris l'habitude de chercher moins qu'autrefois à me distraire par des choses étrangères, telles que la lecture, par exemple, qui sert ordinairement à remplir des moments comme ceux-là. Même autrefois, je n'ai jamais compris les gens qui lisent en voyage. Dans quels moments sont-ils avec eux-mêmes? Que font-ils de leur esprit qu'ils ne retrouvent jamais?

Ce voyage que je redoutais, à cause du froid que mon rhume me rend plus désagréable, s'est bien passé et même gaiement. J'aime assez, quelquefois, ce changement d'habitudes. Ne trouvant pas, chez Brunet, près de la gare, de voiture disponible, je me suis fait conduire à Fontainebleau, où je me suis arrangé avec M. Bernard, rue de France.

J'ai déjeuné dans un café borgne, vu l'église et me suis embarqué joyeusement. Il me fallait autrefois un

motif de joie ou d'occupation intérieure pour n'être pas triste; il est vrai que mon bonheur était extrême, quand l'imagination avait suffisamment d'aliment; je suis actuellement plus tranquille, mais non plus froid.

Brouillard très intense.

On ne m'attendait pas : ma venue a fait plaisir. Les personnes que je trouve ne sont pas de nature à changer ma disposition paisible, mais peu récréée; mais j'aime le lieu et le maître du lieu, dont l'esprit profond me plaît et m'instruit, particulièrement dans la science de la vie, quoiqu'il soit loin de professer quoi que ce soit ; son exemple suffit.

Qu'ai-je fait depuis un mois? Je me suis occupé de ce jury; j'ai vu assez de platitudes et j'ai subi quelques entraînements de complaisance pour quelques pauvres diables. Se rappeler la grande chaleur de Français qui, ayant voté pour lui tout le temps, pour la première médaille, se réveille indigné de ce qu'on avait oublié M. Corot (1), quand il ne se trouvait plus de place pour lui ; Dauzats et moi avions, par une sorte de souvenir, voté pour lui, et nous avions été les seuls.

M. de la Ferronnays me dit, à propos du danger

(1) Il ne faut pas oublier qu'à cette époque, *Corot* (1795-1875) était encore fort contesté. Delacroix parvenu à la grande célébrité, et d'ailleurs admirateur convaincu du talent du paysagiste, songeait sans doute avec quelque mélancolie que c'était là l'inévitable sort des originalités tranchées.

Corot avait envoyé à l'Exposition universelle de 1855 cinq tableaux, parmi lesquels le *Bain de Diane,* aujourd'hui au Musée de Bordeaux.

des chemins de fer, que les administrateurs lui ont dit souvent qu'il valait toujours mieux voyager de jour.

11 novembre. — Vu M. Jouvenet, qui est arrivé le soir; il me dit que la propriété du maréchal Bugeaud, qui rendait primitivement 7,000 livres de rente, en rendait 45,000 après les améliorations qu'il y avait faites. L'impopularité qui s'était attachée à son nom, par suite des infamies que les journaux se permettaient sur son compte pendant le règne de Louis-Philippe, durait encore après sa mort. Sa veuve ayant fait faire un service commémoratif un an ou deux après sa mort, le curé avait cru devoir faire élever un autel en plein champ, supposant que la foule serait trop grande dans l'église; cette même personne que j'ai citée s'y trouvait, elle, vingt-huitième.

Mes journées s'écoulent tout doucement, sans plaisirs vifs, il est vrai. Il me manque une occupation de cœur ou de tête pour m'animer et donner de la saveur à la vie que je mène ici. Ces diables de repas font de vous une machine à digérer; on n'a de temps que pour se promener dans les entr'actes; mais adieu la pensée ou la plus simple émotion.

Paris, 14 *novembre.* — Parti d'Augerville, avec Berryer, à neuf heures. Nous revenons ensemble jusqu'à Paris, par Étampes; sa conversation est des plus intelligentes.

Quand on est agité dans la vie par mille contrariétés qu'on prend pour des peines, on ne se représente pas assez ce que sont les pertes véritables et sans remède qui touchent aux sentiments. Il y a pourtant de ces natures de roche qui se consolent plus vite de celles-là que des autres. Berryer me contait, en revenant, que l'un des progrès des États-Unis consiste à faire assurer son père quand il part pour un de ces voyages où on est exposé à tout instant à être mis en morceaux dans les bateaux ou les chemins de fer. Une fois que vous avez la confiance qu'en cas de malheur on vous rendra votre père en billets de banque, la famille est tranquille; le père peut aller dans la lune et y rester, si bon lui semble; je ne doute pas que nous n'arrivions à ce degré de perfection.

L'idée de Delamarre (1), proposée à Berger, quand il était préfet, d'envoyer les corps de nos parents et de nos amis pour fumer et fertiliser les plaines arides de la Sologne, était de ce genre. Voilà une manière inattendue d'utiliser ses proches, quand, par leur mort, ils semblent n'être plus bons à rien.

15 novembre. — Jour de la cérémonie de la distribution. Je vais rejoindre la place de la commission. Très bel et imposant aspect. Mercey me fait l'alga-

(1) Sans doute *Théodore-Casimir Delamarre* (1796-1870), qui fut directeur de la *Patrie* et s'occupa activement des questions économiques et industrielles.

rade de me donner l'alarme sur ce qui devait se passer : tout s'arrange pour le mieux.

Je reviens à pied, je prends une mauvaise tasse de café, dans les Champs-Élysées, qui m'a rendu malade tout le lendemain. Je ne suis pas sorti après mon dîner; cela réussit toujours mal.

16 *novembre*. — Mon cher Guillemardet vient m'embrasser. Villot vient pendant qu'il était là ; il me conte à sa manière ce qui s'est passé à propos du rappel de Meissonier à la médaille d'honneur. Je ne puis m'empêcher de l'arrêter au milieu de sa philippique contre ce qu'il appelle d'horribles coquins, etc.

Huet (1) et Yvon viennent me voir. M. Hébert (2), Carrier (3) et le brave Tedesco (4).

Mauvaise disposition. Je vais dîner chez la cousine avec Laity et le jeune d'Ideville. Je ne mange rien et m'en retourne dans un état passable. M. Laity partait le soir même.

(1) *Paul Huet* (1804-1866), paysagiste, élève de Guérin et de Gros, qui peut être classé parmi les meilleurs peintres de l'école romantique, était intimement lié avec Delacroix depuis l'hiver de 1822. (Voir *Peintres et statuaires romantiques*, par Ernest Chesneau.)
(2) *Ernest Hébert*, peintre, né en 1817, obtint le prix de Rome en 1839 : il devint en 1865 directeur de l'École de Rome, et membre de l'Académie des Beaux-Arts en 1874.
(3) *Carrier* figure avec *Huet* comme légataire sur le testament de Delacroix.
(4) *Tedesco* fut, avec *Francis Petit*, chargé par Delacroix de classer ses dessins et de préparer la vente de ses œuvres. « Je m'en rapporte « à MM. Francis Petit et Tedesco, dit-il dans son testament, pour les « soins qu'ils mettront à la mise en vente de mes objets d'art. »

Rentré de bonne heure, sans faire de promenade.

18 novembre. — J'écris à Berryer : « A présent que je suis sorti des cérémonies, je viens vous redire tout le bonheur que j'ai eu à me voir ces quelques jours près de vous. Je pense à cette bonté et à cet admirable esprit présent à tout et dont le charme réuni n'est qu'en vous. »

20 novembre. — Je vais à *Trovatore* avec un billet d'Alberthe; j'y souffre, je m'y ennuie, je m'enrhume de nouveau. Rien n'égale la stérilité de cette musique qui est toute en tapage et où pas un seul chant ne se fait jour.

24 novembre. — Je néglige bien mes pauvres souvenirs : je suis trop distrait à Paris pour écrire, même à bâtons rompus. Depuis quatre ou cinq jours, je m'enferme pour en finir, s'il est possible, avec ce rhume; ce me sera aussi un bon prétexte à moi-même et aux autres de ne pas bouger.

Mme Pierret est venue dans la journée me demander de prendre des billets pour une loterie que fait ce malheureux Fielding.

25 novembre. — Rien ne peut surmonter les préjugés régnants : quand on envoyait les élèves à Rome, du temps de Lebrun et jusqu'à David, on ne leur recommandait que l'étude du Guide; à présent, le

Beau consiste à reproduire le faire des vieilles fresques, mais ce n'est que la partie académique qu'ils vont étudier. Ces deux méthodes qui semblent si opposées se rencontrent dans ce point qui sera toujours le mot d'ordre de toutes les écoles : imiter le technique de cette école-ci ou de celle-là. Tirer de son imagination des moyens de rendre la nature et ses effets, et les rendre suivant son tempérament propre : chimères, étude vaine que ne donnent ni le prix de Rome, ni l'Institut; copier l'exécution du Guide ou celle de Raphaël, suivant la mode.

2 *décembre*. — Dîner chez Mme de Vaufreland : Berryer, la princesse, etc.

5 *décembre*. — Dîné chez Mme de Lagrange avec Berryer; le soir, charades; j'ai trouvé le temps long.

7 *décembre*. — Dîné chez Cerfbeer avec Vieillard, Lefèvre (1) et sa femme, Marchand (2), Chabrier, etc. Bonne soirée. Beauchesne venu. Poinsot a été très causeur; on a parlé du beau dans Corneille, etc.

Je suis très agité de ces affreux logements.

11 *décembre*. — Je viens d'examiner des lithogra-

(1) Sans doute *Lefèvre-Deumier*, bibliothécaire des Tuileries.
(2) Le *comte Marchand*, qui suivit l'Empereur à Sainte-Hélène et qui plus tard accompagna le prince de Joinville pour ramener en France les cendres de Napoléon.

phies de Géricault (1); je suis frappé de l'absence constante d'unité... Absence dans la composition en général, absence dans chaque figure, dans chaque cheval. Jamais ses chevaux ne sont modelés en masse. Chaque détail s'ajoute aux autres et ne forme qu'un ensemble décousu. C'est le contraire de ce que je remarque dans mon *Christ au tombeau* du comte de Geloës (2), qui est sous mes yeux. Les détails sont, en général, médiocres, et échappent en quelque sorte à l'examen. En revanche, l'ensemble inspire une émotion qui m'étonne moi-même. Vous restez sans pouvoir vous détacher, et pas un détail ne s'élève pour se faire admirer ou distraire l'attention. C'est la perfection de cet art-là, dont l'objet est de faire un effet simultané. Si la peinture produisait ses effets à la manière de la littérature, qui n'est qu'une suite de tableaux successifs, le détail aurait quelque droit à se produire en relief.

— Je relis ceci en décembre 1856. Cela me rappelle que Chenavard me disait, il y a deux ans, à Dieppe, qu'il ne regardait pas Géricault comme un maître, parce qu'il n'a pas l'*ensemble* ; c'est son critérium à lui pour la qualité de maître. Il la refuse même à Meissonier.

(1) On trouve dans ce jugement sur *Géricault* l'influence manifeste d'une conversation que Delacroix eut avec Chenavard à Dieppe en 1854. Il est intéressant de rapprocher ce passage du Journal, écrit en 1855, des notes antérieures sur le même sujet, notamment celles de 1854 et surtout celles des premières années 1823, 1824. (Voir t. I, p. 47, 60, 61, et t. II, p. 454.

(2) Voir *Catalogue Robaut*, n⁰ˢ 1034 et 1035.

12 *décembre*. — Dîné chez la princesse avec Mme Viardot.

14 *décembre*. — Dîné chez Mme Pierret avec Durier et Feuillet (1).

15 *décembre*. — Dîné chez Chabrier avec le général Alexandre, Poinsot, M. Harmand que j'aime beaucoup, M. Joly de Fleury et le sculpteur sicilien que protège Chabrier.

Harmand me dit, à propos de la vigne dans la Gironde, que les pertes considérables consistent en ce que les vieux ceps, qui remontent souvent à cinquante ans, ne peuvent résister à la maladie; ces souches produisent à la vérité très peu, mais la qualité des grappes est excellente. Il faudra donc beaucoup d'années pour que les nouvelles souches produisent d'abord, mais surtout arrivent à approcher de cette qualité.

16 *décembre*. — Écrit à Chatrousse (2).

(1) *Feuillet de Conches.*
(2) *Émile Chatrousse*, sculpteur, né en 1830, élève de Rude et d'Abel de Pujol. En 1855, il exposa la *Résignation*, une figure de femme accroupie au pied de la croix, qu'on peut voir à Saint-Eustache.

1850

10 *janvier*. — Aller chez Rossini. — Soirée de Ségalas (1). Le même en aura une autre dans quinze jours. — Soirée de Mme Viardot. — Aller chez Bisson (2). Tableau ou dessin à lui envoyer.

Chez Rossini, chez Ségalas ensuite, où le préfet (3) m'a montré une bienveillance très inaccoutumée. Il s'est prodigué en récits dans lesquels il ne m'a pas épargné ceux qui étaient à sa louange : sa fermeté, sa bravoure même dans différentes circonstances critiques ont été le thème de la conversation dans laquelle je n'ai eu qu'à approuver du bonnet.

Chez Rossini auparavant; je contemple avec plaisir cet homme rare : je l'entoure à plaisir d'une certaine

(1) *Pierre-Salomon Ségalas* (1792-1875), chirurgien français, professeur à la Faculté de médecine, membre du Conseil municipal, et par conséquent collègue de Delacroix.

(2) *Louis-Auguste Bisson* s'associa avec son frère *Auguste-Rosalie Bisson*, pour perfectionner et exploiter l'art photographique, auquel il avait été initié par Daguerre. Leurs recherches, les importants travaux qu'ils eurent à exécuter leur valurent une première médaille à l'Exposition de 1855.

(3) Le *baron Haussman*, qui avait succédé le 22 juin 1853 à M. Berger.

auréole; j'aime à le voir; il n'est plus le Rossini moqueur d'autrefois.

J'y trouve la bonne Alberthe, sa fille et Mareste; c'est Boissard qui m'avait conduit.

11 janvier. — Aller chez Perpignan avant le conseil. — Chez Philippe Rousseau (1), si je peux. — Chez Mouilleron. — Je suis resté chez moi.

12 janvier. — (Le dîner du préfet.) Au lieu de dîner chez le préfet, j'ai été chez Mme Sand, voir au cirque sa pièce de *Favilla* (2). Excellente donnée que la pauvre amie n'a pas fait ressortir. Je crois que malgré les belles parties de son talent, elle ne parviendra jamais à faire une pièce (3); les situations périssent entre ses mains : elle ne connaît pas le point intéressant. *Le point intéressant,* tout est là ; elle le noie dans des détails et émousse continuellement l'impression qui devrait résulter de la science des caractères. Cette situation d'un fou aimable, qui se croit le maître d'un château où on le tolère, devait être une excellente occasion de comique ou de pathétique; elle ne se doute pas le moins du monde de ce qui lui manque.

(1) *Philippe Rousseau* (1808-1887), peintre, élève de Gros et de Bertin. A l'Exposition de 1855, il avait obtenu une médaille de 2ᵉ classe.

(2) *Maître Favilla*, drame en trois actes, de George Sand, représenté pour la première fois sur le théâtre de l'Odéon le 15 septembre 1855.

(3) Delacroix s'est étendu à maintes reprises sur l'impuissance dramatique de *George Sand*. (Voir t. II, p. 283.)

Cette obstination à poursuivre un talent qui paraît lui être refusé, à en juger par tant de tentatives infructueuses, la classe, bon gré, mal gré, dans un rang inférieur. Il est bien rare que les grands talents ne soient pas portés d'une manière presque invincible vers les objets qui sont de leur domaine : c'est surtout à ce degré que conduit plus particulièrement l'expérience. Les jeunes gens peuvent se tromper pendant quelque temps sur leur vocation, mais non les talents mûris et exercés dans un genre.

13 janvier. — Dîner chez Baroche (1). — Mme de Vaufreland. — J'ai rempli mon programme.

A dîner, Mérimée me parlait de Dumas avec la plus grande estime : il le préfère à Walter Scott. Peut-être en vieillissant se fait-il meilleur?... Peut-être loue-t-il beaucoup de peur d'avoir des ennemis de sa faveur?...

Je me suis éclipsé le plus tôt que j'ai pu. J'ai été chez Mme de Vaufreland; excellentes gens.

A travers les Champs-Élysées, noyé dans des tourbillons élevés par le vent le plus furieux et le plus glacial.

Berryer partait comme j'arrivais.

14 janvier. — Dîner du deuxième lundi. Trousseau nous dit très bien que les médecins sont des artistes.

(1) *Baroche* était alors président du Conseil d'État.

Il y a chez eux, comme chez les peintres et les poètes, une partie scientifique, mais elle ne fait que les médecins et les artistes médiocres. C'est l'inspiration, c'est le génie propre du métier qui fait le grand homme.

J'ai été ensuite, après une assez longue promenade avec Dauzats, chez Delangle un instant, puis chez Halévy. Toujours grande foule, beaucoup de jeu, véritable maison de Socrate, trop petite pour contenir tant d'amis.

Dans la journée, Th. Frère (1) qui me dit avoir remarqué avec d'autres mes progrès constants dans les ouvrages de mon exposition, si bien que le dernier lui paraît le plus ferme, le plus simple, avec les qualités de couleur, comme avec l'absence de noir, etc.

15 janvier. — Concert Viardot. Magnifique concert : l'air d'*Armide*. Ernst (2), le violon, m'a fait plaisir ; Telefsen me dit chez la princesse qu'il a été très faible. J'avoue mon impuissance à faire une grande différence entre les diverses exécutions, quand elles sont arrivées à un certain degré. Comme je lui parlais de mon souvenir de Paganini, il me dit que c'était sans doute un homme incomparable. Les difficultés et les prétendus tours de force que présentent ses œuvres sont encore pour la plupart indéchiffrables

(1) *Théodore Frère,* peintre de genre, né à Paris en 1815. Élève de Roqueplan, il fit un voyage en Algérie qui influa sur sa carrière d'artiste.

(2) *Henri-William Ernst* (1814-1865), violoniste des plus distingués, qui remporta dans les différentes capitales de l'Europe des triomphes éclatants.

pour les violons les plus habiles : voilà l'inventeur ! Je pensais à tant d'artistes, qui sont le contraire, dans la peinture, dans l'architecture, dans tout.

16 janvier. — Jour de Boilay. Aller chez Bisson et chez la princesse. Resté très tard chez la princesse.

17 janvier. — Chez Mme Viardot : elle a chanté de nouveau l'air d'*Armide... Sauvez-moi de l'amour!*
Berlioz insupportable, se récriant sans cesse sur ce qu'il appelle la barbarie et le goût le plus détestable, les trilles et autres ornements particuliers dans la musique italienne; il ne leur fait même pas grâce dans les anciens auteurs, comme Hændel; il se déchaîne contre les fioritures du grand air de D. Anna.

18 janvier. — Voir Guillemardet, avant le conseil. — Après le conseil : Guérin, Mesnard (1), Philippe Rousseau. — Carte à Baroche, Grosclaude (2). — Voir à l'Hôtel de ville pour le surplus du payement du salon de la Paix. — Cerfbeer.
— A l'Hôtel de ville et flânerie complète; j'aime beaucoup à rôder ainsi toute une journée dans ce vieux Paris. Quinze jours avant, j'avais été dans le Marais pour trouver le général C..., à la place Royale,

(1) *Jacques-André Mesnard* (1792-1858), magistrat et homme politique, qui devint sénateur et vice-président du Sénat en 1852.
(2) *Louis Grosclaude*, né à Genève en 1786, peintre de genre, dont plusieurs toiles ont été au Musée du Luxembourg.

et j'étais revenu tout le long des boulevards. Aujourd'hui, j'ai été chez Guérin, que je n'ai pas trouvé, et je suis entré à Notre-Dame.

Chez Baroche ; lui écrire.

Le soir, dormi après dîner, malgré toutes sortes de projets.

Je devais, dans la journée, aller chez Mesnard, au Sénat. Rencontré Ravaisson (1), à qui j'ai promis d'envoyer les deux dessins de Chenavard, place du Palais-Bourbon, 6.

Le matin, j'avais été chez mon cher Guillemardet. Il me remet un paquet de mes lettres écrites anciennement à Félix; il est facile d'y voir combien l'esprit a besoin des années pour se développer dans les vraies conditions. Il me dit qu'il y voit déjà le même homme que je suis aujourd'hui. Plus de mauvais goût et d'impertinence que d'esprit, mais il faut que ce soit ainsi. Ce désaccord singulier entre la force de l'esprit qu'amène l'âge et l'affaiblissement du corps, qui en est aussi la conséquence, me frappe toujours et me paraît une contradiction dans les décrets de la nature. Faut-il y voir un avertissement que c'est surtout vers

(1) *Jean-Gaspard-Félix Ravaisson-Mollien,* philosophe et archéologue, né en 1813. Ses travaux sur Aristote l'avaient fait remarquer de M. de Salvandy, qui le choisit comme chef de son cabinet, quand il fut ministre de l'instruction publique en 1837. Nommé quelque temps plus tard inspecteur général des bibliothèques publiques, puis en 1853 inspecteur général de l'enseignement supérieur, il devint, en 1862, conservateur du Musée du Louvre. Il appartient depuis 1839 à l'Académie des inscriptions et belles-lettres, et depuis 1881 à l'Académie des sciences morales et politiques.

les choses de l'esprit qu'il faut se tourner, quand le corps et les sens nous font défaut? Il est du moins incontestable que c'est une compensation; mais combien il faut veiller sur soi pour ne pas lâcher quelquefois la bride à ces recrudescences mensongères, qui nous font croire que nous pouvons être jeunes ou faire comme si nous l'étions! Tel est le piège où tout va s'abîmer.

19 janvier. — Dîné chez Doucet (1). Je suis revenu avec Dumas, qui m'a parlé de ses amours avec une *vierge* veuve d'un premier mari et *avec* un second en exercice.

Pendant qu'on jouait au baccarat chez Doucet, Augier, que j'aime beaucoup, me parlait de la dignité qu'il y a pour un artiste à ne pas chercher à gagner trop d'argent, et par conséquent la nécessité de ne pas le dépenser en objets de pure vanité. Il trouve qu'un artiste peut vivre dans un intérieur simple. Mme Doucet me disait qu'un dîner qui coûtait à des personnes dans une position modeste 3 ou 400 francs les privait d'avoir souvent, pour cinquante francs, trois ou quatre amis, avec la fortune du pot. Du reste, elle habite dans un petit entresol très bas de la rue du Bac, mais décoré avec tout le luxe et l'éclat modernes: dorures, damas, meubles inutiles, rien n'y manque.

(1) *Camille Doucet,* auteur dramatique, membre et secrétaire perpétuel de l'Académie française, né en 1812. Il était à cette époque (1856) chef de la division des théâtres au ministère d'État.

20 *janvier*. — Le soir, chez Fortoul (1). Je trouve Barbier et sa femme, Ravaisson, etc.

21 *janvier*. — Delangle, de Royer (2), Perrier (3), la princesse Camerata. — Répondu à Panseron (4). — Le clair de la robe verte de l'homme de la *Clorinde* : zinc vert, orange, zinc jaune.

— Chez la princesse Camerata le soir : elle ne me dit pas un mot, suivant son habitude; V... me dit que c'est par timidité. Nous allons ensuite chez Perrier. J'y trouve Mme de Pontécoulant. Mme Rodrigues me dit qu'on fait de la musique chez elle tous les mardis.

22 *janvier*. — Dîner chez Mme Herbelin (5). — Envoyé à M. Ravaisson les deux têtes du Corrège, de Chenavard.

23 *janvier*. — Quelle bévue! Je vais au bal du préfet qui est la semaine prochaine. Je suis revenu à

(1) *Fortoul*, alors ministre de l'instruction publique, mourut cette même année 1856 à Ems, enlevé par une attaque d'apoplexie.

(2) *Paul-Henri-Ernest de Royer* (1808-1877), était alors procureur général à la Cour de cassation depuis 1853. Il avait remplacé M. Delangle. Il fut plus tard ministre de la justice et président de la Cour des comptes.

(3) *Charles Perrier* (1835-1860), littérateur. Il a écrit dans l'*Artiste* et dans la *Revue contemporaine* des articles critiques, notamment sur l'Exposition universelle de 1855. Plus tard, il fut attaché à l'ambassade de Rome, où il put se livrer à ses goûts d'artiste et poursuivre ses études d'esthétique. Il revint en France pour y mourir en 1860.

(4) *Panseron* (1795-1859), compositeur. (Voir t. II, p. 311.)

(5) *Madame Herbelin* avait obtenu une médaille de 1re classe à l'Exposition de 1855. (Voir t. II, p. 89.)

pied le long de la rivière. Rencontré Mouilleron, qui m'a promis de m'avoir quelques épreuves de la *Marguerite auprès de l'autel* (1). Le lui rappeler.

27 *janvier*. — Écrire à M. Lebouc (2) pour les billets de concert promis à M. Riesener.

28 *janvier*. — Dîné chez Mme Viardot avec Berlioz.

29 *janvier*. — Mme Mohl (3) demande à voir mon atelier.

30 *janvier*. — Concert chez Mme Viardot : l'air d'*Iphigénie*. La bonne Sand devant moi, la princesse la place à côté; son mari y était. Berryer, Mme de Lagrange. Je n'ai pas eu toutefois par la musique le plaisir d'il y a quinze jours.

— Le bon Rouvière (4) venu dans la journée. Je lui ai prêté le tableau du *Grec à cheval*.

(1) Il s'agit sans doute ici de la lithographie originale de Delacroix. (Voir *Catalogue Robaut*, n° 247.)

(2) *Charles Lebouc* (1823-1893), violoncelliste distingué, qui épousa une des filles d'Adolphe Nourrit.

(3) Le salon de *madame Mohl* était alors un des centres littéraires les plus fréquentés de Paris. Anglaise d'origine, *Mary Clarke* était devenue l'amie de Mme Récamier et de Chateaubriand. Elle épousa plus tard *Jules Mohl*, le savant orientaliste, qui devint membre de l'Académie des inscriptions et belles-lettres. Pendant trente ans elle sut grouper autour d'elle par le charme de son esprit les hommes les plus distingués de son époque. (Voir *Un salon à Paris, Mme Mohl et ses intimes*, par K. O'Méara.)

(4) *Philibert Rouvière* (1809-1865), peintre et acteur. Il avait débuté dans l'atelier de Gros, où il avait sans doute connu Delacroix. Plus tard, il s'est presque exclusivement consacré au théâtre.

1ᵉʳ *février*. — Dîner chez Benoît Champy (1).

5 *février*. — Chute de ma pauvre Jenny.

8 *février*. — Au conseil, il est question de Saint-Denis du Saint-Sacrement.

Je visite Saint-Roch, Saint-Eustache et Saint-Denis avec Merruau (2) et Pastoret (3).

Je reviens à pied du Marais.

En rentrant du conseil, je reçois une lettre déchirante du pauvre Lamey, qui m'annonce la mort de ma chère cousine.

10 *février*. — Dîner chez Mme Herbelin avec Rosa Bonheur.

21 *février*. — *Sur les chefs-d'œuvre*. Sans le chef-d'œuvre, il n'y a pas de grand artiste : tous ceux qui n'en ont fait qu'un dans leur vie ne sont pourtant pas grands pour cela. Ceux de cette espèce sont ordinairement le produit de la jeunesse : une certaine force précoce, une certaine chaleur qui est dans le sang autant que dans l'esprit, ont jeté quelquefois un

(1) *Benoît Champy* (1805-1872), magistrat et homme politique. Avocat, puis député, il devint en 1856 président du tribunal de la Seine.

(2) *Charles Merruau* (1807-1882), professeur, puis rédacteur en chef du *Constitutionnel*; il fut nommé en 1850 secrétaire général de la Préfecture de la Seine.

(3) Le *marquis de Pastoret*, sénateur, faisait partie depuis 1855 de la commission municipale.

éclat singulier; mais pour être classé, il faut confirmer la confiance que les premiers ouvrages ont donnée du talent par ceux que l'âge mûr, l'âge de la vraie force, vient ajouter et ajoute presque toujours, quand le talent est d'une force réelle.

Des hommes très brillants n'ont jamais fait de chefs-d'œuvre; ils ont presque toujours fait des ouvrages qui ont passé pour des chefs-d'œuvre au moment de leur apparition, à raison de la mode, de l'à-propos, tandis que de véritables chefs-d'œuvre de finesse ou de profondeur passaient inaperçus dans la foule, ou amèrement critiqués, à cause de leur étrangeté apparente et de leur éloignement des idées du moment, pour reparaître plus tard à la vérité dans tout leur jour et être estimés à leur valeur, quand on a oublié les formes de convention (1) qui ont donné la vogue aux ouvrages éphémères très vantés d'abord; il est rare que cette justice ne soit pas rendue tôt ou tard aux grandes productions de l'esprit humain dans tous les genres; ce serait, avec les persécutions dont la vertu est presque toujours l'objet, un argument de plus en faveur de l'immortalité de l'âme. Il faut espérer que de si grands hommes, méprisés ou persécutés de leur vivant, trouveront une récompense qui les a fuis dans le terrestre séjour, quand ils seront parvenus dans une sphère où ils

(1) Voir au début du deuxième volume le développement d'une idée similaire à propos de la musique. C'est ce qu'il appelait d'une formule générale la *rhétorique*.

jouiront d'un bonheur dont nous n'avons pas l'idée, mais auquel se mêlerait celui de voir, d'en haut, la justice que leur garde la postérité.

25 *février*. — Feuilleton admirable de Gautier (1) sur la mort de Heine, dans le *Moniteur* de ce jour.

Je lui écris : « Mon cher Gautier, votre oraison funèbre de Heine est un vrai chef-d'œuvre dont je ne puis m'empêcher de vous complimenter. Son impression me suit toujours, et il ira rejoindre ma collection d'*excerpta celebres*. Eh quoi ! votre art, qui a tant de ressources que le nôtre n'a pas, est-il donc cependant, dans de certaines conditions, plus éphémère que la fragile peinture? Que deviendront quatre pages charmantes écrites dans un feuilleton entre le catalogue des actions vertueuses des quatre-vingt-six départements et le narré d'un vaudeville d'avant-hier? Pourquoi n'a-t-on pas averti quelques hommes zélés pour les vrais et grands talents? Je ne savais pas même la mort de ce pauvre Heine : j'aurais voulu sentir devant cette bière qui emportait tant de feu et d'esprit ce que vous avez si bien senti. Je vous envoie ce petit hommage, moins pour les obligations que je vous ai d'ailleurs, que pour le plaisir triste et doux que j'ai eu à vous lire. Mille amitiés sincères. »

(1) Ce feuilleton de Th. *Gautier* sur H. *Heine* n'est autre que la très belle et très éloquente étude qui fut insérée dans la traduction des œuvres de H. Heine, et dans laquelle le critique avait fait mieux que dépasser la manière un peu étroite que lui reproche trop souvent Delacroix.

— J'ai été chez Delangle, qui a été aimable pour moi. J'y ai vu Béranger (1) : nous nous sommes rappelé notre connaissance dans la triste circonstance de la mort du cher Wilson.

J'ai été ensuite chez Thayer : il demeure dans un vaste terrain planté, occupé par plusieurs maisons. Moreau, qui était là, venait d'entrer dans un bal, chez des personnes inconnues, croyant se trouver chez ledit Thayer : luxe à la mode, ameublements, dorures, valetaille, etc. Les petits fuient les grands; il y a un buffet, comme aux Tuileries, où des hommes en habit noir vous servent le thé, les glaces, etc.

6 mars. — Dîner chez Bertin. Fait le croquis pour le prince Demidoff, et aussi pour Benoît Fould (2).

9 mars. — Chez Lefuel avec Cavelier (3). Causé chez lui des travaux du Louvre.

(1) *Béranger* mourut l'année suivante.
(2) C'est sans doute l'esquisse d'*Ovide chez les Scythes*, un des meilleurs tableaux du maître, et qui fut exposé en 1859.
M. Moreau ayant demandé un tableau à Delacroix pour M. Benoît Fould, Delacroix lui écrit le 11 mars 1856 : « Je m'étais occupé tout de « suite de chercher des sujets pour répondre au désir que vous m'avez si « aimablement exprimé de la part de M. B. Fould. Après avoir hésité « quelque temps, je me suis rappelé une esquisse que j'ai traitée, il y a « un an environ, dans le projet d'en faire un tableau. Je crois le sujet « assez favorable, avec figures, animaux, paysages, etc. C'est *Ovide exilé* « *chez les Scythes*, auquel les naïfs habitants apportent des fruits, du « laitage, etc. » (*Corresp.*, t. II, p. 140 et 141, et *Catalogue Robaut*, n° 1376.)
(3) *Jules Cavelier* (1814-1894), statuaire, élève de David d'Angers, auteur d'un grand nombre d'œuvres fort importantes et membre de l'Académie des Beaux-Arts depuis 1865.

15 mars. — Journée passée à l'Hôtel de ville jusqu'à une heure du matin, en attendant les couches de l'Impératrice (1).

16 mars. — Andrieu commence à travailler à l'église (2).

20 mars. — Boulangé (3) est venu pour la première fois à l'église. J'y ai été le matin. Désappointement. Je me suis entêté l'année dernière en travaillant trop longtemps. J'en ai trop fait sur de mauvaises données.

Le soir, chez Bixio et chez Bertin.

27 mars. — Emporter à la campagne les tableaux pour Beugniet, l'esquisse pour Dutilleux (4), l'*Arabe descendu de cheval* (5), le *Petit Combat,* aquarelle faite à Dieppe.

Emporter Edgar Poë, le *Petit Christ* (6), de Roché,

(1) Le Prince impérial naquit le 16 mars 1856.
(2) Saint-Sulpice.
(3) *Louis Boulangé,* peintre, élève de Delacroix, qui lui écrit le 13 mars 1856 : « Vous me rendriez bien service, s'il vous était possible de vous mettre à mon travail de Saint-Sulpice. Ce ne serait pas pour les ornements, mais pour les fonds des deux tableaux pour lesquels vous avez promis de m'aider... Je ne puis continuer mes figures, sans que ces parties soient très avancées. » (*Corresp.,* t. II, p. 140 et 141.)
(4) *Saint Michel terrassant le dragon,* que Dutilleux avait demandé pour M. Le Gentil, d'Arras. (Voir *Catalogue Robaut,* n° 1287.)
(5) Voir *Catalogue Robaut,* n° 1175.
(6) Voir *Catalogue Robaut,* n° 1289

la *Pieta* (1) de l'église, les *Convulsionnaires* (2), l'*Ovide* (3), le *Chiron*, pour Moreau.

Finir avant de partir les *Lions*, de Détrimont, la *Barque* (4), de Morny, le *Cavalier grec* (5), pour Tedesco, le tableau pour Haro, l'*Hamlet*.

Reporter le *Roméo* (6) à Mme Delessert.

2 avril. — Donné à Haro :

L'étude sur carton d'après les arbres sur le lac de Valmont; vieux carton mal équarri pour le maroufler;

L'étude sur toile pour rentoiler, faite à Champrosay, de la fontaine de Baÿvet, effet de soleil couchant.

Le Christ portant sa croix (7), sur carton, à parqueter.

Lui redemander l'*Arabe assis* et les études de *Chats* (8) au bitume.

6 avril. — Je lis avec beaucoup d'intérêt depuis quelques jours la traduction d'*Edgar Poë* (9), de

(1) Réduction de la peinture murale de l'église du Saint-Sacrement. (Voir *Catalogue Robaut*, n° 769.)

(2) Voir *Catalogue Robaut*, n° 1316.

(3) Sans doute le tableau d'*Ovide chez les Scythes*, commandé par M. Moreau pour M. Fould.

(4) Voir *Catalogue Robaut*, n°ˢ 1218 et 1219.

(5) Ce tableau ne fut terminé qu'en 1859. (Voir *Catalogue Robaut*, n° 1389.)

(6) Ce tableau avait dû subir une restauration. (Voir *Catalogue Robaut*, n° 939.)

(7) Voir *Catalogue Robaut*, n° 1313, comme dispostion.

(8) Voir *Catalogue Robaut*, n° 785.

(9) Baudelaire envoyait à Delacroix tout ce qu'il produisait : salons, études littéraires, traductions, poésies, et l'on trouve dans la correspon-

Baudelaire. Il y a dans ces conceptions vraiment extraordinaires, c'est-à-dire extra-humaines, un attrait de fantastique qui est attribué à quelques natures du Nord ou de je ne sais où, mais qui est refusé, à coup sûr, à nos natures françaises. Ces gens-là ne se plaisent que dans ce qui est hors ou extra-nature : nous ne pouvons, nous autres, perdre à ce point l'équilibre, et la raison doit être de tous nos écarts. Je conçois à la rigueur une débauche du genre de celle-là, mais tous ces contes sont sur le même ton. Je suis sûr qu'il n'y a pas un Allemand qui ne se trouve là comme chez lui. Bien qu'il y ait un talent des plus remarquables dans ces conceptions, je crois qu'il est d'un ordre inférieur à celui qui consiste à peindre le vrai. J'accorde que la lecture de *Gil Blas* ou de l'Arioste ne donne pas des sensations de cet ordre, et quand ce ne serait que comme moyen de varier nos jouissances, ce genre a son mérite et tient l'imagination en éveil; mais on n'en peut prendre à de fortes doses, et cette continuité dans l'horrible ou l'impossible rendu probable est pour nous un travers d'esprit. Il ne faut pas croire que ces auteurs-là aient plus d'imagination que ceux qui se contentent de décrire les choses comme elles sont, et il est certainement plus facile d'inventer par ce moyen des situa-

dance du peintre plusieurs lettres de remerciement prouvant que celui-ci avait compris et goûté la manière du poète : « Je vous dois beaucoup
« de remerciements pour les *Fleurs du mal*, lui écrit-il en 1858; je vous
« en ai déjà parlé en l'air, mais cela mérite tout autre chose. » (*Corresp.*,
t. II, p. 178.)

tions frappantes, que par la route battue des esprits intelligents de tous les siècles.

8 avril. — Dîner chez la princesse, qui va partir.

9 avril. — Chez Mme d'Haussonville (1).

J'ai songé hier dans une course à Saint-Sulpice à faire quelque chose sur la marche nécessaire que suivent tous les arts, qui vont toujours se raffinant de plus en plus; l'origine de cette idée vient de l'impression que m'ont faite hier chez la princesse les morceaux de Mozart que Gounod a passés en revue : mon impression a été confirmée ce soir chez Mme d'Haussonville, en entendant l'air des *Nozze* chanté par Mme Viardot. Bertin me disait de cette musique qu'elle est trop pleine de délicatesse et d'une expression portée aux dernières limites pour aller au public. Ce n'est pas cela qu'il faut dire : dans les époques comme les nôtres, le public arrive à cet amour du détail avec les ouvrages qui l'ont mis en goût de raffiner sur tout. Ce n'est pas, au contraire, dans notre temps, pour le public qu'il faut peindre à grands traits : ce serait bien plutôt pour les esprits infiniment rares qui s'élèvent au-dessus des intelligences communes, qui se nourrissent encore des beautés des grandes époques, en un mot qui aiment le beau, c'est-à-dire la simplicité.

(1) *Madame d'Haussonville* était fille du duc de Broglie. Son mari, le comte d'Haussonville, succéda en 1869 à M. Viennet à l'Académie française.

Il faut donc des tableaux à grands traits; dans les âges primitifs, les ouvrages des arts sont ainsi : le fond de mon idée était la nécessité d'être de son temps. Voltaire, dans le *Huron*, lui fait dire : *Les tragédies des Grecs sont bonnes pour des Grecs,* et il a raison; de là le ridicule de tenter de remonter le courant et de faire de l'archaïsme. Racine paraît raffiné déjà en comparaison de Corneille; mais combien on a raffiné depuis Racine! Walter Scott, Rousseau d'abord, sont allés creuser ces sentiments d'impressions vagues et de mélancolie, que les anciens ont à peine soupçonnées; nos modernes ne peignent plus seulement les sentiments; ils décrivent l'extérieur, ils analysent tout.

Dans la musique, le perfectionnement des instruments ou l'invention d'instruments nouveaux donne la tentation d'aller plus avant dans certaines imitations. On en viendra à imiter matériellement le bruit du vent, de la mer, d'une cascade. Mme Ristori, l'année dernière, dans la *Pia* (1), rendait d'une manière très vraie, mais très repoussante, l'agonie du personnage. Ces objets, dont Boileau dit qu'il faut les *offrir à l'oreille* et les *éloigner des yeux,* sont maintenant du domaine des arts; il faut nécessairement perfectionner au théâtre les décorations et les costumes. Il est même évident que ce n'est pas tout à fait de mauvais goût. Il faut raffiner sur tout, il faut contenter tous les sens : on en viendra à exécuter des symphonies,

(1) *Pia dei Tolomeï*, drame en cinq actes et en vers de Carlo Marenco, joué avec un grand succès en 1855, à Paris, par Mme Ristori.

en même temps qu'on offrira aux yeux de beaux tableaux pour en compléter l'impression (1).

On dit que Zeuxis ou un autre célèbre peintre dans l'antiquité avait exposé un tableau représentant un guerrier ou les horreurs de la guerre : il faisait jouer de la trompette derrière le tableau pour exalter encore davantage les bons spectateurs. On ne pourra plus faire une bataille sans brûler un peu de poudre aux environs, pour exciter complètement l'émotion ou mieux pour la réveiller.

Pour être plus près de la vérité, il y a déjà une vingtaine d'années, on avait été, sur la scène de l'Opéra, jusqu'à faire les décorations réelles comme dans l'opéra de la *Juive* (2) et dans celui de *Gustave* (3). Dans le premier, on voyait de vraies statues sur la scène et autres accessoires qu'on imite ordinairement par la peinture ; dans Gustave, il y avait de vrais rochers, imités à la vérité, mais par des blocs saillants. Ainsi, par l'amour de l'illusion, on arrivait à la supprimer tout à fait. On conçoit que des colonnes ou des statues placées sur la scène dans la condition où on voit ordinairement les décorations et éclairées par des lumières venant de tous côtés perdent toute espèce

(1) Cette prédiction devait se réaliser trente années plus tard par les soins d'un peintre étranger expert en toutes réclames, et trop connu pour qu'il soit besoin de rappeler son nom.
(2) Cet opéra d'Halévy et de Scribe fut représenté le 23 février 1835.
(3) *Gustave III, ou le Bal masqué*, opéra en cinq actes, d'Auber, paroles de Scribe, représenté à l'Académie royale de musique le 27 février 1833. Au troisième acte, la scène se passait aux environs de Stockholm, dans un site sauvage, la nuit, au milieu de roches de formes sinistres.

d'effet; c'est à cette époque qu'on introduisit sur la scène de vraies armures, etc.; on revenait ainsi à l'enfance de l'art à force de perfectionnements. Les enfants, dans leurs jeux, quand ils imitent la représentation d'une pièce, se servent, pour faire des arbres, de vraies branches d'arbres; on devait faire ainsi aux époques où on a inventé le théâtre. On nous dit que les pièces de Shakespeare ont été en général représentées dans des espèces de granges, et on n'y faisait pas tant de façon. Les changements perpétuels de décoration qui, pour le dire en passant, semblent le fait d'un art déjà perverti plutôt qu'avancé, étaient exprimés par un écriteau : Ceci est une forêt; ceci est une prison, etc. Dans ce cadre de convention, l'imagination du spectateur voyait s'agiter des personnages animés de passions prises sur la nature, et cela suffisait. L'indigence de l'invention s'appuie volontiers sur ces prétendues innovations. La description qui foisonne dans les romans modernes est un signe de stérilité : il est incontestablement plus facile de décrire l'extérieur des choses que de suivre délicatement le développement des caractères et la peinture du cœur.

14 avril. — Livré depuis le mois de novembre : répétitions :

Grec à cheval.	1,200 fr.
Cavalier grec et turc (Tedesco) (1).	1,600 »

(1) Voir *Catalogue Robaut*, n° 1293.

Clorinde (1)	2,000 fr.
Les *Lions* en petit (2)	2,000 »
Petit *Marocain à cheval* (Barye) . .	300 »
Hamlet et Polonius (3)	1,000 »
Vendu il y a un mois le *Marino Faliero* (4)	12,000 »

Il me reste à faire :

L'*Ovide*, de M. Fould (5)	6,000 »
Le tableau de M. Demidoff	3,000 »
L'*Empereur du Maroc* (6)	2,500 »
L'*Herminie* (7)	2,000 »

Beugniet en veut un petit; Detrimont aussi.

16 avril. — Il faut retourner chez Mme d'Haussonville.

Du besoin de raffinement dans les temps de décadence (même sujet qu'au 9 avril précédent). Les plus grands esprits ne peuvent s'y soustraire : on croit trouver un genre nouveau en mettant des détails

(1) Voir *Catalogue Robaut*, n° 1290.
(2) Voir *Catalogue Robaut*, n° 1308.
(3) Répétition et variante du tableau de Delacroix de 1843. (Voir *Catalogue Robaut*, n° 943.)
(4) Il est curieux de constater que ce tableau, exposé en 1827, ne trouva acquéreur qu'en 1856, c'est-à-dire près de trente ans après sa première apparition. (Voir *Catalogue Robaut*, n° 160.)
(5) *Ovide chez les Scythes.* Ce tableau, qui a figuré à la deuxième exposition des Cent chefs-d'œuvre, en 1892, appartient aujourd'hui à M. de Sourdeval. (Voir *Catalogue Robaut*, n° 1376.)
(6) Voir *Catalogue Robaut*, n° 1441.
(7) Voir *Catalogue Robaut*, n° 1384 et *supplément*.

là où les anciens n'en mettaient pas. Les Anglais, les Germaniques nous ont toujours poussés dans cette route. Shakespeare est très raffiné. En peignant avec une grande profondeur de sentiment que les anciens négligeaient ou ne connaissaient même pas, il découvrit tout un petit monde de sentiments qui sont chez tous les hommes de tous les temps à l'état confus et qui ne semblent pas destinés à arriver à la lumière, ou à être analysés, avant qu'un génie particulièrement doué ait porté le flambeau dans les coins secrets de notre âme. Il semble qu'il faut à l'écrivain une érudition prodigieuse; mais on sait combien il est facile de prendre le change à ce sujet, et ce qu'il y a de réel sous cette apparence de science universelle.

22 *avril*. — Rossini est venu dans la journée.

23 *avril*. — Chez Rossini, à neuf heures et demie. Musique. Vivier (1), Bottesini (2), et une dame qui a joué des morceaux de Rameau pour piano.

2 *mai*. — Se rappeler l'histoire de la Toison d'or, réelle, c'est-à-dire la manière actuelle encore de recueillir l'or dans le Pactole, et les lieux où s'est passée la fable de Jason : peaux de mouton noir atta-

(1) *Eugène Vivier*, qui s'est placé au premier rang des cornistes de son époque.
(2) *Giovanni Bottesini*, contrebassiste italien, qui n'eut pas de rival comme virtuose. Il était en 1856 chef d'orchestre au Théâtre-Italien.

chées à des perches et traînées dans le lit du fleuve qui est très profond.

6 mai. — Travaillé le matin au *Christ* de M. Roché. A trois heures et demie à Saint-Sulpice. Nous dessinons les cartons du plafond.

Je reviens dîner; je dors toute la soirée malgré mon projet d'aller voir Autran (1), et je me couche à minuit, à peu près.

J'ai lu le soir à Jenny plusieurs scènes d'*Athalie*.

8 mai. — Dîner chez Mme de Forget. Je mourrai de tous ces dîners (2).

— Charmant ton demi-teinte de fond de terrain, roches, etc. Dans le rocher, derrière l'Ariane, le ton de *terre d'ombre naturelle et blanc* avec *laque jaune*.

— Le ton local chaud pour la chair à côté de *laque* et *vermillon* : *jaune de zinc, vert de zinc, cadmium*, un peu de *terre d'ombre, vermillon*. — Vert dans le même genre : *chrome clair, ocre jaune, vert émeraude*. — Le *chrome clair* fait mieux que tout cela, mais il est dangereux alors, il faut supprimer les *zincs*.

— Cette nuance en mêlant avec ce ton de *laque* et *blanc*.

(1) *Joseph Autran* (1813-1877), poète, qui succéda à Ponsard à l'Académie française.

(2) Delacroix écrivait, un an plus tard : « Quelque retiré qu'on vive à Paris, il est impossible de se soustraire à cette inquiétude perpétuelle dans laquelle on vit, et qui agit indubitablement sur les ouvrages de l'esprit. » (*Corresp.*, t. II, p. 108.)

— *Bleu de Prusse, ocre de ru, vert neutre* qui entre bien dans la chair.

— *Laque jaune, ocre jaune, vermillon.*

— *Terre de Sienne naturelle. Cassel.*

— Ces tons verdâtres sont une excellente localité avec un ton de *rouge Van Dyck* ou *indien* et *blanc* rompu avec un gris mélangé et rompu lui-même.

— *Terre d'ombre, blanc cobalt.* Joli gris.

— Ce ton, avec *vermillon laque*, donne un ton de demi-teinte charmant pour chair fraîche.

— Avec *terre d'Italie vermillon* localité plus chaude.

9 mai. — Chez Benoît. Dans la journée à Saint-Sulpice, chez Wyld (1), chez Alberthe.

10 mai. — Peinture esquisse pour l'ami de Dutilleux.

Dessin à Wey.

11 mai. — Demander à Haro cartons pour mettre derrière tableau. Chez le baron Michel (2) à trois heures. Il me dit que les remèdes de ses amis les médecins n'avaient fait qu'empirer sa maladie, un

(1) *William Wyld* (1806-1889), peintre anglais, élève de Louis Francia, fut, avec Bonington, un des propagateurs de l'aquarelle en France. En 1883, il accompagna Horace Vernet de Rome à Alger.

(2) Le *baron Michel* (1786-1856), médecin militaire, qui prit part à toutes les campagnes de l'Empire et devint médecin en chef de l'hôpital du Gros-Caillou et des Invalides.

catarrhe à la vessie survenu sans cause apparente. L'hygiène seule l'a guéri radicalement. Il ne boit pas de vin.

12 mai. — Ricourt venu.

Vous trouvez que vous n'êtes jamais assez savant. — Le dessin d'Ingres. — La bouteille d'huile grasse et d'huile blanche de Decamps. — Pas une touche fausse dans les hommes de sentiment. — Étudier sans relâche avant; une fois en scène, faites des fautes, s'il le faut, mais *exécutez librement*.

15 mai. — Chez Mme de Forget un instant le soir.

Champrosay, 17 mai. — Parti pour Champrosay à onze heures un quart par le chemin de Lyon. Pluie battante à Villeneuve-Saint-Georges, comme déjà l'an dernier et presque tous les ans.

18 mai. — Journée d'inertie. On doit coller du papier demain.

Je dors toute la journée sans me décider à sortir. Je lis l'*Essai sur les mœurs*, de Voltaire, et j'en suis ravi.

19 mai. — Je compose toute la matinée pendant qu'on colle le papier.

20 mai. — Sur l'âme après la mort. Je trouve ceci dans un article sur la *Religion actuelle*, de M. Jules

Simon, dans la *Presse* : « Pour quiconque ne soumet pas sa raison, etc., nous pouvons faire beaucoup de conjectures à notre avantage et avoir de belles espérances, mais non point aucune assurance. »

Je commence à travailler.

22 mai. — Mme Villot venue à Champrosay avec la petite Stella. Elles ont dîné avec moi et sont reparties le soir.

26 mai. — Acheter la *Presse* de dimanche 25 mai, article de Saint-Victor (1) sur le *Cid*. Aller voir Mme Lamey.

(1) A cette époque déjà Paul *de Saint-Victor* écrivait dans la *Presse* cette série de feuilletons dramatiques qu'il devait continuer plus tard au *Moniteur universel*, et dans lesquels, sous prétexte de faire le compte rendu des pièces nouvelles, il exécutait d'admirables variations littéraires sur les grandes œuvres classiques. On se rappelle la série de ses études sur le drame grec, qui furent réunies plus tard sous le titre des *Deux Masques*. A propos de cet article sur le *Cid* qu'on trouvera dans la *Presse* du 25 mai 1856, et dont M. Burty a cité un fragment dans la *Correspondance de Delacroix*, voici ce que Delacroix écrivait à Paul de Saint-Victor : « Je trouve ce matin dans la *Presse*
« votre article sur le *Cid*, et je ne puis m'empêcher de vous en faire com-
« pliment du fond de ma retraite momentanée. Quel dommage que vous
« dépensiez votre verve et votre esprit dans des feuilles qui se dispersent
« si vite ! c'est au point que revenant demain ou après-demain à Paris,
« je ne sais si je pourrai trouver à acheter le numéro paru depuis deux
« jours. » Puis ensuite, discutant avec le critique une des idées qu'il a émises, il termine en disant : « Ma lettre n'est à autre fin que de vous
« parler de mon émotion. C'est une pente que je suis quelquefois et à
« coup sûr. J'écris cette lettre avec plus de plaisir que presque toutes les
« autres. » (*Corresp.*, tome II, p. 144, 145.) Il ne faut pas oublier d'ailleurs que Paul de Saint-Victor avait été l'un de ses enthousiastes partisans, et qu'il avait écrit, notamment après la décoration du Palais-Bourbon, une série d'articles qui comptent parmi les plus remarquables commentaires de l'œuvre du maitre peintre.

J'ai travaillé beaucoup à Champrosay. J'ai ébauché sur la toile, où j'avais commencé il y a beaucoup d'années, le *Fils qui porte le corps de son père sur le champ de bataille* et que j'avais abandonné tout à fait; j'y ai ébauché le *Templier emportant Rebecca du château de Frondeley pendant le sac et l'incendie de ce repaire* (1).

J'ai ébauché également les *Chevaux qui se battent dans l'écurie* (2), et un petit sujet : *Cheval en liberté que son maître s'apprête à seller et qui joue avec un chien* (3).

Avancé les esquisses de M. Hartman, l'*Ugolin*, la *Pieta*, etc.

J'ai reçu ce matin la lettre de Bouchereau, qui m'annonce qu'il va venir.

Je suis parti par le dernier convoi le soir.

Paris, 27 mai. — Bouchereau est venu justement me réveiller au milieu de la journée; j'ai été heureux de le revoir. Il dîne avec moi jeudi.

29 mai. — Dîné chez moi avec Bouchereau.

30 mai. — « Quant à la beauté de la figure, aucune femme ne l'a jamais égalée... Cependant ses traits n'étaient pas jetés dans ce moule régulier qu'on nous a faussement enseigné à révérer dans les ouvrages

(1) Voir *Catalogue Robaut*, n° 1383.
(2) Voir *Catalogue Robaut*, n° 1409.
(3) Voir *Catalogue Robaut*, n° 1317.

classiques du paganisme : « *Il n'y a pas de beauté exquise*, dit lord Verulam, parlant avec justesse de tous les genres de beauté, *sans une certaine étrangeté dans les proportions.* » (Edgar Poë.)

J'ai été dans la journée inviter F. Leroy à venir dîner lundi avec Bouchereau : j'ai eu grand plaisir à le revoir.

En rentrant, continué ma lecture d'Edgar Poë ; cette lecture réveille en moi ce sens du mystérieux qui me préoccupait davantage autrefois dans ma peinture, et qui a été, je crois, détourné par mes travaux sur place, sujets allégoriques, etc., etc. Baudelaire dit dans sa préface *que je rappelle en peinture ce sentiment d'idéal si singulier et se plaisant dans le terrible* (1). Il a raison ; mais l'espèce de décousu et l'incompréhensible qui se mêle à ses conceptions

(1) Voici quel est le passage de Baudelaire qui vient justement à l'appui de la précédente note : « Au sein de cette littérature où l'air est
« raréfié, l'esprit peut éprouver cette vaste angoisse, cette peur prompte
« aux larmes, et ce malaise au cœur, qui habitent les lieux immenses et
« singuliers. Mais l'admiration est la plus forte, et d'ailleurs *l'art est si*
« *grand!* Les fonds et les accessoires y sont appropriés aux sentiments
« des personnages. Solitude de la nature et agitation des villes, tout y
« est décrit nerveusement et fantastiquement. Comme *notre Eugène*
« *Delacroix*, qui a élevé son art à la hauteur de la grande poésie, Edg.
« Poë aime à agiter ses figures sur des fonds violâtres et verdâtres, où se
« révèlent *la phosphorescence de la pourriture et la senteur de l'orage.* »
(Préface des *Histoires extraordinaires.*)

C'était là une idée chère à Baudelaire, dont le goût inné pour le *mystérieux* et le *bizarre* s'était accru encore à la suite de sa longue fréquentation avec l'œuvre du poète américain. Il suffit de lire les savoureuses et pénétrantes études qui précèdent les premières et les nouvelles *Histoires extraordinaires*, pour se rendre compte de l'intoxication puissante qu'il avait subie. Dans sa préface des *Fleurs du mal*, Th. Gautier commente très finement cet état d'esprit.

ne va pas à mon esprit. Sa métaphysique et ses recherches sur l'âme, la vie future, sont des plus singulières et donnent beaucoup à penser. Son Van Kirck parlant de l'âme, pendant le sommeil magnétique, est un morceau bizarre et profond qui fait rêver. Il y a de la monotonie dans la fable de toutes ses histoires; ce n'est, à vrai dire, que cette lueur fantasmagorique dont il éclaire ces figures confuses, mais effrayantes, qui fait le charme de ce singulier et très original poète et philosophe.

6 juin. — J'ai été hier, en sortant de l'Hôtel de ville, voir la fameuse Exposition agricole. Toutes les têtes sont tournées; on est dans l'admiration de toutes ces belles imaginations : machines à exploiter la terre, bêtes de tous les pays amenées à un concours fraternel de tous les peuples; pas un petit bourgeois qui, sortant de là, ne se sache un gré infini d'être né dans un siècle si précieux.

J'ai éprouvé pour mon compte la plus grande tristesse au milieu de ce rendez-vous bizarre : ces pauvres animaux ne savent ce que leur veut cette foule stupide; ils ne reconnaissent pas ces gardiens de hasard qu'on leur a donnés; quant aux paysans qui ont accompagné leurs bêtes chéries, ils sont couchés près de leurs élèves, lançant sur les promeneurs désœuvrés des regards inquiets, attentifs à prévenir les insultes ou les agaceries impertinentes qui ne leur sont pas ménagées.

Le plus simple bon sens eût suffi pour convaincre de l'inutilité de cette réunion, avant qu'on l'ait effectuée. La vue même de ces animaux si divers de forme et de propriétés suffira-t-elle pour convaincre de la folie qu'il y aurait à les transplanter, à les isoler des conditions dans lesquelles ils se sont développés et de l'influence du climat natal? La nature a voulu qu'une vache fût petite en Bretagne et grande en Écosse. Était-il bien nécessaire d'assembler de si loin et dans un même lieu ces naïfs?...

En entrant dans cette exposition de machines destinées à labourer, à ensemencer, à moissonner, je me suis cru dans un arsenal et au milieu de machines de guerre; je me figure ainsi ces balistes, ces catapultes, instruments grossiers et hérissés de pointes de fer, ces chars armés de faux et de lames acérées; ce sont là les engins de *Mars* et non de la blonde *Cérès*.

La complication de ces instruments effroyables contraste singulièrement avec l'innocence de la destination; quoi! cette effroyable machine armée de crocs et de pointes, hérissée de lames tranchantes, est destinée à donner à l'homme son pain de tous les jours! La charrue, que je m'étonne de ne pas voir placée parmi les constellations, comme la *lyre* et le *chariot*, ne sera plus qu'un instrument tombé dans le mépris! Le cheval aussi a fait son temps.

Ces petites machines à vapeur, avec leurs pistons, leur balancier, leur gueule enflammée, sont les chevaux de la future société. L'affreux et lugubre tin-

tamarre de ses roues... Don Quichotte eût mis sa lance en arrêt!

Laissez à la Hongrie les bœufs affligés de cornes, dont ils ne savent que faire!... A quoi bon dans nos plaines ces vaches descendues des Alpes de la Suisse? ces bœufs avec cornes ou sans cornes, de climats et de constitutions divers, qui réclament une nourriture particulière et des soins?...

Quant à ces légumes poussés à une humidité et une chaleur factices, laissez-les aux curieux d'Argenteuil pour les moules en carton, comme l'idéal de l'asperge et du navet, plus propre à étonner la vue qu'à réjouir l'appétit : tous ces petits parterres, venus là pour la circonstance, semblables à ces forêts que les enfants improvisent dans leurs jeux en plantant des branches en terre.

Pauvres peuples abusés, vous ne trouvez pas le bonheur dans l'absence du travail! Voyez ces oisifs condamnés à traîner le fardeau de leurs journées et qui ne savent que faire de ce temps que les machines leur abrègent encore. Voyager était autrefois une distraction pour eux; se tirer de la torpeur de chaque jour, voir d'autres climats, d'autres mœurs, donnait le change à cet ennemi qui leur pèse et les poursuit. A présent, ils sont transportés avec une rapidité qui ne laisse rien voir; ils comptent les étapes par les stations de chemin de fer qui se ressemblent toutes; quand ils ont parcouru toute l'Europe, il semble qu'ils ne sont pas sortis de ces gares insipides qui

paraissent les suivre partout comme leur oisiveté et leur incapacité de jouir. Les costumes, les usages variés, qu'ils allaient chercher au bout du monde, ils ne tarderont pas à les trouver semblables partout.

Déjà l'Ottoman qui se promenait en robe et en pantoufles sous un ciel toujours riant, s'est emprisonné dans les ignobles habits de la prétendue civilisation : ils ont des vêtements serrés, comme dans les pays où l'air libre est un ennemi dont il faut se garantir; ils ont adopté ces couleurs monotones qui sont celles des peuples du Nord, qui vivent dans la boue et dans les frimas. Au lieu du spectacle du Bosphore riant sous le soleil et qu'ils contemplaient tranquillement, ils s'enferment dans de petites salles de spectacle pour y voir des vaudevilles français ; vous retrouvez ces vaudevilles, ces journaux, *tout ce bruit pour rien*, dans toutes les parties du monde, comme l'éternelle gare, avec ses cyclopes et ses sifflements sauvages.

On ne fera pas trois lieues sans cet accompagnement barbare : les champs, les montagnes en seront sillonnés : on se rencontrera comme se rencontrent les oiseaux, dans les plaines de l'air... Voir n'est plus rien : il faut arriver pour repartir ! On ira de la Bourse de Paris à celle de Saint-Pétersbourg; les affaires réclameront tout le monde, quand il n'y aura plus de moissons à recueillir au moyen des bras, des champs à surveiller et à améliorer par des soins intelligents.

Cette soif d'acquérir des richesses, qui donneront si peu de jouissance, aura fait de ce monde un monde de courtiers. On dit que c'est une fièvre qui est aussi nécessaire à la vie des sociétés, que la vraie fièvre l'est au corps humain dans certaines maladies et au dire des médecins.

Quelle est donc cette maladie nouvelle que n'ont point connue tant de sociétés éclipsées aujourd'hui et qui ont pourtant étonné le monde par les grandes et véritablement utiles entreprises, par des conquêtes dans le domaine des grandes idées, par de vraies richesses employées à augmenter la splendeur des États et à relever à leurs yeux les sujets de ces États? Que n'emploie-t-on cette activité impitoyable à creuser de vastes canaux pour l'écoulement de ces inondations fatales qui nous consternent, ou pour élever des digues capables de les contenir! C'est ce qu'a fait l'Égypte, qui a discipliné les eaux du Nil et opposé les Pyramides à l'envahissement des sables du désert; c'est ce qu'ont fait les Romains, qui ont couvert le monde ancien de leurs routes, de leurs ponts et aussi de leurs arcs de triomphe.

Qui élèvera une digue aux mauvais penchants? Quelle main fera rentrer dans leur lit le débordement des passions viles? Où est le peuple qui élèvera une digue contre la cupidité, contre la basse envie, contre la calomnie, qui flétrit les honnêtes gens dans le silence ou dans l'impuissance des lois? Quand cette autre machine, la presse impitoyable, sera-t-elle

disciplinée ? Quand est-ce que l'honneur, la réputation de l'homme intègre ou de l'homme éminent, et par conséquent envié, ne sera plus en butte aux calomnies empoisonnées du premier inconnu ?

(Coudre tout cela aux réflexions du mois de mai 1853 (1), à propos de celles de Girardin sur la France labourée à la mécanique.)

8 juin. — Dîner chez la princesse, qui part après-demain et qui m'a fait demander mon jour pour Grzymala.

9 juin. — Dîner du lundi. Chez Autran, le soir.

10 juin. — MM. Pelouze et Marguerite doivent venir.

Dîné chez Marguerite. Revu le *petit Christ,* qui m'a fait plaisir. Ce qui m'a frappé davantage, c'est la *Vierge évanouie,* du fond. Il y a décidément, parmi les grands, des génies fougueux, indisciplinés, quand ils croient être corrects, n'obéissant qu'à l'instinct qui sans doute se trompe quelquefois : ainsi Michel-Ange, Shakespeare, Puget, voilà des gens qui ne conduisent pas leur génie, mais qui en sont conduits; Corneille est un des plus saillants : il tombe dans des abominations, en descendant du ciel. Mais ces hommes-là, en revanche, sont les initiateurs

(1) Voir t. II, p. 198.

et les pasteurs du troupeau. Ce sont les monuments souvent informes, mais qui sont éternels et qui dominent dans les déserts, comme au milieu des civilisations les plus raffinées, dont elles demeurent le point de départ et en même temps la critique, par les caractères éternels de leurs belles parties.

Il y a également incontestablement des génies divins qui obéissent à leur naturel, mais qui lui commandent aussi : les Virgile, les Racine, ne tombent jamais dans les énormités. Ils sont entrés dans une route qui avait été ouverte par des géants; ils ont laissé derrière eux les blocs informes, les essais trop audacieux, et s'emparent des cœurs d'un empire moins contesté.

Quand les hommes de la première espèce veulent se réformer, agir méthodiquement, ils tombent dans la froideur et sont au-dessous ou plutôt à côté d'eux-mêmes : ceux de la seconde classe tiennent en bride leur imagination, ils se réforment ou se dirigent à leur gré, sans tomber dans des contradictions ou des erreurs choquantes. (Voir mes notes du 16 novembre 1857.)

11 juin. — Teinte locale de l'enfant grand de la seconde *Médée* (1) : *brun, rouge* et *blanc*. Cesser d'être

(1) Delacroix avait exécuté une première fois en 1838 une composition de *Médée furieuse*, au sujet de laquelle Th. Gautier avait écrit qu'elle était « peinte avec une fougue, un emportement et un éclat de couleur « que Rubens ne désavouerait pas ». Nous trouvons au *Catalogue Robaut* (n° 1435) une autre *Médée furieuse*, indiquée comme variante du tableau

cru par ces tons de l'ombre *chauds,* légèrement orangés et, dans les chairs, rompus de *vert,* de *rose,* de *jaune* et *blanc.*

Les clairs de la Médée, de sa joue, de sa gorge, du torse, etc., basés sur le ton de *terre d'ombre blanc et laque jaune* avec *blanc et laque.* Le *cadmium* avec des tons rompus domine dans la localité ; peu de tons rouges ; cependant un peu de tons de *brun rouge blanc* avec *laque jaune* et *terre d'ombre et blanc* (cette dernière combinaison excellente pour beaucoup de localités un peu brunes).

Pour le ton *vert rose chaud* de la joue dans une femme fraîche et brune, le *cadmium et blanc, jaune zinc clair et vert émeraude, blanc et laque* ou *vermillon et blanc,* suivant l'effet ; le *blanc et vert émeraude,* qui est un vert froid, s'y marie bien.

En substituant l'*ocre de ru* et *blanc* au *cadmium,* on a des localités de sujets plus bruns : le *vermillon et blanc* y convient avec le *zinc jaune* et *vert,* de même.

Un mélange de tous ces tons fait une excellente localité de chair.

de 1838. Il ajoute cette intéressante anecdote : « Delacroix avait fixé à
« huit mille francs le prix de cette toile avant de l'avoir achevée. Sur-
« pris des difficultés d'exécution, il crut pouvoir demander à M. Émile
« Péreire (l'acheteur) de l'indemniser des efforts inattendus qu'il avait
« dû faire. M. Péreire s'empressa de modifier les conditions primitives.
« Mais Delacroix, pris de scrupule, retira ses nouvelles prétentions.
« M. Péreire les maintint quand même, et porta ainsi à dix mille francs
« le prix du tableau, qui fut cédé plus tard pour trente mille à M. Lau-
« rent Richard, et atteignit le chiffre de cinquante-neuf mille francs à la
« vente faite par cet amateur. »

14 juin. — Je dîne à côté d'Auber, à l'Hôtel de ville. Il me dit que, malgré une vie heureuse, il ne voudrait pas recommencer à vivre, à cause de ces mille amertumes dont la vie est semée. Ceci est d'autant plus remarquable qu'Auber est un voluptueux complet : à l'âge où il est, il jouit encore de la compagnie d'une femme.

Le souverain bien serait la tranquillité ; pourquoi donc ne pas commencer de bonne heure à mettre cette tranquillité au-dessus de tout ? Si l'homme est destiné à trouver un jour que le calme est au-dessus de tout, pourquoi ne pas se mettre à une vie qui donne ce calme anticipé, mêlé toutefois à quelques-unes des douceurs qui ne sont pas les affreux bouleversements que causent les passions ? Mais qu'il faut veiller sur soi pour s'en garantir, quand elles sont devenues si redoutables !

21 juin. — Dîner des maires. Je cause longuement avec J... d'une grande affaire.

24 juin. — Chez Thiers le soir. Je lui ai fait compliment de son conseil.

Delaroche y était : il fait le léger, le narquois.

25 juin. — Prêté à Andrieu vingt-trois gravures des *Admirandæ romanæ antiquitates*, etc.

Demi-teinte foncée ou claire pour la chair, se mêlant soit au *cadmium*, soit au *vermillon*, soit à la

laque : Terre d'Italie naturelle, *noir*, *laque jaune*, *vert de zinc* ou *émeraude*, *blanc*. Ce ton étant préparé foncé, si on le rend clair avec plus de *blanc*, forme un clair neutre verdâtre, qui s'unit à tout.

28 *juin*. — Parti à Champrosay à cinq heures. Je trouve en route Bec : chaleur du diable.

Chevalier (1) au chemin de fer, qui veut absolument que j'aille déjeuner ou dîner avec lui. Jour pris pour lundi.

29 *juin*. — Écrire à Guillemardet. Parler à Haro pour Leroux (2) de Passy.

Je trouve dans un article de Pelletan dans la *Presse* sur le fameux progrès, cette citation extraite des derniers ouvrages du grand homme d'État, à qui nous avons dû de faire tant d'expériences dans le sens du progrès indéfini, laquelle excite la profonde tristesse de son élève, qui ne lui répond que le sanglot à la bouche :

« Le progrès indéfini et continu est une chimère partout démontrée par l'histoire et par la nature; mais le perfectionnement, etc. L'humanité monte et descend sans cesse sur sa route, mais elle ne descend ni ne remonte indéfiniment. »

(1) *Michel Chevalier* (1806-1879). Le célèbre économiste avait fait partie de la commission de l'Exposition universelle de 1855, et avait sans doute noué des relations amicales avec Delacroix.

(2) Sans doute *Jean-Marie Leroux* (1788-1865), graveur et dessinateur, élève de David.

— Je dîne aujourd'hui avec Villot et sa femme. Nous parlons peinture toute la soirée : cela me met en bonne disposition.

— J'ai été mécontent hier, en arrivant, de ce que j'avais laissé ici l'*Herminie*, le *Boisguilbert enlevant Rebecca* (1), les esquisses pour Hartmann, etc.

30 juin. — Michel Chevalier vient me chercher à trois heures : fin de journée que je redoutais et qui se passe assez bien. Je fais connaissance avec toute sa parenté. J'emporte un épi de blé d'Égypte. Je reviens à pied le soir et assez fatigué. J'espérais trouver ma pauvre Jenny en route.

1er juillet. — Je vais le soir chez Parchappe. Peu de mouvement dans les idées. J'avais été prendre Mme Villot pour y aller tous deux, et nous avions tourné dans son jardin. Elle est émerveillée de Dumas fils.

2 juillet. — Chez Rodrigues le soir. Je ne trouve

(1) L'*Herminie* et l'*Enlèvement de Rebecca* devaient figurer plus tard à l'Exposition de 1859, cette Exposition qui fut pour Delacroix, suivant l'expression de Burty, un *véritable Waterloo*. Dans le commentaire du *Catalogue Robaut* (n° 1383), E. Chesneau dit à propos de l'*Enlèvement de Rebecca* : « On a peine à se défendre d'un mouvement d'irritation, quand
« on a été témoin comme nous de l'attitude du public dans les galeries
« du Salon de 1859, devant les huit tableaux, plus admirables les uns
« que les autres, que le maître y avait envoyés. On s'attroupait devant
« l'*Enlèvement*, devant *Ovide*, devant les *Bords du Sebou*, devant l'*Her-*
« *minie*, et l'on riait, et l'on faisait échange de quolibets. Je n'ai pas
« souvenir, dans ma vie de critique déjà si longue, d'un si honteux
« scandale. »

que sa mère et les jeunes gens. Il arrive au moment où je pars.

3 juillet. — Mme Villot vient chez moi avec Dumas, qui passe la journée chez elle. J'y dîne avec Dauzats, Mme Herbelin, Bixio, Villemot, Mme Barbier qui arrive après une odyssée variée, qui l'a fait venir à Juvisy dans une charrette de boucher.

Je crois que c'est ce jour que je reçois mes lettres de Paris. Le cousin arrive la semaine prochaine, et je pars lundi.

4 juillet. — Je passe la journée à la maison. Je remonte dans ce seul jour le tableau de l'*Herminie* (1), à ma grande satisfaction. La veille, l'avait été celui d'*Ugolin* (2), qui en avait bon besoin.

Après le dîner je m'endors et me suis couché sans sortir.

5 juillet. — Travaillé à l'*Arabe qui va seller son cheval* (3). Promenade vers deux heures, en courant après Jenny que je ne trouve pas. Je vais jusqu'à près de Soisy ; je remonte vers le Chêne-Prieur, mais ne vais pas jusque-là : pris par l'allée aux Fougères jusque chez Baÿvet. Tourné dans son allée, toujours occupé de ma recherche ; puis pris l'allée de Draveil dans le

(1) Voir *Catalogue Robaut*, n° 1384.
(2) Voir *Catalogue Robaut*, n°ˢ 1063-1065.
(3) Voir *Catalogue Robaut*, n° 1317.

sens des murs des divers parcs, remonté au Chêne-d'Antain par le chemin que nous prenions autrefois en venant de l'enclos de Candas. Je me suis assis en face de ce géant, qui est maintenant entouré de coupes abattues : je m'y suis presque endormi un instant et suis revenu par l'allée tournante de Mainville à Champrosay.

En rentrant, retourné un peu à mon ébauche avec succès (la tête du cheval) et fait un somme jusqu'à cinq heures.

Chez Barbier ensuite. Dîner et soirée fort gais. Mme Franchetti y est venue et a contribué à rendre la réunion aimable. Mme Barbier n'est pas aussi enchantée que Mme Villot de l'esprit de Dumas fils (1); Barbier dit avec raison que rien n'est plus fatigant que ce jeu d'esprit perpétuel et de mots à propos de tout.

8 juillet. — Commencé le *Paysage de Tanger au bord de la mer* (2), la *Fontaine mauresque* (3), l'*Embarquement*, la *Procession à Tanger pour porter les cadeaux*, le *Bazar de Mequinez* dans le petit livre de croquis (4).

Le bon cousin (5) arrive le soir à onze heures et

(1) Il est certain que Delacroix préférait encore le père au fils, qui n'avait alors que trente et un ans.
(2) Voir *Catalogue Robaut*, n° 1348.
(3) Voir *Catalogue Robaut*, n° 1442.
(4) Le petit livre de croquis dont il est question ici est celui qui a été reproduit dans ce Journal, t. I, p. 145. (*Voyage au Maroc.*)
(5) Le *cousin Lamey.*

demie. Je l'installe et le trouve heureux de notre combinaison.

9 juillet. — Parler à Haro de la lithographie de Leroux (1), d'après le tableau que je lui ai donné (2).

10 juillet. — Guillemardet dîne avec nous et le neveu de Lamey.

11 juillet. — Je vais au conseil et voir Buloz, pour l'ouvrage de Lamey.

12 juillet. — Où est la petite vue sur toile peinte à l'huile *d'après nature?*... Je crois que je l'ai donnée à rentoiler.

Nous allons voir les *Femmes savantes* et *Amphitryon,* le cousin et moi (3).

18 juillet. — Guillemardet vient dîner.

(1) *Eugène Leroux* (1811-1863), lithographe, qui a reproduit plusieurs tableaux d'après Delacroix et surtout d'après Decamps.
(2) *Saint Sébastien.* (Voir *Catalogue Robaut,* n° 1381.) Delacroix avait gardé une sincère reconnaissance envers M. Haro, qui, en 1855, avait vaincu ses résistances et l'avait décidé à exposer. C'est M. Haro qui avait installé la salle où Delacroix réunit trente-cinq de ses œuvres choisies, qui furent si remarquées.
(3) Eugène Delacroix, qui avait depuis longtemps ses entrées à la Comédie-Française, put applaudir ce soir-là MM. *Provost, Geffroy, Régnier, Got,* Mmes *Nathalie, Bonval* et *Thénard* dans la première pièce, où Mlle *Édile Riquer* continuait ses débuts par le rôle d'Henriette, et MM. *Samson, Régnier, Beauvallet, Geffroy* et Mlle *Judith* dans *Amphitryon.* L'administrateur général était alors M. *Empis.*

22 juillet. — Départ du bon cousin; je l'accompagne par un beau soleil du matin, mourant d'envie de m'embarquer avec lui. Il est triste de me quitter.

24 juillet. — Travaillé à la *Médée* (1).
Je ne sors pas depuis le départ du cousin. Je défends ma porte et m'enterre dans ma solitude.

28 juillet. — Repris le travail de l'église avec Andrieu. Il avait travaillé jusqu'au 17 pour compléter le mois, lorsque j'étais parti pour Champrosay vers le 2 ou 3.

7 août. — Je ne vais pas à Saint-Sulpice, devant aller au Val (2) pour la première fois. J'y trouve Chaix (3) et Jalabert (4), avec lesquels je reviens le soir. J'avais promis un peu à regret à Mme Fould de revenir samedi.

8 août. — Les plus beaux ouvrages des arts sont ceux qui expriment la pure fantaisie de l'artiste : de là l'infériorité de l'École française en sculpture et en peinture, qui fait toujours passer l'étude du modèle

(1) Voir *Catalogue Robaut*, n° 1403.
(2) Le *Val Notre-Dame*, ancienne abbaye, propriété de la famille Fould, située près d'Argenteuil.
(3) *Chaix-d'Est-Ange* (1800-1876), avocat, ancien bâtonnier de l'ordre, qui devint procureur général en 1857, puis sénateur, vice-président du conseil d'État. Grand amateur d'art, il réunit dans ses galeries un certain nombre d'œuvres du plus haut mérite.
(4) *Jalabert*, peintre, né en 1819, élève de Paul Delaroche.

avant l'expression du sentiment qui domine le peintre ou le sculpteur. Les Français, à toutes les époques, sont toujours retombés avec des styles ou des engouements d'école suffisants dans cette route, qui se croit la seule vraie et qui est la plus fausse de toutes. Leur amour de la raison en tout leur a fait... (1).

9 août. — Après la matinée et travail à l'église, parti à cinq heures pour Saint-Germain pour aller au Val. Fait route avec M. de Romilly et sa machine de physique. Mme Fould était en avant avec Pastré. Remonté dans ma chambre vers dix heures, ce qui est l'habitude de la maison. Je ne me suis couché qu'à minuit ; je me suis promené dans ma chambre et le petit salon, admirant, mais sans envier le luxe du lieu.

10 août. — Je passe la journée au Val. Je cause dans la bibliothèque avec Fould (2). Mme Fould me parle de sa maladie.

Promenade avec elle et Romilly dans la forêt et en voiture. Il fait toujours une chaleur affreuse depuis plus de quinze jours.

Lagnier vient dîner, il est inconsolable de vieillir. Le jeune Achille Fould (3) vient aussi et s'en retourne avec nous.

(1) La suite manque dans le manuscrit.
(2) M. *Fould* fut nommé, en 1857, membre de l'Académie des Beaux-Arts.
(3) *Achille Fould*, aujourd'hui député des Hautes-Pyrénées.

15 *août*. — J'attendais Louis Fould, qui n'est pas venu. J'ai travaillé au *Bord de mer de Tanger*, ne pouvant aller à l'église. Je me suis dispensé du *Te Deum* et du banquet municipal d'hier jeudi.

Dîné avec Schwiter, rue Montorgueil; le pauvre garçon est tout plein de ses illustres connaissances : il pourra éprouver des déceptions de ce côté. Je l'aime beaucoup.

18 *août*. — J'ai promis à Robert, de Sèvres, un tableau pour un de ses amis, pour le mois de janvier environ.

25 *août*. — J'ai reçu la lettre où on me demande lettres et souvenirs... J'ai éprouvé de la tristesse de cet adieu anticipé.

26 *août*. — Repris aujourd'hui le tableau de *Jacob*, à Saint-Sulpice (1). J'ai beaucoup fait dans la jour-

(1) Les compositions de Saint-Sulpice étaient en train depuis six années; car le 22 janvier 1850, Delacroix écrivait déjà à son praticien M. Lassalle-Bordes : « J'ai remis de jour en jour à répondre à votre
« bonne lettre, dont je vous remercie bien, parce que j'étais précisément
« en travail de me décider sur le sujet de mes peintures à Saint-Sulpice :
« oui, mon cher ami, j'en suis encore là; cependant je suis à peu près
« fixé, comme vous allez voir. Voici d'abord ce qui m'est arrivé. La
« chapelle était celle des fonts baptismaux, les sujets allaient d'eux-
« mêmes : *baptême, péché originel, expiation*. Je fais agréer mes sujets
« par le curé, et je compose mes tableaux. Au bout de trois mois, je
« reçois une lettre à la campagne, qui m'apprend que la chapelle des
« fonts baptismaux se trouve sous le porche de l'église, au lieu d'être
« dans celle que je devais peindre... La juste colère que j'en ai ressentie
« m'a cassé bras et jambes : j'avais beau faire, je ne pouvais m'occuper

née : remonté le groupe entier, etc. L'ébauche était très bonne.

27 août. — Je mène la vie d'un cénobite, et tous mes jours se ressemblent (1). Je travaille tous les jours à Saint-Sulpice, sauf les dimanches, et ne vois personne.

7 septembre. — Je vois de ma fenêtre un parqueteur qui travaille nu, jusqu'à la ceinture, dans la galerie; je remarque, en comparant sa couleur à celle de la muraille extérieure, combien les demi-teintes de la chair sont colorées, en comparaison des matières inertes. J'ai observé la même chose avant-hier sur la place Saint-Sulpice, où un polisson était monté sur les statues de la fontaine au soleil : l'orangé mat dans les clairs, les violets les plus vifs pour le passage de l'ombre et des reflets dorés dans les ombres qui s'opposaient au sol. L'orangé et le violet dominaient alternativement ou se mêlaient. Le ton doré tenait du vert. La chair n'a sa vraie couleur qu'en plein air

« que de cela. Enfin, comme il faut que tout finisse, je crois que nous
« consacrerons définitivement la chapelle aux Saints Anges. J'hésite
« encore entre plusieurs, quoique je les aie à peu près tous composés.
« Le plafond sera *l'Ange Michel terrassant le démon.* » (*Corresp.*, t. II, p. 34.)

(1) Dans une lettre du 24 août 1857, adressée à Constant Dutilleux, il parle de « son rude travail de Saint-Sulpice qu'il poursuivra encore tout le mois suivant ». Il ajoute : « Ce travail, tant retardé et interrompu sans cesse, aurait pu être achevé dans cette campagne ; mais la clarté douteuse de la fin de l'automne me forcera à lâcher prise, mais avec la résolution d'achever au printemps. » (*Corresp.*, t. II, p. 147.)

et surtout au soleil; qu'un homme mette la tête à la fenêtre, il est tout autre que dans l'intérieur ; de là la sottise des études d'atelier, qui s'appliquent à rendre cette couleur fausse.

J'ai vu ce matin le chanteur à la fenêtre, en face de la maison, c'est ce qui m'a fait écrire ceci.

Je renvoie à Passy ce qui m'avait été demandé...

J'écris aussi au cousin à propos de la lettre de Saint-René Taillandier.

25 septembre. — Dernier jour de mon travail à Saint-Sulpice.

Je travaille comme les deux jours précédents aux Enfants (1).

29 septembre. — Je rencontre ce soir dans ma promenade Godde (2), qui me dit avoir vu dans des lettres de Latour (3) qu'il était l'homme le plus inhabile de la main, et qu'il s'était donné son adresse à force de travail. Il m'en cite encore un autre.

Ante, 1^{er} *octobre.* — Parti à sept heures pour Ante. Désappointement au chemin de fer. Le convoi n'arrête pas à Châlons. M. Blaize, des Vosges, que

(1) Quatre fresques en grisaille (écoinçons du plafond) pour la chapelle des Saints-Anges, à Saint-Sulpice. (Voir *Catalogue Robaut,* n^{os} 1342 à 1345.)

(2) *Étienne-Hippolyte Godde* (1781-1869), architecte en chef de la ville de Paris, qui s'occupa tout particulièrement de la restauration des édifices religieux et de l'agrandissement de l'Hôtel de ville.

(3) *Maurice Quentin de Latour,* le fameux pastelliste du XVIII^e siècle.

je rencontre à propos, me fait partir. A Châlons vers dix heures et demie.

Promenades dans la ville : la cathédrale, pierres tumulaires ; Notre-Dame, passage du roman au gothique.

J'attends jusqu'à deux heures passées pour partir. J'éprouve au commencement de la route de Sainte-Menehould combien le voyage en voiture favorise la rêverie, au contraire du chemin de fer. Bientôt l'insipidité de la route crayeuse et monotone l'emporte.

Arrivé à Sainte-Menehould à six heures environ. Je trouve le cousin qui m'amène à Ante, où nous dînons gaiement.

2 octobre. — Pluie affreuse jusqu'à près de deux heures; ma ressource est la promenade dans le jardin des fleurs.

Le soir, dans les pierres du haut, le chien fait lever un lapin.

3 octobre. — C'est ce jour que nous allons à la pêche. Pendant ce temps, le cousin Delacroix reste à chasser.

Quand nous revenons du moulin, le bon juge de paix nous rejoint. — Joyeux dîner ensuite.

5 octobre. — Le matin, dessiné des moutons : nous montons avec le troupeau. Sensation de plaisir venant du beau temps.

En rentrant, lu les traductions de Dante et autres. Je remarquais combien notre langue pratique se plie difficilement à la traduction des poètes tout à fait naïfs comme Dante. La nécessité de la rime ou de sauver la vulgarité d'un mot force à des circonlocutions qui énervent le sens, et cependant nous lisions la veille des fables de La Fontaine, aussi naïf, plus orné, qui dit tout sans ornements parasites et sans périphrases.

Il ne faut dire que ce qui est à dire : voilà la qualité qu'il faut réunir à l'élégance. Les Deschamps (1) et autres modernes, qui ont senti, comme je le fais, combien est fade cette poésie, qui a des formules toutes prêtes et qui est celle du dix-huitième siècle, ont des passages où le sentiment de l'original se retrouve : mais tout cela est aussi barbare que le serait une langue étrangère; en un mot, ce n'est pas traduit en français, et l'élégance est absente. Dans Horace, que nous lisions ensuite, même élégance, mais aussi même force : il n'y a pas de vrai poète sans cela.

— Le soir à table : nous dînons tard. Une nuée de cousins est arrivée à la grande et légitime humeur du cousin. Nous achevions en paix de dîner; il a fallu réchauffer les plats, se serrer et assister, l'arme au bras, et sans lâcher pied, à l'assaut que la troupe a livré à la victuaille.

(1) *Émile Deschamps* et son frère *Antony* ont traduit en vers vingt chants de la *Divine Comédie*.

J'ai été me promener à la clarté des étoiles qui brillaient admirablement.

6 octobre. — Je m'échappe le matin, et pendant ce temps les nouveaux arrivés se mettent à table pour déjeuner.

J'avais été sur la hauteur revoir la vue de la maison du cousin.

Conversation, promenade sous les noisetiers et dîné à une heure; reste de la journée assez insipide, à cause du dîner de bonne heure. J'avais dessiné le matin une vue très étendue, vers la droite, marquée au 6 octobre dans l'album. C'est ce qui m'avait mis en retard.

Après déjeuner, esquivé la première partie de la promenade et acheminé par le jardin, à moitié chemin du même endroit.

Le matin et dans ce moment, éprouvé les plus douces sensations à la vue de cette nature.

Le soir, nous nous réfugions dans la salle de billard, éclairée avec des bougies placées de çà et de là; le bischoff et la partie nous conduisent jusqu'à onze heures.

7 octobre. — Je sors encore le matin par le jardin dans les coteaux et le petit bois. Dessiné les soleils.

8 octobre. — Nous partons à sept heures pour

Givry (1). Beau soleil; je fais un dernier croquis du terrain qui monte, de la fenêtre au nord.

Vu La Neuville-au-Bois, pays de La Valette. Vu, j'allais dire revu, Givry !

Ce lieu, que je ne connaissais que par les récits de tous ceux que j'ai aimés, a réveillé leur souvenir avec une douce émotion. J'ai vu la maison paternelle (2) comme elle est, mais, à ce que je suppose, sans beaucoup de changement; la pierre de ma grand'mère est encore à l'angle du cimetière, que l'on va exproprier, comme on fait de tout. Cette cendre n'aura qu'à déménager, comme les marchands qu'on envoie tenir boutique ailleurs.

Je vois, en arrivant, un vieux Delacroix, en blouse, ancien officier qui, à mon nom, me presse à plusieurs reprises les mains, presque les larmes aux yeux.

Je suis dans une mauvaise disposition de santé, et j'assiste au déjeuner du bon juge de paix sans presque toucher à rien.

L'étang de Givry, etc.; — la halle, etc.

Nous repartons vers dix heures et demie avec le juge de paix; nous traversons une partie de forêt.

Vu Le Chatellier, origine des Berryer : c'est là qu'étaient les Vauréal. On me conte leur histoire.

Arrivé à Revigny et parti vers deux heures, seul une grande partie de la route. J'ai beaucoup joui de ce voyage par le beau temps.

(1) *Givry en Argonne.*
(2) Le père de Delacroix était né à Givry, le 15 avril 1741.

Je couche pour la première fois dans mon appartement du premier.

Paris, 9 *octobre.* — Fait de souvenir deux vues à l'huile de chez le cousin. J'apprends le soir, par Boissard, la mort de ce pauvre Chassériau.

10 *octobre.* — Convoi du pauvre Chassériau (1). J'y trouve Dauzats, Diaz et le jeune Moreau (2) le peintre. Il me plaît assez. Je rentre de l'église avec Emile Lassalle (3).

Augerville. 11 *octobre.* — Parti à sept heures pour Fontainebleau et arrivé à Augerville vers une heure par un beau temps : première partie du voyage agréable à traverser la forêt.

Je trouve à Augerville Batta, Cadillan, Richomme et la bru de Berryer : il va demain et après-demain à Paris.

12 *octobre.* — Il faut le complément du souvenir

(1) *Théodore Chassériau* (1819-1856) avait été un des admirateurs et un des imitateurs de Delacroix, bien qu'avec le temps il fût arrivé à dégager sa personnalité. « Il avait pour amis, écrit Ch. Blanc, la plu-
« part des écrivains romantiques, tels que M. Th. Gautier, qui lui
« soufflaient l'audace, lui conseillaient la fièvre, lui recommandaient
« Rubens, Véronèse, Delacroix et le soleil. »
(2) Il s'agit ici de M. *Gustave Moreau,* aujourd'hui membre de l'Académie des Beaux-Arts.
(3) *Emile Lassalle,* né en 1813, mort en 1871, lithographe, a reproduit notamment le *Dante et Virgile* et la *Médée* de Delacroix.

pour que la jouissance soit parfaite, et malheureusement on ne peut à la fois jouir et se souvenir de la jouissance. C'est l'idéal ajouté au réel. La mémoire dégage le moment délicieux ou fait l'illusion nécessaire.

13 *octobre.* — En présence de ce bois, le cri d'une grive éveille en moi le souvenir de moments analogues et dont le souvenir me plaît plus que le moment présent.

Le contentement de soi est le plus grand des contentements, et, dans un sens qui n'est pas si détourné qu'il peut le paraître, on veut être content de l'opinion que les autres ont de vous. Seulement les uns puisent ce sentiment dans la vertu, les autres dans les avantages extérieurs qui attirent les yeux de l'envie.

J'admire cette multitude de petites toiles d'araignée que le brouillard du matin fait découvrir à l'œil en les chargeant d'humidité. Quelle quantité de mouches ou d'insectes doivent se prendre dans ces filets pour nourrir les tissandières, et quelle multitude de ces dernières offertes à l'appétit des oiseaux, etc. !

15 *octobre.* — Je rencontre une limace exactement mouchetée comme une panthère : anneaux larges sur le dos et sur les flancs, devenant des taches et des points à la tête, près du ventre qui est clair comme dans les quadrupèdes.

17 *octobre.* — Je lis dans la *Grèce* (1), d'About : « On peut dire que le peuple grec n'a aucun penchant pour aucune sorte de débauche, et qu'il use de tous les plaisirs avec une égale sobriété. Il est sans passion, et je crois que de tout temps il a été de même, car les habitudes monstrueuses dont l'histoire l'accuse, etc. »

Il prétend aussi qu'il n'est pas né pour l'agriculture, et je crains qu'il n'ait raison. « L'agriculture réclame plus de patience, plus de persévérance, plus d'esprit de suite, que les Hellènes n'en ont jamais eu, etc. »

18 *octobre.* — Promenade, avant dîner, avec Richomme et Batta, dans le petit chemin boisé, au bas des rochers que j'ai dessinés, il y a deux ans, et revenu par le moulin Baudon. Charmants paysages et effets de soir.

19 *octobre.* — Promenade avec Berryer et Cadillan dans la campagne; plaine du haut. Vu les murs extérieurs du parc.

Cette campagne, toute plate et sans routes sablées, m'a fait un effet charmant. Le bon Cadillan éprouvait la même chose : il semblait que nous respirions plus librement.

Berryer me contait le soir que Pariset (2) lui disait

(1) *La Grèce contemporaine,* qui venait de paraître.
(2) Étienne *Pariset* (1770-1847), médecin, connu surtout par ses recherches sur les maladies épidémiques.

que chaque découverte un peu importante qu'il semblait que l'on fît en médecine, ne faisait que lui expliquer ou même lui faire comprendre un trait d'Hippocrate encore obscur.

Tous les soirs, pendant que ces messieurs font leur partie interminable de billard, je me promène devant le château. J'ai eu au commencement de la semaine des clairs de lune délicieux. Nous avons eu une éclipse presque totale qui a donné à la lune cette couleur sanglante qu'on voit racontée dans les poètes et que Berryer me disait ne pas connaître : il en est de cela comme de Pariset avec Hippocrate. Les grands hommes voient ce que le vulgaire ne voit point : c'est pour cela qu'ils sont des grands hommes ; ce qu'ils ont découvert et souvent crié sur les toits, est négligé ou incompris de ceux à qui ils s'adressent. Le temps, mais plus souvent un autre homme de leur trempe, retrouve le phénomène et le montre à la foule à la fin.

Je voudrais me rappeler si Virgile, dans la description de la tempête, fait tourner le ciel sur la tête de ses matelots, comme je l'ai vu en allant à Tanger, dans ce coup de vent où le ciel, pendant la nuit, était sans nuages et où il semblait, à cause des mouvements du navire, que la lune et les étoiles fussent dans un continuel et immense mouvement.

Champrosay, 21 octobre. — Parti d'Augerville avec Berryer et Cadillan. Temps magnifique.

J'éprouve toujours cet appétit de la nature, cette

fraîcheur d'impression qui n'est ordinaire que dans la jeunesse. Je crois que la plupart des hommes ne les connaissent pas. Ils disent : Voilà du beau temps, voilà de grands arbres; mais tout cela ne les pénètre pas d'un contentement particulier, ravissant, qui est une poésie en action.

D'Étampes à Juvisy, je voyage avec eux; il se trouve dans le même wagon cette personne si belle, d'une beauté étrange et faite pour la peinture. Elle frappe même mes voisins, dont l'un, grand esprit sous bien des rapports, est Français sous le rapport des sentiments que j'exprimais là-haut. J'ai fait le lendemain des croquis de souvenir, de cette belle créature.

Arrivé à Champrosay vers deux heures, Jenny n'avait pas reçu la lettre par laquelle je la prévenais de mon arrivée.

Le général (1) vient m'inviter pour dîner le lendemain avec Pélissier (2). Je refuse aujourd'hui l'invitation de Mme Barbier.

Le dîner que je fais et la sottise de me coucher presque aussitôt après m'ont rendu malade deux jours.

22 octobre. — Mal disposé et souffrant toute la journée, je me traîne chez Parchappe et j'assiste à son dîner auquel manquait Pélissier, ne touchant qu'à un peu de rôti, etc.

(1) Le général *Parchappe.*
(2) Le maréchal *Pélissier, duc de Malakoff.*

23 *octobre*. — Toute la journée du malaise; je travaille pourtant à l'*Arabe qui porte la selle à son cheval* (1).

Vers trois heures, promenade dans la forêt avec ma pauvre Jenny, qui est tout heureuse.

En rentrant, pris de mal de tête violent et d'indisposition. Je me couche sans dîner.

Mérimée dînait chez Barbier. Je n'ai pu y aller, quoique je voulusse le consulter sur l'étiquette des réceptions de Fontainebleau.

24 *octobre*. — Meilleure disposition. Je déjeune un peu. Petite promenade en pantoufles vers la fontaine de Baÿvet, et petit dîner qui me réussit.

1ᵉʳ *novembre*. — Café à la mode d'Athènes d'après le livre d'About : « On grille le grain sans le brûler; on le réduit en poudre impalpable, soit dans un mortier, soit dans un moulin très serré. On met l'eau sur le feu jusqu'à ce qu'elle soit en ébullition; on la retire pour y jeter une cuillerée de café et une cuillerée de sucre en poudre par chaque tasse que l'on veut faire, etc. Ainsi préparé, le café peut se prendre sans inconvénient dix fois par jour : on ne boirait pas impunément tous les jours cinq tasses de café français. C'est que le café des Turcs et des Grecs est un tonique *délayé*, et le nôtre est un tonique *concentré*. »

— Ce matin, Haro est venu me voir à Champrosay :

(1) Voir *Catalogue Robaut*, n° 1317.

je l'ai revu avec plaisir. Il a déjeuné avec moi, et nous avons beaucoup causé.

— Dîné chez Barbier. Rodakowski m'apprend le retour de la princesse.

— Dans la journée, longue promenade dans la forêt avec Jenny. Revu nos anciennes promenades. Vu Mainville : ce qui était alors de petits taillis sont des bois épais. Le beau temps vraiment étonnant qui éclaire tout cela depuis très longtemps ajoute un agrément infini.

3 novembre. — Revenu de Champrosay. Trouvé à l'embarcadère M. Talabot (1), revenu avec sa femme et Rodakowski chez Mérimée. Passé chez Delaroche avant de rentrer.

4 novembre. — Recommandé le neveu de Montfort (2) pour une demi-bourse vacante à Chaptal.

6 novembre. — Enterrement du pauvre Delaroche (3). Je suis resté une heure à la porte de l'église par une gelée intense, et j'ai dû enfin me sauver avant la fin, tant le froid m'avait pénétré.

(1) *Paulin Talabot* (1799-1865), ingénieur, directeur général des chemins de fer de Paris à Lyon et à la Méditerranée, député sous l'Empire.
(2) *Antoine-Alphonse Montfort*, peintre, élève de Gros et d'Horace Vernet, né à Paris en 1802, contemporain et sans doute ami de Delacroix. Il a passé sa vie à peindre des sujets de Syrie, d'Arabie, de Palestine, etc.
(3) *Paul Delaroche*, dont la santé était altérée depuis quelque temps, mourut presque subitement le 4 novembre 1856.

Le matin, enterrement aussi triste : celui de Tattet ; j'ai revu ce salon où nous avons passé des moments gais et agréables chez la bonne Marlière.

Dumas fils et Penguilly (1) me parlaient des effets de la digestion dans plusieurs cas : un nommé Rougé, athlète de son métier, ne mangeait rien avant de lutter : il avait alors toute sa force. Penguilly nous disait que l'étape du matin était excellente et se faisait gaiement, quand les soldats sont en marche. Le matin, ils partent à jeun. Après le déjeuner, elle se fait péniblement.

10 novembre. — Dîner du lundi. Panseron nous dit qu'après un travail de onze mois très assidu, il demandait à Auber un congé (2), se fondant sur cette assiduité pendant tout ce temps. Auber lui dit : « Monsieur, quand on a beaucoup travaillé pendant onze mois, il faut encore travailler pendant le douzième pour ne pas se rouiller et se tenir en haleine. »

Le soir, vu About (3) chez Mme Cavé.

15 novembre. — Dîné chez Perrier avec Halévy, Auber, Clapisson (4) très aimable et très prévenant.

(1) *Penguilly L'Haridon.* (Voir t. I, p. 271.)
(2) *Panseron* (1795-1859) était professeur de chant au Conservatoire, dont *Auber* était alors le directeur.
(3) *Edmond About* (1828-1885) était encore au début de sa carrière. Indépendamment de la *Grèce contemporaine* et du *Roi des montagnes* (1856), il avait publié en 1855 un *Voyage à travers l'Exposition des Beaux-Arts* (peinture et sculpture).
(4) *Louis Clapisson* (1808-1866), compositeur, auteur de nombreux opéras-comiques.

20 *novembre*. — Au *Barbier*, avec le billet d'Alberthe, et plaisir bien plus vif que je ne m'y attendais.

21 *novembre*. — Je vais chez Rossini, j'y trouve Danton (1) et Thierry (2). — Le matin au conseil. Dans la journée chez Chabrier qui est malade, Saint-René Taillandier, Berryer que je ne trouve pas.

22 *novembre*. — Thierry vient me trouver à table pour parler de l'Institut (3).

23 *novembre*. — Je vais à Saint-Germain dîner chez la bonne Alberthe; j'y trouve Saint-Germain. Il faudra l'avoir avec elle et Mareste. Je trouve Hédouin en venant.

24 *novembre*. — Je pourrais mettre au Salon : le *Petit paysage avec Grecs* (4), le *Christ* (5) de Troyon, le *Paysage* que j'ai donné à Piron et l'*Ovide* de M. Fould (6).

(1) *Joseph-Arsène Danton* (1814-1866), littérateur, alors membre du Conseil supérieur de l'Instruction publique.

(2) *Edouard Thierry* était à cette époque chargé du feuilleton littéraire au *Moniteur universel*.

(3) Il s'agissait du fauteuil devenu vacant par suite de la mort de *Paul Delaroche*. Delacroix fut élu membre de l'Académie des Beaux-Arts le 11 janvier suivant (1857).

(4) Voir *Catalogue Robaut*, n° 1389

(5) C'est le tableau du *Christ sur le lac de Génézareth*. « Ce tableau, dit « le *Catalogue Robaut* (n° 1214), est le premier de la série. Il figure à l'ex- « position Durand-Ruel en 1878. C'est celui que le peintre Troyon avait « acheté à la montre du marchand Beugniet, et que Mme Troyon mère « donna comme souvenir, après la mort de son fils, à M. Frémyn. »

(6) Voir *Catalogue Robaut*, n° 1376.

Je vais à l'ouverture du conseil général.

De là, je retourne chez moi attendre Bornot qui vient me prendre à trois heures pour le mariage de ses filles (1).

Le soir, en me promenant, je me figure que je pourrai reprendre les articles sur le *Beau;* il y a plusieurs divisions à faire.....

25 *novembre*. — Mariage des filles de Bornot : à dîner, près de M. Barthe (2), il me recommande à la Bibliothèque un très beau manuscrit des heures d'Anne de Bretagne.

1ᵉʳ *décembre*. — Boulangé, venu le matin, me donne la manière de fixer la détrempe pour repeindre à l'huile, ayant le ton frais de dessous :

Peindre la détrempe avec de la colle coupée : 6 parties d'eau, une partie de colle. Passer ensuite de l'amidon bien passé et bien battu; passer lentement avec une brosse large. Pour peindre à la détrempe une toile à l'huile et par conséquent pour retoucher un tableau à l'huile, mêler à la détrempe de la bière qu'on rend plus forte en la faisant recuire.

Le vernis Sœhnée bon pour vernir la détrempe.

7 *décembre*. — Se rappeler le magnifique sujet

(1) Voir, sur la famille *Bornot*, t. I, p. 403, en note.
(2) *Félix Barthe* (1795-1863), magistrat, qui fut ministre de l'instruction publique et de la justice sous la monarchie de Juillet et sénateur sous l'Empire.

mentionné ailleurs, de *Noé sacrifiant,* avec sa famille, après le déluge;... les animaux se répandent sur la terre;... les oiseaux dans les airs, les monstres condamnés par la sagesse divine gisant à moitié enfouis dans la vase. Les branches des arbres distillent encore les eaux et se redressent vers le ciel.

Ce jour, posé une heure et demie chez Mme Herbelin (1) : Mme Villot y était. Je vais, en sortant de là, voir M. Mesnard, au Luxembourg. M. Mesnard me dit qu'il croit que le travail que l'œil et le cerveau font sur la couleur, contribue beaucoup à la fatigue que cause la peinture : le fait est qu'il me faut une disposition de santé complètement bonne pour travailler à la peinture. Pour écrire, ce n'est pas aussi nécessaire : les idées peuvent me venir, quand je suis souffrant et que je tiens la plume. A mon chevalet et le pinceau à la main, ce n'est pas de même.

8 *décembre.* — Dîné à l'Hôtel de ville pour la clôture du conseil général. Revenu, bien malgré moi, avec B..., qui ne veut pas me lâcher, etc.

9 *décembre.* — Mauvaise disposition et pourtant quelque bon travail sur le *Saint Jean-Baptiste* (2) que je destine à Robert, de Sèvres.

(1) Mme Herbelin fit en effet le portrait de Delacroix. C'était une miniature sur ivoire qui figura au Salon de 1857. (V. *Cat. Robaut,* p. LIV, n° 88.)

(2) Voir *Catalogue Robaut,* n^{os} 858 et 904. L'œuvre est ainsi décrite : « La scène s'encadre dans l'architecture sévère d'une prison, percée au « fond d'un soupirail cintré, garni de barreaux, où apparaissent des « têtes de curieux. »

Je fais une longue promenade de quatre à six heures : Paris me paraît charmant. De la place Louis XV je traverse les Tuileries pour rentrer par la rue de la Paix; ce beau jardin est tout à fait abandonné : que de souvenirs il me rappelle de ma jeunesse !

Le soir, chez Thiers, il n'y avait que Roger (1). Je vois le portrait de Delaroche, faible ouvrage, sans caractère et sans exécution. On peut dire des choses fermes, raisonnables, intéressantes même, et l'on n'a pas fait cependant de la littérature ;... en peinture de même. Ce portrait flamand, en pied, d'un homme en noir, qu'il me montre, est admirable et plaira toujours, et cela par l'*exécution*.

12 *décembre*. — Dîné chez Mme d'Annibeau : Gisors, Halévy, Perrier, Frémy (2), etc., etc.

Le soir, à l'Opéra-Comique, voir l'*Avocat Pathelin* (3).

Causé avec Rouland, qui est très bon et très simple (4).

(1) Sans doute le *comte Roger du Nord* (1802-1881), ancien député sous la monarchie de Juillet, et grand ami de M. Thiers.
(2) *Louis Frémy* (1807-1891), administrateur et homme politique, ancien conseiller d'État, alors gouverneur du Crédit foncier.
(3) *Maître Pathelin*, opéra-comique, dont la musique est de *François Bazin* et les paroles de *de Leuven* et *Ferdinand Lenglé*. Les auteurs ont résumé en un acte les principaux épisodes de la vieille *Farce de maître Pathelin*. Cette œuvre fut représentée le 12 décembre 1856 à l'Opéra-Comique.
(4) *Gustave Rouland* (1806-1878), magistrat et homme politique, occupait alors le poste de procureur général près la Cour d'appel de Paris. Il devint, en 1859, ministre de l'instruction publique, puis, en 1864, gouverneur de la Banque de France.

Mozart écrit quelque part, dans une lettre, à propos de ce principe que la musique peut exprimer toutes les passions, toutes les douleurs, toutes les souffrances : « Néanmoins, dit-il, les passions, violentes ou non, ne doivent jamais être exprimées jusqu'au dégoût, et *la musique, même dans les situations les plus horribles, ne doit pas affecter l'oreille, mais la flatter et la charmer, et par conséquent rester toujours musique.* »

14 décembre. — Chez Billault (1). Vu là Mlle Gérard, peintre, élève de Delaroche, qui m'a fait de son maître un triste portrait, qui confirme bien l'opinion que j'en ai toujours eue. Les Bornot y étaient. Vielliard venu dans la journée.

16 décembre. — Chez Frémy : Gisors, Halévy, les mêmes personnes à peu près que chez d'Annibeau; Boulatignier (2) y était.

Je m'enrhume dans la journée de la manière la plus sotte.

Je me suis fait rouler dans une grande voiture chez Mme de Forget, pour voir son plafond (3), chez An-

(1) *Billault* (1805-1863), homme politique et jurisconsulte, était à cette époque ministre de l'Intérieur.

(2) *Joseph Boulatignier*, né en 1805, homme politique et administrateur, conseiller d'État, était membre de la commission municipale de Paris.

(3) Ce plafond, *un ciel léger avec petits nuages*, était exécuté dans la chambre à coucher de Mme la baronne de Forget par *Boulangé*, élève de Delacroix. (Voir *Corresp.*, t. II, p. 148 et 149.)

drieu, puis chez Galimard (1), qui m'a surpris et causé du dégoût, par la quantité de petites machines qu'on fait jouer, pour faire manquer mon élection.

22 *décembre.* — *François I*er *et Mlle de Saint-Vallier.*

— *Roméo et Juliette :* la *Scène des musiciens,* du père et de la fille sur le lit, qu'on croit morte.

— *Samson et Dalila.*

— *Les hommes et Noé sacrifiant après le déluge.*

29 *décembre.* — Voltaire invité, dans une réunion d'amis, à raconter une histoire de voleur, dit : « Messieurs, il était une fois un fermier général... Ma foi, j'ai oublié le reste. »

Il avait un fonds de philosophie et de détachement, et ce n'est pas de cela qu'il faudrait le blâmer.

31 *décembre.* — L'article sur Charlet (2). Il y a des talents qui viennent au monde tout prêts et armés de toutes pièces... Il a dû avoir dès le commencement cette espèce de plaisir que les hommes les plus expérimentés trouvent dans le travail, à savoir une sorte

(1) *Galimard* (1813-1880), peintre, qui sous divers pseudonymes a écrit des comptes rendus de Salons dans la *Patrie*, l'*Artiste* et la *Revue des Beaux-Arts.*

(2) Sous ce titre : *Charlet, sa vie, ses lettres,* le colonel de La Combe fit paraître en 1856 un livre qui est un pieux monument élevé à la mémoire de Charlet. C'est sans doute la lecture de ce livre qui a inspiré à Delacroix les réflexions qu'il consigne ici

Plus tard, en 1862, Delacroix consacrera à Charlet et à son œuvre un très important article dans la *Revue des Deux Mondes*

de maîtrise, d'assurance de la main, concordant avec la netteté de la conception. Bonington a eu cela aussi : cette main était si habile qu'elle devançait la pensée; ses remaniements ne venaient que de cette facilité si grande, que tout ce qu'il posait sur la toile était charmant; seulement chacun de ces détails ne se coordonnant pas souvent, des tâtonnements pour retrouver l'ensemble lui faisaient quelquefois abandonner ses ouvrages commencés. Il faut remarquer aussi que, dans cette espèce d'improvisation, il entrait un terme de plus que dans celle de Charlet, à savoir la couleur.

1857

1ᵉʳ *janvier* (1). — Poussin définit le *beau* (2) la *délectation*. Après avoir examiné toutes les pédantesques définitions modernes, telles que la *splendeur du vrai* ou que le beau est la *régularité*, qu'il est ce qui ressemble le plus à Raphaël ou à l'antique, et autres sottises, j'avais trouvé en moi sans beaucoup de peine la définition que je trouve dans Voltaire, article *Aristote, Poétique*, du *Dictionnaire philosophique*, quand il cite la sotte réflexion de Pascal, qui dit qu'on ne dit pas beauté *géométrique* ou beauté *médicinale*, et qu'on dit à tort *beauté poétique*, parce qu'on connaît l'objet de la géométrie et de la médecine, mais qu'on ne sait pas ce que c'est que le modèle naturel qu'il faut imiter pour trouver cet agrément qui est l'objet de la poésie. A cela Voltaire répond : « On sent assez combien ce morceau de Pascal est pitoyable. On sait bien qu'il

(1) Nous donnons ci-contre le fac-simile d'une lettre adressée à cette date par Delacroix à Ingres, à propos de sa candidature à l'Académie des Beaux-Arts et dont nous devons la communication à l'obligeance de M. Chéramy.

(2) Sur la question du *Beau* et la conception de Delacroix touchant ce point, voir notre Étude, à la page xxviii, ainsi que l'appréciation de M. Paul Mantz que nous avons rapportée dans l'annotation.

n'y a rien de beau dans une médecine, ni dans les propriétés d'un triangle, et que *nous n'appelons beau que ce qui cause à notre âme et à nos sens du plaisir et de l'admiration.* »

Sur le Titien (1). — On fait l'éloge d'un contemporain dont la place n'est pas marquée encore; ce sont même souvent les moins dignes d'être loués qui sont l'objet des éloges. Mais l'éloge du Titien!... On me dira que je rappelle ce jurisconsulte dévot qui avait fait le *Mémoire en faveur de Dieu*.....

Il se passe de mes éloges (2)... sa grande ombre...

Il semble effectivement que ces hommes du seizième siècle ont laissé peu de chose à faire : ils ont parcouru le chemin les premiers et semblent avoir tou-

(1) Tout ce passage sur le *Titien* a une très grande importance pour quiconque veut suivre, en l'approfondissant, le développement esthétique de Delacroix. Il présente un double intérêt, tant au point de vue du jugement en lui-même, qui précise le dernier état de son opinion sur le maitre vénitien, qu'au point de vue du contraste de cette opinion avec celles qu'il avait précédemment émises. Il n'est point d'artiste en effet sur le compte duquel il ait autant varié que Titien. On se rappelle certains passages, notamment une page sur l'*Ensevelissement,* à laquelle nous n'avons voulu croire qu'après l'avoir collationnée minutieusement sur les manuscrits originaux. Tout ce début de l'année 1857 est donc une véritable réparation à la mémoire du grand Vénitien.

(2) La disposition de ce passage, la concision avec laquelle les idées sont jetées, sans souci de forme définitive ni de phrases terminées, marque suffisamment l'intention qu'avait Delacroix de revenir sur ce sujet et de le traiter avec les développements qu'il comporte. Il indique à la hâte, se réservant d'y insister, les principaux points de vue auxquels on pouvait les reprendre. Il n'est pas jusqu'à cet essai de *Dictionnaire des Beaux-Arts* auquel nous allons arriver et qui constitue l'intérêt capital de cette publication, qui ne nous apparaisse comme un canevas, comme une brève esquisse destinée à se transformer en études suivies.

ché la borne dans tous les genres ; et pourtant dans le chemin de ces gens, on a vu des talents montrant quelque nouveauté. Ces talents, venus dans des époques de moins en moins favorables aux grandes tentatives, à la hardiesse, à la nouveauté, à la naïveté, ont rencontré des bonnes fortunes, si l'on veut, qui n'ont pas laissé de plaire à leur siècle moins favorisé, mais avide également de jouissances.

Dans cette heptarchie ou gouvernement de sept, le sceptre, le gouvernement se partage avec une certaine égalité, sauf le seul Titien qui, bien que faisant partie, etc., ne ferait qu'une manière de vice-roi dans ce gouvernement du beau domaine de la peinture. On peut le regarder comme le créateur du paysage. Il y a introduit cette largeur qu'il a mise dans le rendu des figures et des draperies.

On est confondu de la force, de la fécondité, de cette universalité (1) de ces hommes du seizième siècle. Nos petits tableaux misérables faits pour nos misérables habitations,... La disparition de ces Mécènes dont les palais étaient pendant une suite de générations l'asile

(1) Personne mieux que Taine n'a compris l'universalité de génie de ces hommes du seizième siècle. Dans son *Voyage en Italie*, et à propos des mêmes Vénitiens qu'il avait, lui le premier de tous les critiques français, su percer à jour, il écrit : « Partout les grands artistes sont les héros « et les interprètes de leur peuple, Jordaëns, Crayer, Rubens en Flandre, « Titien, Tintoret, Véronèse à Venise. Leur instinct et leur intuition les « font naturalistes, psychologues, historiens, philosophes : ils repoussent « l'idée qui constitue leur race et leur âge, et la sympathie universelle et « involontaire qui fait leur génie rassemble et organise en leur esprit, « avec les proportions véritables, les éléments infinis et entre-croisés du « monde où ils sont compris. »

des beaux ouvrages, qui étaient dans les familles comme des titres de noblesse... Ces corporations de marchands commandaient des travaux qui effrayeraient les souverains de nos jours et des artistes de taille à accomplir toutes les tâches... Déjà moins de cent ans après, le Poussin ne fait que de petits tableaux.

Il faut renoncer à imaginer même ce que devaient être des Titien dans leur nouveauté et leur fraîcheur (1). Nous voyons ces admirables ouvrages après trois cents ans de vernis, d'accidents, de réparations pires que leurs malheurs...

4 janvier. — *Les Cyclopes préparant l'appartement de Psyché.* (Contrastes, Vénus ou Psyché est là, etc.)

On ne peut nier que dans le Raphaël l'élégance ne l'emporte sur le naturel, et que cette élégance ne dégénère souvent en manière. Je sais bien qu'il y a le charme, le je ne sais quoi. (C'est comme dans Rossini : Expression, mais surtout élégance.)

Si l'on vivait cent vingt ans, on préférerait Titien à tout. Ce n'est pas l'homme des jeunes gens.

(1) Se rappeler que dans un autre passage du Journal, directement opposé à l'opinion de ceux qui considèrent comme un bienfait la patine du temps, Delacroix déclare que les maîtres ne reconnaîtraient point leurs chefs-d'œuvre dans les *croûtes enfumées* que nous voyons aujourd'hui. Ceci s'accorde parfaitement d'ailleurs avec les doléances qu'il répétait souvent, au dire de ceux qui l'ont connu, sur la *fragilité de la peinture*.

Il est le moins maniéré et par conséquent le plus varié des peintres. Les talents maniérés n'ont qu'une pente, qu'une habitude; ils suivent l'impulsion de la main bien plus qu'ils ne la dirigent. Le talent le moins maniéré doit être le plus varié : il obéit à chaque instant à une émotion vraie, il faut qu'il rende cette émotion: la parure, une vaine montre de sa facilité ou de son adresse ne l'occupent point; il méprise au contraire tout ce qui ne le conduit pas à une plus vive expression de sa pensée : c'est celui qui dissimule le plus l'exécution ou qui a l'air d'y prendre le moins garde.

Sur le Titien, Raphaël et Corrège, voir Mengs (1)... Il y a un travail à faire là-dessus.

Il y a des gens qui ont naturellement du goût, mais chez ceux-là même il s'augmente avec l'âge et s'épure. Le jeune homme est pour le bizarre, pour le forcé, pour l'ampoulé. N'allez pas appeler *froideur* ce que j'appelle *goût*. Ce goût que j'entends est une lucidité de l'esprit qui sépare à l'instant ce qui est digne d'admiration de ce qui n'est que faux brillant. En un mot, c'est la *maturité de l'esprit*.

Chez Titien commence cette *largeur de faire* qui tranche avec la sécheresse de ses devanciers et qui est la perfection de la peinture. Les peintres qui

(1) *Raphaël Mengs* (1728-1779), peintre allemand, auteur d'un grand nombre d'œuvres importantes en Italie et en Espagne. Il a laissé plusieurs écrits sur les arts, recueillis et publiés en 1780 à Parme, sous le titre d'*Opere di Antonio Raffaelle Mengs*, et qui ont été depuis traduits en français.

recherchent cette sécheresse primitive toute naturelle dans des écoles qui s'essayent et qui sortent de sources presque barbares, sont comme des hommes faits qui, pour se donner un air naïf, imiteraient le parler et les gestes de l'enfance. Cette largeur du Titien, qui est la fin de la peinture, est aussi éloignée de la sécheresse des premiers peintres que de l'abus monstrueux de la touche et de la manière lâche des peintres de la décadence de l'art. L'antique est ainsi.

J'ai sous les yeux maintenant les expressions de l'admiration de quelques-uns de ses contemporains. Leurs éloges ont quelque chose d'incroyable : que devaient être en effet ces prodigieux ouvrages dans lesquels aucune partie ne portait de traces de négligence, mais dans lesquels, au contraire, la finesse de la touche, le fondu, la vérité et l'éclat incroyable des teintes étaient dans toute leur fraîcheur, et auxquelles le temps ni les accidents inévitables n'avaient encore rien enlevé ! Arétin (1), dans un dialogue instructif sur les peintures de ce temps, après avoir détaillé

(1) Dans son éloge de Venise, l'*Arétin* écrit : « Jamais, depuis que
« Dieu l'a fait, ce ciel n'a été embelli d'une si charmante peinture d'om-
« bres et de lumières. L'air était tel que le voudraient faire ceux qui
« portent envie à Titien, parce qu'ils ne peuvent être Titien... Oh! les
« beaux coups de pinceau qui, de ce côté, coloraient l'air et le faisaient
« reculer derrière les palais, comme le pratique Titien dans ses paysages!
« En certaines parties apparaissait un vert azuré, en d'autres un azur
« verdi, véritablement mélangés par la capricieuse invention de la nature,
« maîtresse des maîtres. C'est elle ici qui, avec des teintes claires ou
« obscures, noyait ou modelait des formes selon son idée. Et moi qui sais
« comme votre pinceau est l'âme de votre âme, je m'écriai trois ou quatre
« fois : Titien, où êtes-vous ? »

avec admiration quantité de ses ouvrages, s'arrête en disant : « Mais je me retiens et passe doucement sur ses louanges, parce que je suis son compère et parce qu'il faudrait être absolument aveugle pour ne pas voir le soleil. »

Il dit après et je pourrais le mettre avant : « Notre Titien est donc divin et sans égal dans la peinture, etc. » Il ajoute : « Concluons que, quoique jusqu'ici il y ait eu plusieurs excellents peintres, ces trois méritent et tiennent le premier rang : Michel-Ange, Raphaël et Titien. »

... Je sais bien que cette qualité de coloriste est plus fâcheuse que recommandable auprès des écoles modernes qui prennent la recherche seule du dessin pour une qualité et qui lui sacrifient tout le reste. Il semble que le coloriste n'est préoccupé que des parties basses (1) et en quelque sorte terrestres de la peinture, qu'un beau dessin est bien plus beau quand il est ac-

(1) Sur cette éternelle question du dessin et de la couleur, à propos de cette division entre dessinateurs et coloristes qui durera sans doute tant qu'il y aura des dessinateurs et des peintres, Baudelaire écrivait dans son Salon de 1846, se faisant l'interprète de la pensée du maître qu'il avait défendu toute sa vie : « On peut être à la fois coloriste et dessina-
« teur, mais dans un certain sens. De même qu'un dessinateur peut être
« coloriste par les grandes masses, de même un coloriste peut être dessi-
« nateur, par une logique complète de l'ensemble des lignes; mais l'une
« de ces qualités absorbe toujours le détail de l'autre. Les coloristes des-
« sinent comme la nature : leurs figures sont naturellement délimitées
« par la lutte harmonique des masses colorées. » Dans tous les passages de ses œuvres critiques où il traite ces intéressantes questions de technique picturale, on retrouve, commentées et renouvelées par son talent de vision originale et personnelle, les idées du maître qu'il chérissait, si bien que l'*Art romantique* et les *Curiosités esthétiques* donnent comme un avant-goût des plus curieux passages de cette année 1857.

compagné d'une couleur maussade, et que la couleur n'est propre qu'à distraire l'attention qui doit se porter vers des qualités plus sublimes, qui se passent aisément de son prestige. C'est ce qu'on pourrait appeler le côté *abstrait* de la peinture, le contour étant l'objet essentiel; ce qui met en seconde ligne, indépendamment de la couleur, d'autres nécessités de la peinture telles que l'expression, la juste distribution de l'effet et la composition elle-même.

L'école qui imite avec la peinture à l'huile les anciennes fresques commet une étrange méprise. Ce que ce genre a d'ingrat, sous le rapport de la couleur et des difficultés matérielles qu'il impose à un talent timide, demande chez le peintre une légèreté, une sûreté, etc... La peinture à l'huile porte au contraire à une perfection dans le rendu qui est le contraire de cette peinture à grands traits; mais il faut que tout y concorde, la magie des fonds, etc...

C'est une espèce de dessin plus propre à s'allier aux grandes lignes de l'architecture dans des décorations qu'à exprimer les finesses et le précieux des objets. Aussi le Titien, chez lequel le rendu est si prodigieux, malgré l'entente large des détails, a-t-il peu cultivé la fresque. Paul Véronèse lui-même, qui y semble plus propre par une largeur plus grande encore et par la nature des scènes qu'il aimait à représenter, en a fait un très petit nombre (1).

(1) Ici encore, et à propos de la *fresque*, nous ne pouvons que répéter ce que nous avons déjà dit dans notre étude, à savoir qu'il manqua tou-

Il faut dire aussi qu'à l'époque où la fresque fleurit de préférence, c'est-à-dire dans les premiers temps de la renaissance de l'art, la peinture n'était pas encore maîtresse de tous les moyens dont elle a disposé depuis. A partir des prodiges d'illusion dans la couleur et dans l'effet dont la peinture à l'huile a donné le secret, la fresque a été peu cultivée et presque entièrement abandonnée.

Je ne disconviens pas que le grand style, le *style épique* dans la peinture, si l'on peut ainsi parler, n'ait vu en même temps décroître son règne; mais des génies tels que les Michel-Ange et les Raphaël sont rares. Ce moyen de la fresque qu'ils avaient illustré et dont ils avaient fait l'emploi aux plus sublimes conceptions, devait périr dans des mains moins hardies. Le génie d'ailleurs sait employer avec un égal succès les moyens les plus divers. La peinture à l'huile sous le pinceau de Rubens a égalé, pour le feu et la largeur, l'ampleur des fresques les plus célèbres, quoique avec des moyens différents; et pour ne pas sortir de cette école vénitienne dont Titien est le flambeau, les grands tableaux de ce maître admirable, ceux de

jours à Delacroix de n'avoir pas vu les maîtres vénitiens chez eux. Nous nous figurons aisément ce qu'eût été son enthousiasme s'il avait vu au Musée de Vérone l'admirable fresque de Paul Véronèse symbolisant la musique. Il avait d'ailleurs lui-même parfaitement conscience des lacunes de ses connaissances en ce qui touche les maîtres italiens, puisqu'il écrivait à Burty, avec une modestie vraiment admirable chez un homme de génie : « Qu'il ne voudrait rien publier avant d'avoir vu les maîtres ita-
« liens sur place, et que l'état de sa santé lui interdisait l'espérance d'un
« tel voyage. » (*Corresp.*, t. II, p. 179.)

Véronèse et même du Tintoret (1) sont des exemples de la verve unie à la puissance, aussi bien que dans les fresques les plus célèbres : ils montrent seulement une autre face de la peinture. Le perfectionnement des moyens matériels, en perdant peut-être du côté de la simplicité de l'impression, découvre des sources d'effets, de variété et de richesse, etc...

Ces changements sont ceux qu'amènent nécessairement le temps et des inventions nouvelles : il est puéril de vouloir remonter le courant des âges et d'aller chercher dans des maîtres primitifs. Ils semblent croire que l'indigence du moyen est sobriété magistrale, etc...

La fresque dans nos climats est sujette à plus d'accidents. Encore dans le Midi est-il bien difficile de la maintenir. Elle pâlit, elle se détache du mur.

La plupart des livres sur les arts sont faits par des gens qui ne sont pas artistes (2) : de là tant de fausses notions et de jugements portés au hasard du caprice et de la prévention. Je crois fermement que tout homme qui a reçu une éducation libérale peut parler pertinemment d'un livre, mais non pas d'un ouvrage de peinture ou de sculpture.

Dimanche 11 janvier. — ESSAIS D'UN DICTIONNAIRE

(1) Voir notre Étude, p. XLIX et L.
(2) Delacroix ne voulait pas seulement indiquer par là les gens qui n'ont point de compétence technique dans chaque art individuel, mais surtout ceux qui n'ont pas le sentiment profond et vivace de la Beauté, c'est-à-dire ce qui ne saurait s'acquérir.

DES BEAUX-ARTS. EXTRAIT D'UN DICTIONNAIRE PHILOSO-
PHIQUE DES BEAUX-ARTS (1).

Fresque (2). On fait un grand mérite aux maîtres qui ont excellé dans la fresque de la hardiesse qui leur a fait exécuter au premier coup ; mais presque toutes sont retouchées à la détrempe.

Faire (le *faire*).

Français. Le style français dans la mauvaise acception. Voir mes notes du 23 mars 1855 (3).

Sculpture française. Exécution. Voir mes notes du 6 octobre 1849 et du 25 septembre 1855 (4).

(1) Sur un *Projet de Dictionnaire des Beaux-Arts* : « Ce petit recueil « est l'ouvrage d'une seule personne qui a passé toute sa vie à s'occuper « de peinture. Il ne peut donc prétendre qu'à donner sur chaque objet « le peu de lumières qu'il a pu acquérir, et encore ne donnera-t-il que « des informations toutes personnelles. L'idée de faire un livre l'a « effrayé. Il faut un grand talent de composition pour ne mettre dans « un livre que ce qu'il faut et pour y mettre tout ce qu'il faut... Il lui a « semblé qu'un dictionnaire n'était pas un livre, même quand il était « tout entier de la même main. Chaque article séparé ressort mieux et « laisse plus de trace dans l'esprit. Il semble qu'il faille, dans un traité « en règle, que le lecteur fasse lui-même, s'il veut tirer quelque profit « de sa lecture, la besogne que l'auteur, etc... Point de transitions néces- « saires. » (EUGÈNE DELACROIX, *sa vie et ses œuvres*, p. 433.)

(2) A rapprocher ce fragment détaché d'un album : Il faut attri- « buer à la fresque le grand style des écoles italiennes. Le peintre rem- « place par l'idéal l'absence des détails. Il lui faut savoir beaucoup et « oser encore plus. La fresque seule pouvait amener à l'exagération des « Primatice et des Parmesan, dans une époque où la peinture sortant « de ses langes devait encore être timide. Je crois, au reste, qu'à moins « d'une organisation très rare et bien variée, il est presque impos- « sible de réussir également dans l'un et l'autre genre. Je ne peux me « figurer ce qu'eussent été les fresques de Rubens ; et les tableaux à l'huile « de Raphaël se ressentent de cette hésitation qu'il a dû éprouver à y « introduire des détails que la fresque ne comporte pas, qu'elle bannit « même. » (EUGÈNE DELACROIX, *sa vie et ses œuvres*, p. 413.)

(3) Voir t. III, p. 15.

(4) Voir t. I, p. 388, et t. III, p. 86 et suiv.

Modèle. Le modèle qui pose. Emploi du modèle (1).

Effet. Clair-obscur.

Composition.

Accessoires (2). Détails, Draperies, Palette.

Peinture à l'huile.

Grâce, Contour. Doit venir le dernier, au contraire de la coutume. Il n'y a qu'un homme très exercé qui puisse le faire juste.

Pinceau. Beau pinceau. Reynolds disait qu'un peintre devait dessiner avec le pinceau.

Couleurs. Coloris ; son importance. Voir mes notes du 3 janvier 1852 (3).

Couleurs (matérielles) employées dans la peinture.

Dessin, par les milieux ou par le contour.

Beau. Définition de Poussin et de Voltaire. Voir mes notes du 1er octobre 1855 (4). Voir ce que dit Voltaire de Pascal (5).

Simplicité. Exemple de simplicité, dernier terme de l'art, l'Antique, etc.

Antique. Parthénon (marbres du Parthénon) ; Phi-

(1) C'est une théorie chère à Delacroix. (Voir t. II, p. 238 et 246.)

(2) « Entre autres choses, ce qui fait le grand peintre, c'est la com-
« binaison hardie d'accessoires qui augmente l'impression. Ces nuages
« qui volent dans le même sens que le cavalier emporté par son cheval,
« les plis de son manteau qui l'enveloppent ou flottent autour des flancs
« de sa monture. Cette association puissante... car qu'est-ce que com-
« poser? c'est associer avec puissance... » (EUGÈNE DELACROIX, *sa vie et
ses œuvres,* p. 421.)

(3) Ces notes étaient sans doute inscrites sur un carnet qui n'a pas été retrouvé.

(4) Voir t. III, p. 97.

(5) Voir t. III, p. 189.

dias; engouement moderne pour ce style, au détriment des autres époques.

Académies. Ce qu'en dit Voltaire : qu'elles n'ont point fait les grands hommes.

Ombres. Il n'y a pas d'ombres proprement dites : il n'y a que des reflets. Importance de la délimitation des ombres. Sont toujours trop fortes. Voir mes notes du 10 juin 1847 (1). Plus le sujet est jeune, plus les ombres sont légères.

Demi-teintes. La détrempe les donne plus facilement.

Localité. (Importance de la localité.)

Perspective ou *dessin.*

Sculpture. Sculpture moderne, sculpture française. Sa difficulté après les anciens.

Manière (2).

Maître. Celui qui enseigne.

Maître. Qui a la maestria.

(1) Voir t. I, p. 321 et 322.
(2) Sur une feuille volante, avec ce titre : *Les manières*, Delacroix écrivait : « Les lois de la raison et du bon goût sont éternelles, et les « gens de génie n'ont pas besoin qu'on les leur apprenne. Mais rien ne « leur est plus mortel que les prétendues règles, *manières*, conventions « qu'ils trouvent établies dans les écoles, la séduction même que peu-« vent exercer sur eux des méthodes d'exécution qui ne sont pas con-« formes à leur manière de sentir et de rendre la nature. — On les « condamne toujours au nom de ces manières en vogue, et non pas au « nom de la raison et de la convenance. Ainsi Gros, par respect pour la « manière de David, etc... On en voit l'influence sur Rubens lui-même : « la vue des Carrache... Nul doute que la manière qui est sortie de leurs « écoles, manière réduite tellement en principe qu'elle est devenue pen-« dant deux cents ans et qu'elle est encore la règle de l'exécution en pein-« ture, n'ait porté un coup mortel à l'originalité de bien des peintres. »
(EUGÈNE DELACROIX, *sa vie et ses œuvres*, p. 422.)

Goût. S'applique à tous les arts.
Flamands, Hollandais.
Albert Dürer, Titien, Raphaël, etc.
Panneaux. Peinture sur panneaux.
École de David.
Écoles italienne, flamande, allemande, espagnole, française; leur comparaison.
Expression.
Cartons. Études préparatoires pour l'exécution.
Esquisses.
Copie.
Méthode. Y en a-t-il pour dessiner, peindre, etc.?
Tradition. A suivre jusqu'à David.
Maîtres. Respect exagéré pour ceux à qui on donne ce nom. Voir mes notes du 30 octobre 1845, à Strasbourg (1).
Élèves. Différence des mœurs anciennes et modernes dans les élèves.
Technique. Se démontre la palette à la main. Le peu de lumières qu'on trouve dans les livres à ce sujet.

Adoration du *faux technique* dans les mauvaises écoles. Importance du *véritable* pour la perfection des ouvrages. C'est dans les plus grands maîtres qu'il est le plus parfait du monde : Rubens, Titien, Véronèse, les Hollandais; leur soin particulier; couleurs broyées, préparations, dessiccation des différentes couches. (Voir *Panneaux*.) Cette tradition tout à

(1) Les carnets de 1845 n'ont pas été retrouvés.

fait perdue chez les modernes. Mauvais produits, négligence dans les préparations, toiles, pinceaux, huiles détestables. Citer des passages d'Oudry.

David a introduit cette négligence en affectant de mépriser les moyens matériels.

Vernis. Leurs funestes effets; leur emploi dans les anciennes peintures très judicieux.

Il faudrait que les vernis fussent une espèce de cuirasse pour le tableau, en même temps qu'un moyen de le faire ressortir.

Boucher et *Vanloo.* Leur école : la manière et l'abandon de toute recherche et de tout naturel. Procédés d'exécution remarquables. Restes de la tradition.

Watteau. Très méprisé sous David et remis en honneur. Exécution admirable. Sa fantaisie ne tient pas en opposition aux Flamands. Il n'est plus que théâtral à côté des Van Ostade, des Van de Velde, etc. Il a la liaison du tableau.

13 *janvier.* — J'écris à Dutilleux à propos de mon élection... (1).

(1) « Cher Monsieur et ami... Il n'y a pas de félicitations qui puissent
« me flatter plus que les vôtres. La chose a été faite assez franchement,
« et cela ajoute à la réussite aux yeux du public. Vous dites justement
« que ce succès, il y a vingt ans, m'aurait causé un tout autre plaisir :
« j'avais la chance, dans ce cas, de me voir plus utile que je ne puis l'être
« maintenant dans une situation de ce genre. J'aurais eu le temps de devenir
« professeur à l'École : c'est là que j'eusse pu exercer quelque influence.
« Quoi qu'il en soit, je ne partage pas l'opinion de quelques personnes,
« amies ou autres, qui m'ont fait entendre plus d'une fois que je ferais

Mme Barbier m'envoie ces vers de Dagnan (1) sur mon entrée à l'Académie :

> En nommant Delacroix membre de l'Institut,
> L'Académie enfin a payé son tribut
> Au brillant chef d'école, au maitre de génie
> Que longtemps elle méconnut,
> Bien qu'Apelle et Zeuxis l'eussent dès son début
> Fait entrer dans leur compagnie,
> Dont le goût, l'esprit et le but
> Sont du grec pour l'Académie.

— Les longueurs d'un livre (2) sont un défaut capital. Walter Scott, tous les modernes, etc. Que diriez-vous d'un tableau qui aurait plus de champ et plus de personnages qu'il n'en faut?

Voltaire dit dans la préface du *Temple du goût* : « Je trouve tous les livres trop longs. »

— Essai du Dictionnaire des Beaux-Arts :

Daguerréotype.

Photographie.

Illusion, trompe-l'œil. Ce terme, qui ne s'applique ordinairement qu'à la peinture, pourrait s'appliquer également à certaine littérature.

« mieux de m'abstenir. Il y a plus de fatuité que de véritable estime
« de soi-même à rester dans sa tente : au reste, je ne manque point ici
« à mes antécédents, puisqu'une fois mon parti pris, je n'ai pas cessé
« de me présenter. » (*Corresp.*, t. II, p. 157, 158.)

(1) *Isidore Dagnan.* Voir t. II, p. 314.

(2) Delacroix écrivait autre part : « La peinture est un art modeste, il
« faut aller à lui et l'on y va sans peine; un coup d'œil suffit. Le livre
« n'est point cela : il faut l'acheter d'abord, il faut le lire ensuite page
« par page, entendez-vous bien, messieurs? et bien souvent suer pour le
« comprendre. »

Raccourcis. Il y en a toujours, même dans une figure toute droite, les bras pendants. L'art des raccourcis ou de la perspective et le dessin sont tout un. Des écoles les ont évités, croyant vraiment n'en pas présenter parce qu'ils n'en avaient pas de violents. Dans une tête de profil, l'œil, le front, etc., sont en raccourci; ainsi du reste.

Cadre, bordure. Ils peuvent influer en bien ou en mal sur l'effet du tableau. L'or prodigué de nos jours. — Leur forme par rapport au caractère du tableau.

Lumière, point lumineux ou *luisant.* Pourquoi le ton vrai de l'objet se trouve-t-il toujours à côté du point lumineux? C'est que ce point ne se prononce que sur les parties frappées en plein par le jour, qui ne fuient point sous le jour. Dans une partie arrondie, il n'en est pas ainsi; tout fuit sous le jour.

Vague (le). Il y a quelque chose d'Obermann sur le vague dans mes petits livres bleus. — L'église Saint-Jacques à Dieppe, le soir. — La peinture est plus vague (1) que la poésie, malgré sa forme arrêtée pour nos yeux. C'est un de ses plus grands charmes.

(1) « J'éprouve, et sans doute tous les gens sensibles éprouvent qu'en « présence d'un beau tableau, on se sent le besoin d'aller loin de lui « penser à l'impression qu'il a fait naître. Il se fait alors le travail inverse « du littérateur : je le repasse, détail par détail, dans ma mémoire, et si « j'en fais par écrit la description, je pourrais employer vingt pages à la « description de ce que j'aurais pourtant embrassé tout entier en quel- « ques instants. Le poème ne serait-il pas, par contre, un tableau dont « on me montre chaque partie, l'une après l'autre? Que ce soit un voile « qu'il soulève successivement. » (Eugène Delacroix, *sa vie et ses œuvres*, p. 418, 419.)

Liaison. Cet air, ces reflets qui forment un *tout* des objets les plus disparates de couleur.

Ébauche. Sur la carrière qu'elle laisse à l'imagination. — Les édifices ébauchés, etc. Voir mes notes du 23 mai 1855 (1). — David est tout matériel par un autre côté. Son respect pour le modèle et le mannequin, etc. — Se retrouve toujours chez les Vanloo.

Décoration théâtrale.

Décoration des monuments. Voir mes notes du 10 juillet 1847 (2).

Inspiration.

Talent. Le talent ou génie : on peut avoir du talent sans génie. A propos du talent, voir ce que j'en dis dans un des petits livres bleus. Voir aussi sur le petit monde que l'homme porte en lui. Voir mes notes du 11 septembre 1855 (3).

Reflets. Tout reflet participe du vert; tout bord de l'ombre, du violet.

Critique (4). De l'insuffisance de la plupart des critiques. De son peu d'utilité. La critique suit les productions de l'esprit comme l'ombre suit le corps. —

(1) Non retrouvées.
(2) Non retrouvées.
(3) Voir t. III, p. 72 et 73.
(4) Se rappeler ce que Delacroix a écrit sur Théophile Gautier. Son opinion a d'ailleurs varié à cet égard ; pour s'en convaincre, on peut lire certains billets adressés à Thoré, Baudelaire, Th. Silvestre, P. de Saint-Victor, Sainte-Beuve. Il est vrai d'ajouter que certains d'entre eux n'étaient pas seulement des critiques, mais bien des créateurs. Par *critique*, Delacroix entend exclusivement celui qui fait profession de juger autrui.

Il faut lire dans l'*Encyclopédie* les articles en rapport avec ceux-ci.

Proportion. Le Parthénon parfait; la Madeleine mauvaise. Grétry disait qu'on s'appropriait un air en lui donnant un mouvement plus convenable à la situation; de même on change le caractère d'un monument, etc. Une proportion trop parfaite nuit à l'impression du Sublime. Voir mes notes du 9 mai 1853 (1).

Architecte. Voir mes notes du 14 juin 1850 (2).

Fonds (3). L'art de faire les fonds.

Art théâtral. Voir mes notes du 25 mars 1855 sur Shakespeare (4).

Ciels.

Air. Perspective aérienne, air ambiant.

Costume. Exactitude du costume.

Style. Sur l'art d'écrire. Les grands hommes écrivent bien. Voir mes notes du 1er mai et du 24 mai 1853 (5).

Idéal.

Préface d'un petit *Dictionnaire des Beaux-Arts.* Voir mes notes du 31 octobre 1852 (6). Chaque homme de talent ne peut embrasser l'art entier; il ne peut

(1) Voir t. II, p. 186 et 187.
(2) Non retrouvées.
(3) Cette simple indication se réfère à un développement du Journal dans lequel le maître critique l'obscurité habituelle des fonds, dans les portraits des anciens peintres. (Voir t. II, p. 136.)
(4) Voir t. III, p. 15 et suiv.
(5) Non retrouvées.
(6) Sans doute des notes écrites au crayon sur des feuilles volantes et qu'on retrouvera dans EUGÈNE DELACROIX, *sa vie et ses œuvres*, p. 430 et suiv.

que noter ce qu'il sait. Rien de trop absolu; le mot du Poussin sur Raphaël.

Ébauche. La meilleure est celle qui tranquillise le plus le peintre sur l'issue du tableau.

Distance. Pour éloigner les objets, on les fait ordinairement plus gris : c'est la touche. Teintes plates aussi.

Paysage.

Cheval, animaux. Il n'y faut pas apporter la perfection de dessin des naturalistes, surtout dans la grande peinture et la grande sculpture. Géricault trop savant; Rubens et Gros supérieurs; Barye mesquin dans ses lions. L'Antique est le modèle en cela comme dans le reste.

Luisant. (Renvoi.) Plus un objet est poli ou luisant, moins on en voit la couleur propre : en effet, il devient un miroir qui réfléchit les couleurs environnantes (1).

Natures jeunes. J'ai dit quelque part qu'elles avaient des ombres plus claires. Je retrouve dans mes notes du 9 octobre 1852 (2) ce que je disais à Andrieu qui peignait la *Vénus* de l'Hôtel de ville. Elles ont quelque chose de tremblé, de vague qui ressemble à la vapeur qui s'élève de terre dans un beau jour d'été. Rubens, dont la manière est très formelle, vieillit ses femmes et ses enfants.

Gris et couleurs terreuses. L'ennemi de toute peinture est le gris. La peinture paraîtra presque toujours

(1) Voir t. III, p. 205.
(2) Voir t. II, p. 124.

plus grise qu'elle n'est par sa position oblique sous le jour : bannir toutes les couleurs terreuses. Voir mes notes du 15 septembre 1852 sur un feuillet détaché (1).

Proportions. Dans les arts, tels que la littérature ou la musique, il est essentiel d'établir une grande proportion dans les parties qui composent l'ouvrage. Les morceaux de Beethoven trop longs ; il fatigue en occupant trop longtemps de la même idée. Voir mes notes du 10 mars 1849 (2).

Albert Dürer. Le vrai peintre est celui qui connaît toute la nature (3). Les figures humaines, les animaux, le paysage traités avec la même perfection. Voir mes notes du 10 mars 1849 (4). Rubens est de cette famille.

Accessoires. Voir mes notes du 10 octobre 1855 (5). Si vous traitez négligemment les accessoires, vous me rappelez un métier à l'impatience de la main, etc.

Art dramatique. L'exemple de Shakespeare nous fait croire à tort que le comique et le tragique peuvent

(1) Voir t. II, p. 136.
(2) Voir t. I, p. 355.
(3) A propos de cette universalité dont Eugène Delacroix faisait le critérium du génie, Baudelaire écrivait : « Eugène Delacroix était, en « même temps qu'un peintre épris de son métier, un homme d'éducation « générale, au contraire des autres artistes modernes qui ne sont guère « que d'illustres ou d'obscurs rapins, de tristes spécialistes, vieux ou « jeunes, les uns sachant fabriquer des figures académiques, les autres « des fruits, les autres des bestiaux. Eugène Delacroix aimait tout, savait « tout peindre et savait goûter tous les genres de talent. »
(4) Voir t. I, p. 353.
(5) Voir t. III, p. 106 et 107.

se mêler dans un ouvrage. Shakespeare a un art à lui. Voir mes notes du 25 mars 1855 (1).

Dans beaucoup de romans modernes français, le comique mêlé au tragique de certaines parties est insupportable. (*Mêmes notes.*)

Ce que dit lord Byron de Shakespeare, qu'il n'y a qu'un goût allemand ou anglais qui puisse s'y plaire. Voir mes notes du 13 juillet 1850 (2). — Ce qu'il a dit encore de Shakespeare. Voir mes notes du 19 juin 1850 (3).

Liaison. Art de lier les parties de tableaux par l'effet, la couleur, la ligne, les reflets, etc.

Lignes. Lignes de la composition. Les *lier*, les *contraster*, éviter l'apprêt cependant.

Fini (le). En quoi consiste celui d'un tableau.

Touche. Beaucoup de maîtres ont évité de la faire sentir, pensant sans doute se rapprocher de la nature, qui effectivement n'en présente pas. La touche est un moyen comme un autre de contribuer à rendre la pensée dans la peinture. Sans doute une peinture peut être très belle sans montrer la touche, mais il est puéril de penser qu'on se rapproche de l'effet de la nature en ceci : autant vaudrait-il faire sur son tableau de véritables reliefs colorés, sous prétexte que les corps sont saillants!

Il y a dans tous les arts des moyens d'exécution

(1) Voir t. III, p. 15 et suiv.
(2) Non retrouvées.
(3) Non retrouvées.

adoptés et convenus, et on n'est qu'un connaisseur imparfait quand on ne sait pas lire dans ces indications de la pensée; la preuve, c'est que le vulgaire préfère, à tous les autres, les tableaux les plus lisses et les moins touchés, et les préfère à cause de cela. Tout dépend au reste, dans l'ouvrage d'un véritable maître, de la distance commandée pour regarder son tableau. A une certaine distance la touche se fond dans l'ensemble, mais elle donne à la peinture un accent que le fondu des teintes ne peut produire. En regardant, par contre, de très près l'ouvrage le plus fini, on découvrira encore des traces de touches et d'accents, etc... Il résulterait de là qu'une esquisse bien touchée ne peut faire autant de plaisir qu'un tableau bien fini, je devrais dire non touché, car il est bon nombre de tableaux dont la touche est complètement absente, mais qui sont loin d'être finis. (Voyez le mot *Fini*.)

La touche, employée comme il convient, sert à prononcer plus convenablement les différents plans des objets. Fortement accusée, elle les fait venir en avant; le contraire les recule. Dans les petits tableaux même, la touche ne déplaît point. On peut préférer un Téniers à un Mieris ou à un Van der Meer.

Que dira-t-on des maîtres qui prononcent sèchement les contours tout en s'abstenant de la touche? Il n'y a pas plus de contours qu'il n'y a de touches dans la nature. Il faut toujours en revenir à des moyens convenus dans chaque art, qui sont le langage de cet

art. Qu'est-ce qu'un dessin au blanc et au noir, si ce n'est une convention à laquelle le spectateur est habitué et qui n'empêche pas son imagination de voir dans cette traduction de la nature un équivalent complet?

Il en est de même de la *gravure*. Il ne faut pas un œil bien clairvoyant pour apercevoir cette multitude de tailles dont le croisement amène l'effet que le graveur veut produire. Ce sont des touches plus ou moins ingénieuses dans leur disposition qui, tantôt espacées pour laisser jouer le papier et donner plus de transparence au travail, tantôt rapprochées les unes des autres pour assourdir la teinte et lui donner l'apparence de la continuité, rendent par des moyens de convention, mais que le sentiment a découverts et consacrés et sans employer la magie de la couleur, non pas pour le sens purement physique de la vue, mais pour les yeux de l'esprit ou de l'âme, toutes les richesses de la nature : la peau éclatante de fraîcheur de la jeune fille, les rides du vieillard, le moelleux des étoffes, la transparence des eaux, le lointain des ciels et des montagnes.

Si l'on se prévaut de l'absence de touche de certains tableaux de grands maîtres, il ne faut pas oublier que le temps amortit la touche. Beaucoup de ces peintres qui évitent la touche avec le plus grand soin, sous prétexte qu'elle n'est pas dans la nature, exagèrent le contour, qui ne s'y trouve pas davantage. Ils pensent ainsi introduire une précision qui n'est réelle que pour les sens peu exercés des

demi-connaisseurs. Ils se dispensent même d'exprimer convenablement les reliefs, grâce à ce moyen grossier ennemi de toute illusion ; car ce contour prononcé également et outre mesure annule la saillie en faisant venir en avant les parties qui dans tout objet sont toujours les plus éloignées de l'œil, c'est-à-dire les contours. (Voyez *Contour* ou *Raccourcis*.)

L'admiration exagérée des vieilles fresques a contribué à entretenir chez beaucoup d'artistes cette propension à outrer les contours. Dans ce genre de peinture, la nécessité où est le peintre de tracer avec certitude ses contours (voyez *Fresque*) est une nécessité commandée par l'exécution matérielle ; d'ailleurs, dans ce genre comme dans la peinture sur verre, où les moyens sont plus conventionnels que ceux de la peinture à l'huile, il faut peindre à grands traits ; le peintre ne cherche pas tant à séduire par l'effet de la couleur que par la grande disposition des lignes et leur accord avec celles de l'architecture.

La *sculpture* a sa convention comme la *peinture* et la *gravure*. On n'est point choqué de la froideur qui semblerait devoir résulter de la couleur uniforme des matières qu'elle emploie, que ce soit le marbre, le bois, la pierre, l'ivoire, etc. Le défaut de coloration des yeux, des cheveux, n'est pas un obstacle au genre d'expression que comporte cet art. L'isolement des figures de ronde bosse, sans rapport avec un fond quelconque, la convention bien autrement forte des bas-reliefs n'y nuisent pas davantage.

La sculpture elle-même comporte la touche; l'exagération de certains creux ou leur disposition ajoute à l'effet, comme, par exemple, ces trous percés au vilebrequin dans certaines parties des cheveux ou des accessoires qui, au lieu d'une ligne creusée d'une manière continue, adoucissent à distance ce qu'elle avait de trop dur et ajoutent à la souplesse, donnent l'idée de la légèreté, surtout dans les cheveux, dont les ondulations ne se suivent pas d'une manière trop formelle.

Dans la manière dont les ornements sont touchés dans l'architecture, on retrouve ce degré de légèreté et d'illusion que peut produire la touche. Dans la manière des modernes, ces ornements sont creusés uniformément, de façon que, vus de près, ils soient d'une correction irréprochable : à la distance nécessaire, ce n'est plus que froideur et même absence complète d'effet. Dans l'Antique, au contraire, on est étonné de la hardiesse et en même temps de l'à-propos de ces artifices savants, de ces touches véritables qui outrent la forme dans le sens de l'effet ou adoucissent la crudité de certains contours pour lier ensemble les différentes parties.

Écoles. Ce qu'elles se proposent avant tout : imitation d'un certain technique régnant. Voir mes notes du 25 novembre 1855 (1).

Décadence (2). Les arts, depuis le seizième siècle,

(1) Voir t. III, p. 119 et 120.
(2) Delacroix aimait à dire, lorsqu'on lui parlait d'un prétendu progrès des Arts : « Où sont donc vos Phidias? Où sont vos Raphaël? »

point de la perfection, ne sont qu'une perpétuelle décadence. Le changement opéré dans les esprits et les mœurs en est plus cause que la rareté des grands artistes; car le dix-septième, ni le dix-huitième, ni le dix-neuvième siècle n'en ont pas manqué. L'absence de goût général, la richesse arrivant graduellement aux classes moyennes, l'autorité de plus en plus impérieuse d'une stérile critique dont le propre est d'encourager la médiocrité et de décourager les grands talents, la pente des esprits dirigée vers les sciences utiles, les lumières croissantes qui effarouchent les choses de l'imagination, toutes ces causes réunies condamnent fatalement les arts à être de plus en plus soumis au caprice de la mode et à perdre toute élévation.

Il n'y a dans toute civilisation qu'un point précis où il soit donné à l'intelligence humaine de montrer toute sa force : il semble que pendant ces moments rapides, comparables à un éclair au milieu d'un ciel obscur, il n'y ait presque point d'intervalle entre l'aurore de cette brillante lumière et le dernier terme de sa splendeur. La nuit qui lui succède est plus ou moins profonde, mais le retour à la lumière est impossible. Il faudrait une renaissance des mœurs pour en avoir une dans les arts : ce point se trouve placé entre deux barbaries, l'une dont la cause est l'ignorance, l'autre plus irrémédiable encore, qui vient de l'excès et de l'abus des connaissances. Le talent s'agite inutilement contre les obstacles que

lui oppose l'indifférence générale. Voir mes notes du 25 septembre 1855 (1). Ma promenade à l'église de Baden sur la décroissance de l'art. Voir aussi ce que je dis du tombeau du maréchal de Saxe.

École anglaise. Sur Reynolds, Lawrence. Voir ce que j'ai dit au 31 août 1855 (2).

École anglaise à l'Exposition de 1855. Voir mes notes du 17 juin 1855 (3).

Exagération. Toute exagération doit être dans le sens de la nature et de l'idée. Voir même note, 31 août 1855 (4).

Licences.

Mer, marines. Voir ce que je dis (1855) à Dieppe, sur la manière de peindre les vaisseaux (5). Les peintres de marine ne représentent pas bien la mer en général. On peut leur appliquer le même reproche qu'aux peintres de paysages. Ils veulent montrer trop de science, ils font des portraits de vagues, comme les paysagistes font des portraits d'arbres, de terrains, de montagnes, etc. Ils ne s'occupent pas assez de l'effet pour l'imagination, que la multiplicité des détails trop circonstanciés, même quand ils sont vrais, détourne du spectacle principal qu'est l'immensité ou la profondeur dont un certain art peut donner l'idée.

Intérêt. Art de le porter sur les points nécessaires.

(1) Voir t. III, p. 86 et suiv.
(2) Voir t. III, p. 69 et suiv.
(3) Voir t. III, p. 36 et suiv.
(4) Voir t. III, p. 69 et suiv.
(5) Voir t. III, p. 106 et 107.

Il ne faut pas tout montrer. Il semble que ce soit difficile en peinture, où l'esprit ne peut supposer que ce que les yeux aperçoivent. Le poète sacrifie sans peine ou passe sous silence ce qui est secondaire. L'art du peintre est de ne porter l'attention que sur ce qui est nécessaire.

Sacrifices. Ce qu'il faut sacrifier. Grand art que ne connaissent pas les novices; ils veulent tout montrer.

Classique. A quels ouvrages est-il plus naturel d'appliquer ce nom? C'est évidemment à ceux qui semblent destinés à servir de modèles, de règles dans toutes leurs parties. J'appellerais volontiers *classiques* tous les ouvrages réguliers, ceux qui satisfont l'esprit, non seulement par une peinture exacte, ou grandiose ou piquante, des sentiments et des choses, mais encore par l'unité, l'ordonnance logique, en un mot par toutes ces qualités qui augmentent l'impression en amenant la simplicité.

Shakespeare, à ce compte, ne serait pas classique, c'est-à-dire propre à être imité dans ses procédés, dans son système. Ses parties admirables ne peuvent sauver et rendre acceptables ses longueurs, ses jeux de mots continuels, ses descriptions hors de propos. Son art, d'ailleurs, est complètement à lui.

Racine était un romantique (1) pour les gens de

(1) Il nous a paru intéressant de rapprocher de ce fragment de Delacroix un fragment de Stendhal qui nous semble conçu à peu près dans le même esprit. Nous avons d'ailleurs noté déjà dans notre Étude certaines analogies entre eux : « Le Romanticisme, dit Beyle, est l'art de
« présenter aux peuples les œuvres littéraires qui, dans l'état actuel de

son temps. Pour tous les temps il est classique, c'est-à-dire parfait. Le respect de la tradition n'est que l'observation des lois du goût sans lesquelles aucune tradition ne serait durable.

L'École de David s'est qualifiée à tort d'école classique par excellence, bien qu'elle se soit fondée sur l'imitation de l'antique. C'est précisément cette imitation, souvent peu intelligente et exclusive, qui ôte à cette école le principal *caractère* des écoles classiques, qui est la durée. Au lieu de pénétrer l'esprit de l'antique et de joindre cette étude à celle de la nature, on voit qu'il a été l'écho d'une époque où on avait la fantaisie de l'antique.

Quoique ce mot de classique implique des beautés d'un ordre très élevé, on peut dire aussi qu'il y a une foule de très beaux ouvrages auxquels cette désignation ne peut s'appliquer. Beaucoup de gens ne séparent pas l'idée de froideur de celle de classique. Il est vrai qu'un bon nombre d'artistes se figurent qu'ils sont classiques parce qu'ils sont froids. Par une raison analogue, il y en a qui se croient de la chaleur parce qu'on les appelle des romantiques. La vraie chaleur est celle qui consiste à émouvoir le spectateur.

Sujet. Importance des sujets. Sujets de la fable

« leurs habitudes et de leurs croyances, sont susceptibles de leur donner
« le plus de plaisir possible. Le Classicisme, au contraire, leur présente
« la littérature qui donnait le plus grand plaisir possible à leurs arrière-
« grands-pères... Je n'hésite pas à avancer que *Racine a été roman-
« tique* » (STENDHAL, *Racine et Shakespeare.*)

toujours neufs; sujets modernes difficiles à traiter avec l'absence du nu et la pauvreté des costumes. L'originalité du peintre donne de la nouveauté aux sujets. La peinture n'a pas toujours besoin d'un sujet. La peinture des bras et des jambes de Géricault.

Science. De la nécessité pour l'artiste d'être savant. Comment cette science peut s'acquérir indépendamment de la pratique ordinaire.

On parle beaucoup de la nécessité pour un peintre d'être universel (1). On nous dit qu'il faut qu'il connaisse l'histoire, les poètes, la géographie même : tout cela n'est rien moins qu'inutile, mais ne lui est pas plus indispensable qu'à tout homme qui veut orner son esprit. Il a bien assez à faire d'être savant dans son art, et cette science, quelque habile ou zélé qu'il soit, il ne la possède jamais complètement. La justesse de l'œil, la sûreté de la main, l'art de conduire le tableau depuis l'ébauche jusqu'au complément de l'œuvre, tant d'autres parties toutes de la première importance, demandent une application de tous les moments et l'exercice de la vie entière. Il est peu d'artistes, et je parle de ceux qui méritent véritablement ce nom, qui ne s'aperçoivent, au milieu ou au déclin de leur carrière, que le temps leur manque pour apprendre ce qu'ils ignorent, ou pour recommencer une instruction fausse ou incomplète.

(1) A peine est-il besoin de faire remarquer que cette manière de boutade est en contradiction absolue avec les idées qu'il professait d'habitude et qui constituent l'essence même du génie de Delacroix

Rubens, âgé de plus de cinquante ans, dans la mission dont il fut chargé auprès du roi d'Espagne, employait le temps qu'il ne donnait pas aux affaires à copier à Madrid les superbes originaux italiens qu'on y voit encore. Il avait dans sa jeunesse copié énormément. Cet exercice des copies, entièrement négligé par les écoles modernes, était la source d'un immense savoir. (Voir *Albert Dürer*.)

Chair. Sa prédominance chez les coloristes est d'autant plus nécessaire dans les sujets modernes présentant peu de nu.

Copies, copier (1). Ç'a été l'éducation de presque tous les grands maîtres. On apprenait d'abord la manière de son maître, comme un apprenti s'instruit de la manière de faire un couteau sans chercher à montrer son originalité. On copiait ensuite tout ce qui tombait sous la main d'œuvres d'artistes contemporains ou antérieurs. La peinture a commencé par être un simple métier. On était imagier comme on était vitrier ou menuisier. Les peintres peignaient les boucliers,

(1) Ceux qui se rappellent l'exposition des œuvres de Delacroix au palais des Beaux-Arts ont conservé le souvenir d'une admirable copie de Raphaël (voir *Catalogue Robaut*, n° 24), merveilleusement significative de l'énergie avec laquelle il avait su dompter sa fougue naturelle pour s'assimiler la manière d'un artiste de tempérament aussi opposé. A propos de cette *éducation des peintres* par l'étude des maîtres antérieurs, nous trouvons dans un recueil de notes laissées par Burty et publiées par M. Maurice Tourneux l'opinion de Meissonier, qui perdrait à être commentée : la voici dans toute sa franchise : « Dans la journée, « je lui demandai s'il avait fait au Louvre des copies peintes. — *Jamais!* « *jamais!* s'est-il écrié. Et puis, d'ailleurs, et le temps de copier la pein- « ture des autres! » (*Croquis d'après nature*, par Ph. Burty.)

les selles, les bannières. Ces peintres primitifs étaient plus ouvriers que nous : ils apprenaient supérieurement le métier avant de penser à se donner carrière. C'est le contraire aujourd'hui.

Préface. L'ordre alphabétique que l'auteur a adopté l'a conduit à donner à cette suite de renseignements le nom de DICTIONNAIRE. Ce titre ne conviendrait véritablement qu'à un livre aussi complet que possible, présentant avec détail tous les procédés des arts. Serait-il possible qu'un seul homme fût doué des connaissances indispensables à une pareille tâche? Non sans doute. Ce sont des renseignements jetés sur le papier dans la forme qui a paru la plus commode pour lui, eu égard à la distribution de son temps, dont il occupe une partie à d'autres travaux. Peut-être aussi a-t-il écouté une insurmontable paresse à s'embarquer dans la composition d'un livre. Un dictionnaire n'est pas un livre (1) : c'est un instrument, un outil pour faire des livres ou toute autre chose. La matière, dans des articles ainsi divisés, s'étend ou se

(1) Nous avons déjà touché dans notre Étude à ce point intéressant Nous trouvons la même idée reprise et développée dans une conversation de Baudelaire avec Eugène Delacroix, rapportée dans l'*Art romantique :*
« La nature n'est qu'un dictionnaire, répétait-il fréquemment... Pour
« bien comprendre l'étendue du sens impliqué dans cette phrase, il faut
« se figurer les usages ordinaires et nombreux du dictionnaire. On y
« cherche le sens des mots, la génération des mots, enfin on en extrait
« tous les éléments qui composent une phrase ou un récit; mais per-
« sonne n'a jamais considéré le dictionnaire comme une *composition*
« dans le sens poétique du mot. Les peintres qui obéissent à l'imagina-
« tion cherchent dans leur dictionnaire les éléments qui s'accommodent
« à leur conception... Ceux qui n'ont pas d'imagination copient le dic-
« tionnaire. »

resserre au gré de la disposition de l'auteur, quelquefois au gré de sa paresse. Il supprime ainsi les transitions, la liaison nécessaire entre les parties, l'ordre dans lequel elles doivent être disposées.

Quoique l'auteur professe beaucoup de respect pour le livre proprement dit, il a souvent éprouvé, comme un assez grand nombre de lecteurs, une sorte de difficulté à suivre avec l'attention nécessaire toutes les déductions et tout l'enchaînement d'un livre, même quand il est bien fait. On voit un tableau tout d'un coup, au moins dans son ensemble et ses principales parties; pour un peintre habitué à cette impression favorable à la compréhension de l'ouvrage, le livre est comme un édifice dont le frontispice est souvent une enseigne et dans lequel, une fois introduit, il lui faut donner successivement une attention égale aux différentes salles dont se compose le monument qu'il visite, sans oublier celles qu'il a laissées derrière lui, et non sans chercher à l'avance, dans ce qu'il connaît déjà, quelle sera son impression à la fin du voyage.

On a dit que les rivières sont des chemins qui marchent. On pourrait dire que les livres sont des portions de tableaux en mouvement dont l'un succède à l'autre sans qu'il soit possible de les embrasser à la fois; pour saisir le lien qui les unit, il faut dans le lecteur presque autant d'intelligence que dans l'auteur. Si c'est un ouvrage de fantaisie qui ne s'adresse qu'à l'imagination, cette attention peut devenir un plaisir; une histoire bien composée produit le même

effet sur l'esprit : la suite nécessaire des événements et leurs conséquences forment un enchaînement naturel que l'esprit suit sans peine. Mais dans un ouvrage didactique il ne saurait en être de même. Le mérite d'un tel ouvrage étant dans son utilité, c'est à le comprendre dans toutes ses parties et à en extraire le sens que s'applique son lecteur. Plus il déduira facilement la doctrine du livre, plus il aura retiré de fruit de sa lecture.

Or est-il un moyen plus simple, plus ennemi de toute rhétorique que cette division de la matière qu'offre tout naturellement un dictionnaire?

Ce dictionnaire traitera la partie philosophique plus que la partie technique. Cela peut sembler singulier chez un peintre qui écrit sur les arts : beaucoup de demi-savants ont traité de la philosophie de l'art. Il semble que leur profonde ignorance de la partie technique leur ait paru un titre, dans leur persuasion que la préoccupation de cette partie vitale de tout art était chez l'artiste de profession un obstacle à des spéculations esthétiques. Il semble presque qu'ils se soient figuré qu'une profonde ignorance de la partie technique fût un motif de plus pour s'élever à des considérations purement métaphysiques ; en un mot, que la préoccupation du métier dût rendre les artistes de profession peu propres à s'élever jusqu'aux sommets interdits aux profanes de l'esthétique et des spéculations pures. Quel est l'art dans lequel l'exécution ne suive si intimement l'invention? Dans la peinture,

dans la poésie, *la forme se confond avec la conception*. Parmi les lecteurs, les uns lisent pour s'instruire, les autres pour se divertir.

Quoique l'auteur soit du métier et en connaisse ce qu'une longue pratique, aidée de beaucoup de réflexions particulières, puisse en apprendre, il ne s'appesantira pas autant qu'on pourrait le penser sur cette partie de l'art qui paraît l'art tout entier à beaucoup d'artistes médiocres, mais sans laquelle l'art ne serait pas. Il paraîtra aussi empiéter sur le domaine des critiques en matière d'esthétique qui croient sans doute que la pratique n'est pas nécessaire pour s'élever aux considérations spéculatives sur les arts.

Voir mes notes du 7 mai 1849 (1) : « Montaigne écrit à bâtons rompus. Ce sont les ouvrages les plus intéressants. Après le travail de l'auteur.... il y a celui du lecteur qui, ayant ouvert un livre pour se délasser, se trouve engagé presque d'honneur à poursuivre, etc. »

Des hommes de génie faisant un dictionnaire ne s'entendraient pas ; en revanche, si vous aviez de chacun d'eux un recueil de leurs observations particulières, quel dictionnaire ne compterait-on pas avec de semblables matériaux ?... Cette forme doit amener des répétitions ? etc. Tant mieux ! les mêmes choses redites d'une autre manière ont souvent... etc.

(1) Voir t. I, p. 439.

Romantisme. Voir mes notes du 17 mai 1853 (1).

Vendredi 23 janvier. — *Notes pour un* Dictionnaire des Beaux-Arts :

Critique. Son utilité.

Couleur de la chair. La chair n'a sa vraie couleur qu'en plein air : se rappeler l'effet des polissons qui montaient dans les statues de la fontaine de la place Saint-Sulpice, et celui du raboteur que je voyais de ma fenêtre dans la galerie; combien dans ce dernier les demi-teintes de la chair sont colorées en les comparant aux matières inertes. Voir mes notes du 7 septembre 1856 (2).

Talents faciles. Il y a des talents qui viennent au monde tout prêts et armés de toutes pièces : Charlet, Bonington, etc. Voir mes notes du 31 décembre 1856 (3).

Expression. Qu'il ne faut pas la rendre jusqu'à inspirer le dégoût.

Ce que dit Mozart à ce sujet. Voir mes notes du 12 décembre 1856 (4).

Exécution. Voir mes notes du 9 décembre 1856 (5), à propos du portrait de Thiers par Delaroche, faible ouvrage sans caractère, et d'un petit portrait flamand,

(1) Voir t. II, p. 201 et 202
(2) Voir t. III, p. 168.
(3) Voir t. III, p. 187 et 188.
(4) Voir t. III, p. 186.
(5) Voir t. III, p. 185.

en pied, admirable morceau qui plaira toujours par l'exécution.

Un grand asservissement au modèle chez les Français : tombeau du maréchal de Saxe, à Strasbourg (1). Cariatides de la galerie d'Apollon. Voir mes notes du 23 mars 1855 (2).

Gravure. La gravure est un art qui s'en va, mais sa décadence n'est pas due seulement aux procédés mécaniques avec lesquels on la supplée, ni à la photographie, ni à la lithographie, genre qui est loin de la suppléer, mais plus facile et plus économique.

Les plus anciennes gravures sont peut-être les plus expressives. Les Lucas de Leyde, les Albert Dürer, les Marc-Antoine sont de vrais graveurs, dans ce sens qu'ils cherchent avant tout à rendre l'esprit du peintre qu'ils veulent reproduire. Beaucoup de ces hommes de génie, en reproduisant leur propre invention, cédaient tout naturellement à leur sentiment sans avoir à se préoccuper de traduire une impression étrangère ; les autres, s'appliquant à rendre l'ouvrage d'un autre artiste, évitaient avec soin de briller à leur manière en déployant une adresse de la main, propre seulement à détourner de l'impression.

La perfection de l'outil, c'est-à-dire des moyens matériels de rendre, a commencé.

La gravure est une véritable **traduction** (voyez

(1) Voir t. III, p. 86 et suiv
(2) Voir t. III, p. 14.

Traduction), c'est-à-dire l'art de transporter une idée d'un art dans un autre comme le traducteur le fait à l'égard d'un livre écrit dans une langue et qu'il transporte dans la sienne. La langue du graveur, et c'est ici que se montre son génie, ne consiste pas seulement à imiter par le moyen de son art les effets de la peinture, qui est comme une autre langue. Il a, si l'on peut parler ainsi, sa langue à lui qui marque d'un cachet particulier ses ouvrages, et qui, dans une traduction fidèle de l'ouvrage qu'il imite, laisse éclater son sentiment particulier.

Coloration dans la gravure. **Dans quelle mesure.**

Fresque. On aurait tort de supposer que ce genre soit plus difficile que la peinture à l'huile, parce qu'il demande à être fait au premier coup.

Le peintre à fresque exige moins de lui-même matériellement parlant : il sait aussi que le spectateur ne lui demande aucune des finesses qui ne s'obtiennent dans l'autre genre que par des travaux compliqués. Il prend des mesures de manière à abréger par des travaux préparatoires le travail définitif. Comment serait-il possible qu'il mît la moindre unité dans un ouvrage qu'il fait comme une mosaïque et pis encore, puisque chaque morceau, au moment où il le peint, est différent de ton, c'est-à-dire par parties juxtaposées sans qu'il soit possible d'accorder celle qui est peinte aujourd'hui avec celle qui a été peinte hier, s'il ne s'était rendu auparavant un compte exact de l'ensemble de son tableau? C'est l'office du carton

ou dessin dans lequel il étudie à l'avance les lignes, l'effet et jusqu'à la couleur qu'il veut exprimer.

Il ne faut pas non plus prendre au pied de la lettre ce qu'on nous dit de la merveilleuse facilité de ces faiseurs de fresques à triompher de ces obstacles. Il n'est presque pas de morceau de fresque qui ait satisfait son auteur de manière à le dispenser de retouches; elles sont nombreuses sur les ouvrages les plus renommés. Et qu'importe après tout qu'un ouvrage soit fait facilement? Ce qui importe, c'est qu'il produise tout l'effet qu'on a droit d'attendre; seulement il faut dire, au désavantage de la fresque, que ces retouches faites après coup avec une espèce de détrempe et même quelquefois à l'huile, peuvent à la longue trancher sur le tout et contribuer au défaut de solidité. La fresque se ternit et pâlit de plus en plus avec le temps. Il est difficile de juger au bout d'un siècle ou deux de ce qu'a pu être une fresque et des changements que le temps y a produits.

Les changements qu'elle subit sont en sens inverse de ceux qui altèrent les tableaux à l'huile. Le noir, l'effet sombre se produit dans ces derniers par la carbonisation de l'huile, mais plus encore par la crasse des vernis. La fresque, au contraire, dont la chaux est la base, contracte par l'effet de l'humidité des lieux où elle a été appliquée, ou par celle de l'atmosphère, une atténuation sensible de ses teintes.

Tous ceux qui ont fait de la fresque ont remarqué qu'il se formait du jour au lendemain à la surface

des teintes conservées dans des vases séparés une sorte de pellicule blanchâtre et comme un voile grisâtre; cet effet, plus prononcé sur une masse considérable de la même teinte, se produit à la longue sur la peinture elle-même, la voile en quelque sorte, et tend à la désaccorder par la suite; car cette atténuation se produisant surtout sur les teintes où la chaux domine, il en résulte que celles qui n'en contiennent pas une aussi grande quantité restent plus vives et amènent par leur crudité relative un effet qui n'était pas dans la pensée du peintre. On conclura aisément, de l'inconvénient que nous venons de signaler, que la fresque ne convient pas à nos climats, où l'air contient beaucoup d'humidité; à la vérité, les climats chauds leur sont contraires sous un autre rapport, qui est peut-être plus capital encore.

Un des grands inconvénients de ce genre est la difficulté de rendre adhérente au mur la préparation (on aura fait précéder tout ceci d'une explication sommaire du procédé de la fresque) nécessaire. La grande sécheresse ici est un ennui qu'il est impossible de combattre. Toute fresque tend à la longue à se détacher de la muraille contre laquelle elle est appliquée; c'est la fin la plus ordinaire et la plus inévitable.

On pourrait peut-être remédier en partie à cela (expliquer le procédé de la bourre).

Ébauche. Il est difficile de dire ce qu'était l'ébauche d'un Titien, par exemple. Chez lui, la touche est si

peu apparente, la main de l'ouvrier se dérobe si complètement, que les routes qu'il a prises pour arriver à cette perfection restent un mystère. Il reste de lui des préparations de tableaux, mais dans des sens différents : les unes sont de simples grisailles, les autres sont comme charpentées à grandes touches avec des tons presque crus; c'était ce qu'il appelait faire le lit de la peinture. (C'est ce qui manque particulièrement à David et à son école.) Mais je ne pense pas qu'aucune puisse mettre sur la voie des moyens qu'il a employés pour le conduire à cette manière toujours égale à elle-même qui se remarque dans ses ouvrages finis, malgré des points de départ aussi différents.

L'exécution du Corrège présente à peu près le même problème, quoique la teinte en quelque sorte ivoirée de ses tableaux et la douceur des contrastes donnent à penser qu'il a dû presque toujours commencer par de la grisaille. (Parler de Prud'hon, de l'école de David; dans cette école l'ébauche est nulle, car on ne peut donner ce nom à de simples frottis qui ne sont que le dessin un peu plus arrêté et recouverts ensuite entièrement par la peinture.)

Pensée. (Première pensée.) Les premiers linéaments par lesquels un maître habile indique sa pensée contiendront le germe de tout ce que l'ouvrage présentera de saillant. Raphaël, Rembrandt, le Poussin, — je nomme exprès ceux-ci parce qu'ils ont brillé surtout par la pensée, — jettent sur le papier quelques

traits : il semble que pas un ne soit indifférent. Pour des yeux intelligents, la vie déjà est partout, et rien dans le développement de ce thème en apparence si vague ne s'écartera de cette conception à peine éclose au jour et complète déjà.

Il est des talents accomplis qui ne présentent pas la même vivacité ni surtout la même clarté dans cette espèce d'éveil de la pensée à la lumière; chez ces derniers, l'exécution est nécessaire pour arriver à l'imagination du spectateur. En général, ils donnent beaucoup à l'imitation. La présence du modèle leur est indispensable pour assurer leur marche. Ils arrivent par une autre voie à l'une des perfections de l'art.

En effet, si vous ôtez à un Titien, à un Murillo, à un Van Dyck la perfection étonnante de cette imitation de la nature vivante, cette exécution qui fait oublier l'art et l'artiste, vous ne trouvez dans l'invention du sujet ou dans sa disposition qu'un motif souvent dénué d'intérêt pour l'esprit, mais que le magicien saura bien relever par la poésie de son coloris et les prodiges de son pinceau. Le relief extraordinaire, l'harmonie des nuances, l'air et la lumière, toutes les merveilles de l'illusion, s'étaleront sur ce thème dont l'esquisse froide et nue ne disait rien à l'esprit.

Qu'on se figure ce qu'a pu être la première pensée de l'admirable tableau des *Pèlerins d'Emmaüs*, de Paul Véronèse : rien de plus froid que cette disposition, refroidie encore par la présence de ces per-

sonnages étrangers à la scène, de cette famille des donateurs qui se trouve là, en effet, par la plus singulière convention, de ces petites filles en robe de brocart jouant avec un chien dans l'endroit le plus apparent du tableau, de tant d'objets, costumes, architecture, etc., contraires à la vraisemblance !

Voyez, au contraire, dans Rembrandt, le croquis de ce sujet qu'il a traité plusieurs fois et avec prédilection ; il fait passer devant nos yeux cet éclair qui éblouit les disciples au moment où le divin Maître se transfigure en rompant le pain : le lieu est solitaire ; point de témoins importuns de cette miraculeuse apparition ; l'étonnement profond, le respect, la terreur se peignent dans ces lignes jetées par le sentiment sur ce cuivre, qui se passe, pour vous émouvoir, du prestige de la couleur.

Dans le premier coup de pinceau que Rubens donne à son esquisse, je vois Mars ou Bellone ; les Furies secouant leur torche aux lueurs sinistres, les divinités paisibles s'élançant en pleurant pour les arrêter ou s'enfuyant à leur approche ; les arcs, les monuments détruits, les flammes de l'incendie. Il semble dans ces linéaments à peine tracés que mon esprit devance mon œil et saisisse la pensée avant presque qu'elle ait pris une forme. Rubens trace la première idée de son sujet avec son pinceau, comme Raphaël ou Poussin avec leur plume ou leur crayon. Malheur à l'artiste qui finit trop tôt certaines parties de l'ébauche ! Il faut une bien grande sûreté pour ne

pas être conduit à modifier ces parties quand les autres parties seront finies au même degré. Voir mes notes du 2 août 1855 (1).

Terrible. La sensation du *terrible* et encore moins celle de l'*horrible* ne peuvent se supporter longtemps. Il en est de même du *surnaturel*. Je lis depuis quelques jours une histoire d'Edgar Poë qui est celle de naufragés qui sont pendant cinquante pages dans la position la plus horrible et la plus désespérée : rien n'est plus ennuyeux. On reconnaît le mauvais goût des étrangers. Les Anglais, les Allemands, tous ces peuples antilatins n'ont pas de littérateurs parce qu'ils n'ont aucune idée du goût et de la mesure (2). Ils vous assomment avec la situation la plus intéressante.

Clarisse même, venue dans un temps où il y avait un reflet en Angleterre des convenances françaises, ne pouvait être imaginée que de l'autre côté du détroit. Walter Scott, Cooper, à un degré bien plus choquant, vous noient dans des détails qui ôtent tout l'intérêt. Le *terrible* est dans les arts un don naturel comme celui de la *grâce*. L'artiste qui n'est pas né pour exprimer cette sensation et qui veut le tenter, est encore plus ridicule que celui qui veut se faire léger malgré

(1) Non retrouvées.

(2) Cette affirmation, qu'on ne peut d'ailleurs considérer que comme un paradoxe chez un artiste qui faisait sa lecture habituelle de Byron, Shakespeare et Gœthe, suffirait amplement à démontrer les tendances classiques d'Eugène Delacroix, comme nous nous sommes appliqué à le faire dans notre Étude.

sa nature. Nous avons parlé ailleurs de la figure que Pigalle a imaginée pour représenter la mort dans le tombeau du maréchal de Saxe. Certes le *terrible* était là à sa place. Shakespeare seul savait faire parler les esprits.

Michel-Ange. — Les masques antiques et Géricault.

Le *terrible* est comme le *sublime,* il ne faut pas en abuser.

Sublime. Le *sublime* est dû le plus souvent, chose singulière, au défaut de proportion. Voir mes notes du 9 mai 1853 (1). Mozart, Racine paraisssent naturels, étonnent moins que Shakespeare et Michel-Ange.

Prééminence dans les arts. Y en a-t-il qui effectivement soient supérieurs? Voir mes notes du 20 mai 1853 (2). C'est la question de Chenavard.

Unité. Voir mes notes du 22 mars 1857 (3). D'*Obermann* : « L'unité, sans laquelle il n'y a pas d'ouvrage qui puisse être beau. » J'ajoute qu'il n'y a que l'homme qui fasse des ouvrages sans unité. La nature, au contraire, met l'unité même dans les parties d'un tout.

Vague. Même page aussi d'*Obermann.* — Aussi l'église Saint-Jacques de Dieppe.

Modèle. Voir mes notes du 5 mars 1857 (4). Asservissement au modèle dans David. Je lui oppose Géri-

(1) Voir t. II, p. 185 et suiv.
(2) Voir t. II, p. 204.
(3) Voir t. III, p. 267.
(4) Voir t. III, p. 260.

cault, qui imite également, mais plus librement, et met plus d'intérêt.

Préparations. Tout donne à penser que les préparations des anciennes écoles flamandes ont été uniformes. Rubens, en les suivant, car il n'a rien changé à la méthode de ses maîtres sous ce rapport, s'y est constamment conformé. Le fond était clair, et comme ces écoles se sont servies presque exclusivement de panneaux, il était lisse. L'usage des pinceaux a prévalu sur celui des brosses jusqu'aux écoles des derniers temps.

Effet sur l'imagination. (Voir *Intérêt.*) Byron dit que les poésies de Campbell (1) sentent trop le travail... tout le brillant du premier jet est perdu. Il en est de même des poèmes comme des tableaux, ils ne doivent pas être trop finis. Le grand art est l'effet, n'importe comment on le produit. Voir mes notes du 18 juillet 1850 (2).

« Dans la peinture, et surtout dans le portrait, dit Mme Cavé, dans son joli traité, c'est l'esprit qui parle à l'esprit, et non *la science qui parle à la science.* » Cette observation, plus profonde qu'elle ne l'a peut-être cru elle-même, est le procès fait à la pédanterie de l'exécution. Je me suis dit cent fois que la *peinture,* matériellement parlant, *n'était qu'un pont* (3)

(1) *Thomas Campbell* (1767-1844), poète anglais.
(2) Voir t. II, p. 12.
(3) Sur le caractère *suggestif* de l'œuvre d'art, dans la pensée de Delacroix, voir notre Étude, p. XXXIX et XL.

jeté entre l'esprit du peintre et celui du spectateur.

La froide exactitude n'est pas l'art : l'ingénieux artifice, quand il plaît et qu'il exprime, est l'art tout entier. La prétendue conscience de la plupart des peintres n'est que la perfection apportée laborieusement à l'art d'ennuyer.

L'expérience est indispensable pour apprendre tout le parti qu'on peut tirer de son instrument, mais surtout pour éviter ce qui ne doit pas être tenté. L'homme sans maturité se jette à tout propos dans des tentatives insensées en voulant faire rendre à l'art plus qu'il ne peut ou ne doit; il n'arrive même pas à un certain degré de supériorité dans les limites du possible. Il ne faut pas oublier que le langage, et j'applique ceci au langage de tous les arts, est toujours imparfait. Le grand écrivain supplée à cette imperfection par le tour particulier qu'il donne à la langue de tout le monde; l'expérience, mais surtout la confiance dans ses forces, donne au talent cette assurance d'avoir fait tout ce qui pouvait être fait. Il n'y a que les fous ou les impuissants qui se tourmentent pour l'impossible. L'homme supérieur sait s'arrêter : il sait qu'il a fait ce qu'il est possible de faire. Voir mes notes du 25 juin 1850 (1).

Sans hardiesse et même sans une hardiesse extrême, il n'y a pas de beautés. Lord Byron vante le genièvre comme son Hippocrène à cause de la har-

(1) Non retrouvées.

diesse qu'il y puisait. Il faut donc presque être *hors de soi, amens*, pour être tout ce qu'on peut être. Étrange phénomène qui ne relève pas notre nature ni l'opinion qu'on doit avoir de tous les beaux esprits qui ont été chercher dans une bouteille le secret de leur talent (1).

Musique d'église. Lord Byron dit qu'il a eu le projet de composer un poëme de Job. « Mais, dit-il, je l'ai trouvé trop sublime : il n'y a point de poésie qu'on puisse comparer à celle-là. »

J'en dirai autant de la simple musique d'église.

Architecte. Voir mes notes du 14 juin 1850 (2).

Autorité.

Anciens et modernes. Voir l'article de Thierry, *Moniteur* du 17 mars, sur l'étude de Virgile par Sainte-Beuve.

Querelle entre la simplicité et l'élan moderne vers d'autres sources du beau.

Beau. Vague. Voir dans *Obermann*, t. I, p. 153.

Liaison. Quand nous jetons les yeux sur les objets qui nous entourent, que ce soit un paysage ou un intérieur, nous remarquons entre les objets qui s'offrent à nos regards une sorte de liaison produite par l'atmosphère qui les enveloppe et par les reflets de tout genre qui font pour ainsi dire participer chaque objet à une sorte d'harmonie générale. C'est une sorte de charme dont il semble que la peinture ne peut se

(1) Voir t. I, p. 225.
(2) Non retrouvées.

passer; cependant il s'en faut que la plupart des peintres et même des grands maîtres s'en soient préoccupés. Le plus grand nombre semble même n'avoir pas remarqué dans la nature cette harmonie nécessaire qui établit dans un ouvrage de peinture une unité que les lignes elles-mêmes ne suffisent pas à créer, malgré l'arrangement le plus ingénieux.

Il semble presque superflu de dire que les peintres peu portés vers l'effet et la couleur n'en ont tenu aucun compte; mais ce qui est plus surprenant, c'est que chez beaucoup de grands coloristes cette qualité est très souvent négligée, et assurément par un défaut de sentiment à cet endroit.

Michel-Ange. On peut dire que si son style a contribué à corrompre le goût, la fréquentation de Michel-Ange a exalté (1) et élevé successivement au-dessus d'eux-mêmes toutes les générations de peintres qui sont venues après lui.

Rubens l'a imité, mais comme il pouvait imiter. Il était imbu d'ouvrages sublimes, et il s'y était senti porté par ce qu'il avait en lui. Quelle différence entre cette imitation et celle des Carrache!

(1) L'article de Delacroix sur *Michel-Ange* parut à la *Revue de Paris* en 1830, c'est-à-dire à l'époque de ses plus ardents enthousiasmes pour le grand sculpteur, et se terminait ainsi : « Ébloui de l'éclat d'un si
« grand génie, et regrettant d'en avoir donné une si faible idée, c'est bien
« à lui que nous devons appliquer ce qu'il disait lui-même du Dante dans
« ce vers :

« *Quanto dirne si dee non si può dire.*
« On ne dira jamais de lui tout ce qu'il en faut dire. »

(EUGÈNE DELACROIX, *sa vie et ses œuvres*, p. 186.)

Réussir. Pour *réussir* dans un art, il faut le cultiver toute sa vie. Voir mes notes du 22 mai 1850 (1).

Après être resté longtemps en Angleterre, il s'était déshabitué de sa propre langue; il lui fallut du temps pour s'y remettre; tant il faut se tenir en haleine... Et *c'est Voltaire qui parle!*

Peinture des églises. Ornements peints. Voir, dans mes notes du 22 avril 1849, ce que m'en dit Isabey à Notre-Dame de Lorette (2). Il y a dans le même Agenda, vers la fin, d'autres réflexions sur le même sujet.

Inconvénient des fonds d'or. Même note.

La peinture monumentale, comme l'entendent les modernes.

— Il faut de toutes mes notes, autres que celles qui s'appliquent au DICTIONNAIRE, faire un ouvrage suivi (3), au moyen de la *jonction des passages* ana-

(1) On ne saurait trop regretter la perte de ce carnet contenant les notes des mois de mai et juin 1850, qui devait renfermer, autant qu'on peut en juger, tant de réflexions d'un intérêt capital.

(2) Voir t. I, p. 432.

(3) Voilà qui indique clairement les intentions de Delacroix et répond victorieusement aux allégations de ceux qui pourraient prétendre que le Journal du maitre n'a été, en aucune de ses parties, composé avec une arrière-pensée de publicité. Sans parler même de ce *Dictionnaire des Beaux-Arts* dont les fragments ici jetés, avec indication fréquente des points de suture, ne peuvent laisser aucun doute sur ses intentions de derrière la tête, il est bien clair qu'il y a tel morceau écrit avec un soin, un souci de la forme, raturé à plusieurs reprises, et repris après coup, sur lequel la simple inspection du manuscrit original suffit à édifier le lecteur. Puisque nous en sommes à ce point intéressant, nous ajouterons que dans ces dernières années, l'année 1855 par exemple, de nombreuses pages, qui devaient contenir des allusions personnelles ou des jugements un peu sévères, sont déchirées, et que beaucoup de noms propres ont été raturés avec une telle énergie qu'il est absolument impossible de rien discerner.

logues et au moyen de *transitions insensibles*. Il ne faut donc pas les détacher et les *publier séparément*. Par exemple, mettre ensemble tout ce qui est du *spectacle* de la nature, etc.

Des *Dialogues* permettraient une grande liberté de langage à la première personne, des transitions faciles, des contradictions, etc. — Des extraits d'une correspondance rempliraient le même objet. — Lettres de deux amis, l'un triste, l'autre gai, les deux faces de la vie. — Lettres et observations critiques.

Notes pour un DICTIONNAIRE DES BEAUX-ARTS :

Avertissement préliminaire.

Architecture des églises chrétiennes. Article du *Moniteur*, 37 mars 1857, sur l'invention de M. Garnaud (1).

Homère. Rubens est plus homérique que certains antiques. Il avait un génie analogue. C'est l'esprit qui est tout. Ingres n'a rien d'homérique que la prétention. Il calque l'extérieur. Rubens est un Homère en peignant l'esprit et en négligeant le vêtement, ou plutôt avec le vêtement de son époque. — Tapisseries de la *Vie d'Achille* (2). Il est plus homérique que Virgile, c'est qu'il l'était tout naturellement.

(1) *Antoine-Martin Garnaud* (1796-1861), architecte, grand prix d'architecture en 1817, exécuta de nombreux travaux d'embellissement dans Paris. Il est l'auteur d'un ouvrage intitulé : *Études sur les églises, depuis l'église rurale jusqu'aux cathédrales.*

(2) Se référer au beau passage du Journal sur ces tapisseries. Voir t. II, p. 69 et suiv.

Objets polis. Il semble que par leur nature ils favorisent l'effet propre à les rendre en ce que leurs clairs sont beaucoup plus vifs et leurs parties sombres beaucoup plus sombres que dans les objets mats. Ce sont de véritables miroirs! Là où ils ne sont pas frappés par une vive lumière, ils réfléchissent avec une intensité extrême les parties sombres. J'ai dit ailleurs (1) que le ton même de l'objet se trouvait toujours à côté du point le plus brillant, et ceci s'applique aux étoffes luisantes, au pelage des animaux comme aux métaux polis.

Exécution. La bonne ou plutôt la vraie exécution est celle qui par la pratique, en apparence matérielle, ajoute à la pensée, sans laquelle la pensée n'est pas complète ; ainsi sont les beaux vers. On peut exprimer platement de belles idées.

L'exécution de David est froide ; elle refroidirait des idées plus élevées et plus animées que les siennes. L'exécution, au contraire, relève l'idée dans ce qu'elle a de commun ou de faible.

Imagination (2). Elle est la première qualité de l'artiste. Elle n'est pas moins nécessaire à l'amateur. Je ne conçois pas l'homme dénué d'imagination et qui achète des tableaux : c'est qu'il a de la vanité en proportion de ce qui lui manque sous le rapport que j'ai dit. Or, quoique cela paraisse étrange, le plus grand nombre des hommes en est dépourvu. Non

(1) Voir t. III, p. 205.
(2) Voir notre Étude, p. xxxviii et xxxix.

seulement ils n'ont pas cette imagination ardente ou pénétrante qui leur peint avec vivacité les objets, qui les introduit dans leurs causes mêmes, mais ils n'ont pas davantage la compréhension nette des ouvrages où cette imagination domine.

Les partisans de l'axiome des sensualistes, que *nil in intellectu quod non fuerit prius in sensu*, prétendent en conséquence de ce principe que l'imagination n'est qu'une espèce de souvenir.. Il faudra bien qu'ils accordent cependant que tous les hommes ont la sensation et la mémoire, et que très peu ont l'imagination, qu'on prétend se composer de ces deux éléments. L'imagination chez l'artiste ne se représente pas seulement tels ou tels objets, elle les combine pour la fin qu'il veut obtenir ; elle fait des tableaux, des images qu'il compose à son gré. Où est donc l'expérience acquise qui peut donner cette faculté de composition ?

Empâtement. Le vrai talent de l'exécution doit consister à tirer le meilleur parti possible pour l'effet des moyens matériels. Chaque procédé a ses avantages et ses inconvénients. Pour ne parler que de celui de la peinture à l'huile, qui est le plus parfait et le plus abondant en ressources, il importe d'étudier comment il a été employé par les diverses écoles et de voir le parti qu'on peut tirer de ces différentes manières. Mais sans entrer dans le détail de chacune de ces manières, on peut s'en rendre compte *à priori.*

Ce qui constitue les avantages de ce genre (la peinture à l'huile), que les grands maîtres ont porté diversement à la perfection, est : 1° l'intensité que les tons foncés conservent au moment de l'exécution; ce qui ne se rencontre ni dans la détrempe, ni dans la fresque, ni dans l'aquarelle, ni en un mot dans toutes les peintures à l'eau, laquelle, étant l'unique agent qui délaye les couleurs, les laisse en s'évaporant beaucoup au-dessous du ton : la peinture à l'huile a la propriété de conserver les couleurs fraîches pour les marier; 2° la faculté d'employer suivant l'opportunité tantôt les frottis, tantôt les empâtements, ce qui favorise incomparablement le rendu, soit des parties mates, soit des parties transparentes; 3° la possibilité de revenir à volonté sur la peinture sans l'altérer, et au contraire en augmentant la vigueur de l'effet ou en atténuant la crudité des tons; 4° la facilité que la fluidité des couleurs, pendant un temps assez long, donne à l'artiste dans le maniement du pinceau, etc.

Plusieurs inconvénients : effets du vernis par le temps; nécessité d'attendre pour retoucher.

Il est nécessaire de calculer le contraste de l'empâtement et du glacis, de manière que ce contraste se fasse encore sentir, même quand les vernis successifs ont produit leur effet, qui est toujours de rendre le tableau lisse.

Arbres. La manière de les peindre et de les préparer.

J'ai noté dans un *Agenda* (29 avril 1854) cette

sorte d'ébauche conforme à la marche naturelle (1).

Poussière. Le ton de la poussière est la demi-teinte la plus universelle. En effet, elle est un composé de tous les tons. Les tons de la palette mêlés ensemble donnent toujours un ton de poussière plus ou moins intense.

Graveur. Je trouve dans un article de la *Presse* sur Geoffroi Tory (2), du 17 juin 1857, que les anciens graveurs étaient des artistes ; aujourd'hui ils ne sont que des mercenaires !

Intérêt. Mettre de l'intérêt dans un ouvrage, tel est le but principal que se propose l'artiste; on n'y parvient que par la réunion de beaucoup de moyens. Un sujet intéressant ne peut parvenir à intéresser quand il est traité par une main malhabile : ce qui semble, au contraire, le moins fait pour intéresser, intéresse et captive sous une main savante et au souffle de l'inspiration. Une sorte d'instinct fait démêler à l'artiste supérieur où doit principalement résider l'intérêt de sa composition. L'art de grouper, l'art de porter à propos la lumière et de colorer avec vivacité ou avec sobriété, l'art de sacrifier comme celui de multiplier les moyens d'effet, une foule d'autres qualités du grand artiste sont nécessaires pour exciter l'intérêt et y concourir dans la mesure conve-

(1) Voir t. II, p. 344 et suiv.

(2) *Geoffroi Tory* (1485-1533), typographe et graveur, connu sous le nom de *Maître du Pot cassé*, à cause de son enseigne et de la marque qu'il mettait à ses ouvrages.

nable; l'exacte vérité des caractères ou leur exagération, la multiplicité comme la sobriété des détails, la réunion des masses comme leur dispersion, toutes les ressources de l'art, en un mot, deviennent sous la main de l'artiste comme les touches d'un clavier dont il tire certains sons, tandis qu'il laisse sommeiller certains autres.

La source principale de l'intérêt vient de l'âme, et elle va à l'âme du spectateur d'une manière irrésistible. Non pas que toute œuvre intéressante frappe également tous les spectateurs par cela que chacun d'eux est censé avoir une âme : on ne peut émouvoir qu'un sujet doué de sensibilité et d'imagination. Ces deux facultés sont aussi indispensables au spectateur qu'à l'artiste, quoique dans une mesure différente.

Les talents maniérés ne peuvent éveiller un intérêt véritable; ils peuvent exciter la curiosité, flatter un goût du moment, s'adresser à des passions qui n'ont rien de commun avec l'art; mais comme le caractère principal de la manière est le défaut de sincérité dans le sentiment comme dans l'imitation, ils ne peuvent frapper l'imagination qui n'est en nous-mêmes qu'une sorte de miroir où la nature telle qu'elle est vient se réfléchir pour nous donner, par une sorte de souvenir puissant, les spectacles des choses dont l'âme seule a la jouissance.

Il n'y a guère que les maîtres qui excitent l'intérêt, mais ils le font par des moyens différents, à raison de la pente particulière de leur génie. Il serait absurde

de demander à un Rubens l'espèce d'intérêt qu'un Léonard ou un Raphaël sait exciter par des détails tels que des mains, des têtes dans lesquelles la correction s'unit à l'expression. Il est aussi inutile de demander à ces derniers ces effets d'ensemble, cette verve, cette largesse que recommandent les ouvrages du plus brillant des peintres. Le *Tobie* de Rembrandt ne se recommande pas par les mêmes qualités que tels tableaux du Titien, dans lesquels la perfection des détails est loin de nuire à la beauté de l'ensemble, mais qui ne portent point dans l'imagination cette émotion, ce trouble même que la naïveté et le nerf des caractères, la singularité et la profondeur de certains effets font éprouver à l'âme en présence d'un ouvrage de Rembrandt.

David faisait consister le mérite à bien copier son modèle, tout en s'amendant à l'aide de fragments antiques pour en relever la vulgarité.

Corrège, au contraire, ne jetait un regard sur la nature que pour s'empêcher de tomber dans des énormités. Tout son charme, tout ce qui est en lui puissance et effets de génie, sortait de son imagination pour aller réveiller un écho dans les imaginations faites pour le comprendre...

Éclectisme dans les arts. Ce mot pédant, introduit dans la langue par les philosophes de ce siècle, s'applique assez bien aux tentatives modérées de certaines écoles. On pourrait dire que l'*éclectisme* est la bannière française par excellence dans les arts du dessin et

dans la musique. Les Allemands et les Italiens ont eu dans leurs arts des qualités tranchées dont les unes sont souvent antipathiques aux autres : les Français semblent avoir cherché de tout temps à concilier ces extrêmes en atténuant ce qu'ils semblaient avoir de discordant. Aussi leurs ouvrages sont-ils moins frappants. Ils s'adressent à l'esprit plus qu'au sentiment. Dans la musique, dans la peinture, ils viennent après toutes les autres écoles, apportant à petites doses dans leurs œuvres une somme de qualités qui s'excluent chez les autres, mais qui s'allient chez eux grâce à leur tempérament.

Sentiment. Le sentiment fait des miracles. C'est par lui qu'une gravure, qu'une lithographie produit à l'imagination l'effet de la peinture elle-même. Dans ce grenadier de Charlet, je vois le ton à travers le crayon ; en un mot, je ne désire rien de plus que ce que je vois. Il me semble que la coloration, que la peinture me gênerait, nuirait à l'effet de l'ensemble.

Le sentiment, c'est la touche intelligente qui résume, qui donne l'équivalent.

Chefs-d'œuvre. Voir mes notes du 21 février 1856 (1).

Intérêt (suite) (2). Les écoles ne voient tour à tour de perfection que dans une seule espèce de mérite. Elles condamnent tout ce que les maîtres à la mode ont condamné. Le dessin est aujourd'hui à la mode : encore n'est-ce qu'une seule espèce de dessin !

(1) Voir t. III, p. 132 et suiv.
(2) Voir t. III, p. 244.

Le dessin de David, dans cette école de David issue de David, n'est plus le vrai dessin...

Originalité. Consiste-t-elle dans la priorité d'invention de certaines idées, de certains effets frappants?

École. Faire école. Des hommes médiocres ou au moins secondaires ont pu *faire école,* tandis que de très grands hommes n'ont point eu cet avantage, si c'en est un. Il y a quatre-vingts ans, c'étaient les Vanloo qui donnaient les prix de Rome et dont le style régnait en souverain. Dans ce moment s'éleva un talent qui avait sucé leurs principes et qui devait s'illustrer par des principes tout différents. David renouvelle l'art, on peut le dire; mais le mérite n'en est pas seulement à son originalité propre; plusieurs tentatives avaient été faites : Mengs et autres. La découverte des peintures d'Herculanum avait poussé les esprits à l'imitation et à l'admiration de l'antique. Arrive David, esprit plus vigoureux qu'inventif, plus sectaire qu'artiste, imbu des idées modernes qui éclataient en tout dans la politique et qui portaient à l'admiration exclusive des anciens, surtout dans ce dernier objet résumé pour les arts... Le style *énervé* et facile des Vanloo avait fait son temps.

Cent soixante ans auparavant, un génie bien autrement original que celui de David, éclos au moment où l'école de Lebrun était dans toute sa force, n'obtint pas la même fortune. Tout le génie de Puget, toute sa verve, toute sa force, qui prenait sa source dans l'inspi-

ration de la nature, ne put faire école en présence des Coysevox, des Coustou, de toute cette école très considérable elle-même, mais déjà entachée de manière et d'esprit d'école.

Raffinement. Du raffinement dans les époques de décadence. Voir mes notes du 9 avril 1856 (1).

Exécution. Son importance. Le malheur des tableaux de David et de son école est de manquer de cette qualité précieuse sans laquelle le reste est imparfait et presque inutile. On peut y admirer un grand dessin, quelquefois de l'ordonnance, comme dans Gérard; de la grandeur, de la fougue, du pathétique, comme dans Girodet; un vrai goût antique chez David lui-même, dans les *Sabines,* par exemple. Mais le charme que la main de l'ouvrier ajoute à tous ces mérites est absent de leurs ouvrages et les place au-dessous de ceux des grands maîtres consacrés. Prud'hon (2) est le seul peintre de cette époque dont

(1) Voir t. III, p. 139 et suiv.

(2) Dans son Étude sur *Prud'hon* parue à la *Revue des Deux Mondes* le 1ᵉʳ novembre 1846, voici ce qu'écrivait Delacroix : « On ne refusera « pas à Prud'hon une grande partie des mérites qui sont ceux de l'an- « tique. Dans la moindre étude sortie de sa main, on reconnaît un « homme profondément inspiré de ces beautés. Il serait hardi sans doute « de dire qu'il les a égalées dans toutes leurs parties. Il eût retrouvé à « lui seul, parmi les modernes, ce secret du grand, du beau, du vrai, et « surtout du simple, qui n'a été connu que des seuls anciens. Il faut « avouer que la grâce chez lui dégénère quelquefois en afféterie. La « coquetterie de sa touche ôte souvent du sérieux à des figures d'une « belle invention. Entraîné par l'expression et oubliant souvent le « modèle, il lui arrive d'offenser les proportions; mais il sait presque « toujours sauver habilement ces faiblesses. » (EUGÈNE DELACROIX, *sa vie et ses œuvres,* p. 206 et 207.)

l'exécution soit égale à l'idée et qui plaise par ce côté du talent qu'on appelle la partie matérielle, mais qui est, quoi qu'on en dise, toute sentimentale, tout idéale comme la conception elle-même, qu'elle doit compléter nécessairement. Voir mes notes du 15 décembre 1857 (1). Dans cette peinture, l'épiderme manque partout.

Style moderne (en littérature). Le style moderne est mauvais : abus de la sentimentalité, du pittoresque à propos de tout. Si un amiral raconte des campagnes de mer, il le fait dans un style de romancier et presque d'humanitaire. On allonge tout, on poétise tout. On veut paraître ému, pénétré, et l'on croit à tort que ce dithyrambe perpétuel gagnera l'esprit du lecteur et lui donnera une grande idée de l'auteur et surtout de la bonté de son cœur. Les mémoires, les histoires même sont détestables. La philosophie, les sciences, tout ce qui s'écrit à propos de ces différents objets, est empreint de cette fausse couleur, de ce style d'emprunt.

J'en suis fâché pour nos contemporains. La postérité n'ira pas chercher dans ce qu'ils laisseront, ni surtout dans les portraits qu'ils auront faits d'eux-mêmes, des modèles de sincérité. Il n'y a pas jusqu'à l'admirable histoire de Thiers à porter l'empreinte de ce style pleurard, toujours prêt à s'arrêter en chemin pour gémir sur l'ambition des

(1) Non retrouvées.

conquérants, sur la rigueur des saisons, sur les souf-
frances humaines. Ce sont des sermons ou des élégies.
Rien de mâle ou qui fasse l'effet uniquement conve-
nable, et cela, parce que rien n'est à sa place ou en
tient trop et est déclamé en pédagogue plutôt que
raconté simplement.

Autorités. La peste pour les grands talents, et pres-
que la totalité du talent pour les médiocres. Voir
mes notes du 10 octobre 1853 (1). « Elles sont les
lisières qui aident presque tout le monde à marcher
quand on entre dans la carrière, mais elles laissent à
presque tout le monde des marques ineffaçables. »

Modèle. Sur l'emploi du modèle, voir mes notes
du 12 octobre (2) et du 17 octobre 1853 (3).

Opéra. Sur la réunion des différents arts dans ce
genre de spectacle, sur le plaisir qui résulte de cette
réunion et aussi sur la fatigue qui doit gagner plus
vite le spectateur en raison de cette surabondance
d'expression, voir calepin d'Augerville, 1854 (4). J'y
parle aussi de la sonorité, que Chopin n'admettait pas
comme une source légitime de sensation.

Exécution. Nous avons dit qu'une bonne exécution
était de la plus grande importance. On irait jusqu'à
dire que, si elle n'est pas tout, elle est le seul moyen
qui mette le reste en lumière et qui lui donne sa
valeur. Les écoles de décadence l'ont placée dans

(1) Voir t. II, p. 236.
(2) Voir t. II, p. 238 et suiv.
(3) Voir t. II, p. 246.
(4) Non retrouvé.

une certaine prestesse de la main, dans une certaine façon cavalière d'exprimer, dans ce qu'on a appelé la franchise, le beau pinceau, etc. Il est certain qu'après les grands maîtres du seizième siècle, l'exécution matérielle change dans la peinture. La peinture des ateliers, une peinture faite du premier coup, sur laquelle on ne peut guère revenir, succède à ces exécutions toutes de sentiment, et que chaque maître se faisait à lui-même, ou plutôt que son instinct lui inspirait suivant le besoin de son génie. Certes on ne peut faire un Titien avec les moyens employés par un Rubens et le pointillage, etc. Le Raphaël que j'ai vu rue Grange-Batelière était fait à petits coups de pinceau... Un peintre de l'école des Carrache se serait cru déshonoré de peindre avec cette minutie. A plus forte raison ceux des écoles plus récentes et plus corrompues des Vanloo.

Style français. Sur la froideur du style français. De cette correction même dans de grandes écoles comme celle de Louis XIV qui glace l'imagination tout en satisfaisant l'esprit. Voir mes notes du 23 mars 1855 (1). Chose singulière, jusqu'à l'école de Lebrun, du Poussin, etc., d'où sont sortis les Coysevox, les Coustou, la sculpture française joint la fantaisie à la belle exécution et rivalise avec les écoles d'Italie du grand style. Germain Pilon, Jean Goujon.

(1) Voir t. III, p. 14 et 15.

Ébauche. Voir mes notes du 2 avril 1855 (1).

Couleur. De sa supériorité ou de son exquisivité, si l'on veut, sous le rapport de l'effet sur l'imagination. Voir mes notes du 6 juin 1851 (2). Sur la couleur chez Lesueur.

Oppositions. Granet disait que la peinture consistait à mettre du blanc sur du noir et du noir sur du blanc.

Artiste.

Imitation. On donne particulièrement le nom d'arts d'imitation à la peinture et à la sculpture; les autres arts, comme la musique, la poésie, n'imitent pas la nature directement, quoique leur but soit de frapper l'imagination.

De l'antique et des écoles hollandaises. On s'étonnera de voir réunies dans un même titre des productions en apparence si diverses, diverses par le temps, mais moins diverses qu'on ne croit par le style et l'esprit dans lequel elles ont été conçues.

Antique (3). D'où vient cette qualité particulière, ce goût parfait qui n'est que dans l'antique? Peut-être de ce que nous lui comparons tout ce qu'on

(1) Non retrouvées.
(2) Voir t. II, p. 63 et suiv.
(3) Dans un fragment d'album déjà publié, sous le titre : *De l'art ancien et de l'art moderne*, on lit cette réflexion : « On ne peut assez « répéter que les règles du Beau sont éternelles, immuables, et que les « formes en sont variables. Qui décide de ces règles, et de ces formes « diverses qui sont tenues de se plier à ces règles, toutefois avec une « physionomie différente? Le goût seul, aussi rare peut-être que le Beau : « le goût qui fait deviner le Beau où il est, et qui le fait trouver aux « grands artistes qui ont le don d'inventer. » (EUGÈNE DELACROIX, *sa vie et ses œuvres*, p. 408.)

a fait en croyant l'imiter. Mais encore, que peut-on lui comparer dans ce qui a été fait de plus parfait dans les genres les plus divers? Je ne vois point ce qui manque à Virgile, à Horace. Je vois bien ce que je voudrais dans nos plus grands écrivains et aussi ce que je n'y voudrais pas. Peut-être aussi que, me trouvant avec ces derniers dans une communauté, si j'ose dire, de civilisation, je les vois plus à fond, je les comprends mieux surtout, je vois mieux le désaccord entre ce qu'ils ont fait et ce qu'ils ont voulu faire. Un Romain m'eût fait voir dans Horace et dans Virgile des taches ou des fautes que je ne peux y voir; mais c'est surtout dans tout ce qui nous reste des arts plastiques des anciens que cette qualité de goût et de mesure parfaite se trouve au plus haut point de perfection. Nous pouvons soutenir la comparaison avec eux dans la littérature; dans les arts, jamais.

Titien est un de ceux qui se rapprochent le plus de l'esprit de l'antique. Il est de la famille des Hollandais et par conséquent de celle de l'antique. Il sait faire d'après nature : c'est ce qui rappelle toujours dans ses tableaux un type vrai, par conséquent non passager comme ce qui sort de l'imagination d'un homme, lequel ayant des imitateurs en donne plus vite le dégoût. On dirait qu'il y a un grain de folie dans tous les autres ; lui seul est de bon sens, maître de lui, de sa facilité et de son exécution, qui ne le domine jamais et dont il ne fait point parade. Nous croyons imiter l'antique en le prenant pour ainsi dire à la lettre, en

faisant la caricature de ses draperies, etc. Titien et les Flamands ont l'esprit de l'antique, et non l'imitation de ses formes extérieures.

L'antique ne sacrifie pas à la grâce, comme Raphaël, Corrège et la Renaissance en général ; il n'a pas cette affectation, soit de la force, soit de l'imprévu, comme dans Michel-Ange. Il n'a jamais la bassesse du Puget dans certaines parties, ni son naturel par trop naturel.

Tous ces hommes ont, dans leurs ouvrages, des parties surannées ; rien de tel dans l'antique. Chez les modernes, il y en a toujours trop ; chez l'antique, toujours même sobriété et même force contenue.

Ceux qui ne voient dans Titien que le plus grand des coloristes sont dans une grande erreur : il l'est effectivement, mais il est en même temps le premier des dessinateurs, si on entend par dessin *celui de la nature* (1), et non celui où l'imagination du peintre a plus de part, intervient plus que l'imitation. Non que cette imagination chez Titien soit servile : il ne faut que comparer son dessin à celui des peintres qui se sont appliqués à rendre exactement la nature dans les écoles bolonaise ou espagnole, par exemple. On peut dire que chez les Italiens le style l'emporte sur

(1) Aux lecteurs désireux d'approfondir cette intéressante distinction entre le « dessin de la nature et celui où l'imagination du peintre a le plus de part », rien ne saurait être plus précieux que le commentaire et le développement de cette même idée, repris à plusieurs reprises par Baudelaire dans ses différentes Études sur Delacroix, et notamment dans une comparaison qui mérite de demeurer classique entre le dessin d'Ingres et le dessin de Delacroix. (Voir les *Curiosités esthétiques* et l'*Art romantique*.)

tout : je n'entends pas dire par là que tous les artistes italiens ont un grand style ou même un style agréable, je veux dire qu'ils sont enclins à abonder chacun dans ce qu'on peut appeler *leur style,* qu'on le prenne en bonne ou mauvaise part. J'entends par là que Michel-Ange abuse de son style, autant que le Bernin ou Pietre de Cortone, eu égard pour chacun à l'élévation ou à la vulgarité de ce style : en un mot, leur manière particulière, ce qu'ils croient ajouter ou ajoutent à leur insu à la nature, éloigne toute idée d'imitation et nuit à la vérité et à la naïveté de l'expression. On ne trouve guère cette naïveté précieuse chez les Italiens qu'avant le Titien, qui la conserve au milieu de cet entraînement de ses contemporains vers la manière, manière qui vise plus ou moins au sublime, mais que les imitateurs rendent bien vite ridicule.

Il est un autre homme dont il faut parler ici, pour le mettre sur la même ligne que le Titien, si l'on regarde comme la première qualité la vérité unie à l'idéal : c'est Paul Véronèse. Il est plus libre que le Titien, mais il est moins fini. Ils ont tous les deux cette tranquillité, ce calme tempérament qui indique des esprits qui se possèdent. Paul semble plus savant, moins collé au modèle, partant plus indépendant dans son exécution. En revanche, le scrupule du Titien n'a rien qui incline à la froideur : je parle surtout de celle de l'exécution, qui suffit à réchauffer le tableau ; car l'un et l'autre donnent moins à l'expression que la plupart des grands maîtres. Cette qualité si rare, ce

sang-froid animé, si on peut le dire, exclut sans doute les effets qui tendent à l'émotion. Ce sont encore là des particularités qui leur sont communes avec ceux de l'antique, chez lesquels la forme plastique extérieure passe avant l'expression. On explique par l'introduction du christianisme cette singulière révolution qui se fait au moyen âge dans les arts du dessin, c'est-à-dire la prédominance de l'expression. Le mysticisme chrétien qui planait sur tout, l'habitude pour les artistes de représenter presque exclusivement des sujets de la religion qui parlent avant tout à l'âme, ont favorisé indubitablement cette pente générale à l'expression. Il en est résulté nécessairement dans les âges modernes plus d'imperfection dans les qualités plastiques. Les anciens n'offrent point les exagérations ou incorrections des Michel-Ange, des Puget, des Corrège; en revanche, le beau calme de ces belles figures n'éveille en rien cette partie de l'imagination que les modernes intéressent par tant de points. Cette turbulence sombre de Michel-Ange, ce je ne sais quoi de mystérieux et d'agrandi qui passionne son moindre ouvrage; cette grâce noble et pénétrante, cet attrait irrésistible du Corrège; la profonde expression et la fougue de Rubens; le vague, la magie, le dessin expressif de Rembrandt : tout cela est de nous, et les anciens ne s'en sont jamais doutés.

Rossini est un exemple frappant de cette passion de l'agrément, de la grâce outrée. Aussi son école est-elle insupportable!

4 février. — *Pour faire partie de la préface du* Dictionnaire.

Je désirerais contribuer à apprendre à mieux lire dans les beaux ouvrages (1). A Athènes, dit-on, il y avait beaucoup plus de juges des Beaux-Arts que dans nos modernes sociétés. Le grand goût des ouvrages de l'antiquité confirme dans cette opinion. L'artiste qui travaille pour un public éclairé rougit de descendre à des moyens d'effet désavoués par le goût.

Le goût a péri chez les anciens, non pas à la manière d'une mode qui change, — effet qui se produit à chaque instant sous nos yeux et sans cause absolument nécessaire, — le goût a péri chez les anciens avec les institutions et les mœurs, quand il a fallu plaire à des vainqueurs barbares, comme ont été, par exemple, les Romains par rapport aux Grecs; le goût

(1) Nous trouvons dans le livre sur *Delacroix*, déjà si souvent cité, un passage relatif à ce projet de *Dictionnaire des Beaux-Arts* qui précise bien l'intérêt d'un tel ouvrage et l'esprit dans lequel il devait être fait, en même temps qu'il le différencie des autres ouvrages, qui sont les vrais *dictionnaires* et avec lesquels il importe de ne point le confondre : « Si vous risquez, dit-il, dans l'ouvrage d'un seul homme de ne
« pas vous trouver au courant de tout ce qu'on peut dire sur le sujet, en
« revanche vous aurez sur un grand nombre de points tout le suc de son
« expérience, et surtout des informations excellentes dans les parties où
« il excelle. Au lieu d'une froide compilation qui ne fera que remettre
« sous les yeux du lecteur un extrait de toutes les méthodes, vous aurez
« celles qui ont conduit un tel homme à la perfection relative à laquelle
« il est arrivé. Il n'est pas un artiste qui n'ait éprouvé dans sa carrière
« combien quelques paroles d'un maître expérimenté ont pu être des
« traits de lumière et des sources d'intérêt bien autres que ce que ses
« efforts particuliers ou un enseignement vulgaire... etc. » (Eugène Delacroix, *sa vie et ses œuvres*, p. 432.)

s'est corrompu surtout quand les citoyens ont perdu le ressort qui portait aux grandes actions, quand la vertu publique a disparu; et j'entends par là, non pas une vertu commune à tous les citoyens et les portant au bien, mais au moins ce simple respect de la morale qui force le vice à se cacher. Il est difficile de se figurer des Phidias et des Apelle sous le régime des affreux tyrans du Bas-Empire et au milieu de l'avilissement des âmes.

Y aurait-il une connexion nécessaire entre le *bon* et le *beau?* Une société dégradée peut-elle se plaire aux choses élevées, dans quelque genre que ce soit? Il est probable que chez nous aussi, dans nos sociétés comme elles sont, avec nos mœurs étroites, nos petits plaisirs mesquins, le beau ne peut être qu'un accident, et cet accident ne tient pas assez de place pour changer le goût et ramener au beau la généralité des esprits. Après vient la nuit et la barbarie.

Il y a donc incontestablement des époques où le beau en art fleurit plus à l'aise; il est aussi des nations privilégiées pour certains dons de l'esprit, comme il est des contrées, des climats, qui favorisent l'expansion du beau.

Mardi 17 *février*. — Cinquième visite du docteur (1).

(1) Le *docteur Rayer* (1793-1867), qui fut professeur à la Faculté de médecine.

Delacroix, depuis longtemps déjà, était atteint d'une affection du larynx, qui le condamnait fréquemment au repos et à l'isolement.

Jeudi 5 mars. — Aujourd'hui, pendant mon déjeuner, on m'apporte deux tableaux attribués à Géricault, pour en dire mon avis. Le petit est une copie très médiocre : costumes de mendiants romains. L'autre, toile de 12 environ, sujet d'amphithéâtre, bras, pieds, etc., et cadavres d'enfants, d'un relief admirable, avec des négligences qui sont du style de l'auteur et ajoutent encore un nouveau prix. Mise à côté du portrait de David, cette peinture ressort encore davantage. On y voit tout ce qui a toujours manqué à David, cette forme pittoresque, ce nerf, cet osé qui est à la peinture ce que la *vis comica* est à l'art du théâtre. Tout est égal, l'intérêt n'est pas plus dans la tête que dans les draperies ou le siège. L'asservissement complet à ce que lui présentait le modèle est une des causes de cette froideur; mais il est plus juste de penser que cette froideur était en lui-même : il lui était impossible de rien trouver au delà de ce que ce moyen imparfait lui présentait. Il semble qu'il fût satisfait quand il avait bien imité le petit morceau de nature qu'il avait sous les yeux; toute sa hardiesse consistait à mettre à côté un fragment, pied, bras, moulé sur l'antique, et à ramener le plus possible son modèle vivant à ce beau tout fait que le plâtre lui présenterait.

Ce fragment de Géricault est vraiment sublime : il prouve plus que jamais qu'*il n'est pas de serpent ni de monstre odieux*, etc. C'est le meilleur argument en faveur du Beau, comme il faut l'entendre. Les incorrections ne déparent point ce morceau. A côté

du pied qui est très précis et plus ressemblant au naturel, sauf l'idéal propre au peintre, il y a une main dont les plans sont mous et faits presque d'idée, dans le genre des figures qu'il faisait à l'atelier, et cette main ne dépare pas le reste; la finesse du style la met à la hauteur des autres parties. Ce genre de mérite a le plus grand rapport avec celui de Michel-Ange, chez lequel les incorrections ne nuisent à rien.

Je relis avec le plus grand plaisir, dans un agenda du mois de janvier 1852 (1), ce que je dis des tapisseries de Rubens que je vis alors à Mousseaux et que la liste civile de Louis-Philippe faisait vendre. Quand je voudrai parler de Rubens ou me mettre dans un entrain véritable de la peinture, je devrai relire ces notes. J'ai encore le souvenir très présent de ces admirables ouvrages. L'idée m'était venue, en relisant ce que j'en dis, de refaire de mémoire tous les sujets (une suite de la sorte sur un autre motif serait un beau thème). Il faut absolument que Devéria me trouve les gravures de ces sujets.

Je note ici ce qu'il faut reporter à l'un des jours du mois dernier, quand j'étais encore très faible et que je ne m'occupais guère à écrire dans ce livre : c'est la triste impression que j'ai reçue de la peinture que m'a faite du caractère de Thiers M. C. B..., qui vint me faire une petite visite. Il me l'a représenté comme le plus égoïste et le plus insensible des hommes,

(1) Voir t. II, p. 69 et suiv.

cupide, enfin le contraire de ce que je croyais et le moins capable d'affection. Ce serait, si j'arrivais à être convaincu de tout cela, une des plus grandes déceptions qu'il pût m'être réservé d'éprouver. La reconnaissance d'abord et l'affection que j'ai toujours eue pour lui, sont des sentiments qui combattent chez moi en sa faveur. Je sais que, bien qu'il me reçoive toujours affectueusement, il ne m'a jamais recherché ; sa petite rancune, quand je lui tins tête comme je le devais pour son projet insensé de la restauration du Musée, exécutée en partie sur ses absurdes idées, me l'avait un peu gâté dans le temps de cette aventure (1); mais depuis, je l'avais retrouvé comme auparavant, c'est-à-dire avec cet attrait qui m'a toujours attiré à lui.... Je le plaignais devant C. B... de vivre au milieu de l'intérieur qu'il s'est fait, de passer sa vie avec des créatures aussi froides et aussi insipides. Tout cela, selon C. B..., ne lui fait absolument rien : il n'aime personne et n'est sensible qu'à ce qui le touche directement dans sa personne ou son amour-propre.

Samedi 7 mars. — Bertin est venu me voir; je l'ai reçu, quoique je ne reçoive personne, pour en finir avec ce mal de gorge. J'ai travaillé dans la journée à un projet de préface pour le *Dictionnaire des Beaux-Arts*.

(1) Voir t. I, p. 344 et 345.

Lundi 16 mars. — Il faut maintenant qu'un écrivain soit universel. La nuance entre le savant et le poète ou le romancier est complètement abolie. Le moindre roman demande plus d'érudition qu'un traité scientifique, que dis-je? que vingt traités! Car un savant est, ou un chimiste, ou un astronome, ou un géographe, ou un antiquaire; il peut avoir une certaine teinture des connaissances qui touchent à celle dont il a fait l'occupation de sa vie; mais plus il se renferme dans cette étude spéciale, plus il obtient de résultats de ses recherches. Il n'en est pas de même du métier de critique. La nécessité de parler de tout met dans l'obligation de savoir tout; mais qui peut tout savoir? Si j'apprenais l'hébreu, les sciences, l'histoire? tout cela, c'est la mer à boire. Aussi n'en apprennent-ils pas si long! mais il leur faut un peu l'apparence de tout cela.

Je suis effrayé de ce qui peut passer sous les yeux d'un homme, comme Sainte-Beuve par exemple, de lectures diverses, digérées ou non. Voici aujourd'hui un article sur Tite-Live; il raconte la vie de Tite-Live, détail peu connu, et dont les lecteurs ne s'étaient jamais embarrassés. Dans un article toujours trop long sur Virgile, Thierry, du *Moniteur,* après avoir parlé de la préférence que notre siècle accorde aux ouvrages de la première main, primitifs, etc., comme Homère, se demande si Virgile, venu trente ou quarante siècles après, pouvait faire une *Iliade,* et il ajoute : « Si les anciens sont à jamais nos maîtres, ne dédaignons pas

pour cela ceux de leurs disciples qui s'efforcent vainement de se faire leurs égaux. C'est un grand point de venir le premier, on prend le meilleur même sans choisir ; on peut être simple même sans savoir ce que c'est que la simplicité ; on est court parce qu'on n'a besoin ni de remplir, ni de passer la mesure de personne ; on s'arrête à temps parce que nulle émulation n'excite à poursuivre au delà... »

Ne prendrait-on pas souvent l'absence de l'art pour le comble de l'art ? Si l'art dans la suite de son développement n'aboutit qu'à produire des articles toujours moindres, on me pardonnera d'avoir une profonde compassion pour les époques qui ne peuvent se passer du labeur compliqué de l'art.

Je demande qu'on ne soit pas trop dupe d'un grand mot : la simplicité, et qu'on veuille bien ne pas faire de la simplicité la règle du temps où elle n'est plus possible. C'est le thème de tous les pédants d'aujourd'hui. Chenavard ne voit rien après ce qui a été fait. Delaroche se hérissait quand on parlait de l'antique romain ; Phidias avant tout, comme Michel-Ange pour Chenavard ! Cependant ce dernier met Rubens dans sa fameuse heptarchie. Il admire Rubens et écrase avec Rubens les infortunées tentatives des hommes de notre temps. Cependant Rubens a paru dans une époque de décadence relative ; comment le donne-t-on dans ce système pour compagnon à Michel-Ange ? Il a été grand d'une autre manière. Cette simplicité qu'on exalte, dont parle Thierry, tient souvent à des tour-

nures de langage plus incultes dans les poésies primitives ; en un mot, elle est plus dans l'habit de la pensée que dans la pensée elle-même.

Beaucoup de gens, surtout dans ce temps où on a cru qu'on allait retremper la langue et la rajeunir à volonté comme on rase un homme qui a la barbe trop longue, ne préfèrent Corneille à Racine que parce que la langue est moins polie dans le premier que dans le dernier de ces deux poètes. De même pour Michel-Ange et Rubens : la pratique de la fresque, qui était le moyen de Michel-Ange, force le peintre à une plus grande simplicité de moyen d'effet; il en résulte, indépendamment du talent même, et par le fait des moyens matériels, une certaine grandeur, une nécessité de renoncer aux détails. Rubens, avec un autre procédé, trouve des effets différents qui satisfont à d'autres titres. Montesquieu dit bien : *Deux beautés communes se défont, deux grandes beautés se font valoir.* Un chef-d'œuvre de Rubens mis en pendant d'un chef-d'œuvre de Michel-Ange ne pâlira nullement. Si, au contraire, vous regardez séparément chacun de ces ouvrages, il arrivera sans doute qu'à proportion de votre impressionnabilité vous serez tout à celui que vous regardez. Une nature sensible est facilement possédée et entraînée par le beau ; vous serez à celui qui frappe vos yeux dans le moment. Il faut se servir des moyens qui sont familiers aux temps où vous vivez; sans cela vous n'êtes pas compris et vous ne vivrez pas. Ce moyen d'un autre

âge que vous allez employer pour parler à des hommes de votre temps, sera toujours un moyen factice, et les gens qui viendront après vous, en comparant cette manière d'emprunt aux ouvrages de l'époque où cette manière était la seule connue et comprise, et par conséquent supérieurement mise en œuvre, vous condamneront à l'infériorité comme vous vous y serez condamné vous-même.

Mardi 17 *mars*. — Je suis sorti hier avec Jenny pour la première fois. Il faisait du soleil. J'ai renoncé à aller vers la place d'Europe; le vent venait de ce côté. Je suis descendu, revenu par les rues, fatigué; mais cette course m'a donné des forces.

Mercredi 18 *mars*. — Je ne puis me détacher de Casanova (1).

Voici trois jours que je sors, et j'en éprouve un grand bien. Hier, j'ai été en voiture aux Tuileries avec Jenny. Nous sommes venus du Pont tournant jusqu'à la grille de la rue de Rivoli.

Se rappeler les observations que m'a suggérées le contraste des statues du *Tibre* et du *Nil*, copies de l'antique, et des groupes de fleurs et de nymphes du temps de Louis XIV. Le décousu de ceux-ci et la majestueuse unité de ceux-là. Partout, la même observation entre ce qui *était* antique et ce qui *est* moderne.

(1) Son admiration pour *Casanova*, chose étrange, ne se démentit pas une fois durant toute sa vie. Voir t. I, p. 200.

Dimanche 22 mars. — Il n'y a que l'homme qui fasse des choses sans unité. La nature trouve le secret de mettre de l'unité même dans les parties détachées d'un tout. La branche détachée d'un arbre est un petit arbre complet.

Jeudi 26 mars. — J'ai été aujourd'hui chez Haro pour examiner avec lui si l'on pourrait tirer parti de son local pour faire un atelier. Nous étions convenus de cette visite il y a huit jours. Je crois qu'au fond il y était peu enclin et ne s'y est prêté que par complaisance. Il m'a parlé de frais trop considérables, et l'affaire n'est pas faisable.

En route pour y aller, la vue de jeunes gens que j'ai rencontrés dans les rues m'a fait faire plusieurs réflexions qui ne sont pas de la nature de celles que se font ordinairement les vieillards. Cet âge qui semble le plus heureux de la vie n'excite nullement mon envie; tout au plus pour sa force, qui lui donne le moyen de suffire à de puissants travaux, et point du tout pour les plaisirs qui en sont l'accompagnement. Ce que je désirerais, — souhait, au reste, aussi impossible à réaliser que celui de revenir au jeune âge, — ce que je désirerais, ce serait de m'arrêter au point où je suis et d'y jouir longtemps des avantages qu'il procure à un esprit, je ne dirai pas désabusé, mais vraiment raisonnable. Mais l'un n'est pas plus permis que l'autre.

J'apprends tout à l'heure chez Weil, chez lequel j'étais descendu un moment, que le pauvre Margue-

ritte vient de mourir subitement. Quoique plus âgé que moi, il était encore d'âge à jouir de beaucoup de choses. Au reste, comme je crois que ce n'était pas une nature distinguée, il a pu être de ceux qui regrettent les plaisirs des jeunes gens. Il faut que les jouissances de l'esprit tiennent une grande place pour procurer ce bonheur calme que j'envisage pour l'homme qui arrive au déclin de la vie.

Samedi 18 *avril.* — J'ai été, sur l'invitation de la commission, voir l'exposition de Delaroche. L'Empereur visitait l'École ce jour-là, et a achevé par ladite exposition.

En sortant, voté pour le remplacement de Desnoyers (1). Revenu très fatigué.

— Sujets pour une bibliothèque :
Auguste s'oppose à la destruction de l'Énéide.
Couronnement de Pétrarque ou du Tasse.
La Sibylle proposant les volumes à Tarquin et les faisant brûler à mesure qu'il les refuse.

Jeudi 23 *avril.* — J'ajoute, sur le passage d'*Obermann* (2), sur la joie secrète que produit la conformité

(1) Il s'agit de l'élection à l'Académie des Beaux-Arts d'*Achille-Louis Martinet* (1806-1877), graveur, en remplacement du *baron Desnoyers* (1779-1857), graveur, élève de Lethière, membre de l'Institut depuis 1816.

(2) L'*Obermann* devait être un de ses livres de chevet, car nous le voyons cité déjà à plusieurs reprises dans les précédentes années du Journal. Il s'en trouve extrait des fragments dans le manuscrit original, fragments que nous n'avons pas cru devoir reproduire, non plus que ceux de Balzac sur la condition des artistes, tirés de la *Cousine Bette.*

de pensées avec les autres : Cette apparence que nous sommes heureux de donner à notre imagination est un besoin de tous ceux qui composent pour le public, surtout quand leur inspiration est naïve et sincère. Je me figure que les peintres ou les écrivains chez lesquels le lieu commun tient une grande place, n'ont pas autant besoin de cette confirmation qui vient, par la rencontre d'esprits analogues aux leurs, les rassurer sur la valeur de leurs propres pensées. C'est un besoin impérieux pour ceux dont les inventions sont taxées de bizarrerie, et qui, peut-être à cause de leur originalité, ne trouvent qu'un public rétif et peu disposé à les comprendre.

Champrosay, 9 mai. — Parti pour Champrosay à une heure un quart. Pluie affreuse en arrivant; je l'ai reçue tout entière, ainsi que Jenny.

Nous nous étions arrêtés quelques instants auparavant dans notre ancien jardin, tout ouvert et ravagé à cause des travaux que fait Candas. J'ai vu la petite source, qui ne sert plus qu'à laver du linge : tout cela souillé de savon et croupissant. Les cerisiers que j'ai plantés tout petits sont devenus énormes. On voit encore la trace des allées que j'avais tracées. Cela m'a donné des émotions plus douces que tristes. Je me suis rappelé les années que j'avais passées là.

J'aime toujours ce pays; je me colle facilement aux lieux que j'habite : mon esprit, mon cœur même les animent.

11 *mai*. — Promenade le matin dans la campagne assez longtemps, sans pouvoir m'arracher à cette charmante vue de cette verdure, de ce soleil.

Travaillé beaucoup, en rentrant, à l'article sur le Beau et jusqu'au dîner.

— Ce n'est ni le hasard ni le caprice qui ont déterminé le style de l'architecture et partant celui des autres arts dans les différentes contrées; nouvelle preuve que le Beau doit varier suivant les climats.

Au style sévère et pour ainsi dire radical de l'architecture de l'Égypte s'allient des ornements et une peinture plus simples, plus élémentaires… Dans cette vaste vallée de l'Égypte, comprise uniformément entre deux chaînes d'élévation naturelles presque symétriques, etc., les Pylônes, les Pyramides…

Le soir, promené dans le jardin et dans la campagne.

Fatigue et malaise avant de se coucher.

14 *mai*. — Je ne doute pas que si Alexandre eût connu le *Misanthrope*, il ne l'eût placé dans la fameuse cassette à côté de l'*Iliade;* il l'eût fait agrandir pour y placer le *Misanthrope*.

— On dit d'un homme, pour le louer, qu'il est un homme *unique*.

— Il faut laisser aux gens qui sentent faiblement les vaines discussions et les vaines comparaisons.

— Heureuses les époques qui ont vu.

— Heureux les artistes qui ont trouvé un public tout préparé, encourageant *les efforts de la Muse*.

— Les vrais primitifs, ce sont les talents originaux. Si chaque homme de talent apporte en lui un modèle particulier, une face nouvelle, quelle serait la valeur d'une école qui ferait toujours recourir à des types anciens, puisque ces types eux-mêmes n'étaient que l'expression de natures individuelles !

— Et chacun de ces hommes me plaît-il de la même façon ? Cette simple observation ne serait-elle pas la condamnation de l'école qui sans cesse recourt à des types consacrés ? En quoi seraient-ils consacrés de préférence, puisqu'ils ne sont que l'expression de natures individuelles comme il en paraît dans tous les temps ?

— Rossini disait à B... : « J'entrevois autre chose que je ne ferai pas. Si je trouvais un jeune homme de génie, je pourrais le mettre sur une voie toute nouvelle, et le pauvre Rossini serait éteint tout à fait. »

15 *mai*. — A Champrosay, dans l'allée verte.

On peut comparer le premier jet de l'écrivain, du peintre, etc., à ces feux de peloton où deux cents coups de fusil tirés dans l'émotion du combat atteignent l'ennemi deux ou trois fois ; quelquefois deux ou trois cents coups de feu partent à la fois, et pas un n'atteint l'ennemi.

— Vous conviez vos amis à un banquet, et vous leur servez toutes les rognures de la cuisine.

— Allée des Fouges.

Quelquefois des génies pareils se présentent à des

époques différentes. La trempe originelle ne diffère point chez ces talents : les formes seules des temps où ils vivent établissent une variété. Rubens, etc.

Ce n'est point le climat qui a produit un Homère ou un Praxitèle. On parcourrait vainement la Grèce et ses îles sans y découvrir un poète ou un sculpteur. En revanche, la nature a fait naître en Flandre, et à une époque rapprochée de la nôtre, l'Homère de la peinture.

Il est des époques privilégiées, — il est aussi des climats où l'homme a moins de besoins, etc.; mais ces influences ne suffisent pas. — Voir mes notes du 4 février 1857 (1).

L'influence des mœurs est plus efficace que celle du climat. Sans doute chez des peuples où la nature est clémente;... mais en l'absence d'une certaine valeur morale, etc. Il faut qu'un peuple ait le respect de lui-même pour être difficile en matière de goût et pour tenir en bride ses orateurs et ses poètes. Les nations chez lesquelles la politique se traite à coups de poing ou à coups de pistolet n'ont pas plus de littérature que ceux qui sont épris des combats de gladiateurs.

— Ne demandez pas à un colonel de cavalerie son opinion sur des tableaux ou des statues, tout au plus se connaît-il en chevaux!

16 mai. — Jenny est allée à Paris. Assis à la

(1) Voir t. III, p 250.

place du vieux marronnier arraché à l'Ermitage.

Mon cher petit Chopin s'élevait beaucoup contre l'école qui fait dériver une partie du charme de la musique de la sonorité. Il parlait en pianiste.

Voltaire définit le *beau* ce qui doit charmer l'esprit et les sens. Un motif musical peut parler à l'imagination sur un instrument qui n'a qu'une manière de plaire aux sens, mais la réunion de divers instruments ayant une sonorité différente donnera plus de force à la sensation. A quoi servirait d'employer tantôt la flûte, tantôt la trompette? La première s'associera à un rendez-vous de deux amants, la seconde au triomphe d'un guerrier ; ainsi de suite. Dans le piano même, pourquoi employer tour à tour les sons étouffés ou les sons éclatants, si ce n'est pour renforcer l'idée exprimée? Il faut blâmer la sonorité mise à la place de l'idée, et encore faut-il avouer qu'il y a dans certaines sonorités, indépendamment de l'expression même, un plaisir pour les sens.

Il en est de même pour la peinture : un simple trait exprime moins et plaît moins qu'un dessin qui rend les ombres et les lumières. Ce dernier exprimera moins qu'un tableau : je suppose toujours le tableau amené au degré d'harmonie où le dessin et la couleur se réunissent dans un effet unique. Il faut se rappeler ce peintre ancien qui, ayant exposé une peinture représentant un guerrier, faisait entendre en même temps derrière une tapisserie la fanfare d'une trompette.

Les modernes ont inventé un genre qui réunit tout ce qui doit charmer l'esprit et les sens. C'est l'opéra. La déclamation chantée a plus de force que celle qui n'est que parlée. L'ouverture dispose à ce qu'on va entendre, mais d'une manière vague : le récitatif expose les situations avec plus de force que ne ferait une simple déclamation, et l'air, qui est en quelque sorte le point admiratif de chaque scène, complète la sensation par la réunion de la poésie et de tout ce que la musique peut y ajouter. Joignez à cela l'illusion des décorations, les mouvements gracieux de la danse.

Malheureusement tous les opéras sont ennuyeux, parce qu'ils vous tiennent trop longtemps dans une situation que j'appellerai abusive. Ce spectacle, qui tient les sens et l'esprit en échec, fatigue plus vite. Vous êtes promptement fatigué de la vue d'une galerie de tableaux : que sera-ce d'un opéra qui réunit dans un même cadre l'effet de tous les arts ensemble ?

— Je remarque dans cette forêt que non seulement les yeux sont mon seul moyen pour saisir les objets, mais encore qu'ils sont affectés agréablement ou désagréablement (1).

Lundi 18 *mai*. — Repris enfin la peinture après plus de quatre mois et demi. J'ai débuté par le *Saint*

(1) Cette dernière phrase est biffée dans le manuscrit.

Jean et l'Hérodiade (1) que je fais pour Robert, de Sèvres. Travaillé avec plaisir la matinée.

Mardi 19 mai. — Jour de la mort du pauvre ami Vieillard...

Mardi 2 juin. — J'ai été à Paris en proie à l'inquiétude de savoir si M. Bégin me céderait le logement de manière à commencer.

Ma première inquiétude a été de ne pas le rencontrer, lui et sa femme. J'ai donc maudit mon cocher d'aller lentement. J'arrive, je trouve la dame, elle me donne les meilleures nouvelles. Je cours chez Haro plein de joie. Un autre ennui m'attendait chez lui : les entrepreneurs sont diaboliques ; les uns n'ont aucune solidité; les autres sont indolents ou trop chers. Ce n'est rien encore : Haro me parle du formidable tracé, cause des ennuis les plus grands possibles. Il me rassure pourtant en partie, ou plutôt je crois l'être, par la possibilité d'une indemnité proportionnée à la durée de mon bail.

17 juin, mercredi. — Reçu la lettre de Paul de Musset (2), qui me parle du terrain qu'il demande

(1) Il s'agit sans doute du n° 858 du *Catalogue Robaut*, ou d'une répétition plus sommaire, comme Delacroix en fit souvent pour ses amis.

(2) Delacroix eut des relations assez suivies avec *Paul de Musset*. Lors d'une des candidatures de Delacroix à l'Institut, en 1838, croyons-nous, Paul de Musset avait fait une démarche personnelle auprès de

pour son frère. Écrit sur-le-champ au préfet et à Baÿvet.

25 juin. — Ce même jour, donné au docteur Rayer 100 francs pour ses visites précédentes.

Du sublime et de la perfection. Ces deux mots peuvent sembler presque synonymes. *Sublime* veut dire tout ce qu'il y a de plus élevé; *parfait,* ce qu'il y a de plus complet, de plus achevé.

Perficere, achever complètement pour le comble.

Sublimis, ce qu'il y a de plus haut, ce qui touche le ciel.

Dimanche 28 *juin.* — Première visite chez le docteur après l'avoir payé. Je l'ai trouvé distrait, plus occupé de ses affaires que de ma fièvre. Il ne se rappelait plus ce qu'il m'avait ordonné.

Mercredi 8 *juillet.* — Première visite du docteur Laguerre.

Vendredi 10 *juillet.* — Deuxième visite du docteur Laguerre.

Paër pour appuyer le peintre. Enfin nous trouvons dans le précieux travail de M. Maurice Tourneux : *Eugène Delacroix devant ses contemporains,* un fragment de lettre, dans lequel Delacroix félicite Paul de Musset de ses articles : « Mérimée, que vous paraissez admirer comme je « le fais aussi, est simple, mais a un peu l'air de courir après la simpli- « cité, en haine de l'horrible emphase des hommes du jour. Chez vous « nul effort; toujours le goût le plus fin et rien de trop. »

Samedi 11 *juillet*. — J'ai été à l'Institut pour la première fois depuis le mois d'avril.

Mardi 14 *juillet*. — Troisième visite du docteur Laguerre.

Lundi 20 *juillet*. — Quatrième visite du docteur Laguerre.

Strasbourg, mardi 28 *juillet*. — Parti pour Strasbourg (1) à sept heures. Voyage agréable, beau pays; il faisait étouffant au milieu de la journée.

A Nancy, je me suis trouvé seul jusqu'à Strasbourg. Je n'ai plus senti ni la chaleur ni la poussière. Tout ce trajet a été ravissant.

Le bon cousin m'attendait à la gare. Enchantés de nous revoir.

Dimanche 2 *août*. — Vers sept heures nous avons été à l'Orangerie, à travers une poussière affreuse; mais j'ai été dédommagé par la vue du lieu, qui est ravissant. Il n'y a rien comme cela à Paris : aussi y avait-il très peu de monde !

Tout ici est différent : ces environs, ces champs et ces prairies qui touchent aux promenades et se confondent avec elles, ont un air champêtre et paisible.

(1) Dans la Correspondance, il n'y a comme trace de ce voyage à Strasbourg qu'une lettre datée du 5 août 1857, adressée à M. X..., dans laquelle il recommande un artiste dont nous avons déjà vu le nom dans le Journal, le sculpteur *Debay*.

La population n'a pas cet air évaporé et impertinent de notre race. C'est dans des contrées comme celle-ci qu'il faut vivre, quand on est vieux.

Nancy, samedi 8 août. — Quitté Strasbourg et le bon cousin. Je perds la canne qu'il m'avait donnée.

Je m'embarque mal. Société déplaisante dans le chemin de fer. Cependant la route se fait vite.

Arrivé à Nancy à trois heures. Retrouvé Jenny, comme nous en étions convenus. Je n'ai pas bougé de la soirée.

Dimanche 9 août. — Sorti avant déjeuner. Place Stanislas et cathédrale.

J'admire l'unité de style de tout ce qui est bâtiment. Une seule chose y déroge, c'est la statue même de ce bon roi Stanislas, qui a tout fait ici, et qui par conséquent est l'auteur de cette unité. On l'a représenté dans un costume qui rappelle les troubadours de l'Empire, avec des bottes molles et appuyé sur un sabre à la mameluk. On ne peut rien voir de plus ridicule.

La cathédrale entièrement de son temps. J'aime beaucoup cette forme de clocher en poivrière. L'intérieur est un peu froid, malgré cet accord de style dans toutes les parties : c'est comme tout ce qui sort de Vanloo : ordonné, habile, de l'unité, mais froid et sans intérêt. L'auteur ne met point de cœur à ce qu'il fait; il ne va pas au cœur de celui qui regarde.

La place Stanislas avec ses fontaines, et l'Hôtel de ville, semblent l'ouvrage d'un artiste plus doué.

Après déjeuner, visité cent choses curieuses. Après la statue de Drouot, un des héros de Nancy, véritable héros dans tous les sens, mais pitoyablement représenté comme tous les héros de notre temps, grâce a l'indigence de la sculpture, vu les murailles anciennes de la ville; très belle et ancienne porte avec deux grosses tours : le passage tournant comme dans les fortifications modernes. Le côté de la ville style de la Renaissance : quelle grâce, quelle légèreté! Comme toutes ces petites figures, comme ces accessoires s'arrangent bien dans les lignes de l'architecture! Rien n'est charmant et capricieux comme ces costumes romains à la Henri II.

Le palais ducal, transition du gothique à la Renaissance. Les objets curieux, marbres, peintures, etc., sont entassés en attendant les réparations du premier étage. Il y a un fragment romain qui m'a frappé : c'est un cavalier avec la cuirasse, le péplum. — Copie à la gouache de la tapisserie de Charles le Téméraire, que je regrette de ne pouvoir étudier. — L'escalier très remarquable. Gros pilier soutenant la voûte, duquel partent les marches très basses, ainsi disposées, nous dit-on, pour que les ducs puissent monter à cheval dans la grande salle du premier. — De distance en distance, repos ménagés avec des bancs, le tout enferré dans les murailles.

Tout ici parle du roi René II ou de Stanislas.

Ce sont les dieux lares de Nancy.

Nous avons été voir ensuite l'église des Cordeliers, dans laquelle est une chapelle ronde qu'on appelle les tombeaux des ducs de Lorraine, quoique leurs corps en aient été arrachés et que les sarcophages aient été détruits et remplacés à la moderne. La prétendue chapelle ronde est octogone : la voûte seule, qui paraît de l'époque de la construction, est d'un style bâtard, à la Louis XIV. Le chœur de l'église est garni de belles boiseries; sur les côtés de la nef, dans des enfoncements, sont divers tombeaux de princes de la maison de Lorraine; le plus précieux sans contredit est celui de la femme de René II, laquelle lui survécut de longues années et s'était mise dans un couvent à Pont-à-Mousson : les mains et la tête en pierre blanche, la robe et le voile en granit et en marbre noir. Voilà le triomphe de l'art ou plutôt du caractère qu'un artiste de talent sait imprimer à un objet : une vieille de quatre-vingts ans dont la tête est encapuchonnée, maigre à faire peur; et tout cela représenté de manière qu'on ne l'oublie jamais et qu'on n'en puisse détacher les regards.

De là, à la promenade dont j'ai oublié le nom, auprès de la préfecture; je ne connais rien d'aussi délicieux, si ce n'est l'Orangerie de Strasbourg, et très différent de caractère. Ce sont de grands arbres, de la verdure, quelque chose qui n'a rien de l'aridité des Champs-Élysées à Paris, ni de la symétrie des Tuileries. La préfecture est le palais qu'habitait Stanislas.

De là à l'église de Bon-Secours, où est le tombeau de Stanislas. Charmant ouvrage dans son genre : c'est une grande chambre carrée plutôt qu'une église. Dans le chœur, à droite, le tombeau de Stanislas que j'estime plus que n'a fait, suivant la tradition, le propre auteur de l'ouvrage. Cet auteur est Vassé (1), sculpteur dont parle Diderot, et qu'il cite souvent, autant que je peux m'en souvenir. Le bavard et insupportable cicerone sacristain qui me montrait l'église raconte que le pauvre sculpteur se brûla la cervelle de désespoir de voir son ouvrage surpassé par le tombeau de la femme de Stanislas qui est en face. Il y a dans son ouvrage une statue couchée, ou plutôt étendue et abîmée de douleur, de la Charité, qui est fort belle : la tête est d'une expression qui semble interdite à la sculpture, tant elle est énergique ; elle presse contre elle un enfant qui suce son sein ; tout cela admirablement rendu, les mains, les pieds de même. Stanislas est représenté dans une espèce de déshabillé, comme on peut le supposer au moment de sa mort. Il mourut brûlé par accident dans sa chambre.

Le tombeau qui est en face présente des figures, d'enfants surtout, d'un travail plus fini et plus précieux ; mais en somme je préfère celui du pauvre Vassé. J'inclinerais à penser qu'il est d'un Italien (2).

(1) *Louis-Claude Vassé* (1716-1772), sculpteur, élève de Puget et de Bouchardon.
(2) Ce tombeau est attribué à *Lambert-Sigisbert Adam* (1700-1759).

J'ai été ramené par le cicerone, qui montait sur le siège de mon fiacre, par le lieu où s'élève la croix de Lorraine, à l'endroit où fut tué Charles le Téméraire, dans un lieu qui était autrefois l'étang de Saint-Jean. Ce détour m'a pris un temps que j'eusse préféré passer au Musée.

— Au Musée, où mon tableau (1) est placé trop haut et privé de lumière. Toutefois il ne m'a pas déplu.

Beaux Ruysdaël. Grand tableau hétéroclite dans le style de Jordaëns, et non sans une verve sauvage, de la *Transfiguration*, tableau en large où l'on a reproduit et par conséquent délayé, à cause de cette disposition en largeur, les principaux groupes de Raphaël.

Deux tableaux, esquisses probablement de Rubens, qui m'ont frappé plus que tout, non qu'ils présentent dans toutes leurs parties la franchise de la main de Rubens, mais il y a ce je ne sais quoi qui n'est qu'à lui. La mer, d'un bleu noir et tourmenté, est d'une vérité idéale. Dans le *Jonas jeté hors de la barque*, le monstre du devant semble remuer et battre l'eau de la queue. On le distingue à peine dans l'ombre du devant, au milieu de l'écume et des vagues noires et pointues. Dans l'autre, le *saint Pierre* a une pose froide ; mais l'admirable de cet homme, c'est que

(1) Ce tableau est la *Bataille de Nancy*, qui figura au Salon de 1834, et fut donné par l'État au Musée de Nancy. Il figura aussi à l'Exposition de l'École des Beaux-Arts en 1885. (Voir *Catalogue Robaut*, n° 355.)

cela ne diminue point l'impression. Je sens devant ces tableaux ce mouvement intérieur, ce frisson que donne une musique puissante. O véritable génie, né pour son art! toujours le suc, la moelle du sujet avec une exécution qui semble n'avoir rien coûté! Après cela, on ne peut plus parler de rien, ni s'intéresser à rien. Près de ces tableaux qui ne sont que des esquisses heurtées, pleines d'une rudesse de touche qui déroute dans Rubens, on ne peut plus rien voir.

Je dois mentionner cependant la grande salle qui précède le Musée, peinte à fresque par le peintre de Stanislas. On ne peut parler des figures après celles de Rubens; mais l'ensemble de l'architecture, peinte également à fresque, forme un ensemble qu'on ne peut plus produire de nos jours.

En somme, Nancy est une grande et belle ville, mais triste et monotone : la largeur des rues et leur alignement me désolent; je vois le but de ma promenade à une lieue devant moi en droite ligne. Il n'y a que le *West-End* à Londres qui soit plus ennuyeux, parce que toutes les maisons s'y ressemblent, et que les rues y sont plus larges encore et plus interminables. Strasbourg me plaît cent fois davantage avec ses rues étroites, mais propres; on y respire la famille, l'ordre, une vie paisible, sans ennui.

Plombières, lundi 10 août. — Parti de Nancy à cinq heures du matin. Éveillé à quatre heures; je

crois avoir le temps, et l'omnibus vient nous chercher, que je n'avais rien apprêté. Je me culbute et je m'installe avec Jenny dans le chemin de fer.

Voyage charmant jusqu'à Épinal. Toutes les fois que je vois un vrai matin, je m'épanouis. Je crois en jouir pour la première fois, et je me désespère de n'en pas jouir plus souvent.

Arrivé à Plombières vers onze heures. Trouvé le bon docteur Laguerre, qui me mène chez M. Sibille et me fait prendre mon premier bain.

21 août. — Je me suis levé matin. J'ai fait un croquis dans une condition ravissante à la promenade des Dames, au bord d'un charmant ruisseau; la rosée couvrant la pente, le soleil à travers les branches. Monté ensuite très haut à gauche : vues admirables de matin. J'y ai fait deux croquis.

Revenu un peu fatigué, mais en somme me portant bien.

22 août. — Le soir, renouvelé la promenade de la route de Luxeuil. J'ai été presque jusqu'où j'avais été la première fois. Bois ravissants; idées charmantes : j'en ai fait deux souvenirs.

23 août. — Le matin, monté par la colline qui va à la petite Vierge. Vu là, tout en haut, une petite contrée toute simple et toute charmante. Souvenirs de Touraine et de Croze. Matinée délicieuse.

Descendu au bain par une pente raide qui m'a abrégé le chemin, et repris par la petite rue derrière les moulins. Remonté après déjeuner à la promenade des Dames ; un bon monsieur ressemblant à Vieillard et à peu près de son âge, qui a lié conversation avec amabilité et à la française, comme autrefois.

Cavelier (1) ensuite, que j'ai rencontré.

25 août. — Le matin, route de Luxeuil. Temps couvert et froid : je n'ai trouvé de loisir qu'arrivé au commencement des bois. Ravin, arbre renversé, pentes charmantes avec rochers entremêlés à la verdure. — Souhaité d'habiter des pays de montagnes. — Odeur délicieuse comme l'héliotrope.

28 août. — J'ai pris en goût depuis quelques jours la promenade de l'Empereur pour le soir, et même pour le matin.

La lune, dont le quartier se lève sur les monts boisés, m'attendrit et me retient là jusqu'à ce que le froid me chasse.

29 août. — Fait mes adieux à l'église de Plombières... J'aime beaucoup les églises. J'aime à y rester presque seul, à m'asseoir sur un banc, et je reste là dans une bonne rêverie... On veut en faire une neuve dans ce pays-ci. Si je reviens à Plombières,

(1) *Pierre-Jules Cavelier* (1814-1894), sculpteur, élève de David d'Angers, membre de l'Académie des Beaux-Arts depuis 1865.

quand elle sera construite, je n'y entrerai pas souvent; c'est l'ancienneté qui les rend vénérables... Il semble qu'elles sont tapissées de tous les vœux que les cœurs souffrants y ont exhalés vers le ciel. Qui peut les remplacer, ces inscriptions, ces ex-voto, ce pavé formé de pierres tumulaires effacées, ces autels, ces degrés usés par les pas et les genoux des générations, qui ont souffert là et sur lesquelles l'antique Eglise a murmuré les dernières prières? Bref, je préfère *la plus petite église de village* (1), comme le temps l'a faite, à Saint-Ouen de Rouen restauré, ce Saint-Ouen si majestueux, si sombre, si sublime dans son obscurité d'autrefois, qui est aujourd'hui tout brillant de ses grattages, de ses vitraux neufs, etc.

Je me suis enrhumé aujourd'hui en prenant ma dernière douche.

Le soir, dernière promenade sur la route de Saint-Loup. Je ne peux m'arracher à ces beautés. De tous

(1) Nous ne pouvons nous empêcher de rapprocher de ce passage un fragment du *Curé de village* de Balzac, de ce Balzac que Delacroix paraît n'avoir jamais compris, bien qu'il se montrât assez préoccupé de ses œuvres pour en extraire d'importants fragments dans son Journal. L'analogie de sentiment est complète; c'est la description de la petite église habitée par le *curé Bonnet* : « Malgré tant de pauvreté, cette « église ne manquait pas des douces harmonies qui plaisent aux belles « âmes et que les couleurs mettent si bien en relief... A l'aspect de cette « chétive maison de Dieu, si le premier sentiment était la surprise, il « était suivi d'une admiration mêlée de pitié. N'exprimait-elle pas la « misère du pays? Ne s'accordait-elle pas avec la simplicité naïve du « presbytère? Elle était d'ailleurs propre et très bien tenue. On y respi- « rait comme un parfum de vertus champêtres, rien n'y trahissait « l'abandon. Quoique rustique et simple, elle était habitée par la prière, « *elle avait une âme : on la sentait, sans s'expliquer comment!* »

côtés, les faucheurs et les faneuses, et les voitures de foin entassées et traînées par les bons bœufs.

Le matin, à la promenade de l'Empereur, jusqu'au bois. En chemin, scène de faucheurs et de faneuses : effet charmant et rustique... les éclairs de la *faux* (1), etc.

30 août. — Renoncé à mon dernier bain, à cause de mon rhume. J'ai essayé de m'acheminer par la promenade de l'Empereur : comme il était déjà plus tard, le soleil m'a chassé.

31 août. — Parti de Plombières à sept heures du matin. Route avec quatre religieuses : l'une d'elles d'une charmante figure. — Souffrant toute la route jusqu'à Épinal.

Arrivé vers dix heures vers l'église sombre et d'un gothique assez primitif : très restaurée.

Chaleur affreuse pour gagner le chemin de fer. Réflexions sur la foule qui se pressait à la gare de cette petite ville. Ce chemin n'est qu'ébauché : les cloisons ne sont pas posées, et déjà des myriades d'allants et venants s'y pressent... Il y a vingt ans, il y avait probablement à peine une voiture par jour, pouvant convoyer dix ou douze personnes partant de cette petite ville pour affaires indispensables. Aujourd'hui, plusieurs fois par jour, il y a des convois de

(1) Ici le manuscrit contient un petit croquis de la main de Delacroix.

cinq cents et de mille émigrants dans tous les sens. Les premières places sont occupées par des gens en blouse et qui ne semblent pas avoir de quoi dîner. Singulière révolution et singulière égalité! Quel plus singulier avenir pour la civilisation! Au reste, ce mot change de signification. Cette fièvre du mouvement dans des classes que des occupations matérielles sembleraient devoir retenir attachées au lieu où elles trouvent à vivre, est un signe de révolte contre des lois éternelles.

A Nancy, vers une heure. Nous restons à la gare jusqu'à trois heures et demie. Nous retrouvons dans le wagon deux de nos religieuses du matin; l'une, qui est supérieure de sa communauté, est une femme distinguée; elle cause avec beaucoup d'amabilité et sans nuance de bigoterie.

Pluie, orage avant Bar-le-Duc. Je passe avec plaisir devant le berceau de mon père; en somme, voyage agréable.

Il y avait dans le wagon un gros Anglais, type de Falstaff, avec deux abominables filles, qui ont représenté presque jusqu'au bout le rôle de Loth et ses filles.

Arrivés à onze heures et demie. Retard de plus d'une heure.

Paris, 3 septembre. — Visite du docteur Laguerre pour moi.

Visite du docteur Laguerre pour Jenny.

J'écris au bon cousin :

« Malgré la vie solitaire que je mène ici, autant que cela est possible à Paris, je regretterai souvent notre tranquillité véritable de Strasbourg et combien elle était salutaire en particulier pour ma santé délabrée et pour mon esprit inquiet et fatigué. Dans votre paisible ville, tout me semblait respirer le calme : ici je ne trouve sur tous les visages qu'une fièvre ardente; les lieux même semblent livrés à une vicissitude perpétuelle. Ce monde nouveau, bon ou mauvais, qui cherche à se faire jour à travers nos ruines, est comme un volcan sous nos pieds et ne permet de reprendre haleine qu'à ceux qui, comme moi, commencent à se regarder comme étrangers à ce qui se passe, et pour qui l'espérance se borne à un bon emploi de la journée présente. Je ne suis encore sorti qu'une fois dans les rues de Paris : j'ai été épouvanté de toutes ces figures d'intrigants et de prostituées. »

4 septembre. — Écrire à M. Voignée d'Arnault, à Sainte-Menehould;

— A Thiers, pour son livre.

— Voir M. Lefebvre, jeune peintre, rue du Regard (1).

— Chabrier.

— Chapelle de Riesener.

— Répondre à Bornot.

(1) Sans doute *Jules Lefebvre*, né en 1834, membre de l'Académie des Beaux-Arts depuis 1891.

Le matin, aujourd'hui, à l'appartement, et fatigue extrême. Je me suis trouvé mourant de faim au café des Marcs, qui m'a rappelé ma jeunesse et une jeunesse bien éloignée.

— Au milieu de la journée, Berryer est venu me voir. J'ai été bien heureux de sa visite et confus de ne pas avoir répondu à la bonne lettre de lui que j'avais trouvée ici.

Il me dit, en confirmation de ce que je lui disais de mon régime, qu'il était convaincu que, lorsqu'un organe était affaibli ou souffrant chez un sujet d'un âge déjà avancé, c'était quelquefois le meilleur moyen de le guérir que de s'occuper de la santé de tout le reste, et dans mon cas, et d'après la doctrine du docteur Laguerre à mon égard, donner de la force au sang, c'est en donner à la gorge et à la poitrine.

Dans ma promenade dans les rues du faubourg Saint-Germain, j'ai été frappé de leur contraste avec celles de mon quartier d'aujourd'hui, qui, j'espère, ne le sera plus dans quelques mois...

J'ai rencontré le bon Gaubert (1), vieilli et souffrant.

Bornot m'écrit pour m'engager à aller à Valmont.

Dimanche 13 septembre. — J'ai été voir Guillemardet vers onze heures, et suis resté jusqu'à deux heures et demie.

(1) Le docteur *Léon Gaubert* (1805-1866), médecin du ministère de l'intérieur, et auteur de travaux intéressants sur l'hygiène.

J'ai été ensuite au Musée. Deux ou trois jours auparavant j'y avais fait une séance. Je prise beaucoup la salle de l'École française moderne. Elle paraît bien supérieure à ce qui l'a précédée immédiatement. Tout ce qui a suivi Lebrun et surtout le dix-huitième siècle tout entier n'est que banalité et pratique. Chez nos modernes, la profondeur de l'intention et la sincérité éclatent jusque dans leurs fautes. Malheureusement, les procédés matériels ne sont pas à la hauteur de ceux des devanciers. Tous ces tableaux périront prochainement.

15 septembre. — Je vais à pied voir Périn (1) vers trois heures, et je reviens de même sans trop de fatigue. J'ai été bien heureux de le revoir. Il était venu souvent en mon absence. Je l'aime beaucoup, et je crois qu'il éprouve pour moi le même sentiment. Cela est rare à notre âge. Le bon Guillemardet de même.

28 septembre. — Je voudrais que ma voix eût la force qui lui manque.

30 septembre. — Première visite du docteur Laguerre.

3 octobre. — Pour peindre en détrempe une toile à

(1) *Alphonse Périn* (1798-1875), peintre, élève de Guérin, qui fit surtout de la peinture religieuse. C'est dans l'atelier de leur maître commun que s'était nouée cette amitié solide dont parle Delacroix.

l'huile, et par conséquent pour retoucher un tableau à l'huile, mêler à la détrempe de la bière, qu'on rend plus forte en la faisant recuire. Le vernis Sœhné bien pour vernir la détrempe, pour fixer la détrempe, pour repeindre ensuite à l'huile ayant le ton *frais en dessous*. Peindre en détrempe avec de la colle coupée : six parties d'eau, une partie de colle. *Passer* ensuite de l'amidon bien *passé* et bien *battu*. *Passer* lestement avec une brosse large.

4 octobre. — Revoir l'*Adam et Ève* (1) ébauché par Andrieu d'après celui de la bibliothèque de la Chambre. — Revoir le *Château de Saint-Chartin*, vu par derrière. — Revoir la *Marguerite en prison* (2) avec Faust et Méphistophélès, puis l'*Aspasie* (3) jusqu'à la ceinture grande comme nature; voir un bon croquis dans un album du temps.

6 octobre. — De Paris, à neuf heures et demie, à Fontainebleau; trouvé Viardot. A l'hôtel du *Cadran bleu,* pris une voiture pour Augerville. Cheminé à distance avec deux personnes qui y allaient aussi, dont M. Legrand, ami de Berryer. Enchanté de l'embrasser.

Ma journée m'a fatigué.

Augerville, vendredi 16 *octobre*. — Supériorité de

(1) Voir *Catalogue Robaut*, n° 853 et n° 902.
(2) Voir *Catalogue Robaut*, n° 251.
(3) Voir *Catalogue Robaut*, n° 47 et supplément.

la musique : absence de raisonnement (non de logique). Je pensais tout cela en entendant le morceau bien simple d'orgue et de basse que nous jouait Batta ce soir, après l'avoir joué avant le dîner. Enchantement que me cause cet art; il semble que la partie *intellectuelle* (1) n'ait point part à ce plaisir. C'est ce qui fait classer l'art de la musique à un rang inférieur par les pédants.

Dans la journée, fatigué à suivre Berryer à son arpentage pour son chemin extérieur. M. de Brézé venu le soir.

« Les phraseurs, me disait Berryer d'après je ne sais qui, commencent à Massillon. » Je suis de son avis. Quelle tenue en toutes choses devaient avoir ces gens, capables de développer si longuement et avec ce soin et ce respect de l'objet qu'on traite ou de la personne à qui on s'adresse, et cela avec l'absence de prétention et de l'effet qui a toujours été en grandissant depuis !

19 octobre. — Parti d'Augerville à une heure et demie. On est venu me prendre de Fontainebleau. Mme de Lagrange partie une demi-heure auparavant.

Arbres cassés dans la forêt par un ouragan qui en a déraciné d'énormes. Feuillage mort contrastant. Cassure blanche.

(1) Sur l'élément *intellectuel* des arts, voir le beau développement du début de l'année 1854, à propos des *spécialistes* auxquels, dit-il, « la partie intellectuelle de l'art manque complètement ». (Voir t. II, p. 321.)

Arrivé vers quatre heures. Fait un tour dans le parc par un temps gris et pluvieux. — Les carpes (1). — Dîné vers cinq heures ; parti à sept heures moins un quart.

Paris, 4 novembre. — Je remarquais un de ces matins, étant au soleil dans ma galerie. l'effet prismatique de la multitude de petits poils du drap de ma veste grise. Toutes les couleurs de l'arc-en-ciel y brillaient comme dans le cristal ou le diamant. Chacun de ces poils étant poli réfléchissait les plus vives couleurs, lesquelles changeaient à chaque mouvement que je faisais ; nous n'apercevons pas cet effet en l'absence du soleil, mais... (2).

8 novembre. — Donné à Haro le petit Watteau qui me vient de Barroilhet (3), pour le restaurer.

Lui demander les arbres de Valmont, sur carton.

9 novembre. — Je reçois ce matin une lettre de mon bon Lamey. Chose singulière : depuis mon réveil, je pensais à lui continuellement ; au plaisir que j'aurais à recevoir de ses nouvelles, et surtout à l'habitude que nous devrions prendre de nous écrire :

(1) Les fameuses carpes de l'étang de la Cour des Fontaines, situé entre le Jardin anglais et l'avenue de Maintenon.

(2) La suite manque dans le manuscrit.

(3) *Paul Barroilhet* (1805-1871). Le célèbre baryton de l'Opéra était grand amateur de peinture et avait eu de nombreux tableaux de Delacroix. (Voir le *Catalogue Robaut.*)

c'est justement ce qu'il me demande dans sa lettre.

J'écris ceci pour l'idée que m'a suggérée le commencement de cette lettre. *Si vales bene est, ego valeo...* Je me suis mis à réfléchir sur ce mot *valere*, qui signifie en français *se bien porter,* expression ou plutôt locution qui peint en plusieurs mots une des situations de l'homme qui est en santé, peut-être à la vérité la principale et qui est le plus sûr indice de la force, celle de se trouver sur ses jambes, car l'homme malade est ordinairement couché. Il n'y a pas en français un mot unique qui exprime être en santé, et, chose bizarre, le mot latin qui l'exprime a passé toutefois dans notre langue : c'est le mot *valoir.* Les Anglais disent d'un homme : *Il vaut tant;* c'est comme s'ils disaient : La santé de la bourse est bonne ou mauvaise. Nous disons : Cette maison vaut cent mille francs, c'est-à-dire elle a la valeur, la force, la durée probable, en un mot la santé d'une maison de cent mille francs. *Valeur* vient de *valoir* et par conséquent de VALERE. Il faut en conclure que, dans l'idée de tout le monde, la première condition pour être valeureux est de se bien porter. On a de la valeur, on vaut beaucoup : la santé du corps ajoute à celle de l'âme et souvent n'est pas autre chose.

La valeur, le courage dans un corps affaibli est une chose rare; encore dans l'homme qui en est capable, faut-il remarquer combien il sera plus en possession de cette valeur même, s'il se trouve relativement dans un meilleur état de santé !

— *Du mot* Distraction. — Il y a longtemps que j'avais fait des réflexions analogues sur le mot *Distraction*, pour exprimer des plaisirs, des passe-temps. Il vient de *distrahere*, détacher de, arracher de. Le vulgaire, quand il dit qu'il se donne des distractions, ne se dit pas que cette expression est toute négative; elle exprime la première opération à faire pour aller à une jouissance quelconque : c'est de se tirer d'abord de l'état d'ennui ou de souffrance dans lequel on se trouve. Ainsi, *je vais me distraire* signifie : Je vais ôter de ma pensée le souvenir du mal présent; je vais oublier, si je puis, mon chagrin, quitte à trouver ensuite du plaisir par-dessus le marché. Tous les hommes ont besoin d'être distraits et veulent l'être continuellement. Il n'y a peut-être que le musulman stupide (il nous paraît tel à nous autres) qui semble se suffire à lui-même, accroupi pendant des journées sur un tapis, en tête-à-tête avec sa pipe; encore est-ce là une sorte de distraction. C'est une occupation fainéante qui remplit les heures d'une façon machinale.

Quant à nos distractions, ce sont celles que donnent des lectures, des spectacles, les cartes, la promenade : il y en a qui s'amusent, d'autres qui restent des heures interminables avec les occupations que donnent les travaux de l'esprit; mais, encore un coup, ce sont des personnes qui charment les heures de la prison par les imaginations d'un état qui les met hors de l'état présent, c'est-à-dire qui les arrache à la con-

templation de soi-même. Ne peut-il donc arriver que, sans le secours de ces passe-temps plus ou moins frivoles, on vive en compagnie de soi-même, sans appeler à son secours, ou la société d'un autre être, notre pareil, et aussi ennuyé que nous, ou les spectacles que donnent à notre esprit les inventions d'autres hommes comme nous, qui ont eux-mêmes cherché dans l'enfantement de ces ouvrages, qui charment maintenant nos heures, une ressource contre les difficultés de vivre avec eux-mêmes?

Pythagore compare le spectacle du monde à celui des jeux Olympiques : les uns y tiennent boutique et ne songent qu'au profit; les autres payent de leur personne et cherchent la gloire; d'autres enfin se contentent de voir les jeux.

11 novembre. — Dans la journée chez Viardot, que je n'ai pas trouvé. Ensuite chez Mme de Lagrange. Je conviens de revenir dîner avec elle, Berryer et Musset. Mme Las Marismas s'y trouve : façon d'Anglaise qui ne manque pas de charme.

B... se plaignant à Nice des moustiques, et M. de Laudi, le père, lui disant obligeamment : « Nous en avons douze espèces comme cela. »

Vendredi 13 novembre. — Il est difficile de dire quelles couleurs employaient les Titien et les Rubens pour faire ces tons de chair si brillants et restés tels, et en particulier ces demi-teintes dans lesquelles la

transparence du sang sous la peau se fait sentir malgré le gris que toute demi-teinte comporte. Je suis convaincu pour ma part qu'ils ont mêlé, pour les produire, les couleurs les plus brillantes. La tradition était interrompue à David, lequel, ainsi que son école, a amené d'autres errements.

Il est passé en principe, pour ainsi dire, que la sobriété était un des éléments du beau. Je m'explique : après le dévergondage du dessin et les éclats intempestifs de couleurs qui ont amené les écoles de décadence à outrager en tous sens la vérité et le goût, il a fallu revenir à la simplicité dans toutes les parties de l'art. Le dessin a été retrempé à la source de l'antique : de là une carrière toute nouvelle ouverte à un sentiment noble et vrai. La couleur a participé à la réforme; mais cette réforme a été indiscrète, en ce sens qu'on a cru qu'elle resterait toujours de la couleur atténuée et ramenée à ce qu'on croyait, à une simplicité qui n'est pas dans la nature. On trouve chez David (dans les *Sabines*, par exemple, qui sont le prototype de sa réforme) une couleur qui est relativement juste; seulement les tons que Rubens produit avec des couleurs franches et virtuelles telles que des *verts* vifs, des *outremers*, etc., David et son école croient les retrouver avec le *noir* et le *blanc* pour faire du *bleu*, le *noir* et le *jaune* pour faire du *vert*, de l'*ocre rouge* et du *noir* pour faire du *violet*, ainsi de suite. Encore emploie-t-il des couleurs terreuses, des *terres d'om-*

bre ou de *Cassel,* des *ocres,* etc. — Chacun de ces verts, de ces bleus relatifs, joue son rôle dans cette gamme atténuée, surtout quand le tableau se trouve placé dans une lumière vive qui, en pénétrant leurs molécules, leur donne tout l'éclat dont elles sont susceptibles ; mais si le tableau est placé dans l'ombre ou en fuyant sous le jour, la terre redevient terre et les tons ne jouent plus, pour ainsi dire. Si surtout on le place à côté d'un tableau coloré comme ceux des Titien et des Rubens, il paraît ce qu'il est effectivement : terreux, morne et sans vie. *Tu es terre et tu redeviens terre.*

Van Dyck emploie des couleurs plus terreuses que Rubens, l'*ocre,* le *brun rouge,* le *noir,* etc.

Vendredi 20 *novembre.* — Je compare ces écrivains qui ont des idées, mais qui ne savent pas les ordonner, à ces généraux barbares qui menaient au combat des nuées de Perses ou de Huns combattant au hasard, sans ordre, sans unité d'efforts, et par conséquent sans résultat. Les mauvais écrivains se trouvent aussi bien parmi ceux qui ont des idées que chez ceux qui en sont dépourvus. C'est le sentiment de l'unité et le pouvoir de la réaliser dans son ouvrage qui font le grand écrivain et le grand artiste.

Samedi 5 *décembre.* — A l'Institut, Gatteaux (1)

(1) *Jacques-Édouard Gatteaux* (1788-1881), statuaire et graveur en médailles, membre de l'Institut depuis 1845.

fait une sortie sur la couleur. Le ministre (1) y était.

9 décembre. — J'ai toujours fait trop d'honneur à tous les gens que j'ai vus pour la première fois : je les crois toujours supérieurs.

Dimanche 20 *décembre.* — Je reste chez moi, je ne fais point ma barbe; tantôt, un petit rhume commençant me donne le prétexte de ne pas bouger. Depuis le commencement de ce mois je me suis remis à travailler.

L'atelier est entièrement vide. Qui le croirait? Ce lieu, qui m'a vu entouré de peintures de toutes sortes et de plusieurs qui me réjouissaient par leur variété et qui chacune éveillaient un souvenir ou une émotion, me plaît encore dans la solitude. Il semble qu'il soit doublé. J'ai là dedans une dizaine de petits tableaux que je prends plaisir à finir. Sitôt que je suis levé, je monte à la hâte, prenant à peine le temps de me peigner : j'y demeure jusqu'à la nuit, sans un seul moment de vide ou de regret pour les distractions que les visites, ou ce qu'on appelle les plaisirs, peuvent donner. Mon ambition est renfermée dans ces murs. Je jouis des derniers instants qui me restent pour me voir encore dans ce lieu qui m'a vu tant d'années, et dans lequel s'est passée en grande partie la dernière période de mon arrière-jeunesse. Je parle ainsi de moi, parce que, quoique dans un

(1) M. Roulland.

âge avancé de la vie, mon imagination et un certain je ne sais quoi me font sentir des mouvements, des élans, des aspirations qui se sentent encore des belles années. Une ambition effrénée n'a pas asservi mes facultés au vain désir d'être admiré par les envieux dans quelque poste en vue, vain hochet des dernières années, sot emploi pour l'esprit et pour le cœur de ces moments où l'homme au déclin de la vie devrait plutôt se recueillir dans ses souvenirs ou dans de salutaires occupations de l'esprit, pour se consoler de ce qui lui échappe, et remplir ses dernières heures autrement que dans les affaires rebutantes dans lesquelles les ambitieux consument de longues journées pour être vus quelques instants ou plutôt pour se voir sous le soleil de la faveur. Je ne puis quitter sans une vive émotion ces humbles lieux, où j'ai été tantôt triste et tantôt joyeux pendant tant d'années.

Mercredi 23 *décembre.* — Jour de réunion générale de l'Institut pour la nomination d'un sous-bibliothécaire. La vue de toutes ces figures m'a amusé. Berryer y était, que je n'avais pas vu et qui est venu à moi. Nous avons été en sortant voir mon logement. Il me ramène jusque chez lui, tout en me contant les circonstances du procès de Jeufosse, dans lequel il vient d'avoir un éclatant succès (1).

(1) Cette cause célèbre, qui eut un grand retentissement, fut jugée le 14 décembre 1857, et fournit à Berryer l'occasion d'un de ses plus beaux succès oratoires.

Jour de sainte Victoire (1). Je l'ai laissé passer sans m'en apercevoir, car j'écris ceci le lendemain... Que d'années écoulées, que de chers objets disparus depuis que nous fêtions ce cher anniversaire !

Jeudi 24 décembre. — Travaillé comme à l'ordinaire toute la journée pendant qu'on me déménage. J'apprends ce soir la mort du pauvre Devéria (2), mort aujourd'hui même, et qu'on enterre demain.

Lundi 28 décembre. — Déménagé brusquement aujourd'hui (3). Travaillé le matin aux *Chevaux qui se battent* (4).

Mon logement est décidément charmant. J'ai eu un peu de mélancolie après dîner, de me trouver transplanté. Je me suis peu à peu réconcilié et me suis couché enchanté.

Réveillé le lendemain en voyant le soleil le plus gracieux sur les maisons qui sont en face de ma fenêtre. La vue de mon petit jardin et l'aspect riant de mon atelier me causent toujours un sentiment de plaisir.

Mardi 29 décembre. — J'ai été jusqu'au Luxem-

(1) C'était le jour de la fête de la mère Delacroix, *Victoire OEben*, et cet anniversaire évoquait en lui de touchants souvenirs de jeunesse.

(2) *Achille Devéria* (1800-1857).

(3) Delacroix quittait son appartement de la rue Notre-Dame de Lorette pour s'installer dans l'atelier de la rue Furstenberg, où il devait mourir quelques années plus tard.

(4) Voir *Catalogue Robaut*, n° 1409.

bourg (1) pour m'aguerrir, par le plus beau temps du monde.

Le soir, M. Hartmann (2), qui venait me demander ma copie du portrait d'homme de Raphaël. Nous avons parlé tout le temps de théologie. Il est un fervent protestant. Haro survenu. Bref, je me suis couché ennuyé et fatigué.

(1) A partir de ce moment, Delacroix ira souvent se reposer et rêver sous les ombrages du Luxembourg, à l'endroit même où se dresse actuellement le monument élevé à sa mémoire.

(2) M. *Hartmann*, amateur distingué dont la galerie contenait un grand nombre de toiles du maitre.

1858

22 janvier. — Soirée chez Hittorff pour la lecture de Berlioz.

2 février. — Première visite du docteur Laguerre pour la maladie de Jenny. Elle est arrêtée depuis avant-hier.

3 février. — Deuxième visite du docteur.

4 février. — Troisième visite du docteur. Riesener venu à quatre heures pour le jardin.

5 février. — Visite du docteur. — Au conseil la matinée; ensuite chez Alaux (1) et chez Halévy. Je n'ai pas trouvé ce dernier.

Je vois au conseil une machine destinée à transporter à une vingtaine de mètres plus loin la colonne de la place du Châtelet. On vient de planter à la place de la Bourse des marronniers énormes. Bientôt on

(1) *Jean Alaux* (1786-1864), peintre, élève de Vincent, grand prix de Rome en 1815, membre de l'Académie des Beaux-Arts depuis 1851.

transportera des maisons; qui sait? peut-être des villes.

15 *février*. — Le bon Duverger venu me voir pour le placement du médaillon de Nourrit (1) à Versailles. Excellent homme et policé dans ses explications. Il veut avoir une vieillesse vigoureuse et fait des actes de jeune homme pour se tenir en haleine, comme de grimper sur les omnibus quand la voiture est lancée, et autres exercices.

16 *février*. — Séance du comité à trois heures à l'Hôtel de ville. Je vois Flourens (2). Le préfet (3) nous a dit des choses intéressantes sur l'invasion des prêtres dans l'instruction publique. Ils accaparent tout.

J'ai eu très froid en revenant avec Didot.

17 *février*. — Vers quatre heures, comme j'allais sortir, mon cher Rivet est venu me voir. Il m'a montré de la sensibilité au souvenir de notre ancienne amitié et m'a promis de venir quelquefois prendre du thé avec moi et causer.

(1) *Eugène Vieillard-Duverger* (1800-1863), imprimeur délicat et érudit, était un camarade de jeunesse de Delacroix : il était fils de *Louis Vieillard-Duverger*, ancien régisseur de l'Opéra-Comique, et plus tard directeur d'une agence théâtrale fort estimée. *Adolphe Nourrit* avait épousé la sœur d'*Eugène Duverger*. Le médaillon du grand artiste, dont il est question ici, n'est que la reproduction du médaillon de profil qui orne la tombe d'Adolphe Nourrit au cimetière Montmartre.

(2) *Pierre-Jean-Marie Flourens* (1794-1867), physiologiste, élève de Cuvier, professeur au Collège de France, secrétaire perpétuel de l'Académie des sciences, fut appelé en 1858 à faire partie du conseil municipal et du conseil général du département de la Seine.

(3) Le *baron Haussmann*.

18 *février*. — Chabrier et sa femme venus vers trois heures.

23 *février*. — Les anciens sont parfaits dans leur sculpture. Raphaël (1) ne l'est pas dans son art. Je fais cette réflexion à propos du petit tableau d'*Apollon et Marsyas* (2). Voilà un ouvrage admirable et dont les regards ne peuvent se détacher. C'est un chef-d'œuvre sans doute, mais le chef-d'œuvre d'un art qui n'est pas arrivé à sa perfection. On y trouve la perfection d'un talent particulier avec l'ignorance, résultat du moment où il a été produit. L'Apollon est collé au fond. Ce fond avec ses petites fabriques est puéril : la naïveté de l'imitation l'excuse, et le peu de connaissance qu'on avait alors de la perspective aérienne. L'Apollon a les jambes grêles : elles sont d'un modelé faible ; les pieds ont l'air de petites planches emmanchées au bout des jambes : le cou et les clavicules sont manqués, ou plutôt ne sont pas sentis. Il en est

(1) Delacroix écrivait en 1830 dans la *Revue de Paris*, où il avait donné une longue étude sur *Raphaël* : « Raphaël n'a pas plus qu'un « autre atteint la perfection, il n'a pas même, comme c'est l'opinion « commune, réuni à lui seul le plus grand nombre de perfections pos- « sible ; mais lui seul a porté à un si haut degré les qualités les plus « entraînantes et qui exercent le plus d'empire sur les hommes : un « charme irrésistible dans son style, une grâce vraiment divine, qui res- « pire partout dans ses ouvrages, qui voile les défauts et fait excuser « toutes ses hardiesses. »

(2) Peinture sur bois de l'école italienne, dont il est difficile d'établir exactement l'auteur. Acheté en 1850 à la vente de la galerie de M. Duvernay par un savant amateur anglais, M. Morris Moore, ce tableau fut exposé à Paris en 1859. Depuis quelques années il fait partie des collections du Louvre (Salon carré).

à peu près de même du bras gauche qui tient un bâton ; je le répète : le sentiment individuel, le charme particulier au talent le plus rare, forment l'attrait de ce tableau. Rien de semblable dans des petits plâtres qui se trouvaient à côté chez le possesseur du tableau, et qui sont moulés probablement sur des bronzes antiques. Il s'y trouve des parties négligées ou plutôt moins achevées que les autres ; mais le sentiment, qui anime le tout, ne va pas sans une connaissance complète de l'art. Raphaël est boiteux et gracieux.

L'antique est plein de la grâce sans afféterie de la nature ; rien ne choque ; on ne regrette rien ; il ne manque rien, et il n'y a rien de trop. Il n'y a aucun exemple chez les modernes d'un art pareil.

24 février. — Chez Raphaël nous voyons un art qui se débat dans ses langes : les parties sublimes font passer sur les parties ignorantes, sur les naïvetés enfantines qui ne sont que des promesses d'un art plus complet.

Dans Rubens il y a une exubérance, une connaissance des moyens de l'art et surtout une facilité à les appliquer, qui entraîne la main savante de l'artiste dans des effets outrés, dans des moyens de convention employés pour frapper davantage.

Dans Puget (1), des parties merveilleuses qui

(1) Dans son étude sur le grand sculpteur, parue au *Plutarque français*, Delacroix écrit en manière de conclusion : « Le nom de *Puget* est « l'un des plus grands noms que présente l'histoire des arts. Il est « l'honneur de son pays, et, par une bizarrerie remarquable, l'allure de

dépassent, en vérité et en énergie, les anciens et Rubens, mais point d'ensemble : des défaillances à chaque pas, des parties défectueuses assemblées à grand'peine; l'ignoble, le commun à chaque pas.

L'antique est toujours égal, serein, complet dans ses détails, et l'ensemble irréprochable en quelque sorte. Il semble que les ouvrages soient ceux d'un seul artiste : les nuances de style diffèrent à des époques diverses, mais n'enlèvent pas à un seul morceau antique cette valeur singulière qu'ils doivent tous à cette unité de doctrine, à cette tradition de force contenue et de simplicité, que les modernes n'ont jamais atteinte dans les arts du dessin, ni peut-être dans aucun des autres arts.

26 février. — La conversation que j'ai avec J... à propos de la jambe imparfaite de la *Médée :* que les hommes de talent sont frappés d'une idée à laquelle tout doit être subordonné. De là les parties faibles, sacrifiées par force; tant mieux si l'idée est venue

« son génie semble l'opposé du génie français. De tout temps, sauf de
« rares exceptions parmi lesquelles Puget est la plus brillante, la sagesse
« dans la conception et l'ordonnance et une sorte de coquetterie dans
« l'exécution ont caractérisé le goût de notre nation dans les arts du
« dessin. Au rebours de ces qualités, Puget présenta dans ses ouvrages
« une fougue d'invention et une vigueur de la main qui approchent de la
« rudesse, et qui durent étonner dans son temps, plus qu'elles ne feraient
« au nôtre. Aussi l'espèce de disgrâce qu'il subit pendant sa longue car-
« rière doit-elle être attribuée en grande partie à cette opposition qu'il
« offrait avec la manière des artistes ses contemporains, manière qui
« flattait le goût général. C'est précisément ce contraste qui le fait si
« grand aujourd'hui : aux yeux de la postérité, il efface tout ce que son
« époque a produit et admiré. »

toute nette et se développant d'elle-même. Le travail difficile ne s'applique, dans l'homme de talent, qu'à faire passer les endroits faibles. Comme tout est faible chez les hommes d'un faible talent, tout étant le produit de la réflexion ou de réminiscences plus que de l'inspiration, ces lacunes sont moins sensibles. Toutes les parties de leur ouvrage insipide sont l'objet d'un travail opiniâtre et soutenu. Une nature avare leur fait payer cher leur moindre trouvaille. Aux hommes mieux doués le ciel donne pour rien les idées heureuses et frappantes; c'est à les mettre en lumière le mieux possible que s'applique pour eux le travail.

28 *février*. — (Je relis cela. Le rapporter à ce que j'ai écrit au commencement de l'année 1860 sur le même sujet (1); mais avec une conclusion différente; non pas que je ne trouve toujours l'antique aussi parfait, mais en le comparant avec les modernes, notamment dans des médailles de la Renaissance, dans les ouvrages de Michel-Ange, du Corrège, etc., je trouve dans ces derniers un charme particulier que je n'ose pas dire qui soit dû à leurs incorrections, mais à une sorte de piquant indéfinissable qu'on ne trouve pas dans l'antique, lequel vous donne une admiration plus tranquille. Les anciens embrassaient moins d'objets.)

L'art grec était fils de l'art égyptien. Il fallait toute la merveilleuse aptitude du peuple de la Grèce

(1) Voir t. III, p. 371 et suiv.

pour avoir rencontré, en suivant toutefois une sorte de tradition hiératique comme celle des Égyptiens, toute la perfection de leur sculpture. C'est la libéralité de leur esprit qui anime et féconde ces froides images consacrées d'un autre art soumis à une tradition inflexible. Mais si on les compare aux modernes, travaillés par tant de nouveautés que la marche des siècles a amenées par le christianisme, par les découvertes des sciences qui ont aidé à la hardiesse de l'imagination, enfin par suite de cette révolution inévitable dans les choses humaines qui ne permet pas qu'une époque soit semblable à celles qui l'ont précédée...

Les hardiesses téméraires des grands hommes ont conduit au mauvais goût; mais chez les grands hommes, les hardiesses ont ouvert la barrière aux hommes futurs qui leur ressemblent. De même qu'Homère semble chez les anciens la source d'où tout a découlé, de même chez les modernes certains génies, j'oserai dire énormes, et il faut le mot comme signifiant aussi bien la grandeur de ces génies que leur impossibilité de se renfermer dans de certaines bornes, ont ouvert toutes les routes parcourues depuis eux, chacun suivant son caractère particulier, de telle sorte qu'il n'est pas de grands esprits venus à leur suite qui n'aient été leurs tributaires, qui n'aient trouvé chez eux les types de leurs inspirations (1).

(1) Sur les génies primitifs et leurs imitateurs, voir la même idée exprimée par Delacroix le 26 octobre 1853, t. II, p. 258 et suiv.

L'exemple de ces hommes primitifs est dangereux pour les faibles talents ou pour les inexpérimentés. De grands talents, même à leur début, cèdent facilement à prendre leur propre influence ou les divagations de leur imagination pour l'effet d'un génie semblable à celui de ces hommes extraordinaires. C'est à d'autres grands hommes comme eux, mais qui viennent après eux, que leur exemple est utile, les natures inférieures peuvent imiter à leur aise les Virgile, les Mozart.....

Cette mobilité est si naturelle aux hommes que les anciens eux-mêmes, dont la grandeur à distance nous semble monotone, présentent peu d'analogies; leurs grands tragiques se suivent sans se ressembler: Euripide n'a plus la simplicité d'Eschyle, il est plus poignant, il cherche des effets, des oppositions; les artifices de la composition s'augmentent avec la nécessité de s'adresser à des sources nouvelles d'intérêt qui se découvrent dans l'âme humaine.

C'est comme le travail qu'on voit s'opérer dans l'art moderne. Michel-Ange ne peut appeler au secours de l'effet de ses sculptures l'art des fonds, le paysage qui augmente l'impression des figures dans la peinture; mais le pathétique des mouvements, la finesse des plans, l'expression deviennent des besoins impérieux de sa passion.

Les plus grands admirateurs, et ils sont rares aujourd'hui, de Corneille et de Racine sentent bien que, de notre temps, des ouvrages taillés sur le modèle

des leurs nous laisseraient froids. L'indigence de
nos poètes nous prive de tragédies faites pour nous;
il nous manque des *génies originaux* (1). On n'a
encore rien imaginé que l'imitation de Shakespeare
mêlée à ce que nous appelons des mélodrames;
mais Shakespeare est trop individuel, ses beautés
et ses exubérances tiennent trop à une nature ori-
ginale pour que nous puissions en être complète-
ment satisfaits quand on vient faire à notre usage du
Shakespeare. C'est un homme à qui on ne peut rien
dérober, comme il ne faut rien lui retrancher. Non
seulement il a un génie propre à qui rien ne ressemble,
mais il est Anglais, ses beautés sont plus belles pour
les Anglais, et ses défauts n'en sont peut-être pas
aux yeux de ses compatriotes. Ils en étaient encore
bien moins pour ses contemporains. Ils étaient ravis
de ce qui nous choque : les beautés de tous les temps
qui brillent çà et là n'étaient probablement pas ce qui
faisait battre des mains à la galerie d'en haut, celle
que fréquentaient les matelots et les marchands de

(1) Du livre déjà cité sur Delacroix nous détachons ce passage écrit
par le maitre sous la rubrique *De l'art ancien et de l'art moderne :*
« Le goût de l'*archaïsme* est pernicieux. C'est lui qui persuade à mille
« artistes qu'on peut reproduire une forme épuisée ou sans rapport à nos
« mœurs du moment. Il est impardonnable de chercher le beau à la
« manière de Raphaël ou du Dante. Ni l'un ni l'autre, s'il était possible
« qu'ils revinssent au monde, ne présenterait les mêmes caractères
« dans son talent... Libre à ceux qui imitent aujourd'hui le style de
« Raphaël de se croire des Raphaëls. Ce que l'on peut singer, c'est l'in-
« vention, c'est la variété des caractères; et ce qu'un homme inspiré
« seul peut faire, c'est de marquer de son style particulier ses ouvrages
« inspirés. » (EUGÈNE DELACROIX, *sa vie et ses œuvres*, p. 409.)

poisson; et il est probable que les seigneurs de la cour d'Élisabeth—ils n'avaient pas beaucoup meilleur goût — leur préféraient les jeux de mots, les traits d'esprit recherchés. Le lyrisme, le réalisme, toutes ces belles inventions modernes, on a cru les trouver dans Shakespeare. De ce qu'il fait parler des valets comme leurs maîtres, de ce qu'il fait interroger un savetier par César, le savetier en tablier de cuir et répondant en calembours du coin de la rue, on a conclu que la vérité manquait à nos pères qui ne connaissaient pas cette veine nouvelle; quand on a vu également un amant en tête-à-tête avec sa maîtresse débiter deux pages de dithyrambe à la nature et à la lune, ou un homme dans le paroxysme de la fureur s'arrêter pour faire des réflexions philosophiques interminables, on a vu un élément d'intérêt dans ce qui n'est que celui d'un extrême ennui.

Combien le pour et le contre se trouvent dans la même cervelle! On est étonné de la diversité des opinions entre hommes différents; mais un homme d'un esprit sain conçoit toutes les possibilités, sait se mettre ou se met à son insu à tous les points de vue. Cela explique tous les revirements d'opinion chez le même homme, et ils ne doivent surprendre que ceux qui ne sont pas capables de se faire à eux-mêmes des opinions des choses. En politique, où ce changement est plus fréquent et plus brusque encore, il tient à des causes entièrement différentes et que je n'ai pas besoin d'indiquer : cela n'est pas mon sujet.

Il semble donc qu'un homme impartial ne devrait écrire qu'en deux personnes pour ainsi dire : de même qu'il y a deux avocats pour une seule cause. Chacun de ces avocats voit tellement les moyens qui militent en faveur d'un adversaire, que souvent il va au-devant de ces moyens ; et quand il rétorque les raisons qu'on lui objecte, c'est par des raisons tout aussi bonnes et qui au moins sont spécieuses. D'où il suit que le vrai dans toute question ne saurait être absolu ; les Grecs, qui sont la perfection, ne sont pas aussi parfaits ; les modernes, qui offrent plus de défaillances ou de fautes, ne sont pas aussi défectueux que l'on pense et compensent par des qualités particulières les fautes et les défaillances dont l'antique paraît exempt.

Je trouve, dans de vieilles notes d'il y a quatre ans (1), mon opinion sur le Titien. Ces jours-ci, sans me les rappeler, mais sous des impressions différentes, je viens d'en écrire d'autres.

D'où je conclus qu'il faudrait presque qu'un homme de bonne foi n'écrivît un ouvrage que comme on instruit une cause ; c'est-à-dire, un thème étant posé, avoir comme un autre personnage en soi qui fasse le rôle d'un avocat adverse chargé de contredire.

— Sur l'instabilité des renommées des grands hommes.

(1) Voir t. II, p. 470 et suiv.

— Du beau antique et du beau moderne.

5 mars. — Au conseil par un froid glacial. J'y apprends que le bon Thierry est très malade. Je vais à la rue du Petit-Musc, je le trouve très changé.

Je lis en rentrant les lettres de Mlle Rachel (1).

Je trouve dans les *Salons de Paris* de Mme Ancelot, à propos de la duchesse d'Abrantès (2) : « Ce fut avec tristesse que je la quittai ; j'emportais une vague inquiétude, car j'avais déjà remarqué que la maladie était toujours et que la mort est souvent la suite du chagrin. Une certaine modération de caractère et de position défend la vie contre ce qui l'empêche d'arriver à la vieillesse, et ceux qui parviennent à ses dernières limites ont fait certainement preuve d'une sagesse recommandable. Ils ont fait plus : ils ont fait mieux que bien d'autres, et, si cela ne parle pas toujours en faveur de leur cœur, c'est un assez bon argument en faveur de leur raison. La duchesse d'Abrantès n'eut point cette habileté honorable : le désordre amena le chagrin, qui entraîna la maladie à sa suite. »

(1) *Rachel* était morte au mois de janvier de cette même année.
(2) La *duchesse d'Abrantès*, née en 1784, morte en 1838, descendait de la famille impériale des Comnène. Elle épousa en 1799 le général Junot, l'accompagna dans ses différentes campagnes, et après sa mort en 1813 se voua à l'éducation de ses enfants. Elle écrivit de volumineux mémoires où l'on trouve les plus curieux détails sur la cour impériale. Elle était très liée avec Balzac, qui, au moment de l'apparition de ses mémoires, servit d'intermédiaire pour traiter avec les éditeurs. On trouve d'intéressants détails sur la duchesse d'Abrantès dans le livre de M. G. Ferry : *Balzac et ses amies.*

10 *mars.* — La *Vue de Dieppe* avec l'*Homme qui sort de la mer avec les deux chevaux* (1).

14 *mars.* — Les artistes qui cherchent la perfection en tout sont ceux qui ne peuvent l'atteindre en aucune partie.

15 *mars.* — Je suis souffrant depuis quelques jours de l'estomac; je l'ai fatigué un peu peut-être, et de plus je travaille beaucoup depuis un mois et demi.

J'ai sous les yeux dans ma chambre la petite répétition du *Trajan* (2) et le *Christ montant au Calvaire*. Le premier est blond et clair beaucoup plus que l'autre. Le petit Watteau (3) que j'ai mis à côté de tous les deux a achevé de me démontrer où sont les avantages des fonds clairs. Dans le *Christ*, les terrains, surtout ceux du fond, se confondent presque avec les parties sombres des personnages : la règle la plus générale est d'avoir toujours des fonds d'une demi-teinte claire, moins que les chairs, bien entendu,

(1) Voir *Catalogue Robaut*, n° 1410.

(2) Il s'agit de l'esquisse de la fameuse toile *la Justice de Trajan*, peinte en 1840 et qui est l'honneur du musée de Rouen. (Voir *Catalogue Robaut*, n° 693.) « La *Justice de Trajan* est peut-être comme couleur « la plus belle toile de M. Eugène Delacroix, et rarement la peinture « a donné aux yeux une fête si brillante : la jambe s'appuyant dans « son cothurne de pourpre et d'or au flanc rose de sa monture est le « plus frais bouquet de tons qu'on ait jamais cueilli sur une palette, « même à Venise. » (Th. Gautier, *Les Beaux-Arts en Europe*.)

(3) Delacroix tenait de Barroilhet ce petit tableau de Watteau, *les Apothicaires*. Il l'a légué par testament à M. le baron Schwiter. (*Corresp.*, t. I, p. vi.)

mais calculés de manière que les accessoires bruns, tels que vêtements, barbe, chevelures, tranchent en brun pour enlever les objets du premier plan. C'est ce qui est très remarquable dans le Watteau; il y a même plusieurs parties qui ont la même valeur que leurs fonds respectifs. Ainsi les bas des souliers gris ou jaunâtres ne sortent du terrain que par des parties légèrement plus foncées, etc. Il faudrait d'autres Watteau pour étudier l'artifice de son effet.

Dans mon Watteau, les arbres du fond, quoiqu'à un plan peu reculé, sont extrêmement clairs : il ne s'y trouve pas un seul ton, non plus que dans les tombeaux, qui rivalise même de loin pour la vigueur avec ceux du premier plan. Il en résulte même un défaut de liaison que je trouve choquant quand je le compare avec mon *Trajan;* chaque petite figure est isolée, et on voit trop clairement qu'elle a été faite à loisir, indépendamment de ses voisines.

C'est aujourd'hui, après y avoir réfléchi ce matin dans mon lit, que j'ai donné à Haro l'idée qui peut mettre sur la voie de la peinture des Van Eyck, le problème consistant d'une part dans le moyen à prendre pour éviter la trop grande quantité d'huile dans les couleurs, et de l'autre dans celui d'ajouter du vernis en quantité correspondante. Je lui ai dit de renverser le problème : on broierait les couleurs avec un vernis qui permettrait de conserver les couleurs fraîches, et on ajouterait de l'huile en peignant. Il est très frappé de mon idée.

16 mars. — Varcollier est venu me voir. Il me dit que Trousseau disait qu'il n'y avait que danger à s'attaquer par des remèdes à toute maladie chronique, goutte, rhumatisme, migraine. Cicéron disait : *Contra senectutem pugnandum.*

18 mars. — Aujourd'hui, première visite du docteur Laguerre pour mon indigestion.

21 mars. — Beyle dit de l'*Italiana in Algieri* : « C'est la perfection du genre bouffe; aucun autre compositeur vivant ne mérite cette louange, et Rossini lui-même a bientôt cessé d'y prétendre. Quand il écrivait l'*Italiana*, il était dans la fleur du génie et de la jeunesse; il ne craignait pas de se répéter; il ne cherchait pas à faire de la *musique forte;* il vivait dans cet aimable pays de Venise, le plus gai de l'Italie et peut-être du monde, et certainement le moins pédant. »

2 avril. — Les deux Grenier (1) venus vers quatre heures; ils m'ont fait plaisir.

3 avril. — Je relis plusieurs de mes anciens calepins pour y rechercher du vin de quinquina que m'avait donné ce brave Boissel. J'y ai retrouvé des choses passées avec un plaisir doux et pas trop triste.

(1) Sans doute *Henri-Gustave* et *Théophile-Yves-René Grenier de Saint-Martin*, fils du peintre *Grenier de Saint-Martin* (1793-1867), élève de Guérin et aussi de Delacroix. Ces deux jeunes gens débutèrent l'un et l'autre au Salon de 1857.

Pourquoi ai-je délaissé (1) cette occupation, qui me coûte si peu, de jeter de temps en temps sur ces livres ce qui se passe dans mon existence et surtout dans mon cerveau? Il y a nécessairement dans des notes de ce genre, écrites en courant, beaucoup de choses qu'on aimerait plus tard à n'y pas retrouver. Les détails vulgaires ne se laissent pas exprimer facilement, et il est naturel de craindre l'usage que l'on pourrait faire, dans un temps éloigné, de beaucoup de choses sans intérêt et écrites sans soin.

9 avril. — De la correspondance de Voltaire avec le cardinal de Bernis (2) : « Cette tragédie (celle de *Calas*) ne m'empêche pas de faire à *Cassandre* toutes les corrections que vous m'avez bien voulu indiquer : malheur à qui ne se corrige pas, soi et ses œuvres ! En relisant une tragédie de *Marianne* que j'avais faite il y a quelque quarante ans, je l'ai trouvée plate et le sujet beau; je l'ai entièrement changée; il faut se corriger, eût-on quatre-vingts ans. Je n'aime point les vieillards qui disent : — J'ai pris mon pli. — Eh! vieux fou, prends-en un autre; rabote tes vers si tu en as fait,

(1) On pourra remarquer que, durant les périodes de production, le Journal est presque toujours incomplet. C'est surtout quand il voyage, quand il est aux eaux, en villégiature chez un ami, à Dieppe par exemple, qu'il se plaît à y écrire : c'est ainsi que ses séjours à Augerville chez Berryer, où il ne peignait presque jamais, sont autant d'occasions pour lui de noircir des feuillets. En revanche, à Paris il écrit peu : c'est ce qui explique que l'on trouve en somme assez peu d'indications sur ses compositions picturales, et que le Journal soit à ce point de vue un insuffisant commentaire de son œuvre d'artiste.

(2) Lettre du 21 juillet 1762.

et ton humeur si tu en as. Combattons contre nous-mêmes jusqu'au dernier moment; chaque victoire est douce. Que vous êtes heureux, Monseigneur! Vous êtes encore jeune et vous n'avez point à combattre. »

De Voltaire au cardinal de Bernis (1) : « Je ne sais, Monseigneur, si notre secrétaire perpétuel a envoyé à Votre Éminence l'*Héraclius* de Calderon, que je lui ai remis pour divertir l'Académie. Vous verrez quel est l'original, de Calderon ou de Corneille. Cette lecture peut amuser infiniment un homme de goût tel que vous, et c'est une chose, à mon gré, assez plaisante. Je vois jusqu'à quel point la plus grave de toutes les nations méprise le sens commun.

« Voici, en attendant, la traduction très fidèle de la *Conspiration contre César* par Cassius et Brûtus, qu'on joue tous les jours à Londres, et qu'on préfère infiniment au *Cinna* de Corneille. Je vous supplie de me dire comment un peuple qui a tant de philosophie peut avoir si peu de goût. Vous me répondrez peut-être que c'est parce qu'ils sont philosophes; mais quoi! la philosophie mènerait-elle tout droit à l'absurdité? Et le goût cultivé n'est-il pas même une vraie partie de la philosophie? »

Voici la réponse du cardinal qui se montre, à mon avis, plus homme d'un véritable goût que Voltaire. Celui-ci, — et c'était naturel, tout prévenu par l'habitude de notre théâtre, dans lequel, malgré son génie,

(1) Lettre du 31 mars 1763.

et quoi qu'il en pût penser lui-même, il n'avait pas innové véritablement, — ne voit le goût que dans les étroites convenances que l'habitude, plus qu'une vraie entente de ce qui plaît aux hommes, avait établies sur notre scène : « Je suis loin de m'élever contre la forme de Corneille et de Racine. Elle avait eu du moins d'être nouvelle dans leur main : cette préférence donnée au discours sur l'action est un système complet : le penchant de notre nation y convient. Cependant celui de Shakespeare et de Calderon qui a suffi aux Anglais et aux Espagnols qui ont précédé d'un siècle nos grands ouvrages, dans le même moment, il faut bien le dire, où notre théâtre se débattait dans d'incroyables ténèbres, ce système, dis-je, tout critiquable qu'il est, parle peut-être davantage à l'imagination et ne met pas aussi perpétuellement l'auteur entre le spectateur et la scène. »

La véritable innovation, — mais je crois que du temps de Voltaire, et dans la société où il vivait, elle était impossible à Voltaire lui-même, — cette innovation eût consisté à mettre seulement dans ces actions compliquées des Anglais et des Espagnols une espèce d'ordre et de raison ; mais laissons parler l'aimable cardinal, dont l'opinion est étonnante pour le temps où il vit : « Notre secrétaire perpétuel m'a envoyé l'*Héraclius* de Calderon, et je viens de lire le *Jules César* de Shakespeare. Ces deux pièces m'ont fait grand plaisir comme servant à l'histoire de l'esprit humain et du goût particulier des nations. Il faut

pourtant convenir que ces tragédies, tout extravagantes ou grossières qu'elles sont, n'ennuient point, et je vous dirai, à ma honte, que ces vieilles rapsodies où il y a de temps en temps des traits de génie et des sentiments fort naturels, me sont moins odieuses que les froides élégies de nos tragiques médiocres. Voyez les tableaux de Paul Véronèse, de Rubens et de tant d'autres peintres flamands ou italiens, ils pèchent souvent contre les costumes, ils blessent les convenances et offensent le goût; mais la force de leur pinceau et la vérité de leur coloris font excuser ces défauts. Il en est à peu près de même des ouvrages dramatiques. Au reste, je ne suis pas étonné que le peuple anglais, qui ressemble à certains égards au peuple romain, ou qui du moins s'est flatté de lui ressembler, soit enchanté d'entendre les grands personnages de Rome s'exprimer comme la bourgeoisie et quelquefois comme la populace de Londres. Vous me paraissez étonné que la philosophie, éclairant l'esprit et rectifiant les idées, influe si peu sur le goût d'une nation ! Vous avez bien raison ; mais cependant vous aurez observé que les mœurs ont encore plus d'empire sur le goût que les sciences. Il me semble qu'en fait d'art et de littérature, les progrès du goût dépendent plus de l'esprit de société que de l'esprit philosophique. La nation anglaise est politique et marchande; par là même elle est moins polie, mais moins frivole que la nôtre. Les Anglais parlent de leurs affaires; notre unique occupation à nous est de parler

de nos plaisirs; il n'est donc pas singulier que nous soyons plus difficiles et plus délicats que les Anglais sur le choix de nos plaisirs et sur les moyens de nous en procurer. Au reste, qu'étions-nous avant le siècle de Corneille? Il nous sied à tous égards d'être modestes. »

12 avril. — Je suis retourné, pour la première fois depuis plus de quinze mois, au dîner du second lundi. J'ai fait aussi en sortant une grande promenade sur les boulevards, sans trop m'émouvoir de regret. Ils m'ont amusé plus qu'autrefois, comme au spectacle.

13 avril. — J'ai retravaillé, retouché l'*Hercule* de Chabrier (1).

J'ai été à trois heures chez Huet. Ses tableaux m'ont fort impressionné. Il y a une vigueur rare, encore des endroits vagues, mais c'est dans son talent. On ne peut rien admirer sans regretter quelque chose à côté. En somme, grands progrès dans ses bonnes parties. En voilà assez pour des ouvrages qui restent dans le souvenir, ce qui m'est arrivé pour ceux-ci. J'y ai pensé avec beaucoup de plaisir toute la soirée.

Après dîner, tourné beaucoup dans mon petit jardin. Il m'est d'un grand secours. J'ai bien besoin de reprendre mes forces tout à fait.

(1) Variante réduite de l'un des onze tympans de la *Vie d'Hercule*, à l'Hôtel de ville. (Voir *Catalogue Robaut*, n°ˢ 1152-1162.)

14 avril. — « Vous oubliez(1), messieurs, qu'en obligeant M. Langlois (2) à donner l'entrée le dimanche à 50 centimes, vous lui enlevez 50 pour 100 de son bénéfice ; ce sacrifice que vous lui imposez, il est juste que vous le payiez, car ici ce serait la Ville qui serait censée régaler le public du dimanche, et il sera juste aussi que la Ville paye pour se montrer splendide. Ce sacrifice que vous demandez à M. Langlois, il y a consenti. Ne lui devait-on aucun dédommagement pour la disparition de son premier établissement? Il n'y gagnait pas plus d'argent qu'il ne va en gagner dans le nouveau; mais il ne demandait rien à personne, et à présent il vous accorde tout ce qui peut diminuer ses profits matériels, pourvu que vous l'aidiez à montrer les produits de son talent. Vous ne les estimez pas peu, messieurs, puisqu'en lui imposant de les exposer le dimanche à un prix réduit des quatre cinquièmes, vous estimez procurer au peuple un plaisir.

« Si l'on vous disait que l'Empereur désirerait que la ville de Paris l'aidât à aller chercher, dans un désert, une pierre abandonnée, et de fréter avec lui un navire et d'entretenir pendant plusieurs années un équipage pour cette opération lointaine, sous prétexte que cette pierre intéresse la gloire des Sésostris qui ont vécu il y a quatre mille ans, vous lui répondriez peut-

(1) C'est évidemment le brouillon d'un rapport qu'il devait présenter au Conseil municipal.
(2) *Jean-Charles Langlois* (1789-1870), colonel d'état-major, peintre de batailles et de nombreux panoramas. Il est question ici du Panorama de la prise de Malakoff.

être que cette pierre ne regarde pas la ville de Paris, et que ce serait une mauvaise affaire; et cependant, messieurs, s'il était vrai qu'une telle proposition vous fût faite et qu'il fût possible que vous refusassiez de vous y associer, vous auriez manqué une excellente affaire; à qui le cœur n'a-t-il pas battu en présence de l'Obélisque de la place Louis XV, en pensant que la capitale de ce pays-ci contenait ce trophée que l'Angleterre était toute prête à nous enlever? Combien de millions d'étrangers sont venus alimenter la fortune de la ville pour admirer, avec tant d'autres monuments dont Paris est plein, ce magnifique ouvrage, fruit d'une entreprise désintéressée, la seule de ce genre peut-être qui honore le passage de la branche aînée des Bourbons et qui embellit Paris à jamais!

« Vous voyez, messieurs, que le beau peut être utile; le spectacle de nos grandes actions représenté par la peinture dans des proportions et avec une illusion qu'aucun tableau ne peut atteindre, est une chose belle et par le spectacle et par les sentiments qu'il peut inspirer. La vue de cette colonne de chasseurs de la garde qui traverse le champ de bataille d'Eylau jusqu'aux derrières de l'armée russe et dont il ne revient que quelques hommes; celle de ces trois chétifs bataillons carrés qui, dans la bataille des Pyramides, soutiennent sous le soleil et dans une plaine immense le choc de l'innombrable et intrépide cavalerie des mameluks, ce sont des spectacles faits

pour moraliser et enflammer une nation : cela vaut bien les jeux publics que les empereurs donnaient au peuple de Rome, ces combats de gladiateurs où des esclaves s'égorgeaient froidement pour gagner leur pain, où l'on immolait cent lions en un jour et un passable nombre d'hommes.

« Vous n'en êtes pas à votre essai, messieurs, pour ce qui concerne l'encouragement du beau ; quel est le nom qu'on donne à vos travaux depuis six ans? On les appelle les embellissements de Paris. Vous faites des rues larges et des boulevards plus larges encore, pour faciliter la circulation et donner de l'air là où il n'y avait que ténèbres et infection ; mais vous ornez ces rues et ces boulevards, vous conservez un vieux bâtiment inutile qu'on appelle la tour Saint-Jacques, vous décrétez une fontaine monumentale sur le boulevard de Sébastopol. Vous transportez une colonne avec ses accessoires parce qu'elle sera plus belle que dans l'endroit où elle se trouve. »

24 *avril.* — Conseil de revision à midi.

Prêté hier à M. Nanteuil (1) une étude de deux chevaux (2) sur la même toile (douze environ), faite autrefois aux gardes du corps ; — de profil tous les deux.

26 *avril.* — La journée a été bonne. Beaucoup

(1) *Célestin Nanteuil* (1813-1873), graveur et lithographe.
(2) Cette toile figura à la vente posthume de Delacroix sous le n° 211.

travaillé avec bonne humeur à la *Chasse aux lions* (1) qui est comme finie ce jour-là.

27 avril. — De l'éloge de Magendie par M. Flourens (2) : « A l'ardeur de jeunes praticiens vantant le succès de leurs prescriptions il opposait son expérience, et leur disait avec une douce ironie : « On voit bien que vous n'avez jamais essayé de rien faire. » Si la simplicité extrême de ce mode de traitement amenait d'assez justes objections : « Soyez convaincus, ajoutait-il, que la plupart du temps, lorsque le trouble se produit, nous ne pouvons en découvrir les causes; tout au plus en saisissons-nous les effets; notre seule utilité en assistant au travail de la nature, qui en général tend vers son état normal, est de ne point l'interrompre; nous ne devons aspirer qu'à être quelquefois assez habiles pour l'aider. »

« Qu'on lui fasse absolument tout ce qu'il voudra : je ne prescris que cela », disait-il en quittant un jeune garçon dont l'état présentait des symptômes alarmants. Ordinairement avare de son temps, il prodigue les visites à cet enfant, mais n'ajoute rien à la médication. Le soir du troisième jour, tout à coup

1) Voir *Catalogue Robaut*, n° 1350.
2) *François Magendie*, le célèbre physiologiste, membre de l'Académie des sciences, était mort le 7 octobre 1865. Son éloge fut prononcé à l'Académie des sciences par le secrétaire perpétuel *Flourens*, qui excellait dans le genre, et dont les *Éloges historiques* réunis en volumes témoignent à la fois d'un rare talent d'écrivain et d'une fine observation scientifique.

son front s'obscurcit, et tirant l'oreille à son malade : « Petit drôle, tu ne m'as pas laissé un instant de repos. Va te promener maintenant. » Le père lui demande alors ce qu'était la maladie de l'enfant : « Ce que c'était? Ma foi, je n'en sais rien, ni moi ni la Faculté tout entière; si elle pouvait être sincère, elle vous le dirait; ce qu'il y a de certain, c'est que tout est rentré dans l'état normal. »

Le résultat de ce travail est que les substances qui ne contiennent point d'azote (sucre, gomme, etc.) sont impropres à la nutrition. En effet, bien que les animaux soumis à l'expérience aient de ces substances à discrétion, ils n'en périssent pas moins d'inanition au bout de quelques jours. Il y a plus, c'est que, quels que soient les aliments employés, azotés ou non, il est nécessaire de les varier. Un lapin et un cochon d'Inde, nourris avec une seule substance, telle que froment, avoine, orge, choux, carottes, etc., meurent, dit M. Magendie, avec toutes les apparences de l'inanition, ordinairement dès la première quinzaine, quelquefois beaucoup plus tôt. Nourris avec les mêmes substances, données concurremment ou successivement à de petits intervalles, les animaux vivent et se portent très bien; la conséquence la plus générale et la plus essentielle à déduire de ces faits, c'est que la diversité et la multiplicité des aliments sont une règle d'hygiène très importante. (C'était le principe du docteur Bailly.)

Recherches physiologiques et médicales sur les

causes, les symptômes et le traitement de la gravelle (1). « Les personnes atteintes de la goutte et de la gravelle, dit Magendie, sont ordinairement de grands mangeurs de viande, de poisson, de fromage et autres substances abondantes en azote. La plupart des graviers, une partie des calculs urinaires, les tophus arthritiques sont formés par l'acide urique, principe, qui contient beaucoup d'azote. En diminuant dans le régime la proportion des aliments azotés, on parvient à prévenir, et même à guérir la gravelle. »

30 *avril.* — Mon pauvre Soulier (2) est venu me voir aujourd'hui ; j'en ai eu beaucoup de plaisir. Il est vieux, souffrant. Il est heureux de ses enfants ; mais il est bien isolé dans son coin ; point de distractions et de consolations.

7 *mai.* — Je dîne pour la première fois au dîner du premier vendredi. Je m'y amuse et me porte mieux

(1) C'est le titre d'un ouvrage publié pour la première fois en 1818 par le docteur Magendie.

(2) Delacroix écrivait à *Soulier*, le 6 décembre 1856 : « Quand boi-
« rons-nous à la santé de nos souvenirs ? Quand viendras-tu ? Comme
« j'ai à peu près renoncé à lire, surtout le soir, j'ai des moments d'inoc-
« cupation apparente, qui ne sont pas du tout cet ennui dont je parlais
« tout à l'heure : je ferme les yeux, ou je regarde le feu de la cheminée.
« Alors je rouvre un livre fermé déjà à beaucoup de chapitres dans ma
« mémoire, et je retrouve de délicieux moments, et en première ligne
« ceux que nous avons passés ensemble. Je ne passe jamais sur la place
« Vendôme sans lever les yeux vers cette mansarde que nous avons vue
« si joyeuse. Que d'années depuis tout cela, que de vides ! » (*Corresp.*,
t II, p. 151.)

le lendemain. Il faut se remuer. J'en sors avec Villot et je me promène seul une heure en excellente disposition.

Le lendemain je me suis promené encore : je suis entré à Saint-Roch pour la musique, où j'ai entendu surtout le plus cruel sermon sur la virginité. Je suis rentré dans une tristesse extrême dont je ne suis pas débarrassé aujourd'hui dimanche que j'écris ceci.

8 mai. — MM. Feydeau et Moreau viennent me voir. Je vais à l'Institut, où Halévy me sermonne sur mon abstention des séances de l'École.

9 mai. — Je vais visiter la maison des Champs-Élysées du prince Napoléon (1). Charmant résultat auquel je ne m'attendais pas. J'y trouve Mme Duret avec son mari; aimable femme sans prétention.

Je vais de là voir Mme de Lagrange; elle me dit que Berryer travaille trop. Hier, à l'Institut, F..., qui est dans un triste état, me conseillait de m'abstenir de la moindre fatigue : c'est pour avoir voulu forcer qu'il en est venu à ne pouvoir même lire sans fatigue. Nous nous sommes rappelé Blondel qui est mort à la peine à Saint-Thomas d'Aquin. J'attribue à un travail forcé ma rechute de l'année dernière à cette époque.

10 mai. — Villot est venu me chercher à une heure,

(1) Palais pompéien de l'avenue Montaigne, qui vient de disparaître pour faire place à une maison de rapport.

nous avons été ensuite voir les Rubens, je trouve là Mme de Nadaillac, la fille de Mme Delessert.

11 mai. — Parti pour Champrosay à onze heures; grand bonheur de m'y voir. Je vois ces pauvres voisins, dont la douleur fend le cœur.

On trouve toujours quelque chose de changé; voilà qu'on me bâtit dans la plaine au-dessous de mes fenêtres une baraque dont le toit me cache un morceau de la rivière. On abat le mur de Villot. Tout passe, et nous passons.

22 mai. — J'ai été à Paris à neuf heures dix.

Mon début à l'école pour juger les figures. J'allais voir Mercey et le ministre, pour les remercier; je n'ai trouvé personne.

Mme de Forget; le petit Raphaël et M. Moore que j'ai remercié de la photographie dudit; Autran et sa femme très aimable; elle m'a donné une médaille de mon père, de Marseille.

Petite station au Jardin des Plantes avant de partir. Parti avec les Parchappe.

En somme, bonne journée, sans la fatigue que je redoutais.

Berryer m'a invité ces jours-ci à passer quelques jours avec lui à Augerville; désolé de le refuser dans l'attente où je suis du bon cousin.

23 mai. — Sujets : *Tancrède en prison* après sa

poursuite d'une fausse Clorinde (je crois). Le chevalier gascon, qui est, je crois, Raymond, l'insulte, etc. Flambeau, prison (*Jérusalem*).

Le *Corsaire en prison*(1), Gulnare, le poignard, etc. On pourrait en faire un effet de jour sans inconvénient.

D. Raphaël et ses compagnons surpris par les corsaires dans l'île de Minorque (*Gil Blas*). D. Raphaël amené ou plutôt apporté chez la belle esclave de son maître à Alger.

Les Nymphes rapportent le corps de Léandre, Héro se précipite dans le lointain. — Revoir les *Métamorphoses* d'Ovide.

Les deux Chevaliers. Ubalde et le Danois trouvant une barque avec un vieillard, etc. (*Jérusalem.*)

L'Aventure de la bague dans *Gil Blas*. Celui-ci et ses amis déguisés en alguazils, la dame au lit éplorée, vieille femme, etc. — Voir costumes du vieux Molière.

Tancrède baptisant Clorinde.

Tancrède (de Voltaire) *rapporte mourant de la bataille des Sarrasins.* Aménaïde en pleurs. Argire, soldats, chevaliers, prisonniers, drapeaux et flambeaux ; quelque chose comme la composition pour le sujet des *deux frères* dont l'un est tué par l'autre et ramené à sa mère ; se rappeler le croquis pour le sujet du *Vampire,* de Dumas (2).

(1) Delacroix avait déjà traité ce sujet à l'aquarelle et l'avait exposé au Salon de 1831. (Voir *Catalogue Robaut,* n° 338.)

(2) Drame fantastique en cinq actes et dix tableaux, par Alexandre Dumas et Auguste Maquet, représenté le 30 décembre 1851 sur le théâtre de l'Ambigu.

Juliette sur son lit, la mère, le père, les musiciens, la nourrice.

Roméo au tombeau de Juliette.

Athalie interroge Éliacin.

Junie entraînée par les soldats. Néron l'observe, flambeaux, etc.

Renaud arrête le bras d'Armide qui veut le frapper (Jérusalem).

Tancrède blessé retrouvé par Herminie.

Sujets de *Sémiramis.*

Romans de Voltaire.

Le prince Léon prisonnier.

Fleur de lis au tombeau de Brandimart.

Brabantio maudit sa fille (après la séance du doge). Othello, Iago, etc.

Diane de Poitiers demande à François I^{er} la grâce de son père.

La dame infortunée aux pieds d'Amadis dans le lac du château.

Frappement du rocher. Israélites buvant avidement, chameaux, etc. (1).

24 mai. — Mme Villot m'invite à aller la voir le soir pour me rencontrer avec une personne mystérieuse, amie de Mme Sand. J'y vais malgré mon rhume et à travers un temps diluvien. Je trouve Mme Ples-

(1) La plupart de ces dessins ou croquis de Delacroix ont figuré à la vente posthume du maître et sont aujourd'hui disséminés dans les collections d'artistes et d'amateurs.

sis (1), charmante personne qui me fait promettre d'écrire à Mme Sand. Elle est sur le point de m'embrasser dans la soirée quand je lui dis que je ne crois pas à cette petite personne appelée *âme* dont on nous gratifie.

Le bon général Parchappe veut m'avoir à dîner pour le lendemain. Je promets malgré le rhume.

25 mai. — Dîné chez Mme Parchappe. Mme Franchetti qui s'y trouve vient d'arriver ce jour même pour s'installer chez Minoret. Elle est forcée d'accepter l'hospitalité de Mme Parchappe sous peine de coucher sur des matelas mouillés.

26 mai. — Je songe, en ébauchant mon *Christ descendu dans le tombeau* (2), à une composition analogue qu'on voit partout du Barocci (3); et je songe en même temps à ce que dit Boileau pour tous les arts :

(1) Probablement Mme *Arnould-Plessy*, la célèbre comédienne, qui peut-être désirait obtenir un rôle dans une pièce de George Sand, et qui, connaissant les excellentes relations d'Eugène Delacroix avec celle-ci, l'avait prié d'intervenir en sa faveur.

(2) Delacroix a plusieurs fois répété ce sujet, qu'il affectionnait. (Voir *Catalogue Robaut*, n° 1034.) A propos de cette composition, Baudelaire écrit : « Dites-moi si vous vites jamais mieux exprimée la solennité « nécessaire de la *Mise au tombeau*. Croyez-vous sincèrement que Titien « eût inventé cela? Il eût conçu, il a conçu la chose autrement; mais je « préfère cette manière-ci. Le décor, c'est le caveau lui-même, emblème « de la vie souterraine que doit mener longtemps la religion nouvelle! « Au dehors, l'air et la lumière qui glisse en rampant dans la spirale. La « mère va s'évanouir, elle se soutient à peine. »

(3) *Le Christ porté au tombeau*, tableau qui se trouve dans l'église de Sinigaglia.

« Rien n'est beau que le vrai. » Rien n'est vrai dans cette maudite composition : gestes contournés, draperies volantes sans sujet, etc. Réminiscences des divers styles des maîtres. Les maîtres, mais je parle des plus grands et dont le style est très marqué, sont vrais à travers cela, sans quoi ils ne seraient pas beaux. Les gestes de Raphaël sont naïfs, malgré l'étrangeté de son style; mais ce qui est odieux, c'est l'imitation de cette étrangeté par des imbéciles, qui sont faux de gestes et d'intention par-dessus le marché.

Ingres, qui n'a jamais su composer un sujet comme la nature le présente, se croit semblable à Raphaël en singeant (1) certains gestes, certaines tournures qui lui sont habituelles, qui ont même chez lui une certaine grâce qui rappelle celle de Raphaël; mais on sent bien, chez ce dernier, que tout cela sort de lui et n'est pas cherché.

28 mai. — Je vais le soir chez Mme Villot : j'y trouve Mme Franchetti, Parchappe, etc., une dame de Suberval et ses filles : l'une de ces dernières me promet la recette du *pigeon Pise*.

29 mai. — Promenade le matin dans la forêt.

5 juin. — Arrivée de M. Lamey. Il arrive seul à

(1) Baudelaire l'appelait : *l'adorateur rusé de Raphaël*.

la maison comme je m'apprêtais pour aller le chercher. J'avais mal compris l'heure de son départ.

20 *juin*. — Nous allons au Musée avec le bon cousin. Il est très frappé des antiquités assyriennes.

24 *juin*. — Départ du bon cousin. Je suis tout triste du vide qu'il me laisse.

3 *juillet*. — Premier jour à l'église (1) avec Andrieu.

Sur les accessoires. — Mercey a dit un grand mot dans son livre sur l'Exposition : le beau dans les arts, c'est la vérité idéalisée. Il a tranché la question pendante entre les pédants et les véritables artistes; il a supprimé l'équivoque qui permettait aux partisans du *beau* partout de masquer leur impuissance à trouver le vrai.

Les accessoires font énormément pour l'effet et doivent néanmoins être toujours sacrifiés. Dans un tableau bien ordonné, ce que j'appelle *accessoires* est infini. Non seulement des meubles, de petits détails des fonds sont accessoires, mais les draperies et les figures elles-mêmes, et dans les figures principales, les parties de ces figures. Dans un portrait qui montre les mains, les mains sont accessoires. D'abord elles doivent être subordonnées à la tête, mais souvent une

(1) Il s'agissait de la décoration de l'église Saint-Sulpice, à laquelle le peintre P. Andrieu collabora.

main doit attirer l'attention, moins qu'une partie du vêtement, du fond, etc. Ce qui fait que les mauvais peintres ne peuvent arriver au beau qui est *ce vrai idéalisé* dont parle Mercey, c'est qu'outre le défaut de conception générale de leur ouvrage dans le sens du *vrai*, leurs accessoires, au lieu de concourir à l'effet général, le détournent au contraire par l'application donnée presque toujours à faire ressortir certains détails qui devraient être subordonnés. Il y a plusieurs manières de produire ce mauvais résultat : d'une part, le soin excessif apporté à faire ressortir ces détails, pour montrer de l'habileté; de l'autre, l'habitude générale de faire exactement d'après nature tous ces accessoires destinés à concourir à l'effet. Comment le peintre, en copiant tous ces morceaux d'après des objets réels, comme ils sont et sans les modifier profondément, pourra-t-il ôter ou ajouter, donner à des objets inertes en eux-mêmes la puissance nécessaire à l'impression?

Nancy, 10 *juillet.* — Parti pour Plombières à sept heures du matin. Arrivé à Nancy à deux heures. Mauvaise disposition qui m'empêche de dîner; je me couche à huit heures environ.

J'avais été au Musée en arrivant, pour revoir les deux esquisses de Rubens; à la première vue, elles ne m'ont plus paru si belles; mais bientôt le charme a opéré, et je suis devenu immobile devant elles, et cela quoique j'allasse de l'une à l'autre, mais sans pouvoir

les quitter. Il y a à écrire vingt volumes sur l'effet particulier de ces ouvrages. C'est le charme du je ne sais quoi, une saveur incroyable, au milieu de négligences, mais celles-ci dues à ce que les ouvrages ne sont que des esquisses.

Plombières, 11 *juillet.* — Levé à quatre heures pour partir à cinq heures. Hier soir, je me croyais au moment de faire une maladie à Nancy. Ce matin, je me trouve remis, grâce à ma tempérance.

Je dors une partie du voyage après avoir déjeuné d'une moitié de poulet. Trouvé, d'Épinal jusqu'à Plombières, un sieur Algis, je crois, qui a été assez bon garçon et qui m'a fermé les fenêtres quand j'en avais besoin. Il est fort comme un Turc, et cependant il lutte comme je l'ai fait toute ma vie contre le déjeuner. Il est grand fumeur et avoue néanmoins tous les inconvénients de son habitude. Il dit comme moi qu'il est impossible de s'arrêter à un cigare : un par hasard, dit-il, fait plutôt du bien ; mais c'est fumer beaucoup et presque constamment que veut le fumeur de profession. Il prétend que, toutes les fois qu'il lui est arrivé de suspendre ce plaisir pendant quelques jours, il se sent un autre homme pour le travail, pour l'activité de l'esprit, celle même de la passion pour les femmes. Sitôt l'habitude reprise, apathie, indifférence complète : elle suffit, mais sans satisfaire, à ce qu'il paraît.

Arrivés à Plombières à midi. Toute la population

réunie pour voir revenir l'Empereur de la messe. Il m'aperçoit en passant. J'étais sur la porte de Parizot, qui ne peut me loger que dans l'espèce de grenier où habite sa vieille mère. J'y reste dans l'espoir de mieux.

Bal le soir, qui me tient au supplice une partie de la nuit à cause des allées et venues ; de même à peu près les jours suivants, et quoique je me couche de bonne heure, je n'en dors que plus mal.

Mon compagnon de route prétend qu'il a remarqué que, s'il s'expose au soleil après avoir mangé, sa digestion est mauvaise. Il me semble que j'ai éprouvé ici la même chose. Quand je sors après déjeuner et que je vais à la promenade des Dames, j'en ressens une lourdeur qui tient peut-être à ces espaces découverts qu'il faut traverser.

12 juillet. — Je trouve aujourd'hui Fleury qui est ici avec sa femme et sa fille. Enchanté de le retrouver ; mais avec mon indisposition, impossible de profiter de rien.

On m'avait assigné cinq heures du matin pour prendre mes bains...

Je trouve Barre (1) comme je causais sur la place avec Mocquart ; celui-ci me présente à Mme Guyon (2)

(1) *Jean-Auguste Barre*, sculpteur, né en 1811, élève de J.-J. Barre, son père, et de Cortot, auteur d'un grand nombre de statues et surtout de bustes.
(2) Mme *Émilie Guyon* (1821-1878) était une des actrices les plus en vogue de l'époque. Elle devint en 1838 sociétaire du Théâtre-Français.

qui loge avec lui et l'excellent Possoz; elle est très aimable et encore très bien : des yeux charmants, avec une bouche qui annonce des penchants redoutables.

Le soir, promenade au bord de la petite rivière, dans les nouveaux endroits disposés depuis l'année dernière; tout cela est charmant.

Quelques mots de conversation avec M. Schneider me fatiguent grandement et me font manquer d'aller retrouver Fleury.

14 juillet. — Dans Dumas : « La reine fut toujours femme : elle se glorifiait d'être aimée. » Certaines âmes ont cette aspiration vers la sympathie de tous ceux qui les entourent, et ce ne sont pas les âmes les moins généreuses en ce monde.

Après une promenade que le soleil me gâte toujours un peu, je suis monté fatigué à l'établissement pour la première fois et pour lire les journaux. Rentré chez moi et ressorti à quatre heures passées, et retrouvé ce maudit soleil qui m'a chassé de la musique que j'avais entendue de la route de Luxeuil. La vulgarité, l'inanité de cette musique suffisait déjà à me mettre en fuite. Le bon Possoz m'a mené avant-hier soir à la ferme Jacquot; c'est une promenade charmante et où je ne rencontrerai personne.

Aujourd'hui, après dîner, sorti par la route d'Épinal. J'y ai fait des découvertes charmantes, des roches, des bois, et surtout des eaux, des eaux dont

on ne peut se lasser. On éprouve un désir incessant de s'y plonger, d'être saint Jean, d'être l'arbre qui s'y baigne, d'être tout, excepté un malheureux homme malade et ennuyé.

23 juillet. — Je vais ce matin vers la route de Remiremont; je monte avec peine au calvaire. Je reviens prendre un nouveau chemin, derrière la fabrique. J'y trouve des aspects nouveaux et charmants. Les journées se passent sans trop d'ennui et surtout assez vite. Je reçois à dîner une lettre de Paris que j'ouvre avec empressement...

Le soir, assez tard à l'établissement ; je me sens plus fort.

24 juillet. — Mollesse, abattement, quoique je fusse bien hier. Je prends la hauteur au-dessus de la promenade de l'Empereur et je reviens par le bas.

Point d'émotions. Temps triste qui finit par de la pluie vers neuf ou dix heures.

25 juillet. — Le magistrat, à ce que me raconte le monsieur de Metz, mon voisin de table, qui conseille de ne pas plaider quand la cause est bonne !

26 juillet. — Dîné chez Perrier avec M. Yrvoix (1) de chez l'Empereur et deux MM. Thomas et une

(1) M. *Yrvoix* était attaché à la police secrète de l'Empereur.

demoiselle d'opéra, maîtresse de l'un d'eux. Le bon Possoz, qui en était, nous a quittés pour aller le soir chez l'Empereur.

27 juillet. — Départ de l'Empereur à sept heures. — Je continue ma promenade jusqu'au délicieux ruisseau de la route de Saint-Loup.

Je lis depuis trois ou quatre jours les *Paysans* de Balzac, après avoir été forcé de renoncer à *Ange Pitou* (1), de Dumas, excédé de cet incroyable mauvais. Le *Collier de la Reine* (2), plein des mêmes inconvénients et des mêmes intempérances, avait au moins des passages intéressants.

Les *Paysans* m'ont intéressé au commencement; mais ils deviennent en avançant presque aussi insupportables que les bavardages de Dumas : toujours les mêmes détails lilliputiens, par lesquels il croit donner quelque chose de frappant à chacun de ses personnages. Quelle confusion et quelle minutie ! A quoi bon des portraits en pied de misérables comparses dont la multiplicité ôte tout l'intérêt de l'ouvrage ! Ceci n'est pas de la littérature, comme disait Mocquart l'autre jour. C'est comme tout ce qu'on fait : on marque tout, on épuise la matière et avant tout la curiosité du lecteur; Balzac, que j'ai déjà jugé

(1) Ce roman, paru en 1853, est une suite de *Joseph Balsamo* et du *Collier de la Reine.*

(2) Cette deuxième partie des *Mémoires d'un médecin* avait paru en 1849-1850.

sur d'autres pièces analogues, est cependant de premier ordre, quoique plein des défauts que je viens de dire. Il veut tout dire aussi, et il le redit encore après.

30 juillet. — Au milieu du jour, encouragé par le temps couvert et quoique dans une disposition passable, je suis monté par la route de Luxeuil. Arrivé à l'endroit où sont les bouleaux qui se renversent les uns sur les autres, j'en ai fait péniblement au soleil un croquis assez confus. Je n'ai pas résisté à descendre par une pente abrupte vers ce petit ruisseau délicieux dont on entend le murmure de la route. J'ai trouvé là des choses charmantes, rochers clairsemés, sentiers sous le bois, clairières et endroits touffus. J'ai bu de ce charmant ruisseau.

31 juillet. — Promenade vers midi du côté est derrière la fabrique que j'avais faite le matin avec bonheur il y a huit ou dix jours. La chaleur et l'insipidité croissante de la vue ne m'ont pas permis d'aller plus loin.

Le soir encore vers la route de Saint-Loup; je ne puis m'en rassasier. Le soir, le soleil est en face au lieu d'être derrière comme le matin; en se couchant il dore les derniers plans sur les montagnes les plus élevées; j'en ai fait un croquis.

Depuis quelques jours, mauvais temps froid et couvert.

J'attribue à cela un certain malaise.

Grande conversation avec Lenormant (1) jusqu'à dix heures à l'établissement.

1er *août*. — Le matin, meilleure disposition; encore au chemin de Saint-Loup et fait un croquis que j'ai colorié dans la journée.

2 *août*. — Après dîner, une des plus délicieuses promenades que j'aie faites ici : j'étais dispos, l'esprit tranquille, tout me charmait. J'ai fait un croquis de la ferme Jacquot et, plus haut sur la route près de la table ronde de pierre, une vue générale de la vallée (2). Admiré encore le fond sauvage avec bouleaux, sources et rochers.

Je ne pouvais m'arracher à tout cela : quel charme grandiose! Et personne près de moi n'y prenait garde. Je rencontrais à chaque instant des groupes : les hommes ne s'entretenaient que d'argent; je l'ai remarqué.

Revenu lentement achever la soirée à l'établissement. J'y trouve Mme Marbouty (3); conversation jusqu'à dix heures passées. Elle a des révélations : un esprit lui parle et lui dicte des choses merveilleuses.

(1) *Charles Lenormant* (1802-1859), archéologue et historien, fut successivement inspecteur des Beaux-Arts, conservateur du Musée des antiques, professeur au Collège de France, directeur du *Correspondant*, membre de l'Académie des inscriptions, etc. C'était un homme fort instruit, doué d'un goût très vif pour les arts.

(2) *Le val d'Ajol, vu de la Feuillée Dorothée.*

(3) *Mme Marbouty*, plus connue en littérature sous le nom de *Claire Brunne*, auteur de nombreux romans et de pièces de théâtre.

Cet esprit lui a appris à guérir sa mère qui a quatre-vingt-deux ans et qui était dans un état désespéré. Je lui ai demandé pourquoi elle ne profitait pas du même moyen pour se guérir elle-même; je ne sais ce qu'elle m'a répondu. J'ai rendez-vous avec elle après déjeuner demain pour savoir ce que lui a dicté son génie. Elle est tout étonnée que je n'aie pas aussi des révélations.

3 août. — Mon voisin de table me dit que M. Lhéritier (1) dit à un malade agité ou surexcité par le bain : « Ne le prenez que de trois quarts d'heure ou d'une demi-heure. »

M. Turck (2), au contraire, dit dans un cas analogue : « Prenez trois heures de bain. »

Champrosay, 11 *août.* — Parti de Paris pour Champrosay.

Je ne suis pas encore content de ma santé. Je n'ose me remettre à l'église (3).

Parti à onze heures. Je fais route avec Revenaz (4) et un de ses amis. Nous traversons la plaine par la chaleur la plus intense.

(1) Le *docteur Lhéritier*, membre de l'Académie de médecine, était médecin inspecteur des eaux de Plombières.
(2) Le docteur *Léopold Turck*, qui avait siégé comme représentant du peuple à l'Assemblée de 1848, était revenu sous l'Empire à Plombières, où il exerçait la médecine.
(3) L'église Saint-Sulpice.
(4) Parent de M. Moreau et grand admirateur de Delacroix. (Voir *Catalogue Robaut*, n⁰ˢ 565, 566 et 1232.)

12 août. — Je sors à six heures du matin par la campagne. Délicieuse promenade. Je vais au bord de la rivière et fais un croquis vers la cabane de Degoty. Je rapporte un faisceau de nénufars et de sagittaires ; je patauge pendant près d'une heure sur les bords glaiseux de la rivière avec délices pour conquérir ces pauvres plantes. Cette débauche me rappelle Charenton, l'enfance, la pêche à la ligne !... Je rentre brûlé.

Nous avons une abondance de fruits dont nous n'avons jamais joui jusqu'ici ; jusqu'à présent n'en mangeant qu'à dîner, ils ne m'ont point encore fait mal.

13 août. — Je recommence à la même heure matinale la promenade d'hier. Je m'arrête avant la fontaine de Baÿvet pour faire un croquis que je regrettais de n'avoir pas fait la veille ; c'est un des meilleurs du petit calepin que j'ai emporté à Plombières.

On passait mon carreau au siccatif ; je suis resté le plus longtemps que j'ai pu dehors, me couchant à l'ombre non loin de la rivière, près du petit pont qui traverse un vivier. Je m'étais assis au bas de la rivière même, mais sans descendre jusqu'aux roseaux, abrité par mon parasol, en face de cette île remplie de roseaux qui se forme dans les basses eaux.

Assis encore près de la fontaine de Baÿvet qui n'est plus qu'un filet d'eau, mais charmant et coulant entre les herbes.

J'ai passé le reste de la journée dans la cour à

l'ombre, assis dans mon fauteuil qu'on m'avait descendu pour donner le temps aux carreaux de sécher.

Le soir après dîner, sorti avec Jenny dans la campagne; la pauvre femme est souffrante comme à Bordeaux. Elle n'est restée qu'un instant avec moi, et je suis rentré qu'il faisait presque nuit; j'étais resté à me promener en long et en large devant la fontaine. Le soir, éclaircie, espérance de pluie pas réalisée.

19 août. — Travailler n'est pas seulement pour produire des ouvrages, c'est pour donner du prix au temps; on est plus content de soi et de sa journée quand on a remué des idées, bien commencé ou achevé quelque chose.

Lire des mémoires, des histoires consolant des misères ordinaires de la vie par le tableau des erreurs et des misères humaines.

— *La dernière scène de Roméo et Juliette.*
— *Les Capulet, les Montaigu, le père Laurence.*

3 septembre. — Je suis souffrant depuis mardi soir; la veille, dîner chez Barbier avec Malakoff et sa prétendue, Mme de Montijo, etc.

Toute la fin de la semaine j'interromps la peinture, je lis Saint-Simon. Toutes ces aventures de tous les jours prennent sous cette plume un intérêt incroyable. Toutes ces morts, tous ces accidents oubliés depuis si longtemps consolent du néant où l'on se sent soi-même.

Lu aussi les commentaires de Lamartine sur l'*Iliade* ; je me propose d'en extraire quelque chose. Cette lecture réveille en moi l'admiration de tout ce qui ressemble à Homère, entre autres du Shakespeare, du Dante. Il faut avouer que nos modernes (je parle des Racine, des Voltaire) n'ont pas connu ce genre de sublime, ces naïvetés étonnantes qui poétisent les détails vulgaires et en font des *peintures* pour l'imagination et qui la ravissent. Il semble que ces hommes se croient trop grands seigneurs pour nous parler comme à des hommes, de notre sueur, des mouvements naïfs de notre nature, etc., etc.

5 *septembre.* — Je vais chez les Parchappe, où sont les Barbier. Je les trouve tout en fête à l'Ermitage. Je reviens par la plus belle nuit du monde.

Je suis souffreteux depuis quelques jours. J'ai interrompu la peinture.

J'ai avancé beaucoup quelques tableaux :

Les *Chevaux sortant de la mer* (1).

L'*Arabe blessé au bras et son cheval* (2).

Le *Christ au tombeau dans la caverne, flambeaux,* etc. (3)

Le *Petit Ivanhoë et Rebecca* (4).

Le *Centaure et Achille* (5).

(1) Voir *Catalogue Robaut,* n° 1410.
(2) Voir *Catalogue Robaut,* n° 1175.
(3) Voir *Catalogue Robaut,* n° 1163.
(4) Voir *Catalogue Robaut,* n° 1000.
(5) Voir *Catalogue Robaut,* n° 1438.

Le *Lion et le Chasseur embusqué*, effet de soir (1).
L'ébauche de l'*Othello* sur le corps de Desdémone.

J'ai composé : *Troupes marocaines dans les montagnes* (2).

— Villot me dit de coller du papier sur la voûte de ma chapelle avant d'y coller le tableau. Cela est adopté par les décorateurs et fort recommandé.

6 septembre. — J'écris à M. Berryer : — « En fin de compte, je me suis réfugié ici, où j'ai retrouvé du mieux; mais ce n'est pas tout; voici ce qui m'attendait à Champrosay : l'homme qui me louait mon petit pied-à-terre m'apprend au déballé qu'il va vendre sa maison, et que j'avise d'ici à peu. Me voilà troublé dans mes habitudes, quoique j'y fusse médiocrement; mais enfin j'y suis, et il y a quinze ans que je viens dans le pays, que j'y vois les mêmes gens, les mêmes bois, les mêmes collines. Qu'eussiez-vous fait à ma place, cher cousin, vous qui vous êtes laissé murer dans l'appartement que vous occupez depuis quarante ans, plutôt que d'en chercher un autre? Probablement ce que j'ai fait; c'est-à-dire que j'ai acheté la maison, qui n'est pas chère et qui, avec quelques petits changements en sus du prix d'achat, me composera un petit refuge approprié à mon humble fortune. Il me faut donc, à l'heure qu'il est, retourner sous deux jours à Paris, faire un mois de ce travail

(1) Voir *Catalogue Robaut*, n° 1227.
(2) Voir *Catalogue Robaut*, n° 1277.

ajourné sans cesse et venir encore de temps en temps ici, voir ce qui s'y fait pour les arrangements que je vous ai dits.

« Vous aurez bien vu, en ouvrant ma lettre, mon cher cousin, que je ne vous en disais tant que parce que je n'avais rien de bon à vous dire, au moins pour ce qui me concerne. Tout ce bavardage que je vous fais ici de mes petites affaires, j'aurais voulu vous en étourdir sous les ombrages d'Augerville et au bord de l'Essonne. Vous voyez que je ne le puis malheureusement pas, et vous pensez bien, je l'espère, que c'est contre ma plus chère volonté. »

Paris, 9 septembre. — Parti de Champrosay à sept heures ; trouvé là Leroy d'Étioles.

11 septembre. — Je retourne travailler à Saint-Sulpice ; je fais beaucoup à l'*Héliodore* (1).

Le lendemain, impuissance...

14 septembre. — Je vais au Louvre voir le dessin de Masson, en comparaison de mon tableau (2). — Belles restaurations des tableaux espagnols. Contours noirs dans plusieurs parties du Murillo ; sont-ils de lui ? — Revu l'étrange *Baptême du Christ* de Rubens jeune.

(1) Voir *Catalogue Robaut*, n° 1340.
(2) *Dante et Virgile*, l'eau-forte d'*Adolphe Masson*, est encore inédit.

15 *septembre*. — Copié un passage de *Jane Eyre* (1).

17 *septembre*. — Vu de Rudder (2), qui me parle de la Marbouty dans le sens que je connaissais.

19 *septembre*. — Donné aujourd'hui à Haro la *Petite Vue de Dieppe* pour y mettre une bordure noire. — L'esquisse de *Mirabeau* pour rentoiler (3).

Aujourd'hui, dîner chez Mme de Forget avec Mme Meneval, un M. Dufour, compagnon de Batta à Tripoli; il me parle beaucoup de lui, toujours fumant, toujours avec son opium. Il me parle beaucoup de ce calme de la vie dans ces pays; l'insouciance de nos petites affaires et de nos petits plaisirs.

M. Yvan me donne son remède contre la fièvre; il est général en Russie, et cela lui a réussi quand la quinine était impuissante : faire sécher du gros sel gris au soleil ou sur une assiette sur le feu, en mettre une poignée dans un verre d'eau qu'on avale. (Consulter cependant.)

— *Frappement du rocher* : Hommes, femmes, animaux épuisés, chameaux, empressement vers la source.

(1) Roman anglais de *Currer Bell*, pseudonyme de *Charlotte Broute*. Ce livre, qui eut un grand retentissement en Angleterre, fut immédiatement traduit en français.
(2) *Louis-Henri de Rudder* (1807-1881), pein élève de Gros et de Charlet.
(3) *Mirabeau et Dreux-Brézé*. Voir *Catalogue Robaut*, n°⁸ 359 et 360.

1859

Champrosay, 9 janvier. — *Sur la difficulté de conserver l'impression du croquis primitif.* — *De la nécessité des sacrifices.* — Sur les artistes qui, comme Vernet, finissent *tout de suite*, et du mauvais effet qui en résulte. Voir mes notes du 4 avril 1854 (1).

Promenade à la forêt et visite au couvent en ruine de l'Ermitage. Stupidité des démolisseurs, tant fanatiques religieux que fanatiques révolutionnaires. Solidité de ces constructions de moines. Voir mes notes du 13 mai 1853 (2).

— Avantages de l'éducation suivant Labruyère. — L'éducation se fait avec les honnêtes gens. Voir mes notes du 8 mars 1853 (3).

— Sur les choses inachevées, impressions d'ébauches à propos du chêne d'Antain. Que *Michel-Ange* doit une partie de son effet au manque de proportions. Voir mes notes du 9 mai 1853 (4).

(1) Voir t. II, p 324.
(2) Voir t. II, p. 191 et 192.
(3) Voir t. II, p. 182 et suiv.
(4) Voir t. II, p. 185 et 186.

— Tirade sur Girardin qui revenait sans cesse à cette époque sur le labourage à la vapeur. La moralité ne me paraît pas devoir gagner à dispenser les hommes de travail. Auront-ils une patrie? se lèveront-ils pour la défendre? Voir mes notes du 17 mai 1853 (1).

— *Sur la couleur.* Que les Rubens et les Titien ont employé des couleurs brillantes, et David des couleurs ternes. Excès de sobriété préconisé chez les modernes. Voir mes notes du 13 novembre 1857 (2).

— Sur le mot *distraction.* On la cherche dans les travaux de toute sorte, y compris ceux de l'esprit; on se distrait avec des ouvrages qui ont servi à d'autres de distraction Voir mes notes du 9 novembre 1857 (3).

— Sur l'*ébauche* et sur le *fini.* Les improvisations de Chopin plus hardies que l'ouvrage; on ne gâte pas en finissant, quand on est grand artiste. Voir mes notes du 20 avril 1853 (4).

— Perfection de Mozart qui ne brille pas par le voisinage du mauvais. Voir mes notes du 18 avril 1853 (5).

— Il y a aussi les génies fougueux, dont le temps consacre les imperfections, Rubens, etc.

(1) Voir t. II, p. 198.
(2) Voir t. III, p. 297.
(3) Voir t. III, p. 296.
(4) Voir t. II, p. 163 et 164.
(5) Non retrouvées.

1er *mars.* — Dictionnaire.

Tableau. Faire un tableau, l'art de le conduire depuis l'ébauche jusqu'au fini. C'est une science et un art tout à la fois; pour s'en acquitter d'une manière vraiment savante, une longue expérience est indispensable.

L'art est si long que, pour arriver à *systématiser* (1) certains principes qui, au fond, régissent chaque partie de l'art, il faut la vie entière. Les talents nés trouvent d'instinct le moyen d'arriver à exprimer leurs idées; c'est chez eux un mélange d'*élans spontanés* et de *tâtonnements*, à travers lesquels l'idée se fait jour avec un charme peut-être plus particulier que celui que peut offrir la production d'un maître consommé.

Il y a dans l'aurore du talent quelque chose de naïf et de hardi en même temps qui rappelle les grâces de l'enfance et aussi son heureuse insouciance des conventions qui régissent les hommes faits. C'est ce qui rend plus surprenante la hardiesse que déploient à une époque avancée de leur carrière les maîtres illustres. Être *hardi* (2), quand on a un passé à compromettre, est le plus grand signe de la force.

Napoléon met, je crois, Turenne au-dessus de tous les capitaines, parce qu'il remarque que ses plans

(1) Dans un autre art, les écrits théoriques de Richard Wagner sont la plus éclatante démonstration de cette idée.
(2) Voir notre Étude, p. xxxiii.

étaient plus audacieux à mesure qu'il avançait en âge. Napoléon lui-même a donné l'exemple de cette qualité extraordinaire.

Dans les arts en particulier, il faut un sentiment bien profond pour maintenir l'originalité de sa pensée en dépit des habitudes auxquelles le talent lui-même est fatalement enclin à s'abandonner. Après avoir passé une grande partie de sa vie à accoutumer le public à son génie, il est très difficile à l'artiste de ne pas se répéter, de renouveler, en quelque sorte, son talent, afin de ne pas tomber à son tour dans ce même inconvénient de la banalité et du lieu commun qui est celui des hommes et des écoles qui vieillissent.

Gluck (1) a donné l'exemple le plus remarquable de cette force de volonté qui n'était autre que celle de son génie. Rossini a toujours été se renouvelant jusqu'à son dernier chef-d'œuvre, qui prématurément a clos son illustre carrière de chefs-d'œuvre. Raphaël, Mozart, etc., etc.

Hardiesse. Il ne faudrait cependant pas attribuer cette hardiesse, qui est le cachet des grands artistes, uniquement à ce don de renouvellement ou de rajeunissement du talent par des moyens d'effets nouveaux. Il est des hommes qui donnent leur me-

(1) On sait que *Gluck* composa ses plus belles œuvres et donna le plus frappant exemple de hardiesse à un âge où généralement les forces créatrices ont diminué, quand elles ne se sont pas complètement éteintes chez la plupart des artistes. Il en fut de même pour ce Titien, que Delacroix aima si passionnément dans la seconde partie de sa carrière d'artiste.

sure du premier coup, et dont la sublime monotonie est la principale qualité. Michel-Ange n'a point varié la physionomie de ce terrible talent qui a renouvelé lui-même toutes les écoles modernes et leur a imprimé un élan irrésistible.

Rubens a été Rubens tout de suite. Il est remarquable qu'il n'a pas même varié son exécution, qu'il a très peu modifiée, même après l'avoir reçue de ses maîtres. S'il copie Léonard de Vinci, Michel-Ange, le Titien, — et il a copié sans cesse, — il semble qu'il s'y soit montré plus Rubens que dans ses ouvrages originaux.

Imitation. On commence toujours par imiter.

Il est bien convenu que ce qu'on appelle *création* dans les grands artistes n'est qu'une manière particulière à chacun de voir, de coordonner et de rendre la nature. Mais non seulement ces grands hommes n'ont rien créé dans le sens propre du mot, qui veut dire : de *rien* faire *quelque chose;* mais encore ils ont dû, pour former leur talent ou pour le tenir en haleine, imiter leurs devanciers et les imiter presque sans cesse, volontairement ou à leur insu.

Raphaël, le plus grand des peintres, a été le plus *appliqué à imiter*(1) : imitation de son maître, laquelle

(1) Dans son étude sur Raphaël, Delacroix avait déjà énoncé et développé cette idée qui lui semblait féconde en points de vue intéressants : « Beaucoup de critiques, dit-il, seront peut-être tentés de lui reprocher « (à Raphaël) ce qui me semble, à moi, la marque la plus sûre du plus « incomparable talent, je veux parler de l'adresse avec laquelle il sut « imiter, et du parti prodigieux qu'il tira, non pas seulement des anciens « ouvrages, mais de ceux de ses émules et de ses contemporains. »

a laissé dans son style des traces qui ne se sont jamais effacées; imitation de l'antique et des maîtres qui l'avaient précédé, mais en se dégageant par degrés des langes dont il les avait trouvés enveloppés; imitation de ses contemporains et des écoles étrangères, telles que l'Allemand Albert Dürer, le Titien, Michel-Ange, etc.

Rubens a imité sans cesse, mais de telle sorte qu'il est difficile de... (1).

Imitateurs. On peut dire de Raphaël, de Rubens, qu'ils ont beaucoup imité, et l'on ne peut sans injure les qualifier d'*imitateurs.* On dira plus justement qu'ils ont eu beaucoup d'imitateurs, plus occupés à calquer leur style dans de médiocres ouvrages, qu'à développer chez eux un style qui leur fût propre. Les peintres qui se sont formés en imitant leurs ouvrages, mais qui ont calqué le style de ces grands hommes dans leurs ouvrages propres et qui n'en ont reproduit que de *faibles parties* (2) par défaut d'originalité...

(1) Inachevé dans le manuscrit.
(2) Dans cette même étude sur Raphaël, le maître ajoutait à propos des imitateurs : « Il y a plusieurs manières d'imiter : chez les uns, c'est
« une nécessité de leur nature indigente qui les précipite à la suite des
« beaux ouvrages. Ils croient y rallumer leur flamme sans chaleur, et
« appellent cela y puiser de l'inspiration... Chez les autres, l'imitation
« est comme une condition indispensable du succès. C'est elle qui s'exerce
« dans les écoles sous les yeux et sous la direction d'un même maître.
« Réussir, c'est approcher le plus possible de ce type unique. Imiter
« la nature est bien le prétexte, mais la palme appartient seulement à
« celui qui l'a vue des mêmes yeux et l'a rendue de la même manière
« que le maître. Ce n'est pas là l'imitation chez Raphaël. On peut dire
« que son originalité ne paraît jamais plus vive que dans les idées qu'il

8 août. — Voir dans l'*Annuaire* de 1858, de l'Académie de Bruxelles, à la page 139, une note ainsi conçue : « Sous le rapport politique d'ailleurs, le métier des peintres n'occupait qu'un rang comparativement inférieur. Il ne pouvait rivaliser avec les métiers des bouchers, des poissonniers, des tailleurs, des forgerons, des boulangers. » (Pour l'article sur la situation des artistes chez les anciens et les modernes. — A faire pour le Dictionnaire de l'Académie.)

9 août. — « Malgré les travers qu'on lui a reprochés, la violence de son caractère, son esprit irritable, sarcastique, son amour presque maladif de la solitude... » (Article de Clément sur Michel-Ange. *Revue des Deux Mondes* du 1ᵉʳ juillet 1859.)

Strasbourg, 23 août. — J'écris à Mme de Forget :
« Je vous donne quelques nouvelles de mon voyage et de mon séjour.

« Je suis arrivé sans trop de poussière et de chaleur, même sans trop d'embarras, quoique tous les départs fussent encombrés de la foule des curieux de province qui étaient venus à Paris admirer nos splendeurs, que j'ai fuies autant que j'ai pu.

« La distraction et la locomotion n'ont pas suffi à

« emprunte. Tout ce qu'il touche, il le relève, et le fait vivre d'une vie
« nouvelle. C'est bien lui qui semble alors reprendre ce qui lui appar-
« tient, et féconder des germes stériles qui n'attendaient que sa main
« pour donner leurs vrais fruits. » (*Revue de Paris*, t. II, 1830.)

me remettre encore; j'espère que le repos profond dont je jouis ici avec mon bon parent dissipera ce malaise. Quel que soit l'état de la santé, et en l'absence de plaisirs plus vifs, le seul changement de lieu suffit pour procurer un grand agrément. Cette ville semble bien primitive ou, si vous voulez, bien arriérée en comparaison de Paris.

« Je n'entends parler qu'allemand ; cela me rassure un peu sur la crainte d'être troublé dans mes promenades par la rencontre de connaissances importunes; mais où ne rencontre-t-on pas des importuns? Je lis, je dors beaucoup, je me promène un peu et je jouis infiniment du tête-à-tête de mon cousin, dont j'aime l'esprit et l'expérience, et qui a précisément les mêmes goûts que moi : cela va durer ainsi jusqu'à ce que j'aille joindre pour peu de jours seulement mon brave cousin de Champagne, qui se trouve sur ma route pour retourner à Paris.

« Tout cela me conduira jusqu'au 10 septembre environ, et Dieu veuille qu'alors j'aie repris assez de forces pour me remettre à mon travail, que je désirais pousser cet automne.

« Comment allez-vous? Comment gouvernez-vous votre imagination? Car c'est là le grand point : on est heureux quand on croit l'être, et si votre esprit, au contraire, est ailleurs, toutes les distractions du monde ne font rien pour la satisfaction. Je suis sûr que vous seriez rafraîchie par la vue de ces bonnes campagnes et de ces belles promenades qui commencent

tout de suite hors des murs de cette ville. Point de bruit, peu de voitures et de toilette; en un mot, on est à cent ans en arrière; cela ferait fuir tout le monde et cela m'enchante.

« *P. S.* — Je lis avec délices un très vieux livre que je n'avais pas lu ou que je ne me rappelais plus : le *Bachelier de Salamanque,* de Lesage. Lisez ou relisez-le; vous verrez à quelle distance cela met tous nos hommes de génie. »

25 *août*. — Préface de la dernière édition de Boileau.

9 *septembre*. — Les cousins sont arrivés dans la nuit.

Promenade le matin avec le cousin dans la plaine riante où sont ses pièces. J'y ai dessiné.

Je trouve dans Bayle : « Notez que les dogmes des philosophes païens étaient si mal liés et si mal combinés..... » (Thalès.)

12 *octobre*. — Les vraies beautés dans les arts sont éternelles, et elles seraient admises dans tous les temps; mais elles ont l'habit de leur siècle : il leur en reste quelque chose, et malheur surtout aux ouvrages qui paraissent dans les époques où le goût général est corrompu!

On nous peint la vérité toute nue : je ne le conçois que pour des vérités abstraites; mais toute vérité dans les arts se produit par des moyens dans

lesquels la main de l'homme se fait sentir, par conséquent avec la forme *convenue* (1) et adoptée dans le temps où vit l'artiste.

Le langage de son temps donne une couleur particulière à l'ouvrage du poète; cela est si vrai qu'il est impossible de donner, dans une traduction faite beaucoup plus tard, une idée exacte d'un poème. Celui de *Dante,* malgré toutes les tentatives plus ou moins heureuses, ne sera jamais rendu dans sa beauté naïve par la langue de Racine et de Voltaire. Homère de même. Virgile, venu dans une époque plus raffinée, qui ressemblait à la nôtre, Horace même, malgré la concision de son langage, seront rendus plus heureusement en français; l'abbé Delille a traduit Virgile; Boileau eût traduit Horace; ce serait donc moins la difficulté résultant de la diversité des langues que de l'esprit différent des époques qui serait un obstacle à une vraie traduction. L'italien du Dante n'est pas l'italien de nos jours; des idées antiques vont à une langue antique. Nous appelons naïfs ces auteurs anciens : c'est leur époque qui l'était, par rapport à la nôtre seulement.

(1) Cette idée paraît bien l'avoir préoccupé à cette époque, car à la date du 1ᵉʳ septembre, sur un album qu'il avait emporté à Strasbourg, Delacroix écrivait : « Le réaliste le plus obstiné est bien forcé d'em-
« ployer, pour rendre la nature, certaines conventions de composition
« ou d'exécution. S'il est question de la composition, il ne peut prendre
« un morceau isolé ou même une collection de morceaux pour en faire un
« tableau... Le réaliste obstiné corrigera dans un tableau cette inflexible
« perspective qui fausse la vue des objets à force de justesse. » (EUGÈNE DELACROIX, *sa vie et ses œuvres*, p. 406 et 407.)

Les usages d'une époque diffèrent entièrement; la manière d'être expressif, d'être plaisant, de s'exprimer, en un mot, sont en harmonie avec la tournure des esprits. Nous ne voyons les Italiens du quatorzième siècle qu'à travers la *Divine Comédie;* ils vivaient comme nous, mais s'égayaient des choses plaisantes de leur temps.

25 octobre. — Le mot de M. Pasquier, en parlant de Solferino : « C'est comme la confiance; cela se gagne, cela ne se commande pas. »

Hugo disait à Berryer : « *Nous sommes tous comme cela.* » Il faisait allusion à la crainte de devenir aveugle.

Augerville, 31 *octobre.* — Montaigne (1) ayant été élu maire de Bordeaux..... (*Revue britannique.*)

(1) Les lacunes du Journal en 1859, si intéressants que soient les passages qui nous restent, sont d'autant plus regrettables que ce fut l'année de sa plus belle exposition, celle aussi où la critique manifesta vis-à-vis du maître le plus impitoyable acharnement. Delacroix avait envoyé au Salon la *Montée au Calvaire,* le *Christ descendu au tombeau,* un *Saint Sébastien,* Ovide *en exil chez les Scythes, Herminie et les bergers, Rebecca enlevée par le templier, Hamlet, Les bords du fleuve Sébou.* Les vrais artistes qui ont conservé le souvenir de cette exposition se la rappellent comme une des plus imposantes du peintre. Il eût été curieux de retrouver dans les notes intimes de Delacroix la trace des amertumes et des légitimes colères que l'injustice de ses contemporains dut susciter en lui après tant d'années de luttes!

1860

3 janvier. — Extrait de *Consuelo* : « ... Comme le héros fabuleux, Consuelo était descendue dans le Tartare pour en tirer son ami, et elle en avait rapporté l'épouvante et l'égarement. »

— Article sur l'Égypte, de M. Lèbre (1) : « ... Les justes, au contraire, présentent des offrandes aux dieux, cueillent les fruits des arbres de vie, ou, des faucilles à la main, moissonnent les campagnes du ciel ; d'autres se baignent et jouent dans des bassins d'eau primordiale. »

15 janvier. — DICTIONNAIRE.

Hardiesse. Il faut une grande hardiesse pour oser *être soi ;* c'est surtout dans nos temps de décadence que cette qualité est rare. Les artistes primitifs ont été hardis avec naïveté et pour ainsi dire sans le savoir; en effet, la plus grande des hardiesses, c'est de sortir du convenu et des habitudes ; or, des gens

(1) *Revue des Deux Mondes,* 15 juillet 1842, sur les *Études égyptiennes en France.* L'auteur rappelle la représentation sur les tombeaux du jugement des âmes par les dieux.

qui viennent les premiers n'ont point de précédents à craindre ; le champ était libre devant eux ; derrière eux, aucun précédent pour enchaîner leur inspiration. Mais chez les modernes, au milieu de nos écoles corrompues et intimidées par des précédents bien faits pour enchaîner des élans présomptueux, rien de si rare que cette confiance qui seule fait produire les chefs-d'œuvre.

Bonaparte dit à Sainte-Hélène, en parlant de l'amiral Brueys (1), celui qui mourut si glorieusement à Aboukir : « Il n'avait pas dans la bonté de ses plans cette confiance, etc. », ni la véritable hardiesse, celle qui est fondée sur une originalité native. Il faut reconnaître qu'on rencontre trop fréquemment, chez le commun des artistes, une confiance aveugle dans des forces que s'attribue une vaniteuse médiocrité. Des hommes dépourvus d'idées et de toute espèce d'invention se prennent bonnement pour des génies et se proclament tels.

DICTIONNAIRE. — *Préface.* — Ce qu'il importe dans un Dictionnaire (2) des Beaux-Arts, ce n'est pas de savoir si Michel-Ange était un grand citoyen (l'histoire du portefaix qu'il perce d'une lance pour étu-

(1) L'amiral *Brueys d'Aigalliers* (1753-1798).
(2) Delacroix écrivait à propos de ce projet de dictionnaire : « On « pourra contester le titre de dictionnaire donné à un pareil ouvrage, à « défaut d'un meilleur. On l'appellera, si l'on veut, le recueil des idées « qu'un seul homme a pu avoir sur un art, ou sur les arts en général, « pendant une carrière assez longue. Au lieu de faire un livre où l'on « aurait cherché à classer par ordre d'importance chacune des ma- « tières... » (*Eugène Delacroix, sa vie et ses œuvres*, p. 431.)

dier l'agonie d'un homme expirant sur une croix), comme il était le plus grand artiste ; mais comment se forma tout à coup son style à la suite des tâtonnements d'écoles qui sortaient à peine des langes d'une timide enfance, et quelle influence ce style prodigieux a eue sur tout ce qui l'a suivi.

Le lecteur se trouvera aussi dispensé de retrouver pour la millième fois l'histoire ridicule du Corrège, mais il apprendra peut-être avec plaisir ce que les nombreux historiens des artistes célèbres n'ont pas redit assez : c'est combien les pas que ce grand homme a fait faire à la peinture ont été surprenants, et combien, sous ce rapport, il se rapproche de Michel-Ange lui-même.

16 janvier. — Dictionnaire (*Pour la Préface du*). Un dictionnaire de ce genre sera relativement nul s'il est l'ouvrage d'un seul homme de talent ; il serait meilleur encore, ou plutôt il serait le meilleur possible, s'il était l'ouvrage de plusieurs hommes de talent, mais à la condition que chacun d'eux traite son sujet sans la participation de ses confrères. Fait commun, il retomberait dans la *banalité* (1), et ne

(1) Toujours extrait du même fragment : « Il faut presque en venir à « cette conclusion que plus le dictionnaire sera fait par des hommes « médiocres, plus il sera vraiment un dictionnaire, c'est-à-dire un recueil « des théories et des pratiques ayant cours. De là une banalité d'aperçus « complète. Un article ne pourra présenter une certaine originalité, « c'est-à-dire émaner d'un esprit ayant des idées en propre, sans trancher « avec ceux qui ne font que résumer les idées de tout le monde sur la « matière. » (Eugène Delacroix, *sa vie et ses œuvres*, p. 432.)

s'élèverait pas beaucoup au-dessus d'un ouvrage composé en société par de médiocres artistes. Chaque article amendé par chacun des collaborateurs perdrait son originalité pour prendre sous le niveau des corrections une unité banale et sans fruit pour l'instruction.

C'est le fruit de l'expérience qu'il faut trouver dans un ouvrage de ce genre. Or, l'expérience est toujours fructueuse chez les hommes doués d'originalité ; chez les artistes vulgaires, elle n'est qu'un apprentissage un peu plus long des recettes qu'on trouve partout.

On trouvera dans ce manuel des articles sur quelques artistes célèbres, mais on n'y traitera ni de leur caractère, ni des événements de leur vie. On y trouvera analysés plus ou moins longuement leur style particulier, la manière dont chacun d'eux a adopté ce style, la partie technique de l'art.

17 *janvier*. — Le but principal d'un Dictionnaire des Beaux-Arts n'est pas de récréer, mais d'instruire. Donner ou éclairer certains principes essentiels, éclairer l'inexpérience avec plus ou moins de succès, montrer la route à suivre et signaler les écueils sur les routes dangereuses ou proscrites par le goût, telle est la marche qu'il est bon de s'y proposer. Or, où trouve-t-on de meilleures applications de principes que dans l'exemple des grands maîtres qui ont porté à la perfection les différentes branches des arts ? Quoi

de plus instructif que leurs erreurs elles-mêmes ? Car l'admiration qu'inspirent ces hommes privilégiés et venus les premiers ne doit pas être une admiration aveugle ; les adorer dans toutes leurs parties serait, particulièrement pour de jeunes aspirants, ce qu'il y aurait de plus dangereux ; la plupart des artistes, même parmi ceux qui sont capables d'une certaine perfection, sont enclins à s'appuyer sur les faiblesses des grands hommes et à s'en autoriser. Ces parties qui, chez les hommes privilégiés, sont généralement des exagérations de leur sentiment particulier, deviennent facilement, chez de faibles imitateurs, de grossières *bévues ;* des écoles entières ont été fondées sur des côtés mal interprétés des maîtres, et de déplorables erreurs ont été la suite de ce zèle inconsidéré à s'inspirer des mauvais côtés des hommes remarquables, ou plutôt de l'impuissance de reproduire quelque chose de leurs sublimes parties.

18 *janvier.* — Malheureusement, chaque homme ne peut suffire qu'à une tâche restreinte ; peut-être que beaucoup d'hommes capables d'écrire d'excellentes choses sur la peinture ou sur les arts en général (je parle toujours, non de simples critiques, mais d'hommes du métier en état de répandre une véritable instruction) ont été retenus par l'idée de l'insuffisance d'un seul homme, occupé d'ailleurs de l'exercice même de sa profession, à faire un ouvrage sur ces matières si peu approfondies.

Faire un livre (1) est une besogne à la fois si respectable et si menaçante, qu'elle a glacé plus d'une fois l'homme de talent prêt à prendre la plume pour consacrer quelques loisirs à l'instruction de ceux qui sont moins avancés que lui dans la carrière. Le livre a mille avantages sans doute : il enchaîne, il déduit les principes, il développe, il résume, il est un monument; enfin, à ce titre, il flatte l'amour-propre de son auteur au moins autant qu'il éclaire les lecteurs; mais il faut un plan, des transitions ; l'auteur d'un livre s'impose la tâche de ne rien omettre de ce qui a trait à sa matière.

Le dictionnaire, au contraire, supprime une grande partie... S'il n'a pas le sérieux du livre, il n'en offre pas la fatigue ; il n'oblige pas le lecteur haletant à le suivre dans sa marche et dans ses développements; bien que le dictionnaire soit ordinairement l'ouvrage des compilateurs proprement dits, il n'exclut pas l'originalité des idées et des aperçus : mal inspiré serait celui qui ne verrait dans le dictionnaire de Bayle, par exemple, que des compilations. Il soulage l'esprit, qui a tant de peine à s'enfoncer dans de longs développements, à suivre avec l'attention convenable ou à classer et à diviser les matières. On le prend et on le quitte; on l'ouvre au hasard, et il n'est pas

(1) « L'auteur a le plus grand respect pour ce qu'on appelle un livre; « mais combien y a-t-il de gens qui lisent véritablement un livre? Il en « est bien peu, à moins que ce ne soit un livre d'histoire ou un roman. » (EUGÈNE DELACROIX, *sa vie et ses œuvres*, p. 434.)

impossible d'y trouver, dans la lecture de quelques fragments, l'occasion d'une longue et fructueuse méditation.

19 janvier. — Il s'est trouvé un homme comme Michel-Ange, qui était peintre, architecte, sculpteur et poète. Un tel homme serait le plus prodigieux des phénomènes, s'il était un grand poète en même temps qu'il est le plus grand des sculpteurs et des peintres ; mais la nature, heureusement pour les artistes qui marchent de loin sur ses traces, et pour les consoler apparemment de lui être si inférieurs, n'a pas permis qu'il fût aussi le premier des poètes. Il a écrit sans doute, quand il était las de peindre ou d'édifier ; mais sa vocation était d'animer le marbre et l'airain, et non de disputer la palme aux Dante et aux Virgile, ni même aux Pétrarque. Il a fait des pièces de courte haleine, comme il convient à un homme qui a autre chose à faire que de méditer longuement sur des rimes. S'il n'eût fait que ses sonnets, il est probable que la postérité ne se fût pas occupée de lui. Cette imagination dévorante avait besoin de se répandre sans cesse, et quoique sans cesse rongé de mélancolie et même de découragement, — son histoire le dit à chaque instant, — il avait besoin de s'adresser à l'imagination des hommes en même temps qu'il en évitait la société. Il n'admettait près de lui que des petites gens, que des subalternes, ses praticiens qu'il pouvait à son gré écarter de son chemin, qu'il

aimait à ses heures et qu'il accueillait volontiers, quand il était fatigué de la fréquentation forcée des grands qui lui dérobaient son temps et le forçaient à des observances de civilité.

La pratique d'un art demande un homme tout entier (1); c'est un devoir de s'y consacrer pour celui qui en est véritablement épris. Peinture, sculpture, sont presque le même art dans ces siècles de renouvellement où les encouragements vont trouver le talent, où la foule des talents médiocres n'a pas encore éparpillé la bonne volonté des Mécènes et dérouté l'admiration du public ; mais quand les écoles se sont multipliées, que les médiocres talents abondent, qu'ils réclament chacun une part de la munificence publique ou de celle des grands, à qui accordera-t-on de prendre la place de plusieurs hommes en exerçant à soi tout seul?... Que si l'on peut concevoir un seul homme professant à la fois la sculpture, la peinture et même l'architecture, à cause des liens qui unissent ces arts qui ne sont séparés que dans les époques de décadence, on ne reconnaîtra pas aussi facilement la possibilité de joindre (2)...

25 *janvier*. — DICTIONNAIRE.
Du goût des nations.

(1) C'est ce que Molière a si bien exprimé dans ce beau vers de sa *Gloire du Val-de-Grâce* :

 Et les emplois de feu demandent tout un homme !

(2) La suite manque dans le manuscrit.

L'amour des détails chez les Anglais.
Du terrible.
Du goût italien en musique, en art, etc.

26 *janvier.* — *Charlet* (1). Je ne suivrai pas l'auteur de la *Vie de Charlet* (2) dans la partie anecdotique de son histoire. Cette partie y occupe une grande place ; ami du grand artiste, il a connu une foule de particularités, et il fait ressortir comme il le doit les parties honorables de son caractère. Il s'en est fait en quelque sorte un pieux devoir, et on ne peut que lui donner des éloges à cet égard, comme pour les parties de son ouvrage où il fait ressortir les qualités de l'illustre dessinateur.

Telle n'est pas la tâche d'un contemporain de Charlet, artiste comme lui, qui entreprend de ramener le public à une estime de ses ouvrages égale à leur mérite. En étalant aux yeux la partie intime de sa vie, il se trouve en contradiction avec cette opinion dans laquelle il n'a fait que s'affermir de plus en plus.

27 *janvier.* — *Architecture* (3). L'architecture est tombée de nos jours dans une complète dégradation ; c'est un art qui ne sait plus où il en est ; il veut faire du nouveau, et il n'y a pas d'hommes nouveaux.

(1) Voir l'étude enthousiaste de Delacroix sur *Charlet* dans la *Revue des Deux Mondes* du 1ᵉʳ juillet 1862.

(2) *Charlet, sa vie, ses lettres*, etc., par M. de La Combe.

(3) Rapprocher ce morceau de ce qu'il a écrit sur le même sujet à la fin du premier volume du Journal (Voir t. I, p. 424 et p. 451.)

La bizarrerie tient lieu de cette nouveauté tant cherchée et est si peu nouvelle et originale, précisément parce qu'elle est cherchée. Les anciens sont arrivés par degrés au comble de la perfection, non pas tout d'un coup, non pas en se disant qu'il fallait absolument étonner les esprits, mais en montant par degrés et presque sans s'en douter à cette perfection qui a été le fruit du génie appuyé sur la tradition. Qu'espèrent les architectes en rompant avec toutes les traditions ?

On s'est lassé, dit-on, de l'architecture grecque, que les Romains, tout grands qu'ils ont été, ont respectée, sauf les modifications que leurs usages les ont conduits à adopter. Après les ténèbres du moyen âge, la Renaissance, qui a été véritablement celle du goût, c'est-à-dire du bon sens, c'est-à-dire du beau dans tous les genres, en est revenue à ces proportions admirables dont il faudra toujours, en dépit de toutes les prétentions à l'originalité, reconnaître l'empire incontestable. Nos usages modernes, si différents en une foule de points de ceux des anciens, s'y adaptent pourtant merveilleusement. De l'air, de la lumière, une large circulation, des aspects grandioses, répondent de plus en plus à cet élargissement graduel de nos villes et de nos habitations. La vie renfermée et inquiète de nos pères, occupés sans cesse à se défendre dans les maisons, à épier l'attaquant par des meurtrières qui laissaient à peine pénétrer le jour, les rues étroites, ennemies du déve-

loppement des lignes que comporte le génie antique, convenaient à une société opprimée et sans cesse sur le qui-vive.

Que nous veulent donc ces constructeurs de bâtiments à la mode du Paris du quinzième siècle? Ne semble-t-il pas qu'à chacune de ces meurtrières qu'ils appellent des fenêtres, nous allons voir à chaque instant des hommes l'arquebuse à la main, ou que nous allons voir retomber une herse derrière les portes garnies de gonds formidables et de clous menaçants?

Les architectes ont abdiqué; il en est qui se défient d'eux-mêmes et de leurs confrères à ce point qu'ils vous disent avec une espèce de candeur qu'il n'y a plus d'inventeurs, et même que l'invention n'est plus possible.

Il faut donc se rejeter dans le passé, et comme, suivant eux, le goût antique a fait son temps, ils s'inspirent du gothique qui leur semble presque du neuf dans leur rajeunissement, à cause de la désuétude dans laquelle il était tombé, et se jettent dans le gothique pour paraître nouveaux. Quel gothique et quelle nouveauté! Il en est qui avouent naïvement que le cercle est fermé, que les proportions grecques les fatiguent par leur monotonie ; qu'il n'y a plus de retour que dans celles des monuments des siècles de barbarie ; encore, s'ils se servaient des proportions de cet art qu'on croyait enseveli en y joignant quelques lueurs d'une invention propre!... Ils n'inventent pas, ils calquent le gothique.

30 janvier. — Dictionnaire.

Sujets de tableaux. — Il est des artistes qui ne peuvent choisir leurs sujets que dans des ouvrages qui prêtent au vague.

Peut-être que les Anglais sont plus à l'aise en prenant leurs sujets dans Racine et dans Molière que dans Shakespeare et lord Byron.

Plus l'ouvrage qui donne l'idée du tableau est parfait, moins un art voisin qui s'en inspire aura de chances de faire un effet égal sur l'inspiration. Cervantès, Molière, Racine, etc.

31 janvier. — *Sur l'âme.* Jacques avait de la peine à se persuader que ce qu'on appelle l'*âme*, cet *être* impalpable, — si on peut appeler un *être* ce qui n'a point de corps, ce qui ne peut tomber sous le sens, — puisse continuer à être ce quelque chose qu'il sent, dont il ne peut douter, quand l'habitation formée d'os, de chair, dans laquelle circule le sang, où fonctionnent les nerfs, a cessé d'être cette usine en mouvement, ce laboratoire de vie qui se soutient au milieu des éléments contraires à travers tant d'accidents et de vicissitudes.

Quand l'œil a cessé de voir, que deviennent les sensations qui arrivent à cette pauvre âme, réfugiée je ne sais où, par le moyen de cette manière de fenêtre ouverte sur la création visible? L'âme se souvient, direz-vous, de ce qu'elle a vu, et s'exerce et se console par le souvenir; mais si la mémoire, qui supplée à sa

manière la vue, ou l'ouïe, ou les sens enfin que nous perdons tour à tour, vient à s'éteindre, quel sera l'aliment de cette flamme que personne n'a vue? Que devient-elle quand, acculée dans ses refuges extrêmes par la paralysie ou l'imbécillité, elle est contrainte enfin par la cessation définitive de la vie, de l'exil pour jamais, de se séparer de ces organes qui ne sont plus qu'une argile inerte? Exilée de ce corps, que quelques-uns appellent sa prison, assiste-t-elle au spectacle de cette décomposition mortelle, quand des prêtres viennent en cérémonie murmurer des patenôtres sur cette argile insensible, ou quand une voix s'élève par hasard pour lui adresser un dernier adieu? Au bord de cette tombe qui va se fermer, recueille-t-elle sa part de ces momeries funèbres? Que devient-elle à cet instant suprême où, forcée de s'exiler tout à fait de ce corps qu'elle animait ou de qui elle recevait l'animation, que devient sa condition dans ce veuvage de tous les sens et au moment où le sang se retire et se glace, cesse de donner l'impulsion à ce bizarre composé de matière et d'esprit, à peu près comme le balancier d'une horloge qui en s'arrêtant arrête les rouages et le mouvement?

Jacques s'affligeait de ce doute mortel, etc., — et toutefois il sacrifiait à la gloire... Il passait des journées et des nuits à polir un ouvrage ou des ouvrages destinés, à ce qu'il espérait, à perpétuer son nom. Cette singulière contradiction de la recherche d'une vaine renommée à laquelle sa cendre serait insen-

sible, ne pouvait, d'une part, ni le corriger de sa recherche, ni de l'autre lui donner l'espoir de se survivre et de se sentir admiré quand il ne se sentirait plus vivre.

Un ami de Jacques était un matérialiste parfait : c'était un homme pour qui ce petit domaine que nous appelons la science n'avait pas de coin qu'il n'eût fouillé et approfondi. Il se demandait avec chagrin d'où cette âme immortelle aurait obtenu ce privilège de l'être toute seule au milieu de tout ce que nous voyons; à moins de faire décidément de cette âme des portions, des émanations du grand être, il lui semblait qu'elle dût partager le sort commun, naître, si quelque chose qui n'est rien peut naître, se développer dans sa nature et périr. Pourquoi, se disait-il, si elle ne doit finir, aurait-elle commencé jamais ?

Les âmes innombrables de toutes les créatures humaines, y compris celles des idiots, des Hottentots et de tant d'hommes qui ne diffèrent en rien de la brute, auraient existé de toute éternité? Car enfin, la matière, sauf ses modifications successives, est dans ce cas : il fallait donc dans cette immensité de riens quelque chose destinée un jour à donner l'intelligence à celle-ci. Pourquoi, si l'esprit ne se perd pas, les créations des grandes âmes ne participent-elles pas à ce privilège?

Un bel ouvrage semble contenir une partie du génie de son auteur. Le tableau, qui est de la ma-

tière, n'est beau que parce qu'il est animé par un certain souffle, qui ne parvient pas plus à le préserver de la destruction que notre âme chétive à faire durer notre chétif corps. Au contraire, dans ce dernier cas, c'est souvent cette intempérante, folle, déréglée, avare, qui précipite son compagnon, j'allais dire inséparable, dans mille dangers et dans mille hasards.

8 février. — Balzac dit dans ses *Petits Bourgeois :* « Dans les arts, il arrive un point de perfection au-dessous duquel reste le talent et qu'atteint seul le génie. Il est si peu de différence entre l'œuvre du génie et l'œuvre du talent, etc. Il y a plus, le vulgaire y est trompé, le cachet est une certaine apparence de facilité ; en un mot, son œuvre doit paraître ordinaire au premier aspect, tant elle est toujours naturelle, même dans les sujets les plus élevés, etc. »

Tirer la déduction à propos des ouvrages comme ceux de Decamps et Dupré, en un mot de tous ceux qui emploient des moyens outrés. Il est bien rare que les grands hommes soient outrés dans leurs ouvrages. Examiner cela.

Lawrence, Turner, Reynolds, en général tous les grands artistes anglais, sont entachés d'exagération, particulièrement dans l'effet qui empêche de les classer parmi les grands maîtres; ces effets outrés, ces ciels sombres, ces contrastes d'ombre et de lumière, auxquels du reste ils ont été conduits par leur propre

ciel nuageux et variable, mais qu'ils ont exagérés outre mesure, laissant parler, plus haut que leurs qualités, les défauts qu'ils tiennent de la mode et du parti pris. Ils ont des tableaux magnifiques, mais qui ne présenteront pas cette éternelle jeunesse des vrais chefs-d'œuvre, exempts, j'oserais dire, tous d'enflure et d'efforts.

22 février. — *Réalisme.* Le réalisme devrait être défini l'*antipode* de l'art (1). Il est peut-être plus odieux dans la peinture et dans la sculpture que dans l'histoire et le roman ; je ne parle pas de la poésie, car par cela seul que l'instrument du poète est une pure convention, un langage mesuré, en un mot, qui place tout d'abord le lecteur au-dessus du terre à terre de la vie de tous les jours, ce serait une plaisante contradiction dans les termes, qu'une poésie réaliste, si on pouvait concevoir même ce monstre. Qu'est-ce que serait, en sculpture par exemple, un

(1) Cette question du *réalisme* dans l'art, qu'il avait déjà examinée à maintes reprises et à propos de laquelle nous avons tenté de résumer son opinion dans notre Étude, on la trouve traitée fragmentairement dans plusieurs passages de l'ouvrage déjà cité : « Le but de l'artiste, écrit « Delacroix, n'est pas de reproduire exactement les objets : il serait « arrêté aussitôt par l'impossibilité de le faire. Il y a des effets très com- « muns qui échappent entièrement à la peinture et qui ne peuvent se « traduire que par des équivalents : c'est à l'esprit qu'il faut arriver, et « les équivalents suffisent pour cela. Il faut intéresser avant tout. Devant « le morceau de nature le plus intéressant, qui peut assurer que c'est « uniquement par ce que voient nos yeux que nous recevons du plaisir? « L'aspect d'un paysage nous plaît non seulement par son agrément pro- « pre, mais par mille traits particuliers qui portent l'imagination au delà « de cette vue même. » (EUGÈNE DELACROIX, *sa vie et ses œuvres*, p. 405.)

art réaliste? De simples moulages sur nature seraient toujours au-dessus de l'imitation la plus parfaite que la main de l'homme puisse produire; car peut-on concevoir que l'esprit ne guide pas la main de l'artiste, et croira-t-on possible en même temps que, malgré toute son application à imiter, il ne teindra pas ce singulier travail de la couleur de son esprit, à moins qu'on n'aille jusqu'à supposer que l'œil seul et la main soient suffisants pour produire, je ne dirai pas seulement une imitation exacte, mais même quelque ouvrage que ce soit? Pour que le réalisme ne soit pas un mot vide de sens, il faudrait que tous les hommes eussent le même esprit, la même façon de concevoir les choses.

Voir ce que j'ai dit dans les petits calepins bleus (1) sur la contradiction qu'il y a au théâtre entre le système qui veut suivre les événements comme ils sont et celui qui les présente et les dispose dans un certain ordre en vue de l'effet. Car quel est le but suprême de toute espèce d'art, si ce n'est l'effet? La mission de l'artiste consiste-t-elle seulement à disposer des matériaux et à laisser le spectateur en tirer comme il pourra une délectation quelconque, chacun à sa manière? N'y a-t-il pas, indépendamment de l'intérêt que l'esprit trouve dans la marche simple et claire d'une composition, dans le charme des situations habilement ménagées, une sorte de sens moral attaché

(1) Non retrouvés.

même à une fable, qui la fera ressortir avec plus de succès que celui qui a disposé à l'avance toutes les parties de la composition, de telle sorte que le spectateur ou le lecteur soit amené sans s'en apercevoir à en être saisi et charmé? Que trouvè-je dans un grand nombre d'ouvrages modernes? Une énumération (1) de tout ce qu'il faut présenter au lecteur, surtout celle des objets matériels, des peintures minutieuses de personnages, qui ne se peignent pas eux-mêmes par leurs actions. Je crois voir ces chantiers de construction où chacune des pierres taillées à part s'offre à ma vue, mais sans rapport à sa place dans l'ensemble du monument. Je les détaille l'une après l'autre au lieu de voir une voûte, une galerie, bien plus un palais tout entier dans lequel corniches, colonnes, chapiteaux, statues même, ne forment qu'un ensemble ou grandiose ou simplement agréable, mais où toutes les parties sont fondues et coordonnées par un art intelligent.

Dans la plupart des compositions modernes, je vois l'auteur appliqué à décrire avec le même soin un personnage accessoire et les personnages qui doivent occuper le devant de la scène. Il s'épuise à me montrer sous toutes ses faces le subalterne qui ne paraît qu'un instant, et l'esprit s'y attache comme au héros

(1) « Ce qui fait l'infériorité de la littérature moderne, dit-il un peu « plus loin, c'est la prétention de tout rendre : l'ensemble disparaît noyé « dans les détails, et l'ennui en est la conséquence. » (EUGÈNE DELACROIX, *sa vie et ses œuvres*, p. 408.)

de l'histoire. Le premier des principes, c'est celui de la nécessité des sacrifices (1).

Des portraits séparés, quelle que soit leur perfection, ne peuvent former un tableau. Le sentiment particulier peut seul donner l'unité, et elle ne s'obtient qu'en ne montrant seulement que ce qui mérite d'être vu.

L'art, la poésie, vivent de fictions. Proposez au réaliste de profession de peindre les objets surnaturels : un dieu, une nymphe, un monstre, une furie, toutes ces imaginations qui transportent l'esprit !

Les Flamands, si admirables dans la peinture des scènes familières de la vie, et qui, chose singulière, y ont porté l'espèce d'idéal que ce genre comporte comme tous les genres, ont échoué généralement (il faut en excepter Rubens) dans les sujets mythologiques ou même simplement historiques ou héroïques, dans des sujets de la fable ou tirés des poètes. Ils affublent de draperies ou d'accessoires mythologiques des figures peintes d'après nature, c'est-à-dire d'après de simples modèles flamands, avec tout le scrupule qu'ils portent ailleurs dans l'imitation

(1) Cette nécessité des *sacrifices* sur laquelle il s'est longuement étendu en ce qui concerne la peinture, il l'appliquait aux compositions littéraires : « Dans certains romans comme ceux de Cooper, par exemple, il « faut lire un volume de conversation et de description pour trouver un « moment intéressant : ce défaut dépare singulièrement les ouvrages de « Walter Scott, et rend bien difficile de les lire : aussi l'esprit se promène languissant au milieu de cette monotonie et de ce vide où l'auteur semble se complaire à se parler à lui-même. » (EUGÈNE DELACROIX, *sa vie et ses œuvres*, p. 408.)

d'une scène de cabaret. Il en résulte des disparates bizarres qui font d'un Jupiter et d'une Vénus des habitants de Bruges ou d'Anvers travestis, etc. (Rappeler le tombeau du maréchal de Saxe (1).

Le réalisme est la grande ressource des novateurs dans les temps où les écoles alanguies et tournant à la manière, pour réveiller les goûts blasés du public, en sont venues à tourner dans le cercle des mêmes inventions. Le retour à la nature est proclamé un matin par un homme qui se donne pour inspiré.

Les Carrache, et c'est l'exemple le plus illustre qu'on puisse citer, ont cru qu'ils rajeunissaient l'école de Raphaël. Ils ont cru voir dans le maître des défaillances dans le sens de l'imitation matérielle. Il n'est pas bien difficile, en effet, de voir que les ouvrages de Raphaël, que ceux de Michel-Ange, du Corrège et de leurs plus illustres contemporains, doivent à l'imagination leur charme principal, et que l'imitation du modèle y est secondaire et même tout à fait effacée. Les Carrache, hommes très supérieurs, on ne peut le nier, hommes savants et doués d'un grand sentiment de l'art, se sont dit un jour qu'il fallait reprendre pour leur compte ce qui avait échappé à ces devanciers illustres, ou plutôt ce qu'ils avaient dédaigné; ce dédain même leur a peut-être paru une sorte d'impuissance de réunir dans leurs ouvrages des qualités de nature diverse qui leur parurent, à

(1) Voir t. III, p. 87.

eux, faire partie intégrante de la peinture. Ils ouvrirent des écoles ; c'est à eux, il faut le dire, que commencent les écoles comme on les comprend de nos jours, à savoir : l'étude assidue et préférée du modèle vivant, se substituant presque entièrement à l'attention soutenue, donnée à toutes les parties de l'art dont celle-ci n'est qu'une partie.

Les Carrache se sont flattés sans doute que, sans déserter la largeur et le sentiment profond de la composition, ils introduiraient dans leurs tableaux des détails d'une imitation plus parfaite et s'élèveraient ainsi au-dessus des grands maîtres qui les avaient précédés. Ils ont conduit en peu de temps leurs disciples et sont descendus eux-mêmes à une imitation plus réelle, il est vrai, mais qui détachait l'esprit des parties plus essentielles du tableau conçu en vue de plaire avant tout à l'imagination. Les artistes ont cru que le moyen d'atteindre la perfection était de faire des tableaux une réunion de morceaux imités fidèlement...

David est un composé singulier de réalisme et d'idéal.

Les Vanloo ne copiaient plus le modèle ; bien que la trivialité de leurs formes fût tombée dans le dernier abaissement, ils tiraient tout de leur mémoire et de la pratique. Cet art-là suffisait au moment. Les grâces factices, les formes énervées et sans accent de nature suffisaient à ces tableaux jetés dans le même moule, sans originalité d'invention, sans aucune des grâces naïves

qui feront durer les ouvrages des écoles primitives.

David a commencé par abonder dans cette manière ; c'était celle de l'école dont il sortait. Dénué, je crois, d'une originalité bien vive, mais doué d'un grand sens, né surtout au déclin de cette école et au moment où l'admiration quelque peu irréfléchie de l'antique se faisait jour, grâce encore à des génies médiocres comme les Mengs et les Winckelmann, il fut frappé, dans un heureux moment, de la langueur, de la faiblesse de ces honteuses productions de son temps ; les idées philosophiques qui grandissaient en même temps, les idées de grandeur et de liberté du peuple se mêlèrent sans doute à ce dégoût qu'il ressentit pour l'école dont il était issu. Cette répulsion, qui honore son génie et qui est son principal titre de gloire, le conduisit à l'étude de l'antique. Il eut le courage de refouler toutes ses habitudes ; il s'enferma pour ainsi dire avec le *Laocoon*, avec l'*Antinoüs*, avec le *Gladiateur*, avec toutes les mâles conceptions du génie antique. Il eut le courage de se refaire un talent, semblable en ceci à l'immortel Gluck, qui, arrivé à un âge avancé, avait renoncé à sa manière italienne, pour se retremper dans des sources plus pures et plus naïves. Il fut le père de toute l'école moderne en peinture et en sculpture ; il réforma jusqu'à l'architecture, jusqu'aux meubles à l'usage de tous les jours. Il fit succéder Herculanum et Pompéi au style bâtard et Pompadour, et ses principes eurent une telle prise sur les esprits, que son école ne lui fut

pas inférieure et produisit des élèves dont quelques-uns marchent ses égaux. Il règne encore à quelques égards, et, malgré de certaines transformations apparentes dans le goût de ce qui est l'école aujourd'hui, il est manifeste que tout dérive encore de lui et de ses principes. Mais quels étaient ces principes, et jusqu'à quel point s'y est-il confiné et y a-t-il été fidèle ?

Sans doute, l'antique a été la base, la pierre angulaire de son édifice : la simplicité, la majesté de l'antique, la sobriété de la composition, celle des draperies, portée plus loin encore que chez le Poussin, mais dans l'imitation des parties, etc.

David a immobilisé en quelque sorte la sculpture ; car son influence a dominé ce bel art aussi bien que la peinture. Si David a eu sur la peinture une influence si complète, il a eu sur un art voisin, et qui n'était pas le sien, plus d'influence encore.

1^{er} *mars*. — Réunir sujets de tableaux pour composer à Champrosay.

— Emporter livre de notes pour matériaux, et quelques livres de la bibliothèque faciles à lire : Cours d'étude ; volumes de Voltaire et de Saint-Simon ; *Jérusalem délivrée ;* le volume de l'Arioste ; les sujets d'*Ivanhoë,* de *Roméo ;* la Vie de Charlet (1).

— Acheter couleurs à l'aquarelle en tubes ; s'en servir pour indiquer l'effet, et le chercher ainsi à l'avance.

(1) Delacroix songeait alors à écrire l'article sur *Charlet* qu'il ne fit paraître que deux ans plus tard.

3 mars. — Je suis sorti pour la troisième fois hier; je suis resté une grande demi-heure assis dans le Luxembourg. Aujourd'hui, le temps était aigre, je suis revenu plus tôt.

Par quelle singularité la littérature la plus grave se trouve-t-elle le lot du peuple qui a passé et passe encore pour le plus léger et le plus frivole de la terre? Les anciens eux-mêmes, qui ont posé les règles des choses de l'imagination dans tous les genres, ne présentent point d'exemples d'un sentiment aussi soutenu de l'ordre. Il y a un certain décousu dans les ouvrages des plus beaux génies de l'antiquité ; ils divaguent volontiers. Comme ils ont droit à tous nos respects, nous leur passons tous leurs écarts. Nous ne sommes pas d'aussi bonne composition pour nos hommes de talent. Un livre mal fait dans son ensemble ne peut se sauver par la beauté des détails, ni même par l'ingénieuse conception de l'ouvrage lui-même. Il faut que toutes les parties, ingénieuses ou non, concourent dans une certaine mesure à la connexion du tout, et par contre il faut, dans un ouvrage bien ordonné et logiquement conduit, que les détails n'en déparent point la conception. Quand une pièce de théâtre avait entraîné le public à la représentation, l'auteur n'avait rempli que la moitié de sa tâche; il fallait que l'ouvrage, comme on disait, se soutînt à la lecture.

Il est probable que Shakespeare n'était guère soucieux de cette seconde partie de son obligation envers

son public. Quand il avait produit à la représentation l'effet qu'il s'était promis, quand la galerie surtout était satisfaite, il est probable qu'il ne s'inquiétait plus de l'opinion des puristes ; d'abord, la grande majorité de ce public ne savait pas lire, et eût-il pu lire, en aurait-il eu le loisir, attendu qu'il se composait ou de jeunes fats de la cour, plus occupés de leurs plaisirs que de littérature, ou de marchands de marée, peu disposés à éplucher les beautés littéraires?

Qui sait ce que devenait le manuscrit, le canevas sur lequel l'auteur avait monté sa pièce, et dont les bribes, distribuées aux acteurs pour apprendre leurs rôles, devenaient ce qu'elles pouvaient et étaient recueillies au hasard par de faméliques imprimeurs, avec toute licence de les accommoder à leur guise ou de suppléer aux lacunes? Ne semble-t-il pas que ces pièces pleines de fantaisie, — je parle de ce que Shakespeare intitule des comédies, — ou que ces drames à effet, tantôt lugubres, tantôt grotesques, ces tragédies, où les héros et les valets se trouvent confondus et parlent chacun leur langage, dont l'action, capricieusement conduite, se passe dans vingt lieux à la fois ou embrasse un espace de temps illimité, ne semble-t-il pas, dis-je, que de telles œuvres, avec leurs beautés et leurs défauts, ne doivent plaire qu'aux adeptes capricieux et ne peuvent attacher qu'une nation plus frivole que réfléchie?

Pour ma part, je crois que le goût, que le tour d'esprit d'une nation dépend étrangement de celui

des hommes célèbres qui, les premiers, ont écrit ou peint, ou produit chez elle des ouvrages dans quelque genre que ce soit. Si Shakespeare était né à Gonesse, au lieu de naître à Strafford-sur-Avon, à une époque de notre histoire où l'on n'avait pas eu encore ni Rabelais, ni Montaigne, ni Malherbe, ni, à bien plus forte raison, Corneille, on eût vu se produire dans notre pays non seulement un autre théâtre (voir en Espagne Calderon), mais encore une autre littérature. Que le caractère anglais ait ajouté à de semblables ouvrages quelque chose de sa rudesse, je le croirai sans peine; quant à cette prétendue barbarie que les Anglais ont montrée à certaines époques de leur histoire et qu'on donne pour une des causes de la pente de Shakespeare à ensanglanter la scène outre mesure, je ne crois pas, en interrogeant bien nos annales, que nous en devions beaucoup, en fait de cruauté, à nos voisins les Anglais, ni que les tragédies en action qui ont jeté une teinte si sombre, notamment sur les règnes des Valois, aient pu nous donner une éducation propre à adoucir les mœurs ni la littérature.

Pour avoir banni les massacres de notre scène, laquelle n'a commencé à briller qu'à une époque plus radoucie, notre nation n'en est pas plus humaine dans son histoire que la nation anglaise; des époques récentes et de redoutable mémoire ont montré que le barbare et même le sauvage vivaient toujours dans l'homme civilisé, et que la gaieté dans les ouvrages de l'esprit pouvait se rencontrer avec des mœurs pas-

sablement farouches. L'esprit de société, qui peut-être est un instinct plus développé de notre nature française, a pu contribuer à polir davantage la littérature; mais il est plus probable encore que les chefs-d'œuvre de nos grands hommes sont venus à propos pour décrier les tentatives bizarres ou burlesques des époques précédentes, et pour tourner les esprits vers le respect de certaines règles éternelles de goût et de convenance qui ne sont pas moins celles de toute véritable sociabilité que celles des ouvrages de l'esprit. On nous dit souvent que Molière, par exemple, ne pouvait paraître que chez nous; je le crois bien, il était l'héritier de Rabelais, sans parler des autres.

8 mars. — *Sur Rubens. Sa verve; la monotonie de certains retours dans son dessin.* Recopier ici ce que je trouve dans l'agenda de 1852 à la suite de mes observations sur les sublimes tapisseries de la mort d'Achille. « Le parti pris de Rubens en outrant certaines formes montre qu'il était dans la situation d'un artiste qui exerce le métier qu'il sait bien, sans chercher à l'infini des perfectionnements (1). »

Dans le même cahier, au 6 février, à propos d'un concert et de la musique des hommes dans le genre de Mendelssohn, etc. : « Ce n'est point cette heureuse facilité des grands maîtres qui prodiguent les motifs les plus heureux, etc. (2). »

(1) Voir t. II, p. 73 et 74.
(2) Voir t. II. p. 83.

J'ajoute ceci aujourd'hui que j'ai acquis, depuis le jour où furent écrites ces réflexions, huit années d'expérience. Il est bon et à propos d'écrire les idées quand elles viennent, même si vous n'êtes pas occupé d'un travail suivi pour lequel ces idées puissent venir à propos. Mais toutes ces réflexions prennent la forme du moment. Le jour où elles peuvent s'utiliser dans un travail d'une certaine étendue, il faut se garder d'avoir trop d'égard à la forme qu'on leur a donnée dans le premier moment. On sent le placage dans les ouvrages médiocres. Voltaire devait noter ses idées. Son secrétaire le dit. Pascal nous en laisse la preuve dans ses *Pensées*, qui sont des matériaux pour un ouvrage. Mais ces hommes-là, en recueillant la matière dans le creuset, rencontraient la forme qu'ils pouvaient et se livraient avant tout à la suite des idées plutôt qu'à leur forme, et ne s'imposaient pas, à coup sûr, le fastidieux travail de retrouver celles qu'ils avaient notées, ou de les enchâsser dans la forme qu'ils leur ont donnée d'abord. Il ne faut pas être trop difficile. Tout homme de talent qui compose ne doit pas se traiter en ennemi. Il doit supposer que ce que son inspiration lui a fourni a sa valeur. L'homme qui relit et qui tient la plume pour se corriger est plus ou moins un autre homme que celui du premier jet. Il y a deux choses que l'expérience doit apprendre : la première, c'est qu'il faut beaucoup corriger ; la seconde, c'est qu'il ne faut pas trop corriger.

10 mars. — Essayer des cigarettes de thé vert. Je vois dans un ancien calepin que c'est une mode d'en fumer à Pétersbourg. Elles n'ont pas, du moins, l'inconvénient d'être narcotiques.

14 mars. — J'ai été voir l'exposition du boulevard, j'en suis revenu mal disposé. Il y faisait froid. Les Dupré, les Rousseau m'ont ravi. Pas un Decamps (1) ne m'a fait plaisir : c'est vieilli, c'est dur et mou, filandreux ; de l'imagination toujours, mais nul dessin ; rien ne devient ennuyeux comme ce fini obstiné sur ce faible dessin. Il est jauni comme du vieil ivoire, et les ombres noires.

Mme Sand est venue me dire adieu bien amicalement. Elle voulait m'entraîner ce soir à *Orphée* (2).

28 mars. — Guillemardet venu hier dans la journée. Je lui ai dit ce que j'avais sur le cœur, cela m'a soulagé. Je regrettais vivement d'être obligé de changer pour lui de sentiment ; ce qu'il m'a dit de X... m'a fait impression. Il est bien changé et a été bien souffrant.

20 mars. — Toujours fatigué le matin.

(1) Il est intéressant de noter ici un revirement de l'opinion d'Eugène Delacroix sur Decamps. On se rappelle que, dans les premières années du Journal, il va jusqu'à prononcer le mot de *génie* à propos d'une de ses compositions.

(2) C'est en 1860 que Mme Viardot reprit, avec le plus grand succès, l'*Orphée* de Gluck au Théâtre-Lyrique.

3 avril. — *Fragilité des ouvrages de peinture et autres.*

Je lis une *Vie de Léonard de Vinci* d'un M. Clément (*Revue des Deux Mondes*, 1ᵉʳ avril 1860). C'est le pendant à une *Vie de Michel-Ange*, très bonne, du même, publiée l'année dernière. J'y suis frappé surtout de la disparition notée par lui de presque tous ses ouvrages, tableaux, manuscrits, dessins, etc. Il n'y a personne qui ait produit davantage et laissé si peu de chose. Cela me rappelle ce que Lonchamps (1) dit de Voltaire : qu'il ne croyait jamais avoir fait assez pour sa réputation. Un peintre, dont les ouvrages sont uniques, est exposé à bien plus de chances de destruction, ou, ce qui est peut-être pis, d'altération ; il a bien plus de sujet de chercher à produire beaucoup d'ouvrages pour que quelques-uns au moins puissent surnager.

Ce serait un ouvrage curieux qu'un Commentaire sur le traité de la peinture de Léonard. Broder sur cette sécheresse donnerait matière à tout ce qu'on voudrait.

Voir dans cette vie de Léonard la lettre qu'il écrit au duc de Milan, où il lui détaille toutes ses inventions. J'y ai trouvé qu'il avait eu une idée qui répond à celle que j'avais à Dieppe, dans un article sur l'art militaire (2), d'avoir des chariots qui transportent de

(1) *Pierre Charpentier de Lonchamps* (1740-1817), littérateur, auteur d'un *Tableau historique des gens de lettres.*

(2) Voir t. II, p. 450 et suiv.

petits détachements de soldats au milieu de l'ennemi, etc. Il dit : « Je fais des chariots couverts que *l'on ne saurait détruire*, avec lesquels on pénètre dans les rangs de l'ennemi et on détruit son artillerie. Il n'est si grande quantité de gens armés qu'on ne puisse rompre par ce moyen, et derrière ces chariots, l'infanterie peut s'avancer sans obstacles et sans danger. » Il a tout prévu, il dit : « Dans le cas où on serait en mer, je puis employer beaucoup de moyens offensifs et défensifs, et entre autres *construire des vaisseaux à l'épreuve des bombardes*, etc. »

L'auteur de l'article parle des divers tableaux de la *Cène*, des peintres célèbres qui ont précédé Léonard : le *Cénacle* de Giotto, celui de Ghirlandajo... Les compositions austères sont raides, les personnages ne marquent ni par leur expression, ni par leur attitude, etc. Plus jeunes chez l'un de ces maîtres, déjà plus vivaces chez l'autre, ils ne concourent point à l'action, qui n'a rien de cette unité puissante et de cette prodigieuse variété que Léonard devait mettre dans son chef-d'œuvre. Si l'on se reporte au temps où cet ouvrage fut exécuté, on ne peut qu'être émerveillé du progrès immense que Léonard fit faire à son art. Presque le contemporain de Ghirlandajo, condisciple de Lorenzo di Credi et du Pérugin, qu'il avait rencontré dans l'atelier de Verrocchio, il rompt d'un coup avec la peinture traditionnelle du quinzième siècle; il arrive sans erreurs, sans défaillances, sans exagérations et comme d'un seul bond, à ce natura-

lisme judicieux et savant, également éloigné de l'imitation servile et d'un idéal vide et chimérique. Chose singulière! le plus méthodique des hommes, celui qui parmi les maîtres de ce temps s'est le plus occupé des procédés d'exécution, qui les a enseignés avec une telle précision que les ouvrages de ses meilleurs élèves sont tous les jours confondus avec les siens, cet homme, dont la *manière* est si caractérisée, n'a *point de rhétorique* (1). Toujours attentif à la nature, la consultant sans cesse, il ne s'imite jamais *lui-même;* le plus savant des maîtres en est aussi le plus naïf, et il s'en faut que ses deux émules, Michel-Ange et Raphaël, méritent au même degré que lui cet éloge.

6 avril. — J'ai été aujourd'hui à Saint-Sulpice. Boulangé n'avait rien fait et n'avait pas compris un mot de ce que je voulais. Je lui ai donné l'idée des cadres en grisailles (2) et de la guirlande, le pinceau à la main et avec furie. Chose étonnante! je suis revenu fatigué et non énervé. Il me semble que c'est l'entrée en scène de la santé après tant de petites rechutes.

7 avril. — A Saint-Sulpice, où Boulangé ne m'attendait pas. Cet infâme coquin ne vient pas, ne tra-

(1) On se rappelle ce que Delacroix entendait par cette expression de *rhétorique* appliquée aux ouvrages de l'esprit. Nous avons longuement insisté sur ce point dans notre Étude, p. xxxii.

(2) Il s'agit ici d'ornements en grisailles qui servent de lien entre le plafond ovale et les écoinçons dans lesquels sont peints des anges en grisaille. (Voir *Catalogue Robaut,* p. 362 et 363.)

vaille pas et m'attribue ces retards sous prétexte de changements. Il n'y était pas effectivement, je suis rentré furieux et lui ai écrit en conséquence.

8 avril. — Varcollier venu, puis Mme R... et Mme Colonna (1) avec qui j'avais rendez-vous. Je me suis engagé à la recevoir et à aller la voir.

Carrier venu à quatre heures, enthousiasmé surtout de l'intérieur. Il remarque la petite *Andromède* (2); et à ce propos je me rappelle celle de Rubens que j'ai vue il y a longtemps. J'en ai vu deux, au reste, une à Marseille chez Pellico, l'autre chez Hilaire Ledru (3) à Paris, très belles de couleur toutes les deux ; mais elles me font songer à cet inconvénient de la main de Rubens qui peint tout comme à l'atelier, et dont les figures ne sont pas modifiées par des effets différents et appropriés dans les scènes qu'il a à peindre; de là cette uniformité des plans ; il semble que toutes les figures soient comme les modèles sur la table, éclairés par le même jour et à la même distance du spectateur. Véronèse en cela bien différent.

9 avril. — Je trouve dans Bayle que Laïs n'aimait pas Aristippe, qui était un homme propre et convenable, et s'en faisait payer chèrement ce qu'elle donnait pour rien à Diogène, sale et puant.

(1) *Adèle d'Affry, princesse Colonna di Castiglione,* dite *Marcello,* sculpteur (1837-1879).
(2) Voir *Catalogue Robaut,* n°ˢ 1001 et 1002.
(3) *Hilaire Ledru,* peintre, né à Douai

— Je vais faire une seconde séance à l'église pour le ton de fruits; j'en suis sorti plus fatigué que l'autre jour; j'en conclus que je ne suis pas remis. Boulangé s'est rangé; mais c'est un drôle de personnage.....

10 avril. — Ébauche au pastel.

Denuelle (1) vient m'exposer que le crédit alloué pour les ornements de la chapelle est sur le point d'être atteint. Je lui dis que je suis résolu à faire achever à mes frais, si c'est nécessaire. (Il pourra se trouver une petite compensation dans les dégâts apportés par l'humidité à la guirlande du haut.)

Pour ébaucher sur un panneau au pastel, il ne serait pas nécessaire qu'il fût encollé. Ne pourrait-on encoller le panneau de manière que le pastel, une fois arrivé au degré nécessaire, fût fixé, en exposant le panneau à une vapeur d'eau chaude qui, en amollissant la colle, fixerait le pastel? On pourrait alors passer un second encollage sur le tout afin de conserver le brillant du pastel et repeindre à l'huile. Sur cette ébauche au pastel, on pourrait encore revenir avec de l'aquarelle.

11 avril. — Dîné chez Mme Herbelin. Une heure avant d'y aller, j'ai été sur le point de m'excuser. En somme, je me suis très bien trouvé d'y être allé.

(1) *Dominique-Alexandre Denuelle* (1818-1879), archéologue et peintre décorateur, était attaché à la commission des monuments historiques.

Nadaud (1) nous a donné des choses délicieuses : le *Fortifions nos côtes* est charmant.

Je trouve dans l'*Entretien de Lamartine,* prêté par Didot, sur Chateaubriand, des citations de ses billets à Mme Récamier, entre autres celle-ci : « Venez vite..... mes dispositions d'âme triste ne changent pas. Oh! que je suis triste! Venez; de l'ennui de l'isolement, je passe à l'ennui de la foule ; décidément je ne puis supporter l'ennui du monde. » Lamartine ajoute : « On voit par la vicissitude de ses désirs qu'il s'est retourné toute sa vie dans son lit de gloire, d'ambition, de cours, de fêtes, sans trouver, comme on dit, une bonne place. Toujours mal où il est, toujours bien où il n'est pas, homme d'impossible même en attachement. »

12 avril. — Sur Shakespeare, Molière, Rossini, etc.
Je trouve dans un calepin écrit à Augerville pendant mon séjour en juillet 1855 (Mme Jaubert s'y trouvait) : « Je voyais tout à l'heure ces demoiselles bleues, vertes, jaunes, qui se jouaient sur les herbes le long de la rivière. A l'aspect de ces papillons qui ne sont pas des papillons, bien que leurs corps présentent de l'analogie, dont les ailes se déploient un peu comme celles des sauterelles, et qui ne sont pas des sauterelles, j'ai pensé à cette inépuisable variété de la nature, toujours conséquente à elle-même, mais tou-

(1) *Gustave Nadaud* (1820-1893), chansonnier et compositeur.

jours diverse, affectant les formes les plus variées avec l'usage des mêmes organes. L'idée du vieux Shakespeare s'est offerte aussitôt à mon esprit, qui crée avec tout ce qu'il trouve sous sa main. Chaque personnage placé dans telle circonstance se présente à lui tout d'une pièce avec son caractère et sa physionomie. Avec la même donnée humaine il ajoute ou il ôte, il modifie sa manière et vous fait des hommes de son invention qui pourtant sont vrais... C'est là un des plus sûrs caractères du génie. Molière est ainsi, Cervantes est ainsi, Rossini avec son alliage est ainsi; s'il diffère de ces hommes, c'est par une exécution plus nonchalante. Par une bizarrerie qui ne se rencontre pas souvent chez les hommes de génie, il est paresseux, il a des formules, des placages habituels qui allongent sa manière, qui se sentent bien toujours de sa facture, mais ne sont pas marqués d'un cachet de force et de vérité. Quant à sa fécondité, elle est inépuisable, et là où il l'a voulu il est vrai et idéal à la fois. »

13 avril. — *Sur les sonorités en musique.* — *Sur l'Opéra.* Voir mes notes écrites à Champrosay en mai 1855 (1).

Mon cher petit Chopin s'élevait beaucoup contre l'école qui attache à la sonorité particulière des instruments une partie importante de l'effet de la musique.

(1) Non retrouvées.

On ne peut nier que certains hommes, Berlioz entre autres, sont ainsi, et je crois que Chopin, qui le détestait, en détestait d'autant plus sa musique qui n'est quelque chose qu'à l'aide des trombones opposés aux flûtes et aux hautbois en concordant ensemble. Voltaire définit le beau *ce qui doit charmer l'esprit et les sens.* Un motif musical peut parler à l'imagination sur un instrument borné à ses sons propres comme le piano par exemple, et qui n'a par conséquent qu'une manière d'émouvoir les sens ; mais on ne peut nier cependant que la réunion de divers instruments ayant chacun une sonorité différente ne donne plus de force et plus de charme à la sensation. A quoi servirait d'employer tantôt la flûte, tantôt la trompette, l'une pour annoncer un guerrier, l'autre pour disposer l'âme à des émotions tendres et bocagères ? Dans le piano même, pourquoi employer tour à tour les sons étouffés ou les sons éclatants, si ce n'est pour renforcer l'idée exprimée ? Il faut blâmer la sonorité mise à la place de l'idée exprimée, et encore faut-il avouer qu'il y a dans certaines sonorités, indépendamment de l'expression pour l'âme, un plaisir pour les sens. Je me rappelle que la voix de, chanteur froid et sans beaucoup d'expression, avait par la seule émission du son un charme incroyable. Il en est de même dans la peinture : un simple trait exprime moins et plaît moins qu'un dessin qui rend les ombres et les lumières ; ce dernier, à son tour, exprimera moins qu'un tableau, si ce dernier est amené au degré d'har-

monie où le dessin et la couleur se réunissent dans un effet unique. Il faut se rappeler ce peintre ancien qui, ayant exposé une peinture représentant un guerrier, faisait entendre en même temps, derrière une tapisserie, des fanfares de trompettes.

Les modernes ont inventé un genre qui réunit tout ce qui semble pouvoir charmer l'esprit et les sens : c'est l'opéra (1). La déclamation chantée a plus de force que celle qui n'est que parlée. L'ouverture dispose à ce que l'on va entendre, bien que d'une manière vague. Le récitatif expose les situations et établit le dialogue avec plus de force que ne ferait une simple déclamation, et l'air, qui est en quelque sorte le point d'admiration, le moment de la passion par excellence dans chaque scène, complète la sensation par la réunion de la poésie et de tout ce que la musique peut y ajouter; joignez à cela l'illusion des décorations, les mouvements gracieux de la danse, en un mot la pompe et la variété du spectacle.

Malheureusement, tous les opéras sont ennuyeux parce qu'ils nous tiennent trop longtemps dans une situation que j'appellerai abusive. Le spectacle qui tient les sens et l'esprit en échec fatigue plus vite Vous êtes promptement rassasié de la vue d'une galerie de tableaux; que sera-ce d'un opéra qui réunit dans un même cadre l'effet de tous les arts ensemble?

(1) Voir notre Étude, p. xxiii et xliv.

14 avril. — Hier 13 et vendredi, malgré le présage, je suis rentré dans mon atelier après ma longue convalescence; ce que j'ai à faire dans l'espace de trois semaines ou un mois est incroyable. Finir pour Estienne les *Chevaux qui se battent dans l'écurie* (1), les *Chevaux sortant de la mer* (2), *Ugolin* (3); presque achevé l'esquisse de *l'Héliodore* destinée à Dutilleux; ébaucher et avancer les deux *tableaux de bataille* d'Estienne; le *Camp arabe la nuit;* le *Chef arabe en tête de ses troupes et les femmes qui lui présentent du lait* (4); l'*Abreuvoir au Maroc* (5); avancer beaucoup les quatre tableaux des *Saisons* pour Hartmann (6), etc., etc. Reprendre et achever l'esquisse du *saint Étienne* (7).

15 avril. — *Sur les caractères au moment des révolutions politiques.* (Voir mes notes écrites à Augerville, le 21 octobre 1859.)

Toutes les révolutions mettent en fièvre les natures

(1) Ce tableau est ainsi décrit : « Trois Arabes couchés à terre sur « des couvertures sont réveillés en sursaut par deux chevaux, un blanc « et un roux qui se sont détachés et se mordent avec acharnement. Les « deux bêtes affolées s'enlacent dans un choc furieux et forment un groupe « d'une ampleur superbe. » (Voir *Catalogue Robaut*, n° 1409.)

(2) Voir *Catalogue Robaut*, n° 1410.

(3) Ce tableau, qui a figuré récemment à la deuxième exposition des Cent chefs-d'œuvre, est indiqué à l'année 1849 dans le *Catalogue Robaut*. Il s'agit probablement ici d'une variante de l'œuvre primitive.

(4) Voir *Catalogue Robaut*, n° 1440.

(5) Voir *Catalogue Robaut*, n° 1442.

(6) Voir *Catalogue Robaut*, n°s 1428, 1430, 1432, 1434.

(7) Une variante sans doute du beau tableau de 1853. (Voir *Catalogue Robaut*, n°s 1210, 1211 et 1212.)

basses et prêtes à mal faire. Les âmes traîtresses posent le masque; elles ne peuvent se contenir à la vue du désordre universel qui semble offrir des proies à saisir. Ni le blâme du bienfaiteur que tous ces coquins, enveloppés dans leur peau de renard, flattaient encore dans l'attente de nouveaux bienfaits, ni le mépris des honnêtes gens, ni enfin la crainte d'être vus ce qu'ils sont, rien ne peut leur opposer de frein. Il leur semble que le monde n'est plus fait que pour les scélérats. Ils se trouvent à l'aise au milieu du silence des hommes honnêtes; ils se flattent qu'il n'en est plus pour les juger et leur infliger l'infamie qu'ils méritent.

28 *avril.*

Les *Arabes autour du feu*....	2,500 francs.
Une toile de trente, *Fantassins en chasse* (1)...........	3,000 »
Une toile de trente.......	3,000 »
L'*Angélique et Médor* (2)...	2,800 »

Champrosay, 19 *mai.* — Parti pour Champrosay. J'y ai travaillé beaucoup aux tableaux commandés par M. Estienne.

2 *juin.* — *Sacrifice d'Abraham,* pour Surville (3).

(1) Il s'agit ici vraisemblablement du tableau qui figure au *Catalogue Robaut* sous le n° 1448.

(2) Sujet tiré du *Roland furieux* de l'Arioste

(3) *Surville,* ancien comédien, devenu marchand de tableaux.

— Ombre du *blanc*, linge, etc. : *Violet de Mars*. (*Ton de zinc royal et vert émeraude*.)

— Arrivée du bon cousin à onze heures du soir.

6 juillet. — Donné à M. Charles Nègre (1) deux études avec un petit carton pour essai :

1° La *Femme noyée* du plafond du Louvre (2);

2° Études pour l'*Hercule* (3).

Dieppe, 18 *juillet*. — Parti de Paris pour Dieppe après un désappointement que m'a valu le changement des heures. Je comptais prendre le chemin de fer à huit heures et demie; arrivé à la gare, on m'annonce que je ne partirai qu'à une heure par le train express. Je retourne à la maison où je vais tuer le temps jusqu'à l'heure dite, sauf le temps que j'ai passé à déjeuner à ce café du chemin de fer, rue Saint-Lazare. Jenny partait pour Champrosay à midi. Je trouve à la gare de Rouen Mme de Salvandy, fille cadette de Rivet.

Arrivé à cinq heures, trouvé à la gare Mme Grimblot dont j'admire, en marchant derrière elle et avant de la reconnaître, l'imposante crinoline. Elle habite Dieppe tout à fait. Je ne me suis pas enquis des motifs qui pouvaient la porter à une résolution si grave.

(1) *Charles Nègre*, photographe fort habile qui exécutait des reproductions pour les artistes par des procédés scientifiques qui ont abouti à l'héliogravure.

(2) Voir *Catalogue Robaut*, n° 296.

(3) Voir *Catalogue Robaut*, n°⁵ 298 à 308.

J'étais un peu après installé à l'hôtel Victoria sur le port, ainsi que je le désirais, et j'y faisais à six heures le plus détestable dîner avec des rogatons. Les hôtels n'ont eu garde de ne pas adopter la mode des dîners modernes qui font la cuisine en abrégé et vous servent des restes ; ils font au reste comme les grands seigneurs : la cuisine s'en va comme tant de bonnes choses. Je me suis un moment applaudi de cette mauvaise chère, en pensant que je n'éprouverais pas la tentation de manger trop, étant venu ici pour me mettre au régime.

A la jetée après dîner et tout d'un temps, quoique la nuit arrivât. J'ai longé la plage et l'établissement, et ai été visiter les rochers à la gauche des bains; mais l'obscurité m'a chassé.

19 *juillet*. — Je passe ma journée presque entière sur la jetée. Je vois sortir le yacht anglais ; j'avais les yeux dessus lorsque est tombé ce malheureux qui s'est noyé et qu'on n'a retrouvé que le lendemain.

Je vais le soir à Saint-Remy; magnifique effet de cette bizarre architecture éclairée par deux ou trois chandelles fumantes plantées çà et là pour rendre les ténèbres visibles. On ne peut rien voir de plus imposant.

J'éprouve de la satisfaction à me trouver isolé ici, m'occupant de mes petites affaires et me suffisant J'avais trouvé à la jetée Mme de Lajudie, l'autre fille de Rivet, que le mauvais temps empêche de se baigner.

— Buffon n'aimait que les vers de Racine; encore disait-il : « Il eût été plus exact en prose. »

20 juillet. — Après une très longue séance à la jetée où la mer est très belle, mais où le soleil me réchauffait un peu malgré le vent, je suis retourné à Saint-Remy. J'y ai fait un très mauvais croquis d'une copie de tableau de maître que j'avais dessiné dans un de mes précédents voyages : *Christ déposé de la croix.*

Je crois apercevoir Mme ... entrant dans l'église avec un enfant. Je m'esquive, mais c'est pour retrouver, rue de la Barre, Mme Grimblot chez son épicier où elle était en voisine. J'ai été chez elle causer une heure. Elle m'a rappelé d'anciens temps et d'anciennes connaissances. La pauvre Mirbel est morte pour ainsi dire à temps : elle serait morte d'ennui et de tristesse. Ses anciens amis ne la voyaient plu guère. La solitude, qui attend tous ceux qui vivent trop longtemps, l'entourait déjà prématurément. Elle n'avait pas une grande fortune pour les dehors qu'elle étalait; elle s'en tirait à force d'économies, triste situation quand tous ses efforts ne tendaient qu'à satisfaire des jouissances de vanité. Elle cherchait à attirer chez elle les personnages du régime qui avait succédé à celui des premiers Bourbons. Mme Grimblot, dans un temps qui n'était pas encore celui de sa décadence, l'avait un matin rencontrée sur le pont Neuf, rapportant de la halle deux maquereaux. Elle

ne gagnait plus guère d'argent dans les derniers temps.

Le soir, retourné à la jetée par un très beau temps; la mer superbe, quoique à marée basse. J'y vois tous les effets propres à mon *Christ marchant sur la mer* (1). Mme Manceau, que j'y retrouve après tant de temps, me promet de me chanter *Orphée*, si je vais la voir.

Je retourne par la plage et rentre encore dans Saint-Remy. Un malaise de l'estomac me fait encore prolonger avec succès ma promenade jusqu'à dix heures passées. J'entre à Saint-Jacques, éclairé de même par de rares chandelles; mais son architecture écrasée ne produit pas le même effet que celle de Saint-Remy (2).

Samedi 21 *juillet.* — Pluie toute la journée. Après avoir essayé de reproduire l'effet de soleil couchant que j'ai vu hier soir, je fais une promenade sous les arcades pendant la pluie; je me hasarde à gagner la jetée pendant une éclaircie. J'y trouve les dames Rivet et leurs maris. Une pluie affreuse me chasse, et je rentre trempé.

Je pensais, en déjeunant en face de cette famille anglaise, le mari, la femme et les trois grands dadais

(1) Voir *Catalogue Robaut*, n°ˢ 1202 à 1204.
(2) Delacroix, en écrivant cette note, a dû interposer les noms des deux églises de Dieppe, dans un moment de confusion; car rien n'est plus massif que Saint-Remy avec ses énormes colonnes, trois fois plus grosses que celles de Saint-Jacques.

de fils, tous plus laids et ressemblants les uns que les autres à leur auteur, à la morgue singulière de ces automates à argent, et à leur orgueil stupide de cette fameuse constitution qui ne leur garantit pas plus de liberté qu'à nous autres, qu'ils regardent comme de véritables esclaves. Il faut absolument, dans un pays d'égalité, de partage égal de fortune entre les enfants, un gouvernement fort et centralisateur pour faire les grandes choses. Les fortunes particulières sont trop divisées. L'aristocratie anglaise permet de grands efforts qui n'ont pas toutefois, sous une infinité de rapports, l'ensemble qu'on peut obtenir d'un gouvernement qui veille plus particulièrement et avec plus de puissance aux grands objets qui honorent les nations, aux grandes entreprises, aux expéditions subites, etc.

Les bons bourgeois anglais ont la bonté d'être très fiers de leurs grands seigneurs, qui ne les saluent pas, tirent à eux toute la substance, et exercent dans toute la plénitude le gouvernement.

22 juillet. — Je suis décidément enrhumé; j'ai des moments d'ennui profond où je veux partir pour Paris. La nuit, je me figure que tout est perdu. Il faut avouer qu'il est dur au mois de juillet de grelotter dans sa chambre. J'ai demandé avant-hier qu'on me fît du feu; mais Mme Gibbon, mon hôtesse, se défiant de ses cheminées qui n'ont jamais été destinées à cet objet, m'a donné une chaufferette, qui m'a rendu

tolérable le séjour de ma chambre pendant que je lisais.

J'ai loué des livres pour huit jours. J'ai mis le nez dans un livre de Dumas intitulé : *Trois mois au Sinaï* (1). C'est toujours ce ton cavalier et de vaudeville, qu'il ne peut dépouiller, en parlant même des Pyramides; c'est un mélange du style le plus emphatique, le plus coloré, avec les lazzi d'atelier qui seraient tout au plus de mise dans une partie d'ânes à Montmorency. C'est fort gai, mais fort monotone, et je n'ai pu aller à la moitié du premier volume.

J'ai pris *Ursule Mirouet*, de Balzac ; toujours ces tableaux d'après des pygmées dont il montre tous les détails, que le personnage soit le principal ou seulement un personnage accessoire. Malgré l'opinion surfaite du mérite de Balzac, je persiste à trouver son genre faux d'abord et faux ensuite ses caractères. Il dépeint les personnages, comme Henry Monnier, par des dictons de profession, par les dehors, en un mot; il sait les mots de portière, d'employé, l'argot de chaque type. Mais quoi de plus faux que ces caractères arrangés et tout d'une pièce? Son médecin et les amis de son médecin, ce vertueux curé Chaperon dont la vie sage et jusqu'à la forme de son habit, dont il ne nous fait pas grâce, reflète la vertu, cette Ursule Mirouet, merveille de candeur dans sa robe blanche et avec sa ceinture bleue, qui convertit à l'église son incrédule d'oncle?

(1) Le véritable titre de cet ouvrage en deux volumes, paru en 1838, est : *Quinze jours au Sinaï*, nouvelles impressions de voyage.

Personne n'est parfait, et les grands peintres de caractères montrent les hommes comme ils sont.

— Hier, tristesse et ennui extrême ; probablement je me portais plus mal. Samedi soir, j'ai fait au Pollet une promenade plus triste encore. J'ai été hier du côté du cours Bourbon. Pourquoi ne me suis-je pas trouvé heureux de m'y voir quand dans le moment même il me semblait que, lorsque j'y suis venu dans un autre voyage, je m'y suis trouvé très heureux? Le souvenir fait complètement illusion.

Aujourd'hui, après déjeuner, j'ai été voir Mme Manceau, qui m'a chanté très bien des morceaux d'*Orphée*. Ensuite au rocher au bas du château. Revenu par la plage et regardé les exercices des soldats, la formation du carré, la marche en carré, etc.

25 juillet. — Aujourd'hui, très souffrant. Je reçois une lettre de Jenny et de Mme de Forget : je récris.

Champrosay, 27 juillet. — Je pars à midi moins un quart ; arrivé à Paris à quatre heures vingt minutes. J'ai le temps d'arriver au plus vite pour partir à cinq heures un quart par le chemin de Corbeil.

La jeune dame que je croyais sous la tutelle de l'homme silencieux et désagréable du coin, en face d'elle. La langue de la jeune personne se dénoue, à ma grande surprise, dans la salle de la douane, pour s'adresser à moi avec une amabilité extrême ; mon âge et le chemin de fer de Corbeil m'empêchent de

donner suite à cette charmante aventure. Elle ressemblait à Mme D...

J'arrive à six heures, enchanté de me trouver chez moi.

31 juillet. — Je commence à aller mieux. Je dîne chez Baÿvet avec M. Darblay (1) qui me fait politesse. Legendre et Féray (2) s'y trouvent. Je rencontre aussi le maire Renoux et sa femme.

1ᵉʳ août. — Je lis toujours Voltaire avec délices.

A propos d'un article sur *Hamlet* dans le volume des *Mélanges* de littérature. A travers les obscurités de cette traduction scrupuleuse, qui ne peut rendre le mot propre en anglais, on retrouve son naturel qui ne craint pas les idées les plus basses ni les plus gigantesques, son énergie que les autres nations croiraient dureté, ses hardiesses que des esprits accoutumés aux tours étranges prendraient pour du galimatias. Mais sous ces voiles on découvrira de la vérité, de la profondeur, et je ne sais quoi qui attache et qui remue beaucoup plus que ne ferait l'élégance... C'est un diamant brut qui a des taches; si on le polissait, il perdrait de son poids. Ne semble-t-il pas qu'on peut dire la même

(1) *Stanislas Darblay*, grand industriel qui se consacra d'abord au commerce des grains et entreprit ensuite de relever dans la vallée d'Essonnes l'industrie du papier. M. Darblay était alors député de Seine-et-Oise.

(2) *Ernest Féray*, manufacturier, ancien maire d'Essonnes, fut envoyé en 1871 par le département de Seine-et-Oise à l'Assemblée nationale.

chose du Puget? Voyez-le au Louvre, entouré de tous les ouvrages de son temps, conçus dans le style de la correction classique et irréprochable, si cette correction et une certaine élégance froide sont un mérite. Au premier abord, il vous choque par quelque chose de bizarre, de mal conçu dans l'ensemble et de confus; si vous attachez vos yeux sur une des parties comme un bras, une jambe, un torse, aussitôt toute cette force vous gagne; il écrase tout, vous ne pouvez vous en détacher.

6 *août.* — Je dois rendre justice à **Dumas** et à **Bal**zac. Il y a, dans la peinture des remords de son maître de poste (c'est dans la dernière partie d'*Ursule Mirouet*), des traits d'une grande vérité. J'écris ceci à Champrosay après la mort de la mère Bertin. L'agitation que j'ai remarquée dans un de ses héritiers m'a rappelé certains mouvements du *Mirouet* de Balzac, et, chose singulière, m'a fait faire plus que jamais des réflexions sur l'avantage d'être honnête, quand cet avantage, qui consiste dans la paix de la conscience, ne viendrait qu'après cette nécessité pour une âme noble de ne pas se dégrader par des bassesses intéressées. Ces sentiments m'ont rappelé ce que j'ai lu ces jours-ci dans Voltaire, et dont il faut que je recherche les termes précis, à savoir, quand un livre vous élève, inspire des sentiments d'honneur et de vertu, ce livre est jugé, il est bon, etc.

Il y aurait pourtant des restrictions : celui de Bal-

zac, faux dans une foule de parties, est mauvais par là; il est bon par la peinture vraie de cette grossière nature qui, toute dépourvue qu'elle est de délicatesse native, ne peut porter le poids du remords.

Dumas m'a plu aussi avec ses *Mémoires d'Horace* insérés dans le *Siècle* (1). C'est une idée heureuse, et le peu que j'en ai lu m'a paru finement et singulièrement arrangé.

9 août. — Je retourne chez Mme Barbier, qui m'invite. Elle était seule avec son fils, et j'ai passé une agréable soirée.

Elle m'avait promis de venir chez moi avec la duchesse Colonna; c'est ce qu'elle a fait deux jours après, c'est-à-dire le dimanche, pendant que j'étais chez M. Darblay.

12 août. — Chez M. Darblay avec M. et Mme Baÿvet vers trois heures, malgré de grandes craintes de pluie à cause de celle du matin. Cependant, nous avons eu un temps admirable. Dîner avec Baÿvet en revenant à sept heures et demie; je mourais de faim depuis trois heures.

14 août. — Promenade vers deux heures par la route de Soisy, le derrière du parc de la Folie;

(1) Le *Siècle* publiait alors en feuilleton cette fantaisie sur Rome ancienne, soi-disant tirée d'un manuscrit trouvé à la bibliothèque du Vatican

remonté par un petit bois délicieux; traversé les carrières et trouvé en face l'allée verte qui m'a mené au chemin de l'Ermitage.

Je lis en rentrant dans Voltaire (*Mélanges d'histoire et de philosophie,* tome II) son article de la *Chimère du souvenir.*

2 *octobre.* — J'écris à M. Lamey : « Que dites-vous de tout ce qui se passe? Le hasard et les passions des hommes ne cesseront-ils pas d'amener les combinaisons les plus étranges, pour faire damner ceux qui en sont victimes, et pour occuper les loisirs des gobe-mouches au nombre desquels je me range, par l'avidité avec laquelle je dévore ces journaux impertinents et menteurs qui se jouent de notre soif pour les nouvelles ? »

13 *octobre.* — Je voyage avec M. G..., de Juvisy. Il dit que M. Magne disait qu'il avait appris à raisonner et à se conduire d'après Condillac.

21 *octobre.* — Ce Rubens est admirable; quel enchanteur! Je le boude quelquefois, je le querelle sur ses grosses formes, sur son défaut de recherche et d'élégance. Qu'il est supérieur à toutes ces petites qualités qui sont tout le bagage des autres! Il a du moins, lui, le courage d'être lui; il vous impose ces prétendus défauts qui tiennent à cette force qui l'entraîne lui-même et nous subjugue en dépit des pré-

ceptes qui sont bons pour tout le monde excepté pour lui. Bayle faisait profession d'estimer les anciens ouvrages de Rossini plus que les derniers, qui sont pourtant regardés comme supérieurs par la foule; il donne cette raison que, dans sa jeunesse, il ne cherchait pas à faire de la *musique forte,* et c'est vrai. Rubens ne se châtie pas, et il fait bien. En se permettant tout, il vous porte au delà de la limite qu'atteignent à peine les plus grands peintres; il vous domine, il vous écrase sous tant de liberté et de hardiesse.

Je remarque aussi que sa principale qualité, s'il est possible qu'il en faille préférer quelqu'une, c'est la prodigieuse saillie, c'est-à-dire la prodigieuse vie. Sans ce don, point de grand artiste; c'est à réaliser le problème de la saillie et de l'épaisseur qu'arrivent seulement les plus grands artistes. J'ai dit ailleurs, je crois, que, même en sculpture, il se trouvait des gens qui avaient le secret de ne point faire saillant; cela deviendra évident pour tout homme doué de quelque sentiment qui comparera le Puget à toutes les sculptures possibles, je n'en excepte pas même l'antique. Il réalise la vie par la saillie comme personne n'a pu le faire; de même pour Rubens à l'égard des peintres. Titien, Véronèse sont plats à côté de lui; remarquons en passant que Raphaël, malgré le peu de couleur et de perspective aérienne, est en général très saillant dans les figures individuellement. On n'en dirait pas autant de ses modernes imitateurs. On ferait une bonne plaisanterie sur la recherche du plat, si estimé

dans les arts à la mode, y compris l'architecture.

22 octobre. — Le don d'inventer puissamment qui est le génie.

Beati mites, quoniam ipsi possidebunt terram.

13 novembre. — Je fais pour la centième fois cette réflexion en lisant Rémusat, homme de mérite d'ailleurs : la littérature moderne met de la sensiblerie partout; ce style imagé à tout propos, mêlé à un sérieux pédantesque et attendri que vous ne trouvez jamais dans Voltaire, et dont, par parenthèse, Rousseau est l'inventeur, donne à un traité sur la centralisation (c'est le cas pour Rémusat) le ton d'une ode ou d'une élégie.

Paris, 25 novembre. — Je poursuis toujours mon travail; ma résolution et ma santé se soutiennent. Que je bénirais le ciel d'achever d'ici à un mois ou six semaines, comme je le calcule, mon travail de l'église! Il y a une dizaine de jours que je suis revenu de Champrosay avec un gros rhume que j'y avais attrapé, non pas au milieu de mes voyages continuels, bien propres à me le donner, mais pour avoir dîné chez l'excellente Mme Moutié, laquelle étant sourde, j'ai été obligé de crier à ses oreilles toute la soirée, de sorte que ma gorge fatiguée s'est trouvée saisie à ma sortie de chez elle par le froid qu'il faisait.

— Nous avons nommé hier à l'Institut l'insipide

Signol (1). Meissonier a été jusqu'à seize voix. Il ne lui restait plus pour adversaires que ledit Signol et l'antique Hesse, tous deux représentants ou nourrissons de l'*École*. Les deux factions, frémissant de voir entrer à l'Académie un talent original, se sont réunies pour l'accabler. En le faisant sur la tête de Signol, elles ont accompli un acte encore plus funeste que si elles l'eussent fait sur Hesse, qui est un vieillard et ne laisse pas d'élèves après lui pour perpétuer le goût de l'école de David, que je préfère d'ailleurs à ce goût mêlé d'antique et de Raphaël, genre bâtard qui est celui d'Ingres et de ceux qui le suivent.

26 *novembre*. — J'écris à M. Lamey :

« Nous avons en nous comme une roue qui fait tout mouvoir comme dans un moulin. Il faut absolument la faire tourner, sans cela elle se rouille, et tout s'arrête dans notre machine, corps et esprit. Votre excellent régime vous entretient dans cette bonne disposition; moi, il me faut exercice et travail.

« Vous me demandez des nouvelles du bon Guillemardet : il est de sa personne d'une mauvaise et bien chancelante santé, et il vient d'éprouver un malheur de famille. Il a perdu sa nièce, Mme Coquille, qui vient de mourir après une maladie qui a duré plus de quinze ans et dans un âge où elle pouvait encore

(1) *Émile Signol* (1804-1892) se présentait à l'Institut depuis 1849, année où il se trouvait en concurrence avec Delacroix.

se promettre de vivre. Il y a vraiment des existences condamnées à des souffrances particulières, ce qui ne les garantit pas des chagrins et des souffrances qui affligent tous les hommes en général. Le pauvre Félix que vous avez connu, l'oncle de cette même Coquille, s'est vu, avant trente ans, assassiné lentement par une maladie implacable qui le retranchait du nombre des vivants, de son vivant même, en lui interdisant toute espèce de plaisir et en l'accablant de maux incessants.

« Tenons-nous bien, cher et respectable ami. Que dans trente ans nous puissions nous revoir encore tantôt à Paris, tantôt à Strasbourg !

« Je lisais dernièrement l'histoire du vieux Law, mort sous Charles II à cent quarante et quelques années. Il se portait comme un charme et n'observait aucun régime particulier. Le roi voulut le voir : on l'accabla de prévenances et, entre autres, d'excès de nourriture auxquels il n'était nullement accoutumé ; une indigestion l'emporta. A l'ouverture de son corps, on ne trouva pas un organe malade ou affaibli.

« Voilà de beaux exemples à se proposer. Vous voyez que vous avez le temps de faire des projets, pourvu toutefois que les rois ne vous donnent pas d'indigestions. »

J'écris sous la même inspiration à Mme Sand :

« Sachez, ma bien chère amie, que quelques années de trop, qui délient dans l'intelligence cer-

tains ressorts, rendent singulièrement lourds ceux qui nous font mouvoir et digérer. Je crois certainement au perfectionnement de notre esprit par le fait de l'âge; je parle d'un bon esprit, sain naturellement et juste surtout. Mais, ô condition cruelle de l'implacable nature! il n'y a bientôt plus ni corps, ni circulation dans ce corps pour aider cet esprit; l'homme de bien s'en va quand il commence à bien faire, disait Thémistocle. Bref, vous voilà hors d'affaire avec un renouvellement de santé.

« Quel bonheur, comme vous le dites si justement, de revoir autour de soi tout ce qu'on aime et de revenir à cette lumière qui vous montre de si belles choses! Que trouverons-nous au delà? La nuit, l'affreuse nuit. Il n'y aura pas mieux; c'est du moins mon triste pressentiment : ces tristes limbes dans lesquels Achille, qui n'était plus qu'une ombre, se promenait en regrettant, non pas de n'être plus un héros, mais l'esclave d'un paysan pour endurer le froid et la chaleur sous ce soleil dont grâce au ciel nous jouissons encore (quand il ne pleut pas). »

4 décembre. — « Monsieur, malgré toutes les sympathies que je ne puis manquer d'avoir pour les idées émises dans votre mémoire, je ne puis, en ma qualité de membre du conseil municipal, me joindre à votre protestation. C'est dans le sein du conseil seulement que je puis faire valoir les raisons qui, au nom du goût, militent en faveur de la conservation de la belle

fontaine (1) et de l'allée ; mais il ne m'est pas interdit de faire des vœux sincères pour que le président du Sénat et les sénateurs adressent à l'Empereur des demandes, et, s'il le faut, des supplications, pour que le projet de la Ville soit modifié dans le sens de celui de M. de Gisors. »

23 décembre. — *Sujets des Mille et une Nuits :*
Le sultan Shariar, revenant pour dire adieu à sa femme, *la trouve dans les bras d'un de ses officiers.* Il tire son sabre, etc.

Shahzenan et Shariar montés sur l'arbre; la jeune dame assise au bas, ayant sur ses genoux la tête du géant endormi, leur fait signe de descendre (leur frayeur).

L'histoire du médecin Douba : la tête coupée qui parle, le corps par terre, le bourreau son sabre à la main, les assistants effrayés et le roi grec avec le livre empoisonné sur ses genoux, dont il sent déjà les effets, et qui chancelle sur son trône.

Le roi des îles Noires (dans l'histoire du pêcheur) furieux de la tendresse de sa femme pour le noir, son amant, qu'il avait lui-même blessé et qui est là couché, tire son sabre pour la tuer : elle l'arrête par son geste et le rend moitié homme, moitié marbre.

Histoire du premier calender. Ayant été visiter le roi son oncle, son cousin le mène dans un tombeau

(1) La fontaine de Médicis au jardin du Luxembourg.

qu'il fait bâtir avec plâtre, truelle, etc. (avec la dame de sa foi). Il ouvre une trappe, y fait descendre la dame, et, en y descendant, la congédie.

Après que le calender s'est réfugié près de son oncle, ils cherchent ensemble le tombeau : ils y pénètrent dans une grande salle souterraine et trouvent sur un lit, dont les rideaux étaient fermés, les deux corps carbonisés du fils et de la sœur. Colonnes, lampes, provisions, etc.

29 *décembre.* — *Sujets de Roméo :*
La scène du bal : Roméo en pèlerin baise la main de Juliette; promeneurs, musiciens, etc. Au moment où les invités se retirent, Tybalt, qui a reconnu Roméo, veut l'insulter, Capulet le retient. On voit les invités se retirer; vases et flambeaux, etc.

Juliette et la nourrice : celle-ci s'assied et diffère de répondre aux questions impatientes de Juliette.

Mercutio tué par Tybalt; ses malédictions. Roméo présent, il a voulu se jeter entre eux.

La scène qui doit précéder celle-ci, celle du commencement, où une bagarre, commencée par la querelle des domestiques, dégénère en bataille générale des partisans des Capulets et des Montaigus. Le prince arrive au milieu du tumulte ; Capulet et Montaigu, etc., etc.

Roméo au désespoir chez le Père Laurence. Il veut se tuer ; la nourrice est présente.

Autre *scène du bal,* pendant qu'on reconduit les

invités ; Juliette demande à la nourrice qui est le cavalier qui lui a parlé.

Adieux de Roméo et de Juliette sur le balcon.

Juliette, seule dans sa chambre, boit le poison (la fiole).

Roméo demandant du poison à l'apothicaire famélique.

Roméo contemple Juliette couchée dans le tombeau... Autrement, il la tire du monument comme dans le petit tableau. En adoptant le dénouement de Shakespeare, on peut le faire contemplant Juliette avant de boire le poison. Le corps de Pâris, alors étendu par terre, ajoute au pittoresque.

Juliette réveillée se jette sur Roméo mourant ou mort. Le corps de Pâris, pareillement étendu un peu plus loin. On pourrait voir le Père Laurence, descendant par un escalier au fond, qui vient tout alarmé.

Dernière scène : *Les parents réunis autour des corps des deux jeunes gens ;* le prince, assistants, etc.

Juliette à son balcon, Roméo au bas ; il lui envoie un baiser.

Sujets d'Ivanhoë :

Le pèlerin introduit près de lady Rowena ; elle est sur une espèce de trône ; des femmes arrangent ses cheveux pour la nuit. Le pèlerin, un peu couvert d'un capuchon, s'agenouille devant elle. Elle fait apporter par ses femmes du vin et une coupe. Elle y trempe ses lèvres et la lui passe. C'est le moment où les

femmes présentent le vin qu'il faut prendre. Dans le fond, d'autres femmes et un serviteur avec un flambeau qui attend. Il y a de grands flambeaux allumés dans l'appartement.

Ivanhoë couronné par lady Rowena au tournoi. Il s'évanouit presque, les juges courent retirer son casque. Dans le fond d'un côté, le duc voit avec étonnement ce qui se passe. On peut aussi voir le prince Jean.

L'ermite de Copmanhurst (1).

Les écuyers viennent conduire à Ivanhoë les chevaux et les armes de leur maître. Il est devant sa tente.

La scène dans la forêt, où Cédric, Athelstas, Rowena et leurs gens s'arrêtent en entendant les gémissements d'Isaac et de Rebecca. Celle-ci vient baiser le bas de la robe de Rowena encore à cheval, ainsi que les autres (Walter Scott les faisait descendre). On voit au bord de la route la litière où se trouve Ivanhoë qu'on peut apercevoir.

Gurth attaché sur un cheval, etc.

Isaac dans le caveau avec Front de Bœuf.

Le Templier vient enlever Rebecca dans la chambre d'Ivanhoë ; fureur impuissante de celui-ci.

Front de Bœuf brûlant dans son lit.

Le pèlerin éveillant le Juif.

Gurth et Wamba voyant venir la caravane.

(1) Delacroix s'était déjà occupé de ce sujet. (Voir *Catalogue Robaut,* n° 567.)

Le chevalier dans la cabane de l'ermite.

Isaac devant Beaumanoir et Conrad présentant la lettre.

Ulrique racontant son histoire à Cédric.

Rebecca enlevée par les Africains ; Boisguilbert les suit, etc.

La scène du *Jugement de la Juive* : un témoin dépose.

L'apparition d'Athelstas en fantôme devant Cédric, Richard, les dames.

Athelstas sortant du caveau et trouvant à table le sacristain et l'ermite.

Mort de Boisguilbert. Le grand maître descendu de son siège. Rebecca un peu plus loin et son père près d'elle. Gardes, trompettes, peuple, échafauds.

Isaac et sa fille chez eux ; flambeaux, ameublement. On introduit Gurth, qui compte l'argent, ou plutôt le Juif le compte. Rebecca sur un sofa.

Rebecca le fait venir dans sa chambre ; elle lui donne une bourse ; elle le congédie ; le domestique juif l'éclaire. Wamba et Athelstas devant Front de Bœuf.

Le Templier et Rebecca dans la tour.

31 *décembre.* — Sous ce titre : *Cours de dessin,* mettre les *Études d'après nature, d'après les maîtres. Études d'animaux de toutes sortes. Études d'après l'antique.* — *Anatomie* et même *paysage,* le tout *photographie.*

Réunir sous ce titre : *Illustrations,* d'après Walter Scott et L. Byron, les compositions tirées de leurs ouvrages et sur divers sujets ne pouvant faire des ouvrages séparés comme le *Faust* et l'*Hamlet.*

De même pour Gœthe. Ainsi aux compositions déjà faites pour le *Berlichingen,* seraient jointes celles qui ne sont qu'en projet et sans prétention à un genre d'exécution semblable.

De même pour Shakespeare. Ainsi *Othello, Roméo et Juliette, Antoine et Cléopâtre, Henri IV,* etc.

1861

1ᵉʳ *janvier*. — J'ai commencé cette année en poursuivant mon travail de l'église comme à l'ordinaire ; je n'ai fait de visites que par cartes, qui ne me dérangent point, et j'ai été travailler toute la journée ; heureuse vie ! Compensation céleste de mon isolement prétendu ! Frères, pères, parents de tous les degrés, amis vivant ensemble se querellent et se détestent plus ou moins sans un mot que trompeur.

La peinture me harcèle et me tourmente de mille manières à la vérité, comme la maîtresse la plus exigeante ; depuis quatre mois, je fuis dès le petit jour et je cours à ce travail enchanteur, comme aux pieds de la maîtresse la plus chérie ; ce qui me paraissait de loin facile à surmonter me présente d'horribles et incessantes difficultés ; mais d'où vient que ce combat éternel, au lieu de m'abattre, me relève ; au lieu de me décourager, me console et remplit mes moments, quand je l'ai quitté ? Heureuse compensation de ce que les belles années ont emporté avec elles ; noble emploi des instants de la vieillesse qui m'assiège déjà

de mille côtés, mais qui me laisse pourtant encore la force de surmonter les douleurs du corps et les peines de l'âme !

— Sur les *luisants jaunâtres dans les chairs*. — Je trouve dans un calepin, à la date du 11 octobre 1852 (1), une expérience que je faisais sur des figures (de l'Hôtel de ville) rougeâtres ou violâtres, en risquant des luisants de *jaune de Naples*. Bien que ce soit contre la loi qui veut les luisants froids, en les mettant jaunes sur des tons de chairs violets, le contraste fait que l'effet est produit. — Dans la *Kermesse*, etc.

15 janvier. — J'écris entre autres choses à Berryer : « *Finir* demande un cœur d'acier : il faut prendre un parti surtout, et je trouve des difficultés où je n'en prévoyais point. Pour tenir à cette vie, je me couche de bonne heure, sans rien faire d'étranger à mon propos, et ne suis soutenu, dans ma résolution de me priver de tout plaisir, et au premier rang celui de rencontrer ceux que j'aime, que par l'espoir d'achever. Je crois que j'y mourrai. C'est dans ce moment que vous apparaît votre propre faiblesse, et combien ce que l'homme appelle un ouvrage *fini* ou *complet* contient de parties incomplètes ou impossibles à compléter. »

16 janvier. — Sur Charlet.

(1) Voir t. II, p. 125.

En voyant un *Empereur à cheval*, de lui, *pataugeant dans un marais*, d'un fini malheureux, en comparaison du sublime *Menuet*, et autres ouvrages de son premier temps, qui est incomparablement le plus beau, je note qu'un talent n'est jamais stationnaire. S'il se transforme forcément, il n'arrive guère que la naïveté persiste. Racine en est un exemple.

Ce même jour, je mets à côté des plus beaux croquis de Raphaël ce même *Menuet*. Il ne perd rien. Cela me rappelle la pensée de Montesquieu : « Deux beautés médiocres se défont ; deux grandes beautés se font valoir et brillent à l'envi l'une de l'autre. » (Vérifier ces termes.)

4 avril. — J'ai été voir le vieux Forster(1) en sortant de Saint-Philippe à trois heures. Le pauvre homme a le bras cassé et mille accidents qui ont compliqué son accident. Il me dit qu'il s'est retiré de bonne heure de la lice, et il blâme les artistes qui s'exposent trop longtemps à la critique.

Il a raison, si véritablement la décadence est un effet constant de l'âge avancé. Il avait, du reste, une raison excellente de s'abstenir de bonne heure du travail de sa profession, qu'il m'a dit tout simplement lui avoir été antipathique toute sa vie, et qu'il n'avait embrassée que sur la volonté expresse

(1) *François Forster* (1790-1872), graveur, grand prix de Rome en 1814, auteur d'un grand nombre de planches devenues classiques. Il était membre de l'Académie des Beaux-Arts depuis 1844.

de ses parents auxquels il ne se sentit pas le courage de résister.

24 avril. — Dîné chez M. de Morny.

Demander à M. Buon à voir les moulages antiques de M. Ravaisson.

Augerville, 7 septembre. — De Mlle de Lespinasse. Elle parle de Diderot : « C'est un homme fort extraordinaire ; il n'est pas à sa place dans la société. »

1862

24 janvier. — Riesener venu avec sa fille aînée. Je lui ai prêté deux aquarelles :

1° *La cour de M. Bell* à Tanger.

2° *L'église de Valmont*, le fond très soigné. Vitraux, etc., avec gouache. Le tout dans un carton.

25 janvier. — *Tobie rend la vue à son père.*
Le Christ prêchant dans la barque.

11 mars. — Localité du clair de l'enfant de la Médée : *vermillon, indigo, blanc.*

Localité de l'ombre : *vermillon, blanc, vert de zinc ;* ton frais de clair : *laque, blanc, ocre jaune, blanc.*

Prêté à Riesener : Aquarelles :

1° *Entrée du bois à Valmont* sur le haut de la colline, arbres gouachés.

2° Dans le même endroit, avec le banc de jardin et clairs également gouachés.

3° Un *Bord du lac.*

4° Une feuille sur laquelle sont deux sujets, dont une *Vue de Tancarville.*

Augerville, 9 octobre (1). — Arrivé le mardi.

Il ne faut pas être injuste pour notre nation. Elle a présenté de nos jours, dans les arts, un phénomène dont je ne connais pas d'exemple ailleurs. Après les merveilles de la Renaissance, qui a vu particulièrement la sculpture égaler, surpasser même la sculpture italienne, la France, il faut le dire, a subi la décadence dont l'Italie lui donnait l'exemple, comme elle lui avait donné celui de ses chefs-d'œuvre. Le règne des Carrache, très glorieux encore, a amené pour l'Italie, comme pour la France, une série d'écoles abâtardies dont le Vanloo a été le dernier mot. Il était réservé à notre pays de ramener à son tour le goût du simple et du beau. Les ouvrages de nos philosophes avaient réveillé le sentiment de la nature et le culte des anciens. David résuma, dans ses peintures, ce double résultat. Il est difficile de se figurer ce que fût devenue dans ses mains une nouveauté si hardie pour l'époque où elle se produisit, s'il eût possédé les qualités extraordinaires d'un Michel-Ange ou d'un Raphaël. Elle fut toutefois d'une portée immense au milieu du renouvellement général des idées et de la politique. De grands artistes continuèrent David, et

(1) Cette lettre du 9 octobre et la suivante du 12 octobre se trouvent sur un carnet contenant des croquis pris à Augerville et appartenant à M. Chéramy.

quand cet héritage, tombé dans des mains moins habiles, sembla atteint de la langueur dont les plus belles écoles ont donné tour à tour l'exemple, un second renouvellement, semblable pour la fécondité des idées qu'il venait remuer à celui qu'avait opéré David, montra des faces de l'art toutes nouvelles dans l'histoire de la peinture. Après Gros, issu de David, mais original par tant de côtés, Prud'hon alliant la noblesse de l'antique à la grâce des Léonard et des Corrège; Géricault, plus romantique et plus épris à la fois de la vigueur des Florentins, ouvraient des horizons infinis et autorisaient toutes les nouveautés.

12 *octobre*. — Dieu est en nous. C'est cette présence intérieure qui nous fait admirer le beau, qui nous réjouit quand nous avons bien fait et nous console de ne pas partager le bonheur du méchant. C'est lui sans doute qui fait l'inspiration dans les hommes de génie et qui les enchante au spectacle de leurs propres productions. Il y a des hommes de vertu comme des hommes de génie; les uns et les autres sont inspirés et favorisés de Dieu. Le contraire serait donc vrai : il y aurait donc des natures chez lesquelles l'inspiration divine n'agit point, qui commettent le crime froidement, qui ne se réjouissent jamais à la vue de l'honnête et du beau. Il y a donc des favoris de l'Être éternel. Le malheur qui semble souvent, et trop souvent, s'attacher à ces grands cœurs ne les

fait pas heureusement succomber dans leur court passage : la vue des méchants comblés des dons de la fortune ne doit point les abattre ; que dis-je ? ils sont consolés souvent en voyant l'inquiétude, les terreurs qui assiègent les êtres mauvais, leur rendent amères leurs prospérités. Ils assistent souvent, dès cette vie, à leur supplice. Leur satisfaction intérieure d'obéir à la divine inspiration est une récompense suffisante : le désespoir des méchants traversés dans leurs injustes jouissances est... (1).

(1) Inachevé dans le manuscrit.

1863

1ᵉʳ *février* (1). — *La reine de Saba* (au crayon).

5 *mars*. — Aujourd'hui, envoyé à M. Laguerre 200 francs pour solde de tout arriéré (2).

26 *mars*. — Carrier, qui est venu me voir, m'a promis des Alken (3).

13 *avril*. — Aujourd'hui, M. Burty a emporté, pour faire des essais lithographiques, quatre dessins ou calques, dont une feuille avec la *Femme tenant un miroir*(4), croquis à la plume ; un calque sur papier huilé, qui m'a servi pour la *Muse au cygne,* à l'Hôtel de ville.

14 *avril*. — *Sur le Beau.* C'est toujours une

(1) Extrait d'un agenda portant la date de 1863 et resté entre les mains de Jenny Le Guillou.
(2) On trouve collée à la page la note du docteur Laguerre, avec ces mots de la main de Delacroix : « Payé à M. Laguerre le 5 mars 1863. E. D. »
(3) Note écrite au crayon.
(4) Voir *Catalogue Robaut*, n° 1323.

question sur laquelle il est difficile de se mettre d'accord ; le terme n'est nullement défini, il est entendu qu'il n'est question que du Beau dans les arts. Le Beau de la peinture au fond et de tous les autres arts, à la façon dont je crois qu'on doit le comprendre, serait bien la même chose ; néanmoins... (1).

Je trouve dans mes calepins cette définition de Mercey, qui tranche l'équivoque entre la beauté qui ne consiste que dans les lignes pures, et celle qui consiste dans l'impression sur l'imagination par tout autre moyen : *Le Beau est le vrai idéalisé* (2).

17 *avril*. — La D... venue.
Dutilleux est venu ensuite. Il a vu *Macbeth* (3), qui lui a paru abominable... Décoration, costumes, fantasmagorie complète, et rien de l'âme du grand Anglais. Rien n'est traduit ; il est sorti désolé. A quelques jours de là, il a vu *Britannicus*, par les mêmes acteurs ; il croyait renaître, il était ravi par ce style, cette force et cette simplicité.

23 *avril*. — J'ai dîné chez Bertin, comme toujours avec plaisir ; j'y ai trouvé Antony Deschamps (4) ; c'est le seul homme avec lequel je parle musique avec plaisir, parce qu'il aime Cimarosa autant que moi. Je

(1) Le manuscrit est inachevé.
(2) Voir t. III, p. 336 et 337.
(3) *Macbeth*, traduction en vers de *Jules Lacroix*, représentée à l'Odéon en février 1863.
(4) Voir t. II, p. 311.

lui disais que le grand inconvénient de la musique était l'absence d'imprévu par l'accoutumance qu'on prend des morceaux. Le plaisir que donnent les belles parties s'affaiblit par cette absence d'imprévu, et l'attente où vous êtes des parties faibles et des longueurs que vous connaissez également, peut changer en une sorte de martyre l'audition d'un morceau qui vous a ravi la première fois, alors que les endroits négligés passaient avec les autres et servaient presque de lien à la composition. La peinture, qui ne vous prend pas à la gorge et dont vous pouvez détourner les yeux à volonté, n'offre pas cet inconvénient; vous voyez tout à la fois et au contraire vous vous habituez dans un tableau qui vous plaît à ne regarder que les belles parties dont on ne peut se lasser.

Il y avait là un M. Trélat avec une voix charmante... Mais pourquoi ces gens-là n'ont-ils jamais, avec leur belle voix, l'idée de vous chanter de belle musique? Antoni me disait que toute la musique d'aujourd'hui se ressemblait. Tout cela est petit, coquet. L'élégie nous inonde là comme partout : peinture, littérature, théâtre.

Un compositeur fait un *Faust,* et il n'oublie que l'*Enfer;* le caractère principal d'un semblable sujet, cette terreur mêlée au comique, il ne s'en est pas douté.

Don Juan est compris autrement; je vois toujours au-dessus du libertin la griffe du diable qui l'attend.

4 mai. — Le système, tant prôné par les romantiques, du mélange du comique et du tragique comme le pratique Shakespeare, peut être apprécié comme on voudra. Le génie de Shakespeare a droit d'y accoutumer l'esprit par la force, par la franchise des intentions et la grandeur du plan, mais je crois ce genre interdit à un génie secondaire ; nous devons à cette maladroite intention nombre de mauvaises pièces et de mauvais romans : les meilleurs parmi ces derniers, pendant ces trente dernières années, en sont furieusement gâtés : ceux de Dumas, ceux de Mme Sand, etc.

Mais ce n'est pas le seul inconvénient que la littérature moderne présente à cet endroit ; on n'écrit pas aujourd'hui un sermon, un voyage, un rapport même sur la première affaire venue où on ne prenne tour à tour tous les tons. Thiers lui-même, dans sa belle histoire, et tout imbu qu'il est des traditions et des grands exemples de notre langue, n'a pu résister à ces péroraisons, fins de chapitres, réflexions entachées du style pleurard et sentimental. Un homme qui écrit un voyage décrit tous les couchers de soleil, tous les paysages qu'il rencontre avec un comique attendrissant, qu'il croit fait pour gagner le lecteur. Ce mélange des styles dans chaque morceau est pour ainsi dire à chaque ligne. « Et on écrit aujourd'hui, dit Voltaire, des histoires en style d'opéra-comique », etc. *Il est bon que chaque chose soit à sa place.* Quand cet homme étonnant écrit la *Pucelle,* il ne tire pas le lecteur du style léger et badin, il ne sort

pas du ton de la plaisanterie ; quand, au contraire, dans l'*Essai sur les mœurs*, il consacre à la Pucelle une page éloquente, il ne montre que l'admiration et le regret pour l'héroïne, sans toutefois le faire dans un style d'une apologie emphatique ou d'une oraison funèbre.

On ne peut lire aujourd'hui une comédie ou un vaudeville sans avoir son mouchoir à la main, pour s'essuyer les yeux aux passages où l'auteur a voulu s'adresser à la sensibilité de son lecteur.

Vendredi, 8 mai. — J'écris à Dutilleux :

« Mon cher ami, quand j'ai vu avant-hier dans vos mains et sous vos yeux la petite esquisse de *Tobie*(1), elle m'a paru misérable, quoique cependant je l'eusse faite avec plaisir. Enfin, quoi qu'il en soit de cette impression, je me suis rappelé après votre départ que vous aviez regardé avec plaisir le *Petit lion* (2) qui était sur un chevalet. Je souhaite bien ne pas me tromper en pensant qu'il a pu vous plaire : je vous l'aurais envoyé tout de suite sans les petites touches nécessaires à son achèvement et que j'ai faites hier. Recevez-le avec le même plaisir que j'ai à vous l'envoyer, et vous me rendrez bien heureux.

« Il est encore frais dans de certaines parties : évitez la poussière pendant deux ou trois jours. »

(1) Voir *Catalogue Robaut*, n° 1450.
(2) Voir *Catalogue Robaut*, n° 1449.

Champrosay, 16 juin. — Revenu à Champrosay après mes quinze jours de maladie.

22 *juin* (1). — (Au crayon.) Le premier mérite d'un tableau est d'être une fête pour l'œil. Ce n'est pas à dire qu'il n'y faut pas de la raison : c'est comme les beaux vers;... toute la raison du monde ne les empêche pas d'être mauvais, s'ils choquent l'oreille. On dit : *avoir de l'oreille;* tous les yeux ne sont pas propres à goûter les délicatesses de la peinture. Beaucoup ont l'œil faux ou inerte; ils voient littéralement les objets, mais l'exquis, non.

(1) C'est la dernière des notes qu'on ait retrouvées sur les calepins de Delacroix, qui mourut le 13 août suivant.

FIN DU TOME TROISIÈME.

TABLE ALPHABÉTIQUE

DES NOMS ET DES OEUVRES CITÉS DANS LE JOURNAL
D'EUGÈNE DELACROIX.

A

ABADIE, modèle de Delacroix, I, 104.
ABD-EL-KADER, II, 393.
Abigaïl vient apaiser David par des présents, projet de tableau de Delacroix, I, 335.
ABOVILLE (vicomte d'), ami et voisin de Berryer, II, 485.
ABOU, pacha marocain, I, 162, 166, 175, 179, 182.
ABOUT (Edmond), homme de lettres, III, 176, 179, 181 et note 3.
ABRAHAM, juif du Maroc, I, 152, 157, 163, 174, 175, 183.
ABRANTÈS (duchesse d'), III, 315 et note 2.
Abrégé de la vie des peintres, par Roger de Piles, I, 419, note.
Abreuvoir au Maroc, toile de Delacroix, III, 401.
ACHILLE, II, 301, 302; III, 418.
Acteurs de Tanger, étude de Delacroix, I, 214.
ADAM (Adolphe), compositeur, I, 317; II, 225 et note 2.
ADAM (Lambert-Sigisbert), sculpteur, III, 281, note 2.

Adam et Ève, composition d'Albert Dürer, I, 353.
Adam et Ève, toile de Delacroix, I, 306; II, 286 et note 4.
Adam et Ève, peinture décorative de la bibliothèque du Palais-Bourbon, par Delacroix, I, 257, — toile d'après la même peinture, III, 292.
Adam et Ève chassés du Paradis, toile de Delacroix, II, 135.
Adam et Eve se cachant après le péché, chaire sculptée à Notre-Dame d'Answyck, à Malines, II, 25.
ADELINE, modèle de Delacroix, I, 92, 130.
Adieux de Roméo et Juliette, toile de Delacroix, II, 273 note 1, 395 note.
Adolphe, roman de Benjamin Constant, I, 438, 442.
Adoration des Mages, toile de Rubens, musée de Bruxelles, II, 7, 34.
Adoration des Rois, toile de Rubens, église Saint-Jean, à Malines, II, 22.
Adoration des Rois, tableau de l'école de David, église de Chaillot, I, 372.

Agapanthus (l'), toile de Delacroix, I, 354 et note.

Agnès de Méranie, tragédie de Ponsard, I, 239 note.

Agonie du Christ, esquisse de Decamps, II, 175.

ALARD, violoniste, I, 270 note, 364 et note, II, 75, 76.

ALAUX (Jean), peintre, III, 304.

ALBERTHE, cousine d'Eugène Delacroix, I, 259 et note, 272, 358; II, 220, 271, 276, 282, 302; III, 25, 27, 67, 119, 124, 146, 182.

ALBONI (Mme), cantatrice, II, 272, 351 note.

Alcassar-el-Kebir, aquarelle et tableau de Delacroix, I, 179.

ALEXANDRE (général), III, 122.

ALEXANDRE, roi de Macédoine, I, 201; II, 450; III, 270.

Alexandre et les poèmes d'Homère, peinture décorative de la bibliothèque du Palais-Bourbon, par Delacroix, I, 257.

ALKAN, musicien et compositeur, I, 364 et note.

Allée d'arbres, toile de Rousseau, I, 303.

Allégorie sur la Gloire, croquis de Delacroix, II, 66 et note.

ALLIER (Antoine), sculpteur, I, 98 et note.

Amateur (l') *d'estampes*, peinture par Daumier, II, 62 note.

AMELOT DE LA HOUSSAYE, littérateur, I, 259 et note.

Amende honorable (l'), toile de Delacroix, I, 81 note.

Ames du purgatoire (les), toile de Rubens, musée d'Anvers, II, 27.

Amphitryon, comédie de Molière, III, 164.

Anacréon, fresque de Delacroix, à Valmont, I, 193 et note.

Anastase, ou les Mémoires d'un Grec, traduit de l'anglais, I, 107.

ANCELOT (Mme), femme de lettres, auteur des *Salons de Paris*, III, 315.

ANDRÉ DEL SARTE, maître florentin, I, 29.

ANDRIEU (Pierre), peintre, élève de Delacroix, I, 439 et note; II, 36, 87 note 1, 98, 111, 124, 151, 266, 309 note, 374 et note, 379, 386; III, 136, 159, 165, 186, 208, 292, 336 et note. — (Mme), sa veuve, I, 426, note.

Andromède, toile de Delacroix, II, 137, 375; III, 395.

Andromède, groupe de Puget, musée du Louvre, I, 202 note.

Ange Pitou, roman d'Alexandre Dumas père, III, 342 et note 1.

Angélique délivrée par Roger, tableau d'Ingres, musée du Louvre, II, 318.

Angélique et Médor, toile de Delacroix, III, 402.

ANNIBEAU (Mme D'), amie de Berryer, III, 185, 186.

Annuaire de l'Académie de Bruxelles, III, 358.

ANTOINE (le Père), supérieur de la Trappe, III, 58, 59.

Antoine et Cléopâtre, tragédie de Shakespeare, III, 424.

Antony, drame d'Alexandre Dumas, II, 237, 408.

Apollon et Marsyas, peinture sur bois, attribuée à Raphaël, musée du Louvre, III, 306 et note.

Apollon vainqueur du serpent Python, plafond de la galerie d'Apollon, au Louvre, par Delacroix, I, 448 note; II, 37 note, 54 et note, 66, 394. — *Id.*, autres toiles de Delacroix, même sujet, II, 138, 291.

Apothéose d'Homère, plafond de Ingres, musée du Louvre, II, 317 note.

Apothicaires (les), petite toile de Watteau, III, 316 note 3.

Arabe accroupi, toile de Delacroix, I, 408; II, 46.

Arabe à cheval, toile de Delacroix, I, 377.

Arabe à l'affût du lion, toile de Delacroix, II, 379 et note, — dessin, II, 379 note, — croquis, II, 379 note.

Arabe assis et son cheval près de lui, petite toile de Delacroix, II, 336 et note 1; III, 136, 137.

Arabe blessé au bras et son cheval, toile de Delacroix, III, 348.

Arabe (l') *et l'enfant à cheval*, toile de Delacroix, II, 381 et note 3.

Arabe escaladant des rochers pour surprendre un lion, toile de Delacroix, I, 385.

Arabe qui va seller son cheval, toile de Delacroix, III, 162, 179.

Arabes autour du feu, toile de Delacroix, III, 402.

Arabes d'Oran, I, 316.

ARAGO (François), I, 296 note; II, 255 et note.

ARAGO (Étienne), frère de François, II, 255 note; III, 35 et note 1.

ARAGO (Emmanuel), fils de François, II, 255 note, 279, 312, 334; III, 10, 26.

ARAGO (Alfred), peintre, inspecteur général des Beaux-Arts, deuxième fils de François, I, 296 et note, 303 note; II, 255 note.

ARAGON (D'), I, 243, 276.

Archange saint Michel (l') *terrassant le démon*, plafond de la chapelle des Saints-Anges, à l'église Saint-Sulpice, par Delacroix, I, 411, note 2.

Archimède tué par le soldat, peinture décorative de la bibliothèque du Palais-Bourbon, par Delacroix, I, 258.

ARENBERG (galerie du duc D'), II, 7.

ARÉTIN (l'), poète satirique italien, III, 194 et note.

ARGENT (D'), II, 147. — (Mme D'), I, 390.

Ariane, petite toile de Delacroix, I, 376.

ARIOSTE (l'), poète italien, auteur de *Roland furieux*, I, 232; II, 260, 261, 440, 441; III, 138, 385.

ARISTOTE, II, 180, 403.

Aristote décrit les animaux que lui envoie Alexandre, peinture décorative de la bibliothèque du Palais-Bourbon, par Delacroix, I, 258, 261 note; II, 92.

ARLINCOURT (vicomte D'), poète et romancier, II, 361 et note 2, 362.

Armide, opéra de Rossini, III, 126, 127.

Armide arrivant au camp de Godefroi, projet de tableau de Delacroix, II, 309.

ARNOULD (Sophie), cantatrice, I, 272.

ARNOULD-PLESSY (Mme), comédienne, III, 333, 334 et note 1.

ARNOUX, peintre et homme de lettres, I, 274 et note, 281, 284, 297, 299; II, 380 et note; III, 40.

ARPENTIGNY (D'), critique, I, 283, 310.

Arsace et Isménie, roman de Montesquieu, I, 395 et note 2.

Aspasie, toile de Delacroix, III, 292.

ASSELINE, secrétaire des commandements des princes d'Orléans, I, 270 et note, 271, 298.

Assomption (l'), copie du tableau

du Poussin, à l'église de Fécamp, I, 399 ; — toile de Rubens, musée de Bruxelles, II, 7, 34.

Athalie, tragédie de Racine, I, 359, 361; III, 145.

Attila ramenant la barbarie sur l'Italie ravagée, peinture décorative de la bibliothèque du Palais-Bourbon, par Delacroix, I, 257, 316 et note, 318 note, 325, 329 note.

AUBER, compositeur, I, 364; II, 75, 76, 378; III, 141, note 3, 159, 181 et note 2.

AUBERNON (Mme), II, 279 et note 1.

AUBLÉ (le docteur), de Malesherbes, II, 484, 485.

AUBRY, marchand de tableaux, I, 307 et note.

AUDIFFRET (Charles-Louis D'), économiste et homme politique, II, 375 et note 5; III, 63.

Augerville, propriété de Berryer, près de Malesherbes, I, 56; II, 353, 355, 359 note 2, 367, 482, 492, 494; III, 113, 114, 116, 174, 177, 251, 292, 293, 319 note 1, 331, 350, 397, 401, 427, 430.

AUGIER (Émile), auteur dramatique, II, 378 et note 4; III, 129.

AUGUSTE (M.), sculpteur, ami de Delacroix, I, 135 et note, 136, 138, 239.

AURAS (Marie), modèle de Delacroix, I, 62.

AUTRAN (Joseph), poète, III, 145 et note 1, 156.

B

BABINET (Jacques), mathématicien, II, 297 et note 3.

Bacchus, fresque de Delacroix, à Valmont, I, 193 note.

Bachelier de Salamanque, roman de Lesage, III, 360.

BACON (Roger), II, 190.

Baigneuse (la), *de dos*, toile de Delacroix, I, 373, 408.

Baigneuses, toile de Delacroix, II, 329 et note 1, 334, 411.

BAILLY (le docteur), I, 48, 124; III, 328.

Bain mauresque, étude de Delacroix, I, 215.

BALLESTE, officier français, I, 52.

BALTARD (Victor), architecte, I, 383 et note 2; II, 94 et note, 229.

BALZAC (Honoré DE), littérateur et romancier, I, XXIII; II, 80 et note 3, 178 note 2, 201, 209, 433; III, 34, 35 note 2, 268 note 2, 286 note, 315 note 2, 342, 377, 408, 411. — Sa veuve, II, 347.

Baptême de Notre-Seigneur, panneau de Rubens, église Saint-Jean, à Malines, II, 22.

Baptême du Christ, tableau de Corot, église Saint-Nicolas du Chardonnet à Paris, I, 289.

Baptême du Christ, de Rubens, musée du Louvre, III, 350.

BARBEREAU, compositeur, II, 325, 383.

BARBÈS (Armand), homme politique, I, 362 et note.

BARBIER, beau-père de Fr. Villot, et voisin de campagne de Delacroix, à Champrosay, I, 292 et note, 293, 308; II, 193, 194, 197, 217, 256, 263, 323, 349, 350, 478, 481, 492; III, 53, 60, 130, 163, 179, 180, 347, 348.
— (Mme), I, 446; II, 157, 161, 194, 197, 211, 213, 218, 237, 247, 258, 475; III, 4, 25, 33, 52, 130, 162, 163, 204, 348, 412.

BARBIER jeune, frère de Mme Villot, II, 235; III, 53.

Barbier de Méquinez (le), tableau et esquisse de Delacroix, I, 215; II, 378.

Barbier de Séville (le), comédie de Beaumarchais, I, 108, 123; — opéra de Rossini, II, 155; III, 182.

BARBOTTE, II, 467.

BAROCCI, maître italien, III, 334.

BAROCHE, homme politique, III, 125 et note, 127, 128.

Barque (la), toile de Delacroix, III, 137.

Barque de don Juan (la), toile de Delacroix, musée du Louvre, I, 269 note, 302.

BARÈRE (le conventionnel), II, 428.

BARRE (Jean-Auguste), sculpteur, III, 339 et note 1.

BARRÈRE (Mme DE), I, 325.

Barricade (la), toile de Meissonier, I, 350.

BARROILHET (Paul), chanteur, I, 301; III, 294 et note 3, 316 note 3.

BARTHE (Félix), magistrat, III, 183 et note 2.

BARYE (Ant.-Louis), sculpteur, I, 285, 296 note, 333 note; III, 25, 143, 208.

BATAILLE (Nicolas-Auguste), cousin de Delacroix, I, 279, 308 et note, 389 note 1, 399 et note 1, 404; II, 116.

Bataille d'Aboukir, tableau de Gros, musée de Versailles, III, 67.

Bataille d'Eylau, tableau de Gros, musée du Louvre, I, 374.

Bataille d'Ivry, toile de Rubens, à Florence, I, 330.

Bataille de Nancy (la), toile de Delacroix, musée de Nancy, III, 282 note.

Bateau, toile de Delacroix, I, 302, 310.

BATTA (Alexandre), violoncelliste, II, 353 et note 3, 358 à 363, 484; III, 174, 176, 293, 351.

BATTON (Alexandre), compositeur et pianiste, I, 96 et note.

BAUDELAIRE, poëte et littérateur, I, II, XV, XXXI, 64, 76, 128 note, 171 note, 211 note, 226 note, 255 note, 342 et note, 350 note; II, 121 note, 152 note 1, 159 note 1, 160 note 2, 184 note, 212 note, 286 note 2, 289 note 2, 382, 328 note, 424 note; III, 24 note, 27 note, 43 note, 137 note 9, 138, 150 et note, 206 note 4, 209, 221 note, 255 note, 334 note, 335 note.

BAUME (M. DE LA), I, 272.

BAŸVET, voisin de campagne de Delacroix, à Champrosay, II, 244 à 246, 262, 263, 329; III, 28, 29, 137, 162, 179, 276, 346, 411, 412. — fils, III, 42.

Bazar de Méquinez (le), toile de Delacroix, III, 163.

BAZIN (M.), historien, II, 36, 37, 412.

BEAUCHESNE (A.-H. du Bois DE), littérateur, II, 375 et note 6; III, 67 et note 2, 120.

BEAUCHESNE (H. du Bois DE), général, fils du précédent, III, 67 et note 3.

BEAUHARNAIS (M. DE), II, 298.

BEAUMARCHAIS, auteur dramatique et littérateur, III, 3.

BEAUMONT (Adalbert DE), peintre et littérateur, III, 5 et note 1.

BEAUVALLET, acteur, II, 125 et note; III, 164 note 3.

BECK (M.), II, 207, 210. — (Mme), II, 210.

BEDEAU (le général), II, 364.

BEER (G.-J.), docteur en médecine de l'Université de Vienne, I, 259.

BEETHOVEN, compositeur allemand, I, XLIII, 226 note, 230, 274, 275, 283, 287 note, 317, 352, 354 note, 355, 363, 365, 384, 409, 413, 418, 419, 422; II, 166, 188, 223, 261, 285, 318, 323, 326, 327, 361, 363; III, 209.

BELGIOJOSO (princesse), I, 423 note.

Bélisaire, projet de tableau de Delacroix, I, 130.

BELLINI, compositeur italien, II, 282.

BELMONTET, poète, I, 113 et note.

BELOT, marchand de couleurs, I, 84, 96.

BEN-ABOU, Marocain, I, 163.

BENAZET, directeur du casino de Bade, III, 86.

BENJAMIN CONSTANT, voir *Adolphe.*

BÉRANGER, chansonnier, II, 49; III, 135 et note 1.

BERGER (M.), préfet de la Seine, II, 128 note, 411; III, 117, 123 note 3.

Bergers (les), toile de Rubens, musée de Rouen, I, 387.

Bergers chaldéens (les), toile et pastel de Delacroix, I, 298.

Bergers chaldéens (les) *inventeurs de l'astronomie,* peinture décorative de la bibliothèque du Palais-Bourbon, par Delacroix, I, 258.

BERGINI, modèle de Delacroix, I, 64, 83, 84.

Berlichingen (Gœtz de), de Gœthe, III, 424.

Berlichingen arrivant chez les Bohémiens, tableau de Delacroix, I, 214; II, 228, 229.

Berlichingen écrivant ses mémoires, toile de Delacroix, I, 357.

BERLIOZ, compositeur, I, XLIII, LIX, LIX, 365, 371, 417, 422; II, 83, 370 et note 1, 127; III, 131, 304.

BERNINI, dit le cavalier Bernin, peintre, sculpteur et architecte italien, III, 256.

BERNIS (le cardinal DE), III, 319, 320.

BERRYER, avocat et homme politique, cousin de Delacroix, I, 56 note, 293; II, 123 note, 287 note 2, 288 note, 304, 353 et note 4, 354, 355, 356 et note, 357, 359 et note 2, 360, 361, 362 et note 1, 363, 364, 366, 380, 386; 410, 482 et note, 483, 484 à 492, 496; III, 2, 9, 10, 44, 54, 55 et note, 56, 57, 58 et note, 59, 60, 113, 114, 116, 120, 125, 131, 173, 174, 176, 177, 182, 290, 292, 293, 297, 301 et note, 319 note 1, 330, 349, 362.

BERRYER (Mme Arthur), belle-fille de Berryer, II, 485.

BERTHIER (le maréchal), I, 379, 380.

BERTIN (Édouard), paysagiste, I, 361 et note, 367, 412; II, 84, 85, 96; III, 12, 124 note 1, 135 à 139, 262, 434.

BERZÉLIUS, chimiste suédois, II, 100 et note.

BETHMONT (Eugène), avocat et homme politique, II, 287 et note 1.

BEUGNIET, marchand de tableaux, I, 408 et note 3; II, 75 et note 1, 137, 138, 229, 292, 369, 388, 409; III, 136, 143, 182 note 5.

BEUGNOT (Jacques-Claude), homme politique, II, 484 et note.

BEYLE (Henri). Voir STENDHAL.

BILLAULT, jurisconsulte et homme politique, III, 186 et note 1.

BISSON (les frères), photographes, III, 123 et note 2, 127.

BIXIO (Alexandre), homme politi-

que, 346, 413 et note, 446; II, 146, 255, 312, 475; III, 32, 136, 162; — (Mme), I, 363; II, 475.
BLACHE (le docteur), II, 105 et note 2.
BLANC (Charles), critique, I, 337 et note, 363 et note.
BLANQUI, homme politique, I, 362, 363.
BLAZE DE BURY, critique, II, 311 et note 1.
BLOCQUEVILLE (Louise - Adélaïde d'Eckmühl, marquise DE), fille du maréchal Davoust, III, 1 et note 1, 4, 6.
BLONDEL, conseiller d'État, et l'un des exécuteurs testamentaires de Delacroix, III, 33, et note 1.
BLONDEL (M.-Joseph), peintre, III, 330.
BOCCUI (Achille), littérateur italien, I, 299 et note.
BOCHER (Édouard), homme politique, I, 344 et note.
BODIN (Félix), publiciste et historien, II, 311 et note 7.
BOILAY, publiciste, II, 75, 76 note, 89, 106, 168, 312; III, 26, 32, 52, 127.
BOILEAU-DESPRÉAUX, I, 300; II, 328; III, 140, 334, 360, 361.
BOILEUX, jurisconsulte, I, 311 et note.
BOISSARD, peintre et critique, I, XXIII, 226 et note, 299, 317, 350; II, 177, 279, 294, 325, 328, 381, 442, 495; III, 124, 174.
Boissy d'Anglas, toile de Delacroix, musée de Bordeaux, II, 46 et note 2.
BOMPART, I, 30.
BONAPARTE (Lucien), I, 272.
BONINGTON, peintre anglais, I, 256 note; II, 278 et note 3; III, 36

note, 61 et note 3, 62 note, 146 note 1, 188, 225.
BONNET (M.), de Bordeaux, II, 138, 291, 380.
BONNET (Charles), philosophe et naturaliste, III, 102 et note 1, 103, note.
BONNEVAL (colonel), III, 62.
BONTEMPS (M.), I, 383.
BONVIN (François), peintre, II, 38 et note 1.
Bord du lac, à Valmont, aquarelle par Delacroix, III, 429.
Bords du Sebou (les), toile de Delacroix, III, 161 note, 362 note.
BOREL-ROGET (Émile), graveur en médailles, II, 177.
BOREL-ROGET (Albert), fils du précédent, II, 177.
BORNOT (Louis-Cyr), grand-oncle de Delacroix, I, 392 note 1.
BORNOT (M. et Mme), cousins de Delacroix, propriétaires de l'abbaye de Valmont, I, 193 note, 279 et note, 293, 308 note, 389 et note 1, 394, 397 à 399, 403 et note, 404, 405; III, 10, 49, 183 et note 1, 186, 289, 290.
BORNOT (Camille), fils des précédents, I, 403 note 1.
BOSSUET, cité I, x, 201, 348.
BOTZARIS, patriote grec, I, 89 et note.
Bothwell, drame de M. Empis, I, 118 et note, 134.
BOTTESINI (Giovanni), contrebassiste italien, III, 144 et note 2.
BOUCHER (François), peintre, I, 307; II, 136, 139, 180; III, 203.
BOUCHEREAU, II, 347, 394; III, 149, 150.
BOULANGÉ (Louis), peintre, élève de Delacroix, III, 136 et note 3, 183, 186 note 3, 394, 396.

BOULANGER (Clément), peintre, I, 241 note, 315 note.
BOULANGER (Louis), peintre, I, 271 et note.
BOULATIGNIER (Joseph), homme politique, III, 186 et note 2.
BOUQUET, marchand de tableaux I, 357.
BOURDEAU DE LAJUDIE, gendre du baron Rivet, III, 65 note 1. — Mme, III, 404.
BOURÉE (M.), ancien consul à Tanger, II, 162.
BOURGES, marchand de couleurs, II, 40.
Bourreau des crânes (le), vaudeville, II, 220 et note.
BRACKELEER (Ferdinand DE), peintre belge, II, 26, 28, 29, 30 et note.
BRAIT DELAMATUE (M.), traducteur de Dante, I, 108.
BRASCASSAT, peintre, I, 285.
BRÉZÉ (tombeau de M. DE) à l'église Saint-Ouen de Rouen, I, 387, 388.
BRÉZÉ (M. DE), III, 293.
Brewery (la), taverne, I, 74, 97.
BRION (Gustave), peintre, III, 82 et note 2.
Britannicus, tragédie de Racine, II, 228, 474; III, 434.
BROHAN (Augustine), comédienne, II, 289 et note 1, 290.
BRONTE (Charlotte), dite CURRER BELL, auteur de *Jane Eyre*, III, 351, note 1.
BRUEYS D'AIGALLIERS (l'amiral), III, 364 et note 1.
BRUYAS (Alfred), critique et amateur, II, 138 et note 5, 162, 169 et note.
BUFFON, I, 111; III, 405.
BUFFON (statue de), au Jardin des Plantes, I, 239.

BUGEAUD (le maréchal), III, 116.
BULOZ (François), publiciste, I, 274 et note, 280, 284, 413 note; II, 295 à 297, 311 note 1, 334; III, 164.
BURNET (John), graveur et peintre anglais, I, 143 et note.
BURTY (Philippe), critique, I, 16, 21, 45, 135, 145 note, 256 note, 274 note, 315, 342, 420; II, 87 note 1, 91 note, 179 notes 1 et 2, 317, 331 note; III, 22, note, 148 note, 161, 220 note, 433.
BUSSY (Genty DE), administrateur et homme politique, II, 478 et note.
BYRON (lord), poète anglais, I, 69, 87, 102, 115, 119 à 122, 140 note, 205, 213 note, 229, 232; II, 13 à 15, 314 note 6, 170, 233, note 2, 235, 236, 237, 374, 424.

C

CABARRUS (le docteur), I, 368 et note.
CABARRUS, directeur de la banque de Charles III d'Espagne, II, 350.
CABAT (Louis), peintre paysagiste, I, 361 et note.
CADDOUR, Marocain, I, 181.
CADILLAN (DE), secrétaire de Berryer, II, 490, 491; III, 55 et note, 174, 176, 177.
CALDERON, poète dramatique espagnol, III, 320, 321, 388.
CAMBACÉRÈS (le duc DE), I, 244; II, 376.
CAMERATA (la princesse), III, 130.
Camp arabe la nuit, toile de Delacroix, III, 401.
CAMPBELL (Thomas), poète anglais, III, 235 et note 1.

CANDAS, voisin de campagne de Delacroix, à Champrosay, I, 441; III, 28, 269.
Canot naufragé, toile de Delacroix, I, 314.
Capucins (les), toile de Granet, I, 345.
Captivité à Babylone (la), peinture décorative de la bibliothèque du Palais-Bourbon, par Delacroix, I, 257.
CARDON (Mme et Mlle), de Fécamp, I, 405.
CARÊME, cuisinier, II, 483.
CARRACHE (les) : Louis, Augustin et Annibal, maîtres italiens, I, 203, 374; II, 29, 173, 278 et note 1, 280; III, 15, 201, note 2, 238, 252, 382, 383, 430.
CARRIER, peintre miniaturiste, I, 302 et note; III, 118 et note 3, 395, 433.
CASANOVA (*Mémoires de*), I, 260, 448; III, 266 et note.
Cassandre, tragédie de Voltaire, représentée sous le titre d'*Olympie*, III, 319.
CASY (l'amiral), II, 375 et note 4.
CATALAN, l'un des auteurs de la complainte de Fualdès, II, 362 et note 1.
CAVAIGNAC (le général), I, 363 et note, 447 et note 1; II, 306.
Cavalier arabe, toile de Delacroix, II, 380.
Cavalier gaulois, statue de Préault, II, 313 note.
Cavalier grec et turc, toile de Delacroix, III, 142.
CAVÉ (François), inspecteur des Beaux-Arts, I, 241 note, 315 et note, 379, 408, 421; II, 71, 93.
CAVÉ (Mme), née Élisabeth BLAVOT, artiste peintre, I, 240 et note, 369, 379, 425; II, 12, 13 et note, 39, 40, 55, 224; III, 24, 62, 181, 235.
CAVELIER (Pierre-Jules), statuaire, III, 135 et note 3, 285 et note.
CAZENAVE (le docteur), II, 129 et note 1; II, 287.
Cenerentola, opéra de Rossini, II, 271 et note, 281.
Centaure et Achille (le), toile de Delacroix, III, 348.
CERFBEER (Alphonse), auteur dramatique, III, 7 et note 2, 113, 120, 127.
CERVANTES, littérateur espagnol, I, 213; II, 405; III, 374, 398.
CÉSAR, I, 201; II, 450; III, 94, 111, 313.
CEVALLOS (Pierre), homme d'État espagnol, I, 192 et note.
CHABRIER, ami de Delacroix, I, 314, 344, 381, 426; II, 44, 82, 176, 220, 224, 292, 334, 353, 375, 379, 495; III, 63, 65, 101, 120, 122, 182, 289, 306, 323. — (Mme), II, 495; III, 306.
CHAIX D'EST-ANGE, avocat et homme politique, II, 297 et note 1, 373; III, 165 et note 3.
CHAMPION, peintre, I, 15, 19, 69, 89.
CHAMPMARTIN, peintre, I, 35, 78, 97, 98, 103, 104, 108, 300.
CHAMPY (Benoît), magistrat, III, 132 et note 1.
Chanoine luxurieux, gravure, I, 353.
CHARCOT (le professeur), I, 145 note.
CHARDIN, maître français, II, 266.
CHARLES (Jacques-Alexandre-César), physicien, III, 65 et note 3.
CHARLES III, roi d'Espagne, II, 350.
Charles IX, dessin de Delacroix, I, 93.
CHARLES LE TÉMÉRAIRE (tapisserie de), à Nancy, III, 279.

CHARLES-QUINT, II, 195, 196, 201.
Charles-Quint au monastère de Saint-Just, toile de Delacroix, II, 195 et note.
CHARLET, peintre, I, 77 et note, 78 note; II, 382, 429, 430 et note 2; III, 187 et note 2, 188, 225, 247, 371 et note 1, 385 et note, 426.
Charlet, sa vie, ses lettres, par le colonel de La Combe, III, 187 note 2, 371 note 1.
CHARTON (Édouard), littérateur, II, 466 et note 2.
Chartreuse de Séville (la), trois dessins de Delacroix, I, 190 note.
CHASLES (Philarète), littérateur et critique, I, IX, 7 et note, 32, 66, 71, 273 et note; II, 90 note 2, 303; III, 16.
Chasse (la), tableau de Soutman, I, 242 et note.
Chasse à l'hippopotame (la), de Rubens, I, 245.
Chasse aux lions (la), de Rubens, I, 245.
Chasses de lions, cinq toiles de Delacroix, II, 314 et note 4, 402, 466 et note 1, 494; III, 327.
CHASSÉRIAU (Théodore), peintre, III, 174 et note 1.
Chasseurs de lions, toile de Delacroix, I, 446; II, 317.
Chats, étude de Delacroix, II, 46 et note; III, 137.
CHATEAUBRIAND, I, 415; II, 361; III, 397.
CHATROUSSE (Émile), sculpteur, III, 122 et note 2.
CHAUDET (Antoine-Denis), peintre et statuaire, I, 309 et note.
Chef arabe en tête de ses troupes, et les femmes qui lui présentent du lait, toile de Delacroix, III, 401.

CHENAVARD, peintre, I, XXVIII, XLIV, 347 et note, 348, 349, 384, 414, 417; II, 92 note 1, 159 note 2, 204, 279, 323, 402, 406, 416, 424 et note, 425 à 432, 434 et note, 438, 440 à 442, 446 à 449, 453, 456, 465, 467, 469 à 471, 472 note, 473, 477, 495; III, 2, 3, 22, 56, 121 et note 1, 128, 130, 234, 264.
CHENNEVIÈRES (le marquis DE), III, 63 note 2.
CHÉRAMY (M.), amateur, II, 350 note; III, 430 note.
CHERUBINI, compositeur italien, I, 97, 294; II, 158, 225, 318, 370.
Cheval en liberté que son maître va seller et qui joue avec un chien, toile de Delacroix, III, 149.
Cheval gris terrassé par une lionne, toile de Delacroix, II, 46.
Cheval montré à des Arabes, toile de Delacroix, II, 378.
Cheval mourant, croquis de Delacroix, II, 419.
CHEVALIER (M.), amateur, II, 80.
CHEVALIER (Michel), économiste, III, 160 et note 1, 161.
Chevalier, toile de Delacroix, II, 378.
Chevalier de Maison-Rouge (le), roman d'Alex. Dumas père, I, 292.
CHEVANDIER DE VALDRÔME, paysagiste, II, 168 et note.
Chevaux qui se battent dans l'écurie, toile de Delacroix, III, 149, 302, 401.
Chevaux qui sortent de l'eau, toile de Delacroix, II, 137.
Chevaux qui sortent de la mer, III, 316, 348, 401.
CHEVIGNÉ, poète, II, 176, 247.
Child-Harold (le Pèlerinage de),

poème de lord Byron, I, 122.
CHIMAY (la princesse DE), III, 12.
Chiron, tableau de Delacroix, II, 92; III, 137, — dessin sous verre, II, 92.
CHOPIN (Frédéric), compositeur et pianiste, I, LIV, 252, 270, 287 et note, 288, 294, 310, 311, 314, 320, 329, 340, 341, 347, 351, 352, 359, 364 à 366, 368, 369, 372, 403, 407, 414; II, 4, 47, 49 à 53, 75, 163, 223, 224, 325 et note, 327; III, 9, 11, 12, 47, 110, 251, 273, 353, 398, 399.
Christ (le), tableau de Boissard, I, 317.
Christ (le), toile de Prud'hon, II, 298.
Christ (le), statue de Préault, église Saint-Gervais, à Paris, I, 267 et note.
Christ à la colonne (le), toile de Delacroix, I, 358, 409.
Christ au jardin des Oliviers (le), tableau de Delacroix, à l'église Saint-Paul-Saint-Louis, I, 105, 106 note; II, 222 note 4, 342 et note 3; — aquarelle du même, I, 231; — petite toile du même, I, 357; — pastel du même, I, 229, 240.
Christ au milieu des larrons (le), toile de Van Dyck, à l'église de Saint-Rombaud de Malines, II, 22.
Christ au pied de la croix, toile de Delacroix, I, 357.
Christ au tombeau (le), tableau de Delacroix, I, 256, 260, 266 et note, 276 et note, 277 à 279, 302 et note, 310, 314, 320, 416; III, 121; — même sujet par le même; II, 222, 281; III, 334, 348, 362 note; esquisse par le même, I, 357; — dessin par le même, II, 468; — toile du Titien, II, 315; III, 11.
Christ dans la tempête (le), toile de Delacroix, II, 175 et note, 222, 229, 234, 243, 479.
Christ dans le prétoire (le), esquisse de Decamps, II, 165.
Christ déposé de la croix, croquis de Delacroix, III, 405.
Christ devant Pilate (le), musée de Rouen, I, 387.
Christ en croix (le), toile de Delacroix, II, 138, 221 et note; III, 136; — toile de Chenavard, II, 470.
Christ étendu sur une pierre (le), reçu par les saintes femmes, composition de Delacroix, I, 240.
Christ foudroyant le monde (le), toile de Rubens, II, 34.
Christ marchant sur la mer (le), toile de Delacroix, III, 406.
Christ montant au Calvaire (le), toile de Delacroix, III, 362, note; — toile de Rubens, II, 7 et note, 8; III, 316.
Christ montré au peuple (le), toile de Delacroix, II, 175.
Christ portant sa croix (le), composition de Delacroix, I, 239; II, 228, 229; III, 137.
Christ sortant du tombeau (le), toile du Carrache, I, 374; — toile de Rubens, II, 6.
Christ sortant du tombeau (le), toile de Delacroix, II, 135.
Christ sur le lac de Génézareth (le), toile de Delacroix, II, 236 et note 1, 368; III, 182 et note 5.
Christ sur les genoux du Père éternel (le), toile de Rubens, II, 5.
Christ vengeur (le), toile de Rubens, II, 7.

Gicéri, peintre décorateur, I, 66 note, 413.
Cicéron, I, 184, note; III, 318.
Cicéron accuse Verrès, peinture décorative de la bibliothèque du Palais-Bourbon, par Delacroix, I, 257.
Cid (le), tragédie de Corneille, III, 148 et note.
Cimarosa, compositeur italien, I, 230, 293 note, 308, 352, 418, 419; II, 187, 223; III, 14, 434.
Cimetière (le), toile de Ruysdaël, II, 49.
Cinna, tragédie de Corneille, II, 125, 206; III, 320.
Clairon (Mlle), tragédienne, I, 272 et note.
Clapisson (Louis), compositeur, III, 181 et note 4.
Clélie, gravure de Delacroix, II, 474.
Clément, critique, III, 358, 392.
Cléopâtre, toile de Delacroix, I, 315, 409.
Clésinger, sculpteur, I, 264 note, 288, 294, 305, 309, 310, 345, 406, 423, 425.
Clifford (le jeune) portant le corps de son père, I, 215.
Clorinde, toile de Delacroix. Voir *Olinde et Sophronie*.
Cochin (Charles-Nicolas), dessinateur et graveur, I, 203 et note.
Cockerell (Charles-Robert), architecte anglais, III, 50 et note 2, 112.
Coedès (Louis-Eugène), peintre, I, 374 et note.
Cogniet (Léon), peintre, I, 78, 96, 106, 117, 122, 133, 134, 136, 351.
Colère d'Achille (la), tableau de Louis David, II, 86 et note.

Colet, compositeur et professeur au Conservatoire, I, 286 et note, 307.
Colin (Alexandre), peintre, I, 277; III, 65 et note 2.
Collier de la reine (le), roman d'Alex. Dumas père, III, 342 et note 1.
Colonna (la duchesse), II, 309 note; III, 412.
Colonna di Castiglione (Adèle d'Affry, princesse), dite Marcello, sculpteur, III, 395 et note 1.
Comairas, peintre, ami de Delacroix I, 46, note, 84, 109, 113, 137.
Combat de lions, toile de Delacroix, II, 349 et note; — esquisse du même, II, 350 note.
Combat du lion et du tigre, toile de Delacroix, II, 370, 476, 479.
Combat du Giaour et du Pacha, toile de Delacroix, II, 386 note 2.
Combat d'Hassan et du Giaour (le), tableau de Delacroix, I, 116 et note.
Combattimento (le), de Pinelli, I, 109.
Comédiens arabes (les), toile de Delacroix, musée de Tours, I, 270 à 272.
Comte Ory (le), opéra de Rossini, II, 492.
Comte Palatiano (le), peinture de Delacroix, I, 253.
Condamnés à Venise (les), composition de Delacroix, I, 68.
Condé (le grand), II, 354; III, 5.
Condillac, III, 413.
Conflans (M. de), I, 131, 139.
Confucius, philosophe chinois, cité I, 201.
Connétable de Bourbon (le) *et la Conscience*, I, 215.

Conspiration contre César, III, 320.

CONSTABLE, peintre anglais, I, 37 note, 39, 133, 134, 234.

Constitutionnel (le), I, 378 note 3, 421; II, 203 note 2.

Conversations de Gœthe (les), III, 50, note 1.

Convulsionnaires de Tanger (les), toile de Delacroix, III, 137.

COOPER (Fenimore), romancier américain, III, 233, 381 note.

COPPOLA, compositeur italien, II, 351.

COQUANT (l'abbé), de Saint-Sulpice, II, 386, 403.

COQUILLE (Mme), III, 416, 417.

CORBIÈRE (M. DE), homme politique, II, 488.

Corinne, roman de Mme de Staël, citée I, 8.

Coriolan (ouverture de), Beethoven, I, 409.

CORNEILLE (Pierre), I, 220; II, 130, 259, 261, 300, 440; III, 120, 140, 156, 265, 311, 320, 321, 323, 388.

CORNELIS (M.), major d'artillerie belge, II, 30.

CORNELIUS (Pierre DE), graveur allemand, I, 63 note; II, 410 et note.

COROT, peintre, I, LI, LIII, 81 note, 289, 299; II, 394 et note 1, 467 note; III, 115 et note.

CORRÈGE (le), maître italien, I, 45, 142, 253, 281, 414; II, 124, 131, 164; III, 15, 82, 130, 193, 230, 246, 255, 257, 309, 365, 382.

Corps de garde (le), toile de Delacroix, I, 322.

Corsaire en prison (le), peinture de Delacroix, III, 332 et note 1.

CORTONE (Pierre DE), peintre et architecte italien, I, 203 et note; III, 256.

CORVISART (le docteur), I, 381.

COTTREAU ou COTTEREAU, peintre, I, 303 et note.

COUDER (Louis-Charles-Auguste), peintre, I, 353 et note, 408.

Coup de lance (le), tableau de Rubens, musée d'Anvers, II, 32.

Cour de M. Bell à Tanger (la), aquarelle par Delacroix, III, 429.

COURBET, peintre, I, LI, XXX; II, 159 et note 1, 160, 246; III, 64 et note.

COURNAULT, ami et l'un des légataires de Delacroix, I, 328 et note, 330.

Couronnement d'épines (le), toile du Titien, musée du Louvre, II, 315.

Courrier de Lyon (le), mélodrame, II, 352 et note 1.

Course arabe (la), tableau de Delacroix, I, 246, 252, 255.

COURT, peintre, II, 46, note 2, III, 64.

COUSIN, graveur, I, 108.

COUSIN (Victor), philosophe, II, 77, 94, 130, 297, 440; III, 1 et note 2, 5, 100.

Cousine Bette (la), roman de Balzac, II, 81 note; III, 268 note 2.

COUSTOU (les), sculpteurs, III, 249, 252.

COUTAN (M.), amateur, I, 46, 71, 73, 78.

COUTURE (Thomas), peintre, I, XXXIV, XXXV, 255, 269, 288, 309, 310.

COYSEVOX, sculpteur, III, 249, 252.

COWLEY (lord), diplomate anglais, II, 371 et note 1.

CRANACH (Lucas de), maître allemand, II, 27.

CREDI (Lorenzo di), maître florentin, III, 393.

Croisés (les), toile de Delacroix, III, 31 et note 2.
CRUVELLI (Mme), cantatrice, II, 154 et note 2, 323 note 1, 370.
Cuisine de Méquinez, esquisse de Delacroix, I, 215.
CUVIER (buste de), naturaliste, au Jardin des Plantes, I, 239; II, 293.
CUVILLIER-FLEURY, littérateur, I, 412 et note 2.
CZARTORYSKI (le prince Adam), II, 286 et note 1.

D

DACIER (le baron), traducteur de *Marc-Aurèle*, I, 259.
DAGNAN (Isidore), peintre, II, 314 et note 5, 350 et note 1, 478; III, 204 et note 1.
DAMAS-HINARD, littérateur, III, 63 et note 3.
Daniel dans la fosse aux lions, ébauche, par Delacroix, I, 376 et note 3, 412; — tableau du même, musée de Montpellier, II, 57 et note, 138.
DANTAN (Jean-Pierre), statuaire et caricaturiste, II, 114 et note.
DANTE, I, xx, 68, 71, 87, 106, 108, 111, 113, 121, 122; II, 180; III, 171, 348, 361, 369.
Dante et Virgile, tableau de Delacroix, I, 3 note, 45, 85 note; II, 3 note 1, 152 note 3, 222 note 4, 299; III, 174, note 3; — eau-forte d'Alphonse Masson, III, 350; — copie par Brion, III, 82.
DANTON (Joseph-Arsène), littérateur, III, 182 et note 1.
DARBLAY (Stanislas), industriel, III, 410 et note 2, 412.

DARCIER (Joseph), auteur, chanteur et compositeur, I, 430 et note 2, 431.
DAUBENTON (buste de), naturaliste, au Jardin des Plantes, I, 239.
DAUMIER, caricaturiste, I, 342, 408; II, 62 note.
DAUZATS (Adrien), peintre, I, 273 et note; II, 374, 380, 394; III, 21, 22, 49, 115, 126, 162, 174.
DAVID (Louis), peintre, I, 302, 327, 372; II, 86 et note, 172, 388, 429, 449; III, 119, 201 note 2, 202, 203, 218, 230, 234, 241, 248, 249, 260, 298, 353, 383, 384, 385, 416, 430, 431.
DAVID (Charles-Louis-Jules), helléniste, fils de Louis David, I, 286 et note.
David en déroute, fuyant devant Saül, toile de Decamps, II, 175.
DEBAY, peintre et sculpteur, I, 17 note; II, 314; III, 277 note.
DECAISNE (Henri), peintre, I, 93.
DECAISNE (Joseph), peintre et botaniste, I, 93.
DECAMPS, peintre, I, LI, 79, 271; II, 161 et note 2, 162 note, 165, 168, 169, 174; III, 36, 147, 377, 391 et note 1.
DECAZES (duc), homme politique, II, 147.
DEDREUX-DORCY, peintre, II, 311 et note 5.
Défaite des Cimbres et des Teutons (la), toile de Heim, III, 83 et note 2.
DEFORGE, marchand de tableaux et couleurs, I, 243 et note, 361.
DELABORDE (Mme), II, 313.
DELACROIX, ancien militaire, III, 173.
DELACROIX (le général Charles), frère d'Eugène Delacroix, I, 1

note, 6, 7, 13, 14, 15, 234 note; II, 84 et note 2; III, 74, 79.

DELACROIX (Henriette), sœur d'Eugène Delacroix, I, 11 et note, III, 74.

DELACROIX (le cousin), I, 320 et note; II, 104, 349, 351, 423; III, 61 et note 1, 62, 112, 162, 170, 174.

DELACROIX (Anne-Françoise), grand'-tante d'Eugène Delacroix, I, 392 et note 1.

Delacroix devant ses contemporains, par Maurice Tourneux, II, 152.

DELACROIX (Auguste), peintre aquarelliste, III, 92 et note 1.

DELAMARRE ('Théodore-Casimir), publiciste, 381 et note 1, 386, III, 40, 117 et note.

DELANGLE, procureur général, II, 75, 76 note; III, 8, 126, 130, 135.

DELAROCHE (Paul), peintre, I, LI, XXXVI, 348 et note; II, 38, 286 et note 2, 372, 435 et note 1; III, 11, 159, 180 et note 3, 182 note 3, 185, 186, 225, 264, 268.

DELÉCLUZE, critique, II, 152 et note 3, 159 note 2, 178 note 1.

DELESSERT (M.), préfet de police, I, 284 et note, 286, 315, 372; II, 273, 402; — (Mme), I, 296, 300, 303, 320; II, 402.

DELILLE (l'abbé), traducteur de Virgile, III, 361.

DELOCHES, peintre, I, 94 note.

DELOFFRE (Théodore), amiral, III, 63 et note 5.

DELSARTE, artiste lyrique et musicien, I, 430 et note 1, 431; II, 84 et note 1, 85, 158, 165, 363; III, 12, 13.

Déluge (le), tableau de Girodet, I, 68.

Déluge (le), toile de Chenavard, II, 470 et note 1.

DEMAY (Jean-François), peintre, I, XXIX, 263 et note.

Dembinski (le général), portrait, par R. Rodakowski, II, 156 note; III, 25 note.

DEMEULEMEESTER (Charles), graveur belge, I, 78 note.

DEMIDOFF (le prince), amateur, II, 121; III, 135, 143. — (la princesse), I, 246.

Demoiselles de village, tableau de Courbet, II, 159 note 2.

Démosthène harangue les flots de la mer, peinture décorative de la bibliothèque du Palais-Bourbon, par Delacroix, I, 257, 261 note; II, 92.

DENIS (Ferdinand), littérateur, II, 377 et note 2, 412.

DENON (le baron), graveur, I, 296 et note.

DENUELLE (Dominique-Alexandre), peintre, III, 396 et note.

DÉSAUGIERS, chansonnier, II, 355, 362 et note 1.

DESCARTES, II, 462.

Descente de croix (la), toile de Rubens, cathédrale d'Anvers, II, 399.

DESCHAMPS DE SAINT-AMAND (Émile), littérateur, III, 171 et note.

DESCHAMPS DE SAINT-AMAND (Antony), littérateur, II, 311 et note 6; III, 171 et note, 434 et note 3, 435.

Desdémone aux pieds de son père, toile de Delacroix, et études diverses du même sujet par le même, I, 332, 357, 377, 429; II, 138, 154.

Desdémone dans sa chambre, toile de Delacroix, II, 138.

Déserteur (le), pièce de Sedaine, I, 219 à 222.

DESGRANGES (Antoine-Jérôme), in-

terprète, I, 178 et note, 180; II, 44 et note.

DESNOYERS (le baron), graveur, III, 268 et note 1.

DESPORTES (Auguste), poète et auteur dramatique, I, 412 et note 3.

Dessin sans maître (le), par Mme Cavé, II, 13 note.

DÉTRIMONT, marchand de tableaux, III, 137, 143.

Deux chevaux se battant, toile de Delacroix, II, 378 et note 1.

Deux lutteurs (les), toile de Courbet, II, 160.

DEVÉRIA (Achille), peintre, I, 81 note, 271; III, 261, 302 et note; — (Eugène), I, 81 note.

DEVINCK, membre du Conseil municipal de Paris, II, 78 et note 4, 314.

DIAZ DE LA PENA, peintre, I, 333; II, 239; III, 174.

Dictionnaire des Beaux-Arts, projet d'ouvrage esthétique, par Delacroix, I, XXXI, 59 et note; III, 199 et note 1, 204, 207, 225, 239 et note 3, 240, 258 et note, 262, 354, 363, 364, 370, 374.

Dictionnaire philosophique de Voltaire, III, 189.

DIDEROT, I, 123, 220, 247, 260, 427, 444; III, 281, 428.

DIDOT (Ambroise-Firmin), éditeur, I, 97; II, 85 et note, 285; III, 305, 397.

DIMIER (Abel), sculpteur, I, 53 et note, 91, 107, 112, 122, 123.

Discours sur les arts, du peintre Reynolds, II, 162 et note 3.

DITITIA, Juive, dessinée par Delacroix, I, 153.

Divine Comédie (la), de Dante, II, 403 note 2; III, 171 note, 362.

Dombrowski, nouvelle de Nicolas Gogol, II, 264.

DOMINIQUIN (Domenico Zampieri, dit le), maître italien, II, 173.

DONIZETTI, compositeur italien, I, 341 note; II, 281 note 2, 282, 303.

Don Juan, opéra de Mozart, I, 25, 54, 86, 263 et note, 266, 275; II, 319; III, 56, 59.

Don Quichotte, roman de Cervantes, II, 264.

Don Quichotte dans sa librairie, toile de Delacroix, I, 81 note, 82, 83, 90 à 97.

DOSNE (M.), beau-père de M. Thiers, I, 364 et note; — (Mme), I, 270; III, 1.

DOUCET (Camille), auteur dramatique, III, 129 et note. — (Mme), III, 129.

Douloureuse Passion de Notre-Seigneur, par la Sœur Cath. Emmerich, I, 276.

Doux (Mme), II, 496.

Dow (Gérard), maître hollandais, I, 151 et note.

Drachme du tribut (la), peinture décorative de la bibliothèque du Palais-Bourbon, par Delacroix, I, 257, 261 note.

DREUX-BRÉZÉ (marquis DE), II, 472 et note, 473.

DROLLING, peintre, I, 87 note, 88, 137.

DROUOT (statue du général), à Nancy, III, 279.

DUBAN, architecte, I, 367 et note, 421, 439, 448 note; II, 38; III, 14.

DUBUFE (Claude-Marie), peintre, I, 285, 347, 350 et note, 351.

DUBUFE (Édouard), peintre, II, 197 et note.

DUFAYS, I, 277, 284, 297, 306. — (Mme), III, 62, 71.

DUFOUR, III, 351.

TABLE ALPHABÉTIQUE.

Dufresne (Jean-Henri), peintre, I, 59 *note*, 61, 66, 69, 72, 76, 77, 81, 90 à 92, 102, 107 à 109, 117, 122 à 124, 127, 129.

Duglé (Mme), I, 395, 405.

Dumas (Alexandre) père, I, 292, 300; II, 114, 115 note, 117, 201, 244, 249, 250 280 et note 2, 284, 289, 314, 330, 347, 418, 420, 445; III, 6, 15 et note, 18, 22, 23, 125, 129, 332 et note 2, 340, 342, 408, 411, 412, 436.

Dumas (Alexandre) fils, II, 432; III, 161, 162, 163, 181.

Dupanloup (Mgr), évêque d'Orléans, II, 355 et note 1, 356, 357, 485.

Dupin aîné, avocat et homme politique, II, 43 et note, 362 note 1.

Duponchel, ancien directeur de l'Opéra, I, 118 et note, 317.

Dupré (Jules), peintre, I, 254, 296, 376, 384; III, 71, 377, 391.

Dupuytren, chirurgien, I, 430; II, 140.

Durand-Ruel, marchand de tableaux, I, 333; III, 182 note 5.

Dürer (Albert), maître allemand, I, 353, 375; II, 18, 85; III, 202, 209, 220, 226, 357.

Durieu (Eugène), administrateur, I, 420 et note 2; II, 113 et note, 177, 207, 270, 376, 377, 379, 388, 401, 418, 466; III, 122.

Duriez, cousin de Delacroix, I, 378 et note 1.

Dutilleux (Constant), peintre, l'un des exécuteurs testamentaires de Delacroix, I, 204 note; III, 136 et note 4, 146, 168 note 1, 204, 274 note 2, 401, 434, 437.

Duval (Amaury), peintre, I, 367 et note; III, 20.

Duval (Georges), littérateur et historien, I, 240 et note.

Duverger (Eugène), imprimeur, I, 413, 414; III, 304 et note. Voir Vieillard-Duverger.

E

École des bourgeois (l'), comédie de Dallainval, II, 490.

École des maris (l'), comédie de Molière, II, 228.

Édouard, I, 73, 75, 96, 107, 135, 136.

Éducation d'Achille (l'), peinture décorative de la bibliothèque du Palais-Bourbon, par Delacroix, I, 257.

Éducation de la Vierge (l'), toile de Delacroix, II, 235 note 2, 238, 240, 246.

Église de Valmont (l'), aquarelle par Eug. Delacroix, III, 429.

Elcoë (lord), III, 112.

Élévation en croix (l'), de Rubens, à Anvers, II, 28, 29, 251, 280.

Elgin (lord), archéologue anglais, I, 135 et note.

Elisire d'amore (l'), opéra de Donizetti, I, 341 et note.

Embarquement (l'), toile de Delacroix, III, 163.

Emblèmes (le livre des), de Bocchi, I, 299 et note.

Éméric-David, archéologue et critique, I, 203 et note.

Emile (l'), de J.-J. Rousseau, II, 465.

Émilie Robert, modèle de Delacroix, I, 39, 44, 53, 59, 62, 68, 71.

Emmerich (Sœur Catherine), extatique allemande, I, 276.

Empereur à cheval (l'), tableau de Charlet, III, 427.

Empereur du Maroc (l'), toile de Delacroix, III, 143.

Empereurs turcs (les), projet de tableau de Delacroix, I, 231.

Encan de Pertinax (l'), projet de tableau de Delacroix, I, 336.

Encyclopédie (l'), III, 207.

Énée changé en dieu, projet de tableau de Delacroix, I, 215.

Énée suivant la Sibylle, qui le précède avec le rameau d'or, projet de tableau de Delacroix, I, 336.

Enfant (l'), copie par Delacroix d'un tableau de Raphaël, II, 106.

Enfer (l'), de Dante, traduction par Brait Delamathe, I, 108 et note; — traduction de M. Louis Ratisbonne, II, 403 et note 2.

Enlèvement de Rebecca, toile de Delacroix, III, 161 et note 1, 362, note.

Enlèvement des filles de Leucippe, toile de Rubens, musée de Munich, I, 332 note.

Enlèvement des Sabines (l'), tableau de David, musée du Louvre, I, 136 note; III, 249, 298.

Enterrement (l'), toile de Courbet, musée du Louvre, III, 64.

ENTRAGUES (statue de Balzac d'), à Malesherbes, III, 57, 58.

ENTRAGUES (Henriette de Balzac d'), maîtresse de Henri IV, II, 485.

Entrée d'Alexandre à Babylone, tableau de Lebrun, II, 315.

Entrée des croisés à Constantinople, toile de Delacroix, musée du Louvre, II, 222, note 4.

Entrée du bois à Valmont, aquarelle par Delacroix, III, 429.

Entretiens de Lamartine, III, 397.

ERNST (Henri-William), violoniste, III, 126 et note 2.

ERWIN DE STEINBACH, architecte et sculpteur allemand, III, 94 et note 2. — (Jean), son fils, III, 94 note 2.

ESCHYLE, III, 311.

Esprit des lois (l'), de Montesquieu, II, 465.

Essai sur les mœurs et l'esprit des nations, par Voltaire, II, 201; III, 147, 436.

Étang du Louroux (l'), étude de Delacroix, I, 410.

Étudiants (les), de Membrée, III, 3.

Eugène Delacroix (documents nouveaux), de Th. Silvestre, II, 270 note.

Eugène Delacroix à l'Exposition du boulevard des Italiens, par H. de la Madelène, II, 78 note 2.

Eugène Delacroix devant ses contemporains, par Maurice Tourneux, II, 91 note, 179 note, 276 note.

Eugène Delacroix, sa vie, son œuvre, par M. Piron, I, 9 note 3, 10, 12 note 1, 32 note 1, 60 note 1; II, 236 note 2, 254 note; III, 438 note.

Eugène Delacroix. L'œuvre complet, par Alfred Robaut, *passim*.

EUGÉNIE (l'impératrice), II, 197 note, 388, 403; III, 63 note 3, 91 note 1, 136.

Eugénie Grandet, roman de Balzac, II, 437.

EURIPIDE, II, 300; III, 311.

Évêque de Liège (l'), toile de Delacroix, II, 222 note 4.

F

Fac-simile de dessins et croquis d'Eugène Delacroix, par Alfred Robaut, soixante-dix planches, II, 270 note.

Fantassins en chasse, toile de Delacroix, III, 402.
Fataliste (le), nouvelle de N. Gogol, II, 264.
FAUCHER (Léon), économiste et homme politique, I, 344 et note.
Faust (gravures du), par Delacroix, I, 63, 73; III, 50 note 1, 424.
Favilla (*Maître*), pièce de George Sand, III, 124 et note 2.
FEDEL, architecte, I, 16 note, 17 et suiv., 69, 73, 78, 84, 96, 109, 133; III, 68.
FÉLIX, voir GUILLEMARDET.
Femme à la rivière, toile de Delacroix, I, 332.
Femme au bain (la), toile de Delacroix, I, 143, 144.
Femme au lit, étude de Delacroix, II, 8.
Femme capricieuse (la), toile de Delacroix, I, 214.
Femme d'Alger avec un lévrier, toile de Delacroix, II, 476.
Femme enlevée par des hommes à cheval, esquisse par Delacroix, I, 331 et note, 332.
Femme impertinente (la), toile de Delacroix, I, 414, 415 et note; II, 60 et note.
Femme morte, étude de Delacroix, I, 74.
Femme noyée, étude de Delacroix, pour le plafond de la galerie d'Apollon, au Louvre, III, 403.
Femme nue et debout, projet de toile de Delacroix, I, 306.
Femme qui se lave les pieds, toile de Delacroix, I, 314.
Femme qui se peigne, toile de Delacroix, I, 384, 385, 415, 443.
Femme tenant un miroir, croquis de Delacroix, III, 433.
Femme turque, toile de Delacroix, I, 357.

Femmes à la fontaine, toile de Delacroix, II, 379.
Femmes d'Alger, tableau de Delacroix, musée du Louvre, I, 243, note, 291, 314, 342, 343; II, 222 note 4.
Femmes d'Alger dans leur intérieur, variante du précédent.
Femmes savantes (les), comédie de Molière, II, 433; III, 164.
Femmes turques au bain, toile de Delacroix, II, 334 et note 2, 344.
FÉNELON, II, 442.
FERAY (Ernest), manufacturier, III, 410 et note 2.
FERRONNAYS (M. DE LA), diplomate, II, 365, 366; III, 115.
FERRUSSAC, peintre, élève de Delacroix, II, 87 note 1.
FEUILLET DE CONCHES, diplomate et écrivain, II, 177 et note; III, 67 et note 1, 122 et note 1.
Fiancée d'Abydos (la), poème de lord Byron, I, 115.
Fiancée d'Abydos (la), petite toile de Delacroix, I, 373, 377; II, 138, 157 note 2.
Fiancée de Lammermoor (la), aquarelle de Delacroix, I, 231.
FIELDING (les frères), aquarellistes anglais, I, 32 note, 61, 62, 70 à 72, 74, 75, 81, 93, 97, 102, 103, 105 à 107, 110, 113, 114, 116, 130, 132, 133, 134, 136, 137, 290; III, 36 note, 119.
Fileuse (la), toile de Courbet, II, 160 et note 1.
Fille du capitaine (la), nouvelle de Pouchkine, II, 360, 363, 365.
Fils portant le corps de son père sur le champ de bataille, toile de Delacroix, III, 149.
Flagellation de saint Paul (la), toile de Rubens, église Saint-An-

toine de Padoue, à Anvers, II, 26, 167.

FLANDRIN (Hippolyte), peintre, I, 254 note; II, 94 et note; III, 34 note 1, 39.

FLAUBERT (Gustave), romancier, I, XIII.

Fleurs du mal (les), poésies de Baudelaire, I, 226 note; III, 138 note.

FLEURY (Joseph-Nicolas-Robert), dit ROBERT-FLEURY, peintre, I, 261 et note, 345; II, 228 et note 1, 272 et note; III, 6, 113, 339, 340.

FLEURY (Tony-Robert), peintre, fils du précédent, I, 261, note.

FLEURY (Léon), paysagiste, I, 261 note.

FLINCK, maître hollandais, II, 31.

FLORIS (Franz), maître flamand, II, 3 note 2.

FLOURENS (Pierre-Jean-Marie), physiologiste, III, 305 et note 2.

Flûte enchantée (la), opéra de Mozart, I, 413, 422; II, 10, 147, 319.

FONTAINE, architecte, I, 199 et note, 425; II, 457.

Fontaine dans une rue à Alger, I, 215.

Fontaine mauresque, toile de Delacroix, III, 163.

FORBIN (comte DE), directeur des musées royaux, I, 3 note, 136 et note, 137.

FORDE (Mme), sœur de M. Williams, à Séville, I, 191.

FORGET (Mme DE), amie de Delacroix, I, 240, 254, 273, 275, 279, 283, 286, 288, 293, 294, 297, 310, 314, 319, 322, 333, 341, 353, 359, 361, 379, 417, 419, 426; II, 75, 86, 87, 119, 156, 181, 193, 220, 314, 327, 331, 334, 346, 368, 369, 375, 379, 384, 388, 391, 468, 474; III, 7, 32, 45, 71, 83, 108, 109, 145, 147, 186, 331, 351, 358, 409.

FORGET (Eugène DE), fils de la précédente, III, 7 et note 1, 45.

FORSTER (François), graveur, III, 427 et note.

FORTOUL, littérateur et homme politique, I, 426; II, 163 et note, 280; III, 6, 130 et note 1.

Foscari, toile de Delacroix, I, 265 et note, 267, 275; II, 353 et note 2; III, 9 et note 1.

FOUCHÉ (Joseph), duc d'Otrante, I, 116, 244; II, 376.

FOUCHÉ, III, 32, 42, 52.

FOULD (Achille), homme politique et financier, I, 360; II, 158 et note 1, 180, 223, 234, 287, 291 note 3, 296; III, 5, 9, 165 note 2, 166. — (Mme), III, 165, 166. — (Achille) le jeune, III, 166 et note 3.

FOULD (Benoit), III, 135 et note 2, 137 note 3, 143, 146, 182.

FOULD (Louis), III, 167.

FOURIER (Ch.), philosophe, I, 428, 429.

Fox (M.), homme d'État anglais, I, 226.

FRA BARTOLOMEO, maître italien, I, 400.

FRAMELLI (Mme), III, 52.

FRANÇAIS (François-Louis), peintre, III, 10, 25, 26 et note 2, 115.

FRANCHETTI (Mme), III, 163, 334, 335.

FRANCHOMME (Auguste-Joseph), violoncelliste, I, 270 et note; II, 363, 370; III, 9.

FRANÇOIS I^{er}, II, 196, 201.

François I^{er}, tableau du Titien, musée du Louvre, I, 73.

TABLE ALPHABÉTIQUE.

FRANKLIN (Benjamin), I, 127.
FRÉDÉRIC II, roi de Prusse, cité, I, 201.
FRÉMIET (Emmanuel), sculpteur animalier, II, 71 et note 2.
FRÉMY (Louis), administrateur et homme politique, III, 185 et note 2, 186.
Frépillon, propriété de la famille Riesener, près de Saint-Leu-Taverny, I, 135.
FRÈRE (Théodore), peintre, III, 126 et note 1.
FRESNOY (M. DU), amateur, I, 110 et note.
Freyschütz, opéra de Weber, II, 16.
FROMENTIN (Eugène), peintre, I, XXXIV ; II, cité 5 note 1, 24.
Fualdès (la complainte de), II, 362 et note 1.

G

GABRIEL (M.), vaudevilliste, I, 281.
GAINSBOROUGH (Thomas), peintre anglais, II, 162 ; III, 36 note.
GALIMARD, peintre, III, 187 et note 1.
GALUPPI (Balthazar), compositeur italien, III, 12 et note 1, 13.
GAMELIN (Jacques), peintre, I, 309 et note.
GARCIA (Manuel) père, chanteur, I, 247 note, 248, 249. — (Manuel), son fils, musicien, I, 247 et note, 250, 317, 318.
GARCIA (Marie), dite Mme Malibran, cantatrice, I, 247 note, 248, 249, 250.
GARCIA (Pauline), dite Mme Viardot, cantatrice, I, 247 note ; III, 2 note 3.

GARNAUD (Antoine-Martin), architecte, III, 240 et note 1.
GASSIES, peintre, I, 136 et note, 137.
GATTEAUX (Jacques-Édouard), statuaire, graveur en médailles, III, 299 et note.
GAUBERT (le docteur Léon), III, 290 et note.
GAULTIER (Racine), dit Prudent, pianiste et compositeur, I, 351 et note, 355.
GAULTRON, peintre, élève de Delacroix, I, 254 et note, 293, 389, 395, 397, 409, 410.
GAUTIER (Théophile), poète et littérateur, I, II, XXIII, I, 58, 226 note, 254, 255, 296 et note, 329, 350, 377 note 5, 439 note ; II, 157 et note 1, 201, 202 note, 213, 227 note 2, 273 note 1, 377 note 1, 410 et note ; III, 21 et note 2, 38 note 3, 40 et note 3, 113, 134 et note, 157 note, 174 note 1, 206 note 4, 316 note 2.
GAVARD, éditeur, I, 408 et note 4.
— (Charles), son fils, diplomate, II, 325. — (Mlle Élise), sa fille, II, 325.
GAVET (M.), agent de change, I, 335 et note. — (Mme), fille de M. Bornot, I, 335, note, 403 note.
GAY-LUSSAC, physicien et chimiste, I, 344.
Gazza ladra (la), opéra de Rossini, III, 59 et note.
GELOËS (le comte DE), amateur, I, 267 note, 302 et note, 347, 416 ; II, 138, 222 note 1 ; III, 121.
Génie arrivant à l'immortalité, deux dessins de Delacroix, I, 400 et note ; II, 340.
GÉRARD (baron), peintre, I, 17, 130 note, 138 et note, 236 ; II, 363, 374 ; III, 249.

GÉRARD (Mlle), peintre, III, 186.

GÉRICAULT, peintre, I, 15, 31, 32 et note, 1, 46 et note 3, 60 et note, 73, 78, 79, 82, 88, 93, 96, 98, 109, 115, 117, 132 à 135, 253, 269; II, 29, 76, 92 et note 1, 252, 429, 430, 454 et note; III, 121 et note 1, 208, 219, 234, 235, 260, 431.

GERVAIS, marchand de couleurs, I, 286; III, 25.

GHIBERTI (Lorenzo), sculpteur et architecte florentin, I, 399 et note 2.

GHIRLANDAJO (le), maître florentin, III, 393.

Giaour (le), poème de lord Byron, I, 115, 116.

Giaour au bord de la mer (un), toile de Delacroix, I, 376 et note 4.

Giaour foulant aux pieds de son cheval le pacha, toile de Delacroix, II, 386 et note 2.

GIHAUT, éditeur d'estampes, I, 73, 81, 97.

Gil Blas, roman de Le Sage, II, 264; III, 138, 332.

GIORGIONE (le), maître vénitien, I, 88.

GIOTTO, maître florentin, II, 180; III, 393.

GIRARDIN (Émile DE), publiciste, II, 198 et note, 413; III, 156, 353.

GIRODET, I, 68, 84 et note, 195; III, 249.

GISORS (Alphonse-Henri DE), architecte, I, 235 et note; III, 185, 186, 419.

GLUCK, compositeur allemand, I, 422, 426; III, 2, 13, 14, 355 et note, 384, 391 note 2.

GODDE (Étienne-Hippolyte), architecte, III, 169 et note 2.

GODWIN (William), romancier anglais, I, 100 note.

GOETHE, I, XXVI, 65, 220, 222, 260; III, 50 note 1, 233 note 2, 424.

Gœtz de Berlichingen, de Goethe. Voir *Berlichengen*.

GOGOL (Nicolas), romancier russe, II, 264.

GONDOLFI (Mme Camilla), peintre, II, 38.

GOUBAUX, auteur dramatique, II, 96 et note 2; III, 20.

GOUJON (Jean), sculpteur, II, 129; III, 252.

GOUJON (l'abbé), vicaire de Saint-Sulpice, I, 385.

GOULEUX, camarade d'enfance de Delacroix, I, 50.

GOUNOD (Charles), compositeur, II, 82, 314, 360, 369; III, 11 et note 1, 19, 52, 139.

GOYA, maître espagnol, I, 73, 82, 83, 187 note, 190.

GOZLAN (Léon), romancier et auteur dramatique, II, 378 et note 3.

GRACIAN (Balthazar), Jésuite espagnol, I, 259 et note.

Grandes opérations militaires, de Jomini, II, 292.

Grandeur et décadence des Romains, de Montesquieu, I, 403.

GRANET, peintre, I, 136 et note, 345; III, 253.

GRANGE (Mme DE LA), amie de Berryer, II, 386, 482, 495, 496; III, 2, 5, 120, 131, 293, 297, 330.

GRANT (François), peintre anglais, III, 37 et note 2.

Grec à cheval (le), tableau de Delacroix, III, 131, 137, 142.

Grèce contemporaine (la), d'Edmond About, III, 176 et note 1, 181 note 3.

GRENIER DE SAINT-MARTIN, peintre, élève de Delacroix, I, 274 et note, 290, 291, 306; II, 374. —

(Henri-Gustave et Théophile-Yves-René), fils du précédent, III, 318 et note.
GRÉTRY, compositeur, I, 123; III, 207.
GRIMBLOT (Mme), III, 403, 405.
GRISI (Mme), cantatrice, II, 154. 293.
GROS (baron), peintre, I, 9, 61, 65, 115, 130, 149, 302, 374; II, 3 note 1, 172, 251, 252, 388, 429; III, 67 note 4, 105, 201 note 2, 208, 431.
GROS-CHAMELIER (M.), I, 186.
GROSCLAUDE (Louis), peintre, III, 127 et note 2.
GRZYMALA (le comte), amateur, 1, 302 et note 2, 318, 320; II, 163, 169, 222, 388; III, 9, 50, 156.
GUASCO, I, 317, 318.
GUDIN (Théodore), peintre de paysages et de marines, I, 410 et note.
Guêpes (les), d'Alphonse Karr, II, 213 note.
GUERCHIN (le), maître italien, I, 203.
GUÉRIN (Gabriel), peintre, I, 44; III, 82 et notes 1 et 2.
GUÉRIN (Jules), chirurgien, II, 427 et note; III, 108 et note 2, 110, 111, 127, 128.
Guerre des femmes (la), roman de Dumas père, III, 15 note.
Guetteurs de lion, toile de Delacroix, II, 330 et note 1.
GUIDE (Guido Reni, dit le), maître italien, I, 359; II, 278 et note 2; III, 119, 120.
Guillaume Tell, opéra de Rossini, II, 296, 301, 351; — tragédie de Schiller, II, 300.
GUILLEMARDET (Félix), ami de Delacroix, I, XIII, 2, 3 note, 13, 15, 16 note, 24, 27, 45 note, 93, 107, 112 note, 115, 123, 408; II, 43, 121, 379; III, 49 et note 1, 67, 118, 127, 128, 160, 164, 290, 291, 391, 416, 417. — (Louis), I, 413; III, 47 et note. — (Caroline), I, 115; III, 48. — (Édouard), frère de Félix, I, 15, 16 et suiv.; 19, 89, 102, 104, 115, 130; III, 128, 290.
GUILLEMARDET (Mme), I, 66, 71, 80, 99.
GUIZOT, historien et homme politique, II, 77.
Gustave III ou le Bal masqué, opéra d'Auber, III, 141 et note 3.
GUYON (Mme Émilie), comédienne, III, 339 et note 2.

H

HABENECK, violoniste, I, 354 et note.
HÆNDEL, compositeur allemand, III, 127.
HALÉVY (Jacques), compositeur, I, 317, 408; II, 38, 75, 77, 78, 96 note 1, 105, 106, 139, 235 et note 1, 237, 272, 312, 378, 402, 410, 496; III, 8 et note 2, 26, 28, 32, 33, 42, 43, 52, 126, 141 note 2, 181, 185, 186, 304, 330. — (Mme), II, 106, 235, 496; III, 8.
Hamlet, toile de Delacroix, I, 357, 408; II, 479.
Hamlet ayant tué Polonius, toile de Delacroix, II, 330 et note 3, 476, 479; III, 35 et note 3, 143 et note 3.
HARO, expert, I, 408, 410, 420, 439; II, 46, 124, 375, 381; III, 32, 137, 146, 160, 164, 179, 267, 275, 294, 317, 351. — (Mme), II, 124.
HARTMANN, amateur, III, 149, 161, 303 et note 2, 401.

Haussmann (le baron), préfet de la Seine, III, 123 et note 3, 124, 305 et note 3.
Haussonville (Mme d'), III, 139 note, 143.
Haussoullier, peintre et graveur, I, 263 et note.
Hay (M.), consul général et chargé d'affaires d'Angleterre au Maroc, I, 154 et note, 157, 158.
Haydn, compositeur allemand, I, 270, 426; II, 276, 325, 326; III, 11.
Haydon, peintre anglais, I, 135 et note.
Hébert (Ernest), peintre, III, 118 et note 2.
Hecquet, I, 413.
Hédouin (Edmond), peintre et graveur, I, 253 et note, 255, 302; II, 92; III, 182.
Heim (François-Joseph), peintre, III, 83 et note 1.
Heine (Henri), poète et littérateur, III, 134 et note.
Hélène, modèle de Delacroix, I, 52, 84, 92, 93, 95, 104.
Héliodore chassé du temple, tableau de Delacroix (chapelle des Saints-Anges, à Saint-Sulpice), I, 411 note 2; II, 467; III, 350.
— Esquisse du même, III, 401.
Héliodore chassé du temple, tableau de Francesco Solimena, I, 203 note.
Hennequin (Amédée), ami de Berryer, II, 353 et note 4, 358, 362, 363, 366, 368.
Henri IV, II, 485.
Henri IV dans sa maison, petite toile de Delacroix, I, 311.
Henri IV, drame de Shakespeare, III, 424.
Héraclius, tragédie de Calderon, III, 320, 321.

Herbaut, I, 311, 372.
Herbelin (Mme), peintre, II, 89 et note 1, 137, 157, 175; III, 25, 130 et note 5, 132, 162, 184 et note 1, 396.
Hercule étouffant Antée, toile de Delacroix, II, 314 et note 3.
Hercule ramène Alceste du fond des enfers, tympan décoratif de l'Hôtel de ville, par Delacroix, I, 216.
Hercule et Diomède, toile de Delacroix, II, 286 et note 4.
Hermant (Adolphe), dit Hermann, violoniste, II, 314 et note 2.
Herminie et les bergers, toile de Delacroix, II, 291; III, 143, 161 et note 1, 162, 362 note.
Hérodote interroge les traditions des Mages, peinture décorative, de la bibliothèque du Palais-Bourbon, par Delacroix, I, 257.
Hésiode et la Muse, peinture décorative de la bibliothèque du Palais-Bourbon, par Delacroix, I, 257.
Hesse (Nicolas-Auguste), peintre, III, 416.
Hetzel, libraire et littérateur, II, 269 et note 2.
Hippocrate, II, 367; III, 177.
Hippocrate refuse les présents du roi de Perse, peinture décorative de la bibliothèque du Palais-Bourbon, par Delacroix, I, 258.
His (Charles), publiciste, I, 271 et note. — (Mme), II, 342 et note.
Histoire de la Révolution, par Michelet, I, 302.
Histoire de la vie et des ouvrages de Raphaël, par Quatremère de Quincy, I, 108 et note.
Histoire de l'Égypte sous Méhémet-Ali, par Maugin, I, 108.

Histoire de ma vie, par George Sand, III, 34 et note 2.
HITTORF (Jacques-Ignace), architecte, III, 63 et note 4, 304.
HOGARTH (William), peintre et graveur anglais, III, 38, 41.
HOMÈRE, II, 72, 258, 260, 301, 302, 388; III, 240, 263, 272, 310, 348, 361.
Homme dévoré par un lion, toile de Delacroix, I, 351 et note, 357.
Hommes couchés, après le bain, I, 215.
Hommes jouant aux échecs, toile de Delacroix, I, 357.
HORACE, I, 75 note; III, 171, 254, 361.
Hortensias, toile de Delacroix, I, 347, 354.
HOUDETOT (le comte D'), administrateur et homme politique, I, 137 et note; II, 313.
HOUSSAYE (Arsène), littérateur, II, 290 et note 1.
HUBER (Pierre), naturaliste suisse, III, 57 et note.
HUET (Paul), peintre paysagiste, II, 377 et note 1; III, 118 et notes 1 et 3, 323.
HUGO (Victor), LIII, LIV, I, 210 et note, 363, 371; II, 201, 362.
Huguenots (les), opéra de Meyerbeer, I, 268; II, 300, 301.
HUGUES (Henri), cousin de Delacroix, I, 9 note, 13, 19, 25, 58, 63, 71, 97, 255.
HUNT (William-Holmant), peintre anglais, III, 38 et note 3, 51.

I

IDEVILLE (comte D'), diplomate, II, 369; III, 118.
Iliade (l'), III, 263, 270, 348.

INGRES, peintre, XLIX, LI, LII; I, 84 et note, 87, 139, 195, 345, 366; II, 161, 286, 317 et note, 352 et note 2, 375 et note 3; III, 22, 27, 36, 42, 88, 113, 147, 335, 416.
Intérieur d'Oran (Un), toile de Delacroix, I, 314.
Intérieur de harem, toile de Delacroix, II, 292.
Intérieur d'un potier en Italie, esquisse de Decamps, II, 175.
Iphigénie en Aulide, tragédie lyrique de Glück, I, 422.
IRÈNE, amie de Delacroix, II, 151.
ISABEY (J.-B.), peintre miniaturiste, I, 416 et note, 432; II, 310, 445, 448, 449, 455; III, 289.
— (Mme et Mlle), II, 445.
Italiana in Algieri (l'), opéra-bouffe de Rossini, III, 318.
Ivanhoé, roman de Walter Scott, III, 421.
Ivanhoé, tableau de Delacroix, I, 46.
Ivanhoé et Rebecca, petite toile de Delacroix, III, 348.

J

JACOB (Henri), lithographe, I, 72.
JACOB, cousin de Delacroix, I, 72; II, 349; III, 112 et note.
JACQUAND, peintre, I, 333 et note.
JACQUET, marchand de curiosités, I, 306 et note.
JACQUINOT (le général Charles), cousin de Delacroix, I, 53, 56.
JADIN, paysagiste, I, 271 et note.
JALABERT, peintre, II, 227 et note 2; III, 165.
JAN (Laurent), journaliste, I, 243 et note, 256, 257, 316; III, 42, 43, 44.

Jane Eyre, roman de Charlotte Broute, III, 351 et note 1.

Jane Shore, aquarelle, lithographie et peinture de Delacroix, I, 74, 79, 92, 93, 95, 104.

JANIN (Jules), critique, II, 105 et note 1; III, 42, 43.

JANMOT (Louis, dit Jan-Louis), peintre, III, 41 et note 1, 88.

Jardin de Méquinez, aquarelle de Delacroix, I, 214.

JAUBERT (Mme), écrivain, I, 423 et note; II, 123 note, 355 note 2, 359 note 2; III, 54, 56, 57, 397.

JENNY. Voir LE GUILLOU.

Jérusalem délivrée (la), poème du Tasse, I, 375; II, 291 et note 4; III, 29 note, 385.

Jésus flagellé, toile de Rubens, musée d'Anvers, II, 6.

Jésus qui veut foudroyer le monde, toile de Rubens, musée d'Anvers, II, 5.

Jeune femme qui se peigne, toile de Delacroix, II, 306 et note.

Jeune fille dans le cimetière, toile de Delacroix, III, 53 et note.

Jeune homme qui déjeune, petite toile de Meissonier, II, 220.

Jeune marin expirant, sculpture par Allier, I, 98.

Job et ses amis, tableau de Decamps, II, 165, 174.

JOLY DE FLEURY, magistrat, III, 122.

JOLY GRANGEDOR, peintre, élève de Delacroix, II, 87 note 1.

JOMINI (baron), général et écrivain suisse, II, 292.

JORDAENS, maître flamand, I, 303; III, 282.

Joseph, opéra de Méhul, I, 96.

Joseph Balsamo, roman d'Alexandre Dumas père, II, 115, 117, 123, 433; III, 342 note 1.

Joséphine (l'Impératrice), portrait par Prud'hon, I, 301 et note.

Josué arrêtant le soleil, aquarelle de Decamps, II, 165 et note.

JOUAUT, III, 71.

JOURNÉ (Mme), fille de M. Bornot, I, 403 note.

JOUVENET (J.), peintre, II, 173.

Jugement de Pâris (le), toile de Raphaël, I, 283.

Jugement dernier (le), toile de Chenavard, II, 470.

Juif errant (le), opéra d'Halévy, II, 96 et note 1.

Juifs de Méquinez, toile de Delacroix, I, 214, 311.

Juive (la), opéra d'Halévy, III, 141 et note 2.

Juives de Méquinez, toile de Delacroix, I, 214.

Juives de Tanger, toile de Delacroix, I, 214.

Jules César, tragédie de Shakespeare, III, 321.

JULES ROMAIN, maître italien, III, 39.

JULIE, servante de Delacroix, II, 330, 438; III, 31.

Juliette sur le lit, tableau de Delacroix, I, 214.

JUSSIEU (Joseph DE), botaniste, I, 344, 447 note 1. — (Adrien), son fils, I, 447 et note.

Justinien, toile de Delacroix, II, 387 note 1.

K

Kaïd goûtant le lait que lui offrent les paysans, dessin à la plume, de Delacroix, I, 214.

KALERJI (Mme), amie de Chopin, I, 359, 369, 371, 372, 431; III, 86, 90, 91, 92.

KANT, philosophe allemand, II, 443.
KARR (Alphonse), littérateur, II, 213 et note.
KAYSER (DE), peintre, II, 411.
KERDREL (M. DE), homme politique, II, 488.
KIATKOWSKI, ami de Chopin, II, 223.
KLOTZ, architecte de Strasbourg, III, 83.
KNEPFLER, peintre, I, 278.
Knox le puritain prêchant devant Marie Stuart, esquisse de Wilkie, I, 196 note.

L

LABBÉ, I, 247.
LABLACHE (Mlle Mariette), cantatrice, II, 176 et note 3.
Labourage nivernais, toile de Rosa Bonheur, musée du Luxembourg, I, 351 note.
LA BRUYÈRE, II, 182; III, 352.
Lac (le), poésie de Lamartine, I, 366.
LACÉPÈDE (DE), naturaliste, I, 239.
LA COMBE (le colonel DE), auteur d'un ouvrage sur *Charlet*, III, 187 note 2, 371 note 2.
LACROIX (Gaspard-Jean), peintre paysagiste, I, 288 et note, 289, 291, 307 et note.
Lady Macbeth, toile de Delacroix, I, 377 et note 5.
LAFONT (Émile), peintre, I, 431 et note 2.
LA FONTAINE, II, 51, 216, 390, 396, 440; III, 171.
LAGNIER, III, 166.
LAGUERRE (le docteur), III, 276, 277, 284, 288, 290, 291, 304, 318, 433 et note 2.

LAITY, ancien lieutenant d'artillerie, II, 314 et note 1; III, 118.
LAJUDIE (Mme DE), fille aînée du baron Rivet, III, 65 et note, 404.
LAMARTINE, I, 87, 91, 346, 367, 415; II, 347 et note, 348, 396; III, 110, 348, 397.
LAMBERT (Eugène), peintre, II, 87 et note 1.
LAMBERT (Mme), fille de M. Bornot, I, 403 note.
LAMEY, cousin de Delacroix, I, 75 note; III, 81 et note, 82, 93, 96, 132, 163 et note 5, 161, 165, 277, 278, 289, 294, 335, 336, 413, 416. — (Mme), I, 105; III, 83, 85, 86, 96, 132.
LAMEY (Ferdinand), III, 85$_2$. — (Mme), III, 148.
LAMORICIÈRE (le général), I, 447 et note 1; II, 364.
LAMY (Eugène), peintre et dessinateur, II, 174 et note.
LANDON (Paul), peintre et littérateur, II, 401 et note.
LANGLOIS (Jean-Charles), peintre, III, 324 et note 2.
LANTON, III, 86.
LAPORTE (M DE), consul de France au Maroc, I, 150 et note. — (Mme), I, 394.
LARCHEZ, I, 105.
LARIBE, I, 30.
LA RIVE, tragédien, I, 272.
LARIVIÈRE, peintre, II, 311 et note 2.
LARREY (le baron), chirurgien, I, 286 et note.
LAS MARISMAS (Mme), III, 297.
LASSALLE (Émile), peintre, élève de Delacroix, I, 274 et note, 299; II, 87 note 1; III, 174 et note 3.
LASSALLE-BORDES, peintre, élève de Delacroix, I, 260 note, 261 note; III, 167 note.

Lassus (J.-B.-Antoine), architecte, I, 343 et note; II, 177.

Lasteyrie (le comte de), archéologue, II, 152 et note 2.

Latouche (Henri de), littérateur, III, 34 et note 3.

Latour (Maurice-Quentin de), pastelliste, III, 169 et note 3.

Laugier (Jean-Nicolas), graveur, I, 130 et note.

Laugier (Stanislas), chirurgien, I, 306 et note.

Laure, modèle, I, 92, 93, 104, 130, 131.

Laurenceau (Baron), ami de Berryer, II, 487, 490. — (Baronne), II, 487.

Laurens (Joseph-Bonaventure), littérateur et compositeur, I, 326 et note.

Laurens (Jules), peintre, lithographe et graveur, I, 326 et note, 424 et note; II, 37.

Lavalette (le comte de), III, 45 note, 46, 173. — (Mme de), II, 394; III, 45 et note.

Lavoypierre, cuisinier, II, 483.

Lawrence, peintre anglais, II, 162 et note 1; III, 36 note, 38, 69, 216, 377.

Leblond (Frédéric), ami de Delacroix, I, xiii; I, 43 et note, 53, 72, 66, 69, 71, 72, 74 à 76, 82, 90, 91, 94, 96, 102, 103, 107, 117, 124, 127, 129, 130, 132, 135 à 139, 242, 281, 290, 307, 308, 317, 318, 354, 369. — (Mme), I, 282, 308, 354.

Leborne (Joseph-Louis), peintre, I, 92.

Lebouc (Charles), violoncelliste, III, 131 et note 2.

Lèbre, archéologue, III, 363.

Lebrun (Charles), peintre, I, 368; II, 91, 173, 315; III, 119, 248, 252, 291.

Lecomte (Hippolyte), peintre, II, 76 et note 1.

Leczinski (Stanislas Ier), roi de Pologne, III, 278, 279, 280, 281, 283.

Léda, fresque de Delacroix, à Valmont, I, 193 et note.

Ledru (Hilaire), peintre, III, 395 et note 3.

Ledru des Essarts (le général), voisin de campagne de Delacroix, à Champrosay, I, 445 et note.

Ledru-Rollin, II, homme politique, 376.

Lefebvre, marchand de tableaux, I, 357 et note.

Lefebvre (Charles), peintre, I, 290 et note; II, 292.

Lefebvre (Jules), peintre, III, 289 et note.

Lefèvre-Deumier, littérateur et poète, II, 314 et note 6, 386; III, 120 et note 1. — (Mme), sculpteur, II, 314 et note 6; III, 120.

Lefranc, marchand de couleurs, I, 316; II, 411.

Lefuel, architecte, II, 229 et note 2; III, 10, 26, 135.

Legendre, III, 410.

Législation (la), peinture décorative de la bibliothèque du Palais-Bourbon, par Delacroix, I, 257.

Legouvé (E.), auteur dramatique, III, 20.

Legrand, ami de Berryer, III, 292.

Legrand (Mme Pierre), fille de M. Bornot, I, 403 note.

Legros (Pierre), sculpteur, II, 129 et note 2.

Le Guillou (Jenny), gouvernante de Delacroix, I, 256 note 2, 315 et note 2, 383, 406, 434, 442, 444; II, 1, 15, 25, 103 et note, 123,

134, 185, 186, 202, 210, 228, 242, 247 et note 1, 256, 269, 286, 328 à 331, 335, 336, 386, 387, 411, 417, 425, 427, 430, 438, 447, 477, 492; III, 24, 29, 93, 101, 103, 104 et note, 105, 107, 108, 132, 145, 161, 179, 180, 266, 269, 272, 278, 284, 288, 304, 347, 409, 433 et note.

Lehmann, peintre, II, 81 et note 1, 89, 106, 295.

Lehon (Mme), II, 378.

Lehon fils, II, 378.

Leibnitz, philosophe allemand, II, 442.

Leleux (Adolphe-Pierre), peintre, I, 235 et note, 253, 302.

Lélia, toile de Delacroix, I, 324, 332 et note.

Lelièvre, peintre, I, 46, 53, 56, 57, 75, 84, 99, 105, 106. — (Mme), I, 54, 55, 92.

Lemaitre (Frédérick), acteur, II, 201 et note.

Lemercier (Népomucène), littérateur, I, 81, note.

Lemoinne (John), journaliste, III, 108 et note 1.

Lemole (M.), amateur, I, 93.

Lenoble, homme d'affaires de Delacroix, I, 297, 328, 335.

Lenormant (Charles), archéologue et historien, III, 344 et note 1.

Léon X (le pape), II, 377.

Léonore, opéra de Beethoven, appelé aussi *Fidelio*, I, 297 et note, 417.

Léotaud (Mme de), III, 5.

Lequien fils, dessinateur, III, 68.

Lerminier, publiciste, I, 317.

Leroux (Eugène), lithographe, III, 164 et note 1.

Leroux (Jean-Marie), graveur et dessinateur, III, 100 et note 2.

Leroux (Pierre), publiciste, I, 325 et note; III, 2 note 3.

Leroy (F.), III, 150.

Leroy d'Etioles, chirurgien, III, 350.

Lesage, peintre, II, 396.

Lesage, romancier, III, 360.

Leslie (Charles-Robert), peintre anglais, III, 37 et note 1.

Lespinasse (Mlle de), femme de lettres, III, 428.

Lessert (Mme de), III, 331.

Lessore (Émile-Aubert), paysagiste, I, 311 et note, 335.

Lesueur, peintre, I, 203, 300, 304; II, 63, 64, 91, 129, 171; III, 253.

Lettre sur les spectacles, de J.-J. Rousseau, II, 407.

Lettres sur l'Égypte, par Savary, I, 107 et note. — *Sur la Grèce*, I, 107, note.

Levasson, acteur comique, II, 419 et note 2; III, 21 et note 1.

Level, sculpteur, II, 495.

Leygue, peintre, élève de Delacroix, II, 87 note 1.

Leys (Henri), peintre belge, II, 30 et note; III, 39.

Lewis, romancier anglais, I, 213 et note.

L'héritier (le docteur), III, 345 et note 1.

Liberté de 1830 (la), toile de Delacroix, musée du Louvre, I, 337.

Lion (le), gravure de Denon, I, 296.

Lion (un), tableau de Delacroix, I, 234 note.

Lion (un), pastel de Delacroix, I, 239.

Lion (le petit), tableau de Delacroix, II, 418.

Lion dans les montagnes, toile de Delacroix, II, 61.

Lion guettant sa proie, tableau de Delacroix, II, 292 et note.
Lion (un), toile de Van Thulden, à Bruxelles, II, 8.
Lion et le Sanglier (le), toile de Delacroix, II, 137.
Lion et l'Homme mort (le), toile de Delacroix, I, 291, 293, 301.
Lion terrassant un sanglier, toile de Delacroix, II, 138.
Lions, deux toiles de Delacroix, II, 340 et note 1; III, 137, 143.
Lions (deux), toile de Delacroix, II, 138.
LISETTE, paysanne du Louroux, I, 2, 4, 5, 6, 14.
LISZT, pianiste et compositeur allemand, I, 288 note; II, 47; III, 68 et note 1.
Loges du Vatican (les), I, 79 note.
LONCHAMPS (Pierre-Charpentier DE), littérateur, III, 392 et note 1.
LOPEZ ou LOPÈS, peintre, I, 27 note, 45, 53, 72, 75, 104.
LORD-MAIRE de Londres (le), III, 30, 31.
Loth, toile de Rubens, musée du Louvre, II, 388.
LOUIS XIV, III, 5.
LOUIS XVI, II, 350, 376.
LOUIS-PHILIPPE, I, 79 et note, 171.
Louroux (le), propriété du général Charles Delacroix, en Touraine, I, 1.
LOUVOIS, III, 5.
LUCAS DE LEYDE, maître hollandais, I, 386; II, 4 et note; III, 226.
LUCCA DELLA ROBBIA, sculpteur florentin, II, 437.
Lucrèce et Tarquin, toile de Titien, I, 273.
Lucrexia Borgia, opéra de Donizetti, II, 281 et note 2, 293, 302.
LULLI, musicien et compositeur, III, 13.

Lumière du monde (la), toile de Hunt, III, 38 note 3.
LUNA (Ch. DE), peintre, II, 94.
Lutte de Jacob avec l'ange (la), peinture décorative de la chapelle des Saints-Anges, à Saint-Sulpice, par Delacroix, I, 411 note 2.
Lycurgue consulte la Pythie, peinture décorative de la bibliothèque du Palais-Bourbon, par Delacroix, I, 257 note, 261 note; II, 92.
LYONNE (M. DE), I, 272.

M

Macbeth, tableau de Fielding, I, 116.
Macbeth, traduction en vers de J. Lacroix, III, 434 et note 2.
MACHIAVEL, II, 445.
Madeleine dans le désert (la), toile de Delacroix, I, 279.
Madeleine en prière, toile de Delacroix, II, 274 et note.
MAGE, I, 71, 73.
MAGENDIE (François), physiologiste, III, 327, 328, 329 et note 1.
MAGNE, homme d'État, III, 413.
MAINDRON (Hippolyte), sculpteur, I, 296 et note.
MAISON (le maréchal), II, 478.
Maître Pathelin, opéra-comique de Fr. Bazin, III, 185 et note 3.
Maîtres d'autrefois (les), ouvrage d'Eug. Fromentin, II, 5 note 1, 7 note, 24 note.
Maîtres et petits maîtres, ouvrage de Ph. Burty, I, 420 note 1.
MALHERBE, III, 388.
MALIBRAN (la), cantatrice, I, 247, 248, 249, 250.
MALLEVILLE, I, 346.

Mancey (M.), II, 176. — (Mme), II, 176.
Manceau (M.), membre du Conseil municipal de Paris, II, 78, 87, 147, 464. — (Mme), II, 147, 454, 456, 462 ; III, 409.
Marbouty (Mme), ou Claire Brunne, écrivain, III, 344 et note 3, 351.
Marc-Antoine Raimondi, graveur italien, II, 273 et note 2 ; III, 226.
Marc-Aurèle mourant, toile de Delacroix, musée de Lyon, I, 274, 351 et note ; III, 30 note.
Marc-Aurèle, empereur romain, III, 30, 100.
Marcellini Czartoryska (la princesse), I, 408 et note 5, 414 ; II, 163, 169, 222, 224, 285, 309, 358 et note, 360, 362, 365, 494, 496 ; III, 2 et note 1, 8, 11, 12, 120, 122, 126, 127, 131, 139, 156.
Marchand (le comte), III, 120 et note 2.
Marchand d'oranges, toile de Delacroix, II, 138.
Marché aux chevaux (le), toile de Rosa Bonheur, II, 226 note 1.
Marché d'Arabes (le), aquarelle de Delacroix, I, 214.
Marcus Sextus, tableau de Guérin, I, 44.
Mare au Diable (la), roman de George Sand, I, 302.
Maréchal marocain, toile de Delacroix, II, 137.
Mareste (le baron de), I, 272 et note, 358 ; III, 50, 124, 182.
Maret, duc de Bassano, II, 486 et note.
Marguerite auprès de l'autel, lithographie originale de Delacroix, III, 131 et note 1.
Marguerite en prison, lithographie de Delacroix, III, 292.

Margueritte, III, 267.
Mariage mystique de sainte Catherine, toile de Rubens, à Anvers, II, 6.
Mariage secret (le) (*Il matrimonio segreto*), opéra bouffe de Cimarosa, I, 277, 293 et note, 419.
Marianne, tragédie de Voltaire, III, 319.
Marie, modèle, I, 25, 133.
Marie-Louise (l'impératrice), II, 374.
Marie Stuart, opéra de Niedermeyer, I, 249.
Marino Faliero, toile de Delacroix, II, 222 note 4 ; III, 143 et note 4.
Mario, chanteur italien, II, 282, 327.
Marivaux, II, 272.
Marliani (la comtesse), amie de Chopin, I, 252 et note, 305, 310, 325, 326, 345, 406 ; II, 243.
Maroc (voyage au), cahier de notes et de croquis de Delacroix, appartenant autrefois à M. le professeur Charcot, qui l'a légué à la bibliothèque du Louvre, I, 145.
Marocain à cheval, toile de Delacroix, III, 143.
Marocain montant à cheval, toile de Delacroix, II, 476, 479.
Marocains (les deux), toile de Delacroix, II, 229.
Marocains endormis, tableau de Delacroix, I, 255, 291.
Marochetti, sculpteur, I, 97 et note, 104, 108.
Marquise de Pescara (portrait de la), I, 75 et note.
Marrast (Armand), homme politique, I, 344 note.
Mars (Mlle), tragédienne, I, 268 290 et note, 291.
Martignac (vicomte de), homme politique, II, 359.

MARTIN (Jean-Blaise), chanteur, II, 462 et note 2.
MARTIN-DELESTRE, peintre, I, 305.
MARTINET (Achille-Louis), graveur, III, 268 note 1.
MARTINET (Louis), peintre, III, 26 et note 5.
Martyre de saint Cyr et de sainte Juliette (le), toile de Heim, église Saint-Gervais, III, 83 note 1.
Martyre de saint Pierre (le), toile de Rubens, à Cologne, II, 167.
Massacre de Scio (le), tableau de Delacroix, I, 37, 39 note, 65 note, 107, 123, 125, 132, 235 note; II, 222 note 4, 281 note, 353 et note 1, 381 et note 2.
Massacre des Innocents (le), de Raphaël, gravure, I, 96.
MASSILLON, III, 293.
MASSON (Adolphe), aquafortiste, III, 350 et note 2.
MASSON (Alphonse), graveur, I, 235 et note.
Mater dolorosa, esquisse de Delacroix, I, 325.
MATHILDE (la princesse), II, 179 et note 3.
Mauprat, drame tiré du roman de George Sand, II, 283 et note.
MAUZAISSE (J.-B.), peintre et lithographe, I, 27 note; II, 28.
MAXIME DU CAMP, littérateur et critique, I, VIII.
MAYER, peintre, I, 134 et note.
Mazeppa, croquis et dessin de Delacroix, I, 73, 86.
Médée, toiles diverses de Delacroix, I, 70, 274 note, 324; II, 222 note 4.
Médée furieuse, toile de Delacroix, III, 157 et note, 165, 174 note 3, 308.
Méditations poétiques (les), de Lamartine, I, 415.

MEER (Van der), maître hollandais, III, 211.
MÉHUL, compositeur, I, 96.
MEISSONIER, peintre, I, 350 et note, 351, 408, 414, 417; II, 220, 435; III, 36, 118, 121, 220 note, 416.
Mélanges d'histoire et de philosophie, par Voltaire, III, 413.
Melmoth ou l'Amende honorable, toile de Delacroix, I, 81.
MEMBRÉE (Edmond), compositeur, III, 3 et note 2, 4.
Mémoire sur la peinture, I, 59 et note.
Mémoires de Dumas, II, 280, note 2.
Mémoires d'Horace, par A. Dumas père, III, 412.
Mémoires d'un bourgeois de Paris, du docteur Véron, II, 225 note 1, 247 note 2, 258.
MÉNARD (la), danseuse, III, 62.
MÉNARD (Louis), critique d'art, I, 311 et note.
MÉNARD (René), peintre, I, 311 note.
MENDELSSOHN, I, 294, 326; II, 83, 327; III, 12, 389.
MÉNESSIER (Mme), I, 346, 363.
MENEVAL (le baron DE), I, 379 et note, 380, 432; II, 224.
MENEVAL (Mme), III, 351.
MENGS (Raphaël), peintre et écrivain allemand, III, 193 et note, 248, 384.
MENJAUD, acteur, I, 74 et note.
Menuet (le), dessin de Charlet, III, 427. Voir CHARLET.
MERCEY (Frédéric Bourgeois DE), peintre et écrivain, I, 358 et note; II, 38, 295, 313, 379; III, 63 et note 2, 64, 117, 331, 336, 337, 434.
MÉRIMÉE (Prosper), littérateur et romancier, I, 346; II, 179 et

note 1, 221, 264, 317; III, 4, 26, 64, 125, 179, 180, 276 note.
MERRUAU (Charles), journaliste, III, 132 et note 2.
MESNARD (Jacques-André), homme politique, III, 127 et note 1, 128, 184.
Métamorphoses (les) d'Ovide, III, 332.
Meunier d'Angibault (le), roman de George Sand, I, 222 et note.
MEYERBEER, I, XLIV, 346, 371, 372; II, 282, 295, 297, 299, 300, 301; III, 9.
MÉZY (DE), I, 372.
MICHAUD (Joseph), dit Michaud aîné, littérateur, et non Michaud jeune comme il est dit, II, 361 et note 1, 362.
MICHEL (le baron), médecin militaire, III, 146 et note 2.
MICHEL-ANGE, I, XX, XXXIII, I, 2, 44, 50, 51, 83, 87, 98, 111, 142, 181, 196, 202, 203, 227, 299, 407, 410, 414; II, 28, 29, 92, 136, 160, 2, 185, 188 et note, 395, 428, 429, 435, 440, 469, 470, 471, 477, 478, 496; III, 15, 64, 70, 96, 156, 195, 197, 234, 238 et note, 255, 256, 257, 261, 264, 265, 309, 311, 252, 356, 357, 358, 364, 365, 369, 382, 394, 430.
Michel-Ange dans son atelier, toile de Delacroix, musée de Montpellier, I, 384, 444, 446; II, 138; III, 352.
MICHELET, historien, I, 302, 317.
MICKIEWICZ (Adam), poète polonais, II, 53 et note.
MIERIS (Franz VAN), maître hollandais, III, 211.
MILLAIS (John Everin), peintre anglais, III, 38 notes 2 et 3, 39 et note 1.

Mille et une Nuits (les), III, 419.
MILLET, peintre, II, 160 et note 2, 161.
Milton soigné par ses filles, tableau de Delacroix, I, 25.
MINORET, voisin de campagne de Delacroix, à Champrosay, I, 445; II, 185, 212, 265; III, 334.
MIRABEAU, II, 472, 473.
Mirabeau répondant au marquis de Dreux-Brézé, toile de Delacroix, II, 472 et note; III, 351 et note 3; — toile de Chenavard, II, 472 et note, 473.
MIRBEL (Mme DE), peintre en miniature, I, 383 et note 1; III, 405.
MIRÈS, financier, II, 312 et note 3, 313.
Mirrha, tragédie d'Alfieri, III, 49 et note 2, 61.
Misanthrope (le), I, 74 note; II, 433; III, 270.
MITHRIDATE, I, 402.
MOCQUART, littérateur et homme politique, II, 76 et note 2, 77; III, 339, 342.
MOHL (Jules), orientaliste, III, 131 note 3. — (Mme), III, 131 et note 3.
Moine (le), roman de Lewis, I, 213 note.
Moïse, statue de Michel-Ange, II, 496.
Moïse frappant le rocher, toile de Delacroix, II, 309.
Moïse, opéra de Rossini, I, 69, 70, 137.
MOLÉ (le comte), homme politique, I, 344, 360.
MOLIÈRE, I, 301, 315, 428; II, 412, 433, 440; III, 13, 96, 332, 370 note 1, 374, 389, 397, 398.
Moniteur (le), II, 158 et note 2, 386, 410, 466; III, 40, 134, 237, 240, 263.

MONTAIGNE, I, IV, 227, 439; II, 441; III, 224, 362.
MONNIER (Henry), littérateur et comédien, III, 408.
MONTEBELLO (le comte DE), III, 46.
Monte-Cristo (le comte de), roman d'Alexandre Dumas père, I, 259, 277, 285, 287.
Montée au Calvaire (la), toile de Rubens, musée de Bruxelles, II, 5 et note 2.
MONTESQUIEU, I, 390, 391, 395 et note 2, 402, 403; II, 134; III, 427.
MONTFORT (Antoine-Alphonse), peintre, III, 180 et note 2.
MONTIJO (Mme DE), III, 347.
MONTPENSIER (le duc DE), I, 270 note, 281.
Monument d'Eugène Delacroix au jardin du Luxembourg, III, 303.
MOORE (Morris), amateur anglais, III, 306 note 2, 331.
MOREAU (M.), collectionneur, I, 269 et note, 288; II, 155 note, 291 note 3, 296, 330 et note 2; III, 26, 28, 31 et note 2, 51, 101, 135 et note 2, 330.
MOREAU (Gustave), peintre, III, 174 et note 2.
MOREAU-NÉLATON (Adolphe) fils, collectionneur, II, 330 note 2.
MORNAY (Charles, comte DE), diplomate, ami de Delacroix, I, 22, 145 note, 146 note, 148 à 151 note, 164, 368 et note, 296, 302, 311, 323, 325, 340, 347, 409.
MORNY (duc DE), homme politique, I, 295; II, 75 et note 2, 378; III, 4, 51, 137.
Mort de saint Jean-Baptiste (la), peinture décorative de la bibliothèque du Palais-Bourbon, par Delacroix, I, 257; II, 90 note 1.
Mort de Pline l'Ancien (la), peinture décorative de la bibliothèque du Palais-Bourbon, par Delacroix, I, 258.
Mort de Sardanapale, toile de Delacroix, I, 209 et note.
Mort de Sélim (la), projet de tableau de Delacroix, d'après lord Byron, I, 115.
Mort de Valentin, tableau de Delacroix, I, 239 et note 1, 252, 287, 288, 291.
MOTTEZ (Victor-Louis), peintre, I, 367 et note.
MOUILLERON (Adolphe), lithographe, III, 26 et note 3, 124, 131.
Mousquetaires (les Trois), d'Alex. Dumas père, I, 311.
MOUTIÉ (Mme), III, 415.
Moutons égarés, toile de Hunt, III, 38 note 3, 51.
MOZART, I, XLIV, 21, 53, 230, 266, 268, 270, 274, 275, 283, 294, 297, 308, 317, 352, 360, 365, 368, 371, 409, 413, 414, 418, 419, 422, 426; II, 82, 160, 166, 167, 169, 187, 190, 222, 223, 260, 261, 285, 286, 289, 309, 319, 323, 325, 328, 352, 440; III, 2, 12, 13, 59, 70, 139, 186, 225, 234, 311, 353, 355.
Muley-Abd-el-Rhaman, tableau de Delacroix, I, 206 et note.
MULLER (Louis), peintre, I, 254 et note, 255.
MURILLO, maître espagnol, I, XXXVIII, 144, 187, 190, 229; II, 286; III, 231, 350.
Musiciens juifs de Mogador, tableau de Delacroix, I, 175 et note, 310.
MUSSET (Alfred DE), II, 90 et note 2.

Musset (Paul de), III, 275 et note 2, 297.
Mustapha, II, 76 et note 3.

N

Nabuchodonosor, opéra de Verdi, I, 293 et note.
Nadaillac (Mme de), amie de Berryer, III, 331.
Nadaud (Gustave), chansonnier, II, 312 et note 1, 374; III, 397 et note.
Naldi (Giuseppe), chanteur italien, I, 249, et note. — (Mme), I, 249. — (Mlle), cantatrice, I, 249 note.
Nanon de Lartigues, roman d'Alex. Dumas père, III, 15.
Nanteuil (Célestin), graveur, III, 326 et note 1.
Napoléon Ier, I, 113, 115, 236, 379 et note, 380; II, 31, 75, 224, 276, 374, 376, 486, 487, 496; III, 4, 7 et note 3, 111, 354, 355, 364.
Napoléon III, I, 345, 426; II, 306, 313, 393, 403; III, 46, 66, 268, 339, 341 et note, 342.
Napoléon (le prince Jérôme), II, 147; III, 25, 27, 330.
Napoléon au tribunal d'Alexandre et de César, par Jomini, II, 292.
Nassau, modèle de Delacroix, I, 65, 66.
Nassau (le duc de), II, 16.
Naufrage, toile de Delacroix, II, 292, 306.
Naufrage de la Méduse (le), tableau de Géricault, musée du Louvre, I, 22 note, 46 note, 78, 88 note, 136 note; II, 92 note 1, 251.

Navez (François-Joseph), peintre belge, II, 3 et note 3.
Nègre (Charles), photographe, III, 403 et note 1.
Nègre de Tombouctou (le), aquarelle de Delacroix, I, 215.
Nelson (l'amiral), II, 168.
Nemours (le duc de), I, 273.
Neveu de Rameau (le), de Diderot, I, 260 et note.
Ney (le maréchal), I, 379; II, 359 note 1.
Niedermeyer, compositeur suisse, I, 367.
Niel (M.), bibliothécaire au ministère de l'intérieur, I, 260 et note.
Nieuwerkerke (le comte de), directeur général des Musées, II, 179 et note 2; III, 21, 25, 26, 98, 99.
Nina, ou la Folle par amour, opéra de Coppola, II, 351 et note.
Nisard (M.), littérateur et critique, II, 295 et note 2.
Noce juive au Maroc (la), tableau de Delacroix, I, 154 et note.
Nodier (Charles), littérateur, bibliothécaire de l'Arsenal, II, 80 et note 2.
Norma (la), opéra de Bellini, II, 293, 487.
Nourrit (Adolphe), chanteur, II, 235 note 1; III, 131 note 2, 305 et note 1.
Nouvelles russes, de Nicolas Gogol, II, 264 et note 1.
Nozze di Figaro, opéra de Mozart, I, 21, 25; II, 488; III, 139.
Numa et Égérie, peinture décorative de la bibliothèque du Palais-Bourbon, par Delacroix, I, 257 note.
Nymphe endormie, toile de Delacroix, I, 331 et note.
Nymphes de la mer (les) détellent

les chevaux du Soleil, projet de tableau de Delacroix, pour la galerie d'Apollon, et non exécuté, I, 336.

O

Obermann, de Pivert de Senancour, I, 206, 207; III, 205, 234, 237, 268 et note 2.
Obéron, opéra de Weber, II, 82 et note.
Odalisque, diverses toiles de Delacroix, I, 291, 357, 358; II, 479, 481.
OEBÈNE ou OEBEN (Victoire), mère d'Eugène Delacroix, I, VII; 7 note; III, 302 note 1.
Olinde et Sophronie, toile de Delacroix, II, 291 et note 4, 330, 335, 336 et note 2, 340; III, 29 note, 143.
ONSLOW (Georges), compositeur, I, 283 et note, 354.
Ophélia dans le ruisseau, toile de Delacroix, II, 138.
Orange (l'), gravure de Debucourt, I, 186.
Ordre d'élargissement (l'), toile de Millais, III, 38, 39 note 1.
O'REILLY (Mme), II, 80.
ORLÉANS (la duchesse D'), I, 273.
Orphée, de Gluck, III, 391 et note 2, 409.
Orphée apportant la civilisation à la Grèce, peinture décorative de la bibliothèque du Palais-Bourbon, par Delacroix, I, 257, 262 note, 265 et note, 280, 285, 287 note, 289.
ORSEL (Victor), peintre, I, 367 et note.
OSSUNA (le duc D'), I, 360.
Othello, tragédie de Shakespeare, III, 424.

Othello, toile de Delacroix, I, 284, 291 et note.
Othello, opéra de Rossini, I, 293 et note; III, 52.
OTTIN, sculpteur, II, 375 et notes 2 et 3.
OTWAY (Thomas), poète anglais, I, 70 et note
OUDRY (Jean-Baptiste), peintre animalier, II, 162 et note 2; III, 203.
OUVRIÉ (Justin), peintre et lithographe, III, 49 et note 3.
Ovide chez les barbares, peinture décorative de la bibliothèque du Palais-Bourbon, par Delacroix, I, 257; II, 92.
Ovide exilé chez les Scythes, toile de Delacroix, II, 291 et note 3; III, 135 note 2, 137, 143 et note 5, 161 note, 182, 362 note.

P

Pacha de Laroche (le), croquis de Delacroix, I, 214.
PAËR (Ferdinand), compositeur et pianiste, I, 114 et note; III, 276 note.
PAGANINI, violoniste, III, 126.
PAÏVA (la comtesse DE), III, 9, 20.
Paix consolant les hommes (la) *et ramenant l'abondance*, peinture décorative du salon de la Paix, à l'Hôtel de ville, par Delacroix, II, 134 note.
Paix mettant le feu à des armes (la), esquisse de Delacroix d'après Rubens, I, 329.
Palatiano (portrait du comte), par Delacroix, I, 253; II, 405 et note.
Panhypocrisiade, poème satirique de Népomucène Lemercier, I, 81 note, 83.

PANSERON, compositeur, II, 311 et note 3; III, 130 et note 4, 181 et note 2.
PAPETY, peintre, II, 447 et note.
PAPPLETON, I, 84.
PARCHAPPE (le général), voisin de campagne de Delacroix à Champrosay, II, 197 note 1, 237 et note 2; III, 36, 44, 161, 178 et note 1, 331, 334. 348. — (Mme), II, 197 note 1; III, 33, 52, 334, 335.
PARISET (Étienne), médecin et littérateur, II, 367 et note; III, 176, 177.
PARODI (Mme), cantatrice, II, 293.
PASCAL (Blaise), II, 190, 446, 453 note; III, 189, 390.
PASCOT (Charles), oncle de Delacroix, I, 19 note, 27.
PASQUIER (le duc), homme politique, III, 362.
Passion (la petite), suite de gravures sur bois d'Albert Dürer, I, 375.
PASTA (Mme), cantatrice, I, 26, 71, 248, 250; II, 293.
PASTORET (le marquis DE), littérateur, III, 63 et note 1, 67, 132 et note 3.
PASTRÉ, II, 478.
PATIN (Gui), II, 177; III, 20.
PATIN (Henri-Joseph-Guillaume), professeur et littérateur, III, 20.
PENGUILLY L'HARIDON (Octave), peintre, I, 271 et note; III, 181 et note 1.
PAYEN (Anselme), chimiste, III, 4 et note.
Paysage avec Grecs, toile de Delacroix, III, 182 et note 4.
Paysage de Tanger, au bord de la mer, toile de Delacroix, III, 163, 167.
Paysans (les), roman de Balzac, III, 342.

PAW (Thomas), I, 287.
Pêche miraculeuse (la), toile de Rubens, église Sainte-Marie de Malines, II, 22.
Pêche miraculeuse (la), esquisse de Decamps, II, 165.
PÉCOURT, peintre, II, 250 note 2. — (Mme), II, 250.
PEÏSSE (Louis), littérateur, I, 378 et note 3; II, 203 et note 2, 295 note 2.
Pèlerins d'Emmaüs (les), toile de Delacroix, II, 137, 157 et note 2. — toile de P. Véronèse, musée du Louvre, III, 231.
PÉLISSIER, duc DE MALAKOFF (le maréchal), III, 178 et note 2, 347.
PELLETAN (Eugène), écrivain, I, 273 et note; III, 160.
PELLETIER, administrateur, II, 311 et note 4.
PELLETIER (Laurent-Joseph), paysagiste, I, 347 et note, 349; III, 26.
PELLICO (Silvio), III, 395.
PELOUZE (Théophile-Jules), chimiste, II, 79 et note 1; III, 156.
PELOUZE (Mme), II, 288 note 1.
Pensées (les), de Pascal, II, 446
PEPILLO, matador, I, 191.
PERCIER, architecte, I, 199 et note, 425.
Père de famille (le), drame de Diderot, I, 427.
PÉRIGNON, peintre, directeur du musée de Dijon, II, 89 et note 2.
PÉRIN (Alphonse), peintre, III, 291 et note.
PERPIGNAN, peintre, camarade d'atelier de Delacroix, I, 44 note, 100, 102, 132, 286, 287; III, 124.
PERRIER (M.), II, 114, 353, 411; III, 341.
PERRIER (Charles), littérateur, III, 130 et note 3, 181, 185.

PERRIN (Émile), directeur de l'Opéra-Comique, II, 75 et note 2, 92, 105.
PÉRUGIN (Pietro Vannucci, dit le), maître italien, II, 66, 180; III, 41, 393.
PESCATORE, II, 484.
Pestiférés de Jaffa (les), toile de Gros, musée du Louvre, I, 374.
PETETIN (Anselme), publiciste, I, 253 et note.
PETIT, peintre, I, 37.
PETIT (Francis), expert, II, 236, 243 et note 4; III, 118 note 4.
PETITI (Mme), III, 83.
Petits Bourgeois (les), roman de Balzac, III, 377.
PÉTRARQUE, II, 49; III, 369.
Pharsale (la), poème épique de Lucain, I, 352.
PHIDIAS, I, 47, 425; II, 180; III, 214 note 2, 259, 264.
Philosophie (la), peinture décorative de la bibliothèque du Palais-Bourbon, par Delacroix, I, 257.
Phrosine et Mélidor, tableau, I, 33 et note. — Opéra-comique de Méhul, 33 note. — Gravure de Prud'hon, 33 note.
Pia de Tolomeï, drame de Carlo Marenco, III, 140 et note.
PICOT (François-Édouard), peintre, II, 457; III, 34 et note 1.
Pierre de Portugal, tragédie de Lucien Arnault, I, 133 et note.
PIERRET, peintre, ami de Delacroix, I, XIII, 2 note, 12 et note 2, 13, 15, 19, 21 à 23, 30, 34, 37, 39, 41, 44, 45, 50, 58, 71 à 76, 79, 81, 83, 84, 90 à 94, 96, 99, 101 note, 106, 109, 113, 114, 117 note, 118 note, 123, 124, 133, 136 à 138, 148, 171 note, 183, 188 note, 243, 259, 283, 297, 298, 300, 305, 314, 316, 318, 319, 331, 341, 343, 368, 418, 429; II, 74, 81 note, 103 note, 162 note, 177, 193, 205, 206, 214 note, 266, 270, 294, 299, 371, 372, 373. — (Henry), son fils, I, 314, 418, 429; II, 372, 373, 379, 388, 466, 469. — (Mme), II, 270, 373, 379, 383, 466, 469; III, 119, 122.
Pieta, peinture murale de Delacroix, dans l'église Saint-Denis du Saint-Sacrement, III, 6 et note. — Réduction de la peinture murale, III, 137 et note 1, 149. — Groupe en pierre de Clésinger, I, 407.
PIGALLE, sculpteur, III, 234.
PILES (Roger DE), peintre et écrivain, I, 419.
PILON (Germain), III, 252.
PINDARE, II, 258, 259.
PINELLI, peintre et graveur italien, I, 109 et note, 113.
PIRANESI, graveur italien, II, 269 et note 1.
PIRON, ami de Delacroix, I, 12 et note, 22, 39, 66, 73, 266, 268 à 324, 378; II, 236 note 2, 245, 254 note, 351, 373 et note; III, 182, 433 note.
PISARONI (Mme), cantatrice, II, 154 note 2.
PISCATORY, homme politique et diplomate, I, 431 et note 1.
Plaideurs sans procès (les), comédie d'Étienne, I, 133 et note.
PLANAT, peintre, I, 94 note.
PLANCHE (Gustave), critique, I, 309; II, 334.
PLANET (Henry), peintre, élève et collaborateur de Delacroix, I, 260 et note, 261 note, 265 note, 305, 314.
PLATON, I, 77; II, 258, 443.

PLESSIS (Mme), voir ARNOULD-PLESSY.
PLUTARQUE, II, 449.
POE (Edgar), I, xxiv; III, 136, 137, 150 et note, 233.
Poésie (la), peinture décorative de la bibliothèque du Palais-Bourbon, par Delacroix, I, 257.
POINSOT (Louis), géomètre, I, 314, 344, 345 et note; II, 130, 374, 375, 379, 382, 386, 495; III, 63, 65, 120, 122.
POIREL, I, 252.
PONIATOWSKI (le prince), I, 368.
PONSARD, auteur dramatique, I, 239 et note; II, 323 note 2.
PONTÉCOULANT (le comte DE), littérateur, III, 7 et note 3. — (Mme DE), III, 130.
PONTOIS (M. DE), I, 371.
PORLIER (Mme), fille de M. Bornot, I, 403 note.
Portement de croix (le), composition de Delacroix pour l'église Saint-Sulpice, I, 241. — Toile de Rubens, II, 25, 34.
Portrait à la main, copie par Delacroix d'un tableau de Raphaël, musée du Louvre, II, 106.
POSSOZ, membre du Conseil municipal de Paris, II, 117 et note; III, 340, 342.
POTHEY, graveur sur bois, II, 468.
POTOCKA (Mme), I, 359, 366; II, 163.
POUCHKINE, poète russe, I, 346; II, 360.
POUJADE (Eugène), diplomate, I, 369.
POUSSIN, maître français, I, xxxviii, 76, 137, 203, 399; II, 63 et note, 73, 64, 129 à 132, 163, 170 à 174, 182 note, 183, 186, 189, 193, 211, 221, 225, 397; III, 15, 189, 200, 208, 230, 232, 252, 385.
POZZO DI BORGO (DE), diplomate, II, 486.
PRADIER, sculpteur, I, 410.
PRÉAULT (Auguste), sculpteur, I, 267, 271 et note 6, 352; II, 93, 201, 266, 313 et note, 368, 369 et note 1, 375.
Précieuses ridicules (les), comédie de Molière, II, 293.
Preciosa, opéra de Weber, II, 318 et note 2.
Présents de noces (Tanger), toile de Delacroix, II, 292.
Presse (la), II, 201, 237; III, 30, 34, 148, 160, 244.
PRIMATICE (le), maître italien, III, 15, 199 note 2.
Procession à Tanger pour porter les cadeaux, toile de Delacroix, III, 163.
Prophète (le), opéra de Meyerbeer, I, 368, 369, 371; II, 301.
PROUDHON (G.-J.), philosophe et publiciste, I, 342.
Provincial à Paris (un), roman de Balzac, II, 433.
PROVOST, modèle de Delacroix, I, 54.
PRUDENT, voir GAULTIER (Racine).
PRUD'HON, peintre, I, 253, 256 et note, 282, 301 et note, 302, 304, 330; II, 172, 298, 429; III, 230, 249 et note 2, 431.
Pucelle (la), de Voltaire, III, 436.
PUGET (Pierre), sculpteur, I, 202 et note, 227, 263, 328; II, 254 et note, 435, 471 et note, 472; III, 87, 156, 248, 255, 257, 307 et note, 308 note, 411, 414.
Puits salé, petite place de Dieppe, II, 442.
Puritani (i), opéra de Bellini, I, 279 et note.

PYTHAGORE, III, 297.
Python (Apollon vainqueur du serpent), plafond de Delacroix, galerie d'Apollon au Louvre, II, 66.

G

QUANTINET (M.), voisin de campagne de Delacroix, à Champrosay, I, 384, 437; II, 185, 213; III, 28, 32. — (Mme), I, 376, 437, 442, 446.
QUATREMÈRE DE QUINCY, archéologue, I, 108 et note.
QUÉRELLES (Mme DE), I, 292, 374; II, 314, 327.
QUÉRU (M. DE), ami de Berryer, II, 487.
Quinze jours au Sinaï, par A. Dumas père, III, 408 et note.

R

RABELAIS, III, 388, 389.
RACHEL (Mlle), tragédienne, I, 279 note, 359, 360, 364; II, 90 et note 1, 125; III, 315 et note 1.
RACINE (Jean), I, XLIV; 220, 300, 359, 361, 402, 428; II, 97, 167, 187, 206, 259, 260, 300, 301, 303, 395, 396, 440, 469, 480; III, 13, 70, 140, 157, 217, 234, 265, 311, 321, 348, 361, 374, 405, 427. — (Louis), II, 328.
RADOÏSKA (la princesse), I, 422.
RAIMONDI (Marc-Antoine), graveur italien, voir MARC-ANTOINE.
RAISSON (Horace), homme de lettres, I, 16 note 1; II, 23, 372 et note 1.
RAMBUTEAU (le comte DE), administrateur, III, 5 et note 2.
RAMEAU, compositeur, I, 443; III, 144.

RAPHAËL, maître italien, I, XXXIV, 1, 29, 45, 82, 96, 105, 108 et note, 196, 229, 248, 273, 281, 283, 289, 304, 388, 414; II, 49, 65 et note, 66, 83, 106, 131, 132, 136, 180, 204, 395, 426, 429, 477, 478; III, 15, 41, 96, 120, 189, 192, 193, 195, 197, 202, 208, 214 note 2, 220 note, 230, 232, 246, 252, 255, 282, 303, 306 et note 1, 307, 312 note, 331, 335, 355, 356 et note, 357 et note 2, 382, 394, 414, 416, 427, 430.
Raphaël, roman de Lamartine, I, 415.
RATISBONNE (Louis), publiciste, II, 403 et note 2, 405.
RAVAISSON-MOLLIEN (Jean-Gaspard-Félix), archéologue, III, 128, 130, 428.
RAYER (le docteur), I, 314, 344; II, 83; III, 259, 276.
RÉCAMIER (Mme), III, 397.
Réception de l'empereur Abd-ehr-Rhaman (la), tableau de Delacroix, I, 171 note.
REDORTE (Mathieu DE LA), homme politique, I, 371 et note.
REGNIER, peintre, I, 39.
REMBRANDT, maître hollandais, I, XXIX, XXXVIII; I, 263, 414; II, 7, 40, 41, 65, 66, 169, 170, 221, 397, 399, 442, 446; III, 230, 232, 246, 257.
RÉMUSAT (le comte Charles DE), homme politique, I, 246, 286, 372; II, 297 et note 2; III, 415.
Renaud et Armide, toile de Delacroix, II, 203.
Rencontre de cavaliers maures, tableau de Delacroix, I, 149 note.
RENÉ II (le roi), III, 279, 280.
René, roman de Chateaubriand, I, 81.

Repas chez Simon (le), gravure de Raimondi, voir RAIMONDI.
République (la), tableau de Dubufe, I, 347, 350.
Rêve (le), tableau de Lehmann, II, 81 note.
REVENAZ, amateur, III, 345 et note 4.
Révoltés du Caire (les), tableau de Girodet, musée de Versailles, I, 84.
Revue britannique, II, 196.
Revue des Deux Mondes, I, 78, 256 note, 274 note, 281, 317, 371; II, 13 note, 178 note 2, 387 note 2, 407, 430 note 2; III, 187 note 2, 249 note 2, 358 et note, 363 note, 371 note 1, 392.
REYNOLDS, peintre anglais, II, 162 et note 3, 178 et note 1; III, 36 note, 69, 70, 200, 216, 377.
RICHETZKI (M.), I, 368.
RICHOMME, ami de Berryer, II, 482 et note, 484, 485, 487, 490, 491, 492; III, 174, 176.
RICOURT (Achille), directeur de *l'Artiste*, II, 284 et note 1; III, 147.
RIESENER (Henri-François), oncle de Delacroix, I, 9, note, 14, 16, 17, 19, 24, 53, 118, 135 et note.
RIESENER (Léon), cousin de Delacroix, peintre, I, 9 note, 14, 32 note 2, 53, 58, 63, 66, 122, 135, 261, 262, 293, 299, 320, 395; II, 102, 116 note, 136, 157 et note 1, 161, 177, 198, 205, 206, 214 note, 270, 294, 310, 313, 341, 342, 377, 380, 381, 402, 473; III, 12, 65, 69, 131, 289, 304, 429.
RIESENER (Mme) mère, tante de Delacroix, II, 341 et note.
RIESENER (Mme), I, v, 293; II,

78 note 5, 157 note 1, 310, 350.
RIS (le comte L. Clément DE), critique d'art, I, 256 et note; III, 101.
RISTORI (Mme), tragédienne italienne, III, 42 et note, 61, 140 et note.
RIVET (le baron Charles), homme politique, ami de Delacroix, I, 256 et note 2, 273, 341, 408; II, 153 et note 2, 181, 281; III, 61 et note 3, 65, 305, 403, 404.
RIVET (Mlle), fille aînée du baron, III, 65 et note 1.
RIVET (Mme), mère du baron, III, 65 et note 1, 76.
RIVET (Pierre), peintre, neveu de Mme Rivet mère, élève de Delacroix, III, 65 et note 1.
RIVIÈRE (M.), I, 117 et note, 132.
ROBAUT (Alfred), lithographe et critique d'art I, 81 note, 106 note, 116 note, 448 note; II, 81 note 1, 222 note, 270 note, 329 note, 372 note, 379 note, 457 et passim.
ROBELEAU (M.), I, 308. — (Mme), I, 292.
ROBERETTI, I, 317, 318.
ROBERT, de Sèvres, amateur, III, 167, 184, 275.
Robert Bruce, opéra de Rossini, I, 240 et note.
Robert le Diable, opéra de Meyerbeer, II, 296, 300.
ROBERT-FLEURY (Joseph-Nicolas Robert Fleury, dit), peintre, I, 261 et note.
ROBERT-FLEURY (Tony), peintre, I, 261 note.
ROCHÉ, architecte, I, 234 et note, 239, 282; II, 175; III, 113, 136, 145. — (Mme), I, 240 note.
RODAKOWSKI (Henri), peintre polonais, II, 156, 220, 226 et note

2, 353, 384, 475; III, 25 et note 1, 180. — (Mme), sa mère, 226 note 2.

RODRIGUES (Hippolyte), financier et littérateur, II, 312 et note 2; III, 28, 33, 161. — (Mme), III, 33, 130. — (Georges), III, 33 et note 2.

ROEHN, peintre, II, 98 et note.

ROGER DU NORD (le comte), homme politique, III, 185 et note 1.

Roger délivrant Angélique, tableau d'Ingres, musée du Louvre, I, 84 et note 3.

ROGET (Émile), graveur en médailles, voir BOREL-ROGET.

Roméo et Juliette, deux toiles de Delacroix, 1° les *Adieux;* 2° la *Scène des tombeaux des Capulets,* II, 395 et note; III, 137.

Roméo et Juliette, tragédie de Shakespeare, III, 420, 424.

Romeo e Giuletta, opéra de Zingarelli, I, 27 note.

ROMERO, matador, I, 191.

ROMIEU, homme de lettres, II, 75.

ROSA BONHEUR (Mlle), peintre, I, 351 et note 2; II, 226 et note; III, 132.

Roses trémières, étude de pastel de Delacroix, II, 409.

ROSSINI, compositeur italien, I, 55, 230, 266, 286, 418, 419, 422; II, 153 note 1, 155, 160, 167, 177, 190, 282, 328, 474; III, 14, 59, 123, 124, 144, 182, 192, 257, 271, 318, 355, 397, 398.

ROUGET (Georges), peintre, ami de Delacroix, I, 16 note, 55, 58, 72, 75, 79, 81, 92, 93, 102, 103, 117, 122.

ROULAND (Gustave), magistrat et homme politique, III, 185 et note 4, 300 et note.

ROUSSEAU (J.-J.), I, 123, 124, 326, 437; II, 191, 246, 407, 442, 444, 469; III, 110, 140.

ROUSSEAU (Philippe), peintre, III, 26 et note 4, 124, 127.

ROUSSEAU (Théodore), paysagiste, I, 254, 303, 420, 422; III, 25, 26 et note 4, 391.

ROUVIÈRE (Philibert), peintre et acteur, III, 131 et note 4.

ROYER (Ernest DE), magistrat et homme politique, III, 130 et note 2.

RUBEMPRÉ (Mme Alberte DE), I, 297 et note; II, 156.

RUBENS, maître flamand, I, XXIX, XXXIII et suiv.; 73, 142 à 144, 149 et note, 229, 240, 242, 244, 245, 248, 253, 254, 262, 263, 275 note, 282, 289, 296, 300, 303, 304, 329 à 332 et note, 359, 374, 375, 387, 391, 448; II, 3, 5 et note 1, 6, 7, 8, 14, 22, 23, 24 et note, 26, 27, 39, 40, 41, 49, 63, 69, 70, 73 et note, 83, 86, 124, 125, 136, 150, 155, 167, 170, 171, 241, 250, 251 et note, 252, 276, 280, 285, 388, 396, 399, 426, 440, 471, 477; III, 70, 94, 96, 197, 199 note 2, 201 note 2, 202, 208, 209, 220, 232, 235, 238, 240, 246, 252, 257, 261, 264, 265, 272, 282, 283, 297, 299, 307, 308, 322, 331, 337, 350, 353, 356, 357, 381, 389, 395, 413, 414.

RUDDER (Louis-Henri DE), peintre, III, 351 et note 2.

RUYSDAEL, maître hollandais, I, 296; II, 49, 397; III, 282.

S

Sacrifice d'Abraham, toile de Delacroix, III, 402.

Sacrifice d'Abraham (le), opéra de Cimarosa, I, 308.
Saint Antoine de Padoue et la Vierge, toile de Rubens, église Saint-Antoine de Padoue, à Anvers, II, 26.
Saint Benoît, tableau de Rubens, I, 254, 275; II, 8.
Saint-Denis du Saint-Sacrement (église de), ou *Saint-Louis*, à Paris, I, 288.
Saint Étienne recueilli par les saintes femmes et des disciples, toile de Delacroix, musée d'Arras, I, 335 et note. — Esquisse par Delacroix, III, 401.
Saint François, toile de Rubens, musée d'Anvers, II, 5, 6, 8.
Saint Georges, petite toile de Delacroix, musée de Grenoble, II, 369.
Saint-Germain des Prés (église de), II, 94.
Saint Hubert, gravure d'Albert Dürer, I, 353.
Saint Jean dans la chaudière, église Saint-Jean de Malines, II, 22.
Saint Jean écrivant, église Saint-Jean de Malines, II, 22.
Saint Jean-Baptiste, église Saint-Jean de Malines, II, 22. — Toile de Delacroix, III, 184 et note 2.
Saint Just, tableau de Rubens, musée de Bordeaux, I, 262; II, 150.
Saint Liévin, toile de Rubens, musée de Bruxelles, II, 7 et note 1, 34.
Saint Michel terrassant le dragon, toile de Delacroix, III, 136 note 4.
Saint Paul, musée d'Anvers, II, 6.
Saint Pierre, toile de Rubens, église Saint-Pierre, à Cologne, II, 18. — Panneau du même, église de Malines, II, 24.
Saint Pierre délivré de prison, dessin d'Ingres, I, 139.
Saint Sébastien à terre et les Saintes femmes, toile de Delacroix, I, 298, 414; II, 138, 146. — (Variante) II, 466; III, 164 note 2, 362 note.
Saint Sépulcre (église Saint-Jacques), à Dieppe, II, 415.
Saint Thomas, toile de Delacroix, II, 138.
Sainte Anne, esquisse de Delacroix, I, xxx.
Saints Anges (les), composition projetée pour l'église de Saint-Sulpice, I, 385.
SAINT-GEORGES (Jules-Henri Vernoy DE), auteur dramatique, II, 75.
SAINT-GERMAIN, III, 182.
Saint Léon, roman de Godwin, I, 100.
SAINT-MARC GIRARDIN, professeur et littérateur, II, 407 et note.
SAINT-MARCEL, paysagiste, élève de Delacroix, I, 319 et note; II, 87 note 1.
SAINT-PRIX, comédien, II, 97 t note.
SAINT-RENÉ TAILLANDIER, littérateur, II, 37 et note 3; III, 169, 182.
SAINT-SIMON (duc DE), historien, III, 347, 385.
SAINT-SIMON (le comte DE), socialiste, I, 428.
SAINT-VICTOR (Paul DE), critique, III, 148 et note.
SAINTE-BEUVE, critique, I, xi; II, 177, 178 et note, 367, 380; III, 237, 263.
Saisons (les), quatre toiles ébauches de Delacroix, III, 401.
Salons de Paris (les), de Mme Ancelot, III, 315.

SALTER (Élisabeth), modèle de Delacroix, I, 3, 68, 88 note.
SALVANDY (Mme DE), fille cadette du baron Rivet, III, 403.
Samaritain (un), toile de Delacroix, I, 377; II, 75, 78 et note 2.
Samaritain dans l'auberge (le), toile de Decamps, II, 174.
Samson et Dalila, toile de Delacroix, I, 377, 438; II, 229 et note 1, 291.
Samson tournant la meule, dessin de Decamps, I, 286.
SAND (George), I, xxv, 207 et note, 222 note, 262, 264 et note, 266, 270, 276, 283, 287, 292, 294, 296, 298, 305 note, 309, 311, 340 et note, 341, 345, 372, 406; II, 74 et note, 75, 87, 220, 238, 249 note, 250 note 1, 283 et note, 300, 410; III, 9, 18, 34 et note 2, 35 note 2, 110, 124 et notes 2 et 3, 131, 333, 334, 391, 417, 436.
SAND (Maurice), fils de George Sand, élève de Delacroix, II, 87 et note 1.
Satyre dans les filets, composition de Delacroix, II, 284 et note 2.
SAVARY (Charles-Étienne), orientaliste, I, 107 note.
SAXE (tombeau du maréchal DE), à Strasbourg, III, 86, 88, 226, 382.
Scène des tombeaux des Capulets (Roméo et Juliette), toile de Delacroix, II, 395 note.
SCHEFFER (Ary), peintre, I, 71.
SCHEFFER (Henry), peintre, frère d'Ary Scheffer, I, 66, 69, 72, 74, 76, 80, 81, 89, 95, 97, 127, 136, 138, 299, 320; II, 222.
SCHILLER, II, 299, 300.
SCHIRMER (Jean-Guillaume), peintre allemand, II, 37 et note 2.
SCHNEIDER, industriel et homme politique, III, 340.
SCHNETZ (Jean-Hector), peintre, I, 79 et note.
SCHUBERT, compositeur allemand, I, 415.
SCHULER (Charles-Auguste), graveur, III, 82 et note 1, 83, 85, 96.
SCHWITER (le baron), ami et l'un des exécuteurs testamentaires de Delacroix, III, 69 et note, 167.
Science du bonhomme Richard (la), par Franklin, I, 127.
Sciences (les), peinture décorative de la bibliothèque du Palais-Bourbon, par Delacroix, I, 257.
SCOTT (Walter), romancier anglais, I, 137, 232, 284; II, 264, 265, 302; III, 125, 140, 204, 233, 381 note, 422, 424.
SCRIBE (Eugène), auteur dramatique, I, 346.
SÉBASTIEN (Don), roi de Portugal, I, 161 et note, 180.
Sebou (la rivière), au Maroc, I, 164.
SÉCHAN (Charles), peintre décorateur, III, 86 et note.
Secret (le), opéra-comique de Solié, II, 462 et note 1.
SEDAINE, auteur dramatique, I, 219, 220.
SÉGALAS (Pierre-Salomon), chirurgien, III, 123 et note 1.
SÉGALAS (Mme Anaïs), femme de lettres, II, 80 et note 1.
SÉGUR (général DE), II, 292.
Sémiramis, opéra de Rossini, II, 153 et note 1, 157, 160, 167, 282, 468, 474.
Sénèque se fait ouvrir les veines, peinture décorative de la bibliothèque du Palais-Bourbon, par Delacroix, I, 258, 290.

Séville (Chartreuse de), I, 190.
SHAKESPEARE, I, 219 à 222, 232, 274, 361; II, 187, 206, 258, 260, 285, 303, 395 note, 440; III, 16 à 18, 59, 144, 156, 207, 269, 210, 217, 234, 312, 313, 321, 348, 374, 386 à 388, 397, 398, 421, 436.
SHEPPARD (Mme), II, 117, 119, 419, 424.
SHERIDAN, orateur et auteur dramatique anglais, I, 226.
Shore (Jane), aquarelle et lithographie de Delacroix, I, 70, 79, 95.
Sibylle au rameau d'or (la), toile de Delacroix, I, 279 et note; II, 90 note 1.
SIDI-MOHAMMED-BEN-SERROUR, aventurier marocain, I, 231.
SIDI-TAIEB BIAS ou BIAZ, Marocain, de Tanger, I, 146 note, 164, 165, 166, 177.
SIGNOL (Émile), peintre, II, 222 et note 3, 311; III, 416 et note.
SIGNORELLI (Luca), maître italien, II, 277 et note
SIMART, sculpteur, II, 375 et note 3.
SIMON (Jules), philosophe et homme politique, III, 148.
SIROUY (Achille), lithographe, III, 28 et note 2.
SOCRATE, I, 34; III, 126.
Socrate et son démon, peinture décorative de la bibliothèque du Palais-Bourbon, par Delacroix, I, 258, 290.
SOLANGE (Mlle), fille de George Sand, depuis Mme Clésinger, I, 264 note, 305 et note, 307, 407; III, 28 et note 1.
Soleil couchant, peinture et dessin à la plume de Delacroix, I, 214.
— Esquisse de Delacroix, II, 246.

SOLIÉ, compositeur et chanteur, II, 462 et note 1.
SOLIMÈNE (François), maître italien, I, 203 et note.
SOPHOCLE, II, 121.
SOULIÉ (Eudore), conservateur du musée de Versailles, I, 259 et note, 260; III, 68.
SOULIER, peintre, ami de Delacroix, I, XIII, 16 note, 55, 56, 63, 70, 72, 74, 75, 81, 84, 89, 90, 95 note, 99, 102, 106, 107, 109, 113, 117, 127, 130, 132, 137 à 139, 290, 298, 318, 319, 329, 331, note 1; II, 294; III, 329 et note.
SOULT (le maréchal), I, 106, 243; II, 286.
SOUTMAN, peintre et graveur hollandais, I, 242 et note, 244.
SOUTY, marchand de couleurs, I, 303.
Souvenirs de la Terreur, de G. Duval, I, 240.
SPARRE (Mme DE), I, 249 et note.
Spectateur (le), d'Addison, II, 231 232, 253, 260.
SPONTINI, compositeur italien, I, 234 et note; II, 323 note, 370 et note 1.
STAEL (Mme DE), I, 59, 79.
STAHL, pseudonyme de Hetzel. Voy. HETZEL.
STANISLAS, voir LECZINSKI.
STENDHAL, pseudonyme de Henri BEYLE, I, XI, 55, 411 et note; II, 178 et note 2, 275, 365; III, 20 note, 101, 318, 360, 395, 414.
STEUBEN (Charles), peintre d'histoire et de portraits, I, 79 et note.
Stratonice, tableau d'Ingres, II, 318.
SUBERVAL (Mme DE), III, 335. — (Mlles), III, 335.

SUBETTI, musicien, I, 368.
SURVILLE, comédien, puis marchand de tableaux, III, 402 et note 3.
Susanne, toile de Delacroix, I, 408; II, 46.
Susanne, toile attribuée à Rubens, I, 303. — Toile de P. Véronèse, II, 38.
SUZANNET (famille DE), amie de Berryer, II, 366; — (Mme DE), II, 482.

T

TALABOT (Paulin), ingénieur, III, 180 et note 1.
TALLEYRAND (prince DE), I, VI et s.; II, 486.
TALMA, tragédien, I, 247; II, 98, 143, 144.
Tam O'Shanter, toile de Delacroix, I, 376 et note 1.
Tancrède, opéra de Rossini, I, 19, 83.
Tasse en prison, tableaux et dessin de Delacroix, I, 4 et note, 34, 39 et note, 83.
TATTET (Alfred), banquier, III, 3 et note 1, 4, 181.
TAUREL (François), peintre, I, 32 et note; 54, 75.
TAUTIN (la mère), I, 61 et note, 62, 63, 70, 72, 97, 134.
TAYLOR (le baron), littérateur et artiste, III, 50 et note 3.
TEDESCO, marchand de tableaux, II, 137; III, 118 et note 4, 137, 142.
TELEFSEN, III, 126.
Télémaque (les Aventures de), par Fénelon, II, 442.
Templier emportant Rebecca du château de Frondeley pendant le sac et l'incendie, toile de Delacroix, III, 149.

Temps luttant contre le chaos (le), *sur le bord de l'abîme*, projet de tableau de Delacroix, I, 89.
TÉNIERS (David), maître flamand, III, 211.
TERRY, acteur anglais, III, 50.
THAYER, III, 135.
Théologie (la), peinture décorative de la bibliothèque du Palais-Bourbon, par Delacroix, I, 257.
Thermopyles (les), toile de David, musée du Louvre, I, 327.
THEVELIN, dessinateur, II, 376, 401, 427; III, 101.
THIBAUT (Germain), membre du conseil municipal de Paris, II, 161 et note 1.
THIERRY (Alexandre), chirurgien, II, 79 et note 2.
THIERRY (Édouard), publiciste, II, 228 et note 2; III, 182 et note 2, 237, 263, 264, 315.
THIERRY (Mlle), violoniste, I, 368.
THIERS (M.), historien et homme politique, I, 243, 246, 258 note, 270, 276, 289, 292, 298, 344, 364, 426; II, 77 et note, 311 et note 7, 485; III, 1 et note 3, 4, 5, 6, 8, 159, 185 et note 1, 225, 250, 261, 289, 436.
THIL, I, 104, 107, 132.
THOMAS, marchand de tableaux, I, 342, 357 et note; II, 137, 138, 222, 281, 369.
THUROT (Jean-François), helléniste, III, 100 et note 2.
Tigre (un), petite toile de Delacroix, II, 137.
Tigre attaquant le cheval et l'homme, toile de Delacroix, II, 368 et note 2, 380. — Croquis du même, 402.
Tigre (le) *et le serpent*, petit tableau de Delacroix, II, 78.

Tigre qui lèche sa patte, toile de Delacroix, II, 40.

TINTORET (le), maître vénitien, I, 299.

TITE-LIVE, III, 263.

TITIEN, maître vénitien, I, XXXIII; 73, 76, 144, 273, 284, 289, 298, 321; II, 27, 124, 131, 136, 145, 266, 315, 397, 399, 429; III, 11, 96, 190 et note 1, 191 et note, 192, 193, 194, 195, 196, 197, 202, 229, 231, 246, 252, 254, 255, 256, 297, 299, 314, 353, 356, 357, 414.

Tobie, esquisse de Delacroix, III, 437.

Tobie, toile de Rembrandt, III, 246.

Tobie guéri par son fils, esquisse de Rubens, II, 7.

TOPFFER (Rodolphe), écrivain genevois, I, 329.

TORRICIANI, sculpteur florentin, I, 192 et note.

TORY (Geoffroi), typographe et graveur, III, 244 et note 2.

Trajan donne audience à tous les peuples de l'Empire romain, projet de tableau de Delacroix, I, 215.

Trajan (justice de), I, 885, 222 note 1. — Esquisse du même sujet, III, 316 et note 2, 317.

Transfiguration (la), toile de Rubens, musée de Nancy, III, 282.

TRÉLAT, III, 435.

TRÉLAT (le docteur Ulysse), II, 389 et note.

TRIQUETI (le baron DE), peintre et sculpteur, I, 319 et note.

Tristes (les), poème de Belmontet, I, 113 note.

Troupes marocaines dans les montagnes, toile de Delacroix, III, 349.

TROUSSEAU (le docteur), II, 139 et note, 140; III, 125, 318.

Trovatore (il), opéra de Verdi, III, 119.

TROYON, peintre, III, 182 et note 5.

Turc montant à cheval (le), aquatinte de Delacroix, I, 72, 73, 93.

Turc qui caresse son cheval (le), aquarelle de Delacroix, I, 108.

TURCK (le docteur Léopold), III, 345 et note 2.

TURENNE, III, 5, 354.

TURNER (William), peintre anglais, I, 39 note; III, 19 et note, 377

TYSZKIEWIEZ (le comte), archéologue polonais, I, 314 et note.

U

UGALDE (Mme), cantatrice, I, 361.

Ugolin, toile de Delacroix, I, 319 et note, 377, 378, 438; II, 57 note; III, 149, 162, 401.

Ulysse, tragédie de Ponsard, II, 323.

Une famille juive, tableau de Delacroix, I, 152 note.

Ursule Mirouet, roman de Balzac, III, 408, 411.

V

Val d'Ajol vu de la Feuillée Dorothée (le), croquis par Delacroix, III, 344 note 2.

Val d'Andorre (le), opéra-comique d'Halévy, I, 361.

VALETTE (M. DE LA), I, 105.

Valentin (la mort de), I, 287.

VALLAK, acteur anglais, III, 50.

VALLON (M. DE), I, 372.

VALON (le vicomte DE), littérateur français, I, 344 et note.

Vampire (le), drame fantastique d'Alex. Dumas père et Aug. Maquet, III, 332 et note 2.

VANDAMME (le général), I, 381 ; II, 292.
VAN DER VELDE, maître hollandais, III, 203.
VAN DYCK, maître flamand, I, XXXIV; 88, 143, 253; II, 22, 25, 39; III, 70, 82, 231.
VAN EYCK, maître flamand I, 331; II, 136; III, 41, 317.
VAN HUTHEN, II, 30, 34.
VAN ISAKER, amateur belge, I, 291 et note.
VANLOO (les), peintres, I, 257, 281, 307, 391; II, 136, 139, 173, 279; III, 88, 89, 203, 206, 248, 252, 278, 383, 430.
VAN ORLEY, maître flamand, II, 3 note 2.
VAN OSTADE, maître hollandais, I, 17; III, 203.
VAN THULDEN (Théodore), maître flamand, II, 3 note 2, 8 et note.
VANNI (Francesco), peintre et graveur italien, II, 277.
VARCHI (Benedetto), historien et poète florentin, II, 429 et note.
VARCOLLIER, administrateur, I, 315 et note, 373; II, 82, 92, 93, 102, 103, 106, 220, 467; III, 6, 21, 318, 395.
VARROQUIER, grand-oncle de Berryer, II, 488, 489.
Vase de fleurs, composition de Delacroix, I, 354 et note.
VATEL, ancien directeur des Italiens, II, 237.
VASSÉ (Louis-Claude), sculpteur, III, 281 et note 1.
VAU (Albert DE), II, 349.
VAUDOYER (Léon), architecte, I, 421 et note.
VAUFRELAND (La vicomtesse DE), amie de Berryer, III, 11, 120, 125; — (Mlle DE), II, 490, 492; III, 11.

VAURÉAL (le comte DE), III, 62, 173.
VAURÉAL (DE), fils du précédent, III, 62, 173.
VELASQUEZ, maître espagnol, I, 75, 85, 87 à 91, 93, 96, 110.
VELPEAU (le docteur), II, 295 et note 1, 432.
Vénus désarmant l'Amour, tableau du Corrège, III, 82.
VERDI (J.), compositeur italien, I, 282.
VERNET (Horace), peintre, I, 138; III, 113 et note, 352.
VERNINAC SAINT-MAUR (DE), beau-frère de Delacroix, I, 11 note.
VERNINAC (Charles DE), neveu de Delacroix, I, 3, 24 note.
VERNINAC (Mme Duriez DE), III, 80 et note.
VERNINAC (Raymond DE), I, 51, 52.
VERNINAC (François DE), III, 71 note, 73, 74 et note, 75, 76, 101 et note; — (Mme DE), III, 74.
VÉRON (le docteur), publiciste, I, 360 et note; II, 185, 224, 225, 228, 247, 249, 250 note 1, 258, 287, 290, 295.
VÉRON (Th.), peintre, élève de Delacroix, II, 87 note 1.
VERROCCHIO, maître florentin, III, 393.
VÉRONÈSE (Paul), maître vénitien, I, 76, 142, 143, 174, 205, 229, 293, 321; II, 27, 38, 40, 41, 136, 170, 171, 257, 315, 381; III, 196, 197 note, 198, 202, 231, 256, 322, 395, 414.
Vestale (la), opéra de Spontini, I, 284 note; II, 323, 355, 370 et note 1, 373.
VIARDOT (Louis), littérateur, II, 311, 360, 405; III, 2 et note 3, 8, 292, 297.
VIARDOT (Mme), cantatrice, I, 372 et note 2; III, 11, 122, 123, 126,

127, 131, 139, 391 note 2. Voir Pauline Garcia.
Vicomte de Bragelonne (le), roman d'Alex. Dumas père, II, 433.
Victoria (la Reine), III, 66, 67.
Vie d'Achille, tapisseries de Rubens, II, 69 et suiv.; III, 240 et note 2.
Vie d'Hercule, onze compositions, par Delacroix, II, 87 et note 2; III, 323.
Vie de Léonard de Vinci, par M. Clément, III, 392.
Vie de Michel-Ange, par M. Clément, III, 392.
Viegra, II, 237.
Vieillard, ami de Delacroix, I, 254, 281, 285, 290, 302, 314, 323, 334, 345; II, 163, 220, 221, 224, 288, 380, 495; III, 65, 101, 120, 186, 275, 285.
Vieillard (Mme), I, 277.
Vieillard-Duverger (Eugène), imprimeur. Voir Duverger.
Vieillard-Duverger (Louis), régisseur de l'Opéra-Comique, puis directeur d'agence théâtrale, III, 305 note 1.
Viel-Castel (le comte Horace de), littérateur, III, 26 et note 1.
Vierge couronnée (la), toile de Rubens, musée de Bruxelles, II, 7.
Vierge levant le voile (la), toile de Raphaël, I, 273, 281, 283.
Vieux Caporal (le), drame de Dumanoir et d'Ennery, II, 201 et note.
Villa Palmier (la), roman d'Alex. Dumas, II, 445.
Villèle (de), homme politique, III, 59.
Villemain, ingénieur, II, 47.
Villemain, littérateur, II, 37, 312, 359.

Villot (Frédéric), graveur, ami de Delacroix, I, 202, 231, 243, 273, 280, 281, 285, 298, 300, 307, 308, 314, 316, 319, 321, 324, 329, 335, 367, 374, 376, 381 à 384, 408, 429; II, 84, 89, 122, 237 et note 3, 238, 243, 256, 296, 312, 339, 381, 384, 475, 481; III, 68, 100, 118, 161, 330, 331, 349; — (Georges), fils de Frédéric, I, 446 et note 1; II, 235; — (Mme), I, 243, 358, 376, 381, 382; II, 46, 157, 193, 207, 208, 235, 237, 243, 247, 250, 256, 263, 296, 334, 492; III, 25, 27, 33, 148, 161, 162, 163, 184, 333.
Vimont (Alexandre), peintre, élève de Delacroix, I, 236 et note; II, 411.
Vinci (Léonard de), maître italien, I, 88, 354; II, 277, 278 et note; III, 246, 356, 392, 393, 431.
Viollet-le-Duc, architecte, I, 343 note; III, 63.
Virgile, II, 258, 259, 260, 300; III, 157, 177, 237, 240, 254, 263, 311, 361, 369.
Virgile et Dante, tableau de Delacroix. Voir *Dante.*
Visconti, architecte, II, 295 et note 3, 304 et note, 308.
Vision d'Ézéchiel (la), toile de Raphaël, II, 49.
Visites (les), gravure de Debucourt, I, 186.
Vitrail de Taillebourg (le), toile camaïeu de Delacroix, I, 231.
Vivier (Eugène), corniste, III, 144 et note 1.
Vœu de Louis XIII (le), toile d'Ingres, cathédrale de Montauban, II, 318.
Voltaire, I, 123, 124, 229, 314, 348, 419, 423, 427; II, 16, 177,

178, 189, 181, 190, 249, 264, 450, 469; III, 99, 140, 147, 187, 189, 200, 201, 239, 273, 319 à 321, 332, 333, 348, 361, 385, 390, 392, 399, 410, 411, 413, 415, 436.

VOUTIER (M.), I, 51, 52.

Vue de Dieppe, aquarelle de Delacroix, III, 316, 351.

Vue de ma fenêtre, toile de Delacroix, I, 378.

Vue de Tancarville, aquarelle par Delacroix, III, 430.

Vue de Tanger, toile de Delacroix, II, 138.

Vue de Venise, toile de Ziem, II, 226, 227 note.

Vulcain dans sa forge, toile de Rubens, musée de Bruxelles, II, 388.

W Y Z

WAGNER (Richard), compositeur allemand, III, 90 et note 1, 91 note, 354 note 1.

WAPPERS (le baron), peintre belge, II, 38 et note 3.

WASHINGTON, I, 117.

WATTEAU, peintre, I, 295, 296, 351; II, 397; III, 4, 203, 294, 316 et note 3, 317.

WEBER, compositeur allemand, I, 230, 419; II, 82 note, 166, 169.

WEILL, marchand de tableaux, I, 357 et note; II, 137, 138, 368, 380, 402; III, 267.

Weislingen enlevé, lithographie de Delacroix, I, 214.

WERDET, maître d'écriture de Delacroix, I, 285.

WERTHEIMER (M.), amateur, I, 242 et note.

WEST, peintre américain, III, 69, 71.

WEY (Francis-Alphonse), littérateur, I, 295 et note; III, 68 et note 2, 146.

WILKIE, peintre anglais, I, 196 et note; II, 162; III, 36 note, 37 et note 3, 41.

WILLIAMS (M.), à Séville, I, 190, 191, 192.

WILSON (Daniel) père, II, 288 et note 1; III, 135.

WILSON-QUANTINET, I, 408.

WINCKELMANN, archéologue allemand, III, 384.

WINTERHALTER (François-Xavier), peintre allemand, III, 91 et note 1.

WITTGENSTEIN (la princesse DE), III, 68 et note 1.

WURTEMBERG (le prince DE), II, 485.

WYLD (William), peintre anglais, III, 146 et note 1.

YVAN, général russe, III, 351.

YVON (Adolphe), peintre, II, 314 et note 7; III, 118.

YRVOIX, de la maison de l'Empereur, III, 341 et note.

ZIEGLER (Jules-Claude), peintre, II, 38 et note 2.

ZIEM, peintre, II, 226, 227 note.

ZIMMERMANN, compositeur et pianiste, I, 285, 395 et note 1; II, 265 et note; III, 52.

ZUCHELLI, chanteur italien, I, 54.

ZURBARAN, maître espagnol, I, 189.

FIN DE LA TABLE ALPHABÉTIQUE.

TABLE CHRONOLOGIQUE

DES TROIS VOLUMES DU JOURNAL D'EUGÈNE DELACROIX

TOME PREMIER
(1822-1849)

Année 1822..	1
— 1823..	28
— 1824..	50
— 1825..	140
— 1830..	142
— 1832. (Voyage au Maroc.)........................	145
— 1834..	193
— 1840..	195
— 1843..	198
— 1844..	202
— 1846..	218
— 1847..	235
— 1849..	337

TOME II
(1850-1854)

Année 1850..	1
— 1851..	46
— 1852..	69

Année 1853... 139
— 1854... 305

TOME III

(1855-1863)

Année 1855... 1
— 1856... 123
— 1857... 189
— 1858... 304
— 1859... 352
— 1860... 363
— 1861... 425
— 1862... 429
— 1863... 433

PARIS

TYPOGRAPHIE PLON-NOURRIT ET C^{ie}

8, rue Garancière

A LA MÊME LIBRAIRIE

Journal du comte Rodolphe Apponyi, publié par Ernest DAUDET (1826-1843), Quatre volumes in-8°. Tomes I, II et III. Chacun............ 25 fr.
Tome IV... 32 fr.

Ma Vie, par Richard WAGNER. Traduction de N. VALENTIN et A. SCHENK.
Tome I^{er}. 1813-1842. Un volume in-8° écu.................... 15 fr.
Tome II. 1842-1850. Un volume in-8° écu........................ 15 fr.
Tome III. 1850-1864. Un volume in-8° écu avec un portrait......... 15 fr.

Journal d'Edmond Got, sociétaire de la Comédie-Française (1822-1901), par Edmond GOT. Deux volumes................................ 24 fr.

Mémoires inédits de Mademoiselle George, publiés par P.-A. CHÉRAMY. Un volume in-16 avec portraits et fac-similé................. 12 fr.

Correspondance du duc d'Aumale et de Cuvillier-Fleury, par le duc D'AUMALE. Introduction par VALLERY-RADOT.
Tome I^{er}. 1840 à 1848. Un volume in-8° avec deux portraits......... 25 fr.
Tome II. 1848 à 1859. Un volume in-8°.......................... 25 fr.

Journal du maréchal de Castellane, par le maréchal DE CASTELLANE. Cinq volumes in-8°. Chaque volume........................... 25 fr.

Chronique de 1831 à 1862, par la duchesse DE DINO. Quatre volumes in-8°. Chaque volume... 25 fr.
(Tomes I et II épuisés.)

Journal intime de Cuvillier-Fleury, publié avec une introduction par Ernest BERTIN. I. *La Famille d'Orléans au Palais-Royal* (1828-1831). Un volume in-8° avec 2 portraits...................................... 25 fr.

Guizot pendant la Restauration, par Ch. POUTHAS. *Essai critique sur la bibliographie et ses sources.* Un volume in-8° carré............. 48 fr.

Le Maréchal Canrobert. *Souvenirs d'un siècle,* par Germain BAPST. Six volumes in-8°. Chaque volume.................................. 25 fr.
(Tomes V et VI épuisés.)

Histoire religieuse de la Révolution française, par P. DE LA GORCE, de l'Académie française. Cinq volumes in-8°. Chaque volume....... 25 fr.

Histoire du second Empire, par P. DE LA GORCE, de l'Académie française. Sept volumes in-8°.. 175 fr.

Souvenirs de la princesse Pauline de Metternich. Traduit avec une introduction et des notes par Marcel DUNAN. Un volume in-16....... 12 fr.

Souvenirs d'enfance et de jeunesse, par la princesse Pauline DE METTERNICH. Traduit par H. PERNOD. Un volume in-16............... 12 fr.

www.ingramcontent.com/pod-product-compliance
Lightning Source LLC
Chambersburg PA
CBHW051344220526
45469CB00001B/105